意大利近代都灵学派弦乐器研究

王凯平　罗佳怡　著

中国·武汉

内 容 简 介

本书围绕意大利近代都灵弦乐器制作学派的历史及人物编写,共设有六个章节。内容主要包含古代都灵学派综述、近代都灵学派的起源与发展历史、古代与近代都灵学派的杰出代表人物及其作品等。

本书致力于研究近代都灵学派的学术价值,在对各国不同历史时期发现的古文献进行归纳梳理的基础上,搭建以近代都灵学派为主干的意大利古弦乐器学派的传承树脉络,并运用以最新科技手段取得的具体数据参数与高辨识度的细节特征,制定更加严谨的古弦乐器鉴定标准,为各学派古弦乐器研究机制提供借鉴与参考。

图书在版编目(CIP)数据

意大利近代都灵学派弦乐器研究/王凯平,罗佳怡著.—武汉:华中科技大学出版社,2023.3
ISBN 978-7-5680-9138-1

Ⅰ.①意… Ⅱ.①王…②罗… Ⅲ.①弦乐器-研究-意大利-近代 Ⅳ.①J622

中国国家版本馆 CIP 数据核字(2023)第 041835 号

意大利近代都灵学派弦乐器研究
Yidali Jindai Duling Xuepai Xianyueqi Yanjiu　　　　　　　　　　　　　　王凯平　罗佳怡　著

策划编辑:彭中军	
责任编辑:史永霞	
封面设计:孢　子	
责任监印:朱　玢	
出版发行:华中科技大学出版社(中国·武汉)	电话:(027)81321913
武汉市东湖新技术开发区华工科技园	邮编:430223
录　　排:武汉创易图文工作室	
印　　刷:武汉市洪林印务有限公司	
开　　本:787 mm×1092 mm　1/8	
印　　张:71	
字　　数:1063 千字	
版　　次:2023 年 3 月第 1 版第 1 次印刷	
定　　价:990.00 元	

本书若有印装质量问题,请向出版社营销中心调换
全国免费服务热线:400-6679-118　竭诚为您服务
版权所有　侵权必究

前 言

意大利古弦乐器诞生于16世纪,在17—18世纪达到迄今无法逾越的历史巅峰。近代都灵学派是古弦乐器发源地意大利的重要学派之一,由于战争、瘟疫、经济、政治等历史原因,意大利各学派在1780年之后相继没落,大量艺术品文物、模具遭到破坏,重要琴漆配方、数据相继失传。这一历史时期发生的种种变故和鉴定理论认定标准的模糊认知,以及界定古代学派与近代学派的分水岭的困难、以传承树脉络为理论依据的缺失、诸多古弦乐器的真伪在鉴定中产生的争议,足以使学术界进行深思与探讨。

本书致力于研究近代都灵学派的学术价值,通过对古文献的归纳梳理,搭建以近代都灵学派为主干的意大利古弦乐器学派传承树脉络;运用最新科技手段,对都灵学派的古弦乐器进行深度剖析;用具体的数据参数和高辨识度的细节特征,制定更加严谨的鉴定标准,从而提升甄别作品真伪的可靠性,为学术界搭建多样化、丰富的理论平台,积累更多专业、可靠的数据,同时也有助于为存世的其他学派古弦乐器研究机制提供借鉴与参考。

就应用价值而言,意大利古弦乐器属人类物质文化遗产的文化艺术品范畴,其不但具有收藏价值,更具有极高的演奏与投资价值。随着国际艺术品市场的快速发展和进步,珍稀的古弦乐器作为文化的载体,逐渐脱离了单纯学术与精神层面需求而步入了商业化与信息化时代。古弦乐器具有良好的国际口碑和抵御通货膨胀功能,任何时代的音乐家、收藏家、博物馆基金会都在竭力寻找古琴的真迹。经济价值与使用价值的特殊优势,使得这些独特的文物收藏品具备了更多产生投资收益的经济功能。

综上所述,为近代都灵学派古弦乐器的研究工作,搭建一座规模较大、学术价值较高的理论桥梁,建立相关鉴定数据库,既是研究乐器本身前世今生的需要,也是我国古弦乐器研究学界进一步发展的需要。

<div style="text-align: right">王凯平　罗佳怡</div>

目　　录

♪第一章　都灵学派的前身 / 1

　第一节　古代都灵学派的起源 / 2
　第二节　古代都灵学派的代表人物 / 3
　第三节　都灵时期的乔万尼·巴蒂斯塔·瓜达尼尼 / 8

♪第二章　古代都灵学派的代表人物及其作品 / 10

　　　1. 恩里克·卡特纳 / 11
　　　2. 法布里奇奥·森达 / 21
　　　3. 乔弗雷多·卡帕 / 26
　　　4. 乔万尼·弗朗西斯科·塞洛尼亚托 / 50
　　　5. 乔万尼·巴蒂斯塔·瓜达尼尼 / 57
　　　6. 斯皮里图斯·索尔萨那 / 61
　　　7. 乔万尼·巴蒂斯塔·杰诺瓦 / 66

♪第三章　近代都灵学派的崛起 / 73

　第一节　近代都灵学派的时代背景 / 74
　　　1. 衰落的萨沃伊王朝 / 74
　　　2. 法国统治下的都灵音乐界（1780—1815年）/ 77
　　　3. 复国后的休养生息 / 78
　　　4. 都灵音乐界的复苏（1815—1848年）/ 80
　　　5. 统一后的意大利政局 / 81
　　　6. 黑暗时代的都灵音乐界（1848—1870年）/ 82
　　　7. 步入新世纪的意大利 / 83
　　　8. 面临转型的都灵音乐界（1870—1960年）/ 84

　第二节　近代都灵学派的发展 / 86
　　一、世纪之交的弦乐器制作师们 / 86
　　二、近代都灵学派早期的弦乐器制作师们 / 87
　　　1. 乔万尼·弗朗西斯科·普莱森达 / 87
　　　2. 朱塞佩·罗卡 / 88
　　　3. 瓜达尼尼家族的第三代 / 89
　　三、近代都灵学派早期弦乐器文化的传播 / 90
　　四、近代都灵学派中期的弦乐器制作师们 / 91
　　五、近代都灵学派后期的弦乐器制作师们 / 92

　第三节　法国对近代都灵学派的影响 / 97
　　　1. 雷特家族 / 98
　　　2. 丹尼斯家族 / 102
　　　3. 列奥波德·诺里尔 / 104
　　　4. 约瑟夫·卡洛特 / 105

第四节　瓜达尼尼家族的兴衰 / 106
　　一、18世纪的瓜达尼尼家族 / 107
　　　　1.乔万尼·巴蒂斯塔·瓜达尼尼的制作风格 / 109
　　　　2.盖塔诺·瓜达尼尼一世 / 111
　　　　3.卡洛·瓜达尼尼 / 111
　　二、19世纪的瓜达尼尼家族 / 112
　　　　1.盖塔诺·瓜达尼尼二世 / 112
　　　　2.菲利斯·瓜达尼尼 / 113
　　　　3.安东尼奥·瓜达尼尼 / 114
　　三、20世纪的瓜达尼尼家族 / 115
　　　　1.弗朗西斯科·瓜达尼尼与朱塞佩·盖塔诺·瓜达尼尼 / 115
　　　　2.保罗·洛伦佐·瓜达尼尼 / 116

♪第四章　近代都灵学派早期的代表人物及其作品 / 117
　　1.乔万尼·弗朗西斯科·普莱森达 / 118
　　2.亚历山德罗·迪斯皮涅 / 161
　　3.盖塔诺·瓜达尼尼二世 / 171
　　4.皮耶·帕什艾尔 / 177
　　5.朱塞佩·罗卡 / 185

♪第五章　近代都灵学派中期的代表人物及其作品 / 221
　　1.维涅德托·乔弗雷多·里纳尔迪 / 222
　　2.安东尼奥·瓜达尼尼 / 229
　　3.恩里科·克劳多维奥·梅莱卡里 / 232
　　4.恩里科·马恺蒂 / 245
　　5.罗曼诺·马伦戈·里纳尔迪 / 285
　　6.卡洛·朱塞佩·奥登 / 294
　　7.安尼拔·法格尼奥拉 / 324

♪第六章　近代都灵学派后期的代表人物及其作品 / 377
　　1.弗朗西斯科·瓜达尼尼 / 378
　　2.乔治·加蒂 / 383
　　3.朱塞佩·佩鲁兹 / 410
　　4.卡洛·布鲁诺 / 414
　　5.卡洛·巴达莱罗 / 418
　　6.艾瓦西奥·埃米利奥·古艾拉 / 421
　　7.埃杜阿尔多·维托里奥·马恺蒂 / 452
　　8.路易吉·阿佐拉 / 455
　　9.里卡尔多·吉诺韦塞 / 471
　　10.皮特罗·加里诺蒂 / 493
　　11.安赛默·库莱托 / 506
　　12.恩里克·迪莱洛 / 524
　　13.普林尼奥·米凯蒂 / 531
　　14.保罗·瓜达尼尼 / 544
　　15.安尼拔洛托·法格尼奥拉 / 549
　　16.阿尔纳多·莫拉诺 / 552
　　17.达里奥·维尔涅 / 555

第一章　都灵学派的前身

第一节　古代都灵学派的起源

皮埃蒙特省位于意大利东北部，与法国接壤，首府城市是都灵。由于地缘关系，皮埃蒙特弦乐器制作的艺术传统深受法国学派的影响。18世纪，一连串的社会政治事件不仅仅改写了世界的历史、重塑了欧洲的版图，同时也影响了制琴行业的发展。都灵的弦乐器制作学派可以大致被分为三个时期：第一个时期，从17世纪中期到18世纪晚期，被称为古代时期；第二个时期，从19世纪早期到20世纪第二次世界大战结束，被称为近代时期；第三个时期，从20世纪中叶开始延续至今，称之为现代时期。

皮埃蒙特省及周边地区自11世纪起就被萨沃伊王朝(House of Savoy)统治，但在1553年法国军队入侵后，转而成为法国波旁王朝的盟友。作为政治联姻，法国亨利四世把女儿克里斯蒂娜·玛丽(Christine Marie)公主嫁给了萨沃伊公爵维特·阿玛迪厄斯一世(Victor Amadeus I)，克里斯蒂娜·玛丽在她丈夫去世后摄政。在这期间，克里斯蒂娜·玛丽为皮埃特蒙的艺术文化生活带来巨大的法式影响。其宫廷乐师几乎都是来自巴黎的法国音乐家，而这些乐师所携带的乐器基本也出自法国或北方弗莱芒学派制琴师之手。伴随而来的，这些乐器在1660—1800年间给古代都灵学派的发展带来了深远的影响。

古代都灵学派由17世纪中期来自德国的弦乐器制作大师恩里克·卡特纳(Enrico Catenar)创立。

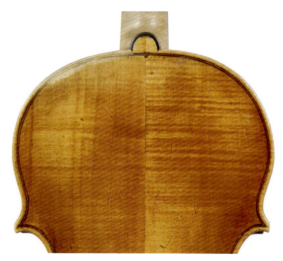

Enrico Catenar 小提琴 琴颈与背板相接处

恩里克·卡特纳的制作技术和方式并非来自当时最盛行的克莱蒙纳(Cremona)学派，而是具有浓厚的德国及弗莱芒学派风格。正如今天我们看到的，体现在与欧洲北部弦乐器制作学派如出一辙的制琴方法上，卡特纳的作品在背板边缘有沟槽，用于嵌入弦乐器的侧板；琴颈的底部延伸为琴身的一部分，而非作为外接的独立木块固定在琴身主体上。

也就是说，卡特纳并未采用意大利传统学派擅长的内模制作法来打造他的乐器。根据史料的记载，恩里克·卡特纳大约从1650年间开始在都灵制琴，现保存下来的乐器相当少。其制作方式与风格对于当时的都灵学派影响很大，以至于其后百年间都灵地区的弦乐器制作师们似乎只固定于传承这一种制琴方式。

尽管也有少数都灵弦乐器制作师在寻求探索其他不同的技术与方法，但直到18世纪中后期，乔万尼·巴蒂斯塔·瓜达尼尼(Giovanni Battista Guadagnini)的到来，这样的状况才发生了根本性的转变。

可以说，乔万尼·巴蒂斯塔·瓜达尼尼带来意大利本土学派的传统内模制作方式，重新树立了都灵学派制作方式的标准。

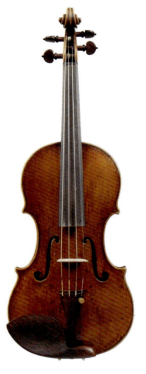
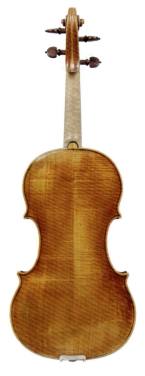

Enrico Catenar 小提琴 正面　　　　　　　　　Enrico Catenar 小提琴 背面

第二节　古代都灵学派的代表人物

得益于萨沃伊家族的统治,皮埃蒙特省与近邻法国有着紧密的政治和文化联系。因此,在探究了现存许多17—18世纪来自皮埃蒙特的古代弦乐器作品都展现出了明显迥异于传统意大利风格的制作方式之后,我们再观察这些明显带有其他欧洲多元化学派构造特征的乐器作品时,也就不足为奇了。关于早期的都灵地区弦乐器制作者,比较有代表性的是:擅长制作大提琴的安德烈·加托(Andrea Gatto),活跃于1665—1679年;法布里奇奥·森达(Fabrizio Senta),活跃于1650—1675年,其作品通常在C腰呈现出较窄的角度;乔万尼·弗朗西斯科·塞洛尼亚托(Giovanni Francesco Celoniato),活跃于1676—1751年,其作品拥有极强辨识度的倾斜度较高的F孔。

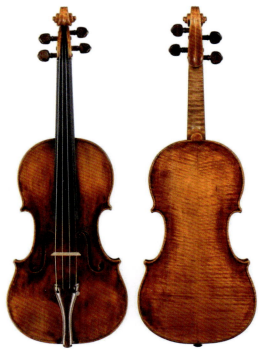

法布里奇奥·森达 晚期作品 小提琴

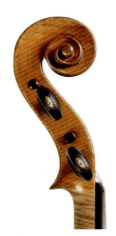
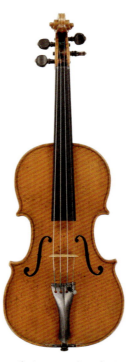
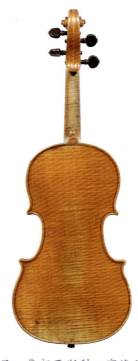

乔万尼·弗朗西斯科·塞洛尼亚托
1734年 小提琴 琴头

乔万尼·弗朗西斯科·塞洛尼亚托
小提琴 正面

乔万尼·弗朗西斯科·塞洛尼亚托
小提琴 背面

此外,定居在首府都灵以外的泛皮埃蒙特省其他城市的,如史宾瑞托·索尔萨那(Spirito Sorsana),活跃于1720—1740年。

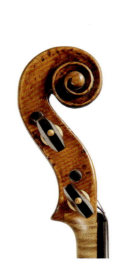
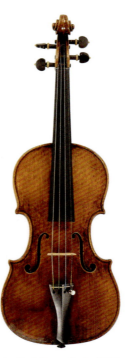
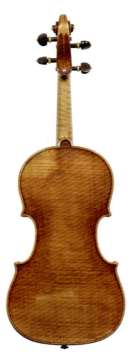

史宾瑞托·索尔萨那
小提琴 琴头

史宾瑞托·索尔萨那
小提琴 正面

史宾瑞托·索尔萨那
小提琴 背面

这些早期弦乐器制作大师的技术风格偏向北欧的弗兰德学派,作品真迹现在已较难遇见。尽管使用的制作方法不同,但从作品呈现出的风格来说,这些大师们的创作在某种程度上也受到了意大利克莱蒙纳传统的阿玛蒂家族风格的影响,但他们与阿玛蒂家族作品最大的不同之处在于琴型设计上都略显浮夸,具体体现在:作品的琴角修长而优雅,琴头的旋涡偏大且手工极富随意性;琴型整体圆润,特别是琴身中部;琴的弧度高而饱满;琴的油漆精细,但颜色仅仅局限于金棕色的色系范围。

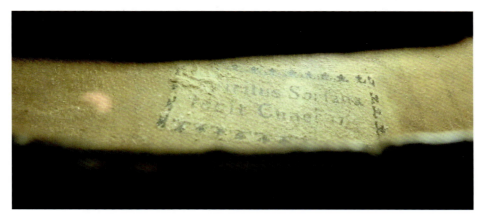

史宾瑞托·索尔萨那 1725年 小提琴 琴箱内部标签

而该时期公认的行业翘楚,大名鼎鼎的乔弗雷多·卡帕,将工作室安置在距离都灵以南60英里(1英里=1.609公里)的小镇萨卢佐。

学术界一致认可的一种说法是,进入18世纪后都灵学派最著名的弦乐器制作师首推乔弗雷多·卡帕。前辈卡特纳的作品对卡帕的艺术创作有很大的影响。

关于对乔弗雷多·卡帕的认知,为什么他被称作"都灵学派早期最有才华的制造者"之一?他的作品如何成为科齐奥·萨拉布伯爵的最爱?正如美国费城的提琴历史学者菲利普·卡斯在《都灵的小弦乐器制作艺术(1650—1770)》一文中所详述的那样,都灵提琴学派的起源,与其地处皮埃蒙特省的历史条件密不可分,因为三十年战争(1618—1648年)的关系,流落了大量来自北方德国的制琴师。

乔弗雷多·卡帕的出身颇为神秘,我们无从得知他的技术启蒙与师承来源。下图中的这把小提琴,琴箱内部有一个原始标签,标签上的文字意为"乔弗雷多·卡帕1693年制作于萨卢佐"。尽管我们从都灵市政厅的档案馆里并没有找到乔弗雷多·卡帕的出生证明,但这并不妨碍我们把他认定为古代都灵提琴学派最著名的代表人物。

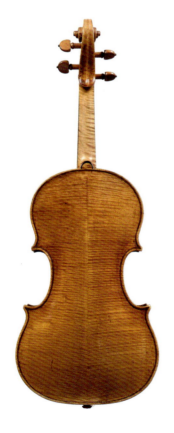
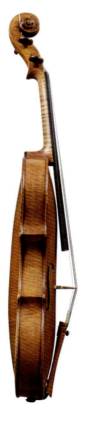
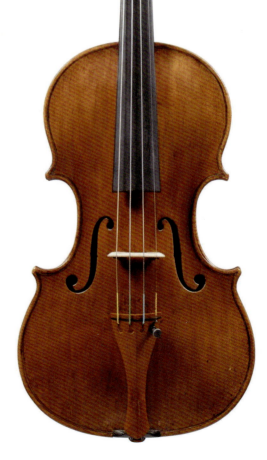

乔弗雷多·卡帕 小提琴 背面　　乔弗雷多·卡帕 小提琴 侧面　　乔弗雷多·卡帕 小提琴 正面

卡帕是一名高产的弦乐器制作师，进入成熟期后，他放弃了源自卡特纳的制作模式，在风格上更加接近于古代克莱蒙纳学派。其琴型弧度深邃，琴头设计大胆。尽管工艺上不如克莱蒙纳阿玛蒂家族作品的收放自如，但琴的形态却比他在都灵的前辈们更经典。其作品的油漆精致，漆色有时偏红。当今依然留存了不少卡帕制作的小提琴和数把高品质的大提琴。

就在古代都灵提琴学派的诞生与探索之时，让我们把目光转向同时期伦巴第地区的克莱蒙纳。作为意大利弦乐器制作艺术的圣地，这里正值星光璀璨之时。弦乐器制作三大家族的影响无处不在：阿玛蒂家族的落日余晖犹存；如日中天的安东尼奥·斯特拉迪瓦里开创了自己全新的制作风格；瓜乃里家族三代同框，正值传承交接。尽管我们从现存的乔弗雷多·卡帕作品上，看到了与阿玛蒂家族的传统风格有着强烈的相似特征，但我们没有直接的证据来证明他们之间是否存在过师承与来往。而两者创作手法的局部差异，是当今我们用于辨认的唯一方法。

Fresco of San Chiaffredo, the Patron Saint of Saluzzo, in a votive chapel, Oncino. Image: Wikimedia Commons

后世提琴学者费德里科·萨基与律师奥拉齐奥·罗吉洛在19世纪末的一次萨卢佐档案整理中，发现了卡帕1717年的死亡记录。直到1890年，才成功地在该镇教区的旧登记簿中找到了与古代都灵学派弦乐器制作大师有关的所有日期，乔弗雷多·卡帕生于1653年，于1717年8月6日死于萨卢佐。(《亡灵登记》，第五卷，139页，大教堂档案)

当代提琴专家菲利普·卡斯还发现了卡帕的遗嘱，这是在卡帕1717年去世前几天写的。一个有趣的细节是，卡帕的名字被拼成了 Chiaffredo（而不是 Gioffredo），这是萨卢佐守护神的名字。同时，卡帕也被列入萨卢佐的税收记录中，这说明他住在圣贝尔纳多教区。

由于17世纪末爆发的西班牙王位继承战争(1696—1713年)引起了欧洲政局的一系列动荡，法国军队对皮埃蒙特发动了入侵，大约在1696年，卡帕离开了萨卢佐，向南前往蒙多维镇（其大提琴作品上有一个原始的卡帕标签，标注了1697年制作于蒙多维）。

在这一段处于战争的岁月里，卡帕的行踪无人知晓。1706年法国军队对都灵发起了围攻，使得该城遭到了极大的破坏，而这一年的人口普查中也没有任何关于卡帕的记录。然而，法律的纳税文件证实了他在1707年回到萨卢佐。

众所周知，琴箱内部的标签与其内容，是一位古代制琴大师曾存在于这个世界上的最直接、最真实的证明。而标签的真伪，往往也是后世对于古弦乐器判断其来源出处的重要依据之一。对于皮埃蒙特地区的古代都灵提琴学派弦乐器制作大师的各类弦乐器的鉴别，最大的难题莫过于琴身内部标签的缺失。历史上有诸多因素造成了这种现象，比如有的琴商为了牟取更高的利润，将弦乐器内部的原作者标签移除或者伪造贴入一张更知名的其他制作大师标签，甚至从其他被损毁的名贵乐器中提取一张字迹完好的真迹标签；或者各国买家为了避税而撕掉原始标签等行为。例如乔弗雷多·卡帕的制作手法与作品特征近似阿玛蒂家族风格，为获取更高的售价，在后世无数次的交易行为中，现今存世的乔弗雷多·卡帕作品大多被贴上了阿玛蒂的标签。更有趣的是，在一把卡帕制作的小提琴内部，我们发现了一张贴了安德烈·瓜乃里1701年的假标签，尽管后者早已于1698年去世。

在这里面，比较有代表性的是盖塔诺·普格纳尼，一位活跃于18世纪下半叶的都灵小提琴家、教师和作曲家。在当时，弦乐器的交易一般都是由音乐家和制琴师促成的，而不是由专业的琴商

来进行，普格纳尼很可能负责更改卡帕小提琴的一些标签。然而，在普格纳尼活跃的时候，许多卡帕的标签以及与他同时代的都灵其他制琴大师的原始标签很可能已经被改变了。

伟大的意大利小提琴家尼科洛·帕格尼尼在1823年6月写给他的朋友路易吉·格尔米的信中谈到了卡帕标签的问题：你的阿玛蒂不是阿玛蒂，而是萨卢佐的卡帕；普格纳尼把所有卡帕的标签都改成了阿玛蒂，你不会找到任何带有他名字的卡帕小提琴。

意大利两百年前最著名的收藏家、贵族科齐奥·萨拉布伯爵在自己的回忆录中提到过："到目前为止，可能再也找不到任何带有原始标签的卡帕弦乐器。他的大量作品，尤其是最好和最古老的乐器，都贴上了阿玛蒂的标签，并以此出售（尤其是卖给外国人）。"

然而，到了18世纪末，确实存在带有假的卡帕标签被归于卡帕的真迹中。这可能至少有一部分原因是那时各国的买家对卡帕作品的认可度越来越高。

萨拉布伯爵写道，卡帕是阿玛蒂小提琴的最佳模仿者之一，卡帕的弦乐器"受到了极大的重视，尤其是荷兰人和英国人，他们为这些乐器支付了高价"。同时还指

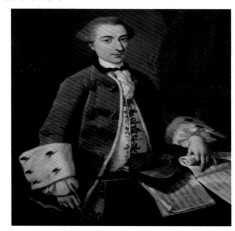

普格纳尼肖像 现存于伦敦皇家音乐学院博物馆

出，卡帕的作品得到了最杰出的小提琴演奏家乔万尼·巴蒂斯塔·维奥蒂的推崇："其本人与他的众多学生，都在使用与寻找卡帕弦乐器作品的真迹！"

在萨拉布伯爵收藏的诸多弦乐器中，卡帕制作的弦乐器作品占有重要地位。得自萨拉布伯爵的遗产记录，1775年2月的一份文件上列出了7把属于伯爵的卡帕小提琴，并交由那个时代最顶尖的弦乐器制作大师乔万尼·巴蒂斯塔·瓜达尼尼进行修复；在1779年5月签订的一份合同中，瓜达尼尼同意为伯爵修复并出售一把卡帕小提琴，价格为90金币。这封文件让我们对卡帕乐器在那个时代的商业价值有了一些了解，横向对比，文件同时提到的1把古代米兰提琴学派鼻祖格兰西诺制作的小提琴，售价是20金币，1把黄金时期斯特拉迪瓦里小提琴的售价约值120金币。

另一份标注日期为1777年5月的萨拉布伯爵藏品清单，证实了除阿玛蒂和斯特拉迪瓦里等最珍稀的藏品之外，萨拉布伯爵对卡帕弦乐器作品的重视程度几乎与历史上其他几位重要巅峰大师一样。

```
[Kept] by Bergonzi in his shop. Two-piece back with damaged edges.
Otherwise intact; year 1731.                                              120
[Kept] by Bergonzi in his shop. Intact one-piece back.
The best of the year 1733.                                                140
[Kept] by Bergonzi in his shop. Intact one-piece back; year 1735          130
[Kept] by Bergonzi in his shop. [...] back; year [...]                    130
One made by Grancino is kept by Guadagnini                                 20
[Kept] by Cappa in his shop. Intact one-piece back. A crack on the top.
Long neck (kept by Guadagnini)                                            100
[Kept] by Cappa in his shop. Intact one-piece back.. High arching.        140
Label by Antonio and Girloamo Amati; year 1699
[Kept] by Cappa in his shop. One-piece back, with large cracks.
    (Kept by Guadagnini)                                                  120
[Kept] by Guadagnini in his shop.
Two-piece back. Label of Antonio Amati                                    120
One-piece back. Red varnish [...]; year 1772                               40
One-piece back. Light varnish                                              60
116 new and not yet set up instruments of Guadagnini
2 new and unvarnished
In the shop. [...] 10 varnished cellos made by Guadagnini                 200
6 two-piece back, with dark varnish.
Another unvarnished instrument with missing neck.
```

```
TURIN FROM BOCH. MAY 18, 1777. EXTRACT FROM MY BOOK:

Amati                              1        300
Stradivari, large model            1        400
Stradivari, large model            1        260
",  medium model                   1        160
",  small model                    1        150
Cappa                              1        160
Cappa                              1        130
                                   1        100
", intact with arching             1        150
Bergonzi                           1        200
                                   1        130
                                   1        140
                                   1        120
                                   1        120
Guadagnini                         1        160
                                   1         70
                                   1         60
                                   2        300
Made in 1776                      14
                                  ——
Made in 1777                      33
[...] m. 10 from Guad              1
                                  ——
                                  32
```

萨拉布伯爵藏品清单（部分） 1775（左）与1777（右）

在对卡帕的弦乐器作品进行比较研究的时候，我们可以发现卡帕在努力呈现外观特征上的阿玛蒂美学与其他同时期都灵学派制琴大师风格元素相融合的统一。其作品是皮埃蒙特悠久而辉煌的弦乐器艺术史上的一个亮点，他制作的弦乐器本身就是一件精美的艺术品，同时也是一件被历代音乐家们所认可的顶尖乐器，具有极高的演奏价值。

第三节　都灵时期的乔万尼·巴蒂斯塔·瓜达尼尼

意大利皮埃蒙特省是1701—1714年西班牙继承战争中的获益者,在这场战争中赢得了萨丁王国。这里的公爵宫廷管弦乐团早在16世纪就成立了,后来在1714年变成皇家教堂乐团。

在1718年经过重组之后,皇家教堂乐团成为欧洲最负盛名的管弦乐团。乐团的成员大都来自一所与之背景相关联的弦乐专修学校。该学校最初是由乔万尼·巴蒂斯塔·索密斯(Giovanni Battista Somis,1686—1763年)建立,不久由前文提到的那位在当时最出名的小提琴演奏大师、教育家盖塔诺·普格纳尼接手。可能是该乐团运作有方的原因,这所学校走出的第一期毕业生大多成为音乐史上拥有国际知名度的弦乐演奏家。而随后在1740年开张的皇家剧院音乐厅,也给予了都灵本土的音乐家们必要的生存土壤和众多就业机会。

也许就是这种音乐和文化的生命力吸引了伟大的弦乐器制作大师乔万尼·巴蒂斯塔·瓜达尼尼(Giovanni Battista Guadagnini)。在经历了皮亚琴察、克莱蒙纳、米兰、帕尔马等多个时期的辗转之后,在1771年,瓜达尼尼来到都灵,并在这里度过了他的余生。

在都灵,瓜达尼尼遇见了一位热爱收藏弦乐器的年轻贵族——科齐奥·萨拉布伯爵。从1773年12月到1777年5月的这几年间,瓜达尼尼成为萨拉布伯爵的专属制琴师。

也正是在此期间,乔万尼·巴蒂斯塔·瓜达尼尼制作了50多把弦乐器,这里面包含了他所有各时期作品中最为优秀的几件代表作。因此,在都灵的这一段时期也被后世公认为是瓜达尼尼的黄金时期。而萨拉布伯爵是其职业发展中的赞助者与投资人。

1775—1776年,萨拉布伯爵收藏了一些来自古代克莱蒙纳学派的古弦乐器,这其中包括了安东尼奥·斯特拉迪瓦里的小提琴,还得到了一些阿玛蒂家族、卡洛·贝贡齐使用过的图纸、制琴工具和模具,这给瓜达尼尼提供了可以近距离接触、研究这些前辈制琴大师们作品的绝佳机会。

因此,这一时期他所制作的小提琴的外形特征与斯特拉迪瓦里的作品非常相似,尤其体现在F孔的形状上。此外,指板的弧度也是一致的,四根琴弦在琴马处的宽度也为33~34mm,只有琴头还保持着他一直以来的个人特色。在这一时期他还制作了小尺寸中提琴,身长约40cm,四根琴弦在琴马处的宽度大约为37mm。

这个时期瓜达尼尼的作品特点是弧度较平,漆色深且粗犷,但这些琴在音质方面的表现却非常出色。他对斯特拉迪瓦里制琴方法与风格的熟练掌握,使他在都灵期间制作的乐器明显区别于其他都灵学派弦乐器制作家的作品。

在乔万尼·巴蒂斯塔·瓜达尼尼的一生中,留下了数量非常可观的艺术作品,这点与他父亲洛伦佐只留下寥寥几件作品形成了鲜明对比。他用不懈的勤奋,付出了大量的精力,制作出了数量惊人的小提琴、中提琴和大提琴作品,每一件作品都充满着其独特的风格。但早期的演奏家和音乐学家却很少有人欣赏瓜达尼尼,甚至把他的作品归为二流作品类。

尽管在瓜达尼尼生活的那个时代除意大利以外其他北欧国家早就有琴商开始从事弦乐器交易,并形成了不小的市场规模,但由于瓜达尼尼此时的名气并不大,因此大部分作品都是在皮埃蒙特周边的地区流传。

"后瓜达尼尼时代"综述——古代与近代的交接点

1786年11月18日,一代宗师、18世纪杰出的弦乐器制作大师乔万尼·巴蒂斯塔·瓜达尼尼在都灵去世,享年75岁。第二天,他的遗体被安葬在圣·托马斯教堂,并于11月20日下葬。

乔万尼·巴蒂斯塔·瓜达尼尼是这座城市有史以来影响最为深远的弦乐器制作大师,他的离去被视为18世纪意大利弦乐器艺术的最后一抹落日余晖。

百年来,关于乔万尼·巴蒂斯塔·瓜达尼尼的著作有很多,他的传记也成为学术界研究和深入学习的课题。他生活在弦乐器艺术活跃但又艰难的外部环境下,尽管那时所处的社会生活环境不太稳定,但他在都灵度过的最后十五年却是他一生中最具创造力的时期。

在瓜达尼尼来到都灵之前,皮埃蒙特地区还从未出现过如此重要的弦乐器大师。法布里奇奥·森达、安德列·加托、乔万尼·弗朗西斯科·塞洛尼亚托、恩里克·卡特纳等制作大师的昙花一现,能够成为古代都灵弦乐器学派曾经存在过的见证。

尽管18世纪末的都灵在弦乐器艺术领域一直很活跃,但还是没有达到其他意大利学派的同等水平。这里拥有过自己的本土学派和技术理念,但遗憾的是,因缺乏有效的传承机制,以致曾经的制作技艺消失在历史的长河里。

与后来近代学派的开端与发展趋势做横向对比,古代与近代都灵学派之间似乎并没有可供考证的直接联系。所以,即使乔万尼·巴蒂斯塔·瓜达尼尼的历史地位非常重要,但学术界无法将他认定为古代都灵学派的没落与近代都灵学派的兴起这段空白期承前启后的关键人物。尽管他的直接继承者——家族第二代以及后面的数代子孙都成为行业中的翘楚,但近代都灵学派的真正创始人却毫无疑问是乔万尼·弗朗西斯科·普莱森达与朱塞佩·罗卡。

乔万尼·巴蒂斯塔·瓜达尼尼去世的35年后,都灵学派的下一代天才们在特定的历史环境中发展形成了自己的弦乐器创作风格。

近代都灵学派可以被分为四个独立的时期。

第一个时期是乔万尼·巴蒂斯塔·瓜达尼尼离世后,皮埃蒙特地区经历了来自法国军事上的入侵与文化领域的渗透等多方面影响,其中,一些来自法国的弦乐器制作师在都灵较为活跃的时期。

第二个时期是乔万尼·弗朗西斯科·普莱森达与朱塞佩·罗卡逐渐成为近代都灵学派弦乐器艺术的标杆与领袖,他们创作的弦乐器精美绝伦,备受国内外宫廷贵族与一流音乐家们的追捧。

与此同时,瓜达尼尼家族的子孙们依然在延续这个姓氏的荣光,这个时期都灵的弦乐器艺术进入了百花齐放的时代。

第三个时期是在19世纪中叶,这是一个相对萧条的时期。迫于艰难的外部环境与生存的经济压力,整个都灵弦乐器制造业的经济来源,主要以从事与古代意大利各学派名贵弦乐器相关的商业活动为主,而不是创造新的弦乐器。

第四个时期从19世纪中后期开始一直到第二次世界大战结束。在这一时期,马恺蒂、奥登、法格尼奥拉等才华横溢的新一代弦乐器制造大师陆续登上历史舞台,整个弦乐器艺术行业焕发了新的生机,重新蓬勃发展了起来。

为了搭建历史真实存在的弦乐器艺术史传承树,使各个时段的变化与传承发展更加一目了然,我们有必要将上述每一个时期都置于历史、社会和文化背景中,并具体分析背景中的事件是如何影响他们在这一长时期内的生活和工作进程的。

下面我们将各时期的内容分为多个不同的板块来进行详细阐述。

第二章　古代都灵学派的代表人物及其作品

1. 恩里克·卡特纳

恩里克·卡特纳(Enrico Catenar, 1620—1701 年),17 世纪皮埃蒙特地区首位代表都灵学派的弦乐器制琴师,也是目前已知最早在意大利制作弦乐器的德国人之一。

1620 年,恩里克·卡特纳出生于法兰克尼亚(在中世纪时是德意志五大公国之一,如今属于德国领土)。1650 年,恩里克·卡特纳在皮埃蒙特向来自德国富森的琉特琴制琴师约翰·安格勒学习制作弦乐器。在老师过世后,恩里克·卡特纳迎娶了他的遗孀,抚养其子,并继承了位于都灵的制琴工作室,直到 17 世纪末。卡特纳的长子后来成为一位杰出的医生,小儿子弗朗西斯科·朱塞佩·卡特纳则成为都灵皇家小教堂的提琴手。

在恩里克·卡特纳的经营下,工作室还与萨沃伊王室保持着良好的关系。1701 年 7 月 29 日,恩里克·卡特纳于都灵去世。

由于老师约翰·安格勒来自德国,因此恩里克·卡特纳的制琴技术既有着意大利传统学派的风格,同时也融合了一些德国学派的制琴技巧。

而其独特的制作手法——将侧板镶入背板内侧凹槽中,在意大利学派中极为少见,只在法国、德国以及弗莱芒三地早期的弦乐器作品中出现过。

恩里克·卡特纳的小提琴作品采用了阿玛蒂的琴型,选择的木材多产自皮埃蒙特山区。清漆的色泽明亮,色彩饱和度适中,颜色呈橙红色至黄褐色不等,因此他的弦乐器作品拥有着优雅的外形。

恩里克·卡特纳至今留存的作品中,依然保留原始标签的数量稀少,真迹标签上有德文拼写的"Enrico Cattenar"字样,而用拉丁文记载的"Henricus Catenar"字样相当罕见。

乔弗雷多·卡帕的作品与恩里克·卡特纳的作品有着较为相似的特征,因此后世也有人猜测乔弗雷多·卡帕是恩里克·卡特纳的徒弟。

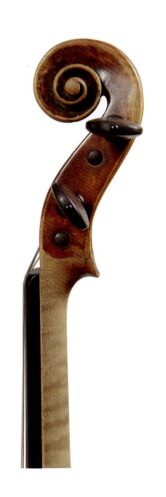

乐器种类:小提琴
制作地:都灵
制作年代:1680
配件:玫瑰木
背板长度:35.20 cm

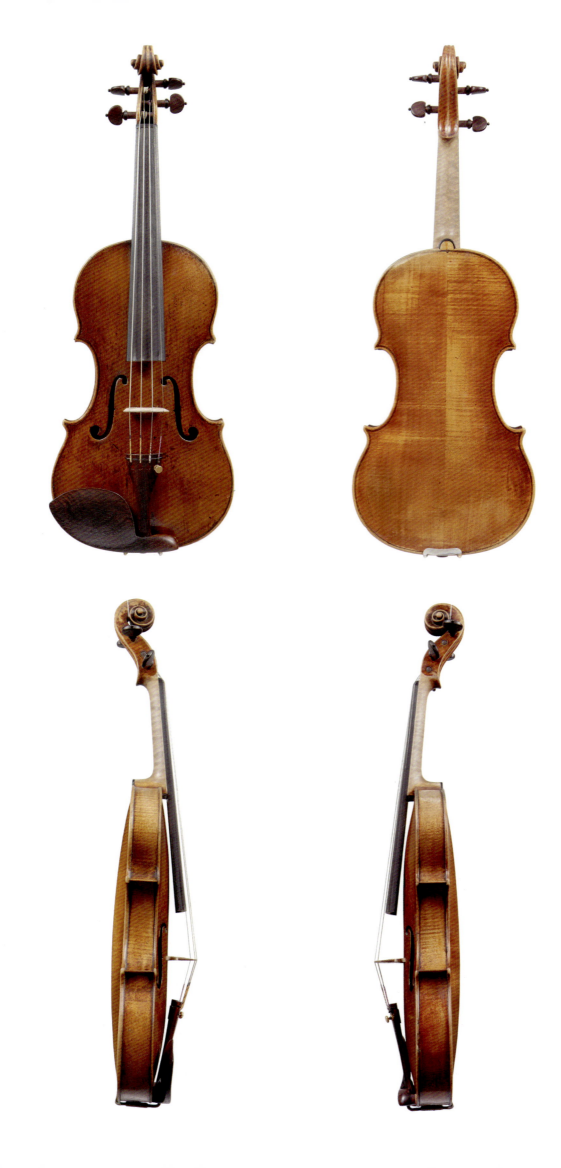

乐器种类：小提琴　　　背板长度：35.00 cm
制作地：都灵　　　　　上圆：16.00 cm
制作年代：1690　　　　中腰：11.00 cm
配件：黄杨木　　　　　下圆：19.60 cm

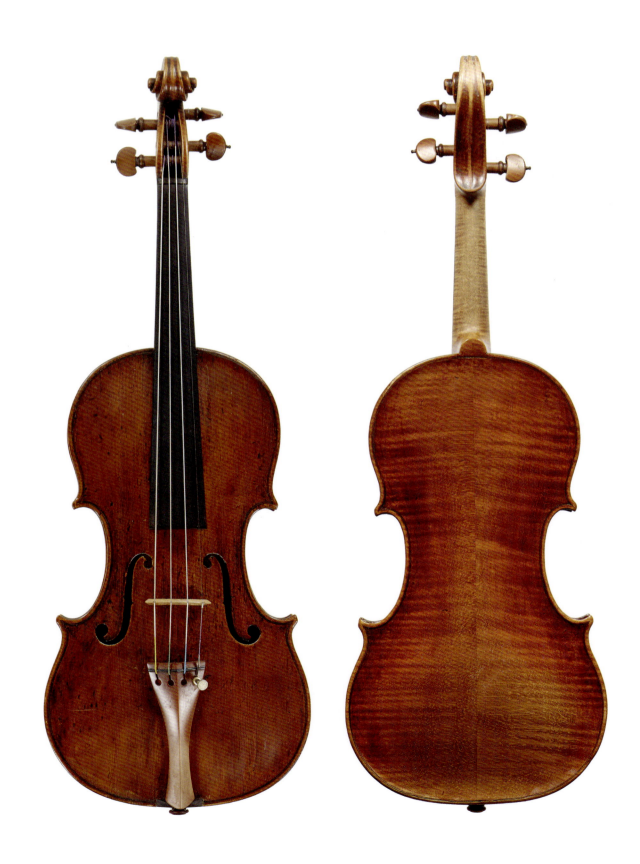

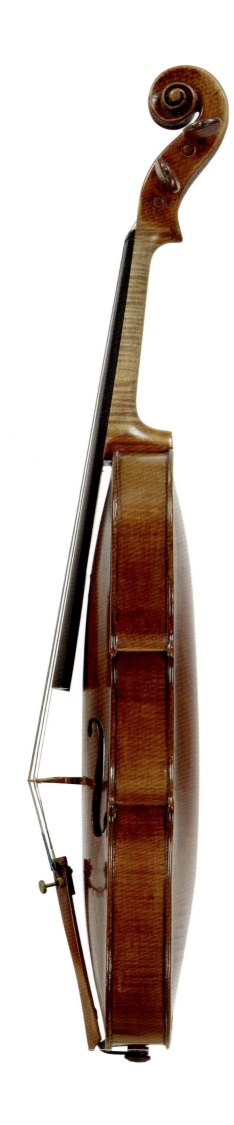
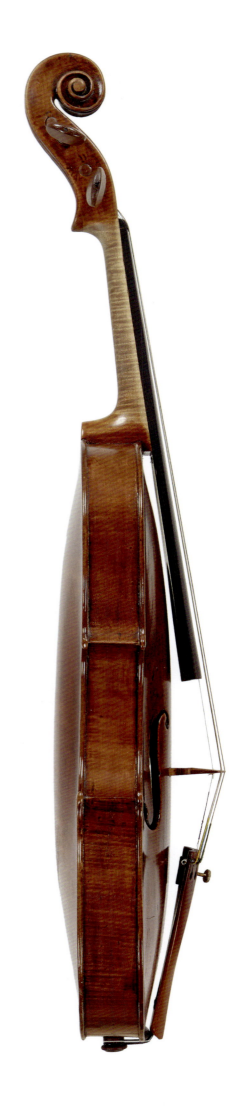

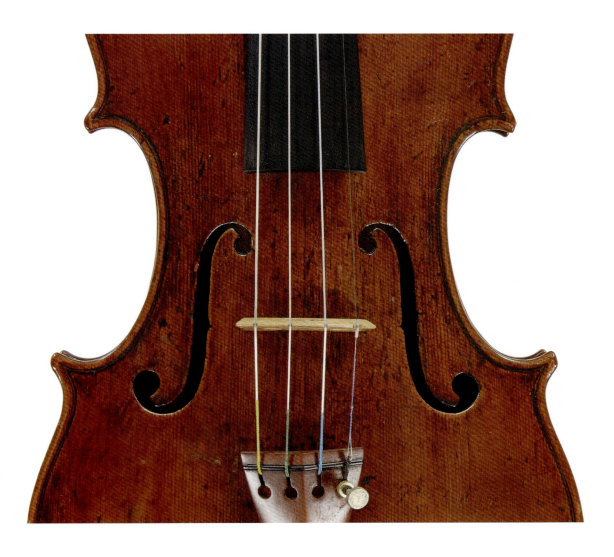

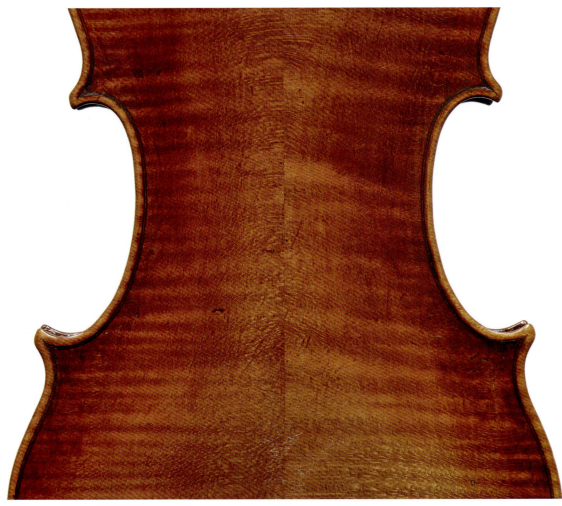

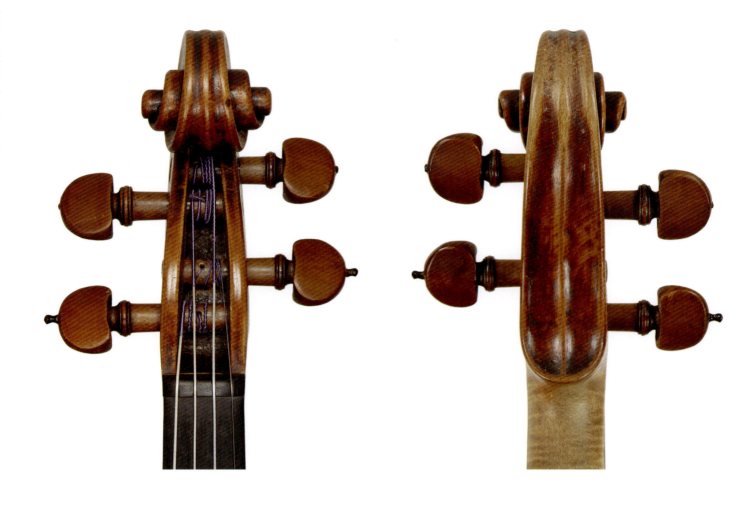
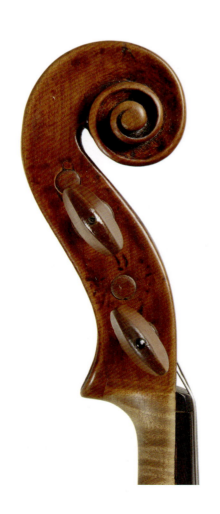
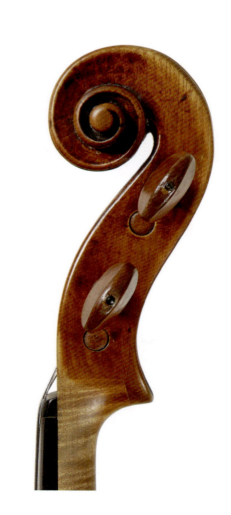

乐器种类：小提琴
制作地：都灵
制作年代：1700
配件：黄杨木
背板长度：35.10 cm

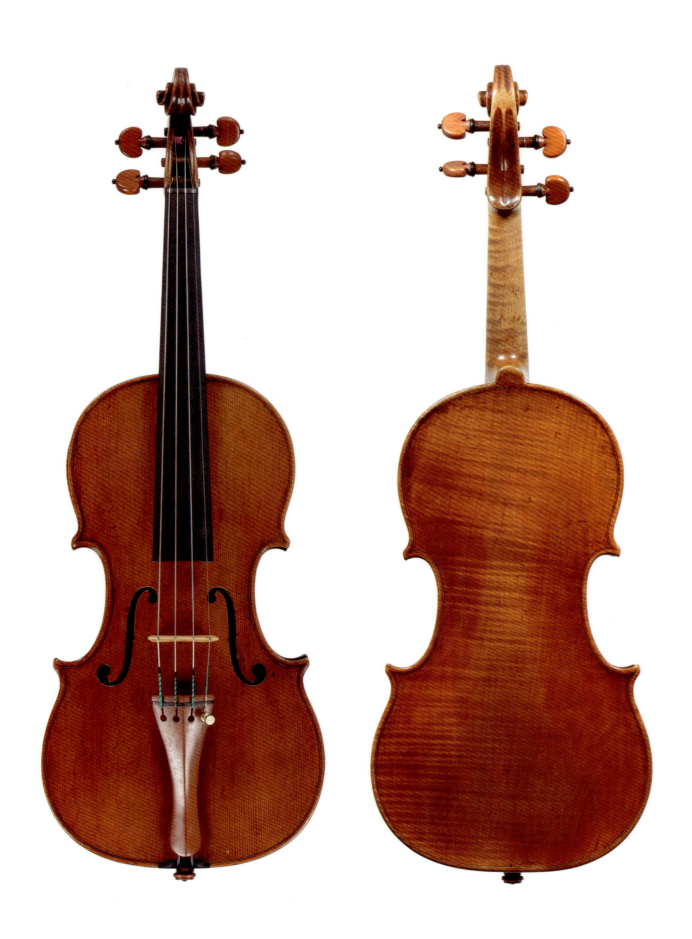

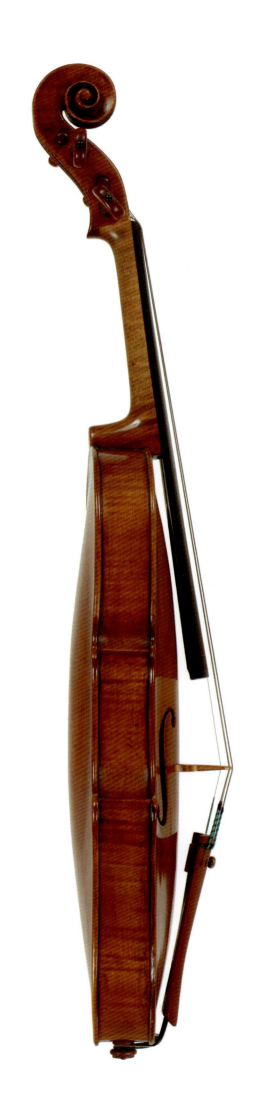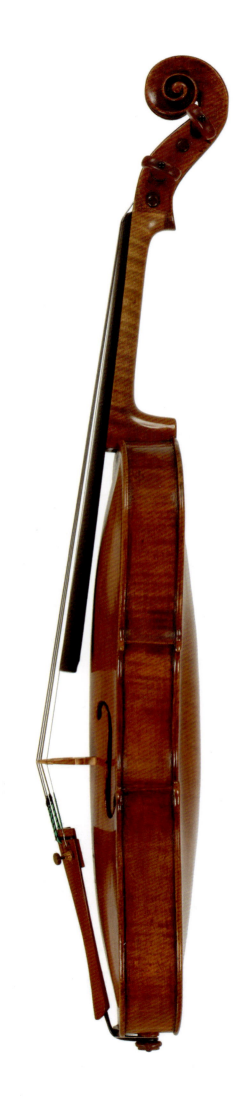

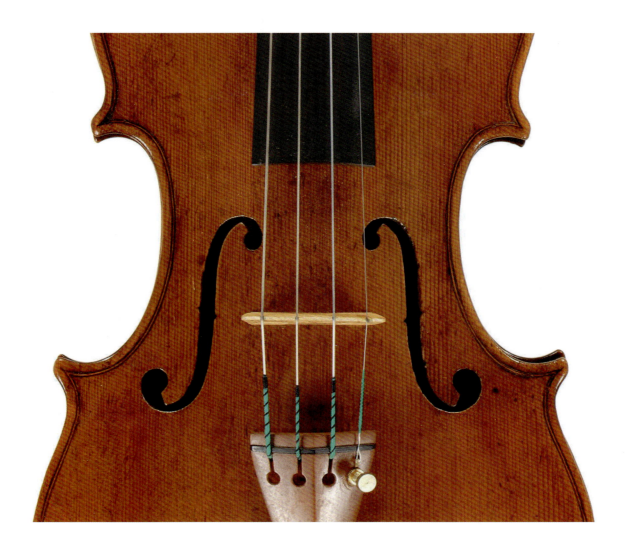
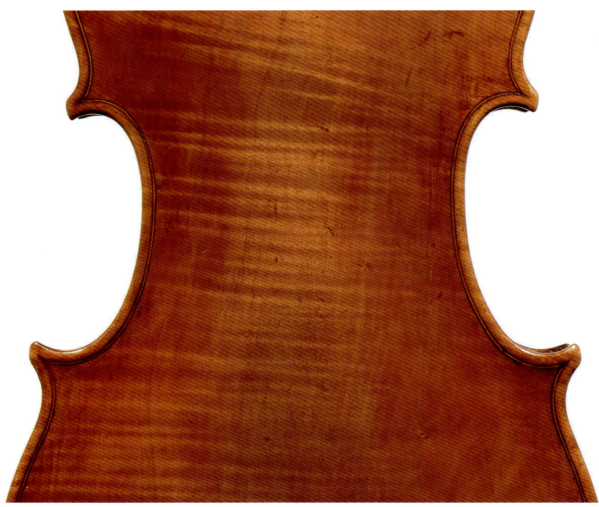

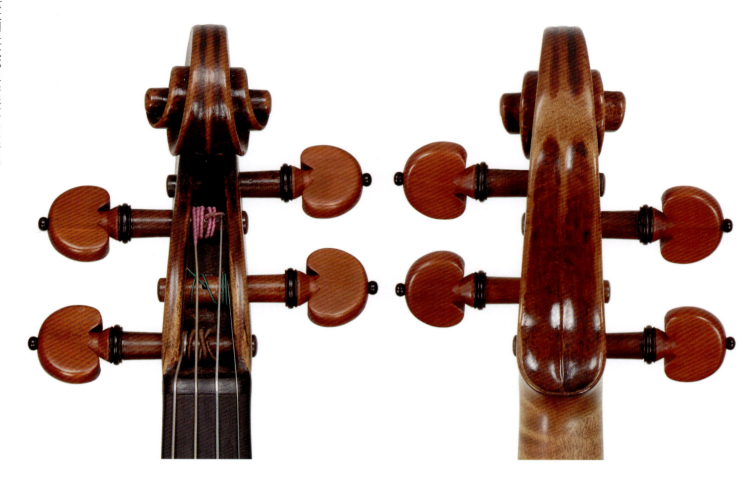
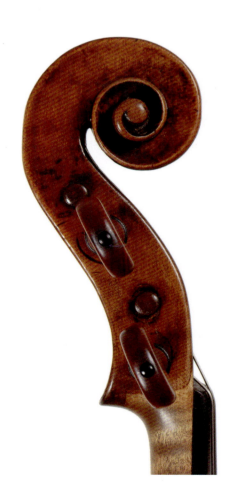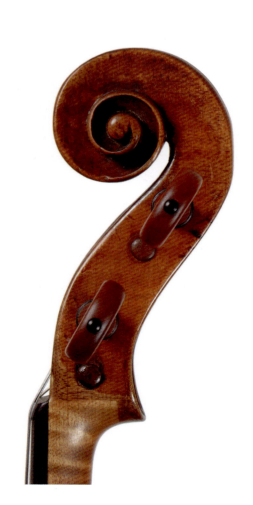

2. 法布里奇奥·森达

法布里奇奥·森达(Fabrizio Senta，1629—1681年)出生在一个意大利北部皮埃蒙特省与法国接壤的边境小镇。作为意大利古代皮埃蒙特学派最早的制琴师之一，他的职业生涯时间主要在1650年至1675年，师承何处时至今日我们已经无法得知，目前仅有几把乐器存留至今。

法布里奇奥·森达的作品在后世尽管经常被误认为是塞洛尼亚托与卡特纳的作品，但也确实保留了一定的独特性与个人色彩，使其与众不同。

古代都灵学派早期的弦乐器制作是非常有趣的，但当今的学术界对其研究较少，涉及不多。对于都灵学派，众所周知的是18世纪末至19世纪初近代都灵制琴学派兴盛的黄金时代，以及普莱森达与罗卡这两位顶级大师的光芒四射，相比之下，17世纪古代都灵学派的先驱前辈们变得黯然失色。而事实上，古代都灵学派与以普莱森达为首的近代都灵学派相差甚远，存在着本质上的区别，甚至相互没有任何关联。

1618年至1648年间，由于北方"三十年战争"的爆发，南方宁静的都灵迎来了第一批来自德国小镇富森的制琴师，这些外来者在都灵定居的同时，也为这座城市带来了文化上的冲击。就拿弦乐器制作行业来说，利用当代科技对那时留存下来的一些古弦乐器进行分析，可以从中看到德国、荷兰、英国甚至北欧制琴学派的身影。

那时的制琴师们主要制作的乐器并非小提琴，而是琉特琴与吉他，引用当时的说法，这种乐器被统称为"Chittarieri"。法布里奇奥·森达是这个制作师群体中较有代表性的一员，但其生平的记载不多，大部分的文献中只言片语地提到过他的名字。

由于法布里奇奥·森达与乔弗雷多·卡帕两人的部分弦乐器作品在琴头及琴身的边角曲线的处理风格相当接近，镶线的材质及收尾方式也极为相似，因此，我们推测二人在1670年至1679年间曾一起共事。当然，值得一提的是，由于卡帕的作品价值高于森达的，因此后世有些琴商会将森达的作品偷偷替换成卡帕的标签，这事实上也加大了后世鉴定师们工作的难度。幸运的是，法布里奇奥·森达所制作的小提琴作品琴腰处圆弧线特别短，且形状开放，这个细节特征是我们辨别的有力依据。同时，这种制作方式，也深深影响了未来都灵学派的制琴师们。

法布里奇奥·森达是当时都灵最早开始制作小提琴的弦乐器制作师之一。最初他模仿克莱蒙纳学派经典的阿玛蒂琴型设计制作乐器，后来随着技艺的成熟，逐渐融合了诸多吉他的制作技术，比如将侧板安装在琴背板内侧边缘的凹槽中。

总体来看，法布里奇奥·森达的作品汇聚了古代都灵制琴学派的所有特点：外观上与阿玛蒂风格高度相似，同时也展现了制作者极高的技巧与工匠精神；采用了优质的红褐色清漆，但质地略微不透明；琴头被塑造得十分圆润，拥有着精致的斜切面；琴头的漩涡形部分直径很大，中间的琴眼却较小，且漩涡在琴眼后多绕了四分之一圈，这个形状极其容易让人联想到其他学派的作品（值得一提的是，佛罗伦萨的切鲁比尼博物馆收藏了一件法布里奇奥·森达的大提琴作品，这把大提琴便具备了这一独特特征）；面板的弧度高且窄，但音孔的布局却相当合理，较靠近琴身边缘；轮廓较长且向外突出的四个边角极为引人注目，为森达对后世的影响力提供了最有力的线索。

乐器种类：小提琴 背板长度：35.20 cm
制作地：都灵 上圆：15.90 cm
制作年代：1660 中腰：11.10 cm
配件：乌木 下圆：19.70 cm

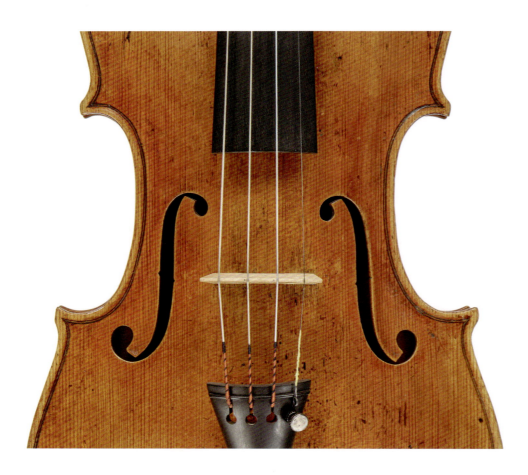

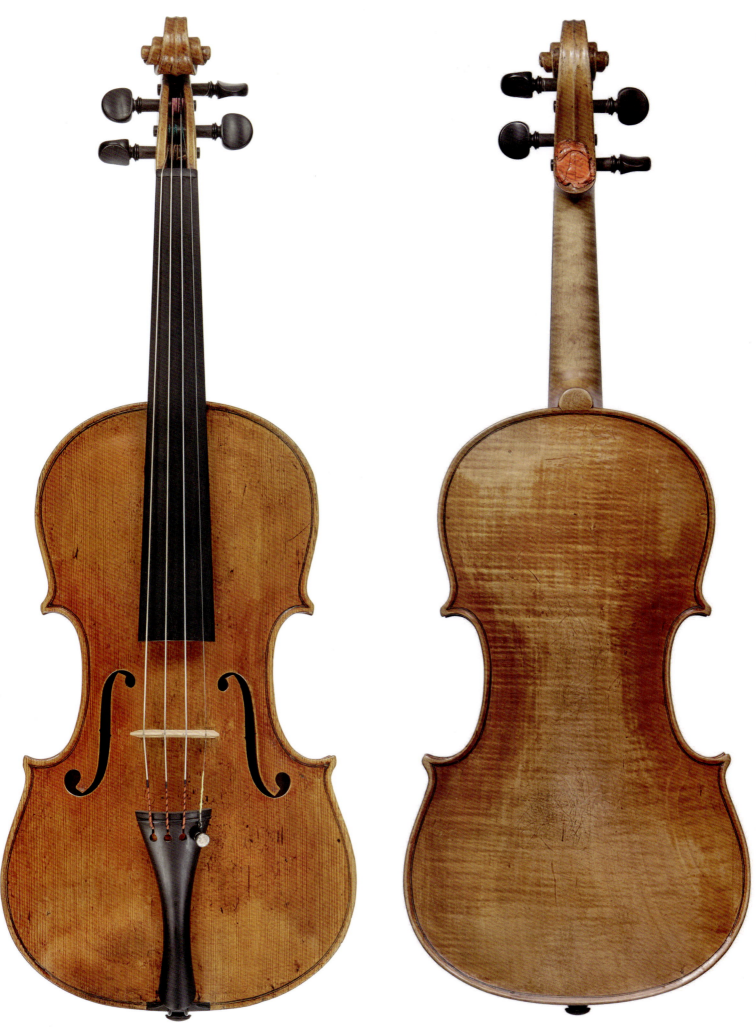

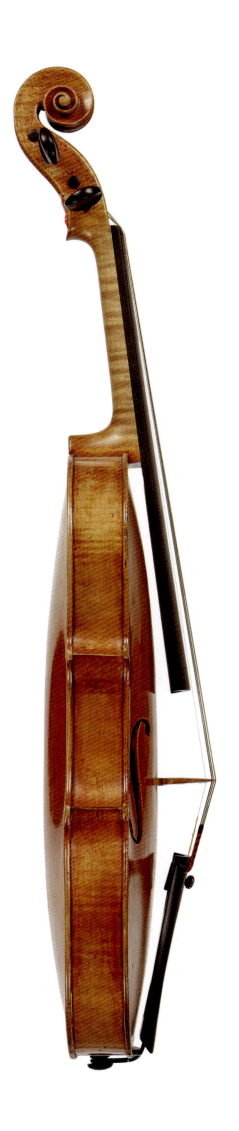
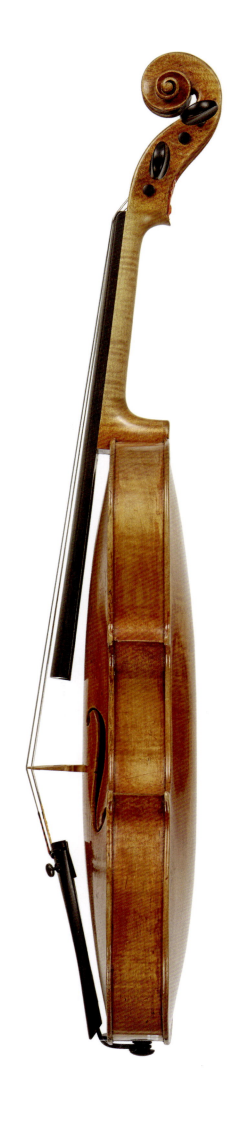

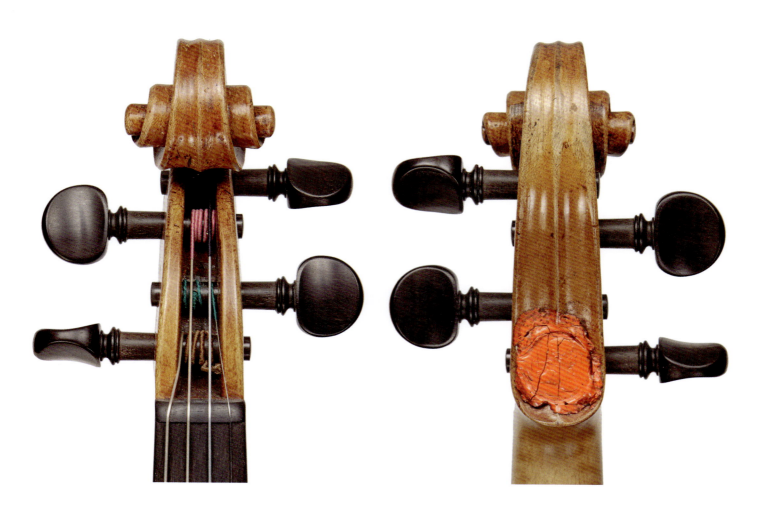
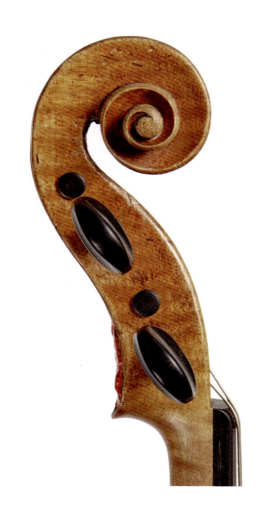
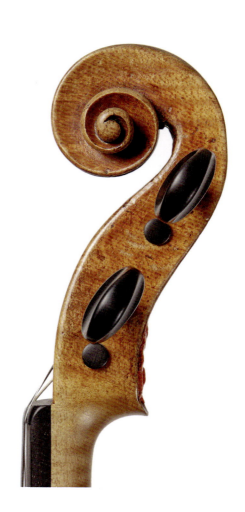

3. 乔弗雷多·卡帕

乔弗雷多·卡帕(Gioffredo Cappa，1653—1717年)是17世纪都灵地区重要的弦乐器制琴师之一。1653年，乔弗雷多·卡帕出生于意大利萨卢佐，父亲是当地小有名气的小提琴手。据考证，乔弗雷多·卡帕的制琴手艺传承自恩里克·卡特纳，其作品中带有浓厚的德国学派制作风格，品质与制作技术堪称一流。

当时的萨卢佐被萨沃伊王朝统治，乔弗雷多·卡帕在世时都灵的社会与经济都较为稳定，前后经历了卡洛·伊曼纽尔二世和维托里奥·阿美迪奥二世的统治。

1670年，乔弗雷多·卡帕离开萨卢佐，前往都灵发展，其间也曾在曼图瓦短期逗留过。1704年再度回到萨卢佐，并在此期间获得了萨沃伊王国的资助。1717年8月6日，乔弗雷多·卡帕于萨卢佐去世。

当代有些学者认为乔弗雷多·卡帕是尼科洛·阿玛蒂的学生，但此说法目前缺乏有力证据。可以确认的是，乔弗雷多·卡帕的制作风格确实受到了阿玛蒂家族的影响，在他的弦乐器作品里明显呈现阿玛蒂学派的经典风格。直至今日仍有部分琴商将乔弗雷多·卡帕的琴伪装成阿玛蒂的作品，并以高价出售。

无论如何，在乔万尼·巴蒂斯塔·瓜达尼尼到达都灵之前，乔弗雷多·卡帕便已将皮埃蒙特学派的制琴技艺提升到了一个极高的水准。

乔弗雷多·卡帕职业生涯早期的制琴手法与其老师恩里克·卡特纳如出一辙，是北欧制琴师们常用的一种制琴技巧：将侧板直接镶嵌在背板边缘的凹槽。这种方法可以让制琴师在制作之前先规划仔细，在制作的过程中不易出错，更加精确。

乔弗雷多·卡帕是一位高产的弦乐器制作师，尤其是小提琴与大提琴，数量可观而且工艺也十分精美，使用的清漆颜色常为棕黄色与亮红色。小提琴的外观形似阿玛蒂的作品，但琴身的下圆部分相对偏小，音孔的位置也偏低。他的作品中另一个较为明显的特征是琴头与琴颈结合处的瑕疵较为明显，卡帕在制作过程中容易在琴头与琴颈结合处留下刮痕等瑕疵，结合处也连接得不够紧密，有时甚至会松动。乔弗雷多·卡帕的小提琴作品音色甜美、具有穿透力，时常被拿出来与乔万尼·巴蒂斯塔·瓜达尼尼的作品相比较。但卡帕流传至今且留有原始标签的作品数量较少，只能在他的手稿与一些相关文献中窥知一二。

可惜的是，卡帕的继承者们没有将其制作技术传承下来。学术界普遍认为斯皮里图斯·索尔萨那(Spiritus Sorsana)与乔万尼·弗朗西斯科·塞洛尼亚托是他的学生，但他们二人的作品无论是在外形、清漆、抛光技术上还是在制作技巧上都与乔弗雷多·卡帕大相径庭。

乐器种类：小提琴　　　背板长度：35.20 cm
制作地：萨卢佐　　　　上圆：16.40 cm
制作年代：17世纪80年代　中腰：10.70 cm
配件：乌木　　　　　　下圆：20.20 cm

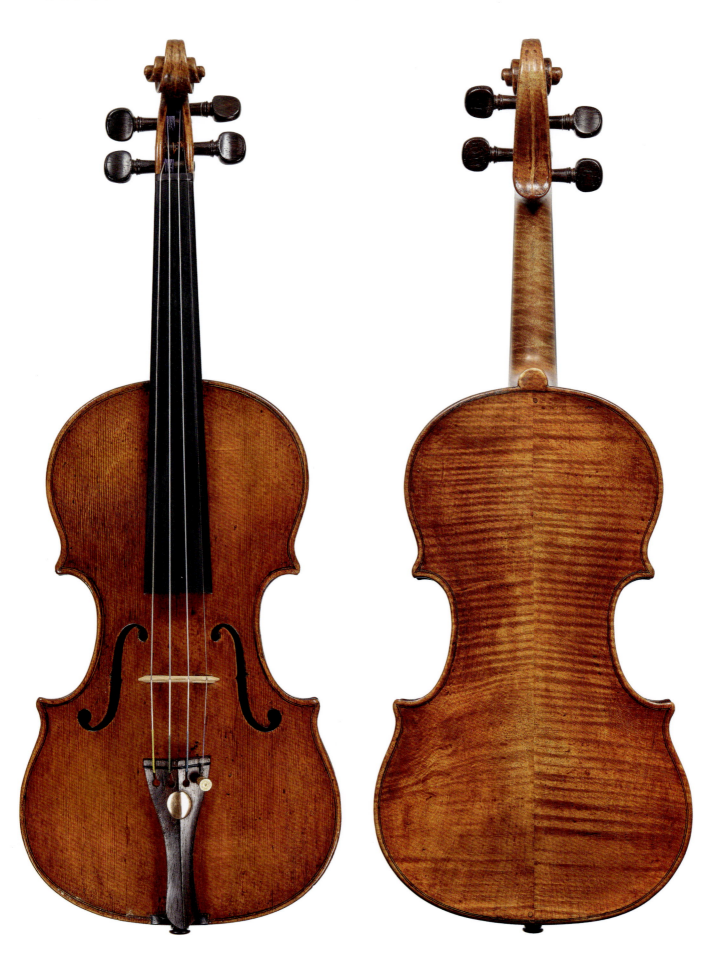

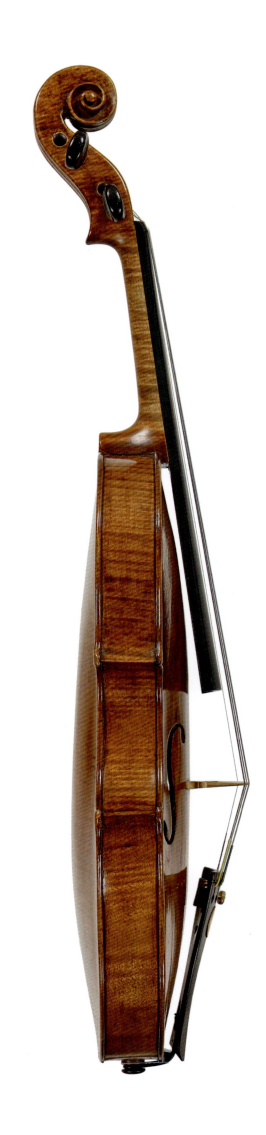
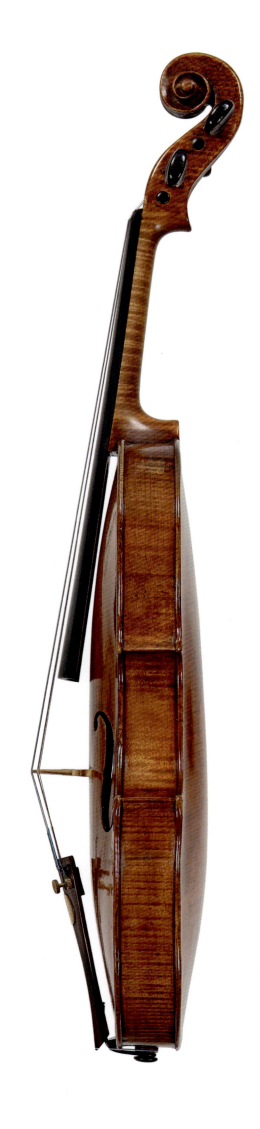

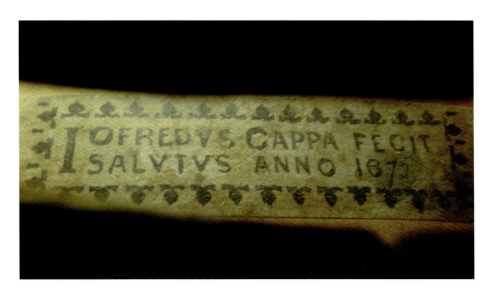

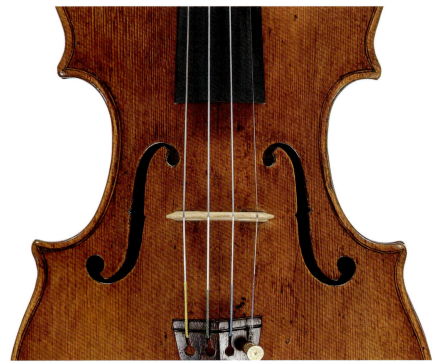

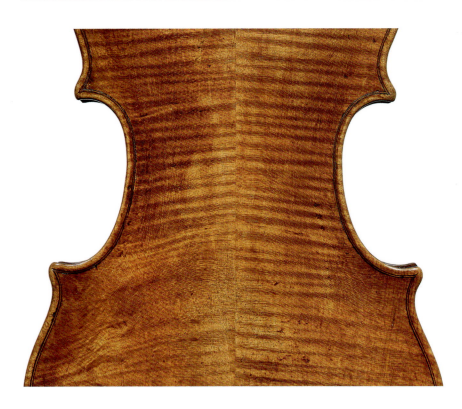

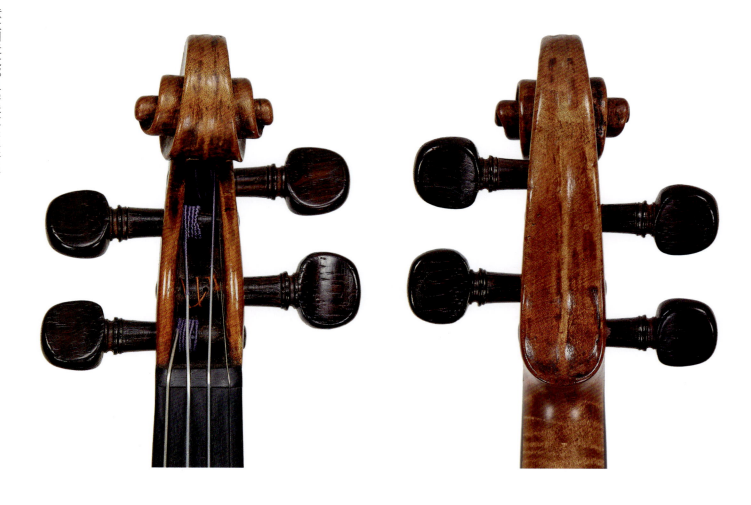
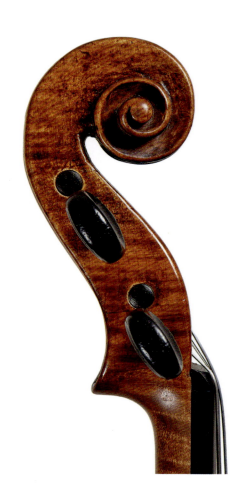
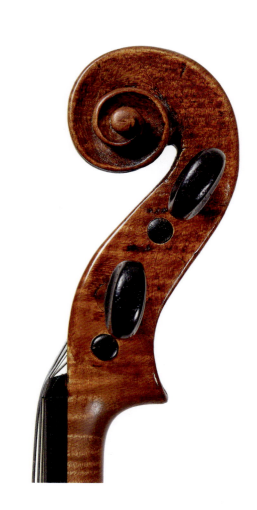

乐器种类：小提琴　　　　　上圆：15.90 cm
制作地：萨卢佐　　　　　　中腰：10.80 cm
制作年代：1680　　　　　　下圆：19.90 cm
配件：乌木　　　　　　　　完整度：琴头非原配
背板长度：35.40 cm

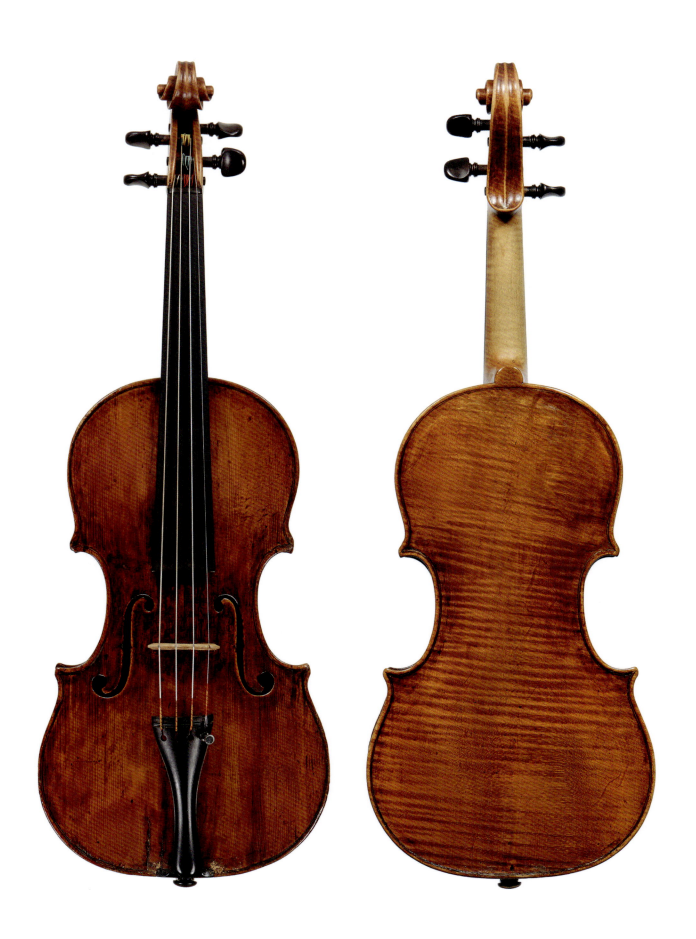

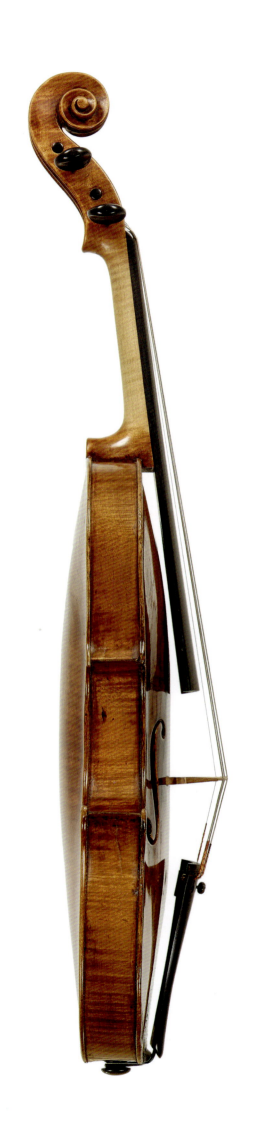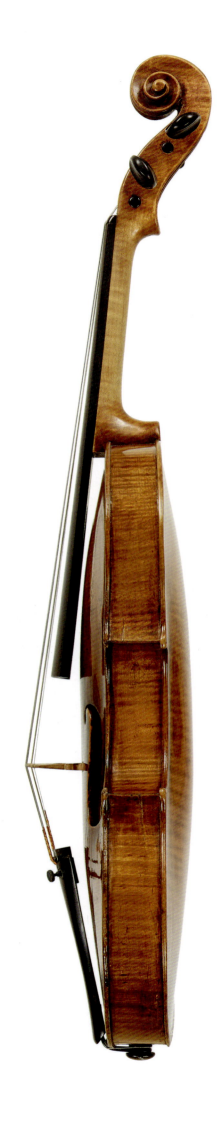

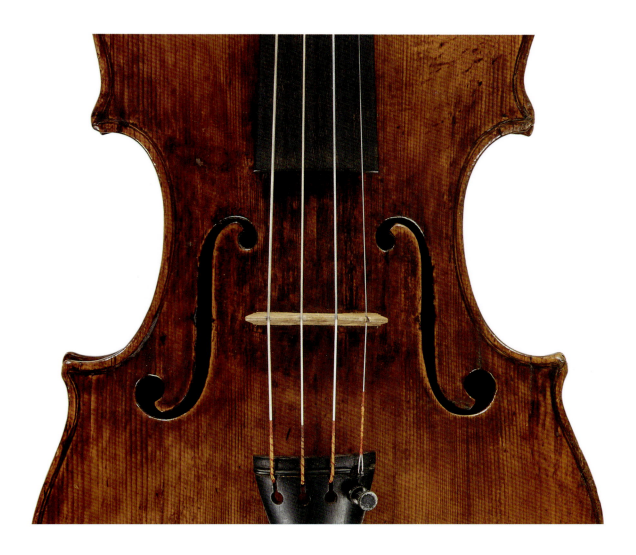

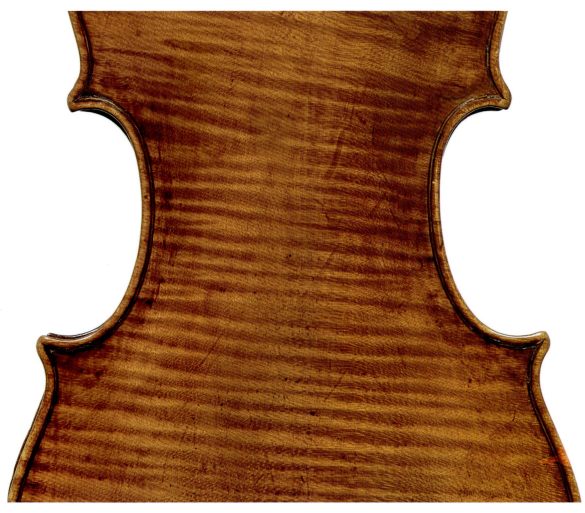

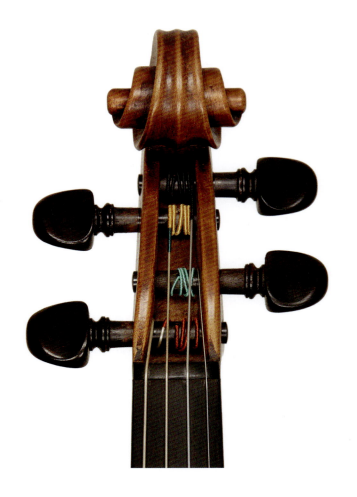
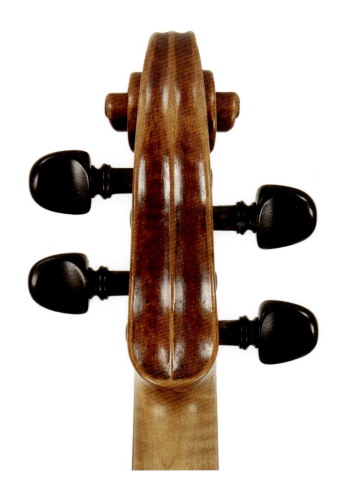
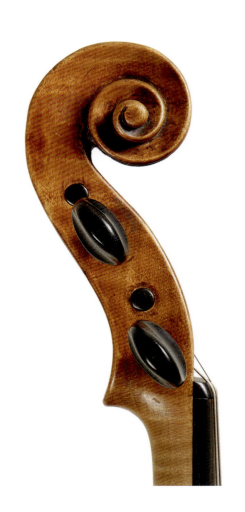
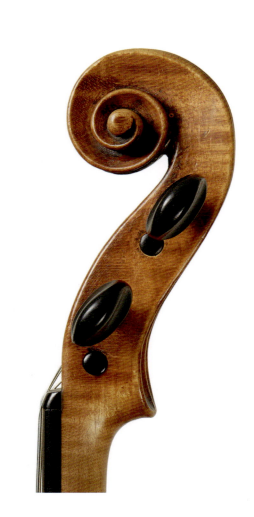

乐器种类：大提琴　　　　背板长度：74.80 cm
制作地：萨卢佐　　　　　上圆：34.80 cm
制作年代：1690　　　　　中腰：23.90 cm
配件：乌木　　　　　　　下圆：43.40 cm

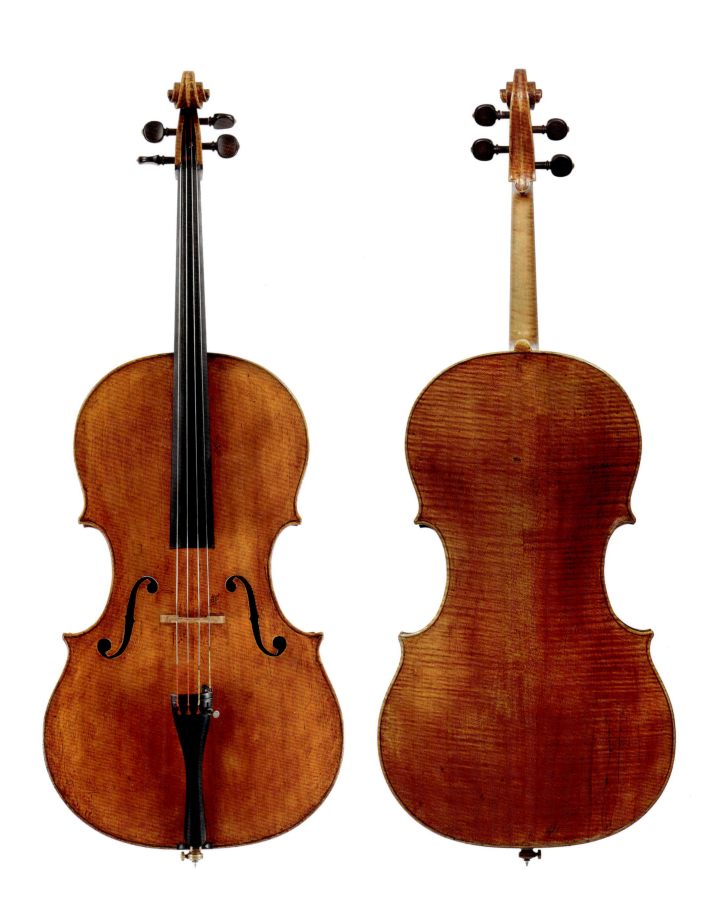

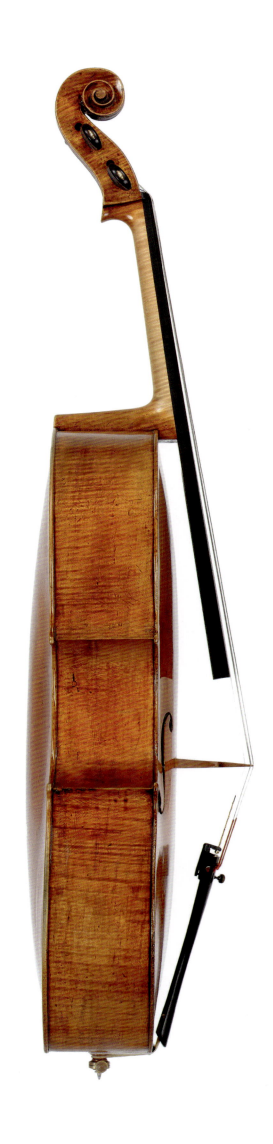
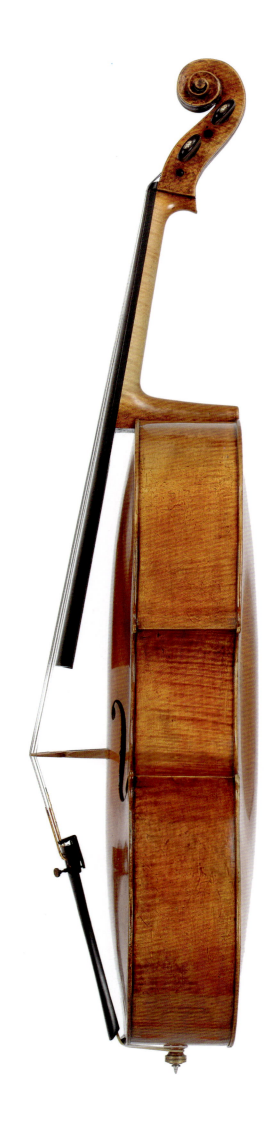

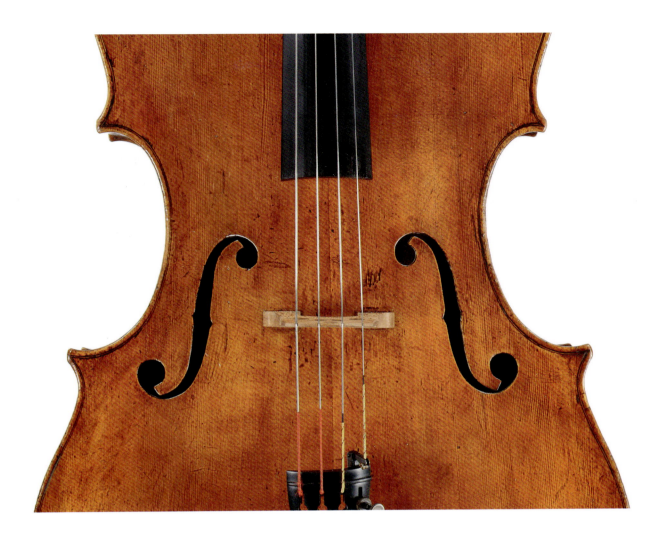

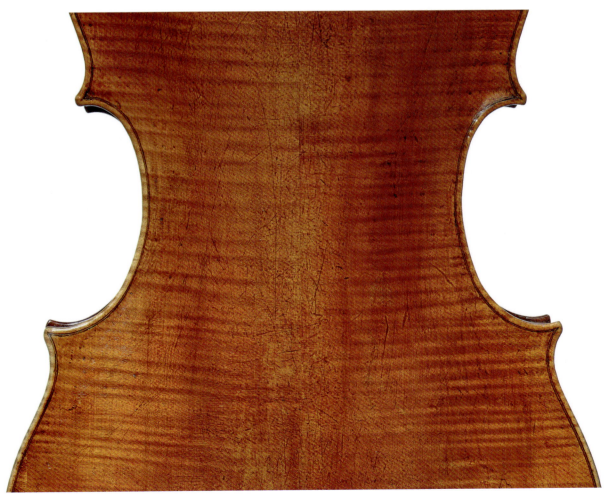

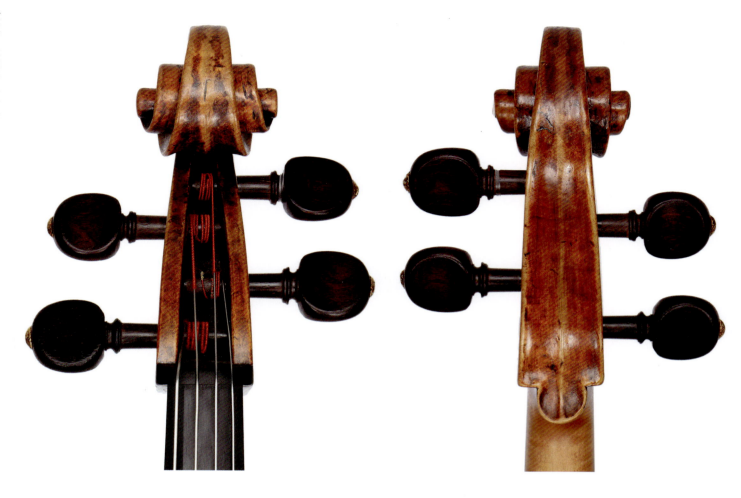
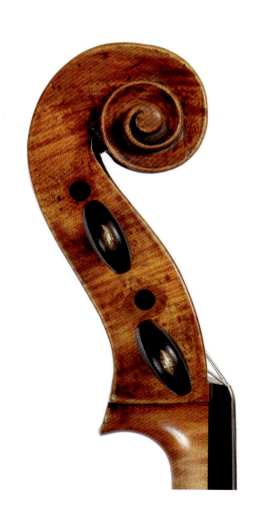
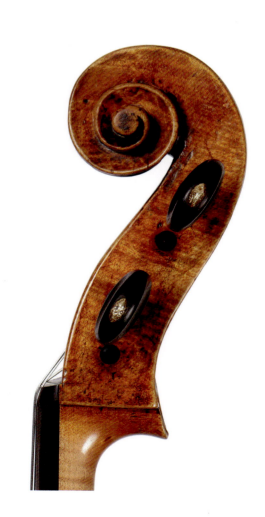

乐器种类：小提琴
制作地：萨卢佐
制作年代：1693
配件：黄杨木
背板长度：35.60 cm
上圆：17.00 cm
中腰：11.20 cm
下圆：21.00 cm

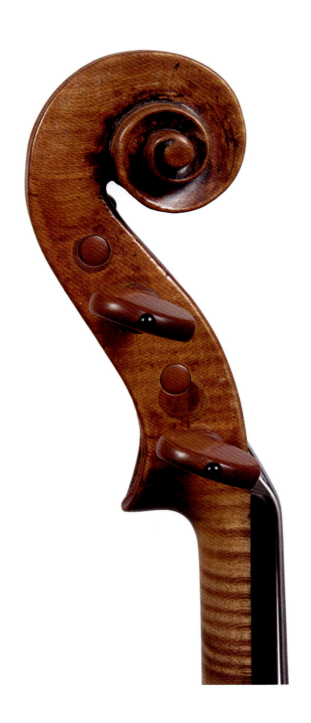
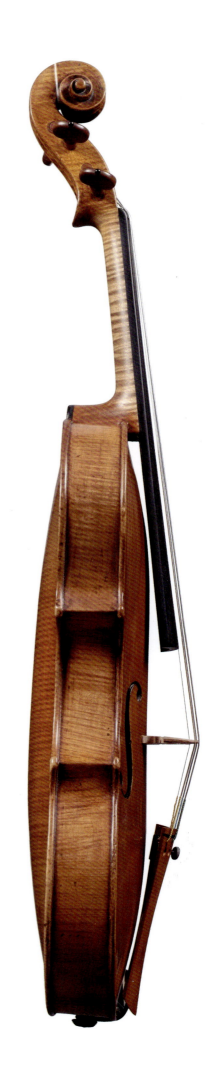

意大利近代都灵学派弦乐器研究

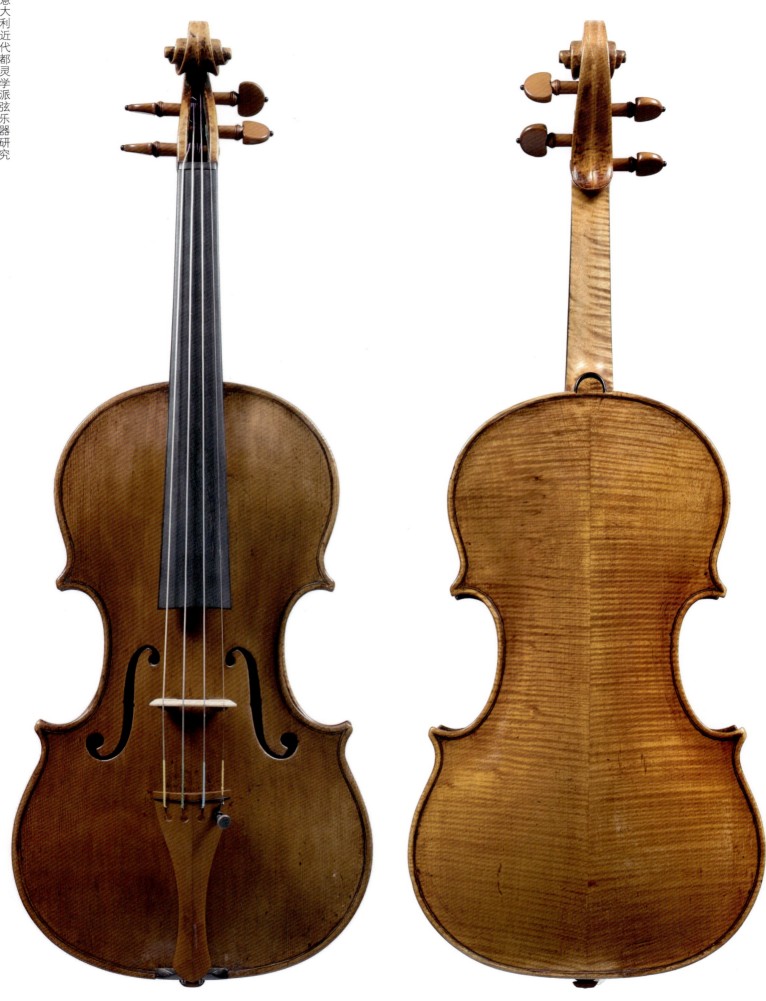

40

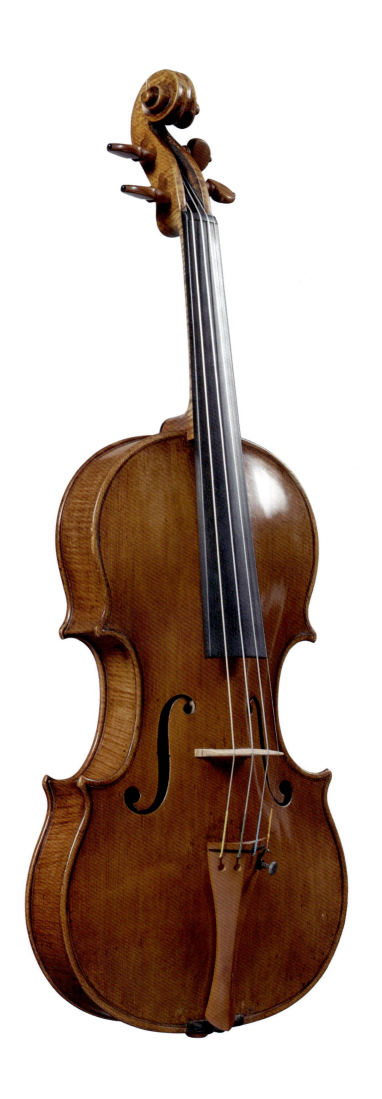
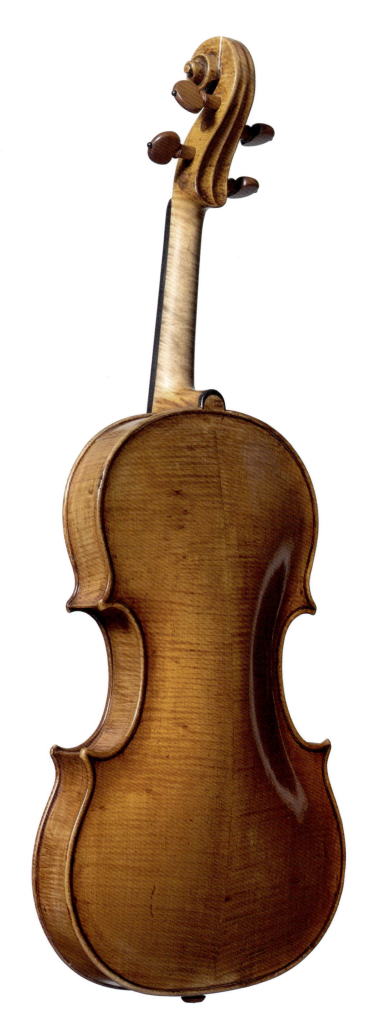

乐器种类：大提琴　　　　　背板长度：75.20 cm
制作地：萨卢佐　　　　　　上圆：34.90 cm
制作年代：1696　　　　　　中腰：23.90 cm
配件：乌木　　　　　　　　下圆：43.30 cm

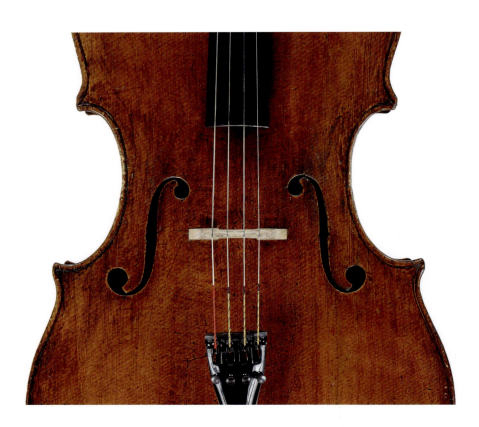

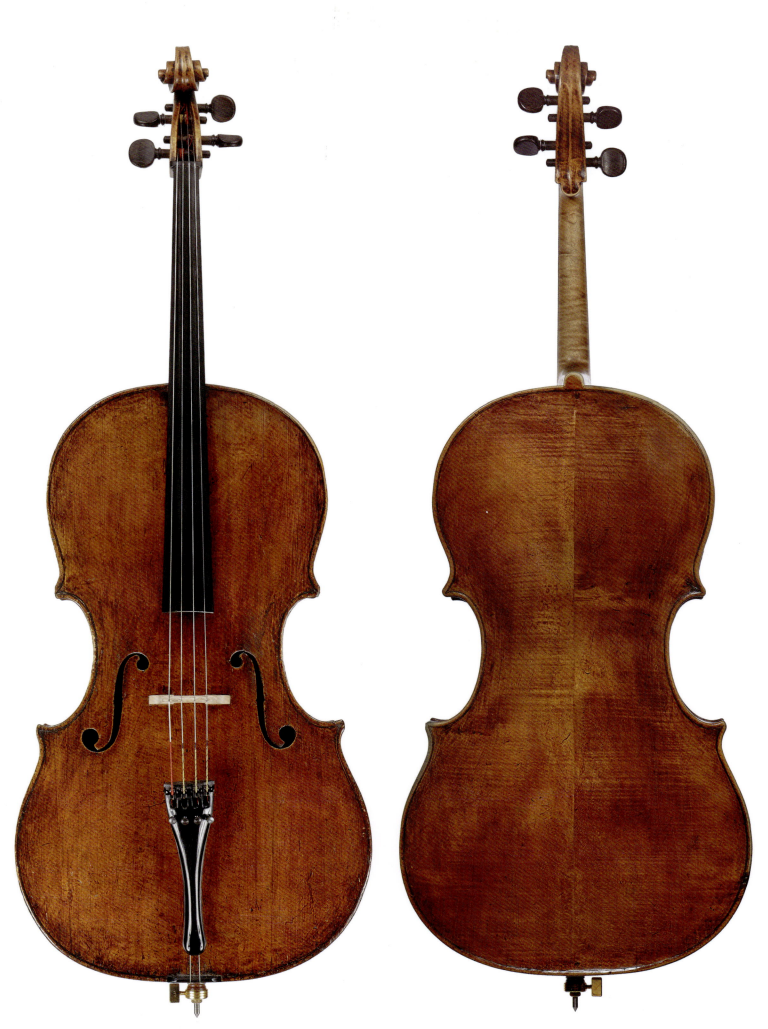

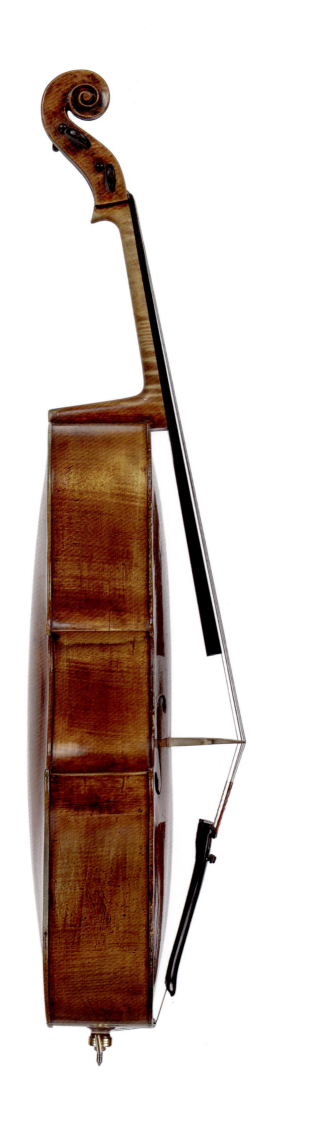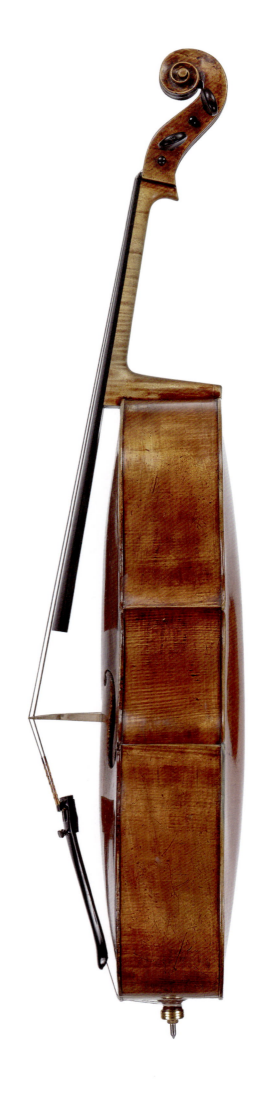

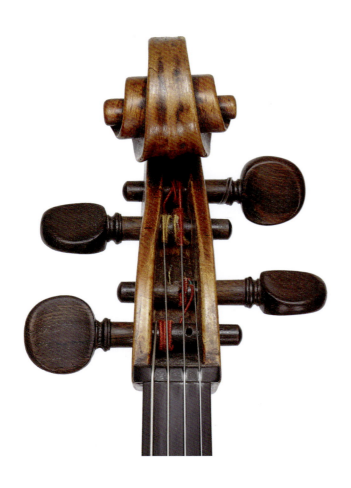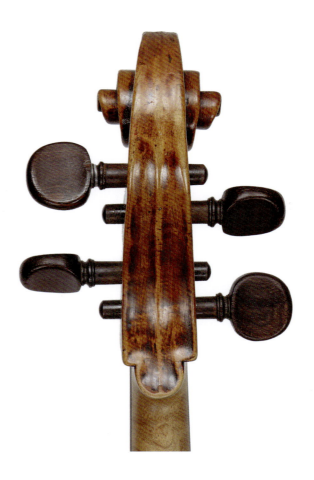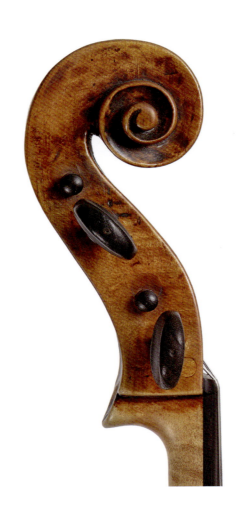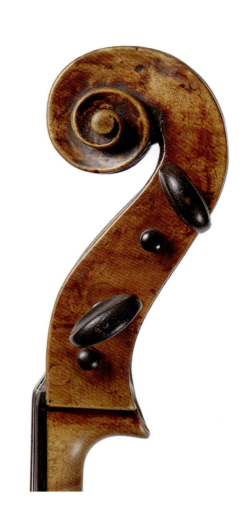

乐器种类：小提琴　　　　背板长度：35.30 cm
制作地：萨卢佐　　　　　上圆：16.20 cm
制作年代：1700　　　　　中腰：11.00 cm
配件：乌木　　　　　　　下圆：20.10 cm

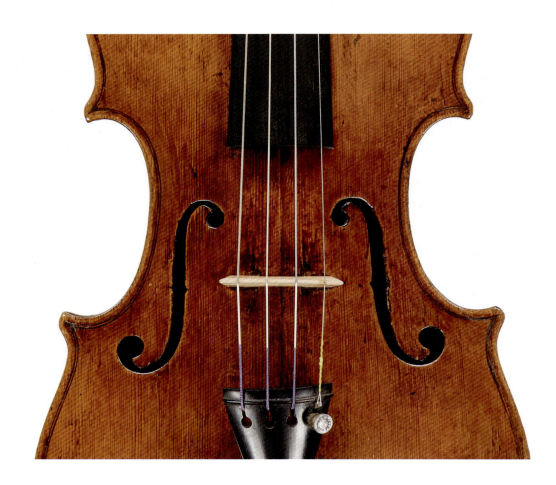

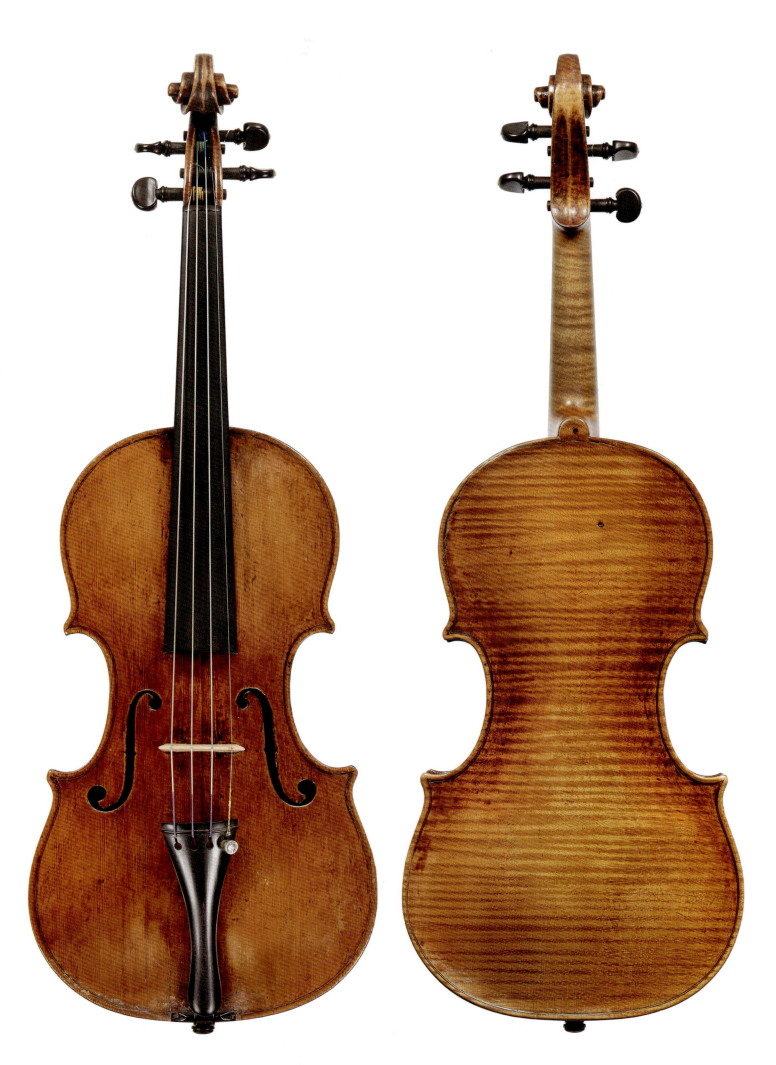

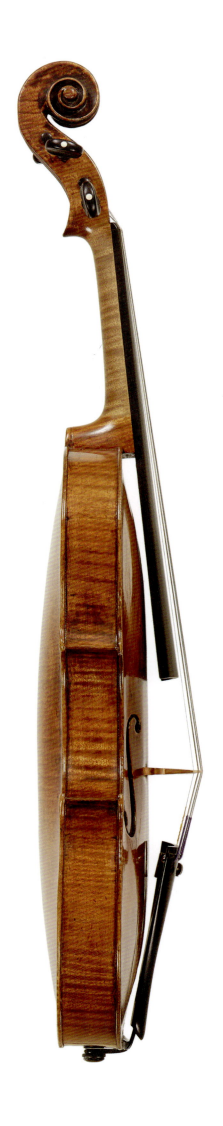
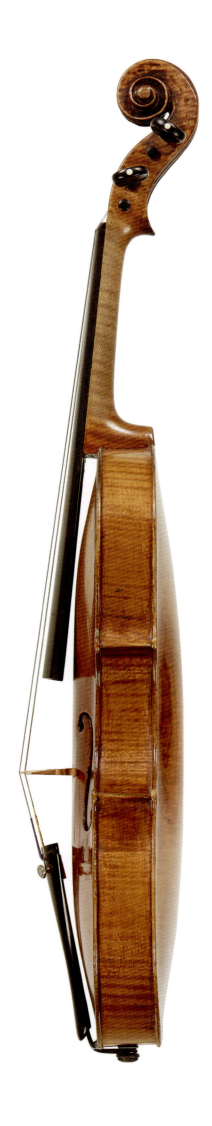

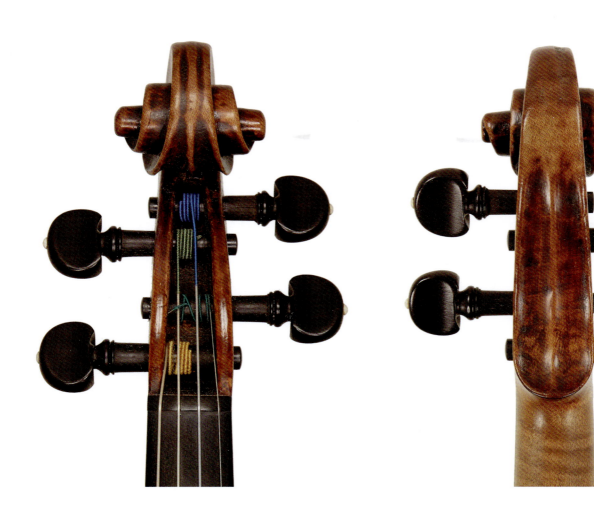
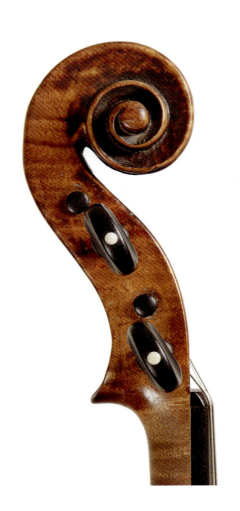
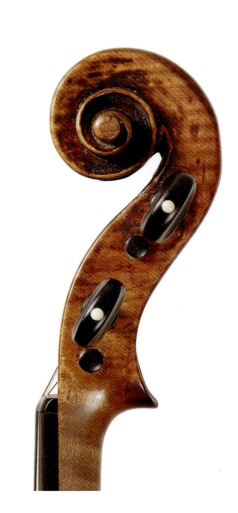

4. 乔万尼·弗朗西斯科·塞洛尼亚托

乔万尼·弗朗西斯科·塞洛尼亚托，是17—18世纪古代都灵学派杰出的代表人物。师从大名鼎鼎的乔弗雷多·卡帕。在都灵的恩里克·卡特纳、乔弗雷多·卡帕、法布里奇奥·森达等弦乐器制作大师相继辞世后，整座城市仅剩塞洛尼亚托仍在制作弦乐器，掌握着古代都灵学派遗存下来的所有奥秘。

乔万尼·弗朗西斯科·塞洛尼亚托出生于都灵的一个音乐世家，同时期在都灵还有八名姓塞洛尼亚托的音乐工作者（包括5位小提琴家、2位中提琴家和1位低音提琴乐手），根据1737—1784年间的都灵市政府文献记载，制琴师塞洛尼亚托长大成人后进入了萨沃伊王朝的宫廷中工作。这位年轻的制琴师在1702年左右拥有了个人工作室，从此便开启了自己的职业生涯，直至1754年去世。

乔万尼·弗朗西斯科·塞洛尼亚托是继老师乔弗雷多·卡帕之后，古代皮埃蒙特学派中出现的又一位极具天赋的制琴师。他的创作继承了老师的制琴风格，因此深受阿玛蒂风格影响。但塞洛尼亚托弦乐器作品的结构却与斯皮里图斯·索尔萨那的作品特征更为接近：琴身弧度较平，颜色以浅金黄色居多。事实上，塞洛尼亚托与斯皮里图斯·索尔萨那作为同门都师承于乔弗雷多·卡帕，因此学术界推测这两位师兄弟之间对于彼此的影响比受老师的影响更深。

乐器种类：小提琴
制作地：都灵
制作年代：1734
配件：乌木
背板长度：35.40 cm
上圆：16.10 cm
中腰：11.00 cm
下圆：20.30 cm

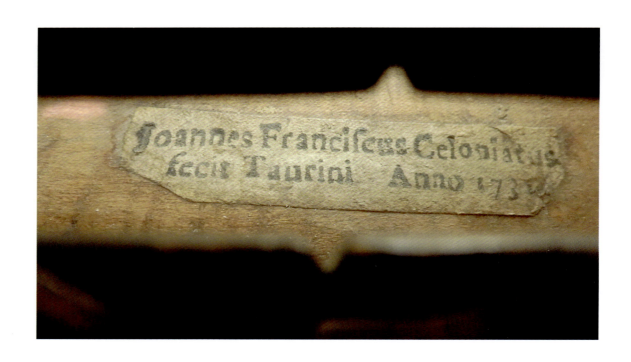

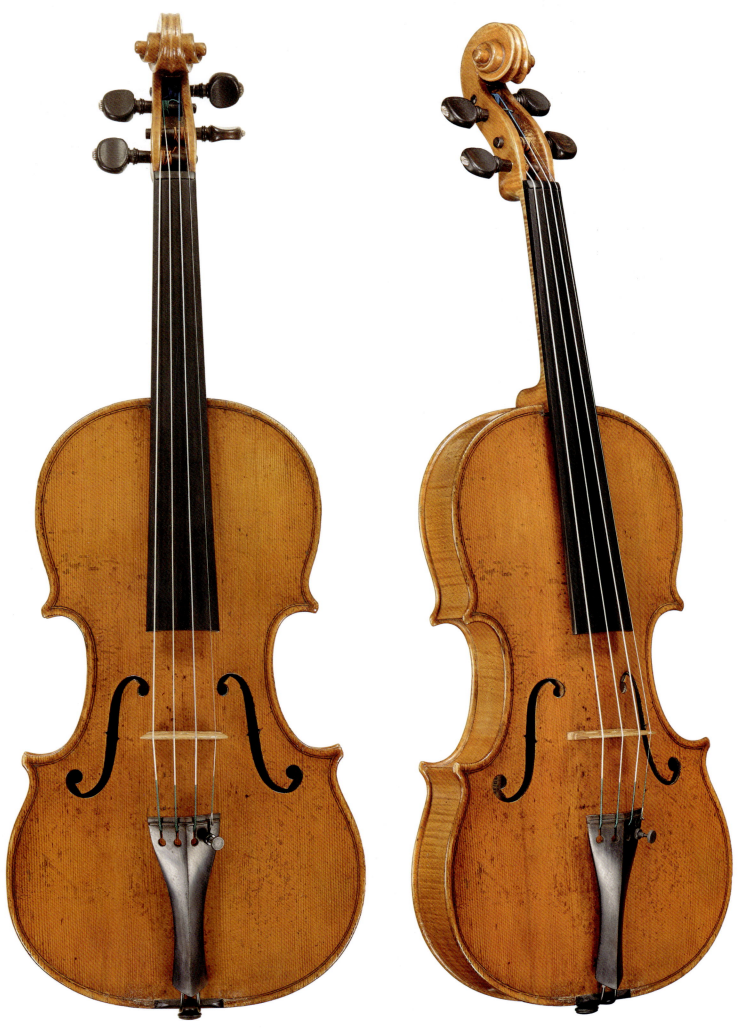

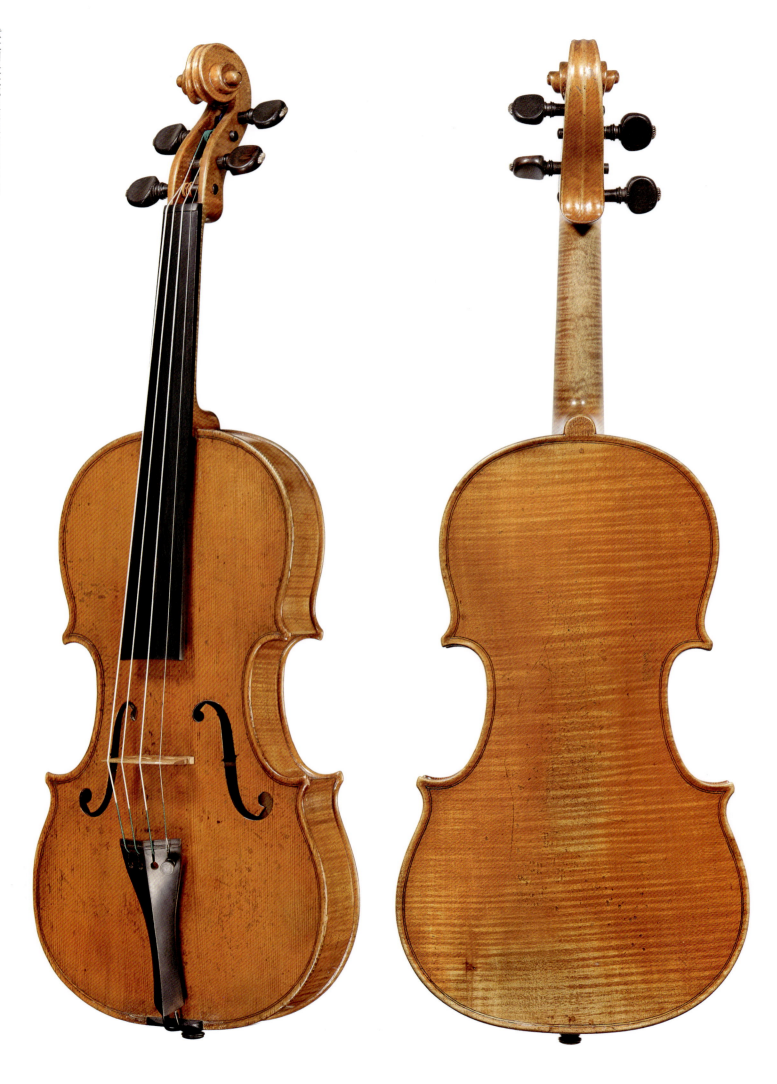

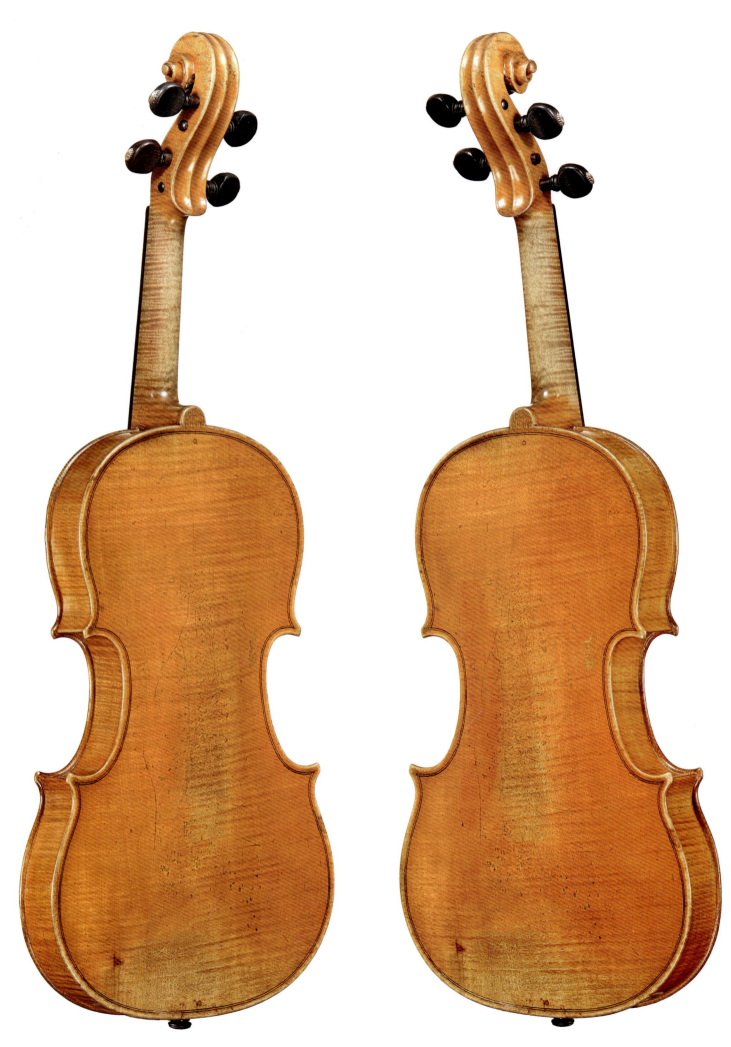

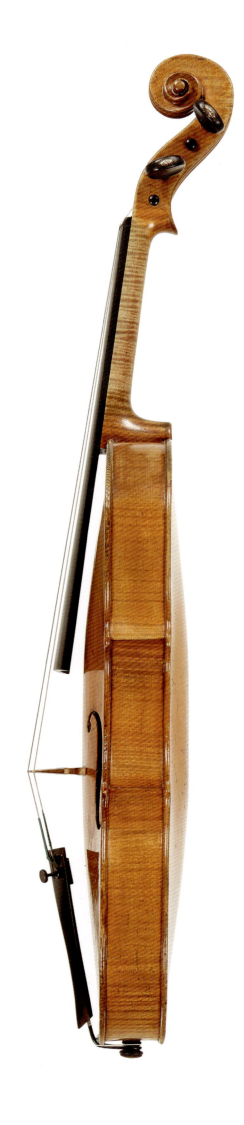

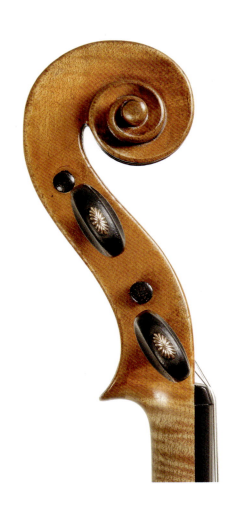
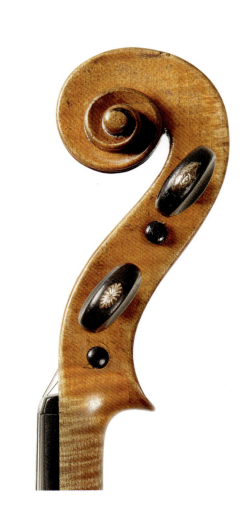

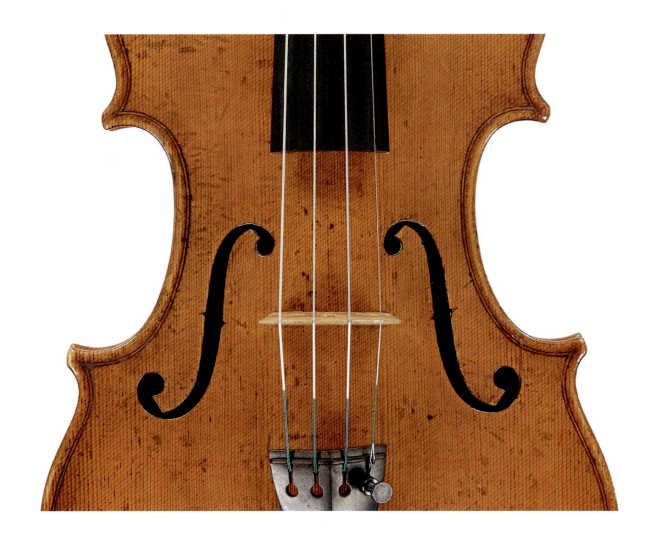
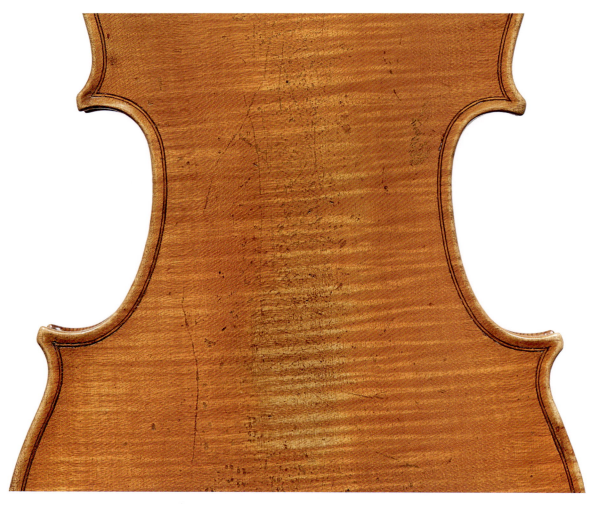

5. 乔万尼·巴蒂斯塔·瓜达尼尼

有关乔万尼·巴蒂斯塔·瓜达尼尼的记载略。下面是一把他创作的大提琴。

乐器种类：大提琴　　　　　背板长度：71.80 cm
制作地：都灵　　　　　　　上圆：33.80 cm
制作年代：18世纪80年代　　中腰：23.40 cm
配件：乌木　　　　　　　　下圆：42.10 cm

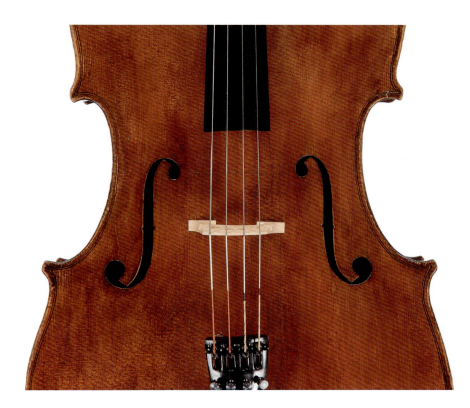

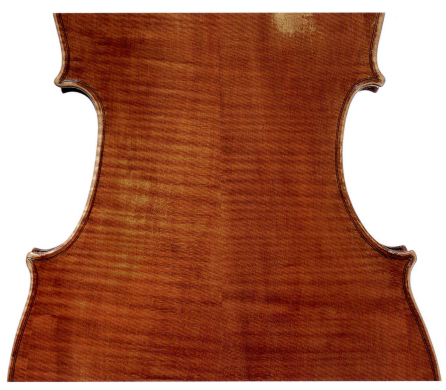

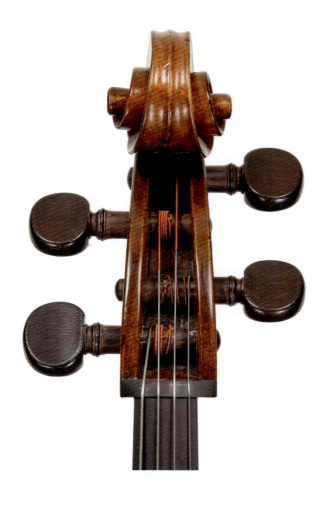
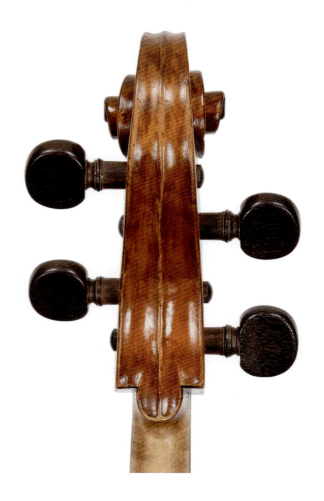
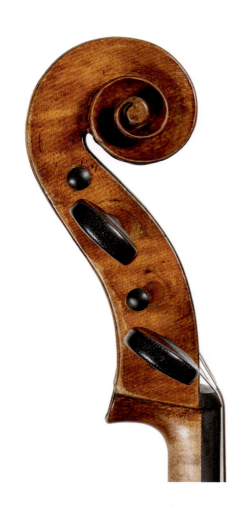
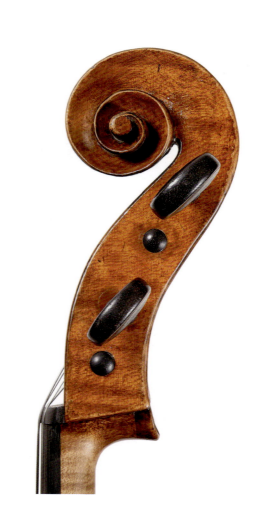

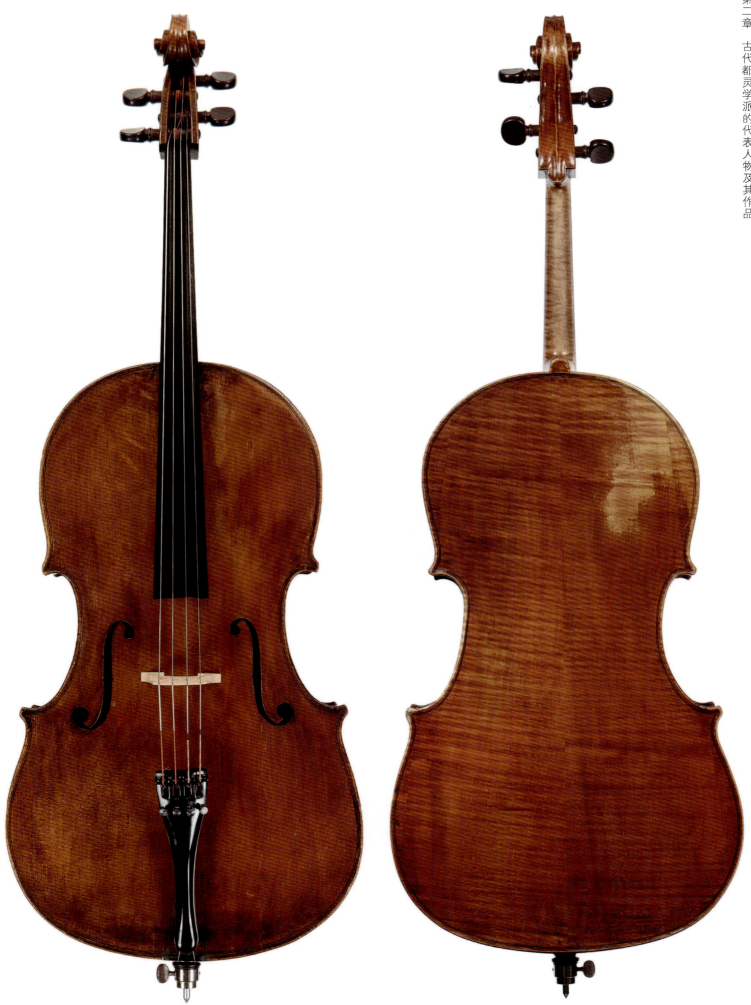

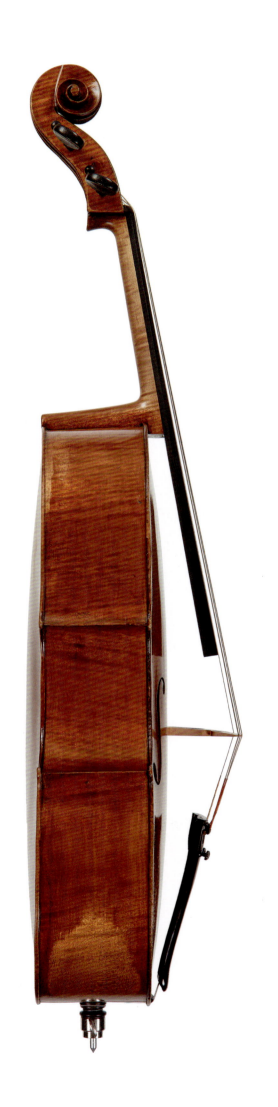
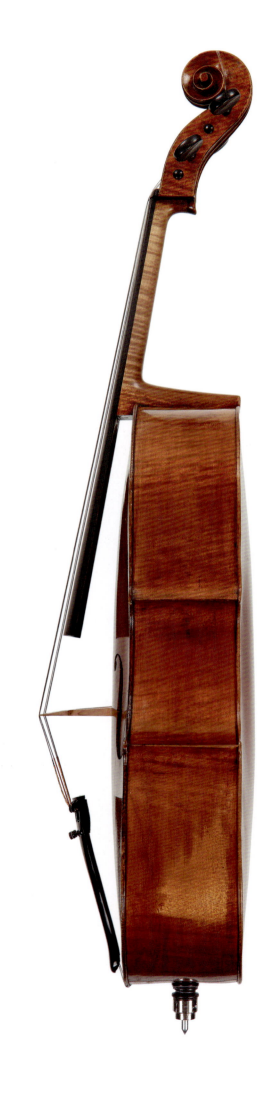

6. 斯皮里图斯·索尔萨那

斯皮里图斯·索尔萨那是18世纪初古代都灵学派重要的代表人物之一，1714年左右出生在意大利西北部城市库内奥。值得一提的是，库内奥距离乔弗雷多·卡帕的家乡萨卢佐南部约30公里，而距离都灵约80公里。由于索尔萨那的作品风格与乔弗雷多·卡帕早期的制琴风格极为相似，因此有不少史学家认为斯皮里图斯·索尔萨那是卡帕最杰出的学生之一。

索尔萨那的整个职业生涯都是在库内奥度过的，与同门乔万尼·弗朗西斯科·塞洛尼亚托一样，一直严格遵循着老师卡帕的制琴方式，将侧板镶嵌在背板内侧的凹槽中。索尔萨那作品琴身的弧度比卡帕以及塞洛尼亚托的要饱满许多，镶线在边角的表现方式也改良为短收尾（此特点与塞洛尼亚托相同）；而木材的选择、独板的琴背面结构以及琴头和曲线等，都吻合当时的古代都灵学派审美与制作特点。

与老师和塞洛尼亚托一样，索尔萨那的小提琴作品也拥有着阿玛蒂式的轮廓与外形，边角较短但十分规整，琴身边缘平坦，F孔的形状神似尼科洛·阿玛蒂的经典琴型，但有轻微的凹槽，且前半部分较低。

琴头方面，在与老师的作品极为相似的基础上融合了一部分个人特点：旋首部分雕刻得很深，围绕着一个较大的琴眼，琴头周围有一圈较浅的凹槽，刻有明显的中心线。

琴身方面，内部有非常小巧且未经修饰的松木衬条与角木，且没有定位钉的痕迹；背板与侧板使用的枫木质量不高，但面板却使用了较好的直云杉木；镶线较宽，通常用杨木制成，有时会呈现较宽的裂缝；清漆的厚度较薄，在深灰金色的底层上呈现出美丽的橙褐色。

斯皮里图斯·索尔萨那留存至今的作品数量不多。其小提琴的琴型有时也会参照斯特拉迪瓦里作品的经典样式，这点和其他遵循阿玛蒂琴型制作乐器的同一时期制琴师们不同。

总而言之，斯皮里图斯·索尔萨那的作品在向大师致敬的同时也体现了一些较为独特的个人色彩，品质极佳，同时拥有难以复制的独特琴音。

乐器种类：小提琴	背板长度：35.95 cm
制作地：库里奥	上圆：16.40 cm
制作年代：18世纪30年代	中腰：10.90 cm
配件：乌木	下圆：20.95 cm

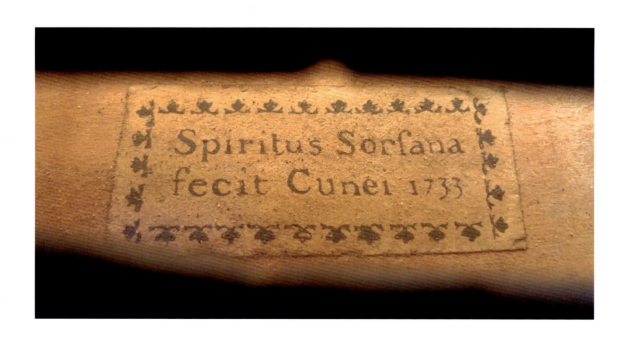

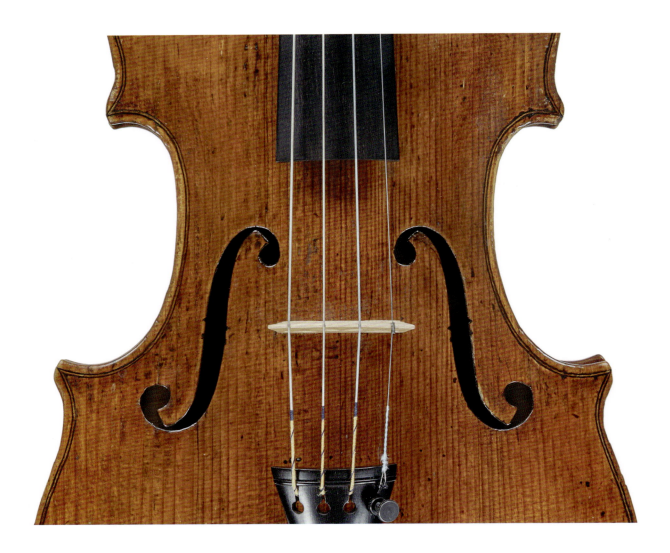

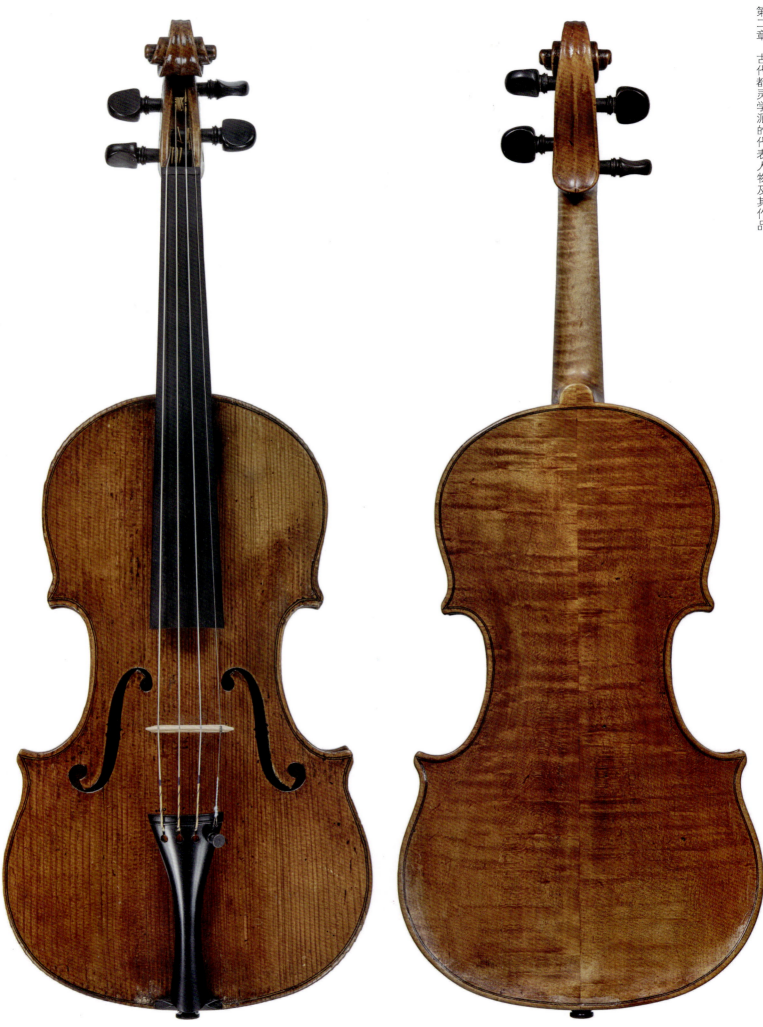

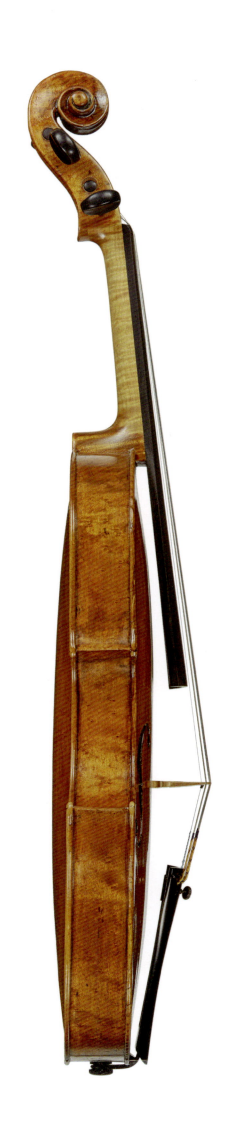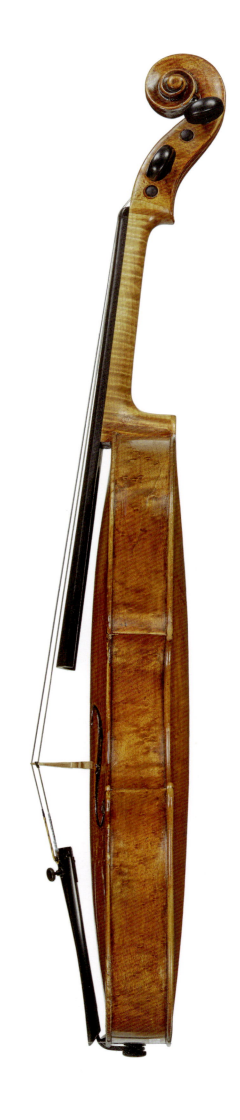

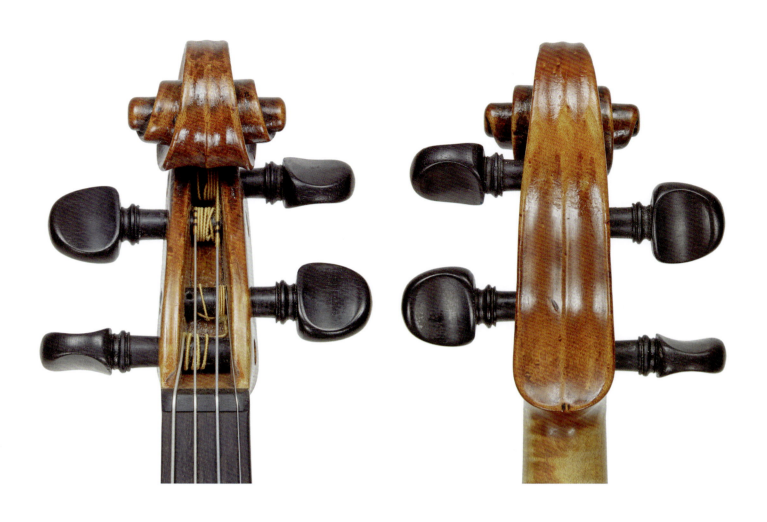
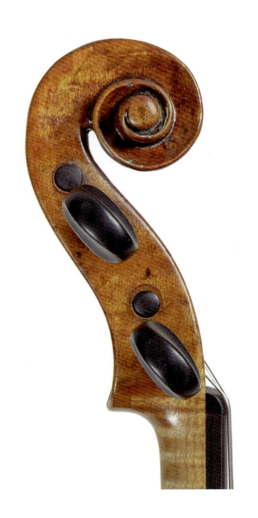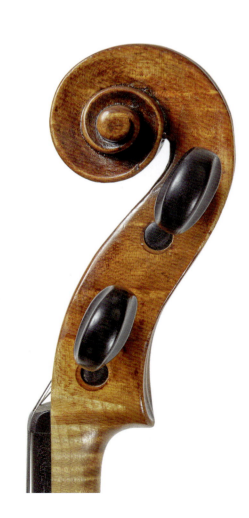

7. 乔万尼·巴蒂斯塔·杰诺瓦

乔万尼·巴蒂斯塔·杰诺瓦于1718年出生在都灵附近的阿拉迪斯图拉,职业生涯为1760年至1780年。

有关其生平的存世文献记载相当少,目前学术界只能确认乔万尼·巴蒂斯塔·杰诺瓦是乔万尼·弗朗西斯科·塞洛尼亚托为数不多的传承者之一。

乐器种类:大提琴

制作地:都灵

制作年代:1770

配件:玫瑰木

背板长度:73.60 cm

上圆:33.90 cm

中腰:23.20 cm

下圆:42.40 cm

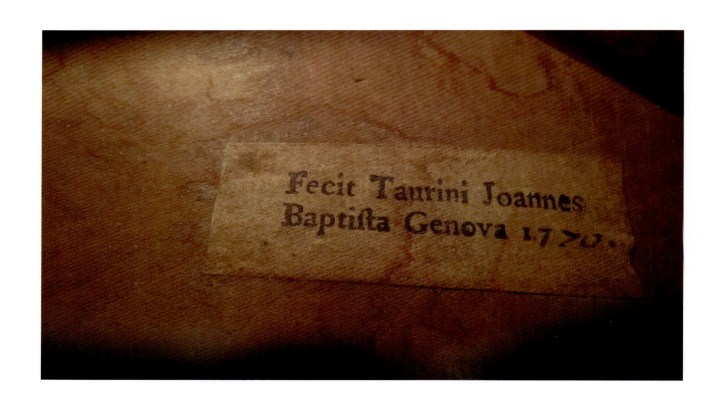

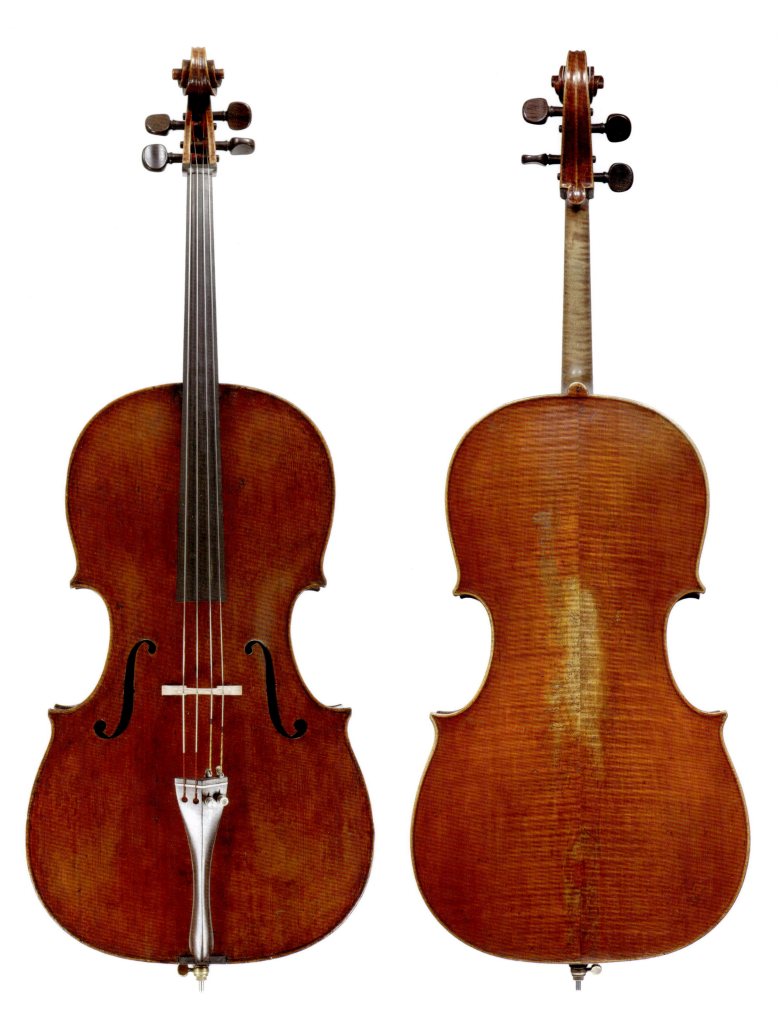

第二章 古代都灵学派的代表人物及其作品

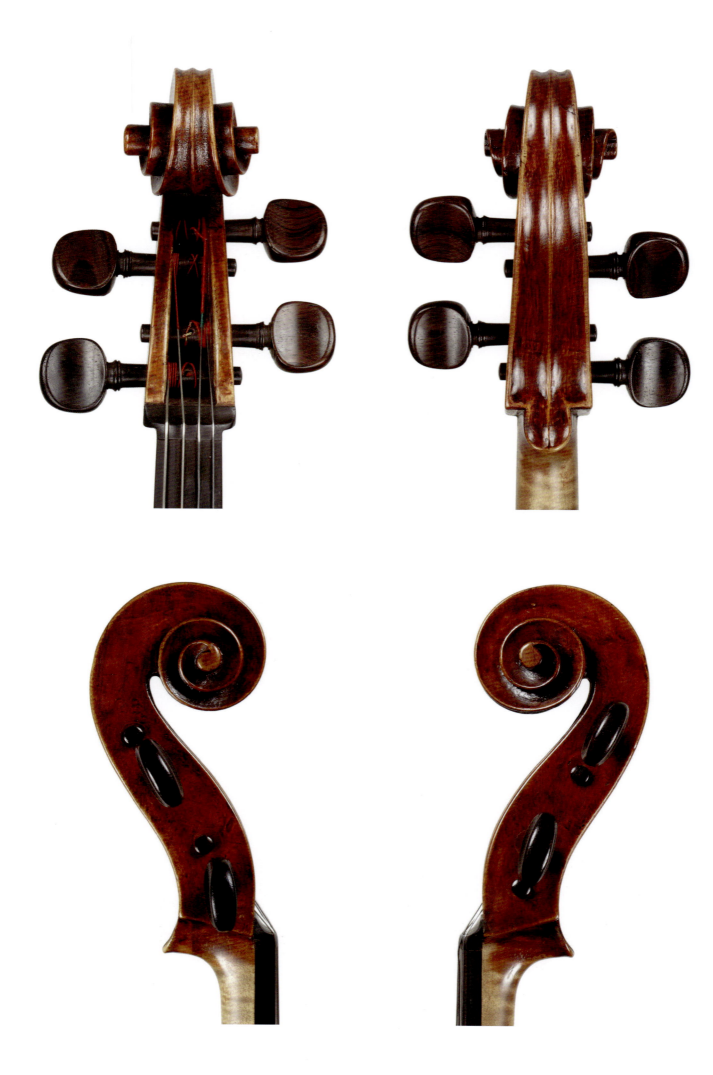

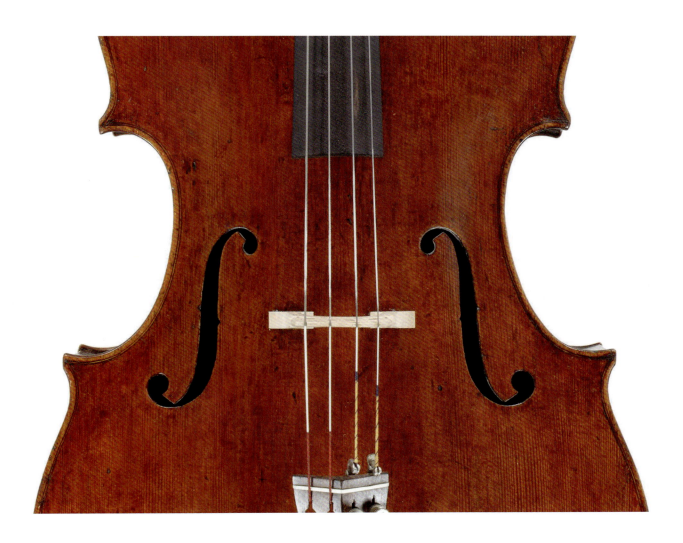
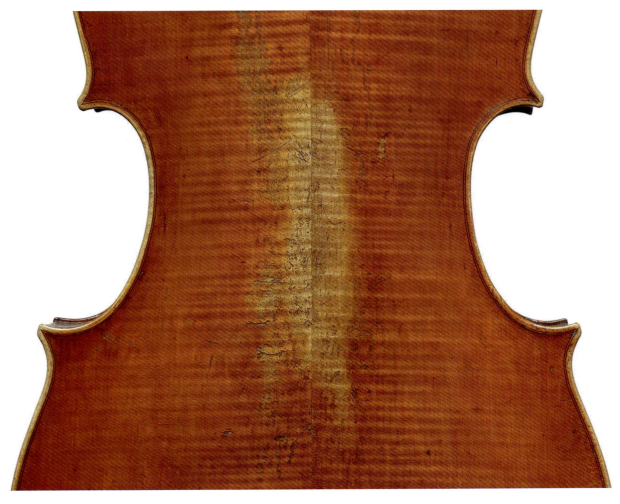

乐器种类：大提琴
制作地：都灵
制作年代：1780
配件：乌木
背板长度：74.20 cm

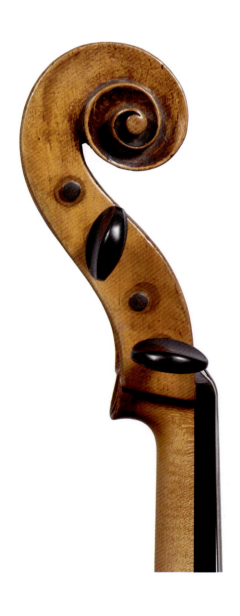
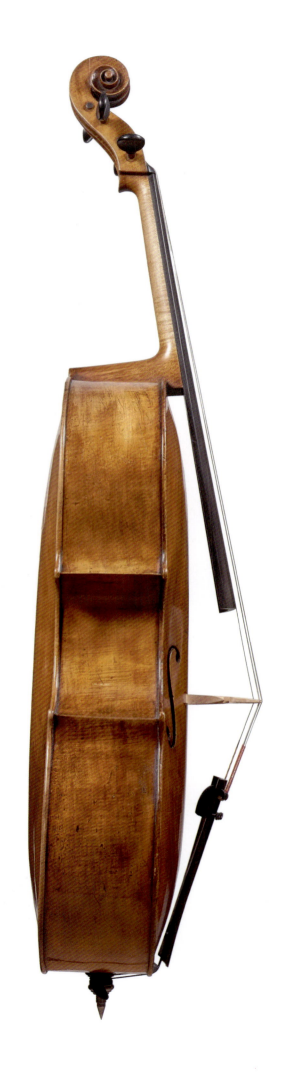

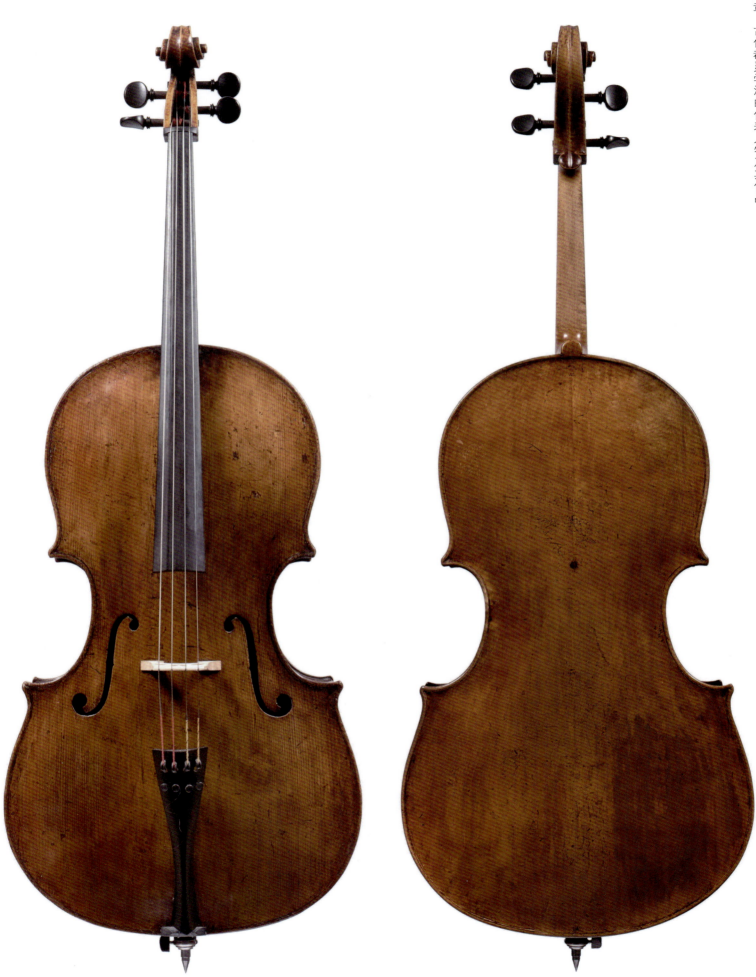

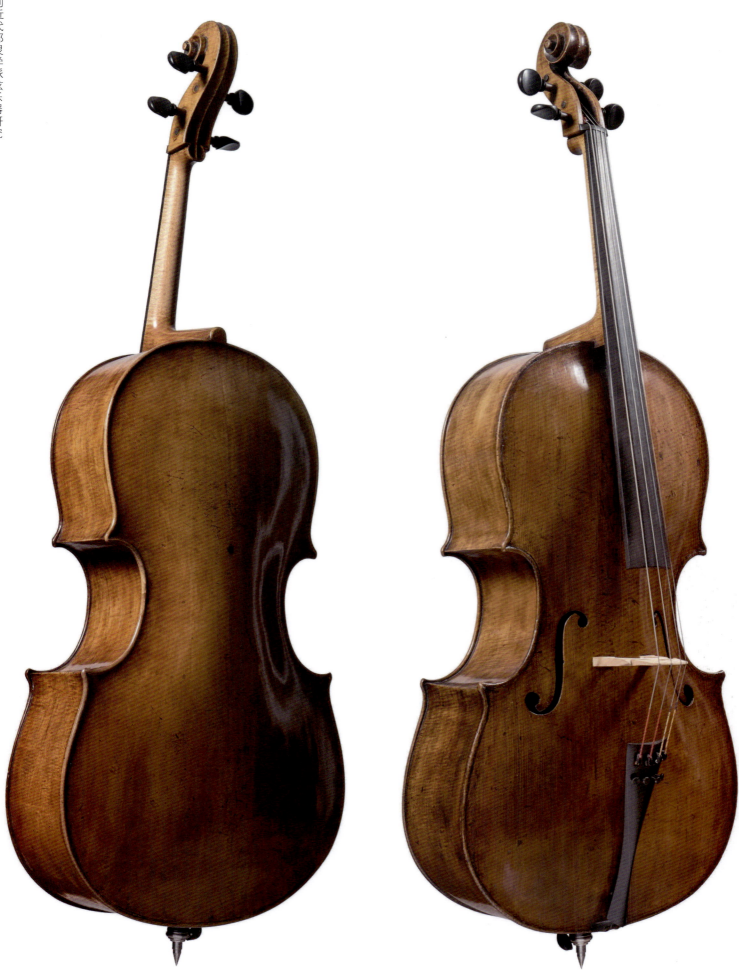

第三章　近代都灵学派的崛起

本章主要讲述近代都灵学派崛起的历程。皮埃蒙特都灵学派的发展历程与当时的时代背景息息相关,甚至可以说历史的时代背景在很大程度上持续影响着近代都灵学派的发展走向。要描述近代都灵学派的时代背景,我们不得不提及当时的社会情形,并且需要一定的篇幅去说明当时的社会环境。因为那一时间段的政治、经济、军事战争等因素都对近代都灵学派的形成和发展产生了非常深远的影响。而在这一背景下,一些关键人物直接决定了近代都灵学派的形成,并成为这一学派发展初期的重要人物,甚至成为这一学派的创始人。上述内容在本章的第一节会有详细的描述。

在皮埃蒙特近代都灵学派的发展历程中,越来越多的弦乐器制作师选择来到都灵,这些制作师们不只是来自意大利其他城市,更有从别的国家与地区来到都灵发展的。由于皮埃蒙特省在地理位置上与法国临近,所以近代都灵学派的发展与法国学派之间是存在一定联系的。

出于不同的原因,这些弦乐器制作师们选择来到都灵工作,推动了近代都灵弦乐器艺术学派的发展,这座城市也因此而成为皮埃蒙特这片区域中众多极具天赋和才华的弦乐器制作师聚集地,这也是现在"近代皮埃蒙特学派"多被人们称为"都灵学派"的原因。

这些优秀的弦乐器制作师们在都灵工作、生活以及成立工作室,他们的后代子孙也延续父辈们的工作,继承并发扬了自己家族的优秀制琴工艺与技术,大力推动了近代都灵学派的发展。

这些内容将会在本章以这一时期所有的制琴人物为主线,结合当时的社会环境来进行详细的描述。

第一节 近代都灵学派的时代背景

近代都灵学派分为四个独立的历史时期:法国统治下的都灵音乐界(1780—1815年)、都灵音乐界的复苏(1815—1848年)、黑暗时代的都灵音乐界(1848—1870年)和面临转型的都灵音乐界(1870—1960年)。本节我们将直接从这四个时期的历史、社会、环境以及当时的民众音乐文化发展入手,来剖析了解这一学派的时代背景。

1. 衰落的萨沃伊王朝

都灵所在的皮埃蒙特地区,一直都隶属于1562年正式创建的萨沃伊王朝。在巅峰时期,萨沃伊王朝曾于1720年吞并了撒丁王国。在经历了辉煌时期后,萨沃伊王朝在维克多·阿玛迪斯三世与查理·伊曼纽尔四世昏庸统治期间的18世纪末,开始出现了明显的衰败迹象:统治阶层毫无任何进取之心,对底层百姓的生活状况也漠不关心,在应对欧洲全新的政治局势判断中出现连番失误。此时整个皮埃蒙特地区除了社会时政局势岌岌可危之外,本地的经济与货币流通方面也遇到了危机,平民阶层背负沉重的苛捐杂税,这也使得局势更加恶化。

与此同时,萨沃伊王朝的上层与贵族圈子依然享受着声色犬马、歌舞升平的奢靡生活。其在艺术领域发展之迅猛,让欧洲其他各国羡慕不已。单以音乐领域而言,这一时期的都灵王廷,拥有着两支傲视欧洲大陆的顶尖皇家管弦乐团,分别是皇家教堂管弦乐团和大教堂管弦乐团,同时,大教堂管弦乐团那富丽堂皇的歌剧院也闻名遐迩。

乔万尼·巴蒂斯塔·瓜达尼尼去世后,法国大革命于1789年爆发,整个欧洲都被随之而来的革命浪潮所颠覆。然而,尽管维克多·阿玛迪斯三世与其他欧洲君主一样非常重视革命的影响,但他仍然坚信旧秩序会回归。因此,在盟友奥地利王国的大力扶持之下,皮埃蒙特王国与其附属势力撒丁岛,是欧洲最早与法国开战的。正因如此,革命运动的蔓延很快就在皮埃蒙特王国的四周筑起了一面面带有敌意的高墙。

历史的转折点发生在1791年6月,法国皇帝路易十六世的突然逃亡,使得各盟国恢复旧政

权的希望彻底破灭。维克多·阿玛迪斯三世断然拒绝与法国新政府结盟对抗奥地利王国,因而谈判以失败告终。

而维克多·阿玛迪斯三世却转而与奥地利缔结新盟约,这也立即导致了萨沃伊和尼斯地区在法国军队的突袭下被占领,直接引爆了1793年与1797年皮埃蒙特-奥地利联盟军队跟法国军队的两场战争。

从战争的走势来说,局面其实对年富力强且富有野心的法国统帅——拿破仑·波拿巴所领导的共和国军队是有利的。只是在1795年的冬天,冷酷严寒的自然环境暂时中止了法国军队取得关键性的胜利。但是随着次年春季的到来,攻势再次发动。库内奥、切瓦和托尔托纳等重要军事要塞被逐一攻克,意大利部队的防线开始节节向内收缩,法国军队全线向皮埃蒙特的首府都灵逼近。

在局势一发不可收拾之时,皮埃蒙特国王于1796年4月28日被迫签署了城下之盟,新的停战协议在5月15日得到巴黎统帅部的批准,至此,意大利战役的第一阶段终于结束。

而令人意外的是,在战后,法国政府并没有将身患重病的维克多·阿玛迪斯三世赶下王位,但尼斯和萨沃伊的广阔领土却被割让,至此归属了法国。不久,病中的国王阿玛迪斯三世撒手而去,由他的儿子查理·伊曼纽尔四世继承了王位。

在接下来的这段时间里,在皮埃蒙特地区出现了一群受共和思想驱使的年轻雅克宾党人,使各地的起义此起彼伏,人们纷纷拿起各种制式的武器,对陈旧的统治阶级发起了反抗。正如1796年4月在阿尔巴和1797年7月在阿斯蒂事件中所爆发的流血冲突,在1797年的皮埃蒙特,几乎所有的地区都被起义的浪潮所淹没。

造成这些数量规模如此之庞大、影响范围如此之广泛的起义现象,归根结底的原因是:食物的极度匮乏、经济体系崩溃带来的货币贬值,以及人们对旧贵族特权忍无可忍的痛恨态度。

新国王查理·伊曼纽尔四世请求法国政府出面谴责、干预并镇压这些起义,但遭到了法国当局的拒绝。在面临局势将要进一步失控时,这位焦头烂额的年轻国王不得不做出了更多妥协,最终在1798年6月28日签署了一份丧师辱国的条约:授予法国在其首府都灵驻军的特权。同时为起到安抚的作用,那些曾被控叛国罪的爱国起义军们也得到了赦免。

1798年12月5日,法国驻皮埃蒙特地区总督朱伯特将军宣布:"由于都灵法庭被严重的罪行所玷污,法国军队将要全面入驻皮埃蒙特地区。"在巨大的压力之下,国王不得不宣布放弃王位,并命令他的子民们臣服于入侵的法国统治者。四天后的1798年12月9日,国王查理·伊曼纽尔四世离开都灵,在佛罗伦萨短暂停留后,乘船前往了撒丁岛,开始了漫长的流放生涯。而与此同时,在军事胜利的基础上和皮埃蒙特大部分政治阶层的支持下,法国军队紧随其后全面占领了皮埃蒙特地区,这也标志着都灵的"法国时期"的正式开始。

不久后,驻皮埃蒙特地区总督朱伯特将军组建临时共和政府,并呼吁举行全民投票,当局希望借此机会将完整的皮埃蒙特地区并入法国。尽管最终的投票结果显示赞成合并的人数居多,但也产生了相当一部分的反对票,此类选民更期待皮埃蒙特地区实现自治并最终能够成为一个独立国家。因此,在皮埃蒙特地区随后所发生的共和运动中形成了两种基本思潮,直接加剧了接下来的数年中在新政权统治下的社会分裂。

1799年的春天,俄罗斯帝国与奥地利王国联合针对法国的一次军事远征暂时将兵力捉襟见肘的法国军队从皮埃蒙特地区抽调一空。在这段势力空白期,俄奥派出专员策划在皮埃蒙特扶植反法势力,并借机发动起义谋取控制权。可惜的是,由于各方就利益的分配方案始终没有达成共识,这一计划并没有持续多久就结束了。1800年6月,伴随着马伦戈战役的杀伐之声逐渐减弱,法国军队再次回到了皮埃蒙特,从而使得俄奥势力在皮埃蒙特策划的军事行动被迫停止。

之前尚未解决的历史遗留问题再次出现:皮埃蒙特的命运最后究竟是独立还是跟法国合并?

法国总领事普利莫·康索尔在1801年颁布的一项法令,使这个问题得到了解决:皮埃蒙特地区将成为法国第27个军事区,共由6个部门组成,此后不久将被并入法兰西共和国的领土。

18世纪末正值皮埃蒙特地区脱离意大利、被法国吞并的初期,该地区的社会和经济状况的确令人感到担忧。造成民众生活水平下降的原因有很多,其中便包括人口增长、物价上涨、1793年至1796年对法战争的巨大军费开支和战后的巨额赔款,以及无法阻止的通货膨胀、中产阶级越来越沉重的税收压力、制造业和贸易方面的危机等。

尤其是在当地大法庭解散之后,底层民众的抗议活动愈演愈烈,富裕阶层的税收由于负担过重,从而对劳动力需求急剧下降等各种情况使不同阶级之间的矛盾日益加深,各阶级之间相互指责争吵不断,使得这一时段社会公共秩序十分混乱。

与此同时,由于军队对于资金、粮草的大量需求,周边小城镇及农村也被搜刮一空,乡农生活贫困潦倒。1802年都灵的人口普查文献记载显示,有21 825人需要政府的援助才能得以生存,而且符合援助标准的人数超过总人口的1/4。因此,当时社会上积压的种种问题与矛盾都急需法国当局迅速拿出相应的解决策略。

而在另一边,新兴的法国政府在更加现代化、更理性的行政管理标准启发下,建立了一套全新的政府领导体系,并且尝试把这套体系运作在皮埃蒙特地区——这样一个曾经被封建专制制度思想统治了很多年的地方。而后来施政的事实证明,在建立共和主义原则为基石的过程中,这套崭新的体系遭遇了极大的阻力。

但无论如何,思想自由、人人平等、宗教和谐的火种开始在皮埃蒙特人的心中扎根,立法和司法的进步、公共教育体系的建立以及民法典的制定,便是这一改革时期所取得的新成果,而且所产生的一切深远影响都被保留了下来,并在未来数十年间继续发展和完善。

这一时期的知识分子们尤其是青少年们,在复兴运动中扮演了起到决定性作用的重要角色,使皮埃蒙特成为意大利思想性统一的发源地。后世的意大利复兴运动便是从这一时期的革命中汲取了灵感。尽管法国大革命存在着种种偏差与不尽如人意的地方,但它毫无疑问、的确对意大利大革命产生了意义深远的影响。

19世纪初期的皮埃蒙特地区,政府所能行使的权力是由驻扎在皮埃蒙特的法国军队将军代为行使的。这种军政一体化的局面直到1808年才告一段落——法国皇帝拿破仑任命自己的妹婿、波利娜·波拿巴的丈夫卡米洛·博尔盖塞王子为皮埃蒙特总督。

基于当地人民对旧萨沃伊大法院惯性的信任,卡米洛·博尔盖塞王子在上任不久后便组建了全新的地方法院,试图恢复法院这个机构往日的辉煌。

但时局的变化总是出人意料,1814年一场战争的失利,使得巴黎在3月31日落入反拿破仑联盟者的手中。同年的4月6日,拿破仑被迫退位,并启程前往厄尔巴岛。随后不久,法国驻军与新政府全面撤离,这标志着皮埃蒙特的"法国时期"正式结束。

皮埃蒙特人在过去长达15年的时间里经历了从抱有种种期望到希望逐渐破灭,以及对美好生活的向往被长期压抑之后,法国占领时期终于随着法国政府与军队的离开以及旧国王返回都灵而结束。

和19世纪初期的其他欧洲地区一样,战争对皮埃蒙特也造成了不可磨灭的伤害:人口数量大幅度减少,经济状况也十分严峻。其中,造成人口数量大幅度减少的主要原因是1802年拿破仑颁布的一项征兵法规。

这项法规规定:年龄在20岁到25岁之间的公民都要参军,包括法国本土及海外领地等各地区,都必须提供一定数量的新兵,服役期为4年。第27师(皮埃蒙特)每年向拿破仑提供4000名新兵。加上其他武装部队(民兵、国民警卫队等)进行服役的人数,在1802年至1814年间,法国的武装力量(包括民兵、国民自卫军等)接近10万人,这对于总人口大约150万人的皮埃蒙特

来说是一个巨大的数字。

2. 法国统治下的都灵音乐界(1780—1815年)

皮埃蒙特的音乐史也相当于萨沃伊公爵宫廷管弦乐团历史的一部分。这个管弦乐团大约成立于16世纪,是由萨沃伊王室所能找到的最优秀音乐家团队组成的,艺术家们来自欧洲各地,并享有着王室支付的丰厚报酬。历史记载给我们留下了许多在不同时代加入该乐团的艺术家们的名字,这些人都在各自的时代创造过属于自己的辉煌,但有一点我们可以肯定:18世纪才是都灵音乐的黄金时代。

拥有悠久历史的公爵教堂管弦乐团在1714年更名为皇家教堂管弦乐团,并于1718年重组,成为当时全欧洲最好的乐团之一。重组后的新任领导者是乔万尼·巴蒂斯塔·索密斯,他是意大利小提琴泰斗级演奏大师科莱里的学生。索密斯为了更好地促进乐团水平的可持续发展,在这一时期创办了一所弦乐器演奏学校,目的是实现梯队式源源不断地为该乐团输送与培养各声部的演奏家。这一首创式的学术动态使得乐团及弦乐器演奏学校一时间在整个欧洲名声大噪。

随后不久,索密斯的学生、19世纪著名作曲家简·马利·莱克拉尔在其法国故乡也创办了一所类型相似的弦乐培训学校,并且与从皮埃蒙特地区来到巴黎的古诺、乔布拉诺、加尔蒂尼、卡纳瓦索等人一起,将意大利的音乐风格带到了法国。后来,举世闻名的小提琴演奏家、作曲家乔万尼·巴蒂斯塔·维奥蒂也把皮埃蒙特的小提琴艺术带到了巴黎。

上述的这些人物都是在关于音乐行业的历史文献记载中经常出现的名字,他们中的大多数都出身自拥有古老历史与家族传承的音乐世家。这些音乐家们是悠久的历史长河中不可缺失的珍宝与音乐发展史的见证。

纵观16—18世纪末的这段历史,尽管萨沃伊王朝的历代君主们都很重视音乐,但音乐文化的传播除了在社会的贵族阶层或是在音乐这一领域的专业人士中较为常见之外,在其他阶层中的传播范围并不广泛。这也许是因为皮埃蒙特并没有像其他意大利地区那样,自上而下去推广、普及音乐。

尽管如此,社会面的音乐文化传播却也对于伊曼纽尔四世统治时期皇家剧院的开幕起到了重要的作用。

1740年正值皇家剧院开幕,加入皇家剧院的管弦乐团成为皮埃蒙特地区的音乐家们获得丰厚报酬的主要就业机会。皇家剧院管弦乐团最初由索密斯的学生——小提琴家普吉纳尼指挥,后来则由普吉纳尼的学生路易吉·莫利诺在1798年接替指挥一职,莫利诺同时还兼任了团长。但评论家们一致认为他远不如他的老师有才华,尤其是在指挥管弦乐团的方面。

因为经营不善,皇家剧院不得不与卡里尼亚诺剧院合并管理,莫利诺还与贝纳迪诺·奥塔尼以及小提琴家维托里奥·卡纳瓦索一起被任命为联合剧院管弦乐团的指挥。

后来随着战争的爆发以及时局的颓势,皇家剧院在1792年至1802年这十年间的工作状态一直断断续续,在1795年时,甚至还曾作为军队的粮仓驻点,直到1797年4月才恢复上演歌剧表演。根据那一时代评论家们的文字记载,歌剧演出直到1798年才恢复正常,但效果却不尽如人意,在各种突发状况下经常取消甚至中断演出,早就失去了剧院往日的风光。

继而在法国统治的初期,皇家剧院依然面临着险些关闭的艰难岁月。在1808年卡米洛·博尔盖塞总督初上任所要求记载的剧院状况报告中显示:自1798年以来,作品的平庸和资金的缺乏导致剧院的经营状况日益衰落。在剧院再次正常运行后,虽未完全恢复过去巅峰的水平,但最终还是迎来了几次受人称赞的演出季。而在同一时期,当地另外两家富有影响力的管弦乐团也

在出现各种骚乱的迹象后被迫关闭了。由于战事的影响,资金成为稀缺资源,主教的收入已经不足以负担乐团开展活动的费用,因此大教堂管弦乐团也在这段时间内停止了活动。从1792年与法国爆发战争开始,皇家教堂管弦乐团的职业音乐家人数逐渐减少,直到1798年伊曼纽尔四世国王逃离都灵后,皇家教堂管弦乐团便正式关闭了。

由于数支管弦乐团的相继解散,皮埃蒙特从此再没有任何音乐团体。除了卡里尼亚诺剧院外便只有前皇家剧院仍在演出。皇家教堂管弦乐团直到1814年才重新开放,但经过种种曲折之后的皇家教堂管弦乐团再未重现过以前的辉煌。

1805年,法国驻皮埃蒙特临时政府制定了一项可以追溯到1801年的旧计划,颁布了一个关于音乐教育的政令:成立一所隶属于巴黎音乐学院的下属音乐学校。该提议随后被发往法国首都巴黎,得到了巴黎音乐学院院长的批准,并于1802年12月25日正式签署了成立该学院的政令。

学院共有156名教授,120名学生,他们共同创建了音乐资料室,不久后又成立了颇具规模的图书馆。12月31日,首批的十名教授被任命承担教学任务,这些教授中的一些人是来自解散的皇家教堂管弦乐团。遗憾的是,学院没有足够的经费来支付开展各种音乐活动的开销,所以该项目最终也不了了之了。

1809年,校长普洛斯彼罗·巴尔博再次向巴黎递交了一份请愿书,详细列出了活动计划与相关费用,但这份请愿书因各种不可抗力被搁置了起来,直至帝国灭亡都再无人过问。

毫无疑问,当时的社会生活环境对于音乐家来说是十分困难的。由于工作机会的减少,音乐家们无法找到工作且没有固定的收入,在很长一段时间里都生活在贫困之中,甚至需要依靠政府的经济援助度日。

例如在1800年,共和党政府资助了保罗·格巴特(其子朱塞佩·格巴特在几十年后成为都灵音乐圈和普莱森达身边的重要人物),给G.阿塔尼和加达诺·乔布拉诺(他们代表了都灵两个极为显赫的音乐世家)都提供了经济援助。

总体来说,尽管法国的统治者们致力于进行政治和社会的复兴,并开始注重公共教育,在艺术和科学方面的发展也不断进步,但在这一时期,城市的音乐文化生活却仍处于停滞状态。

一方面,位于都灵的领导者们可能对皮埃蒙特其他地区的音乐发展漠不关心;另一方面,由于受到艺术创作大师们自我表现主义以及一些怪癖的影响,人们只偏好意大利旧风格的歌剧。而当时的剧院里主要承办华丽的演出、千篇一律的庆祝活动和宫廷为各种场合组织的正式派对。

因此,这一时期的音乐文化几乎没有往有利的方向发展就开始走下坡路了。从音乐家们的角度来看,音乐的发展状况以及经济形势无疑更加恶化了。

3. 复国后的休养生息

1802年,仍在撒丁岛被流放的查理·伊曼纽尔四世将王位传给了兄弟奥斯塔公爵,史称维克多·伊曼纽尔一世。新王在即位后并没有马上离开撒丁岛,而是选择兢兢业业地运转着奄奄一息的宫廷。

事情的转机出现在拿破仑战败后,法国彻底丧失了对皮埃蒙特的控制权。在维也纳会议后的这段较为混乱的时期内,南部的热那亚地区被并入王国中,但萨沃伊其他的大部分地区都被在拿破仑风暴席卷后再次平衡下来的其他欧洲势力所瓜分。

皮埃蒙特地区的税收依然不断增加,沉重的赋税以及拿破仑战争期间的血腥战役对兵源的不断需求,使得整个王国都元气大伤,回归的时机在这时已然成熟。

萨沃伊国王维克多·伊曼纽尔一世于1814年5月2日离开了卡利亚里,准备回到祖祖辈辈们生活过的首都都灵。5月20日,维克多·伊曼纽尔一世以胜利者的姿态抵达都灵城外,受到了

社会各阶层的隆重欢迎。人们都盼望着新王能够带来更好的时代,但令人们感到意外的是,国王仍保留着18世纪的做事风格与执政理念。

1798年,维克多·伊曼纽尔一世在55岁时以奥斯塔公爵的身份离开都灵,当他再次归来后,对都灵在这15年之内所经历的变革感到无比惊讶。以国王为首的宫廷执政者们无法理解当下社会的转型,更无法理解政府和法律需要适应新形势的必要性。

于是他计划的第一步就是重塑在法国入侵之前都灵的社会面貌和政治版图,推行最为保守的政策。不久后,在一部分旧贵族的保守势力支持下,国王决定废除在过去15年内处于统治地位的入侵者们所制定的一切法律、法令和制度,重新恢复其他欧洲主权国家都不敢再认可的过时价值观和特权。于是各种质疑的声音随之而来,转瞬之间便布满了萨沃伊王室周边。

陈旧、过时的理念早已风光不再,在经历过浪漫主义的思想启蒙后,人们对意大利统一的渴望逐渐加深,随着卡博纳里运动以及后来马志尼运动的爆发,越来越多的支持者加入复兴运动中。

资产阶级作为全新的政治阶层已经诞生,并且走在了时代的最前沿:尽管他们依然忠于国王,但更致力于建立一个新的政府结构,使其能够在一个更现代和更合理的基础上对管理国家的方式进行改革创新,最终确立君主立宪制的政体。

在1821年初,这些思想广泛而又迅速地传播,最终促使政界以及军界中的一些激进成员开始采取行动,并试图迫使国王重新制定宪法。在极大的压力之下,维克多·伊曼纽尔一世于1821年3月13日让位给了弟弟查理·费利克斯。次月,发动起义的自由主义派军队被那些在奥地利的干预下依然忠于宫廷的保皇党所组成的联军击败了。

然而新国王查理·费利克斯在即位之后,不仅不积极采纳民众们的意见,反而采取了更为狭隘且疯狂的保守主义统治。在这样的统治之下,皮埃蒙特压抑了近十年,这是一种比复辟封建王朝所带来的后果更为严重的历史倒退。

尽管如此,自由主义者的希望之火在灰烬下仍未完全熄灭,最终随着查理·费利克斯的死亡被重新点燃。由于萨沃伊家族主要分支的消亡,1831年王位由萨沃伊·卡里亚诺家族的年轻分支继承,查理·阿尔伯特成为国王。

令人欣喜的是,即位不久的查理·阿尔伯特立刻实施了第一次制度改革,给予了一定的新闻自由,并从自由的角度改革了司法和警察系统的制度。

与此同时,他也对政府进行了深刻的改革,并吸取了拿破仑法典的创新成果,颁布了一系列新法典,使之能更好地适应皮埃蒙特的形势。在此基础上,他努力为经济和财政发展注入新的活力。同时,新王还采取了进一步的详细措施,确保公民接受教育不再是教会的专属特权,而将成为政府的职责。这些规定反映了下层阶级和中产阶级普遍存在的需求和感受。

在新政府的不懈努力之下,局势逐渐开始回暖,但1846年至1848年间皮埃蒙特的经济状况却仍在持续恶化。尽管受整个欧洲工业发展带动的影响,产品的数量和质量提高了,然而大量的农民和城市工人都没有经济能力购买除生活必需品以外的其他商品。生产出来的产品大大超过了人口的消费能力,于是,当时的社会便自然而然地出现了生产过剩的现象。

此外,农业部门的情况与工业部门所发生的情况正好相反,皮埃蒙特的农业耕作技术仍然比较落后,生产能力较低。仅仅经历了两次歉收年(1845—1846年)和一次马铃薯病害后就出现了严重的饥荒,农产品开始变得稀缺,价格飞涨。这也导致中产阶级和以下的阶层越发贫困,连养家糊口都开始变得异常艰难。

让我们把目光转向南方,在1848年初,巴黎动乱的前一个月,一场大规模的民众起义迫使西西里国王费迪南德二世通过了一部受1830年法国宪法启发而编写的宪法。几天后,中部地区的

托斯卡纳大公爵利奥波德也紧随其后效仿了这一举动。

在同一时期,整个欧洲都被受到民主精神鼓舞的民众们所发起各类起义的事件所震撼。在巴黎,君主制被推翻;在奥地利王国,抗议活动在匈牙利以及哈布斯堡帝国各领地的起义中达到高潮。这些事件在意大利各地区引起了人们极大的期望以及讨论。

在都灵,民众要求制定一部与那不勒斯宪法相似法典的呼声越来越高,在经历了当时社会环境造成的种种影响之后,国王查理·阿尔伯特也在1848年3月4日被他的大臣们敦促着批准了该法令。

4. 都灵音乐界的复苏(1815—1848年)

维克多·伊曼纽尔一世在1814年5月24日的宣言中谈到,他希望能消除人们灵魂上的压迫,鼓舞人们的精神。在几天之后的5月31日,一项法令恢复了皇家教堂管弦乐团在1798年被废除之前的地位。

伊格纳齐奥·阿格利被任命为管弦乐团的指挥,亚历山德罗·莫利诺被任命为首席小提琴演奏家,与此同时,老资格的音乐家们被再次召集起来,剧院被命名为皇家剧院。

同年10月,在国王的主持下成立了都灵爱乐协会,这个音乐协会由几位定期聚会的业余音乐家组成,两年后它被命名为爱乐学院。该学院推行了许多全新尝试,其中最为成功的是创建了一所运行到1858年的音乐学院。

后世学界认为,1823年乔万尼·巴蒂斯塔·波莱德罗来到都灵的这一历史事件所带来的有利影响,是复兴运动之后都灵音乐文化推广传播的重要因素之一。

波莱德罗是一名才华横溢的音乐家,1781年出生在皮奥瓦(亚历山德里省卡萨尔门费拉托附近的一个小村庄),曾在巴黎跟随普吉纳尼学习。在来到都灵之前,他还去过德国、荷兰、英国与沙皇俄国,拥有丰富的阅历和经验,这也是他成为一名多才多艺、兼收并蓄的音乐家的原因之一。在很长一段时间里,波莱德罗都是萨克森国王陛下在德雷斯顿管弦乐团的小提琴首席,拥有王室第一演奏家(首席演奏家)的称号。同时,他还担任器乐总指挥,负责重组皇家教堂管弦乐团的音乐活动。

因此,在来到都灵后,波莱德罗迅速在都灵音乐圈中占据了当时举足轻重的地位;也正是因为他,身兼乐团工作的教师们才有机会学习、欣赏,以及正确地理解伟大的德国音乐流派作品;广大的音乐爱好者才能在都灵听到海顿、莫扎特和贝多芬的交响乐、三重奏、四重奏和五重奏。都灵人民的文化与音乐品位随着这些曲目的不断演绎逐渐被改变,慢慢地出现了越来越多的音乐爱好者和喜好古典音乐的群体。

此外,这时的都灵也进入了一个百花齐放、群星闪耀的时代。在1823—1845年波莱德罗在皇家教堂管弦乐团担任指挥的期间,伟大作曲家罗西尼、贝里尼·多尼泽蒂、梅尔卡丹、帕西尼、科西亚和其他许多音乐家的歌剧音乐创造了辉煌的成就,不仅吸引了特权阶级的注意,同时也吸引住了所有意大利人的目光。

都灵的三家主要剧院——皇家剧院、卡里格纳剧院和德安格内斯剧院,以及其他两家中等剧院——杰比诺剧院和苏特拉剧院,都面向广大观众上演戏剧和喜剧歌剧。

因此在这一时期，许多人或专业或业余地学习了声乐和器乐，这也在某种程度上使汇聚了都灵最优秀音乐业余爱好者的爱乐学院获得了复兴。该学院每年还能得到查理·阿尔伯特国王的专项拨款。

但都灵音乐文化的这一辉煌时期并没有持续多久就结束了，在1846—1848年间，一些严重的政治和社会事件再次爆发，现实的生存问题也再次摆在了皮埃蒙特的人民眼前。比起生存来说，音乐无疑并不排在人们心中的首要位置。

5. 统一后的意大利政局

在1848年签署的新宪法正式颁布后，王国内部各政党促成了第一次议会的召开。在这段时间里，温和派、民主派与保守派都在竞相争夺权力，在如何实现国家统一的问题上也存在着分歧，尤其是如何实现仍处于奥地利统治下北部意大利大部分领土的统一问题。

而在此刻，席卷了整个欧洲的革命浪潮也抵达了维也纳。奥地利首都发生起义的消息被驻米兰的奥地利军队无意中泄露，并迅速传递到各方。

米兰的各阶层人士振奋不已，并迅速取得进展：5天内（1848年3月18日至22日）迫使拉德茨基将军统领的奥地利军队从米兰撤退。

皮埃蒙特新王查理·阿尔伯特借机发动公众舆论，打出"意大利统一"的口号，向奥地利宣战，并迅速进军伦巴第地区，发动了这场被后世誉为"意大利第一次独立战争"并载入史册的战役。

仅一个月的时间，意大利所有地区的军事力量都积极响应并加入了皮埃蒙特对奥地利的战争；然而，由于意大利联军各部缺乏有效的统一指挥，以及参战部队实力参差不齐、后勤供应不足等原因，战争仅仅进行了4个月。1848年8月9日，被奥地利打败后的意大利联军被迫要求停战。

意大利联军均由各部地位最高的贵族领导，除了统军大将的平庸无能之外，统治阶层内部的政治斗争也是导致这次战争失败的主要原因。由于对这次战争的结果国际社会没有达成共识，更没有时间让战败的意大利联军恢复元气，当停战协议于1849年3月20日到期时，新一轮的战争便紧接着开始了，奥地利军队在短短的几天之内就占领了上风。3月22日，查理·阿尔伯特国王带领的皮埃蒙特军队在意大利北部诺瓦拉城外的战场被击败。

作为连番战事不利的主要责任人，查理·阿尔伯特黯然退位，由其子维克多·伊曼纽尔二世签署了新的停战协定，并支付巨额战争赔款。随着新君主的即位，新形势下的时代变局开始了。

在这一时期，皮埃蒙特阵营有一位不可被忽略的重要人物——政治家卡米洛·本索，即卡沃尔伯爵。卡沃尔伯爵性格温文尔雅、文质彬彬而又积极向上，是渐进变革和非暴力制度改革的坚定倡导者。

作为首相，他成功地说服并团结了温和派与自由派，一同支持萨沃伊君主制的延续。在对经济方面做出的贡献上来说，卡沃尔伯爵也同样成功地赢得了平民阶层的认可。在其执政期间，政府在金融和经济领域的相关法律方面进行了大量的改革，如降低关税、与许多欧洲国家签署了贸易协定、成立了国家银行等。

这些举措促进了当地工业的进步以及农业领域的现代化发展，而发展所带来的税收主要用于改善公路、铁路、港口等公共建设。

但需要强调的是，这些变化所产生的利益几乎都由上流社会所摘取，尤其是中产阶级与当时统治着皮埃蒙特的贵族阶层。而相反，工人与农民阶级并没有享受到任何社会福利，人们仍普遍处于贫困状态，这在很长的一段时间里都是一个非常严重的社会问题。

都灵政权虽然没有取得第一次独立战争的胜利，但战后在民间却获得了巨大的声望，逐渐成为意大利所有无家可归者、知识分子和自由主义者的灯塔，人们都渴望能在萨沃伊国王的统治下看到意大利成为一个真正的独立国家。

1859年4月,第二次意大利独立战争爆发。这一次意大利方面事先做了充足的战争准备,同时利用与法国友好的外交关系,卡沃尔伯爵将法国精锐军队带到了意大利阵营。

　　皮埃蒙特政府在法国盟友拿破仑三世的帮助下对抗奥地利哈布斯堡王朝,战争持续了相当长的时间。随着战事的推进,奥地利军队连吃败仗。6月8日,法军和皮埃蒙特联军在一场关键性战役中大获全胜,并会师于米兰;7月8日,拿破仑三世与奥地利国王签署了维拉弗兰卡停战协定。三天后,法奥两方又签署了另一项协议,协议规定奥地利将伦巴第全境除了曼图瓦以外的领土都割让给法国,而法国之后又将这些地区移交给了皮埃蒙特,奥地利最终只保留下了东北的威尼托地区。

　　接下来的时局逐渐明朗化,意大利统一的进程势不可当。同年的8月和9月,制宪议会在帕尔玛、摩德纳、托斯卡纳大区以及罗马涅等地相继召开了会议,确立推翻旧的地方政权,组建中央政府。

　　同一时期,加里波第和著名的"千人远征队"顺利统一意大利中部和南部的大部分地区。1860年5月,加里波第离开热那亚,于5月11日登陆西西里岛,仅用了几个月的时间就征服了西西里岛和整个意大利南部,并于9月胜利进军那不勒斯。

　　1861年2月18日,意大利新议会在都灵召开第一次会议,意大利统一运动的重要人物如朱塞佩·加里波第、朱塞佩·马志尼、亚历山德罗·曼佐尼和朱塞佩·威尔第等人都出席了此次会议。

　　会议批准了意大利的统一。为了庆祝这一时刻,全都灵的人民都盛装打扮,热情地欢迎来自意大利各地的人们前来庆祝这个来之不易的统一。

　　考量到皮埃蒙特地处抵御北方宿敌的第一线,最终会议决定,将新生的意大利王国首都迁往南方的罗马。1864年,迁都工程正式启动,第一阶段先从都灵迁往中部地区的佛罗伦萨。法院和整个行政部门的转移,导致一时间都灵经济的大萧条,因此都灵人民在街头纷纷发动游行,造成了长达数天的混乱。

　　在意大利王国刚刚统一的初期,威尼托大区与特伦蒂诺地区依然在奥地利哈布斯堡王朝的统治下,直到1866年才重新夺回这两个地区。纵观两次的意大利独立战争,皮埃蒙特在统一的进程中发挥了主要作用,同时,皮埃蒙特的历史与意大利其他地区的历史开始紧紧相连,相互交织在一起。

6. 黑暗时代的都灵音乐界(1848—1870年)

　　1848年,都灵的音乐文化在发展相当顺利的大好形势下被政局变革的转折所打断,接二连三的动荡事件带来了一系列消极影响,城市音乐艺术的发展进程经历了一个漫长的停顿。人们开始对音乐演出不再抱有兴趣,皇家教堂管弦乐团每周的音乐会只有一小部分观众到场,但这些音乐活动仍断断续续地坚持到了1870年。而在这一时期,爱乐学院举办音乐会的次数越来越少,1858年爱乐学院的声乐部被迫关闭了。

　　从1849年起,皇家剧院在经历了几次变革后,其管理权逐渐从私人手中转移到了政府。然而,由于受到这个时期社会政局不稳定性的影响,剧院出现了严重的财政问题和发展困难。

　　歌剧的大量普及,使这门表演艺术深入人心,被社会所有阶层的人们所接受与喜爱。但是,向来极具优越感的贵族名流对此颇有微词。这一时期,皇家剧院的系列音乐活动主要围绕在当时非常受欢迎的朱塞佩·威尔第作品所展开,而且通常以歌剧形式。

　　而传统的器乐演奏在当时就没有那么受欢迎了,所以在当时的皇家剧院里举行的音乐会往往以独奏表演为主,如帕格尼尼唯一的学生、小提琴家卡米洛·西沃里在1851年1月20日来到都灵举办的那场震撼人心的音乐会。

1862年，都灵市政府任命委员会起草了一项建立音乐学院的计划，于是在1867年5月15日成立了一所音乐学院，被命名为Liceo Musicale（专门从事音乐表演的学院）。最初只开设了声乐学院，但在不久之后又开设了弦乐器演奏学院，此后又逐渐开设了其他各类乐器的院系。

此外，在这一时期，钢琴是最受欢迎的乐器，并且在当时几乎所有中产阶级家庭的音乐文化中都占有较为突出的地位。年轻人更乐意把时间都花在学习钢琴上，而弦乐器则在很大程度上被冷落了。

为了促进当时音乐文化的发展，政府在1868年又颁布了一项法令，规定皇家剧院的管弦乐团成立为市管弦乐团，由政府管辖并完全隶属于政府。

7. 步入新世纪的意大利

在失去首都的地位之后，都灵的发展又一次陷入一种停滞状态，这种状态一直到19世纪80年代才有所改善。1884年，都灵举办了意大利国际博览会，为此，城市中的几个重要地标例如中世纪街区以及华伦天奴公园等都进行了翻新。这次的国际博览会规模庞大、影响空前，展出了许多欧洲当时极为先进的工业制品以及精美工艺品，其中就包括弦乐器。

1887年，意大利与法国之间爆发了关税战。两国贸易关系的中断事件给意大利的经济生活造成了极大的影响，但这阻止不了都灵继续扩张的脚步。这座城市的人口从1888年的约30.6万增长到1897年的35万左右。

1898年，为了庆祝艾伯丁工业协会成立五十周年，都灵再一次主办了新一届国际博览会。对于都灵的大型工业公司来说，这无疑是一个展示其工艺与先进技术的绝佳机会；对于经营小型手工作坊的工匠们来说，这同样也是一个面向世界展示其产品的好机会。

博览会的举办也给了许多游客一个机会去发现都灵在世纪之交的这段时间中发生的巨大变化：无数的小工厂围绕着市中心建立起来，把这个本来就拥有大量精美建筑、别墅和花园的城市变成了一个劳动力与工业的中心。

基于工业的发展，汽车公司菲亚特于1899年在都灵成立，在此期间，铁路等公共设施的建设相继完善，人们受教育的状况和社会经济援助等方面都得到了发展与改善。大量的农村青年被工厂提供的工作岗位所吸引，从农村搬到了城市居住。

1914年爆发了第一次世界大战，随着战事的升级，军备需求给各国钢铁行业带来了新的推动力。同时，法西斯主义的盛行给当时的意大利社会各层级都带来了不小的危机。而各交战国经历了战争的摧残与创伤，战后不可避免地引发了全欧洲范围内的经济大萧条。但在这一历史时期，都灵继续发展本地工业，并接纳来自威尼托地区以及南方的移民。

在第二次世界大战爆发后，都灵的工业部门临时担任了意大利战时紧急工业部。但1942年发生的轰炸事件大大削减了工业产量，工人阶级日益蔓延的不满，以及社会购买力的下降导致了1943年的起义。同年9月，由于局势面临失控，意大利被德国纳粹政府接管，政治体制的危机以及纳粹政权的侵略性迫使无数年轻人到山区参加抵抗运动。1945年4月18日，一场史无前例的罢工使都灵这座城市陷入瘫痪；4月26日，起义军的先遣部队开始逼近都灵，解放运动于4月30日结束。5月3日，盟军成功进入意大利。

战后的重建是意大利新政府首先面临的难题：整个国家遭受了严重的创伤，大面积的民宅房屋被炸毁烧毁、工厂设备被罢工的起义军们破坏殆尽，大量的人们流离失所、经济萎靡不振，等等。鉴于20世纪50年代菲亚特公司的强大商业号召力，在意大利国内出现了一股新的复苏浪潮，大量来自东北方地区（尤其是威尼托）以及南方地区的人们来到都灵定居工作，使都灵成为意大利经济再次复兴的发动机。

1961年，意大利统一100周年之际，都灵也发生了翻天覆地的变化：人口超过了100万，并成为意大利最主要的工业中心之一。都灵已经成为一个经济成熟的大都市。

8. 面临转型的都灵音乐界（1870—1960年）

1868年，维克多·伊曼纽尔二世将历史悠久的皇家教堂管弦乐团重组为市管弦乐团，由政府管辖并完全隶属于政府。因重组而丢掉工作的音乐家们在很短时间内找到了另一种可获得丰厚报酬并用以养家的工作方式——举办时下风靡的流行音乐会。

作为顺应历史潮流出现的新兴产物，1872年成立的"流行音乐会"是由公众通过认购（以股票的形式）筹集资金而建立的，在给社会下层阶级传播音乐和交响乐曲目等活动中发挥了主要的作用。新改组后的市政交响乐团与剧院交响乐团也会经常参与到"流行音乐会"，并举办了多次音乐会。这些音乐活动十分受民众喜爱，经久不衰。

"流行音乐会"是意大利历史上第一个市场化的音乐机构，它的成功很快就引起了其他城市的竞相模仿。以上这些成就，都离不开一个人——卡洛·佩罗蒂，音乐会的创作者兼管理者，也是都灵音乐计划背后真正的发起者。除此之外，这一时期其他的音乐协会，在都灵也同样蓬勃发展着。比如四重奏协会（1875年）、合唱音乐协会，以及钢琴家恩里克·马尔基西奥组织的室内乐表演音乐会等，在这一时期都很活跃。

关于这一时期都灵比较有代表性的音乐家，当属小提琴家弗朗西斯科·比安奇，他是著名的波莱德罗的学生，后来接替格巴特成为皇家教堂管弦乐团的新指挥。从1870年开始，他还主持了音乐学院小提琴大师班的全部课程。不幸的是，由于严重的健康问题，他不得不放弃这项工作，两年后便去世了。总体来说，真正引起公众对音乐产生兴趣的，其实还是以歌剧表演与歌唱为主的表演形式，而器乐独奏与室内乐协作并没有获得大量的追随者。实际上，像四重奏协会这样小众而又冷门的机构并没有像预期的那样取得成功。但在同一时期，剧院却持续蓬勃发展，爱乐歌剧委员会下属的歌剧与芭蕾表演，在当时特别受欢迎。在1884年国际博览会期间，都灵举办了一系列盛大的音乐庆典，庆典展现出令人眼花缭乱的表演形式，并得到了广泛的认同，这也鼓舞着都灵的爱好者们对音乐保持经久不衰的挚爱。

1894年，都灵国立音乐学院正式启用。这所具有重要意义的学校，由城市管弦乐团、原教会音乐学院、市立乐团和城市管弦乐器学校等各大机构，在政府牵头下联合组建。其中的重头戏便是城市管弦乐团：意大利首支拥有满编规模的管弦乐团，拥有七十多名高水平职业音乐家的豪华阵容。因此，在音乐学院组建伊始，这个成熟完善的管弦乐团的加入，便成为当时学术界的焦点话题。

乐团的常任指挥阿图罗·托斯卡尼尼为都灵歌剧表演事业的发展，做出了相当多的创新。这位未来在20世纪大放异彩并最终载入史册成为世界顶尖指挥大师的奇人，在1884年国际博览会举办期间，以大提琴家的身份来到都灵游历，并在1886年，刚满20岁时便得到了在卡里尼亚诺剧院担任常任指挥的机会，这是他作为指挥家首次登上历史舞台。哪怕很多年后他离开了都灵，在世界各大音乐殿堂不断开拓事业，知名度也越来越大，但每当托斯卡尼尼回到都灵演出的时候，都会在当地受到热烈的欢迎与回家一般的待遇。

纵观世纪之交的都灵，这座城市拥有着意大利顶尖的人才储备，也是当时世界上在艺术和音乐领域最活跃的城市之一。

这一时期，都灵的人口大约有35万，充足的劳动力极大地促进了工商业的发展。在克服了19世纪80年代严重的经济危机后，各类商品贸易与手工艺活动也开始蓬勃向上，经济的发展增加了人民生活的福利，从而也促进了文化活动和娱乐方式的增加：在世纪之交的都灵拥有12家

活跃的顶尖剧院。

而这一时期也出现了一些新兴的音乐组织,它们给都灵的音乐文化不断带来新的活力。例如,定期举行音乐会活动的三重奏协会,它是由托斯卡尼尼的好友兼亲戚——小提琴家恩里克·波罗号召创建的。尽管在此之前的很多年曾有过四重奏协会失败的运营经历,但不同层面人物的运作方式与专业水平的巨大差距,最终让挑剔的都灵听众们接受了三重奏协会,并获得了广泛的喜爱与认可。海顿、莫扎特,尤其是贝多芬的经典作品被相继搬上音乐厅舞台;凝结大量意大利传统音乐文化精髓的维瓦尔第作品,也随着多家弦乐器室内乐团的组建,逐渐被人们所熟知。

毫不夸张地讲,此时的都灵,无疑是意大利甚至整个欧洲拥有最好音乐环境的城市之一,音乐遍布在城市的每个角落。除了那些官方的演出,广场上还经常可以听到民间乐团的演奏;坐在露天剧院以及城市中心的咖啡馆里也可以听到商家高薪聘请来的小型室内乐团或旅行音乐家们进行的表演。在年轻人当中,学习音乐已经成为一种潮流与常态,当时的都灵有着600多名专业的音乐家。

1911年,为了庆祝意大利王国成立五十周年,意大利政府在都灵举办了盛大的国际博览会。为此,阵容扩展到125名职业音乐家的都灵交响乐团在此期间参与了大部分的音乐会与展演。这些美好动人的记忆,对那个时代的都灵,具有非凡的文化与艺术意义。可惜在当时几乎没有人会料到,这美好的一切很快就会不复存在。

1915年秋,骤然爆发的第一次世界大战导致意大利政府不得不对公共开支进行大幅削减,乐团也因此被迫关闭。除了包括托斯卡尼尼指挥的几场为士兵家属举办的音乐会外,几乎没有算得上重要的音乐活动,皇家剧院也被用作军需仓库。

1918年,随着"西班牙流感"在世界范围内的大规模传播,原本就相当艰难的都灵音乐界变得更为雪上加霜,所有剧院都被迫关闭了。这一切对于音乐家而言,可谓是噩梦的开始:由于缺乏工作机会,音乐家们面临着生存的难关,只有少部分幸运的人可以通过在音乐学院教书领取一份微薄的薪水,但更多的人没有稳定的收入,生活在饥寒交困之中,以至于市议会不得不向他们提供基本的生活救济。

第二年,乐团成员们尝试以私人的方式搭建一个合作性质的乐团,以试图通过举办几场音乐会来重振都灵的音乐氛围,但由于种种现实因素的实际困难,直到1928年乐团才得以正式成立。而在此期间,都灵国立音乐学院也在1921年关闭了,随着它的关闭,所有与它有关的音乐协会也陷入沉寂之中。

在"向罗马进军"行动之后,法西斯政权于1922年接管了都灵。尽管还存在着各种各样的社会问题与经济困难,但都灵的音乐活动还是陆续恢复了。1925年,实业家兼慈善家里卡尔多·瓜利诺买下了曾经的城市剧院,并将其命名为"都灵剧院"。该剧院于同年11月开幕,在之后的六年里举办了不少音乐会和歌剧表演,吸引了大量当地观众。

1931年1月,由于瓜利诺被法西斯政权逮捕,这座音乐厅也被迫关闭了。1936年2月8日晚,历史悠久的皇家剧院也被一场意外的大火烧毁,从此到1948年的这十几年间,所有的歌剧表演均被安排在名为"维克多·伊曼纽尔"的小剧院。

直到战后1973年皇家剧院彻底修复完成,重新面向公众开放,各类音乐活动全面回归。可惜,全新的剧院只保留了原建筑的正面结构。

第二节 近代都灵学派的发展

前文曾提到过,皮埃蒙特近代都灵学派可划分为四个时期。本节主要讲述都灵地区的弦乐器制作行业在这四个时期的发展,以及一些对近代都灵学派的产生及发展有着重要影响的代表性人物。

皮埃蒙特近代都灵学派早期的主要代表人物是普莱森达和朱塞佩·罗卡。都灵学派的发展不仅仅靠本地的制琴师,还有那些在都灵工作的法国制琴师们,他们也为近代都灵学派做出了不小的贡献。因此,我们对这类人群及其作品进行研究和深入了解同样是十分必要的。

一些法国制琴师们出于种种原因选择来到都灵寻求发展,这些制琴师中就有来自法国著名的雷特家族和丹尼斯家族等一些法国提琴学派的重量级人物。他们的到来为近代都灵学派的产生与发展奠定了基础。我们在后文将论述他们的详细记载。

一、世纪之交的弦乐器制作师们

乔万尼·巴蒂斯塔·瓜达尼尼的去世发生在一个非常特殊的历史时期。他的逝世使当时整个音乐界,乃至整个意大利半岛的弦乐器市场都受到了影响。

18世纪的弦乐器制作师与19世纪的弦乐器制作师的作品之间存在着一种明显的脱节,瓜达尼尼是那个节点最后几位真正掌握古代弦乐器制作秘密的大师之一。

在18世纪及以前,弦乐器制作师们主要是受贵族、官员或音乐家的委托而接收订单工作的。这些制作师们或多或少都与某些贵族家庭有着商业联系,可是,外界一旦爆发战争动荡或社会各阶层进入剧变时期,制作师们要想出售乐器并建立固定合作关系,就变得困难了许多。

而瓜达尼尼的后代们就正好处于18世纪古代消亡与19世纪近代复兴的交接之中。在这一转眼便天翻地覆的变革时期,瓜达尼尼家族后世的传承并不是一帆风顺的。

皮埃蒙特社会的动荡不安,使得瓜达尼尼制琴工作室的正常活动受到了极大的影响。在经历了长期的战争动乱所造成的音乐发展衰落之后,瓜达尼尼家族遇到了生存危机。在乔万尼·巴蒂斯塔·瓜达尼尼去世不久的几年后,再次爆发的意法战争使遭受过重创的制琴业变得摇摇欲坠。由于乐器订单的缺乏,他们不得不顺应当时的形势,开始从事吉他制作以及修理乐器等其他工作。

乔万尼·巴蒂斯塔·瓜达尼尼的长子盖塔诺·瓜达尼尼是家族第二代的执掌人。当代遗存的弦乐器实物考据证明,在乔万尼·巴蒂斯塔·瓜达尼尼生命的最后时期,盖塔诺曾协助父亲共同制作乐器。

在父亲去世后,盖塔诺在弟弟卡洛·瓜达尼尼的协助下全面接管了家族工作室。

但在这一时期,社会刚好处于结束一段时间的混乱而元气大伤的状态,经济状况不景气,各种形式的音乐活动也随之大量减少。贵族阶层对乐器的需求越来越少,工作室因此失去了很多订单。瓜达尼尼兄弟只能设法与之前跟父亲合作过的几位古乐器收藏家老客户们取得联系,接到了一些勉强能把工作室支撑下去的小订单,同时完成了父亲生前最后几件乐器的收尾工作,最终高价出售掉。然而,几年后爆发的战争再次重创了他们的生意,于是他们在非常急迫的生存压力之下,不得不拓展了吉他制造和修理方面的业务。

这样的局面一直艰难维持到1800年,也就是乔万尼·巴蒂斯塔·瓜达尼尼去世的十五年后,家族的制琴产业情况逐渐恢复正常。此时的皮埃蒙特正式被并入法国,都灵成为皮埃蒙特的首

府。

作为首府城内唯一一家可以修理并制作弓弦乐器的工作室,瓜达尼尼家族无疑迎来了发展的良机,同时,在吉他和其他乐器制作领域也保持了相当的竞争力。但较为遗憾的是,这段时间内,家族并未打造出举世闻名的名琴。

不久,法国占领军政府陆续颁布相关政策,宣扬"皮埃蒙特与法国在贸易与文化艺术领域的深度融合"等口号。这种大环境在很短时间内就吸引了大量来自法国弦乐器小镇米尔库的弦乐器制作师们与琴商,他们在都灵扎根与开拓商路。

为了寻找新的商业机会,这些从法国来到都灵的制琴师们开始制造常规风琴、桶式风琴和其他种类的乐器,这也是当时法国弦乐器制作艺术学派的真正特色,同时他们也销售与生产常规弦乐器。

这里面有两个非常著名的家族:雷特家族与丹尼斯家族。这两大来自法国内地的家族互为对手多年,恰好也在大约相同的时期搬到了都灵。

在正式搬迁到都灵之前,丹尼斯家族的贸易范围就已经覆盖了都灵。在最初的一段时间里,工作室更专注于弦乐器的制作。而雷特家族在都灵市中心卡斯泰洛广场拥有工作室和商铺,他们更偏向销售,同时制造品种更广泛、价格较为低廉的法国乐器。

除了风琴类外,雷特工作室还制作与修理普通级别的弦乐器。这两个家族的乐器生意涉及面较广,都需要数量可观的劳动力,从而也给米尔库以及都灵提供了不少工作岗位。

此外,在1810年至1811年间,一个人的名气渐渐在城市中流传开来——亚历山德罗·迪斯皮涅,一位出身于中产阶级家庭的职业牙医。他的业余爱好是制作弦乐器。他出生在日内瓦,但从小在法国长大,并在那里接受了专业启蒙训练。

其作品风格明显受到法国早期制琴师以及第一代瓜达尼尼的影响,一生产量不多但每一件都是精品。迪斯皮涅的出现给近代都灵学派弦乐器的复兴带来了极大的影响,甚至是整个意大利弦乐器史书上的一个特殊存在。

即使到今天,关于此人的评价仍然存在争议:当代学术界鲜少有人了解他的作品以及如何去定位他对后世弦乐器制作艺术做出的历史贡献。但正是因为如此,亚历山德罗·迪斯皮涅拥有独特性与重要性,本书后文将有一个单独的章节来详细介绍他。

二、近代都灵学派早期的弦乐器制作师们

1. 乔万尼·弗朗西斯科·普莱森达

随着法国政府与军队的撤离以及皮埃蒙特国王的回归,都灵再次迎来了截然不同的政治局面。但这些变化似乎对依然在都灵工作的法国制琴师们没有任何直接的影响。尽管他们存在一些社会地位的困扰,但政治上的变化并未严重影响到他们进行与艺术相关的一切活动。这一时期雷特家族与丹尼斯家族都继续雇佣着新的工匠,这也从侧面证明了尽管当时的政治环境发生了变化,但这些法国制琴师的生意还是经营得较为顺利。

1777年,乔万尼·弗朗西斯科·普莱森达(Giovanni Francesco Pressenda)出生于距都灵约50公里的皮埃蒙特小镇阿尔巴。普莱森达的童年始终笼罩着来自拿破仑战争的阴影,他也曾目睹过法国军队穿梭在他的家乡小镇,甚至还经历过1796年的雅克宾起义。可以说,战争几乎伴随了他整个早期成长的过程。

但至于他本人有没有参与过战争,学术界至今没有找到更多相关的文献记载来佐证,只能从该时期的部分文献中获得只言片语:一名简单的劳动者,也可能是一个农场工人。当地有传言说,其父是一名业余小提琴演奏家,普莱森达很可能是在他父亲的影响下自然而然地被小提琴所吸引,从而走上了弦乐器创造的道路。

我们推断，在家乡阿尔巴时普莱森达主要以自学的方式完成了制作启蒙，后来又搬到了卡马尼奥拉。

当完成初级学习阶段的他听说雷特家族在皮埃蒙特分部的工作室正在招聘人员时，他便搬到了都灵并正式工作、定居了下来。

普莱森达在1817年至1818年来到都灵这座城市时大约40岁，正值壮年。他与其他来自法国的一些制琴学徒们一起在雷特家族提供的工作台上创作。这一时期对普莱森达的艺术之路有着很深远的影响。也正是在这期间，未来的大师逐步完善了他关于弦乐器制作方面的理论基础与技术风格。但之后随着雷特家族族长的去世，工作室发生了一系列人事上的变动，普莱森达不久就离开了工作室，开始独立工作。而这一时期政治局面较为稳定，给音乐的发展带来了有利的影响，社会氛围再次趋于平和。

近代都灵音乐文化复兴的灵魂人物——小提琴家乔万尼·巴蒂斯塔·波莱德罗(Giovanni Battista Polledro)于1823年来到都灵。他的到来在某种程度上改变了普莱森达的命运。也许是被普莱森达对弦乐器制造孜孜不倦的决心与作品精美的质量所打动，波莱德罗决定帮助这位优秀的制琴师，并将他引荐到了贵族阶层的音乐圈中。

在当时，像波莱德罗这样卓越的音乐家在皇室宫廷乃至整个意大利都广受赞誉。有他的支持，无疑极大地、有效地帮助到了早期的普莱森达，并让他迅速获得了一批忠实而又富有的客户。因此，在这位极有影响力的小提琴家帮助下，普莱森达在音乐和社会繁荣时期的都灵，生活与工作都是较为顺心的。而这一时期的铺垫，也为他后面的成功带来了深刻的影响。

从当今存世的普莱森达弦乐器作品中分析，不难看出普莱森达巧妙地将意大利传统的弦乐器自由创作灵感与法国弦乐器制作学派的艺术特征，深刻地进行了高度融合：巧具匠心的细节设计基于对声音品质的高标准要求而显得更加精益求精；最终成型的弦乐器所展现的艺术特征与其演奏出来的美妙音色，完全符合那个时代独有的音乐审美与品位。而有趣的是，他的作品对于当时的亚平宁半岛其他地区甚至整个欧洲来说都是独一无二的。

在以不惑之龄来到都灵的普莱森达此时创造出的作品风格，与过去任何鼎鼎大名的行业翘楚所展现的风格大为迥异。可以说他彻彻底底地创造出了一个属于自己的风格，甚至具有能定义一个崭新学派的品质，成为19世纪为数不多的能短时间内闻名欧洲的意大利人。

在他一举成名后的几年里，其作品模型风靡欧洲，被许多制琴师争相复制模仿。而在今天，他依然被认为是19世纪最杰出的弦乐器制作大师，同样也是皮埃蒙特近代都灵学派弦乐器的杰出代表。

在这里必须提到的是，普莱森达的职业生涯并不长，真正的创作时期在他45岁到73岁之间，开始于1822年左右的查理·费利克斯的统治时期，结束于1848年至1850年的独立战争时期。

在他创作的几十年里，他的学生们约瑟夫·卡洛特、皮耶·帕什艾尔、列奥波德·诺里尔和朱塞佩·罗卡等人协助他完成了大多数乐器的制作。

其中，卡洛特、帕什艾尔、诺里尔都是在都灵生活的法国人，甚至在普莱森达职业生涯开始的初期就已经在都灵了。

卡洛特并没有在普莱森达身边停留很长时间，而帕什艾尔和诺里尔则与普莱森达合作了相当长的一段时间，可以说他们在见证普莱森达创作生涯辉煌的同时，也一直从他身上得到了很多宝贵的经验。而在普莱森达的学生中朱塞佩·罗卡无疑是最著名以及最受人们欢迎的。尽管他只在老师的工作室工作了几年，但在离开工作室之后也与普莱森达有着持续的合作。

2. 朱塞佩·罗卡

1834年，朱塞佩·罗卡来到都灵，拜入他的老师兼同乡普莱森达门下学习与工作。在加入工

作室不久，他很快就掌握了弦乐器制作艺术的理论基础与实践技能。仅仅四年，在1838年初他便自立门户，拥有了自己的工作室，并且在随后几年里制作了相当数量的精美弦乐器，这也是他非凡手工能力的有力证明。

罗卡的早期作品受老师普莱森达的影响很深，能明显看出罗卡在运用所学的知识，遵循和依照老师的风格来进行作品的创作。但随着后来眼界与经验的提升，特别是见识了大收藏家琴商塔里西奥向其展示的古代克莱蒙纳学派的经典乐器——由斯特拉迪瓦里和瓜乃里打造的珍稀弦乐器，并对此进行了仔细的研究后，罗卡彻底改变了其创作思路与风格。

后来，他以斯特拉迪瓦里和瓜乃里的两种琴型为基础，根据不同时期对乐器的审美与需求不断变化调整，创作了相当数量既带有创新色彩又具有上乘品质的作品。

毫无疑问，罗卡是第一位以学术视角在模仿的基础上，创新了两位古代克莱蒙纳学派大师作品的意大利制琴师。这也是我们后世在研究分析罗卡的作品与其师普莱森达弦乐器在技术特征环节上最重要的核心部分之一。尽管罗卡也曾被人误解过，但他在意大利弦乐器创作的舞台上仍走在了时代的前列。即便我们以当今的弦乐器创作美学来看待罗卡的作品，他对古典乐器的诠释依然是无与伦比的，其作品遵循着经典意大利传统风格的同时也表现出了独特的个性。

罗卡的职业生涯与普莱森达截然不同的一点是，他的创作生涯是在一个更为动荡的历史时期展开的，而且没有像普莱森达那样得到过社会名流与贵人的青睐与提携。因此相对而言，罗卡的事业发展并不那么一帆风顺。

在查理·阿尔伯特执政的前十年里，罗卡的事业发展较为稳定，但1848年以后发生的一系列时局变动在某种程度上影响了他的事业。而这段时期他的生活也被许多琐碎的私事打破了平静，接二连三的状况使他更加心烦意乱。

然而万幸的是，生活的鸡毛蒜皮并没有阻挡他在创作时散发的光芒，罗卡制作的弦乐器很快就因高规格的品质而受到大量音乐家的赞美与欢迎。其作品逐渐也跟老师普莱森达的那些作品一样，被其他的制琴师同行竞相当作复制模仿的对象。

虽然罗卡始终没有像老师普莱森达那样在全欧洲范围内广受赞赏，但他仍然是可以与普莱森达相提并论的19世纪最重要的意大利制琴大师，他留下来的大量精美作品，也是都灵后来许多弦乐器制作师的参考模型。

因此，今天普莱森达与罗卡有相当合理的理由被认为是近代都灵学派的主要代表人物，本书之后会有专门的章节来对这个问题进行讨论。

3. 瓜达尼尼家族的第三代

在家族第二代领导人卡洛·瓜达尼尼与盖塔诺一世分别于1816年和1817年去世后，瓜达尼尼家族的未来由年轻的盖塔诺二世掌舵。后来，在同父异母兄弟菲利斯·瓜达尼尼的帮助下，家族的工作室仍然在音乐艺术与弦乐器制造、收藏领域活跃着。

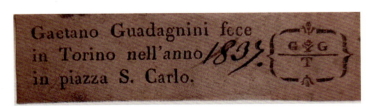

盖塔诺二世最初开始执掌家族生意时，对吉他和乐器修理工作表现得更为感兴趣，并且投入了相当多的精力；但后来他开始将更多的注意力放在高端的商业运作上，比如从法国进口各类弦乐器、琴弓，在都灵当地转卖，与此同时还出售珍贵的古董乐器和高档手工配件。后来因为菲利斯的加入与推动，工作室才正式开始有规模地制造属于自己家族品牌的弦乐器。

在这一时期创造的作品，琴箱内部有菲利斯或盖塔诺二世本人的签名，无论音色还是工艺，品质都远远高于那些进口的法国弦乐器。同时我们也能看出，这一时期的制琴风格以及制作技术方面明显地受到了法国学派的影响，也同样受到了普莱森达和迪斯皮涅两人风格的启发。

很显然，瓜达尼尼家族第三代的两兄弟，对近代开端时髦的审美因素有着相当敏锐的把握，并且对竞争对手们进行了详细的了解与研究，所以，在创作风格上相似并不足为奇。当然，这也正式标志了家族从第三代开始，放弃了伟大祖先乔万尼·巴蒂斯塔·瓜达尼尼的传承理念，随之而来的作品已经彻底看不出祖先制琴风格的痕迹。

这虽然很让人惊讶，但是一个遗憾的事实。甚至，由于某些特征的相似性，他们制作的一些弦乐器在后世常常被误认为是迪斯皮涅和普莱森达的作品。因此，若想要完全分辨出瓜达尼尼家族第三代两兄弟的作品，需严格以考据过的研究档案为参考，并根据专业仪器检查的结果才可以确定。

有研究发现，前文中我们提到过的亚历山德罗·迪斯皮涅，在1810年左右到达都灵时，结识了当时依然在世的瓜达尼尼家族第二代领导人卡洛·瓜达尼尼与盖塔诺一世。尽管第二代的兄弟俩早已过了巅峰期，亦不再像年轻时那么积极地参与弓弦乐器的创作，但毫无疑问的是，迪斯皮涅的作品风格仍受到了他们的影响，或者说，迪斯皮涅制琴技术的突破，是在第二代瓜达尼尼兄弟的友情指导下完成的。而这份友谊，一直延续到瓜达尼尼第三代登上历史舞台。因此，当盖塔诺二世在1817年继承家族工作室时，迪斯皮涅对他来说更像是一位代父传艺的师兄，而不仅仅是一名普通的商业伙伴。

从19世纪30年代起，由于家庭的相关因素，迪斯皮涅逐渐停止了弦乐器的制作。但从双方遗存的来往信件上发现，他与瓜达尼尼第三代兄弟俩依然保持着密切的来往与技术性的合作：迪斯皮涅向瓜达尼尼家族提供制琴时所使用的清漆。关于这一点，后世在对瓜达尼尼兄弟该时期作品进行的实验中得到了验证。

同时，让我们基于仅存的文献所记载的内容做出假设：迪斯皮涅在中止弦乐器制作事业后，将所有的制作材料与模具转让给了瓜达尼尼家族。而瓜达尼尼兄弟恰好也在这一时间节点使用迪斯皮涅的模具制作了相当一部分弦乐器，由于技术来源与模具制式高度相同，以致后世经常会将双方在这段时期内的作品混淆。

三、近代都灵学派早期弦乐器文化的传播

得益于近代都灵弦乐器学派开端的繁荣昌盛，史册留名的大收藏家路易吉·塔里西奥，同时作为琴商的角色，在这个时期十分活跃。为了购买以及修复他所珍藏的许多古代顶级弦乐器，他与普莱森达、罗卡以及第三代瓜达尼尼家族兄弟二人的来往密切。塔里西奥在1840年至1850年的十年间，以极低的优惠价格获得大量都灵著名制琴师们的精美乐器，最终带到法国高价出售。

同时，他与法国学派代表人物J.维约姆接触频繁，将体现着法国风格审美理念的大量订单带回了都灵，深深地影响到了近代都灵学派的转型，同样也逐渐使得普莱森达与罗卡的作品风靡欧洲。或许我们换一个角度，塔里西奥更像是一位传播古典乐器知识的重要使者。

另外，本书曾多次提及那些在都灵举办的历届国际博览会，这些国际性的交流活动，对那个时期都灵制琴师们的事业发展，乃至整个都灵学派弦乐器的文化传播都是非常重要的。

早在法国控制时期的1805年、1811年和1812年，就连续举办过关于艺术、工艺和贸易的博览会。举办这些博览会的目的是促进制琴师们的创作，并通过向最佳作品颁奖和特别表彰来刺激各类艺术品贸易的增长。随后在保守的查理·费利克斯统治时期，也为了同样的目的，在1829年主办了国际博览会。另外，在雄心勃勃的查理·阿尔伯特统治时期的1832年和1838年都分

四、近代都灵学派中期的弦乐器制作师们

当时光的指针悄悄划入 1848 年，皮埃蒙特发生了一系列的政治事件，使得时局再次陷入混乱之中，而都灵的制琴师们再次开始经历一段相当艰难的时期。

正是在这段时间里，年老多病的普莱森达减少了他创作弦乐器的产量，不久后就不得不完全终止了工作，并于 1854 年孤身一人去世了。去世时普莱森达的经济状况可以用一贫如洗来形容，十分凄凉；而在普莱森达离世之前的 1852 年，盖塔诺二世去世了，在其去世前的很长一段时间里，他没有制作出任何乐器，只留下大量未完成收尾、上漆等工作的弦乐器半成品。亚历山德罗·迪斯皮涅在这一时期近乎销声匿迹，据闻他在退休后搬到了皮埃蒙特偏远地区的一个乡村小镇隐居，直到 1855 年去世。

由此看来，在 1850 年到 1855 年之间，都灵突然失去了所有才华横溢的制琴大师，弦乐器文化界瞬间变得黯淡无光。

在这段特殊的时期，罗卡也未能幸免地进入人生低谷期，维持家庭生计问题令他不堪重负。1851 年至 1863 年的 12 年间，他经常于都灵和热那亚两个城市间奔波往返，直到 1865 年，在热那亚城外的护城河意外身亡。

这一时期的社会动荡与意大利的统一等政治事件息息相关，正如本书之前强调的那样，社会、军事等历史性事件对都灵的高雅艺术圈产生了较大的影响，从而进一步严重影响到了弦乐器制作师们的创作与稳定可靠的生活来源。

战乱与社会动荡导致了意大利大部分地区就业率的下降，其中受影响最严重的就是皮埃蒙特。

而在此时，整个都灵城内只剩下瓜达尼尼家族工作室在艰难维持。家族第四代的执掌者安东尼奥·瓜达尼尼正式登上历史舞台。

安东尼奥·瓜达尼尼是盖塔诺二世的儿子，不得不说，这是一位聪明绝顶的人物：在时局如此艰难的情况下，他依然将家族生意打理得井井有条，而且在原先的基础上，进一步扩展了商业版图，建立了一套行之有效的商业运作模式。与此同时，工作室还与经济繁荣的法国市场保持着固定的贸易份额，并与巴黎和米尔库几家富有影响力的工作室有着良好的业务往来。

在制琴领域，安东尼奥在最初开始涉足经营工作室的那段时间，并没有创造出多少精美的乐器，直到后来工作室的商业活动有了一定的规模后，有着安东尼奥本人签名的乐器才正式出现在市场上。

有趣的是，这些乐器的外形特征与当时的法国学派弦乐器格外相似，很容易被混淆成一件正宗的法国琴。这也许是因为安东尼奥接到了大量来自法国巴黎维约姆工作室的订单，并且其中一部分廉价的乐器被安排在作坊更加集中、原材料采购成本更低的法国小镇米尔库制作。

也正是因为安东尼奥·瓜达尼尼与维约姆建立的良好私人关系和长期可靠的贸易往来，其工作室在与法国的大量交易中受益，瓜达尼尼家族很快在法国市场上赢得了不错的声誉。

在那一段时间里，安东尼奥执掌的家族工作室吸引了很多有潜力的青年制琴师与学徒，其中就有后来在法国名声大噪的制琴师莫里斯·梅尔米洛特。

如果我们把安东尼奥及其工作室向法国出口的弦乐器排除在外，那么在 1848—1870 年间，整个都灵的弦乐器创作彻底进入了完全空白的时期。特别是在朱塞佩·罗卡死后，弦乐器制造业几乎停滞不前。而这一停滞期不仅对于皮埃蒙特地区是如此，对于整个意大利半岛来说同样也是如此，由此可见当时社会的变革给音乐艺术造成多大的影响。

当近代都灵学派第四时期开启的时候，新一代的制琴师们虽然与迪斯皮涅、普莱森达和罗卡

等前辈们没有直接师承的联系,但不可否认的是,这些重要的前辈大师们都或多或少地影响了他们的创作风格。

根据后世对第四代制琴师们所留存弦乐器的研究可以看出,马恺蒂、奥登、安尼拔·法格尼奥拉和古艾拉等人正是因为受到这些前辈们的启发才逐渐形成自己风格的,他们为近代都灵制琴学派创造了一个全新二次复兴的繁荣时期。

五、近代都灵学派后期的弦乐器制作师们

近代都灵学派19世纪中后期弦乐器制作师维涅德托·乔弗雷多·里纳尔迪曾说过:"1865年之后,这座城市(都灵)失去了传承。"这句话精辟地指出当时的一个事实:近代都灵学派第四时期的弦乐器制作师们,与他们的前辈无任何的师承关系。

维涅德托·乔弗雷多曾于1852年从阿尔巴来到都灵,有幸为普莱森达工作。上文曾提到过,在这段时间里普莱森达年迈多病,工作中精力不济,更不用说去细心教导一个虽有抱负但仍十分稚嫩的年轻学徒了。于是不久后,维涅德托·乔弗雷多在岳父蒂奥巴尔多·里纳尔迪的引荐下远赴巴黎,为当时的著名制琴师尼科洛·比安奇工作了一段时间。他学成回到都灵后,和他的妻子以及岳父一起开办了自己的工作室。维涅德托·乔弗雷多最开始主要负责修理古弦乐器的工作,但后来另辟蹊径,开始经营利润更为可观的名贵古董乐器交易生意。总体来说,他的工作室以修理和销售为主,而不是制造乐器。

几年后,随着商业规模的扩大,他的工作室搬迁到了一个更靠近城市中心的位置,并正式注册为乔弗雷多-里纳尔迪,这个名字后来也被世人所熟知。多年以后,乔弗雷多对近代都灵学派的先驱们,尤其是普莱森达产生了浓厚的兴趣,于1873年在维也纳国际展览会上发布新书《Classica fabbricazione di violini》,并在书中宣称自己是普莱森达的学生与继承人。

这本书着力讲述了普莱森达早年的传奇历史,并且进一步肯定与赞美了这位大师对于近代都灵学派的学术贡献。

由于历史的渊源与经济的制约,皮埃蒙特的发展受近邻法国的影响很深,包括弦乐器制作艺术领域,这在首府都灵体现得尤为明显:19世纪下半叶的都灵弦乐器创作审美被法国学派所统治,意大利传统工艺技术在逐渐没落失传;在所有皮埃蒙特举办的国际博览会上,最高奖项都被远道而来的法国制琴师所包揽。

这一切都使得都灵本土学派想要赢得竞争、获得荣誉更加艰难。关于这一事实现象,我们可以从安东尼奥·瓜达尼尼与乔弗雷多-里纳尔迪在这一时期作品中展现的法国元素上一目了然:法国风格的制作工艺比意大利传统技艺更受到市场的欢迎。

这一现象直到梅莱卡里兄弟的横空出世才被扭转。在1865年至1870年,梅莱卡里兄弟二人来到都灵,他们制作出了完全回归意大利古典传统制作工艺且具有强烈个人风格的弦乐器。

这一对可以称得上是自学成才的天才兄弟,短时间内打造了相当数量以意大利传统美学为标准的精美弦乐器,对法式美学统治的都灵制琴界产生了极大的冲击。这一壮举,在整个都灵学派历史上也是极为罕见的。

由于兄弟的早逝,恩里克·克洛多维奥成为都灵唯一掌握这种意大利传统制作工艺创作手法并继续坚持制作高品质弦乐器的制琴师。随着其制琴技术的不断成熟与完善,恩里克·克洛多维奥逐渐探索出一些与之前早期不同的风格特征,留下了数量可观并具有鲜明风格的弦乐器。

恩里科·马恺蒂是近代都灵学派19世纪后半叶具有代表性的制琴大师——一名土生土长的米兰人,曾在19世纪米兰著名的路易吉·巴乔尼和盖塔诺·罗西的工作室学习。

来到都灵后,马恺蒂马上加入了当时都灵最为重要的弦乐器工作室——乔弗雷多-里纳尔迪与瓜达尼尼家族的作坊,并在那里工作过一段时间。在1880年左右,马恺蒂自立门户,拥有了

一间属于自己的工作室。

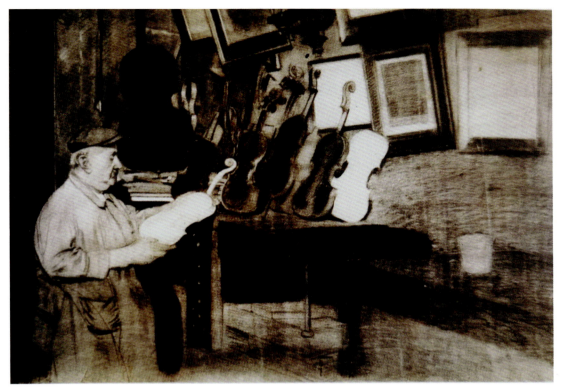

<center>恩里科·马恺蒂在他的工作室中</center>

我们从马恺蒂来到都灵后打造的第一批早期弦乐器中很容易得到一个结论：维涅德托·乔弗雷多·里纳尔迪的制琴风格对年轻的马恺蒂影响很深。这也使得他的第一批作品与前辈的作品有很多相似的地方。但作为一名出色的天才，马恺蒂在他的作品里依然展现出自己强烈的个性。

到了后来，马恺蒂逐渐摸索出了一种更加能展现个人色彩的风格，而这种风格更像古代都灵学派的前辈乔万尼·巴蒂斯塔·瓜达尼尼。这类作品使他在当时都灵的制琴师中顺利脱颖而出。

随着历史画卷的展开以及当代对于马恺蒂早期作品研究的进展，一段不为人知的秘密被逐渐揭开——马恺蒂职业生涯前期的大部分作品被贴上了其他在当时更为知名大师的标签。

甚至有一段时间，马恺蒂专研仿古乐器，这些被创作出来的弦乐器，因为拥有惟妙惟肖的仿古工艺，所以在当时并不被认为是新琴，更没有人能猜到是一位年轻制琴师的手笔。

在这里，值得一提的是，进入 20 世纪后，马恺蒂制琴生涯晚期的最后几年，创作的弦乐器十分有特色，辨识度极高，很容易被认出来，某些作品甚至呈现出了夸张的个人色彩。但纵观其一生的创作生涯，该时期弦乐器并不能代表马恺蒂整个作品体系的特征，因此不能用来代表他整体的作品水准。

近代都灵学派中期大名鼎鼎的乔弗雷多-里纳尔迪工作室，不仅培养过马恺蒂，同时，也雇佣过另一位惊才绝艳的人物——卡洛·朱塞佩·奥登。

奥登在很小的时候就加入了乔弗雷多-里纳尔迪工作室。当老乔弗雷多去世时，乔弗雷多-里纳尔迪工作室已经与英国著名的查诺家族建立了长期的商业合作关系。

为了保持进一步的往来，后来奥登被派驻到英国，与威廉·弗雷德里克·查诺一起工作。虽然这段时期较为短暂，但是给奥登未来的职业发展和国际声誉带来了非常重要的影响。

在当时的世界古弦乐器贸易与交易中心——伦敦，奥登获得了与古代顶级弦乐器近距离接触的机会，有机会参与修复大量存在疑难杂症问题的各类古弦乐器，在不知不觉中完善了其古弦乐器修复术；同时掌握了最先进的乐器装配理念，并将其运用于自己的创作。

最重要的是，他得到了查诺家族几代人积累的各种乐器模型数据，并以此为基础在英国制作

了大量改进后的弦乐器。

多年后,当重返意大利创建自己的工作室时,奥登根据自己所掌握的模型数据和技术积累,迅速确立了属于自己的制琴模型,并在之后的许多年里对模型不断进行细节的完善与创新。大约在1894年,奥登正式在自己的乐器内部标签上署名,与此同时还与都灵其他工作室保持着合作关系。

从技术层面分析,奥登将在英国期间通过各类渠道得到的数据参数与自己的风格相结合所尝试创作的新乐器,具有相当高的辨识度特征:镶边极薄,同时距离琴的边角较远。这种设计的作品在奥登还在与查诺合作的初期研究阶段就已经出现,这个小细节对于乐器的整体外观来说非常重要,其美学特征在19世纪末到1910年间成为都灵制琴界的一种时尚,这也从侧面证明了奥登给当时业内的年轻制琴师们带来很大的影响。

对于近代都灵学派20世纪以后的制琴大师艾瓦西奥·埃米利奥·古艾拉、安尼拔·法格尼奥拉,甚至弗朗西斯科·瓜达尼尼来说,奥登是一位非常值得效仿的前辈,他在整个职业生涯中都完全称得上是一位名副其实、得到了业内广泛认可的制琴大师。尽管后来他与不同的制作者有着合作,使得几十年间他的制琴风格不断地发生变化,但奥登作品的整体风格仍是较为清晰明了的。

1888年,维涅德托·乔弗雷多·里纳尔迪去世,工作室由他的遗孀波拉·里纳尔迪接手,因为经营有方,店铺逐渐成为都灵最被认可的弦乐器以及乐器配件的经销商店。由于事务繁多,工作室需要再聘请一位制琴师。此时最理想的人选自然是奥登,但由于这时的奥登还在英国,于是波拉·里纳尔迪向自家的亲戚,同时也是恩里科·马恺蒂的年轻学生罗曼诺·马伦戈求助,后者欣然应允。

加入家族工作室之初,波拉·里纳尔迪并没有对罗曼诺·马伦戈委以重任,而是让其从基层开始熟悉工作细节。由于身怀扎实的基本功,以及跟同伴们之间默契的工作配合,这位年轻人很快就融入角色,成为工作室的中坚力量,并且开始参与管理层的决策。

1890年,马伦戈与工作室签署了一份契约,正式成为这家著名工作室的股东之一。这期间的马伦戈全面进入了成熟期,不但技艺水平突飞猛进,积累了制琴与古乐器修复等方面丰富的经验,同时也拥有了相当的人脉——通过乔弗雷多-里纳尔迪工作室提供的商业平台,与意大利本国以及国外的诸多王室贵族、收藏家、音乐家与琴商产生了直接联系,在这一时期,其本人及工作室制造的大量精美弦乐器远销各国。

1890年罗曼诺·马伦戈和波拉·里纳尔迪在合同上的签字

此外,其老师马恺蒂、奥登等前辈,也给马伦戈职业发展带来了相当的帮助。不久后,马伦戈自立门户,成立自己的工作室,并以独立制琴师的身份,踊跃参加各国主办的国际博览会,在这期间,展示了大量与其他著名制琴师联合打造的精美弦乐器。

马伦戈以往良好的声誉和商业头脑,吸引了不少在都灵有抱负的青年制琴师来此工作,这里面就包括了后来大名鼎鼎的艾瓦西奥·埃米利奥·古艾拉和安尼拔·法格尼奥拉,还有老师马恺蒂的独子——埃杜阿尔多·维托里奥·马恺蒂。19世纪末至20世纪初,这一时期的艾瓦西奥·埃米利奥·古艾拉与安尼拔·法格尼奥拉被并称为都灵学派制琴界最富有影响力的双子星。

目前学术界对于法格尼奥拉的早期生活与学习情况众说纷纭,只知道他于1894年出现在都灵,直到5年后的1899年,法格尼奥拉的注册信息才被收入商业目录,这时的他已经成为一名拥有自己小店铺的弦乐器制作师。在接下来的4年里,他的工作室没有任何商业纳税记录,因此有人推测在这几年间他在里纳尔迪的工作室工作。

法格尼奥拉非常上进且好学,他似乎并不满足于仅仅完成大量订单的需要,同时还在收藏家朋友欧拉齐奥·罗杰洛处借来数把珍贵的普莱森达与罗卡生前创作的弦乐器进行研究,并决心通过模型复原来重塑近代都灵学派以往的荣光。

令人称绝的是,法格尼奥拉展现出惊人的天赋——其创作的首批普莱森达复制品几乎以假乱真,甚至可以作为真品出售。初战告捷,在迅速完成事业的原始积累后,从1904年开始,法格尼奥拉离开里纳尔迪的工作室,正式开启了自己的职业生涯,并很快在意大利及其他各国的艺术圈内获得广泛的知名度。在这里面,马伦戈的提携与销售渠道的慷慨共享也产生了巨大的推动作用。

当然,纯粹从技术角度分析,法格尼奥拉早期的第一批作品谈不上精美绝伦,但却与近代都灵学派伟大前辈普莱森达的作品最为相似。甚至,当时的英国著名提琴鉴定家族的族长A.希尔,在完成了对两者作品的分析比对后,得出了结论——法格尼奥拉或许已经破解了普莱森达的清漆配方。

由此,也引发了一段令人啼笑皆非的故事,它呈现在希尔家族文献的记载中:A.希尔曾出面代表家族重金购买了足足12把珍贵的普莱森达弦乐器,在许多年以后才被后人发现,原来这些都是法格尼奥拉早期的仿制品。尽管法格尼奥拉生前曾一再解释,他从未破解过任何前辈的技术配方,他的技术源于自学。

随着法格尼奥拉的名气越来越大,他很快就得到了更多的订单,为此,在20世纪20年代,法格尼奥拉被迫开始寻找合作者帮忙,而这其中,就包括了里卡尔多·吉诺韦塞、艾瓦西奥·埃米利奥·古艾拉和他的侄子安尼拔洛托·法格尼奥拉,最后一位是路易吉·阿佐拉。

当法格尼奥拉拥有如此令人羡慕的成就与名望时,艾瓦西奥·埃米利奥·古艾拉却面临着不同的命运。古艾拉是一名不错的业余小提琴手,因为对音色的追求与偏好而逐渐对制琴产生了兴趣。但古艾拉正式从业却比法格尼奥拉晚了几年。

跟法格尼奥拉一样,古艾拉也曾在里纳尔迪的工作室当过学徒并在那里售出了生平制作的第一件乐器,也结识了奥登与法格尼奥拉。有趣的是,古艾拉似乎受到了法格尼奥拉对都灵前辈普莱森达与罗卡创作风格执念般的感染,在一开始制琴时就从仿制起步。

普莱森达被认为是皮埃蒙特近代都灵学派真正的创始者,拥有崇高的地位。19世纪末最有影响力的乔弗雷多-里纳尔迪工作室恰好收藏了普莱森达生前遗留的制琴工具与技术资料,这给年轻的法格尼奥拉和古艾拉学习与研究提供了巨大的便利。

只是古艾拉早年命运多舛,过得比法格尼奥拉困难得多,其没有得到被欧拉齐奥·罗杰洛这样贵族收藏家支持的好运气。但所幸在后来,奥登慷慨出借自己的精美作品给古艾拉研究,其本人也经常给予这位年轻人在创作中的指导,因而我们可以认为奥登是他真正的老师。

坦白说,古艾拉确实没有同时期其他制琴师的人格魅力与出众的商业头脑,而且他出身贫寒,依靠自己微薄的收入,生存得十分艰难。

也正因为如此,早年刚出道时古艾拉一直不为人知。最初他辅助奥登工作,然后从20世纪20年代开始为弗朗西斯科·瓜达尼尼与法格尼奥拉制作半成品白琴。他尊重不同制琴师的风格差异,为他们制作了优良的乐器,展现出了不凡的技术与驾驭不同风格的能力。一直到后来古艾拉才变得足够出名,开始了独立工作。不得不说,古艾拉是都灵学派的一个特殊而又悲哀的存在,尽管他一生中制作了大量的乐器,但很多都没有标记他的名字。

让我们把视线转向近代都灵学派另外重要的一脉——瓜达尼尼家族。弗朗西斯科·瓜达尼尼是执掌世纪之交瓜达尼尼家族的家主。

1881年，年仅18岁的弗朗西斯科在母亲的帮助下，从父亲安东尼奥·瓜达尼尼手中全面接管家族生意，同时承担抚养一众兄弟姐妹的重任。这一时期弗朗西斯科留存的作品并不多见，而父亲安东尼奥生前的工作室以乐器交易为主、以制作乐器为辅，因而我们可以推断，执掌家族初期的弗朗西斯科把主要精力集中在商业方面。

直到1883年之后，这个局面才有所改善。弗朗西斯科的弟弟朱塞佩加入家族工作室，帮助哥哥接手商业运作的一系列事宜，弗朗西斯科才逐渐有时间开始进行作品的创作研究，而与此同时，工作室的商号正式更名为"瓜达尼尼兄弟"。

两兄弟中，朱塞佩在商业运作之余，也会负责吉他的制作，而弗朗西斯科则专攻弦乐器。

值得注意的是，恩里科·马恺蒂也在这一时期与瓜达尼尼家族有了制作上的交流与订单的往来。

瓜达尼尼家族在1895年左右举家迁往罗马，具体原因我们已经无从考据，但可以确定的是，弗朗西斯科在第二年独自回到都灵，此生再未离开。

这一时期他承接了大量来自法国的订单，而订单涉及的弦乐器级别也参差不齐。其中，较精美的一部分作品均为家族祖先乔万尼·巴蒂斯塔·瓜达尼尼常用的模型，同时弗朗西斯科在原有的基础上，根据该时期的艺术审美进行了改良。

与父亲安东尼奥不同的是，弗朗西斯科有很强的动手能力，制作了数量相当可观的弦乐器，这也足以保证其工作室能高质量地按时完成订单任务。

他在儿子保罗年幼时期便传授技艺，希望儿子长大成人后能继承并弘扬瓜达尼尼家族横跨三个世纪的荣光。然而命运是残酷的，保罗·瓜达尼尼在第二次世界大战期间加入了意大利海军，最终在一场海战中遇难。

进入20世纪后的近代都灵学派群星璀璨，并不只局限于迄今为止我们所提到的那些最为重要的制琴大师，还有很多优秀的天才人物我们尚未提及。

乔治·加蒂是近代都灵学派20世纪中的一个非常典型的人物。其技术起源与传承至今没有文献材料可以查证，但其作品呈现出来的水准以及这些作品在当今世界各国拍卖行令人望而却步的高昂成交价足以证明加蒂的天赋，丝毫不逊于都灵城内同时代的那些伟大人物。

他所创造的独特风格始终贯穿在整个创作生涯中。尽管令人遗憾的是，加蒂晚期的作品所使用的清漆质量下降了很多。

埃杜阿尔多·维托里奥·马恺蒂，恩里科·马恺蒂之子，自幼幸运地在父亲身边完成了基础而又正统的技术训练与学识积累。

20世纪初，年轻的埃杜阿尔多·维托里奥曾短期实习于大名鼎鼎的马伦戈工作室，主要精力投到古乐器的维修，并参与了部分订单中乐器的制作。由此，他的创作理念受马伦戈经典琴型的影响很深，更有别于其父马恺蒂，因此我们可以认为，埃杜阿尔多·维托里奥的作品是父亲马恺蒂与马伦戈的完美融合。

得益于长期以来在马伦戈工作室很容易近距离接触到各类名贵意大利古弦乐器以及修复工作，埃杜阿尔多·维托里奥受到了极大的启发并进行了深入的探索。所以，他在自立门户、成为独立制琴师后，展现出了惊人的研究天赋，特别体现在清漆配方的改进方面。不幸的是，埃杜阿尔多·维托里奥英年早逝，只留下了少量的绝世佳作。

关于近代都灵学派其他非知名的制琴师群体，虽然这些人物并未达到名留史册的绝世风华，但他们留下来的作品依然屹立于近代都灵学派名琴之林。

例如，恩里克·普罗切，一位几乎不为人知的业余小提琴家，曾得到过艾瓦西奥·埃米利奥·古

艾拉的指导。虽然存世的作品数量很少，但也曾在历史上的那些国际博览会中获得过奖牌荣誉。

由于地缘关系，进入20世纪后的近代都灵学派制琴师们或多或少地受到了东南部利古里亚省的近代热那亚学派影响。

比如近代都灵学派的晚期代表人物普林尼奥·米凯蒂，早年在萨沃纳制作了生平第一件乐器，其作品结构与特征容易让人误认为是热那亚学派作品。

后来，普林尼奥·米凯蒂通过来自都灵的莫鲁托乐器商务公司找到了销售渠道，这或许也是他最终搬到皮埃蒙特居住的重要原因之一，并在那里度过了余下的职业生涯。

普林尼奥·米凯蒂一生的创作风格多变，不同时期使用的模型尺寸与清漆成分都各不相同，因而也使得后人对其作品的鉴定工作充满挑战。

早期的普林尼奥·米凯蒂深受近代热那亚学派重要人物C.坎迪的影响，其作品在工艺上表现出了卓越的品质。

进入20世纪中期后，普林尼奥·米凯蒂投入了大量的时间用于完成吉他的订单，弦乐器的产量逐渐减少，其品质也与巅峰时期不可同日而语。当然，巅峰时期的普林尼奥·米凯蒂作品，很多被贴上历史上那些伟人们名讳的标签，这也侧面证实了其在近代都灵学派的地位与价值。

安赛默·库莱托，马恺蒂的得意门生与传承者，也是近代都灵制琴学派中后期的代表之一。其生前创作于1948年以前的作品，均为当今各大名琴拍卖会可遇不可求的珍品。进入1950年后，逐渐出现很多来自其他国家的仿制品。

小结：

近代都灵学派形成于19世纪初，在这一时期，亚平宁半岛上其他地区的各大学派同时出现了古代学派消亡而近代学派尚未复兴的真空期，因而，近代都灵学派脱颖而出。

当我们仔细研究过近代都灵学派的传承树，了解了那些在各时间节点的重要人物背景与生平，并比对历史同期发生的各重大事件，我们不难得到结论：法国对近代都灵产生了多么深远的影响。起码在弦乐器制作艺术领域，制琴师们通过来自法国的大量订单，有了稳定收入的经济保障，因而也可以把时间与精力投入对古代学派作品的研究与新时代作品的探索，以此将技艺风格一代代传承下去。

而在这段岁月里，近代都灵学派先后涌现出瓜达尼尼、普莱森达以及罗卡等伟大的大师，他们带来的强大影响力使后世的继承者们有了更多灵感的来源。因此，近代都灵学派几乎不受其他地区各学派的影响，弦乐器艺术品有着极高的辨识度，其独特性和延续性使其成为世界上最重要的制琴学派之一，在世界范围内广受赞赏和认可。

第三节　法国对近代都灵学派的影响

近代都灵学派的弦乐器制作艺术一直有别于意大利其他地区的制琴学派，尤为特别的一点是在一些制琴风格上与法国学派相似。这种受法国学派影响的制琴风格与皮埃蒙特深远的历史文化背景有着脱不开的联系：都灵所在的皮埃蒙特省在地理位置上靠近法国，几个世纪以来一直受到这个邻国政治、经济、艺术、文学乃至语言的影响。当我们更加深入地研究以普莱森达和罗卡为首的近代都灵学派杰出代表的一些制琴风格时，我们会立刻发现除了地理位置这个特殊因素外还有其他更重要的原因。

法国学派的诞生地——米尔库小镇，自有史册记载以来专门从事弦乐器制造和交易行业已有相当长一段时间了，这个小镇的弦乐器制作师协会最早制定的规章制度可以追溯到1732年。后来随着镇上从事该行业的制琴师数量的增加，"弦乐器商人"这一职业应运而生。这些琴商对

于外界了解弦乐器这个门类起到了很大的作用,在如今的我们看来他们就是那个时代的弦乐器文化传播者。

与其他大型的城镇不同,米尔库小镇不能指望靠当地有限客户群体的需求来提高制琴师们的产量,于是商人们把目光更多地转向目标客户更多、需求量更大的其他地区。弦乐器商人们会到法国各地去推销他们的小提琴、中提琴、大提琴甚至巴洛克风格的各类弦乐器;甚至他们也会去西班牙、德国以及欧洲以外的地方,如亚洲的印度以及美洲,在意大利音乐活动频繁的地方也经常有他们的身影。

18世纪末,由于社会转型带来的剧变让市场上弦乐器的需求量开始下降,贸易上的不景气使得琴商的数量也随之急剧下降。造成这种情形的主要原因是新旧世纪交替让社会文化产生的变化——弦乐器成为贵族和职业演奏者的专属品,而业余普通爱好者则失去了他们在音乐文化中的一席之地。这种变化也使得弦乐器制造业利润大为减少,越来越多的制琴师都选择成为古董提琴交易商——销售并提供古弦乐器修复与保养的服务。与此同时也有不少制琴师选择移居到其他大城市和商业竞争不那么激烈的地区。

两个世纪以来,在拿破仑和他的共和国军队主导的战役结束之后,皮埃蒙特省成为法国的领地。这一时期的皮埃蒙特相当富裕,由于得到了来自法国的财富支持与贸易来往,社会环境稳定,人们安居乐业,音乐文化方面有着大好的发展前景,最重要的是当时的都灵几乎没有多少弦乐器制作师和乐器交易商。因此,不少来自不同地区的制琴师决定前往都灵定居与发展。

1. 雷特家族

雷特家族是在当时法国的米尔库小镇上最有权势、最有影响力的家族之一,也是整个米尔库地区弦乐器制造业的核心之一。家族中的大多数成员都是较为富有的琴商和久负盛名的弦乐器制作师。

鉴于该家族的传承树体系较为庞大,接下来我们会主要讲述并涉及雷特家族的家族史概况以及家族中的几个重要分支,其中包括鲍尔(Paul)一脉与他后代的分支以及安东尼、尼古拉斯和查理·尼古拉斯等人所在的家族分支及其发展。

鲍尔的第二个孩子尼古拉斯·雷特,是雷特家族中需要重点研究的人物之一。尼古拉斯出生于1775年,他的一生非常之波折。1799年8月17日,在24岁时他与克里斯蒂娜·皮勒蒙特结婚。作为一名古弦乐器琴商,他不得不经常去其他大城市或出国去推销自己的乐器。

婚后的几年里他的孩子们也陆续出生,但因为经常出差的缘故,他几乎从未出席过孩子们出生后的洗礼仪式。尼古拉斯和他的妻子共同经营着以"雷特-皮勒蒙特"作为品牌的工作室。但此时制琴行业的竞争压力非常大,这样的情况下,从事纯粹的弦乐器销售行业也是存在很大风险的。

特别是在1808年至1809年间,由于商业纠纷,当时巴黎的几家背景实力雄厚的大琴商联合米尔库地区一些敌视雷特家族的小琴商起诉了尼古拉斯·雷特。

因此在这段时间里,尼古拉斯面临着严重的经济困难。法庭的审判在米尔库当地举行,尽管尼古拉斯因为工作等原因没有出席听证会,但庭后仍被迫偿还了债务。而在这之后,雷特-皮勒蒙特工作室正式宣布破产。

所幸的是,尼古拉斯·雷特被起诉时工作室反诉成功,法院最终决定撤销判决,尼古拉斯也因此逃过牢狱之灾。当代学术界猜想可能是因为雷特家族背后的盟友——另外几个有影响力的家族帮尼古拉斯应对了这些困难,这同时也足以证明当时的雷特家族在米尔库地区是有一定的权势和地位的。

在这样的背景之下,雷特-皮勒蒙特工作室虽依然可以选择继续在米尔库地区发展,但也许

是由于想要扩大商业版图的野心逐步增长，也或许是出于上庭事件确实造成了一系列名誉上的受损，最终在种种考量之下，尼古拉斯·雷特决定举家前往意大利，在皮埃蒙特首府都灵这个全新的环境下，重塑家族的工作室。

1810年7月3日，尼古拉斯·雷特申请了去意大利的签证。此次来意大利都灵的目的就是探索都灵这个崭新的市场。在经过一番调查了解之后，尼古拉斯将目标正式锁定在了这里。

不久后，雷特家族就在都灵的豪华地段——雷阿尔宫设立了家族制琴工作室大本营，毗邻著名的卡斯泰罗广场。在1812年，尼古拉斯·雷特从米尔库招募了大量法国制琴师来到都灵加盟雷特家族工作室。

当知名度与口碑在都灵当地小有进展后，尼古拉斯正式决定将家族事业中心由米尔库转向都灵，并在家族整个作坊和设备搬迁之前，他先将自己的妻子克里斯蒂娜与孩子们先一步接到都灵。为了在妻儿到达都灵之前将所有未处理的事情安排好，1813年4月28日，尼古拉斯特意在公证处为妻子拟了一份具有法律效应的委托书。以上这些证据都表明了当时的尼古拉斯作为家族主事人，将一个传承古老家族举族迁移往国外谋求生存与发展，是下了何等的决心。

1813年6月27日，克里斯蒂娜·皮勒蒙特申请签证成功，几天后她便带着三个孩子一起前往都灵。

1813年9月2日，雷特家族在都灵为雷特-皮勒蒙特工作室申请了弦乐器制造的专利。要特别说明的是，这一段时期的皮埃蒙特，处于历史上一个特别重要的时期：在对其而言属灾难性的拿破仑战役后，法国军队即将撤离都灵，这也标志着皮埃蒙特被法国控制的时代即将结束。

要特别指出的是，雷特-皮勒蒙特家族工作室并不是人们通常认为的专门从事弦乐器制作的工作室，其主打业务是出售各国历史上不同级别的古弦乐器，同时也接受订单制作全新的小提琴、中提琴和大提琴以及吉他，但雷特家族在这一时期更倾向于制造风琴，其中大型、小型或者便携式的风琴，以及其他经典法国米尔库风格的乐器，是他们主要制造的乐器种类，而这些大量的风琴等乐器会出口到欧洲各地。

随着雷特-皮勒蒙特工作室在都灵的经营状况逐渐打开局面，订单的增长使得他们的工作也越来越繁忙。由于当时雷特家族的直系后代年纪都不大，还不具备在工作室制作乐器的能力，所以家族不得不雇佣更多的工匠来协助工作室的进展。在尼古拉斯的邀请下，几位来自米尔库、擅长制作弦乐器与风琴的制造者们都在这个时候申请了签证，准备前往都灵。这些人中有几位是都灵小提琴制造史上非常重要的角色，后文我们会详细地介绍他们。

前文中提到过的丹尼斯家族，与雷特家族一样，同为出自法国米尔库，并且将家族事业中心迁往都灵并定居在这座城市的制琴家族，在随后的数年里，两大家族也是在这一历史时期欧洲诸多制琴世家中最为引人注目的。

据文献记载，雷特家族与丹尼斯家族在米尔库时就是几代故交，有趣的是，在尼古拉斯的妻子和孩子们申请签证的第二天，也就是1813年的6月28日，丹尼斯带着妻子和几个孩子也同样申请了前往都灵的签证。

因而，两大家族在相同的时间一起举族迁往皮埃蒙特省都灵发展，也从侧面证实了两家在米尔库时就交好的事实。

在都灵时期，两大家族经营理念相似，丹尼斯家族也并不专门从事弦乐器制作，而是把主要的精力放在制作时下流行的桶型风琴与八音琴等乐器上。当然，在制作各类乐器的同时，两大家族也是古弦乐器销售行业的翘楚，从宫廷典藏、贵族喜好的珍稀乐器，到音乐家们需求的具有美妙音色、高性价比小众学派弦乐器，都有两家参与交易的记录。

然而与雷特家族不同的是，丹尼斯家族在到达都灵后，在日常经营工作室之余，也会对家族幼童们的制琴技术和经商技巧进行启蒙与传授；尼古拉斯·雷特却并没有让年幼的孩子们过早

参与家族事业,而选择雇佣拥有熟练技能的专业工匠来协助工作室的工作。

根据当时都灵的贸易记录,我们可以查询到这一时期都灵集中了大批来自其他各地的乐器制作师们,这些人普遍受过专业的训练:鼎鼎大名的瓜达尼尼家族工作室早已在这座城市扎根多年,距离雷特家族的店铺非常近,主要从事传统的吉他制作和古弦乐器的修理、销售等方面工作;在市中心普罗维顿查大道工作的卡洛·戈多尼和在波河大道工作的乔万尼·托尔基奥一样,主要从事制作吉他的工作;而塞里诺和兰格则主要制作管乐器。

要特别指出的是,在这一时期的都灵只有一人专门制作弓弦乐器,他就是亚历山德罗·迪斯皮涅。

迪斯皮涅非常富有,他本人曾经为萨沃伊国王做过牙医,而其最大的业余爱好是研究制作弦乐器。这些描述使他听起来并不像一位专业的弦乐器制造者,但实际上他为新兴的皮埃蒙特近代都灵学派技术风格的产生带来了相当大的影响。

根据文献记载,迪斯皮涅曾经在普莱森达初到都灵时提供了巨大的帮助,同时他也曾做过瓜达尼尼家族盖塔诺二世的老师。迪斯皮涅职业生涯非常独特,可以称得上是对近代都灵弦乐器制作学派最重要的法国人之一。

在以这样的时代背景为前提的情况下,当时雷特家族工作室的地理位置非常占据优势,其为都灵当地大多数有需求的各层级客户提供了优质的服务。虽然他们主要制作的乐器不是提琴类,对这一时期的弦乐器制作技艺来说没有做出太大的贡献与提升,但他们却是第一批从法国来到都灵设立工作室并长期定居的乐器制作师,也正是雷特 - 皮勒蒙特工作室的建立,吸引了更多从米尔库来到都灵工作的法国人,这对后期都灵近代弦乐器制作的发展产生了极大的影响。所以就算在今天看来,雷特家族为都灵近代弦乐器制作业贡献的历史意义和价值都是不可否认的。

在来到都灵几年之后的 1817 年,尼古拉斯·雷特就已经开始为家族事业考虑准备展开新领域的拓展工作,计划未来将更加专注于小提琴的制作并尽量抓住在弦乐器领域之外扩展生意的机会,为了实现这个庞大的计划,尼古拉斯不得不筹集更多的资金。

此时的雷特 - 皮勒蒙特工作室在都灵正处于蒸蒸日上的繁荣时期,由于拥有良好的信用与口碑,尼古拉斯联系了公证人,并委托其在法国的弟弟安东尼卖掉了家族在米尔库尚存的一栋老宅,这栋房子带有一块土地和一个葡萄园,出售后换来的资金为雷特家族在都灵的工作室的可持续性发展进一步提供了保障。

经过对于一些历史相关资料的调查取证,以及存世古弦乐器的实际考察,学术界获得了雷特工作室在这一时期创作乐器的种类信息:有大量法国米尔库风格的小提琴和中提琴,也有少量"查诺琴型"(那种没有边角的巴洛克式小提琴)以及一些风琴。

通过观察这些形形色色的乐器实物我们不难看出,这一时期创作的弓弦乐器在某些细节工艺的处理上看起来并不是那么完美。很可能当时的尼古拉斯·雷特在处理家族生意贸易等方面投入了相当大的精力,从而对家族工作室里雇佣的制琴师们的专业技术放松了要求。

根据史料记载,乔万尼·弗朗西斯科·普莱森达在 1817—1818 年间来到都灵,最初就是在雷特家族工作室里当学徒,这段关系一直维持到尼古拉斯·雷特逝世后才结束。在这期间,年轻的普莱森达有机会结识到许多法国弦乐器制作师,并且从这些制琴师那里学习到不少法国米尔库学派乃至巴黎学派的制琴技术。关于普莱森达在都灵工作的早期详细经历,后文会一一讲述。

我们在研究雷特家族工作室在都灵期间制作的各类弦乐器时发现,他们制作的吉他在外观上很像卡洛·瓜达尼尼(乔万尼·巴蒂斯塔·瓜达尼尼的后代)的经典模型。此外还发现了一把形状看起来非常有趣的"吉他小提琴",不过可以确认的是,这类琴型的乐器早在雷特家族举家迁至都灵前,就在法国米尔库生产过。尽管这把"吉他小提琴"的内部标签没有注明制作日期,但是我们依然可以推断出,普莱森达在这一时期很可能就已经为雷特家族工作了,因为在研究普莱

森达中晚期的一些古弦乐器作品时，我们发现它们都与雷特工作室这把有着吉他形状的小提琴具有相似的风格特征。除此之外，还有一个做工精细的桶型风琴在资料中出现过，这才是这一时期雷特家族工作室真正的创作强项。

就在雷特家族在都灵的工作室事业发展蒸蒸日上的时候，族长尼古拉斯·雷特却突然因病逝世，这一事件发生在1819年4月17日。这天尼古拉斯突犯急病，倒在其城外租的一栋房子里。尼古拉斯去世时，普莱森达是现场的目击者之一，我们在尼古拉斯·雷特的死亡证明上找到了普莱森达的签字。由此，可以推测出普莱森达在尼古拉斯手下工作应该比较顺利，而且尼古拉斯·雷特生前与普莱森达的关系良好。

我们很难猜想到尼古拉斯去世以后，其工作室以及家族成员间到底发生了什么，但是尼古拉斯的去世对于近代都灵学派的业界来说无疑是一个巨大的损失。

这场悲剧改变了许多事。尼古拉斯在几年前为了扩展工作室商业新领域而筹集的资金还没有完全派上用场，最初的宏伟计划和理想还没有实现他便遗憾去世了。

这不仅给雷特家族带来了沉重一击，对于尼古拉斯本身来说也是一种遗憾。最重要的是，随着他的去世，家族工作室便失去了扩张的动力，尽管尼古拉斯的妻子克里斯蒂娜·皮勒蒙特有着相当强的工作能力，但是仅凭她一个人的力量是完全无法处理好工作和家庭的众多事务的。虽然后期她还是坚持着经营雷特－皮勒蒙特家族工作室，但随着订单的减少，产量也在逐渐下降，到最后，工作室的业务范围只能被迫局限于少量的风琴制造。

克里斯蒂娜·皮勒蒙特在这样艰难的生存环境下独自一人又支撑了许多年，然而在1827年到1829年间，不幸的事情接二连三地发生，在失去丈夫之后她又意外失去了三个儿子。1832年的人口普查显示，她一直住在卡斯泰罗广场的房子里，但自从悲剧发生之后，就再没有关于她的任何消息了。

文献资料显示，巅峰时期的雷特－皮勒蒙特工作室曾经吸引了众多制琴师慕名前来，后来闻名于世的普莱森达就是其中之一。不过这些制琴师们并非全部制作弓弦乐器，少部分人也在制作风琴和其他机械乐器。尼古拉斯去世后，有些制琴师继续留在工作室协助遗孀克里斯蒂娜·皮勒蒙特，也有一部分人离开都灵回到法国或其他目的地，不过关于这个群体的信息记载相当少，他们的大多作品也是不为人知的。由此我们也可以看出，雷特－皮勒蒙特工作室在当时也是有一定的地位和权势的。

同一时期，雷特家族还发生了一件不幸的事情，在尼古拉斯·雷特去世后不久，他的弟弟安东尼·雷特也在11月3日于法国米尔库不幸去世。他的离开也给当地的弦乐器制作业带来了一定程度的影响。安东尼生前与妻子在米尔库一起创办了一家在当地小有名气的工作室，在他去世后，他的遗孀玛丽·玛格丽特·西蒙也如同都灵的克里斯蒂娜一样，艰难地维持着这间与丈夫一起经营过的工作室。不久后，她本人与查诺以及她的姐夫查理·帕约签署了合同，共同成立查诺－帕约－雷特乐器贸易公司。不得不提到的是，19世纪中期法国巴黎学派鼎鼎大名的维约姆年轻时曾在这里工作。

但不久后，因为某种原因查诺退出了，帕约则一直往返于巴黎和米尔库之间，进行乐器的推广和销售。

已故的安东尼之子——尼古拉斯·安东尼·雷特，自幼就在米尔库接受查理·罗林的风琴制作训练，父亲去世时，其正在哈瓦那和安德列斯出差。在得知噩耗后他迅速回到法国全面接手家族工作，母亲玛丽·玛格丽特继续留在米尔库照看工作室，而他则在巴黎经营着另一家工作室。也正是在这里，他开始与极具商业头脑的维约姆合伙，后来尼古拉斯.安东尼娶了巴黎当地一位小提琴教授的女儿为妻，正式长期在巴黎定居。结婚后，他和维约姆开始搜罗意大利古弦乐器的名迹，并对此进行研究，按照一比一的方式进行高仿。

不得不说，这些高仿的乐器确实完成得比较成功，不但在 1823 年的国际展览上展出过，到了今天，在各国的艺术品拍卖市场上价值亦是不菲。

虽然雷特家族从一开始就主要致力于风琴等乐器的制造，一直以来也并没有把制作重心放到制作弦乐器上，但雷特－皮勒蒙特工作室在一定程度上仍为 19 世纪的近代都灵学派启蒙带来了重要贡献，同时也为普莱森达与巴黎的维约姆在弦乐器制作方面取得的成功奠定了基础。尼古拉斯·安东尼·雷特在巴黎的工作室为青年时代的维约姆提供了稳定的工作环境，也为其后来的成功埋下伏笔。

而普莱森达虽然在都灵雷特－皮勒蒙特工作室只工作了一到两年的时间，但是对于普莱森达来说，这段时间的学习和经历确实或多或少地影响了他后来的创作风格。也可以说，实际上雷特家族在都灵的工作室间接地影响到了后来近代都灵学派的形成。不仅如此，他们家族的影响力也波及法国和意大利两个国家以外的数个地区，由此也可以看出雷特家族在弦乐器史上具有重要的意义。

2. 丹尼斯家族

在前文中我们已经多次提到过丹尼斯家族，它是与雷特家族在同年从米尔库来到都灵的法国本土制琴家族，并且在都灵定居发展了七十多年。丹尼斯家族虽然是以制造木管乐器和生产各类乐器配件为主，但是他们也销售少量法国风格的弦乐器。在研究古弦乐器的过程中我们不难发现，丹尼斯家族的名字出现得非常频繁，他们与当时都灵大多数的弦乐器制造师都有着密切的联系甚至联姻关系，在当时都灵的弦乐器制作行业中扮演着相当重要的角色。

丹尼斯家族在 1813 年正式搬迁至都灵，尽管家族的成员早在多年以前就因商业贸易的缘故经常往返于法国与意大利之间，但当时家族并没有在都灵长期定居的打算。直到 1813 年雷特家族到达都灵，不久之后丹尼斯家族的尼古拉斯带着他的四个儿子以及两个女儿也来到了都灵，这几个孩子的年龄都在 10～18 岁之间。尼古拉斯的工作室位于卡斯泰罗广场的巴拉科尼博物馆内，这里距离雷特家族的工作室非常近。在这里，他教儿子们如何使用各类工具来制作乐器以及传授做生意的经验，这样的启蒙方式也为后来在长大后的儿女们的帮助下家族生意逐渐兴旺打下了良好的基础。

在这里顺便提一下，"丹尼斯"的名字其实来自意大利语，尽管整个家族确实都是正宗的法国人，但由于他们在都灵结束被法国统治的时期之后还留在都灵并且一直在这里工作生活了几十年，所以这个姓氏很可能是在原有发音的基础上被意大利语化的。在一些记载中，他们的名字有时是法语，有时以一种特别的意大利语出现。同样，这种情况也会出现在本书所提到的其他法国人身上。

1820 年，尼古拉斯的长子多美尼克已经长大成人，并且到了谈婚论嫁的年纪。小伙子喜欢上了来自意大利都灵南部靠近阿尔巴的布拉小镇的一位名叫莱吉娜·茱莉娅诺的女孩，但这段感情并没有得到家族的祝福与支持。其父尼古拉斯对这桩婚事持不赞同的态度，因为他原本想为儿子寻找一个家庭背景更好的配偶。尽管家族普遍不同意这桩婚事，但是多美尼克还是如期举行了婚礼。这件事成为当时弦乐器界社交圈内讨论的焦点，最终多美尼克也因此和父亲闹得很不愉快。而父亲尼古拉斯无论在生活还是在工作上都是一个说一不二、强势而有原则的人，或许是因为再也无法忍受父亲强硬的脾气，多美尼克选择离开父亲，成立了属于自己的工作室。

因此，在 19 世纪 20 年代，都灵有两个丹尼斯工作室，一个属于尼古拉斯·丹尼斯，另一个则属于多美尼克·丹尼斯。不过这两家工作室都主要从事风琴和其他机械乐器方面的制作。后来多美尼克又创建了第二家工作室，新工作室设计的格调相当美观大方，拥有可以用来展示乐器的华丽橱窗以及试音大厅，而第一家工作室依然在其居住的同一栋楼中，专门用来制作风琴。多美

尼克经营有方，两家工作室生意都非常好，他也与妻子和孩子们过上了忙碌而舒适的生活。

不幸的是，1835 年 6 月 13 日，多美尼克因病早逝，留下了妻子和三个年幼的孩子。多美尼克的过早去世对整个都灵的弦乐器制作行业来说都是一件非常遗憾的事，当代有关他以及工作室的记载并不多。在其去世后人们对他的工作室库存进行清点，发现了一些有价值的线索：在多美尼克的第一个工作室中有六个及六个以上数量的工作台，这个细节让我们能大致推测出当时工作室雇佣的制琴师数量。同时，在这间工作室也发现了许多制造风琴的材料和工具。而他的第二家工作室则是一家货真价实的乐器商店，里面摆放的乐器主要有来自米尔库、带有浓重法国风格的小提琴、中提琴和大提琴，还有许多高品质琴弓和吉他，以及少量的八音琴、小号以及其他管类乐器。显然，多美尼克的第二家工作室销售乐器的种类相当丰富，但总体来说依然是以弦乐器为主。

1831 年，尼古拉斯的儿子们除了长子多美尼克外，基本都遵照父亲的意愿娶了富人和中产阶级的女儿为妻，继承了父亲的衣钵。只有女儿特蕾莎还和父亲住在一起，直到 1836 年，她嫁给了认识很久但家境并不富裕的男朋友皮耶·帕什艾尔，而后者最终成为近代都灵学派的重要代表性人物。

1841 年 6 月 13 日，重病缠身的尼古拉斯·丹尼斯决定起草他最后的遗嘱，这也是他拟定过的第三个遗嘱，原因是他在不久之前失去了第二任妻子，在爱人去世的沉重打击下丹尼斯大病一场，也消磨掉了最后一丝精气神。在后来公布的遗嘱中记载了许多丹尼斯家庭状况的细节，这些信息也引起了人们极大的兴趣。丹尼斯在遗嘱中写道，在他死后，要对他的财产进行清点，以便拍卖，然后将拍卖后的收益分成七等份平均分配给有资格的继承人。

尼古拉斯·丹尼斯指定自己的姐夫安杰洛·帕奥纳和女婿皮耶·帕什艾尔作为遗嘱执行人，要求他们按照遗嘱的要求去给家族后代们分配自己所属的财产，并让帕什艾尔在继承者们未成年之前，先将他们应分得的财产冻结起来，待他们成年之后再行分配。丹尼斯还补充道，如果帕什艾尔在他去世之后不在都灵，这个法律文件自动默认将分配遗嘱的任务交给其他可信赖的人，这么做的主要原因是因为帕什艾尔确实逗留在都灵的时间不多，常年往来于法国与意大利各地之间。在遗嘱拟定的不久之后，尼古拉斯·丹尼斯于 11 月 2 日去世。

帕什艾尔从法国尼斯特地前往都灵完成了丹尼斯遗产中相关的所有手续。由于当时还有加布里和多美尼克的两个未成年儿子在场，情况变得稍有些复杂，一些产生纠纷的收尾事宜拖延了较长一段时间才彻底整理结束。11 月 30 日，尼古拉斯·丹尼斯所拥有的工作室及里面的家具、制琴材料、工具等物品的拍卖按照计划开始进行。拍卖品的清单很长，而且种类繁多。除了大量与风琴制作有关的材料和工具以外，还包括了一些弦乐器。有很多人都参加了这次拍卖会，其中就包括丹尼斯家族的后代以及有过商业来往的相关人士，比如家族成员乔治、弗朗西斯科和姐夫安杰洛·帕奥纳、皮耶·帕什艾尔等人。在参加拍卖会的人士中有两个人的名字格外引人注目：朱塞佩·罗卡（其选购了一些小提琴、中提琴和大提琴）和盖塔诺·瓜达尼尼二世（购买了 12 支廉价的普及琴弓）。

丹尼斯家族在短短几年内失去了尼古拉斯和多美尼克两位杰出人物，因此，家族再也无人有能力继续从事风琴与弦乐器创作。在这一期间，乔治·丹尼斯开始尝试涉足钢琴的制作，然而在逐渐步入黄金时期的近代都灵学派制琴师序列里，再无丹尼斯家族的身影。随后不久，瓜达尼尼家族的两兄弟统治了都灵的弦乐器市场。

在 19 世纪上半叶，丹尼斯家族工作室与雷特家族工作室都雇佣了相当多的合作制琴师。这些人中从法国米尔库聘请过来的绝大多数人都不是弦乐器制作师出身，而是以风琴或八音琴的制作为主业的制琴师。

比较有代表性的是 1822 年的查理·埃德瓦尔多·福昆斯；1823 年的查理·坎布里和安东尼·凯

威尔、1829 年的约瑟夫·胡夏、1834 年的简·塞巴斯蒂安·比奥克、1855 年的亨利·锡耶范和尼古拉斯·维克多·卡尔尼等人几乎都在这两个工作室中工作过。几乎每位制琴师之间都相互有着联系,并都用自己的方式为创造和丰富近代都灵制琴学派做出了贡献。

3. 列奥波德·诺里尔

列奥波德·诺里尔(Leopold Noiriel)在业界被广泛认为是一位与众不同的制琴师。1789 年 12 月 20 日,他出生在法国米尔库一个非常贫困的家庭,在去都灵发展之前机缘巧合之下进入了米尔库当地一家工作室接受了制琴的专业技术训练,成为一名弦乐器制作临时雇工。但由于家境的贫寒,他并没有资金购买书籍学习系统的理论知识。事实上,与许多同行一样,列奥波德·诺里尔是个文盲——在所有需要签名的地方都用十字架代替。

1813 年,列奥波德·诺里尔远赴巴黎,与制琴师简·查理·勒乔一起参加了全国业界研讨会,在此期间深受启发,决定把全部事业重心投入弦乐器制作,成为一名正式的制琴师。1815 年左右他来到都灵,最初加盟的第一站,就是大名鼎鼎的雷特－皮勒蒙特工作室。

在都灵工作期间,诺里尔曾在 1814 年 1 月 8 日,短期返回米尔库,与夏洛特·罗兰组成了家庭。婚后夫妻二人申请了去里昂蜜月旅行的签证,但因有大量订单的积压,诺里尔很快又回到了都灵。

在尼古拉斯·雷特去世后,诺里尔并未离开都灵,而是转向其他的制琴工作室发展,其中就包括丹尼斯家族与普莱森达的工作室。在雷特家族工作室工作时,诺里尔与普莱森达结下了深厚的友谊。

诺里尔是一名非常谦和低调且朴实无华的制琴师,他从来没有任何的野心去突显自己,只是将自己该做的工作在能力范围内做到最好。不得不提到的是,诺里尔在低音提琴的制作领域中享有良好的声誉,其制造的低音提琴因拥有醇厚的音色和品质上乘的工艺而广受音乐家和收藏家们的喜爱。

众所周知的是,制造低音提琴的难度较高,甚至需要一些特殊的技巧。巧合的是,在那一时期的皮埃蒙特,能够打造这种乐器的只有诺里尔一个人。诺里尔的技术手法与作品风格特征辨识度极高,也使得后世对其作品进行真伪鉴别的难度并不大。其作品最明显的特点体现在弦乐器的琴头上:琴头的形状有着不同寻常甚至有点夸张的弧度,并直接延伸到颈部;琴身的结构中 F 孔和琴轴的设计有着浓重的普莱森达风格,由此可以看出,来到都灵后的诺里尔,将他的个人风格与皮埃蒙特近代都灵学派的特点完美融合在了一起。琴漆的质量及颜色在不同时期变化多样、并不单一,有些琴漆的颜色是令人赏心悦目的红色,成分良好;有时却是较为常见的棕色。

此外,因其乐器同时也具备良好的演奏价值,深得历代演奏家们的喜爱,导致的过度使用致使流传至今的大多弦乐器作品已经失去了原有的光泽,磨损相当严重。

据 1832 年的人口普查证实,诺里尔在都灵一直带着 13 岁的女儿住维托里奥·埃马努埃莱广场附近,城内著名的管乐器制造家族维纳提里和塞鲁提也在这附近,而且这里距离普莱森达和罗卡的工作室也不远。

总体来说,诺里尔的职业生涯是非常平顺的,其谦和的性格与良好技艺带来的口碑,使得不同时期里他在各家工作室里的工作都进展得非常顺利,诺里尔也会将每一笔订单都十分出色、一丝不苟地完成。其主要负责的领域包括制作、保养和修复低音提琴,与他合作过的工作室都与之建立了长久的往来。

1829 年 10 月 20 日,诺里尔和多美尼克·丹尼斯一起作为已故尼古拉斯·雷特的女儿芭芭拉·朱塞佩的死亡证明证人,这从侧面证明他与当时主流的雷特家族及丹尼斯家族的关系都非常好。1837 年 8 月 30 日,他在加布里·丹尼斯和安杰拉·格罗西的儿子彼得罗·列奥波德·艾德瓦尔多·西普利亚诺的洗礼仪式上成为孩子的教父。

我们很难确定诺里尔与普莱森达的正式商业合作是从什么时候开始的,但他们之间确实保持了长期不间断的合作关系。值得一提的是,诺里尔的女儿弗朗西斯卡·玛利亚于1842年1月25日结婚时,普莱森达作为伴郎出席了婚礼,这也足以证明两人有着很好的关系。

列奥波德·诺里尔于1849年5月10日去世,享年59岁。在死亡证明上他的职业描述是"弦乐器制作师",由此也证明了他去世之前仍然在从事弦乐器制作这项工作。当今学术界依然在努力挖掘其他带有诺里尔本人签名标签的各类弦乐器,这些证据可以帮助我们更深入地了解诺里尔在近代都灵制琴学派中所扮演的重要角色与地位。

4. 约瑟夫·卡洛特

因家族商业版图扩张的需要,雷特家族和丹尼斯家族从法国大举招揽了众多弦乐器及管风琴的制琴师来到都灵的工坊中工作,一时间来自其他地区的制琴师们来到都灵发展事业已经变成了一股风潮,有越来越多来自不发达地区的制琴师们来到都灵寻找新的谋生机遇,制琴师约瑟夫·卡洛特(Joseph Calot)就是其中一位神秘而重要的人物。

约瑟夫·卡洛特于1793年2月3日出生在法国韦兹利泽,母亲名叫玛丽·克劳顿,父亲约瑟夫是一位面包师。孩提时代的卡洛特跟随父母,全家搬到了米尔库,作为家中长子,卡洛特很小就承担起帮助父母减轻家庭生活压力的重任,作为一名童工,开始了他的制琴训练。在初步掌握了相关专业的技能后,1809年12月16日,16岁的卡洛特申请了去巴黎的签证,希望在这座繁华的大城市收获属于自己的一席之地。但遗憾的是,这次短暂的逗留并未让他找到任何机会。第二年,他再一次申请了去巴黎的签证,而这一次,他在巴黎生活了更长一段时间。

目前我们没有找到任何文献史料能证明卡洛特在巴黎期间到底在哪一家工作室里发展,但在一个弦乐器作品里,有着卡洛特本人亲笔写下的一段话:

"CALOT,eleve de Kolikair et Lupot, ecoles francaise Italienne and allemande."(卡洛特,是科利凯尔和吕波的学生,是法国、意大利和德国制琴学派的弟子。)

但至于他具体什么时间在科利凯尔和吕波在巴黎的工作室里工作过,或者说,是否真的工作过,目前还没有足够的证据能够证明。但在分析过他的不少作品后可以得出一个结论:卡洛特的制琴技术特点以及琴漆的配方等方面都与当时米尔库主流制琴学派的习惯不同。1820年4月10日,27岁的卡洛特回到米尔库,与同乡西塞尔·德鲁奥特结婚。婚后不久,夫妻二人来到瑞士伯尔尼工作,但在两年后的1822年左右,又从瑞士搬到了都灵。

可惜的是,迄今为止,文献记载中并没有找到卡洛特搬到都灵的确切原因,但唯一可以确定的一点是,卡洛特来到都灵后并非举目无亲,在这里也有着足够的人脉和妥善的落脚点,卡洛特的家族与雷特家族甚至还有着亲戚关系。此外,卡洛特的姐夫查理·罗林也在都灵定居。

卡洛特抵达都灵之时,刚好是尼古拉斯·雷特的遗孀关闭了经营多年的家族工作室以及普莱森达自立门户、即将开始经营自己工作室的那段时间,于是通过雷特家族的引荐,卡洛特也由此结识了普莱森达。

卡洛特的儿子简·弗朗索瓦·卡洛特于1827年6月10日出生在都灵,他的出生证明上的教父是普莱森达。或许正如卡洛特自己亲笔写下的那段话一样,其本人在巴黎期间掌握到了法国、意大利、德国等学派的制作奥秘,因此,在卡洛特的影响下,普莱森达在这一时期的多个作品里,呈现了结合巴黎和都灵两家学派风格特征的弦乐器,并且在上漆的技术与处理方式等方面,更加偏向于法国巴黎学派。毫无疑问的是,卡洛特在其本人的作品中所使用的琴漆技术,同样也展现了正宗的巴黎学派弦乐器制作风格,而非雷特家族在都灵工作室经常使用的那种来自法国米尔库学派的琴漆技术。

当今存世的大多数卡洛特制作的弦乐器,大致都是其在都灵的那段时间内所制作的。这些弦乐器尽管创作风格与法国制琴学派的作品风格较为相似,但也呈现了其独有的个人审美品位,

包括琴头与琴身独特的设计,以及并非常见的红褐色与棕色的琴漆。

从收藏价值来说,卡洛特的作品相对于同时期其他制琴师的作品来说更加神秘,因为他没有在自己创造的乐器里署名的习惯,但这些乐器带有明显的属于卡洛特本人风格的高辨识度元素特征,因此对于其作品的鉴定工作并不难。

对于旅居都灵之后的卡洛特的详细生活动态,当今没有具体的文献记载,我们唯一可以了解到的是,1829 年卡洛特就职于克莱门特学院,并且于 1830 年又成为奥吉尔工作室的合伙人。

后人在贝桑松和洛里昂发现了一些有着他签名的乐器,但几乎所有的这些弦乐器都没有注明生产日期。此外,万内斯曾在书中提到过,卡洛特于 1852 年在都灵去世,但到目前为止,还没有发现能够支撑这一说法的官方文献。在这里需要补充的一点是,无论过去还是现在,学术界依然将卡洛特认定为近代都灵学派早中期的杰出代表人物,并且归属为普莱森达系统的一员。

小结:

上述的诸多旅居皮埃蒙特的法国制琴师们,虽然对近代都灵提琴制作学派做出的贡献各有不同,但不可否认的是,这些人都或多或少地影响到了近代都灵弦乐器行业的发展方向。在这些人里,影响力最大的无疑是卡洛特、诺里尔和帕什艾尔,三人都有一个共同点:都为乔万尼·弗朗西斯科·普莱森达工作过。

正如前文所描绘的那样,法国给近代都灵弦乐器制作学派带来的影响不仅仅是由于皮埃蒙特的地理位置与之邻近,更是由于这些来自米尔库独特而优秀的制琴师们有着与众不同的进取精神,而在这样的情怀激励之下,他们前赴后继地在皮埃蒙特开辟出事业的新天地。尽管当时的他们还没有意识到,正是他们的这些举动才能将法国与皮埃蒙特这两个学派的特点快速而高效地结合起来,而这种结合在很长一段时间,乃至进入 20 世纪后,都给皮埃蒙特近代都灵学派中后期弦乐器技术风格带来了持续性的深刻影响。

第四节 瓜达尼尼家族的兴衰

在古代与近代都灵学派的发展历程中,有一个家族显得尤为重要,这便是瓜达尼尼家族。瓜达尼尼家族存在的历史横跨 3 个世纪——从 1739 年至 1948 年。自乔万尼·巴蒂斯塔·瓜达尼尼开始,家族逐渐强大,在意大利乃至整个世界弦乐器制作艺术史中慢慢占据重要地位。

正如前文中提到过的,18 世纪的古代学派与 19 世纪近代学派弦乐器制作师作品在传承的品质上体现着一种明显的脱节。而乔万尼·巴蒂斯塔·瓜达尼尼从某种意义上来说代表着古代都灵学派最后的弦乐器制作大师。

在乔万尼·巴蒂斯塔·瓜达尼尼去世的几年后,战争的号角再次在皮埃蒙特地区吹响,此时还没恢复多久的制琴业变得更加摇摇欲坠。由于乐器订单的缺乏,瓜达尼尼家族工作室不得不顺应当时的形势,开始着手吉他制作以及古弦乐器修复等其他工作。

在 1800 年至 1801 年间,瓜达尼尼家族制琴产业的状况在乔万尼·巴蒂斯塔·瓜达尼尼去世的第十五年后终于逐渐恢复正常。

此时的都灵城内零星尚有几家制作吉他以及其他乐器的小工作室,但全都灵可以制作并修理弦乐器的工作室却只有瓜达尼尼家族工作室,对于瓜达尼尼家族而言,这无疑是一个发展弦乐器生意的天赐良机。

后来法国政府颁布了一项相关政策,即"促进皮埃蒙特与法国在贸易与艺术文化领域的相互融合与发展"。也正是这种政策变化的大环境,短短几年的时间就吸引到了一批制琴师与乐器商人从法国小镇米尔库来到都灵工作。

一段时间后有两个家族的地位逐渐变得突出,这就是前文中提到过的著名的雷特家族与丹尼斯家族。这两个家族在法国时便是竞争对手,互相熟知,且又在几乎相同的时间来到了都灵发展。

而与此同时,瓜达尼尼家族的制琴产业也在这一时期内进入了恢复期和快速的发展阶段。

19世纪中叶,在1846年至1848年间,皮埃蒙特地区的经济状况开始恶化,皮埃蒙特地区的弦乐器制作行业也走入了低迷时期。在这一时期,年迈的普莱森达重病缠身,订单与产量不断减少,没过多久他便彻底放下了一切,最终于1854年去世。普莱森达的离开,再加上1852年盖塔诺·瓜达尼尼二世的去世、1855年亚历山德罗·迪斯皮涅的去世,在1850年到1855年之间,近代都灵学派突然失去了数位才华横溢的制琴大师。随着大师们的相继谢幕,此时的都灵弦乐器制造业也受到了严重的影响,只有城内最重要的一家工作室——瓜达尼尼家族工作室在这一代族长安东尼奥·瓜达尼尼的领导下仍然在坚持运转。

在安东尼奥于1881年12月31日去世后,年仅18岁的弗朗西斯科·瓜达尼尼接过了传承的接力棒,主导家族工作室未来发展的方向。

弗朗西斯科是一名极具天赋的创作天才,自身动手能力极强,打造了数量相当可观的弦乐器作品。瓜达尼尼家族在弗朗西斯科的带领下焕发出了些许最后的生机,但最终还是没有抵挡住社会大环境造成的不利影响,弗朗西斯科的独子保罗·瓜达尼尼成了瓜达尼尼家族最后一代制琴师。在保罗·瓜达尼尼在战争中意外去世后,瓜达尼尼家族的制琴奥秘在传承了七代人之后便再也没有了接班人,瓜达尼尼家族的弦乐器制作史在发展了三个世纪后宣告结束。

纵观而论,尽管在乔万尼·巴蒂斯塔·瓜达尼尼之后,家族的几代人再也没出现过能与他相提并论的大师级人物,但毫无疑问的是,瓜达尼尼家族的成员们都曾在他们所处的时代为都灵制琴学派的发展做出过杰出贡献,甚至在生活不稳定的时代背景下仍然打造出一大批品质、音色都无可挑剔的精美弦乐器作品。因此,瓜达尼尼家族在意大利弦乐器制造史上始终占据了重要的地位。

一、18世纪的瓜达尼尼家族

乔万尼·巴蒂斯塔·瓜达尼尼是洛伦佐·瓜达尼尼与多米尼卡·斯卡拉尼的长子,1711年6月23日出生在距克莱蒙纳不远的、位于皮亚琴察的小镇比列诺。

乔万尼·巴蒂斯塔·瓜达尼尼在职业生涯中创作了极为丰富的作品,与父亲洛伦佐留下的寥寥几件作品形成了鲜明对比。他用不懈的努力和勤奋制作出了数量惊人且充满着其强烈个性风格的小提琴、中提琴和大提琴。

在乔万尼·巴蒂斯塔·瓜达尼尼身处的时代,整个欧洲除意大利以外其他国家的琴商与投资者们早就开始涉足生意兴隆的弦乐器贸易,因此早期的音乐历史学家很少关注乔万尼·巴蒂斯塔·瓜达尼尼,甚至将他的作品归为二流作品,早期的瓜达尼尼名气传播得并不广泛,大部分作品都是在附近的地区流传。

乔万尼·巴蒂斯塔·瓜达尼尼在五岁时就失去了母亲,父亲在几年后又再婚了。再婚在那个年代是一件再寻常不过的事,可以说乔万尼·巴蒂斯塔·瓜达尼尼是在继母的抚育下长大的。

1738年左右乔万尼·巴蒂斯塔离家独自生活,并于次年,也就是他27岁时与塞西莉亚·特雷莎·卡塔琳娜·科卡迪在皮亚琴察结婚,婚后夫妇二人育有三个孩子。几年后他的人生出现了重大的转折,在35岁那年家中发生了一连串的悲惨事件彻底改变了他的生活。在短短的几个月内,乔万尼·巴蒂斯塔·瓜达尼尼失去了父亲、继母、同父异母的一位兄弟与妻子。但正如那个时代经常发生的那样,乔万尼·巴蒂斯塔·瓜达尼尼很快就再婚了,不幸的是他的第二任妻子也在婚后不久就去世了。

仅仅在几个月后,乔万尼·巴蒂斯塔·瓜达尼尼就迎来了第三段婚姻。1747年4月,他与来

自佛罗伦萨的安娜（安东尼娅·朱塞帕）·维塔利结婚，他们的第一个女儿多梅尼卡·玛丽亚在次年出生。

这对夫妇于1749年从皮亚琴察搬到了米兰，在这里，夫妇又迎来了其他几个孩子，其中就包括盖塔诺和朱塞佩。1758年至1759年间，一家人搬到了帕尔马，这段时间内乔万尼·巴蒂斯塔·瓜达尼尼开始为菲利普公爵工作。乔万尼·巴蒂斯塔·瓜达尼尼的孩子中菲利普、塞西莉亚、弗朗西斯科、路易吉亚·塞西莉亚和卡洛就出生在这个位于艾米利亚地区的城市。

由于政治形势的变化，乔万尼·巴蒂斯塔·瓜达尼尼不再为公爵服务，在1771年5月，他结束与公爵的合作时得到了一笔相当可观的资金，使他能够带着他的众多子女一同前往都灵。

当时的都灵是世界上相当有影响力的音乐中心之一，这个时代最重要的一些音乐家们聚集在此定居。1771年11月30日，他最小的儿子乔万尼·安德烈·弗朗西斯科在都灵出生。

不久后，乔万尼·巴蒂斯塔·瓜达尼尼在机缘巧合下认识了一位对于弦乐器有着狂热收藏嗜好的年轻贵族——科齐奥·萨拉布伯爵亚历山德罗·伊格纳齐奥·科齐奥。与这位伯爵的相识对乔万尼·巴蒂斯塔·瓜达尼尼来说极为重要，萨拉布伯爵由此成为他的投资人与赞助商。

在双方确立了合作关系后，瓜达尼尼按照伯爵最喜爱的以斯特拉迪瓦里琴风格为代表的制作琴型来打造弦乐器。

两人之间融洽的合作关系持续了三年多（从1773年到1777年），此间乔万尼·巴蒂斯塔·瓜达尼尼为科齐奥制作了50多件弦乐器。但逐渐地，乔万尼·巴蒂斯塔·瓜达尼尼与科齐奥在合作的过程中产生了分歧。

对于一名经验丰富的弦乐器制作师来说，在自己65岁的时候完全听从一位年轻收藏家的指挥创作乐器不是一件容易的事情。

乔万尼·巴蒂斯塔·瓜达尼尼与其他任何一个时代的杰出制琴大师一样，在制作弦乐器时有他自己所坚持的独特理念，而这种坚持既能避免他人模仿，也是始终如一对待自己作品风格的价值体现。而科齐奥却对瓜达尼尼在作品上留下自己标志的这种行为持反对意见，后者没有遵从他的指示，这也让伯爵感到恼火。

科齐奥曾这么评价乔万尼·巴蒂斯塔·瓜达尼尼："他是个没有受过什么教育的人，没有什么涵养，固执己见且没有什么耐心，他有一个由许多孩子组成的大家庭需要养活，野心勃勃地想让人们知道使用了优秀工艺与材料的弦乐器是由他制作的，我无法说服他去模仿过去的几位弦乐器制作大师的风格，更不用说让他去使用大师们的经典模型制作弦乐器。"

但不可否认的是，这段合作关系还是给彼此带来了不少益处。正是在都灵期间，乔万尼·巴蒂斯塔·瓜达尼尼从科齐奥伯爵那得到了许多关于制作乐器的珍贵文献，并有机会近距离观察和研究那些由科齐奥收藏的古代克莱蒙纳学派珍稀乐器，从而获得灵感并打造出其职业生涯中最好的弦乐器作品。因此，科齐奥伯爵是对乔万尼·巴蒂斯塔·瓜达尼尼职业发展产生影响的一个重要人物。

伯爵死后的遗产清单里留下的一些信件和评论也记载着许多有关过去的古代克莱蒙纳弦乐器制作大师们的宝贵信息，具有重大的历史意义。但正是由于伯爵过分沉迷于古代学派黄金时期的巅峰作品，他对同时代弦乐器制作师们的评价往往是带有少许的偏见与傲慢的。

乔万尼·巴蒂斯塔·瓜达尼尼于1786年11月18日在都灵去世，直到去世之前他都仍在坚持工作。其遗产清单在他去世后近两个月才整理完成，清单中列出了他工作室所有的制作设备以及家具，还包括一批数量很少的乐器，有小提琴和曼陀林琴。瓜达尼尼工作室除了制造乐器外还有修理和出售旧乐器方面的业务，对于像瓜达尼尼工作室这样著名的乐器工坊来说，遗产清单上所列出的乐器匮乏程度令人难以置信。如果这份清单是真实且完整的，那么乔万尼·巴蒂斯塔·瓜达尼尼在生命中的最后几年几乎没有制作出几件作品。来对这些财产进行估计的专家是

瓜达尼尼家族的两位老朋友:乐器制作师朱塞佩·奥代拉,以及古董琴商卡洛·吉拉尔多内。

1. 乔万尼·巴蒂斯塔·瓜达尼尼的制作风格

乔万尼·巴蒂斯塔·瓜达尼尼于1738年搬到皮亚琴察后才开启职业生涯,但根据他早期制作的乐器可以看出,在到达皮亚琴察前他就已经会制作弦乐器,并且拥有了一定的工艺水平,尽管还不是那么成熟。

乔万尼·巴蒂斯塔·瓜达尼尼1742年在皮亚琴察制作的一把小提琴内部有一个标签,上面写着"filius Laurentii fecit Placentiae"。这把小提琴(图1)曾被著名的意大利小提琴家安东尼奥·巴齐尼所拥有。这把琴的面板保存完好,金黄色的琴漆一直都保持着明亮的色泽。乔万尼·巴蒂斯塔·瓜达尼尼1745年所制作的小提琴(图2)琴漆是红棕色的,两块背板与侧板选用的是枫木,且都有明显的花纹纹路,琴头旋首较平。图3是乔万尼·巴蒂斯塔·瓜达尼尼在1740年制作的小提琴,该琴音域宽度大,低音音色低沉,共振效果强,背板同样是由两块枫木木板组成,带有一层整齐的花纹,琴漆呈黄褐色。

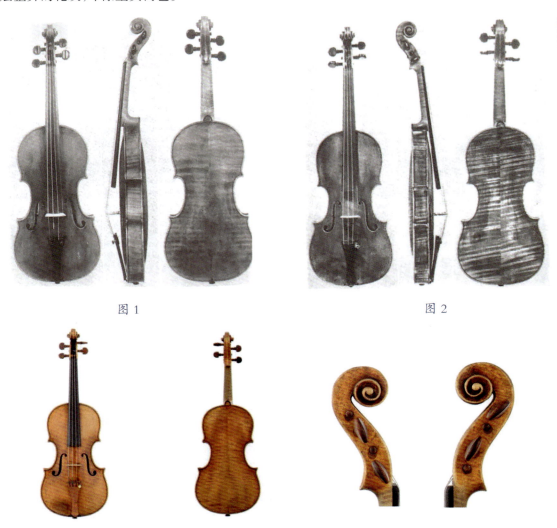

图1　　　　　　　　　　　　　　　图2

图3

乔万尼·巴蒂斯塔·瓜达尼尼在米兰时期所制作的弦乐器作品也深受后世的喜爱和推崇。在木材的选用上,瓜达尼尼采用花纹绚丽、质地较为坚硬的枫木制作背板,而面板则使用的是风干年份较久的云杉木。由于小提琴音域较高,需要坚定且穿透力强的声音,因而需要采用细纹路、高密度的云杉木,这样可以支撑更大的受力点。图4所示的这把小提琴音色极为高亢且具有穿透力,呈光泽漆面,有梨状的F孔等,这些特点都成为瓜达尼尼在米兰时期的重要制琴风格特征。

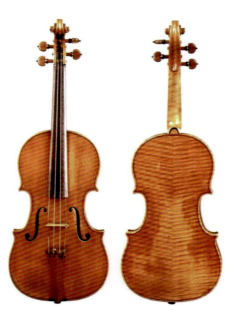

图 4

1759 年到 1771 年间，瓜达尼尼居住在帕尔马，在这期间他所使用的琴漆与琴身各部位的处理方式跟之前的作品横向比较没有太大的变化，但琴头细节的精致度稍有下降。琴漆还是延续了之前的红棕色以及金黄色。不过这一时期瓜达尼尼青睐的北意大利枫木所制作的弦乐器，在音质上更为甜美。

还有一个值得注意的变化是，在帕尔马时期他所制作的小提琴 F 孔的位置比之前的位置要高很多，但在 1773 年左右所制作的作品中，F 孔的位置又逐渐下降，回到早期的位置，这也是他个人独有的制琴风格。在这一时期，瓜达尼尼可能希望增加卖点与噱头，因此在作品中加入了"Cremonensis"的标签。

1771 年 10 月，乔万尼·巴蒂斯塔·瓜达尼尼搬到都灵定居。1773 年与弦乐器收藏家科齐奥伯爵相识；从 1773 年 12 月到 1777 年 5 月，瓜达尼尼都是伯爵的专属弦乐器制作师。科齐奥伯爵还保留了一部分由瓜达尼尼手工打造但还未刷漆的白琴。而这批白琴都是瓜达尼尼在 1775 年之后制作的。

1775—1776 年，科齐奥伯爵买下了安东尼奥·斯特拉迪瓦里、尼科洛·阿玛蒂与卡洛·贝贡齐生前用过的图纸、制琴工具和模具，这也让瓜达尼尼获得了近距离研究这些大师作品的机会。因此，他这段时间里的作品外形特征非常接近于古代克莱蒙纳学派的经典作品，尤其体现在 F 孔的形状上，只有琴头还保持着他一直以来的个人特色。1775 年后，他也制作了几把小尺寸的中提琴，身长约 40 厘米。

图 5 为 1784 年瓜达尼尼于都灵制作的小提琴。图 6 为 1785 年瓜达尼尼于都灵制作的小提琴。在都灵的这一段时期也被后世公认为是乔万尼·巴蒂斯塔·瓜达尼尼的黄金时代。

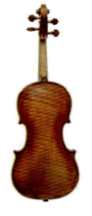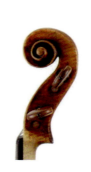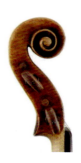

图 5

图 6

2. 盖塔诺·瓜达尼尼一世

在乔万尼·巴蒂斯塔·瓜达尼尼去世后,儿子盖塔诺·瓜达尼尼一世(Gaetano Guadagnini Ⅰ,盖塔诺一世)开始接管父亲的工作室。

盖塔诺一世于 1750 年 6 月 2 日出生于米兰,在所有的孩子中,盖塔诺一世似乎是最有天赋子承父业的。在 1779 年科齐奥伯爵写给乔万尼·巴蒂斯塔·瓜达尼尼的信中提及过盖塔诺一世已经成为父亲的助手。同时盖塔诺一世在乔万尼·巴蒂斯塔·瓜达尼尼的孩子们中较为年长,当他们一家搬到都灵时,盖塔诺是唯一一个适龄且有足够经验来负责管理工作室的人。

观察研究乔万尼·巴蒂斯塔·瓜达尼尼后期作品,会发现一些与其他时期作品的不同之处:不可否认在后期时,他的孩子们,尤其是盖塔诺一世,也参与了父亲的创作。除了帮助父亲经营工作室和学习制作弦乐器必备的技能之外,盖塔诺一世还熟练掌握了制作吉他与古乐器修复的技巧。

在父亲去世后,盖塔诺一世在工作室里完成了他父亲生前留下的未完成的弦乐器作品。需要特别指出的是,为了获得更好的收益,这一时期的盖塔诺一世也经常在自己的作品上附上父亲的标签。

在法国占领都灵的期间,乐器制作行业不可避免地遭遇了不小的冲击,盖塔诺一世的弟弟卡洛由此也开始帮忙经营家族工作室,接替兄长承接那些打造新乐器的私人订单,盖塔诺一世则腾出时间与精力,把他的大部分工作都转向古乐器的修复以及商业版图的拓展。

在盖塔诺一世和卡洛管理工作室的初期,都灵正值历史上一个特别困难的时期——传染病的大流行、经济的严重衰退以及战后带来的暴乱接踵而至,使他们的事业发展也受到了严重的干扰。这一时期家族的主要收入来源于名贵古弦乐器的交易。在法国占领都灵后不久,来自法国米尔库的弦乐器制作师陆续迁居都灵发展。尽管这些法国弦乐器制作师当中的一些人可能与瓜达尼尼兄弟存在些许竞争关系,但不可否认的是,这些人的到来以及后续相互的技术交流与合作确实在某种程度上给当时的弦乐器制造业提升了不少的人气,也为近代都灵学派后续的发展提供了可靠的基石。

3. 卡洛·瓜达尼尼

卡洛·瓜达尼尼(Carlo Guadagnini),1768 年 11 月 3 日出生在帕尔马,当他随着家人来到都灵时还不到三岁。但由于当时父亲业已年迈精力不济,于是他的兄弟们尤其是哥哥盖塔诺一世开启了卡洛在弦乐器制作技能等方面训练的启蒙。而父亲乔万尼·巴蒂斯塔·瓜达尼尼去世时,卡洛年仅 18 岁,几乎没有得到什么父亲在弦乐器制作方面的指导与经验的传授,于是他开始专心制作吉他。这种乐器制作较为简单,价格低廉且贴近平民的生活,因而更容易销售。

在后来帮助兄长盖塔诺一世管理工作室时,卡洛已经是一名优秀的吉他与曼陀林制作师

了——这些乐器在当时那个历史阶段是非常流行的。

卡洛制作的吉他,直至当今都被认为是吉他制作史中的典范,而他对于家族的贡献是,卡洛·瓜达尼尼也是家族中唯一一个把制作乐器奥秘和技艺传授给后代的人。

盖塔诺一世与妻子安娜·玛利亚·西玛并没有子嗣,于是在1816年,年仅48岁的卡洛去世后,工作室便由盖塔诺一世以及卡洛的遗孀(第二任妻子)以及他的长子盖塔诺二世三人共同管理。由于三人年龄相差很大,又持有不同的发展理念,最终在1817年1月,三方解散了"瓜达尼尼兄弟"工作室。此时已上了年纪的盖塔诺一世决定离开工作室,不幸的是,在不久之后的1817年2月盖塔诺一世也与世长辞了。

卡洛和盖塔诺一世两兄弟留下的弦乐器数量与他们父亲的高产相比差距甚远。除了因天赋和能力上不可否认的差异之外,还有一个重要的原因——他们生活在一个非常困难的时期,社会环境的不稳定极大地限制了他们的作品产量。卡洛由此也成了家族内第一位以制作吉他为主业的人,从此,后世的瓜达尼尼家族也逐渐开拓吉他这门乐器的制作领域。

二、19世纪的瓜达尼尼家族

1. 盖塔诺·瓜达尼尼二世

安德烈·盖塔诺·玛丽亚,后世称之为盖塔诺二世·瓜达尼尼(Gaetano Guadagnini Ⅱ),出生于1796年11月30日,是卡洛·瓜达尼尼与第一任妻子玛丽亚·特雷莎·贝尔通的长子。在他12月1日的洗礼仪式上出现了一个惊人的乌龙事件——由于卡洛和牧师之间的沟通存在问题,盖塔诺二世被认为是他的祖父母乔万尼·巴蒂斯塔·瓜达尼尼与安娜·维塔利的儿子。直到1814年,盖塔诺二世和他的家人才意识到这个严重的错误,并纠正了当时的错误记录。

我们对盖塔诺二世童年的生活经历知之甚少,但可以确定的是盖塔诺二世接受过相当好的教育——与他的父亲和叔叔们不同的是,盖塔诺二世能够阅读和书写文字。

盖塔诺二世生长于法国占领都灵的时期,这一时期孩子们去学校接受教育是强制性的,他也因此学习了法语。除了上学,盖塔诺二世还经常在他父亲和叔叔的工作室里帮忙,在那里他也学到了弦乐器制作这门技艺所必备的基础知识。

20岁那年,父亲突然离世,次月叔叔也相继撒手人寰,盖塔诺二世因此也继承了瓜达尼尼兄弟的工作室。对于年轻的盖塔诺二世来说,突然要担起如此重大的责任是十分不容易的,其不仅要继承并发展家族的技艺,此外还要履行他对逝去的叔叔所做出的承诺,照顾他婶婶安娜·玛利亚·西玛的衣食住行。

盖塔诺二世管理工作室期间在一定程度上改变了瓜达尼尼兄弟工作室的运营模式。瓜达尼尼家族在当时有机会与一些被雷特家族工作室以及丹尼斯家族工作室雇佣的法国弦乐器制作师相互学习并建立业务上的合作关系。尽管此时瓜达尼尼家族的吉他领域以及弦乐器传统制作工艺已经较为成熟并且在当时有一定名望,但法国的弦乐器制作师也分享了许多法国学派在吉他与弦乐器制作领域所采用的独特工法技艺。虽然盖塔诺二世也会制作弦乐器,但他和他父亲一样,最擅长的还是制作吉他。不同的是,盖塔诺二世跟随时代需求的变化而创作出了一种比他父亲所使用的乐器模型更大、更受人们喜爱的新模型。

纵观而论,盖塔诺二世追随他父亲的脚步,虽然从一开始就致力于古乐器的修复和吉他制作等工作,并因此而声名远扬,但最终还是将工作重心放在了弦乐器制作上。盖塔诺二世所打造的小提琴琴头延续了父亲的风格特征,琴身的四个琴角比较宽大、材料比较厚,可以很好地突显出琴身的立体感与坚固性,同时,哪怕琴角在使用过程中受到一些磨损也能保持适当的厚度和原有的美观。

1829年,盖塔诺二世带着他制作的一把吉他参加了都灵国际博览会,并在这次博览会上获得了一枚铜牌。一同参赛的乐器制作师还有鼎鼎大名的普莱森达与迪斯皮涅。在1832年举行的

另一场乐器展会中,他再次凭借同一把吉他斩获了一枚铜牌。在1838年的展览会上,他带着一把被评审团认为有"一流的琴漆"的小提琴与一把吉他参加;在之后1844年的第四届国际博览会上,他用来展出的作品又是两把吉他,其中一把使用了质量上乘的美洲枫木以及银制调音钉,另一把则是中等质量的九弦吉他。这些展出经历足以说明在盖塔诺二世职业生涯前期工作重心以制作吉他为主,而不是弦乐器。图7为盖塔诺二世于1840年左右制作的小提琴。

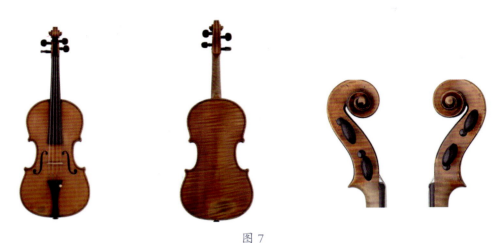

图7

盖塔诺二世在他父亲去世不久后就成了一家之主,但由于他的兄弟们年纪都较小,维托里奥更是天生聋哑,因而在他继承工作室的初期无人可以帮助到他。随着兄弟们的逐渐成长,弟弟乔亚奇诺与同父异母的兄弟菲利斯也逐渐开始参与家族工作室的工作。而这一时期家族的生意主要以名贵古乐器的交易为主,盖塔诺二世与法国(特别是米尔库)有着稳定的贸易合作,那里也是家族制作弦乐器的原材料产地。乔亚奇诺在1827年去了巴黎,并成了一名钢琴修理师,但他也在维持瓜达尼尼家族工作室与法国当地业界的商业贸易关系方面发挥了重要的作用。

盖塔诺二世不仅与搬到都灵的大多数法国制琴师相熟,还跟普莱森达、罗卡与迪斯皮涅等大师结下了深厚的友谊。在这个辉煌的时代,我们不难发现,盖塔诺二世·瓜达尼尼与菲利斯·瓜达尼尼为数不多的弦乐器作品与迪斯皮涅等人的作品有着共同的艺术审美标准,以及极为相似的风格与特征。

1828年,盖塔诺二世与罗莎·巴尔迪结婚,这对夫妇共同孕育了好几个孩子,孩子们中只有1831年8月19日出生的安东尼奥子承父业,最终成为一名优秀的弦乐器制作师。1852年3月3日,盖塔诺二世于家中去世,遗嘱上指定其子安东尼奥是家族下一代接班人。

2. 菲利斯·瓜达尼尼

菲利斯·瓜达尼尼(Felice Guadagnini)在瓜达尼尼家族史上不算是最出名的成员之一,因为其留存的作品数量不多,职业生涯也较短。

菲利斯于1811年3月29日出生在都灵,是卡洛和他第二任妻子乔凡娜·玛丽亚·梅娜的儿子,盖塔诺二世同父异母的弟弟。菲利斯在5岁时就失去了父亲,与其他兄弟姐妹一同由母亲独自抚养长大。但他幸运地接受过教育,能阅读和书写文字。

长大后他顺利地进入了家族工作室中,哥哥盖塔诺二世带领他走进了弦乐器制作的世界。这一时期盖塔诺二世将工作重心放在吉他的制作上,菲利斯则致力于制作弦乐器。在1832年左右,菲利斯与他的母亲一起离开了瓜达尼尼家族,搬到距离瓜达尼尼家族工作室不远的地方生活工作。其间在1838年,菲利斯还带着一件自己的弦乐器作品参加了都灵博览会并获得了奖项。不幸的是在1839年菲利斯染上了传染病,于同年的3月27日去世。

由于英年早逝,菲利斯没有足够的机会充分发挥出他的才华和潜力,但就从他1838年用来参加国际博览会的这件弦乐器来看,他相当具有能力与天赋。菲利斯·瓜达尼尼与盖塔诺二世的作品都不约而同地受到了与他们同处一个时代的弦乐器制作大师迪斯皮涅风格的影响。

3. 安东尼奥·瓜达尼尼

卡洛·安东尼奥·马里亚·瓜达尼尼,后世称之为安东尼奥·瓜达尼尼(Antonio Guadagnini),出生于1831年8月19日,是盖塔诺二世与罗莎·巴尔迪的儿子。关于他的生活的记载较少,但关于他作品的记载却较为详细。

安东尼奥在他父亲带领下具备了制作弦乐器的基础技术能力。18岁时他远赴法国,在米尔库的一家工作室中继续完成了他的学徒生涯。

在1852年父亲盖塔诺二世去世时,安东尼奥已经是一名非常出色的弦乐器制作师了。年仅21岁的他继承了他父亲名下这座全都灵最有名气的乐器工作室,并延续了之前的名称,但工作室的地址却陆续搬迁了几次。

在这里要特别指出的是,在安东尼奥执掌工作室期间,整座城市几乎没有竞争对手:普莱森达在1854年去世,朱塞佩·罗卡在热那亚和都灵之间来回奔波,维涅德托·乔弗雷多刚刚入行。因此,这一时期都灵的弦乐器市场由瓜达尼尼家族主导。与此同时,安东尼奥还与法国学派弦乐器的重要人物维约姆在新乐器订制与名贵古乐器交易上建立了多年稳定的合作关系。

尽管家族的重心放在古董乐器鉴定以及销售交易等方面,但安东尼奥·瓜达尼尼并没有完全放弃新乐器的创作,相关证据体现在他曾带着自己的作品参加了诸多国际展览会并斩获了不少奖项。当然,除了自己的作品外,有时他还会展出一些家族中收藏的名贵古董乐器。

1858年在都灵举行的第六届全国博览会上,安东尼奥·瓜达尼尼展示的两把小提琴与一把大提琴,被组委会授予了银奖,其制作的这组弦乐器在评委中获得了极高的评价,被评定为"真正完美的乐器"。有一位评委这样写道:"安东尼奥·瓜达尼尼将斯特拉迪瓦里的弦乐器制作艺术从克莱蒙纳带到了都灵。"对此评价最好的证明就是在展会结束后这三把乐器都立即被当时都灵最有名的三位音乐家买走。安东尼奥随后又参加了1861年在佛罗伦萨举行的意大利博览会,也获得了一枚奖章。

从技术层面分析,安东尼奥·瓜达尼尼在继承家族制作传统的基础上,同时也创新性地改良了家族旧有的制作理念和在技术运用等方面的手段。

安东尼奥于1881年12月31日去世,观其一生,生意经营占据了他职业生涯中的绝大部分时间。尽管安东尼奥是瓜达尼尼家族后代中最成功的弦乐器制作师之一,但他所制作的弦乐器作品却不能被认作为近代都灵学派的代表——安东尼奥的代表作品体现了诸多法国学派的元素,例如,其大提琴作品上使用了典型的法式平翻边,这些特点也在他的其他作品中不断出现。当然,尽管这些弦乐器在外表上看起来更像是一件法国乐器,但有些细节处理方式又与法国制琴学派的特征大为不同。经考证,安东尼奥相当一部分作品虽在法国开始创作,但收尾与上漆却是在都灵。图8为安东尼奥制作的一把大提琴的内部细节以及标签。

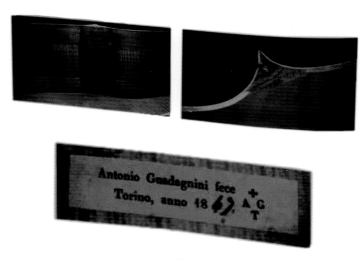

图8

三、20世纪的瓜达尼尼家族

1. 弗朗西斯科·瓜达尼尼与朱塞佩·盖塔诺·瓜达尼尼

安东尼奥的孩子中只有弗朗西斯科(Francesco)和朱塞佩·盖塔诺(Giuseppe Gaetano)继承了他们父亲的事业。弗朗西斯科出生于1863年7月27日,而朱塞佩出生于1866年10月1日,父亲去世时他们分别只有18岁和15岁。在母亲的帮助下,弗朗西斯科接手了家族工作室。他从父亲以及父亲的得力干将恩里科·马恺蒂身上学习到了一些制作乐器的宝贵经验,并与父亲一样,跟米尔库的法国乐器制作师们保持着长期稳定的合作。

有一部分约在1885年创作并附有"瓜达尼尼兄弟"标签的弦乐器很明显是法式乐器,尽管品质并不出色,但也是弗朗西斯科与法国学派乐器制作师有着合作关系的证明。

在1884年,弗朗西斯科和朱塞佩以"瓜达尼尼兄弟"的名义参加了在都灵举办的意大利国际博览会,在这次展览中他们获得了弦乐器银牌。他们的母亲路易吉亚·贝特罗也参加了这次展览,她所制作的琴弦①为她赢得了一枚银牌。1885年,兄弟俩携带了两把自己手工制作的吉他(分别是一把六弦吉他和一把九弦吉他)与一套基于斯特拉迪瓦里经典琴型所创作的四重奏弦乐器组合参加了比利时安特卫普博览会。

为了保持家族传统,工作室在制作弦乐器的同时也制作和销售吉他。兄弟俩多年来一直分工合作,朱塞佩负责制作吉他,弗朗西斯科则负责制作提琴类的弦乐器。母亲路易吉亚·贝特罗于1894年去世,她的去世给兄弟二人造成了很大影响。失去母亲的悲伤加上其他方面存在的因素,影响到了工作室的正常运作。考虑到家族传承已久的名声,瓜达尼尼兄弟在1895年底搬到罗马居住。

但不久后的1897年初,弗朗西斯科回到了都灵。同年,他在加里波第街2号开设了一家新的工作室,但这次并没有与他的兄弟合作,朱塞佩依旧留在了罗马。新工作室的运营模式与之前有些不同,弗朗西斯科把他的大部分精力花在新乐器的制作与古弦乐器的修复上,与此同时还不断扩大着知名度与商业版图。

1898年都灵举行了意大利国际博览会,弗朗西斯科带着他准备已久的几件精美乐器参加了。这段时期也是弗朗西斯科职业生涯中最辉煌的阶段,由于良好的口碑和市场青睐,弗朗西斯科在不断接受新的私人乐器订制的同时,还会参与交易一些由法国较有影响力的弦乐器制作师和都灵其他新兴弦乐器制作师所制作的乐器。

在1900年到1905年间,经济状况良好的弗朗西斯科只承接了少量订单,把主要精力投入创作中的精雕细琢。这一时期的出品虽非常稀少,但品质却十分精良。他从家族先祖乔万尼·巴蒂斯塔·瓜达尼尼所擅长的琴型中获得灵感,并结合时代当下的审美,重新设计了展现瓜达尼尼家族强烈个性的一组弦乐器制作模型。

1911年,弗朗西斯科·瓜达尼尼携几把小提琴和吉他参加了在都灵举办的国际博览会,并于1916年在罗马举行的全国制琴比赛中斩获了银奖。

纵观弗朗西斯科的一生,从18岁临危受命接管瓜达尼尼家族的大旗,他一生都在致力于重现曾祖乔万尼·巴蒂斯塔·瓜达尼尼时代的家族荣光。同时,弗朗西斯科也是一名杰出的制琴大师,创造了许多广为人知的精美弦乐器艺术品。弗朗西斯科习惯在作品内部用徽章装饰来作为自己的防伪标签。在琴漆方面,其声称自己完美复原了祖先的配方,而这种鲜红色的琴漆确实可以很好地展现出古老的意大利清漆特质。他的作品也被认为是近代都灵学派中后期最好的作品之一,制作精良,用材完美,琴漆品质极为优秀。

① 都灵的贸易目录将瓜达尼尼工作室的经营范围分为两类,将其称为"弦乐器制造商"和"琴弦制造商"。

2. 保罗·洛伦佐·瓜达尼尼

保罗·洛伦佐·瓜达尼尼(Paolo Lorenzo Guadagnini)，出生于1908年5月2日，是弗朗西斯科的孩子中唯一一名继承家族事业的成员，也是横跨三个世纪的瓜达尼尼家族中最后一位弦乐器制作师。

保罗幼时在父亲弗朗西斯科的工作室里完成了弦乐器制作技能训练的启蒙和基础知识结构的建立，同时也创作了他生平第一件弦乐器作品。

由于弗朗西斯科与安尼拔·法格尼奥拉之间的深厚友谊，保罗也在后者的指导下工作学习了相当长的一段时间。随后，弗朗西斯科带领保罗在1937年于克莱蒙纳举行的全国制琴比赛和展览会上展示了几件作品(保罗展示了三把小提琴，弗朗西斯科则展示了一个四重奏弦乐器组合)。

如果没有发生意外，保罗会继承父亲的技艺以及接管家族工作室，成为一名真正的弦乐器制作师。但不幸的是，他在第二次世界大战中被征召到前线，并于1942年3月28日在一艘军舰上意外身亡。其父弗朗西斯科在经历了这段白发人送黑发人的人间惨剧后，再也无力持续其制作生涯，不久后也停止了工作，1948年12月15日在家中郁郁而终。

保罗的制琴风格受父亲弗朗西斯科的影响很大，F音孔的位置较高，但琴漆却与法格尼奥拉的琴漆相似，呈亮面红棕色，琴身的边角比较宽大，作品上贴有自己签名的标签。由于创作时代较早，保罗的整体制作工艺稍显青涩，精细度尚未达到家族前辈的高度。图9为保罗于1927年制作的小提琴。

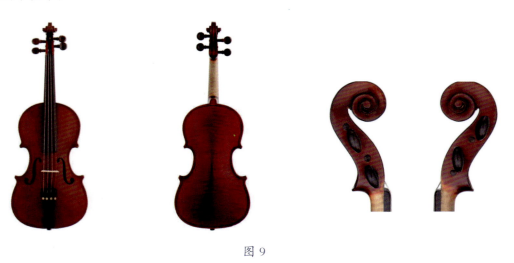

图 9

第四章　近代都灵学派早期的代表人物及其作品

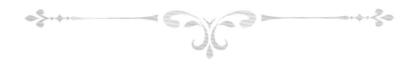

1. 乔万尼·弗朗西斯科·普莱森达

乔万尼·弗朗西斯科·普莱森达(Giovanni Francesco Pressenda)是近代都灵学派最杰出的弦乐器制作师及代表人物，同时也是 19 世纪意大利最重要的弦乐器制作师之一，其影响甚至可以超过乔万尼·巴蒂斯塔·瓜达尼尼。

普莱森达最大的贡献，莫过于为近代都灵学派开创了一种独一无二的制琴方式与经典风格，而这种技术方式与风格审美，被后世的制琴师们争相模仿并完美地传承下来，甚至可以说影响了未来整整一百年的近代都灵学派发展趋势。

同时，乔万尼·弗朗西斯科·普莱森达将法国与意大利两大制琴学派的创作手法完美融合在一起，形成了一套自己的创作手法：作品的特征与风格更接近法国制琴学派，但其不拘一格、充满个性化的制作技术又与意大利制琴学派传统工艺一脉相承。直到 21 世纪的今天，普莱森达创作的精美弦乐器依然炙手可热，受到无数音乐家与收藏家们的追捧。

普莱森达于 1777 年 1 月 6 日出生在皮埃蒙特省阿尔巴小镇下辖名为莱克里奥 – 贝尔里亚的小村庄。在其接受制琴训练的启蒙阶段，意大利传统的克莱蒙纳学派是盛行的主流，在一段时间内普莱森达曾一直声称其与克莱蒙纳学派有着较为密切的关系，但经过后世的多方考证，实际上普莱森达并没有在克莱蒙纳接受过制琴训练。

在来到都灵之前，普莱森达是阿尔巴小镇上一名普通的农民，后来又在卡马尼奥拉打了一段时间的工。我们已经无从考证普莱森达是何时开始接触音乐，以及从事弦乐器制作的具体时间，但我们找到了一个关键的线索：其父乔万尼·拉斐尔是一名小提琴爱好者，普莱森达很可能是在父亲的影响下自然而然地被小提琴所吸引，从而走上了弦乐器创造的道路。

1796 年，普莱森达与玛丽亚·玛格丽塔·德斯特法尼斯结婚，婚后夫妻二人与家中老人在阿尔巴小镇生活了数年。直到 1801 年普莱森达的父亲拉斐尔因病去世，过了不久，普莱森达与妻子搬到了卡马尼奥拉(位于都灵附近的一个城镇)。需要强调的是，在上述几个时期内普莱森达都在与家人一同务农。

1817 年至 1818 年，正值壮年的普莱森达携妻子举家迁往都灵定居。起初，普莱森达在著名的雷特家族工作室工作，此时的雷特家族在都灵正值如日中天之时，其工作室也是当时都灵最为活跃、知名度最高的弦乐器制作中心之一。也正是在这里，普莱森达接触与学习到了法国制琴学派的精髓，并开始深入探索属于自己的风格。

多年后，随着雷特家族族长尼古拉斯·雷特去世，雷特家族发生了一系列人事上的变动，普莱森达决定离开雷特家族，并建立了自己的工作室，地点位于康特拉德·安杰涅斯大街 30 号。

1823 年，小提琴家乔万尼·巴蒂斯塔·波莱德罗来到都灵定居，被皇室任命为皇家乐队的指挥。没过多久，波莱德罗就成了普莱森达最忠实的支持者。在波莱德罗的帮助下，普莱森达的事业发展得十分顺利。在此之后，波莱德罗的继任者朱塞佩·盖巴特也成了普莱森达的簇拥者。有了这两位具有较大影响力的小提琴家的支持，普莱森达逐渐成为了都灵乃至全意大利最受瞩目的弦乐器制作师。

纵观普莱森达一生的艺术成就，尽管其早期的作品制作较为粗糙，但仅在短短几年间普莱森达迅速地提升了自己的制琴技术。最初他参考斯特拉迪瓦里的琴型设计制作弦乐器，但随着个人风格逐渐渗透到对琴轴、音孔、镶线等细节的理解，在进行了完美的融合与成功的改良后，普莱森达逐渐找到了一种可以体现鲜明个人色彩的风格，从而不再跟法国学派的总体特征相混淆。

在其一生的创作生涯中，普莱森达陆续参加了 1829 年、1832 年、1838 年、1844 年以及 1850 年的都灵博览会，赢得了许多奖项。在 1821—1822 年间，普莱森达受到斯特拉迪瓦里黄金时期琴型的启发，并参照那一时期法国风靡的各类弦乐器模型制作了为数不少、品质中等的乐器，也正是从那一时期起，普莱森达开始在自己的作品内部标签上署下自己的名字。

随着名气日益增大和良好口碑的传播，普莱森达接到的乐器订单也越来越多。这使得他不

得不招募了一大批学徒和合作者来共同完成订单。

聪明的普莱森达按照流水线的分工模式,让这些学徒、合作者分别负责制作琴头、面板、背板、F孔开孔等局部工作,而他负责最终对乐器的组装与上漆。由于不同制琴师合作者的技术水平参差不齐,因而出品的乐器的品质往往也会有所偏差。甚至,有时我们能够通过一些细节辨认出乐器某一部分是由哪位合作制琴师制作的,例如卡洛特和皮耶·帕什艾尔。后者与普莱森达的合作很可能发生在普莱森达职业生涯的初期(1830年至1833年),帕什艾尔在这一时期,与普莱森达工作室联合打造的一些弦乐器,琴头部位的细节都处理得不够熟练与准确。乃至到了1834—1835年,由普莱森达工作室出品的一些低价格弦乐器仍反映出了些许制作者的青涩,有趣的是,这一批乐器很大概率是由年轻的朱塞佩·罗卡制作的。

在19世纪40年代末,随着普莱森达的健康状况逐渐恶化,为了满足大量订单的需求,普莱森达不得不再次召回业已拥有丰富经验的帕什艾尔,并与之再续前缘。而此时的普莱森达已经进入了职业末期。

除了上述的几个时期外,普莱森达工作室其余合作制琴师的身份,还未能被全部挖掘。尽管由于制作者的分工不同而导致乐器在品质上略有偏差,但总体来说,普莱森达工作室出品的弦乐器几乎都是参照普莱森达提供的相同模型制作而成,使用的无不是普莱森达配备好的、最为保密的精致清漆。这些乐器在成型后,普遍具有普莱森达风格的所有典型特征。

有趣的是,上述的所有合作者以及普莱森达本人的学徒,包含最有天赋的罗卡在内,他们在自立门户、独立创作个人作品的几十年里,都再也没有使用过同样的清漆。

1825—1826年,普莱森达到达了其职业生涯中的第一个成熟期。在此之前,普莱森达尚未明确自己真正的风格,使用的是偏法国学派的制琴技术。而在这一时期内,他的作品风格则变得更加个性化,并且不受任何学派的约束,逐渐探索出了别具一格的制作手法与风格特征。

尽管在琴型轮廓方面,这一时期的作品仍与法国学派流行的风格较为相似,但其他部分的更多制作细节却已经做出了多次尝试:琴身中腰的边角是较直且有棱角的方形;琴身上下部分的线条在靠近棱角时曲度变化较明显;镶线的主要部分通常是由乌木制成,镶嵌在琴板更近的边缘,其长度一直延伸到棱角的末端。

值得一提的是,这一时期创作的中提琴,大多是当时较为风靡的小尺寸琴型,轮廓与小提琴相似,采用的依然是其招牌清漆配方,只是在颜色上存在些许细微的变化。普莱森达似乎掌握了一种独特的上漆方法,使得清漆会深入渗透到木材中。在这种情况下,质地较软的木材颜色看起来比质地较硬的木材颜色更深。但需要强调的是,这种特殊的上漆方式只是个例,并不在其所有的作品中体现。

普莱森达所使用的清漆是油性的,每件弦乐器作品在制作过程中都会被涂抹上多层清漆,因而色泽鲜艳而丰富。大多数乐器的清漆通常选用较为明亮的红褐色,偶尔也会采用浅橙褐色,这是由于清漆在风干过程中发生了不同程度的氧化。

不得不说,这种清漆创造出品的弦乐器具有极佳的观赏性,在都灵,甚至是整个意大利的弦乐器制作界都是独一无二的。尽管这些弦乐器作品流传至今不可避免地会在琴身上留下岁月的磨损痕迹,但也正是这些看似不完美的印记进一步凸显了它们的美丽,这亦是普莱森达作品的特点中独具魅力的一点。

1829年是普莱森达的职业生涯中较为特殊的一年,这一时期其事业正在蓬勃发展,其在制作方面也做出了许多改变。这一年,普莱森达开始尝试不同的制作风格:使用颜色较浅的橙棕色清漆以及精致的木材,边角比较短,镶线十分靠近琴的边缘,而边缘的凹槽很窄,形成了比其他乐器更光滑的圆角。也正是在这时,普莱森达的标签有了一些细微的改变。毫无疑问,他在创造一种更加个性化的风格。在1829年举办的都灵艺术与工业制品展览会上,普莱森达展示了一件曲线与斯特拉迪瓦里的作品十分相似的小提琴作品,并获得了一枚铜牌。此后不久,普莱森达作品的

轮廓开始逐渐演变为今天我们所知的"普莱森达琴型"。

进入19世纪30年代后,普莱森达的制琴技术全面进入黄金成熟阶段,其对于琴型的选用和局部细节的处理也不再试图进行其他修改,打造的弦乐器品质也越来越稳定。

值得一提的是,普莱森达此间还参照古代都灵学派的前辈——乔万尼·巴蒂斯塔·瓜达尼尼的模型,制作过几把大提琴。1832年都灵国际展览会期间,普莱森达携这批大提琴与他制作的其他几件小提琴作品共同参展。

1838年,普莱森达在第三届都灵国际展览会上再次展出了两把小提琴和一把中提琴,并被授予了银奖。可以说,在1829年、1832年和1838年国际展览会上的连续获奖,使得普莱森达名声大噪、闻名遐迩,令整个业界为之惊叹不已,这也使得拥有一件普莱森达制作的乐器,成为当下音乐家群体与收藏家们的共同追求。

纵观普莱森达一生的制琴创作,其作品几乎都是使用一体式的背板,就算是制作大提琴也是如此。除了观赏度极高的清漆外,普莱森达作品的另一大特点正是木材的选择。普莱森达几乎每年都会从法国木材商人西里奥特处采购所需的木材,这些木材都来自相同的产地,砍伐年份也相同。由于这个原因,通常从木材的类型上可以很容易识别出作品的年代。

在普莱森达创作的弦乐器内部标签署名方面,不同的时期使用过两种标签,这两种标签只有装饰的图案有所不同,用拉丁文书写的文字内容是没有改变的。此外,在极少数乐器作品的弦轴箱内发现了一个用墨水书写的字母"P"。

在普莱森达职业生涯末期,身体状况逐渐恶化的他已经不能够独立完成作品,其作品产量从而显著下降。大多数作品都是在罗卡以及帕什艾尔的帮助下完成的。尽管后者常年在尼斯定居,但普莱森达仍然与他保持着密切的合作关系。

1850年,73岁的普莱森达参加了人生中最后一次国际乐器展览,被授予了一枚金奖。这也是他职业生涯中获得过的最高荣誉,是业界为表彰其对都灵学派的影响和贡献而特别颁发的最高奖项。

不幸的是,在1852年妻子玛丽亚·玛格丽塔去世后,普莱森达也陷入了长时间的病痛无法工作,最终于1854年12月12日去世。因其生前治疗花费了全部积蓄,离世前普莱森达已一贫如洗,与过去的辉煌形成了强烈对比。

乐器种类：小提琴　　　背板长度：35.6 cm
制作地：都灵　　　　　上圆：16.3 cm
制作年代：1825　　　　中腰：11.1 cm
配件：玫瑰木　　　　　下圆：20.2 cm

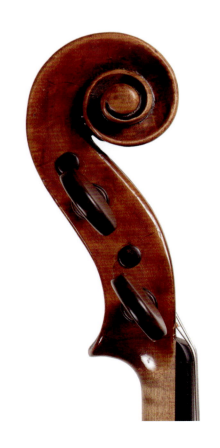
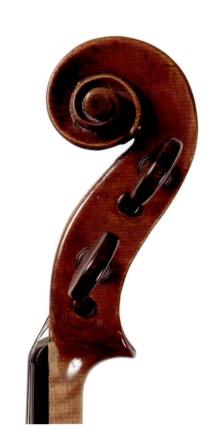

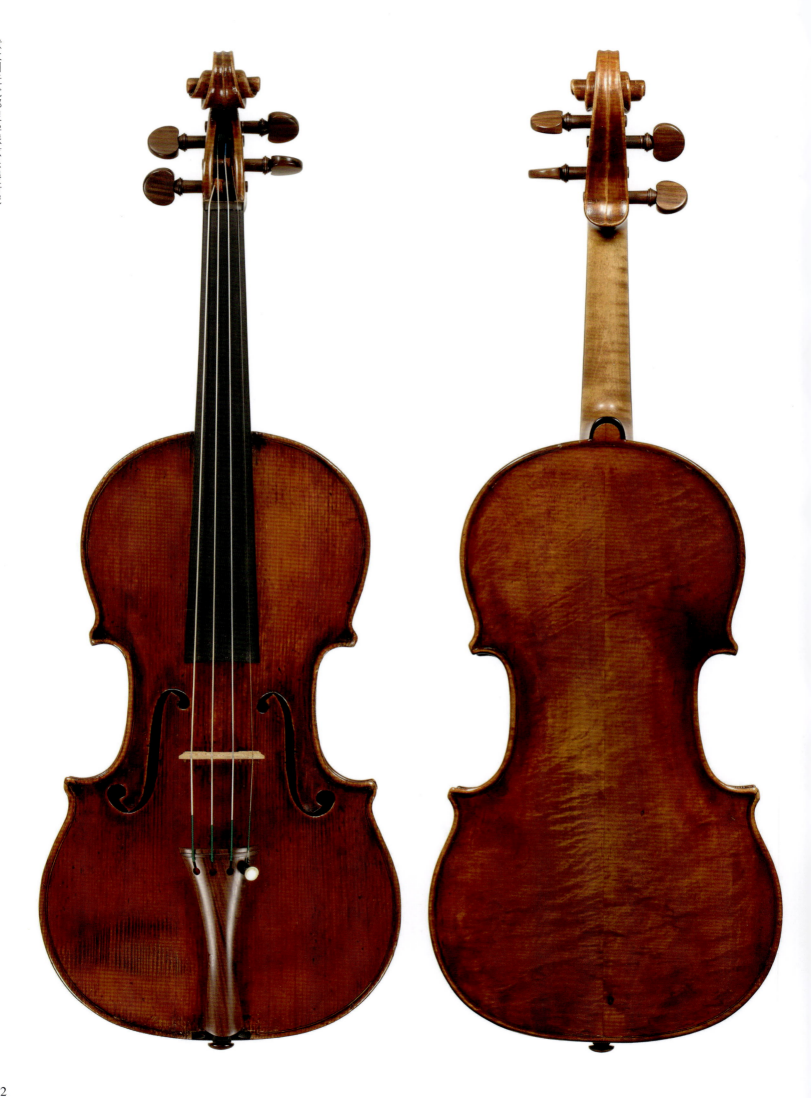

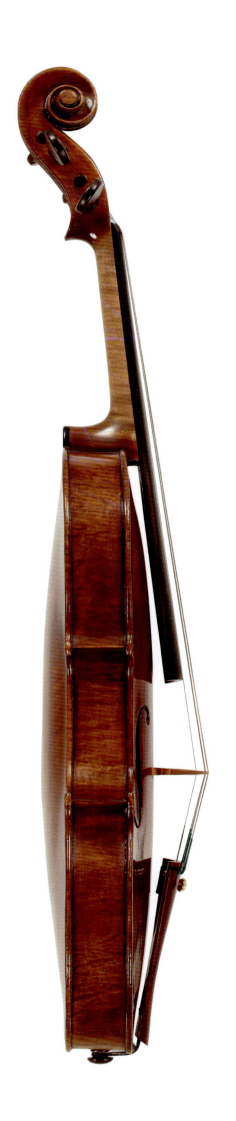
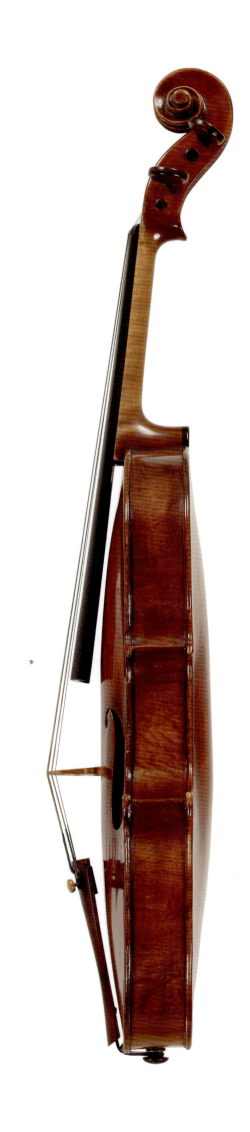

第四章 近代都灵学派早期的代表人物及其作品

123

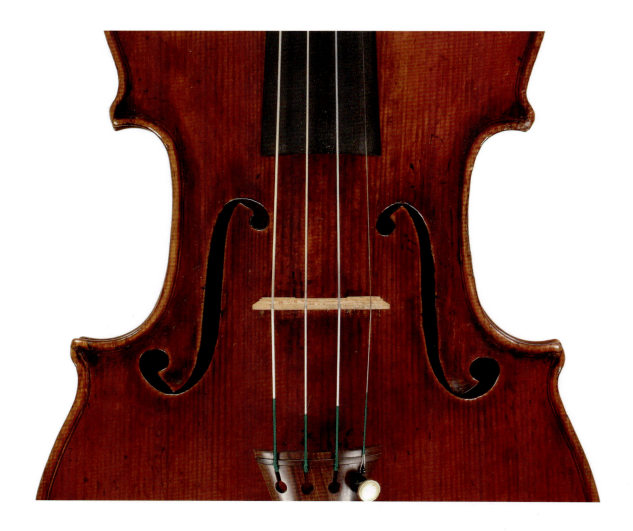

乐器种类：中提琴
制作地：都灵
制作年代：1826
配件：玫瑰木
背板长度：39.3 cm

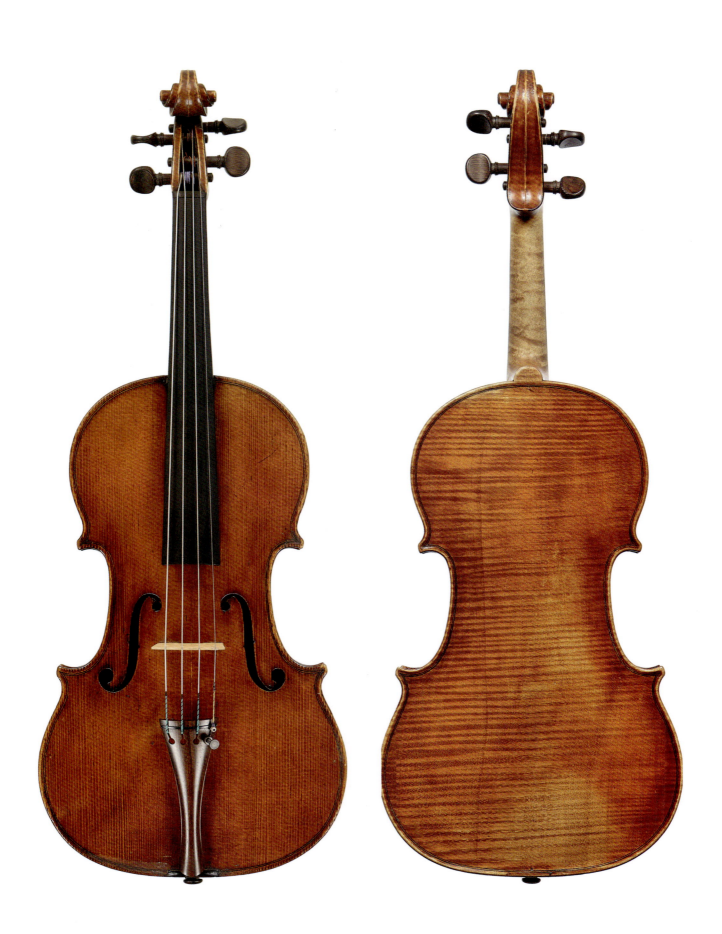

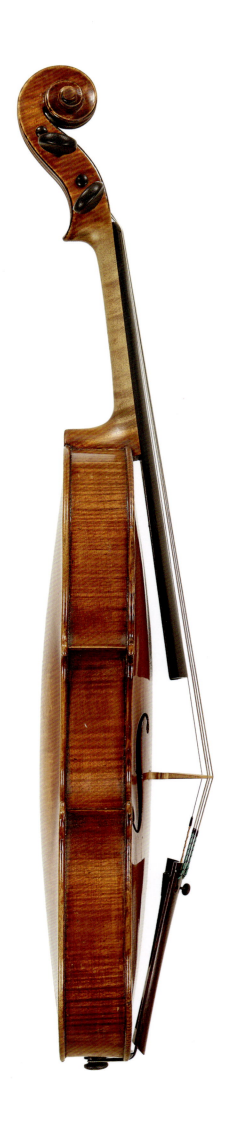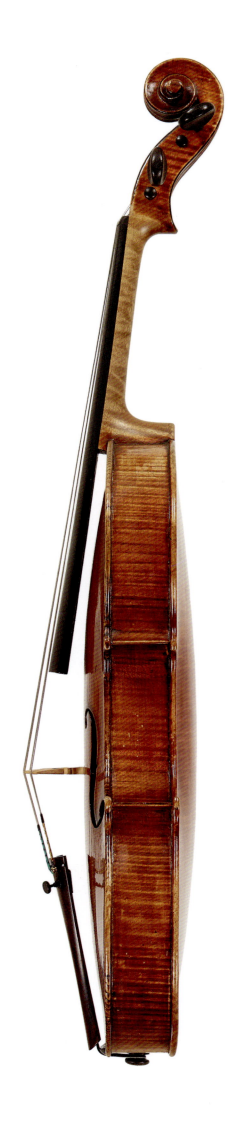

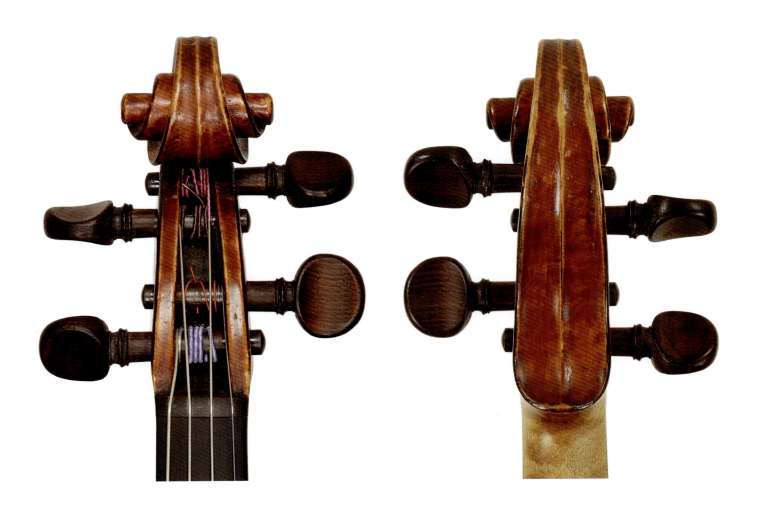
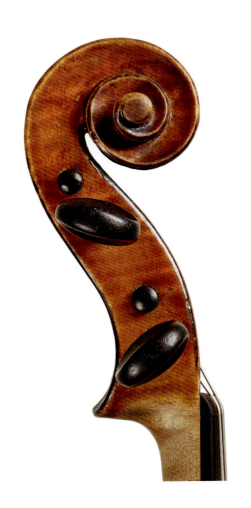
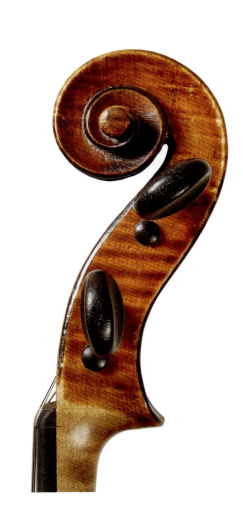

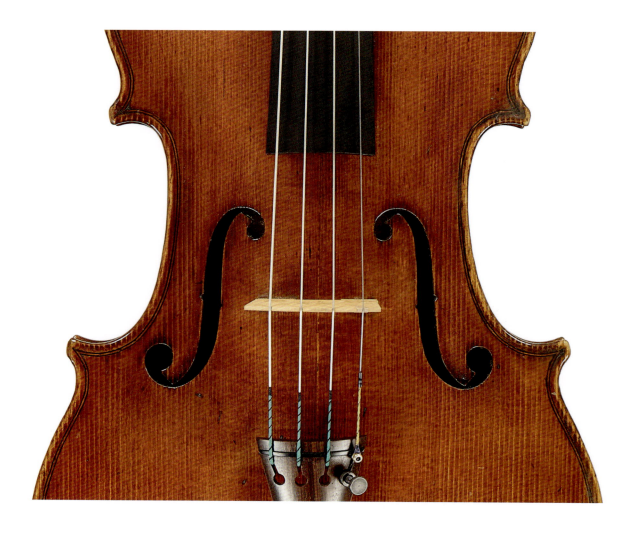

乐器种类：小提琴

制作地：都灵

制作年代：1827

配件：黄杨木

背板长度：35.6 cm

上圆：16.7 cm

中腰：11.0 cm

下圆：20.8 cm

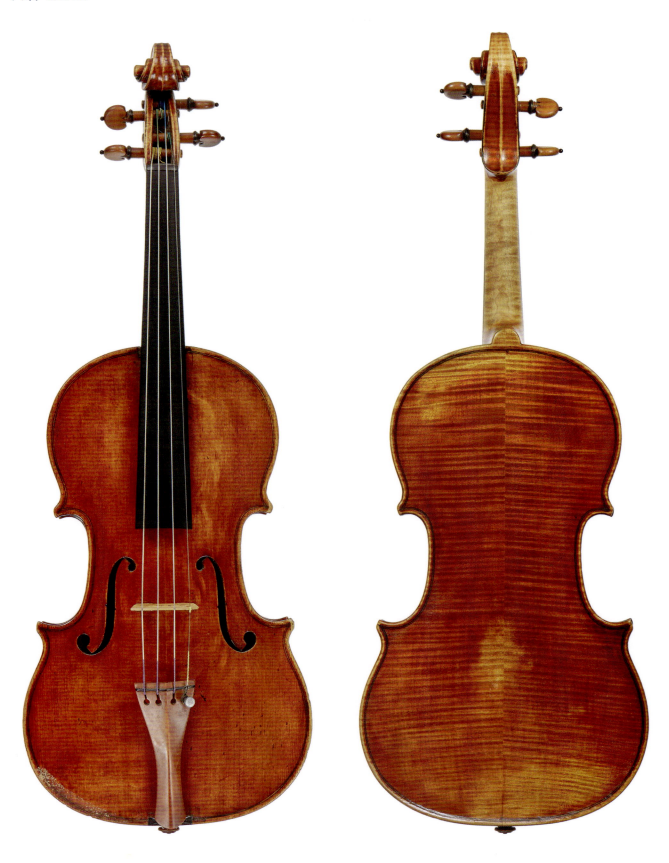

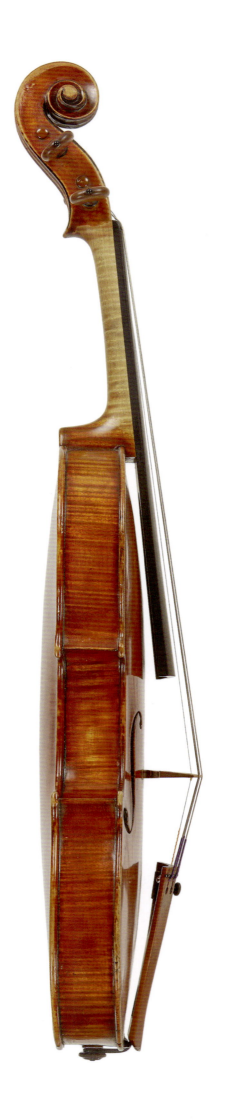
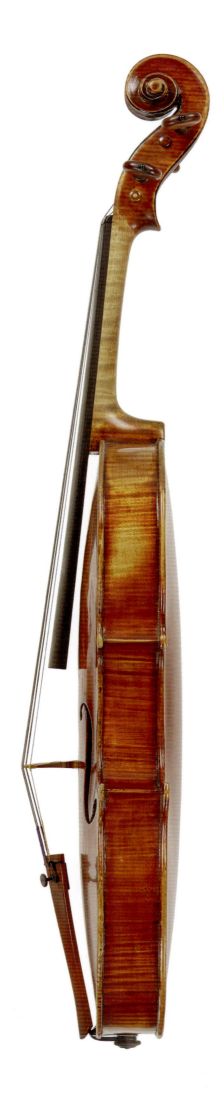

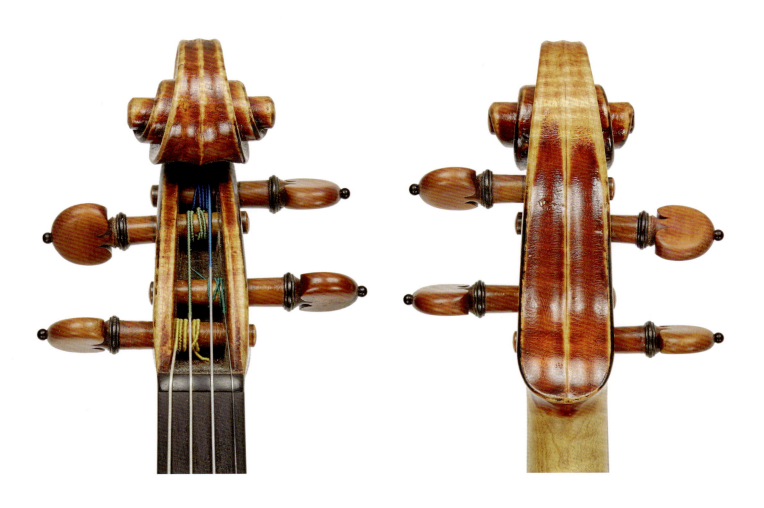

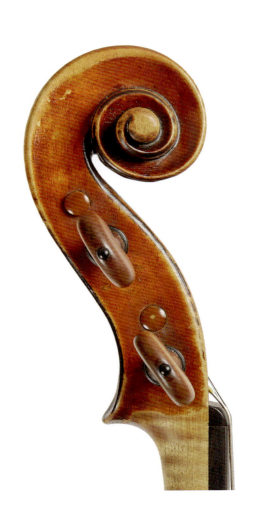
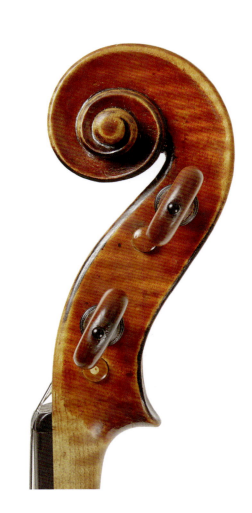

131

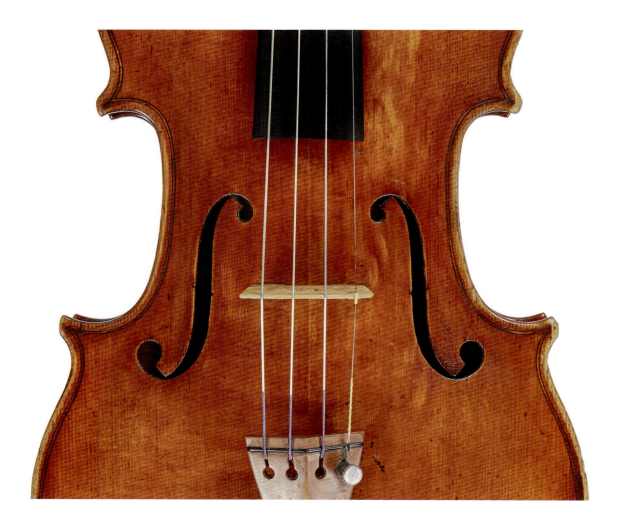

乐器种类：小提琴

制作地：都灵

制作年代：1828

配件：黄杨木

背板长度：35.7 cm

上圆：16.6 cm

中腰：11.2 cm

下圆：20.6 cm

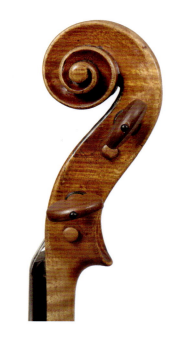
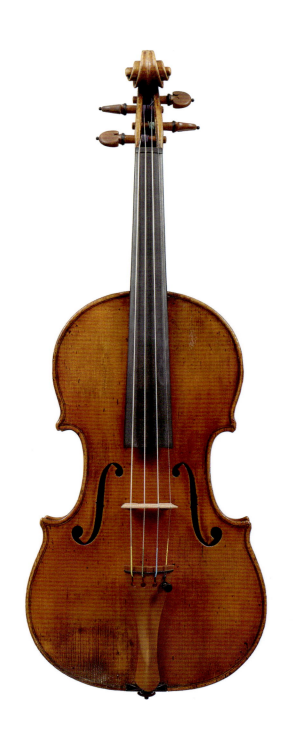
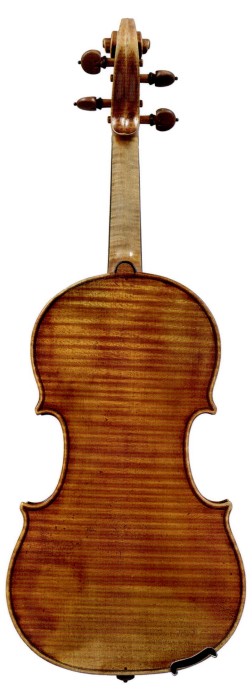

乐器种类：中提琴

制作地：都灵

制作年代：1828

配件：黄杨木

背板长度：39.0cm

上圆：18.1cm

中腰：12.2cm

下圆：22.6cm

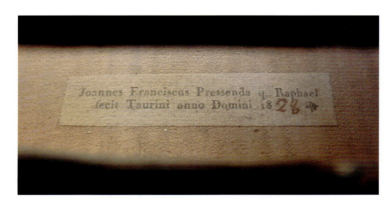

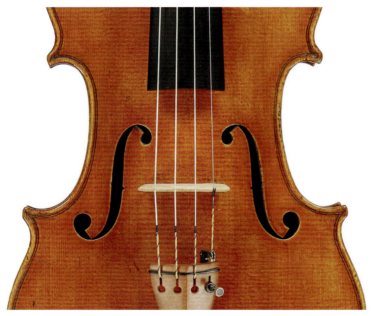

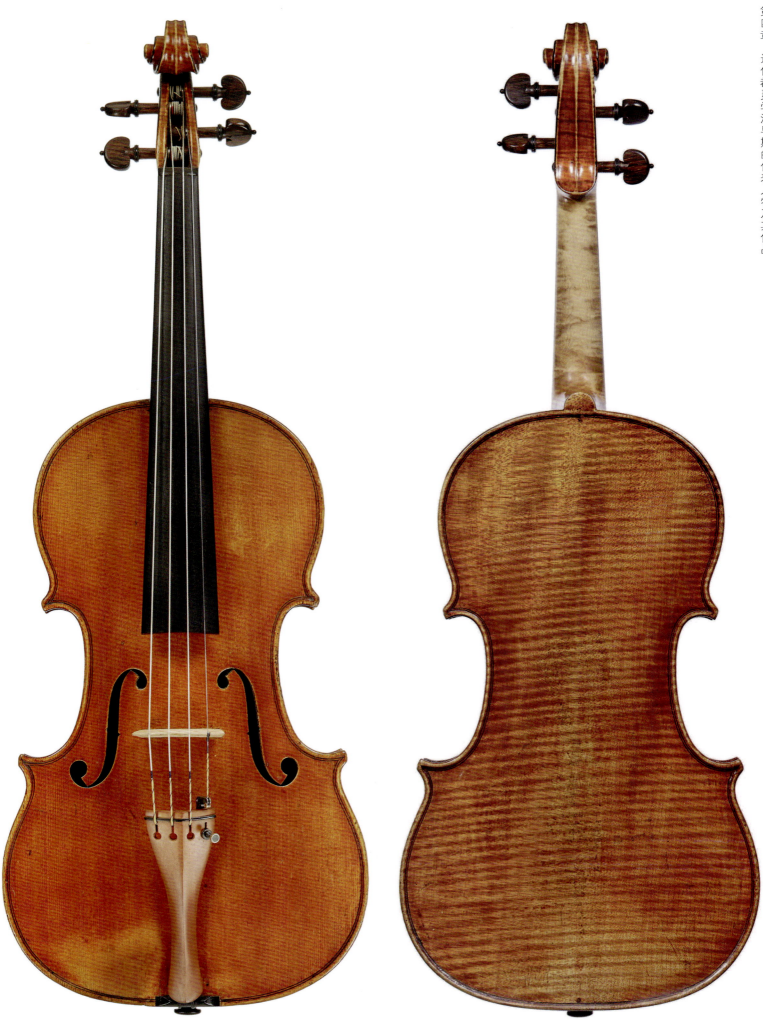

第四章 近代都灵学派早期的代表人物及其作品

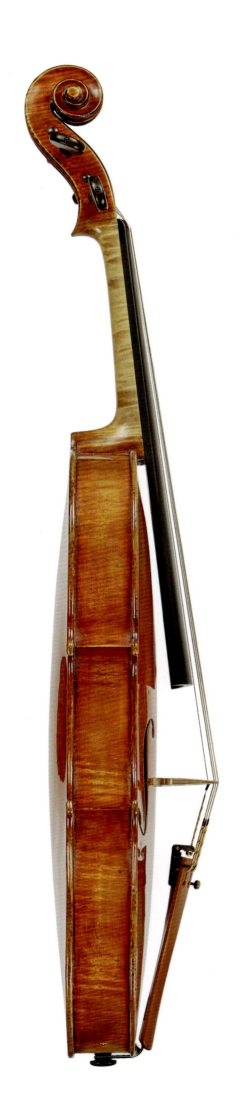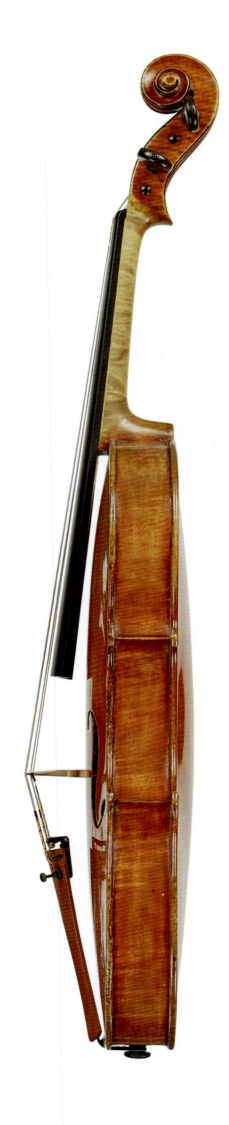

第四章 近代都灵学派早期的代表人物及其作品

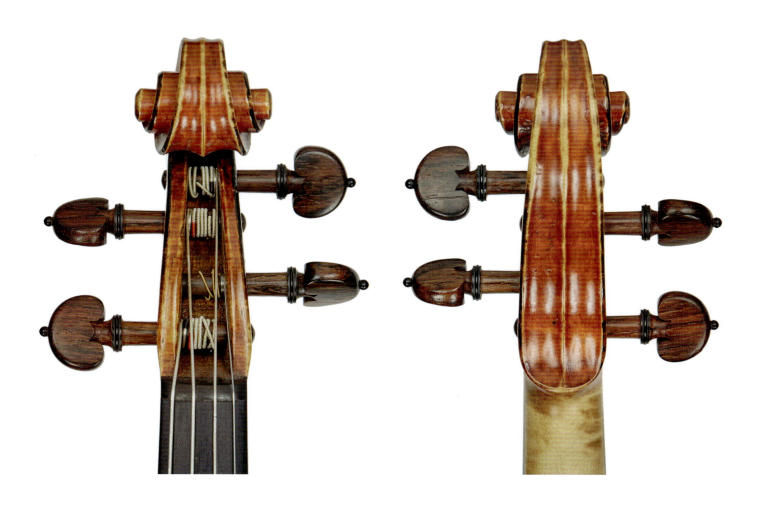

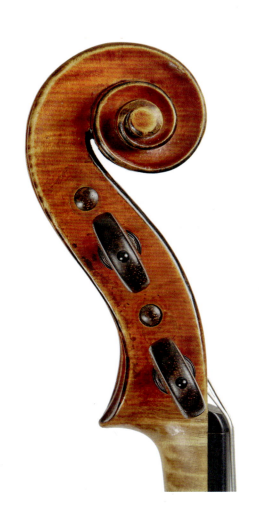
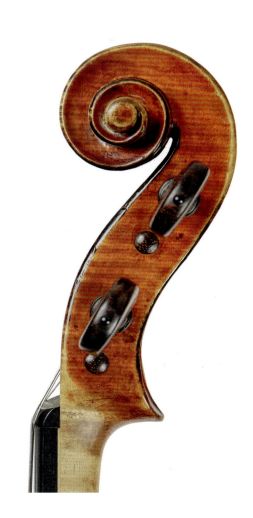

乐器种类：小提琴

制作地：都灵

制作年代：1830

配件：乌木

背板长度：35.5 cm

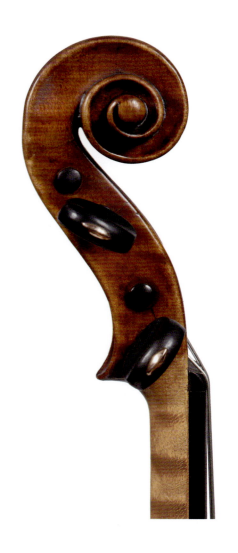
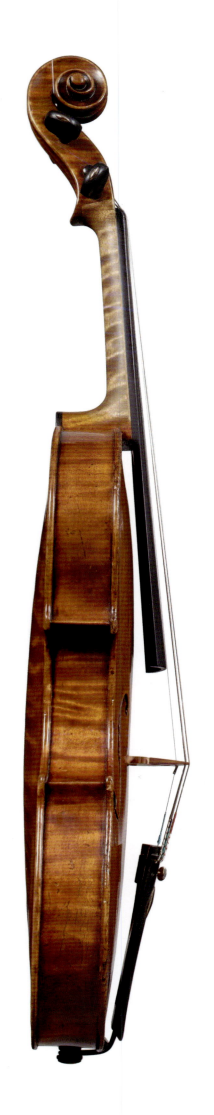

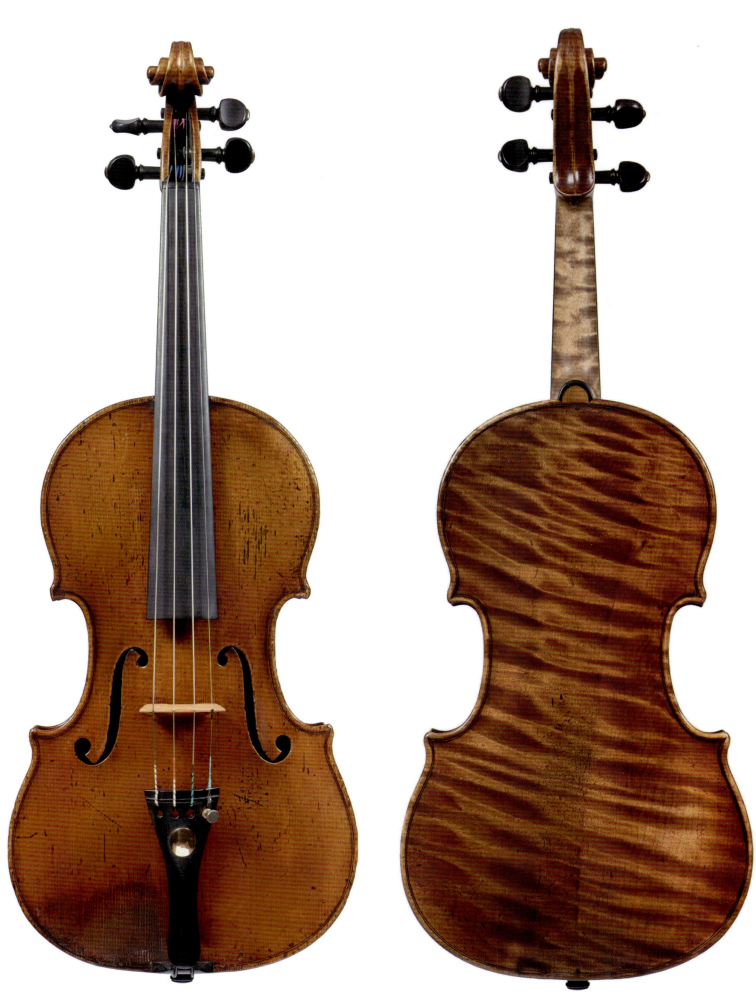

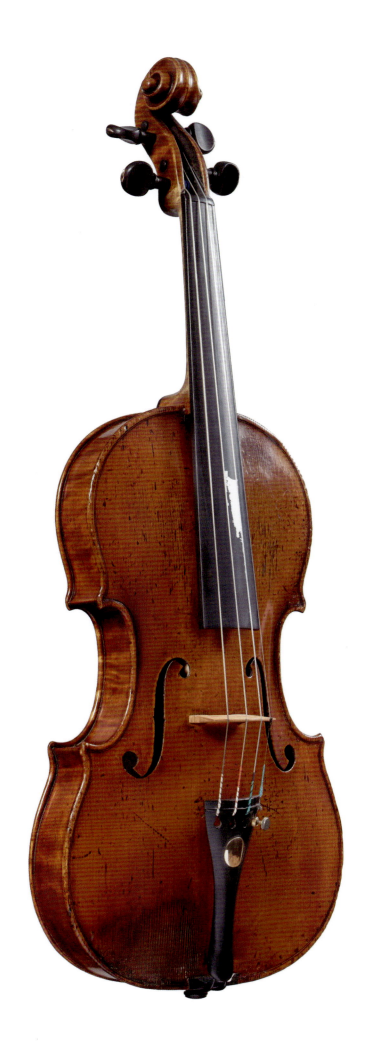
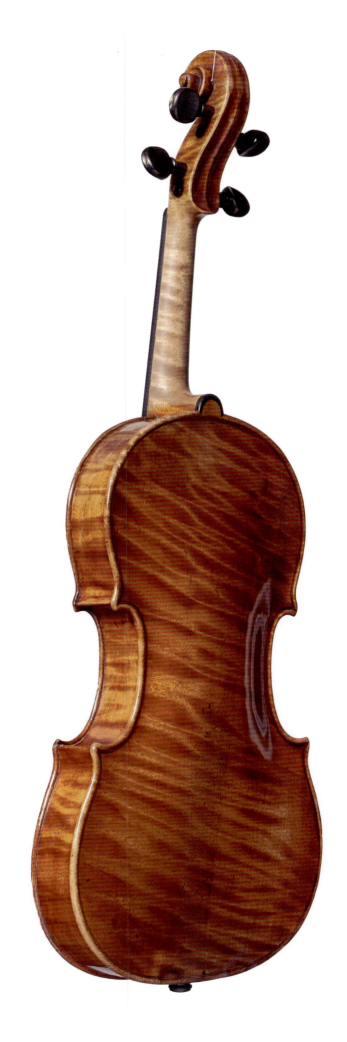

乐器种类：小提琴　　　　背板长度：35.5 cm
制作地：都灵　　　　　　上圆：16.6 cm
制作年代：1831　　　　　中腰：11.1 cm
配件：乌木　　　　　　　下圆：20.7 cm

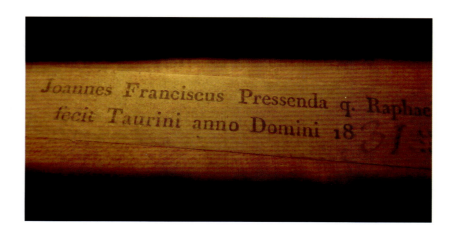

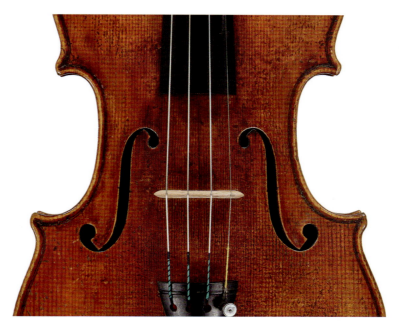

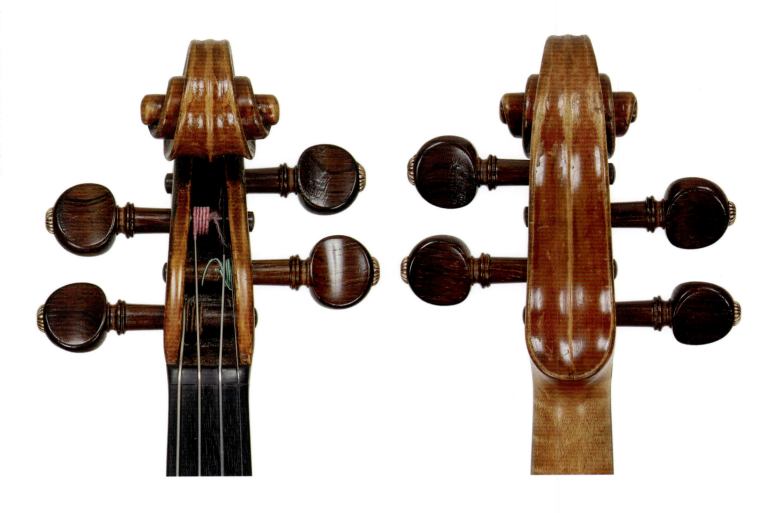
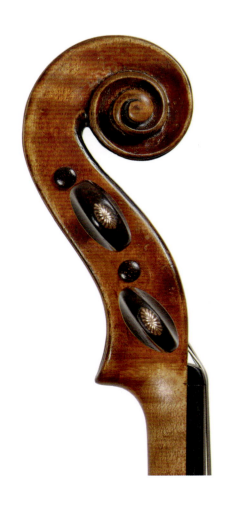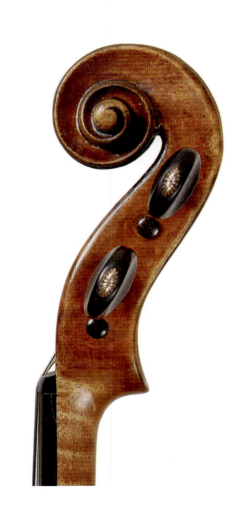

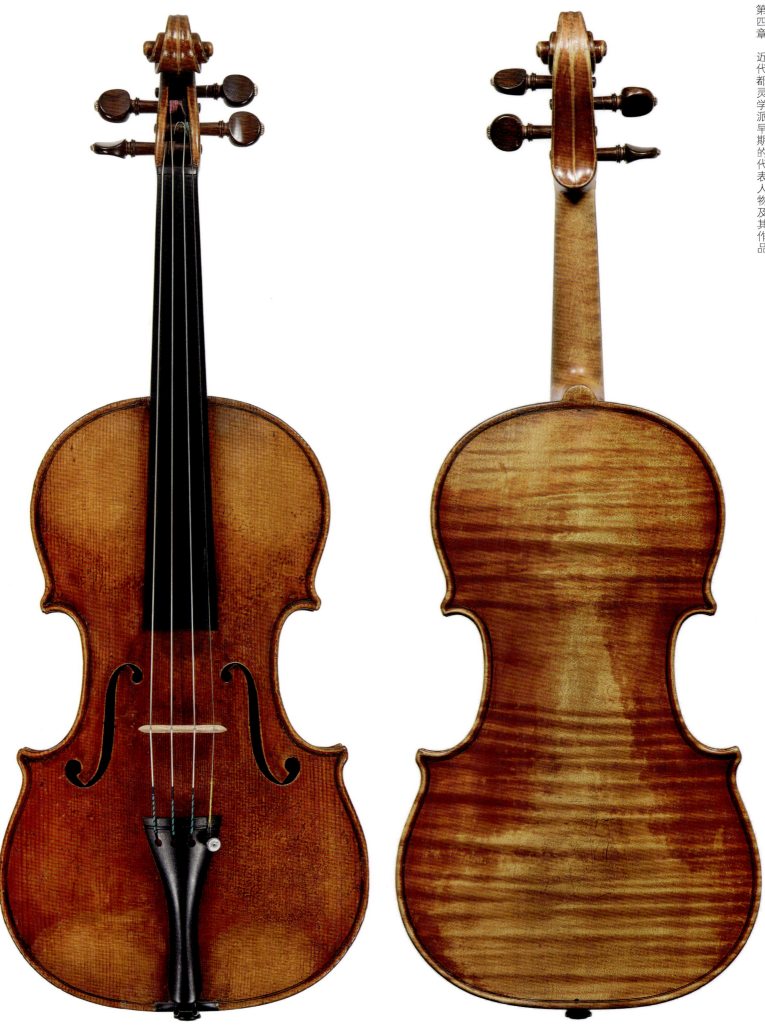

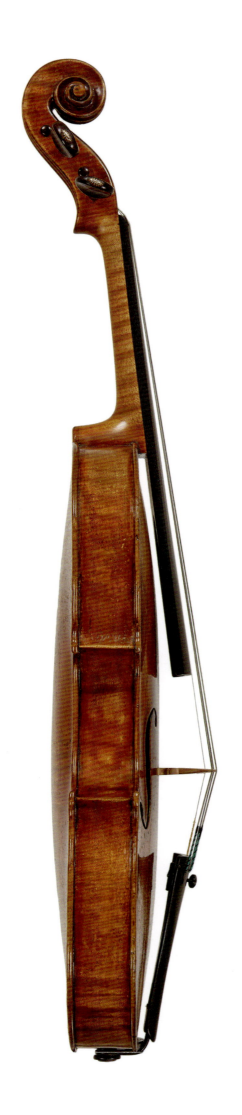
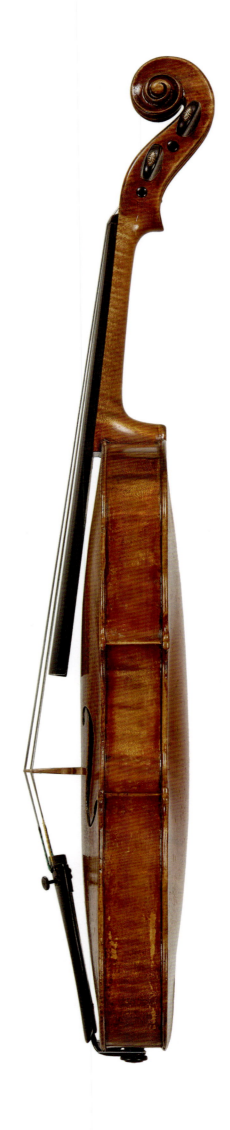

乐器种类：小提琴
制作地：都灵
制作年代：1834
配件：乌木
背板长度：35.8 cm
上圆：16.7 cm
中腰：11.2 cm
下圆：20.7 cm

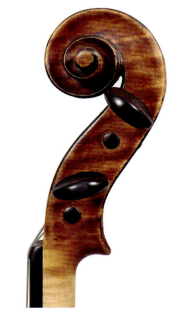
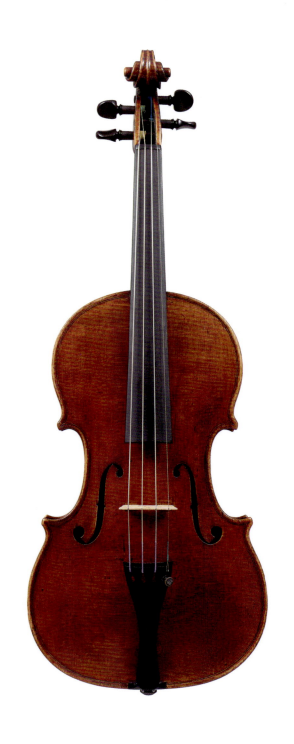
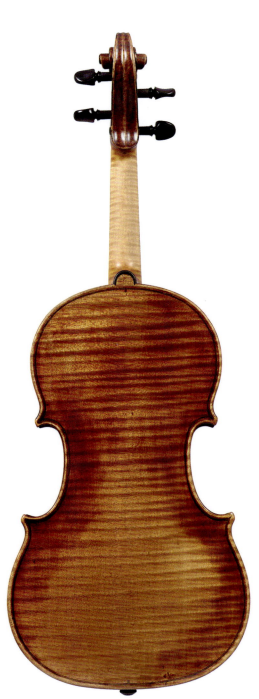

乐器种类：中提琴　　　　　背板长度：39.4cm
制作地：都灵　　　　　　　上圆：18.0cm
制作年代：1834　　　　　　中腰：11.8cm
配件：黄杨木　　　　　　　下圆：22.5cm

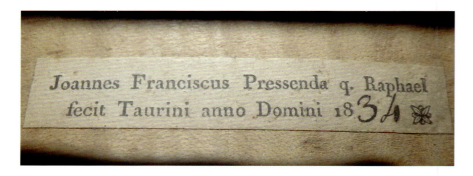

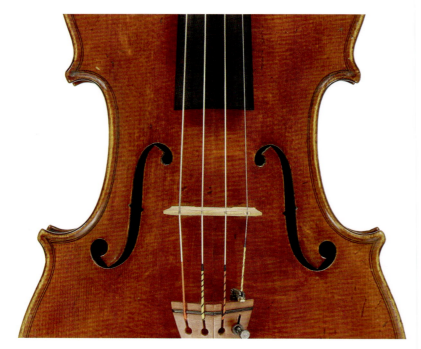

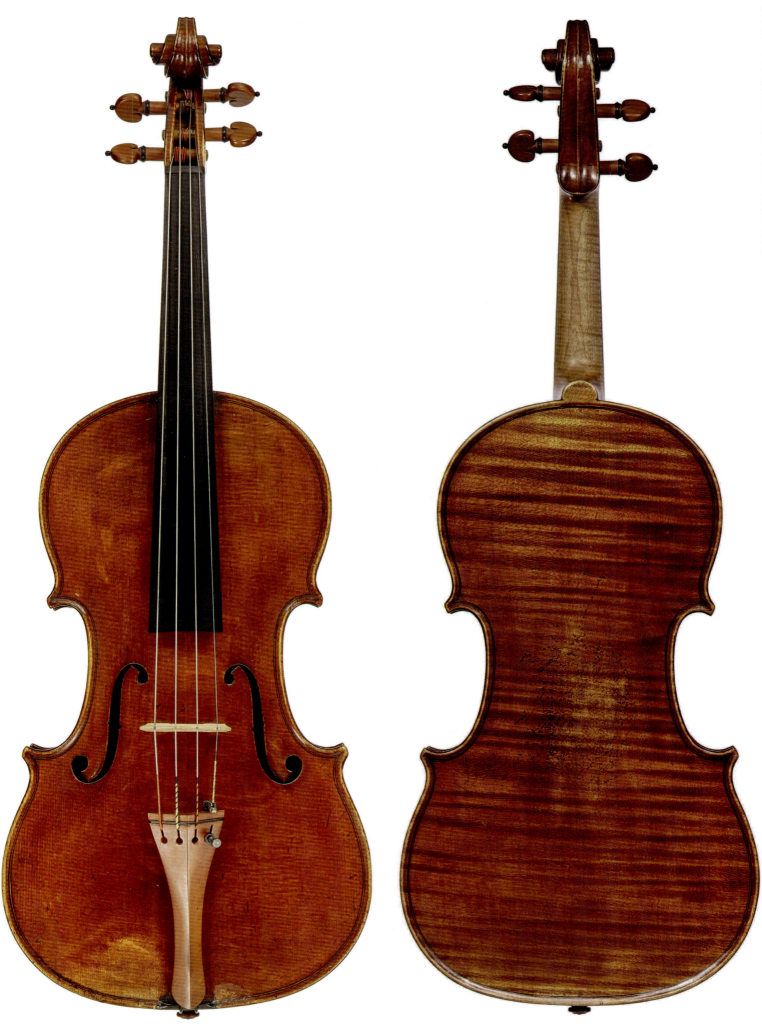

第四章 近代都灵学派早期的代表人物及其作品

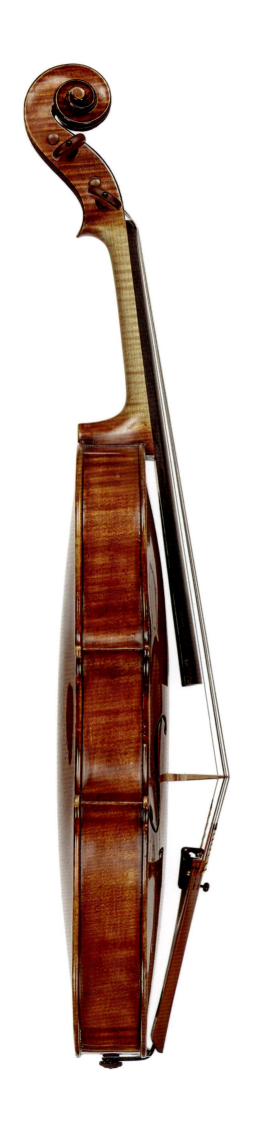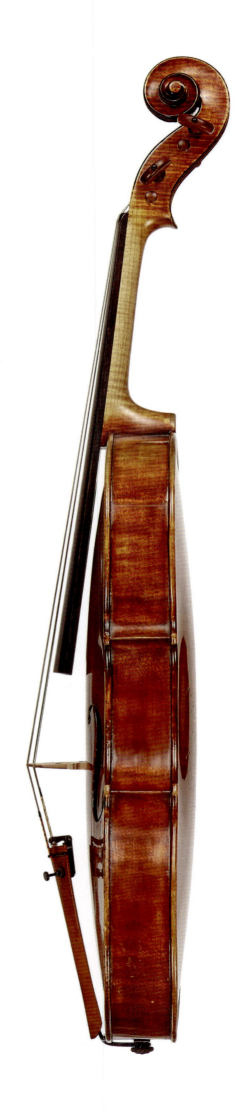

第四章 近代都灵学派早期的代表人物及其作品

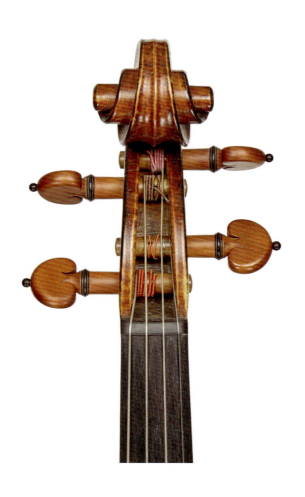
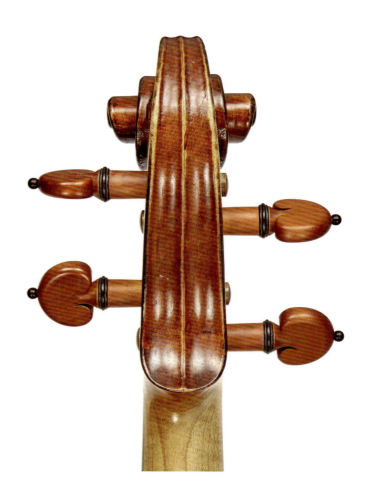
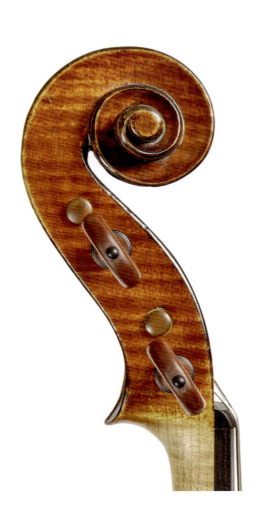
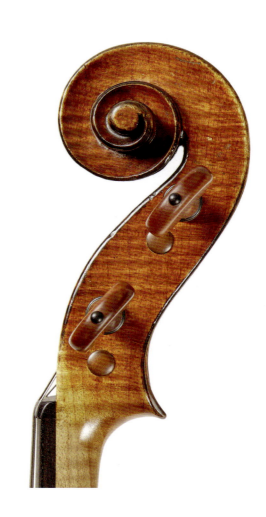

149

乐器种类：小提琴
制作地：都灵
制作年代：1835
配件：乌木
背板长度：35.4 cm
上圆：16.7 cm
中腰：11.1 cm
下圆：20.7 cm

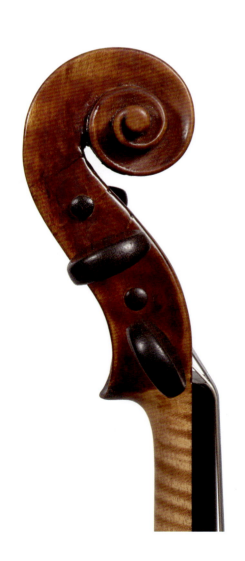
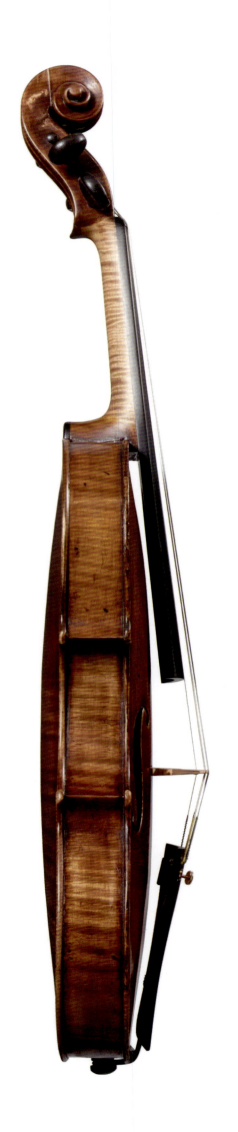

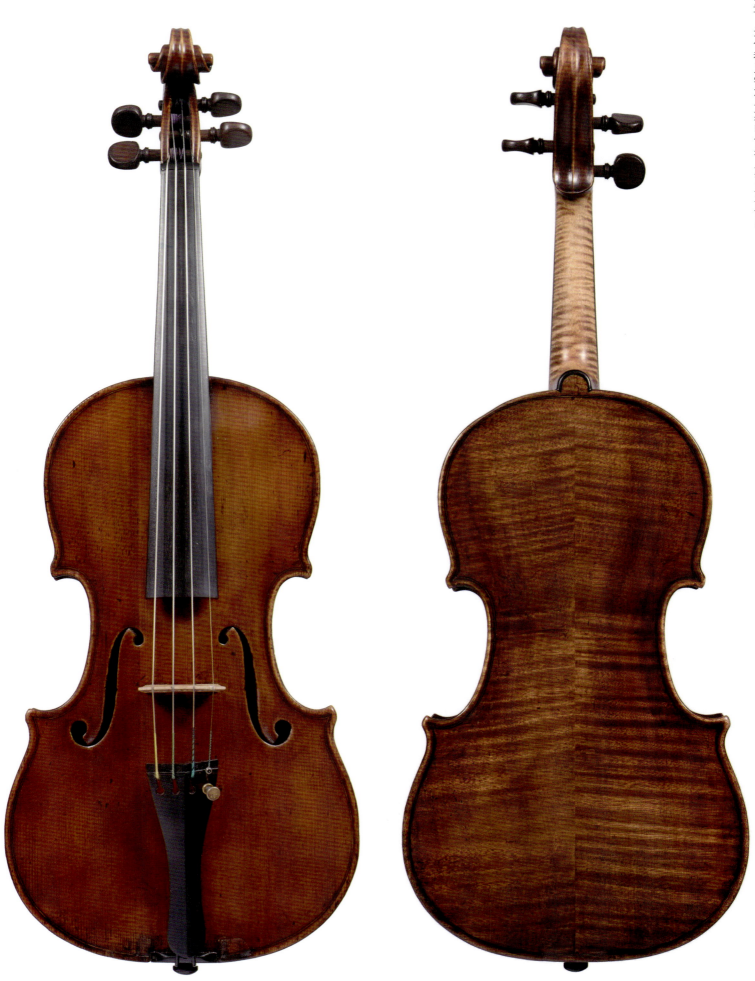

第四章 近代都灵学派早期的代表人物及其作品

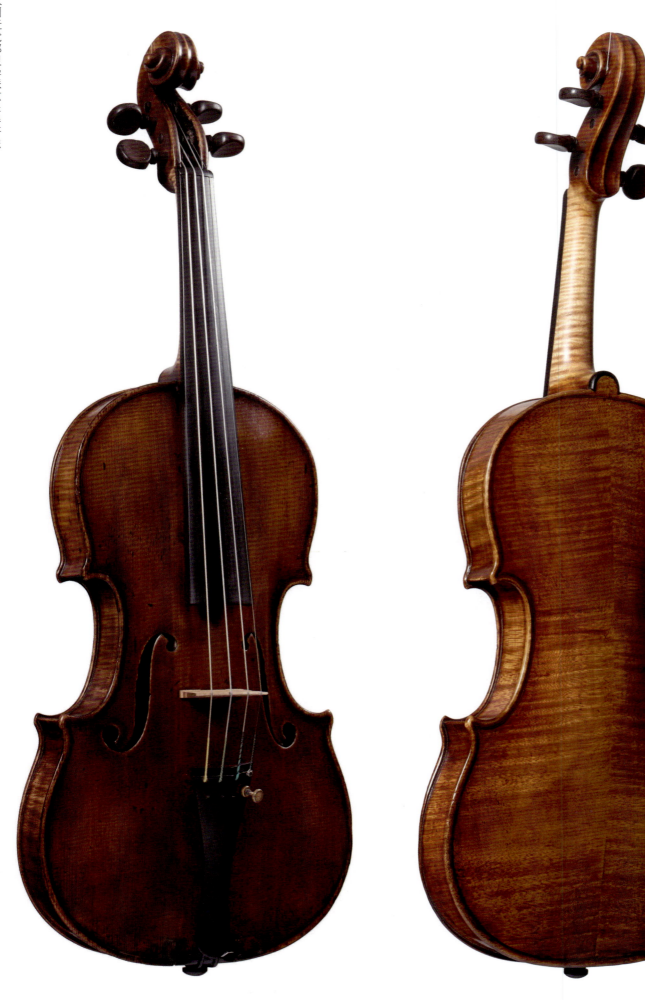

乐器种类：中提琴　　背板长度：38.2 cm
制作地：都灵　　　　上圆：18.2 cm
制作年代：1837　　　中腰：12.6 cm
配件：乌木　　　　　下圆：23.2 cm

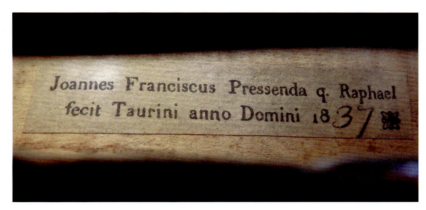

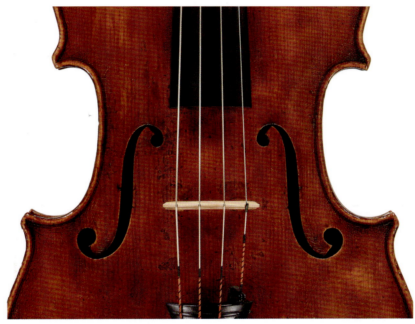

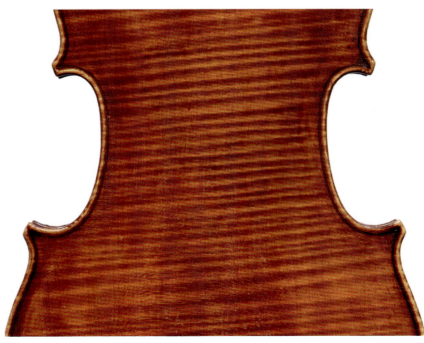

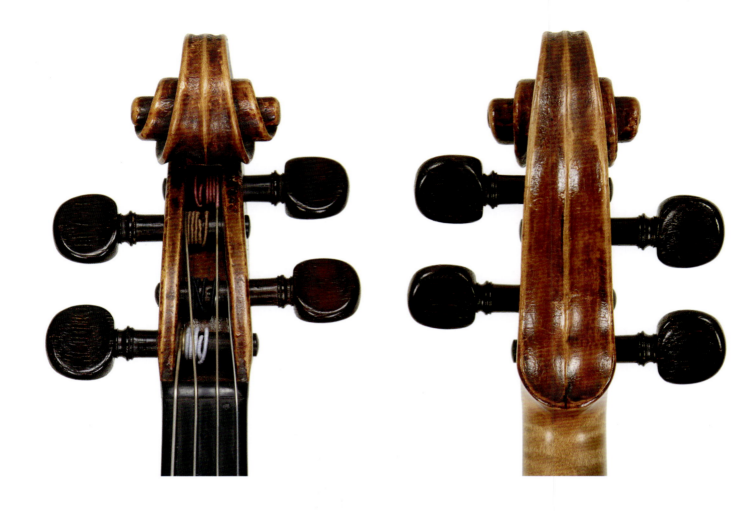
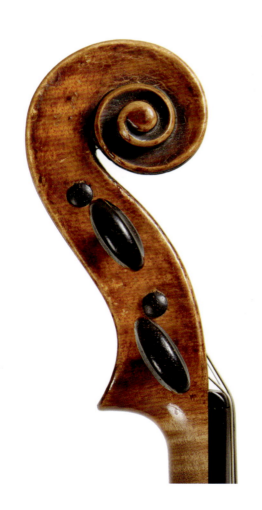
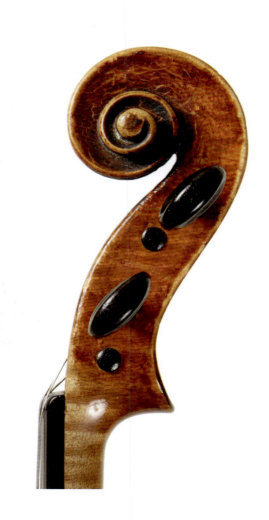

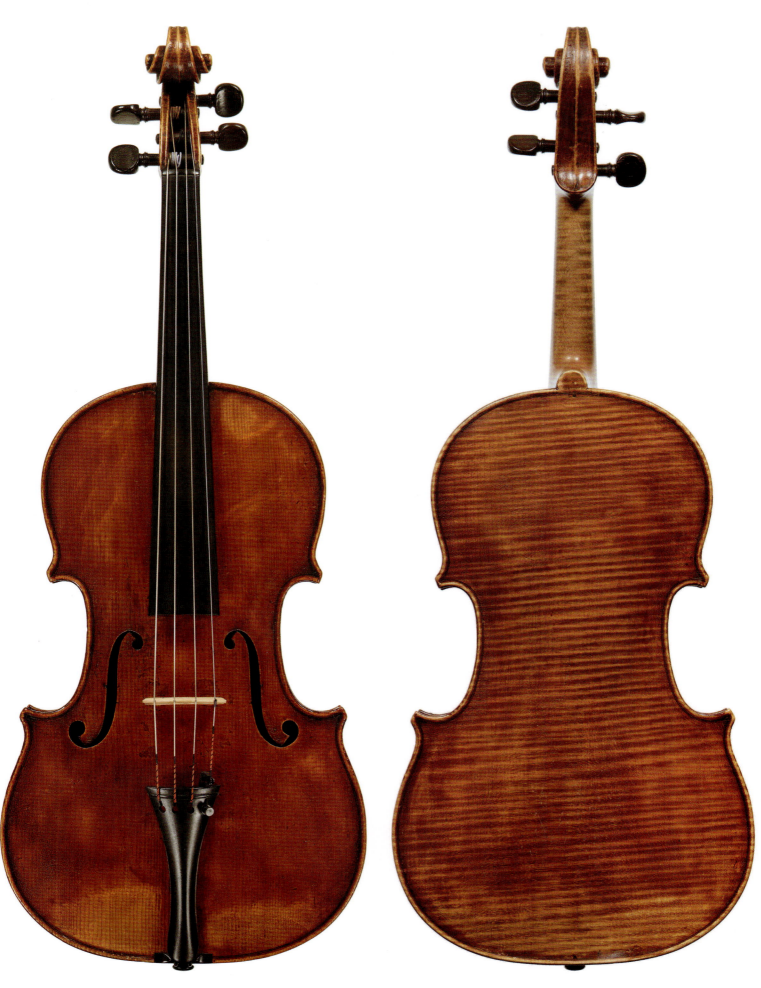

第四章 近代都灵学派早期的代表人物及其作品

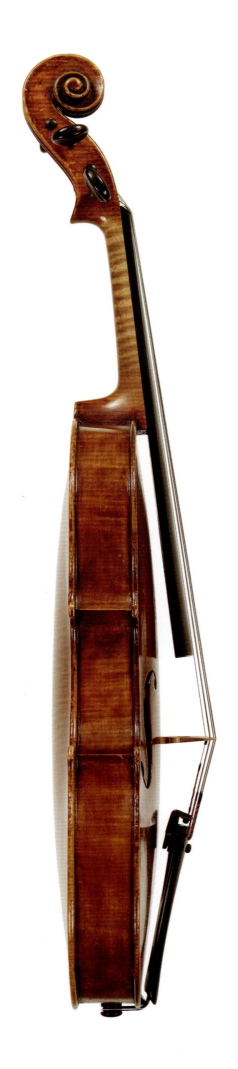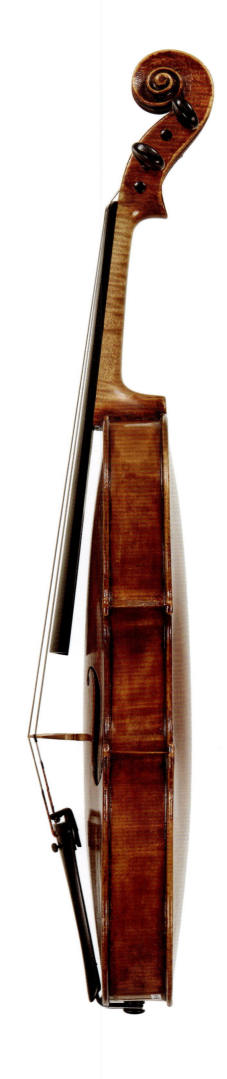

乐器种类：中提琴　　　　背板长度：38.4 cm
制作地：都灵　　　　　　上圆：18.0 cm
制作年代：1837　　　　　中腰：12.5 cm
配件：乌木　　　　　　　下圆：22.8 cm

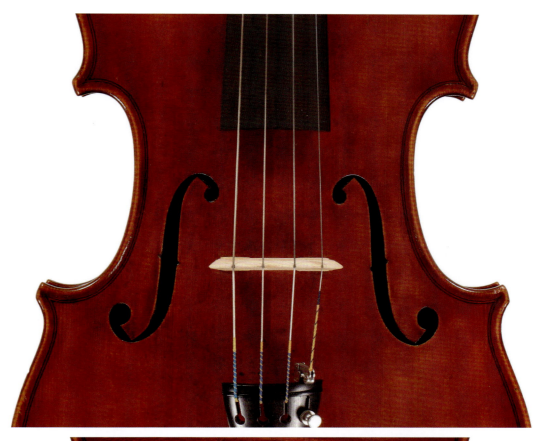

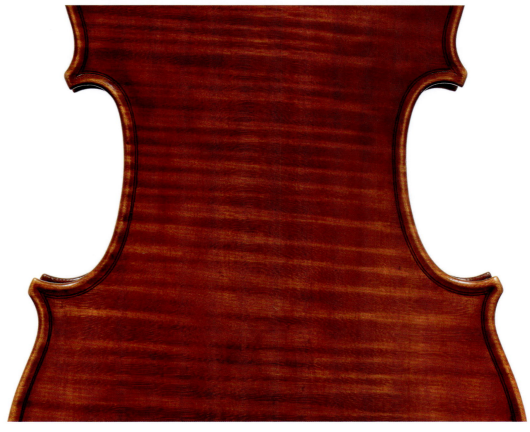

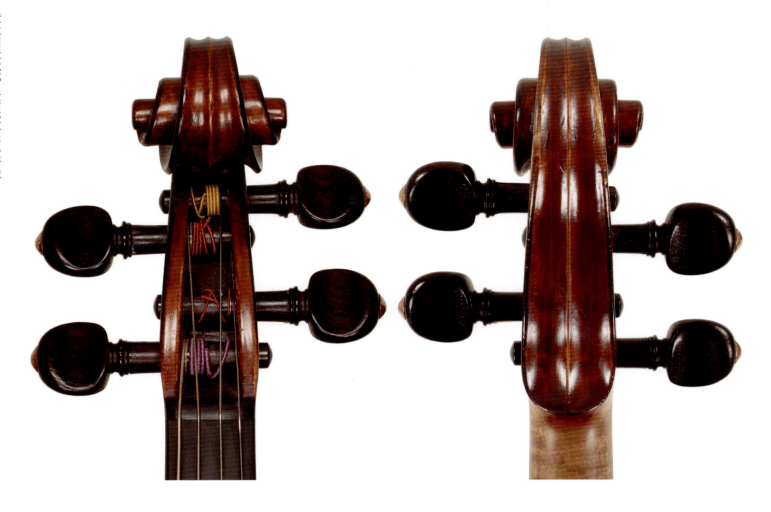
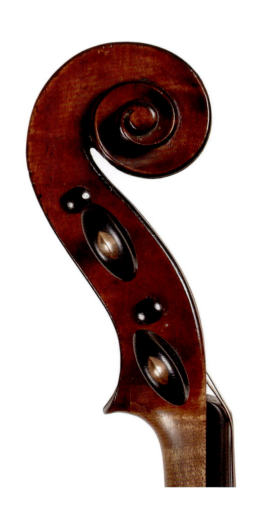
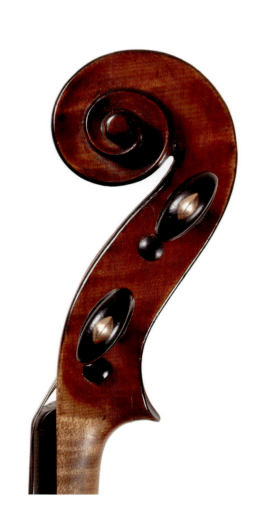

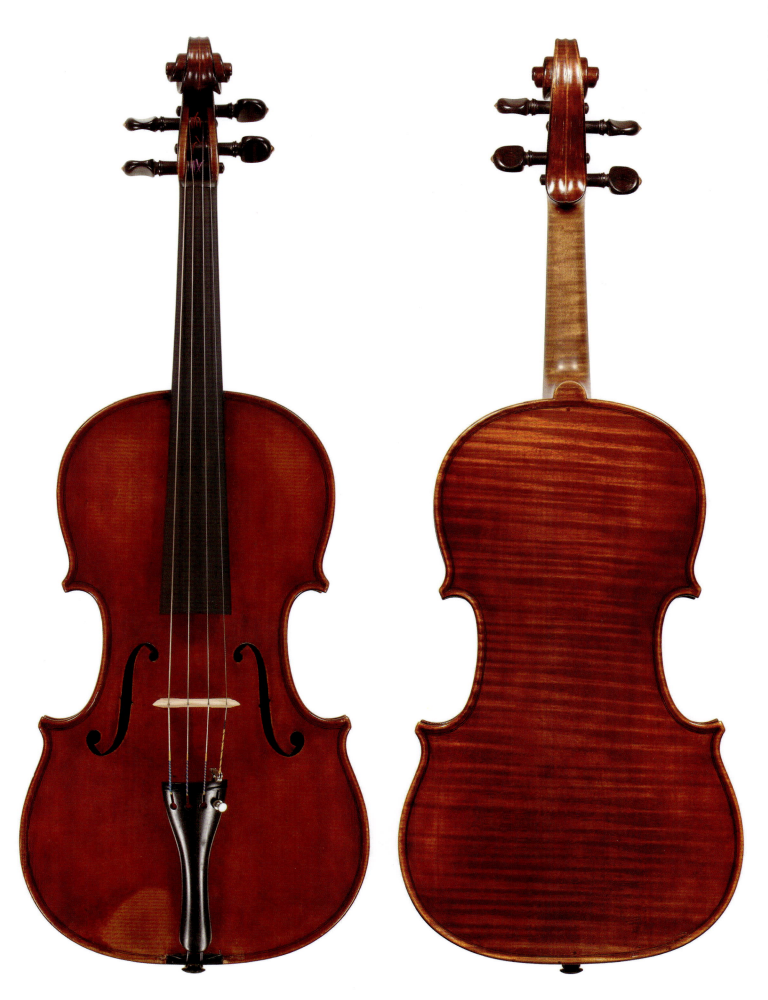

第四章 近代都灵学派早期的代表人物及其作品

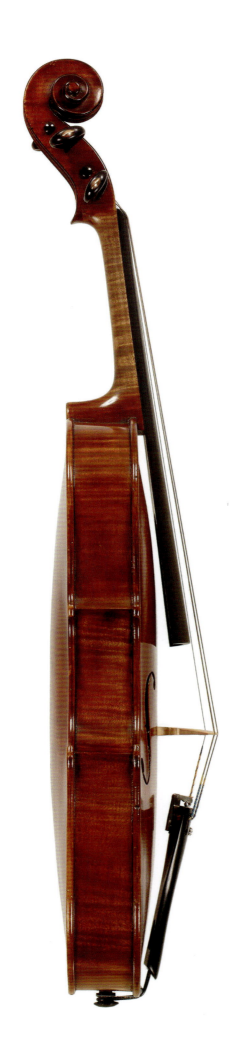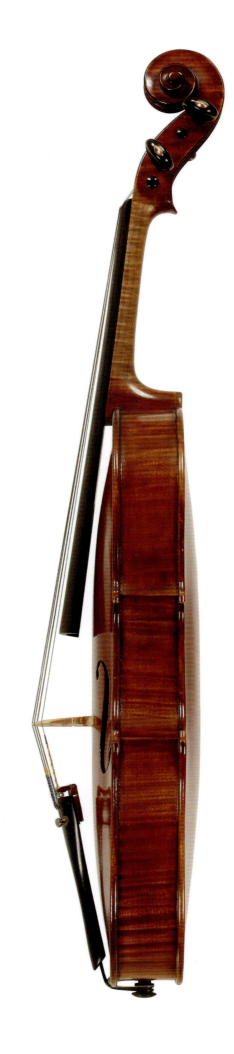

2. 亚历山德罗·迪斯皮涅

法国贵族让·诺埃尔与安妮·凯瑟琳·萨洛梅·德·法恩夫妇共育有五个孩子，亚历山德罗·迪斯皮涅（Alessandro D'Espine）是他们的第二个孩子，于1782年11月19日出生在日内瓦（瑞士）。

法国大革命后不久，迪斯皮涅与家人前往贝桑松（法国）定居。1798年，只有16岁的迪斯皮涅被征召入伍，在法国共和国卫队服役了六年，1804年迪斯皮涅由于身体原因退伍。后来，迪斯皮涅又随家人到格勒诺布尔生活了一段时间，最终于1805年左右定居巴黎。

19世纪初的巴黎，吸引了许多欧洲各地经验丰富的制琴师来此发展，有关这一时期迪斯皮涅在巴黎的生活与学习的文献记载较少，但可以确定的是，迪斯皮涅确实是在这一时期对制作弦乐器产生了兴趣。

迪斯皮涅的家庭在当时属于社会的中上阶层，这些家庭的孩子从小学习音乐是一件再平常不过的事。因此，亚历山德罗·迪斯皮涅有很大概率在童年时就学习过小提琴。

但从经济收入等方面综合考量，成年后的迪斯皮涅最终还是追随了哥哥的脚步，在巴黎成为一名牙医。在工作的空闲时间迪斯皮涅还有着另一重身份——业余音乐家。在购买及修理乐器时，迪斯皮涅遇到了许多当时在巴黎工作的小提琴制琴师，频繁的接触使他逐渐开始了解弦乐器制作的世界。

1810年左右，迪斯皮涅随父母移居都灵。不久之后他就成了伯格斯亲王及其家人的御用外科医生。在做医生的同时，他继续培养自己对音乐与弦乐器制作的热情，渐渐地他开始尝试自己动手制作小提琴。

1814年，欧洲的政局风云变化，皮埃蒙特正式脱离法国的统治，古老的萨沃伊王朝开始逐渐复兴。迪斯皮涅在1820年被任命为当时的萨沃伊国王维克多·伊曼纽一世的宫廷专属牙医，在卡洛·菲利斯继位后迪斯皮涅继续任职，直到1831年卡洛·阿尔贝成为新国王时他才不再续约。

在当时的社会大环境下，迪斯皮涅是一位与众不同的制琴师。一方面，像他这样具有一定社会地位的人一般都将演奏或者制作弦乐器当成业余爱好，而迪斯皮涅却是发自内心地喜爱音乐与演奏小提琴，同时热爱制作小提琴，并一直致力于打造出优质的作品。另一方面，作为一位优秀的牙医，迪斯皮涅具有良好的动手能力，这也为他的弦乐器制作奠定了一定基础。

与此同时，作为皇室牙医的他能够经常出入宫廷以及一些重要场合，扩展了许多人脉，牙医这一职业也为他带来了丰厚的收入与稳定的生活，使他能在专心制作乐器时不受经济问题的干扰。

1829年，都灵举办了全国工业产品和手工艺品展览会，这也是迪斯皮涅第一次带着自己的作品参加展览会。他展示了两把小提琴和两把大提琴，被授予了铜奖。同样参加了此次展览会的还有普莱森达，他也是第一次参加展览会。

19世纪30年代，迪斯皮涅与女歌手朱塞佩·贝里奥结为夫妻。此时的迪斯皮涅年岁渐高，对制琴的热情也逐渐减弱。婚后迪斯皮涅便逐渐放弃了制作乐器，把一些制作材料与半成品乐器都转让给了瓜达尼尼家族工作室。

迪斯皮涅在1848年左右患病，且病情逐渐恶化，同时也开始出现严重的经济问题。他的妻子为了他在巴黎接了许多演出，甚至卖掉了自己积攒多年的珠宝首饰来支付他的治疗费用。

1851年10月6日，迪斯皮涅起草了他的遗嘱，把名下所有的财产都留给了他的妻子。由于病情逐渐恶化，迪斯皮涅与妻子在1852年左右搬到托雷·佩利切休养，并在当地皈依了瓦尔德宗教。但年迈的迪斯皮涅被病痛折磨已久，最终1855年9月1日在托雷·佩利切撒手人寰。夫妻二人一生中都未有子嗣。

弦乐器制作师这个身份仅存在于迪斯皮涅生命中的某些时期，弦乐器制作也只能算他生活中的一小部分。其在弦乐器制作上投入的时间没有其他制琴师多，这也是他的作品数量低于同时期其他制琴师的主要原因。

尽管迪斯皮涅的作品数量不多，但品质与制作风格却皆为上乘。F孔和琴轴是他作品中最具代表性的部分。迪斯皮涅在职业生涯初期制作的小提琴作品往往会带有一些法国制琴学派的影子，有趣的是，其作品在带有法国制琴学派风格的同时，也体现出部分近代都灵制琴学派的特点。但他却将这些相似之处拿捏得恰到好处，完美地展现出了高超的制作技巧。迪斯皮涅在制作工艺的处理上始终保持一致，在整个过程中仔细斟酌作品的每一个细节，力求展现出最完美的弦乐器作品。

迪斯皮涅在他的职业生涯中使用过不同琴型的设计制作弦乐器。他最常用的模型整体长度较长，往往在35.8厘米以上；轮廓曲线与斯特拉迪瓦里的作品类似，而F孔则是从耶稣·瓜乃里早期的作品中取得灵感；F孔的切割处理得十分精细，这也是有助于识别迪斯皮涅作品的细节特征之一。

迪斯皮涅大多数小提琴作品的内部结构通常采用柳木制成，衬条恰到好处地镶嵌在侧板接点的小木块中；镶线通常是用乌木和山毛榉木制成的。清漆的质量优良，厚度适中，颜色多为较深的橙棕色。

我们已知的迪斯皮涅使用过的标签有两种。迪斯皮涅在其中一种标签上是这样介绍自己的：吉罗拉莫·瓜乃里的学徒，朱塞佩的孙子。这个标签一直使用到1825年左右。

A. D'Espine Hieronymi Guarnerii Joseph Nep. ✠
Cremonen. Discipulus Taurini fecit. A. 1822 IHS

亚历山德罗·迪斯皮涅存世的弦乐器作品数量相当有限，涉及的文献稀少，大大增加了当今学术界全面考据其职业生涯的难度。

乐器种类：小提琴
制作地：都灵
制作年代：1822
配件：黄杨木
背板长度：35.90 cm
上圆：17.30 cm
中腰：11.60 cm
下圆：21.10 cm

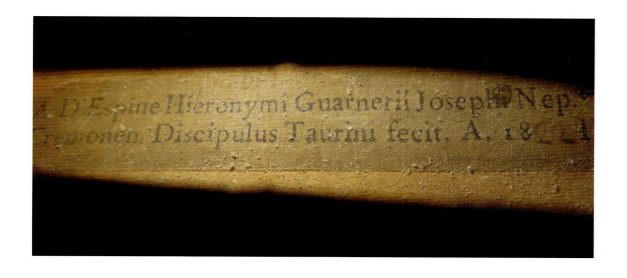

第四章 近代都灵学派早期的代表人物及其作品

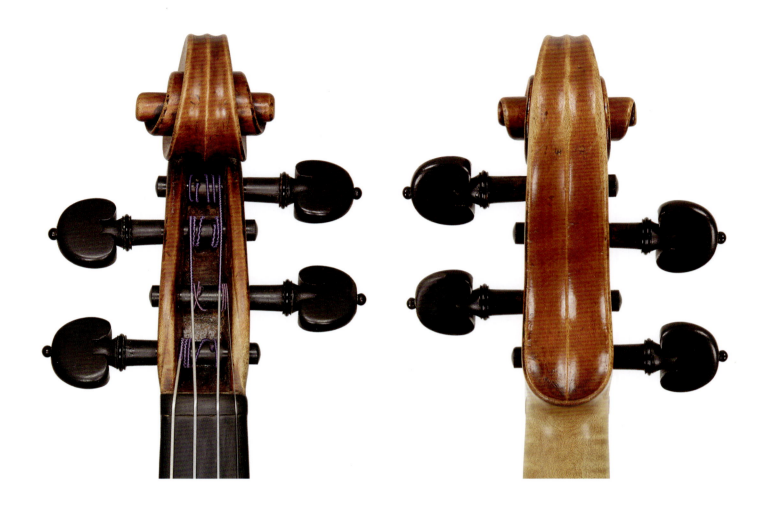

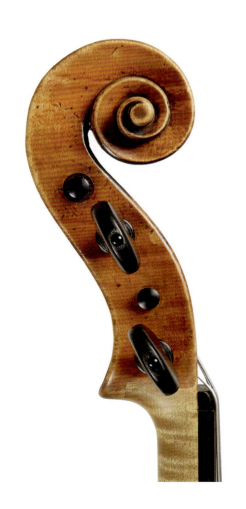
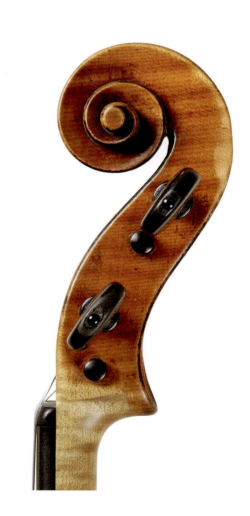

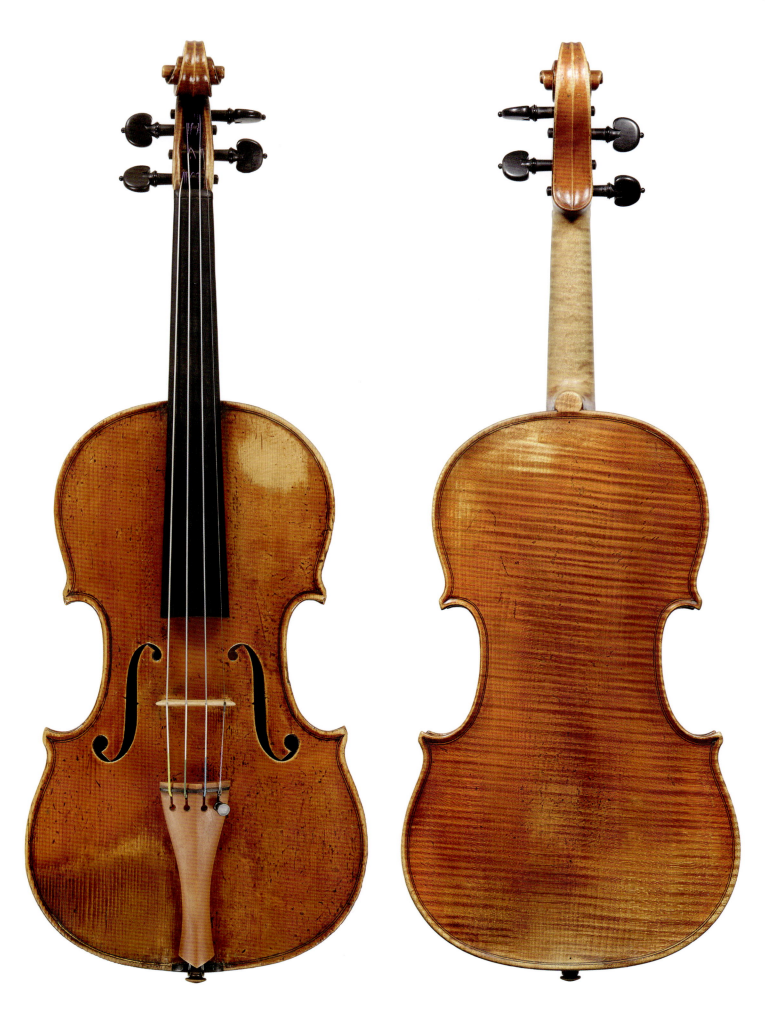

第四章　近代都灵学派早期的代表人物及其作品

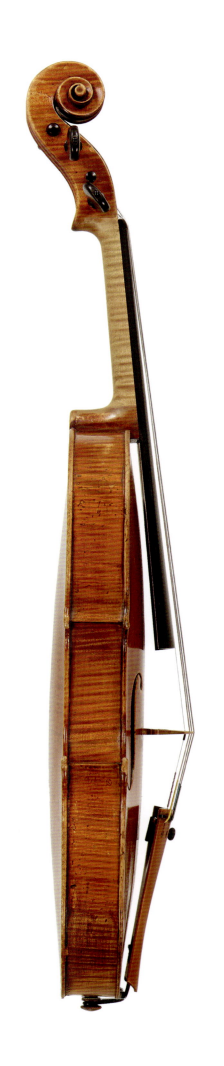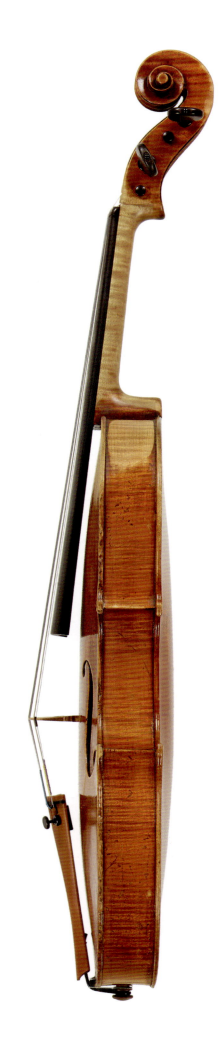

乐器种类：中提琴　　　　背板长度：38.40 cm
制作地：都灵　　　　　　上圆：18.60 cm
制作年代：1823　　　　　中腰：12.40 cm
配件：乌木　　　　　　　下圆：20.30 cm

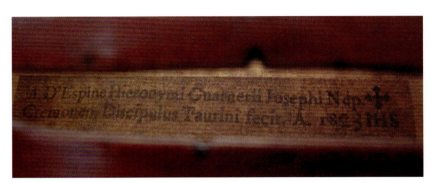

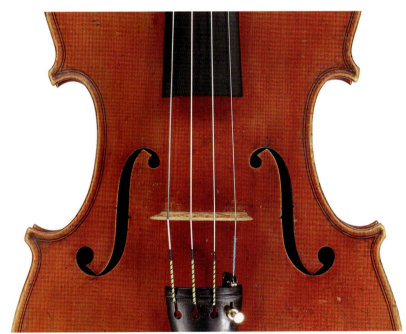

意大利近代都灵学派弦乐器研究

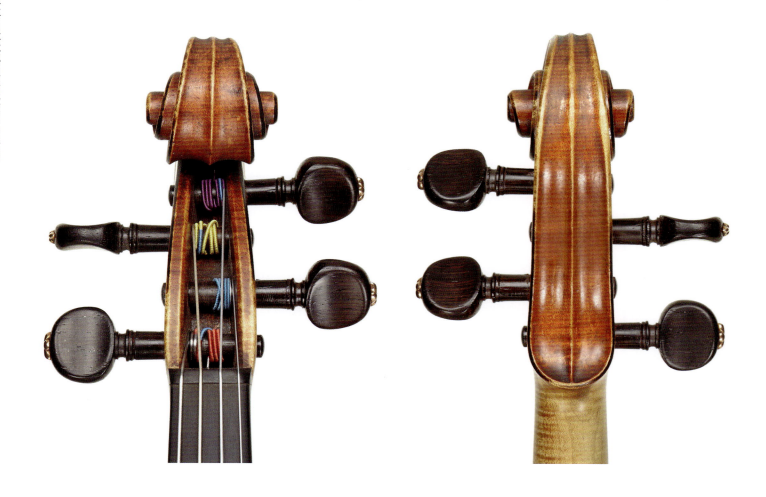

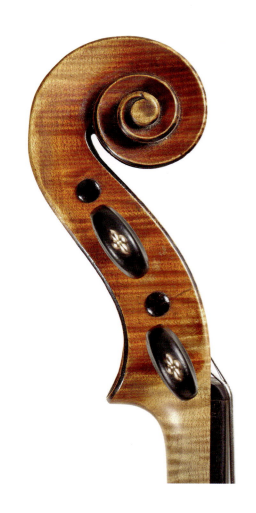

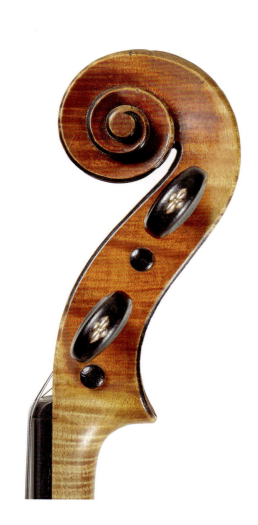

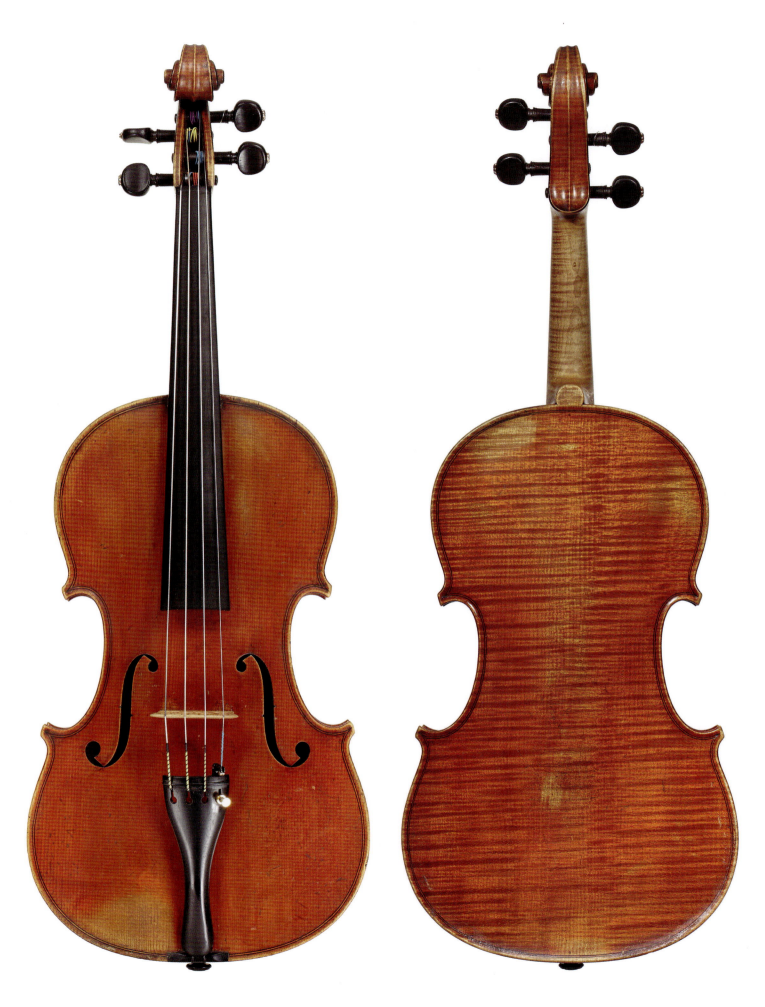

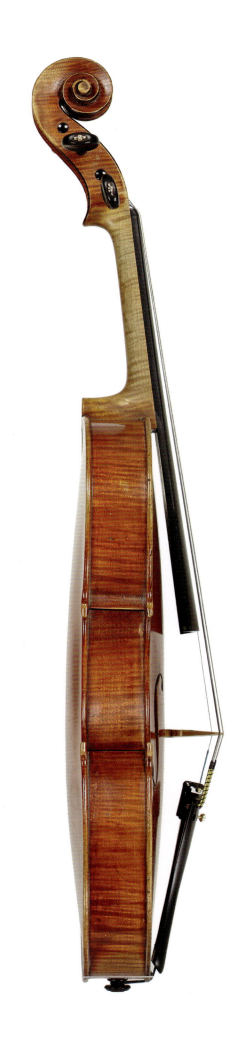
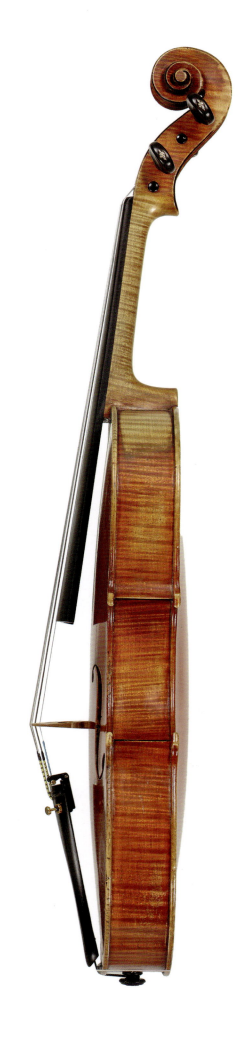

3. 盖塔诺·瓜达尼尼二世

盖塔诺·瓜达尼尼二世（Gaetano Guadagnini Ⅱ，盖塔诺二世）是卡洛·瓜达尼尼与特雷莎·贝尔通的长子，1796 年 11 月 30 日出生于都灵。盖塔诺二世自幼接受瓜达尼尼家族传统而又严格的制琴训练，但不幸的是，他的父亲与叔叔盖塔诺一世于 1816 年和 1817 年相继去世。盖塔诺二世 21 岁时，在继母乔凡娜·玛丽亚·梅娜的帮助下继承了位于都灵帕尔马大道的瓜达尼尼家族工作室。在职业生涯的早期，盖塔诺二世主要致力于制作吉他与修复古弦乐器，并因此获得良好的口碑而声名鹊起，后来逐渐独立开始制作各类弦乐器。

由于经营有方，家族的商业影响力逐渐扩大，1823 年盖塔诺二世将家族工作室搬迁到了更为繁华的市中心圣卡洛广场，并于 1828 年与来自贵族家庭的罗莎·巴尔迪结婚。婚后，夫妻二人共育有 3 个孩子，其中之一便是后来继承瓜达尼尼家族事业的弦乐器制作大师安东尼奥·瓜达尼尼。在盖塔诺二世的经营下，工作室的商业范围逐渐增大，除了制作弦乐器和修复古弦乐器之外，还出售各种档次的弦乐器、琴弦以及配件。与此同时，盖塔诺二世还与法国的大琴商之间有着进出口乐器的商业往来。其兄弟乔基诺·瓜达尼尼在 1827 年因此而远赴巴黎，成为意大利都灵与法国巴黎提琴界著名的代理商。

纵观盖塔诺二世的职业生涯，他曾参加过 1829 年、1838 年和 1844 年举办的都灵博览会。其展示的作品以吉他为主。但在 1838 年的国际展览上，除了吉他之外，盖塔诺二世还展示了一把其本人制作的小提琴。1830 年至 1840 年是盖塔诺二世领衔的瓜达尼尼工作室主要的高产期，其本人也将大部分的精力投入其中。因此，当今已知大部分盖塔诺·瓜达尼尼二世的作品都是出自这一时期。

同时，盖塔诺与迪斯皮涅也有着广泛合作。后者经常出入瓜达尼尼家族工作室，久而久之由于频繁接触，盖塔诺在制作风格方面多多少少受到了迪斯皮涅的影响，因而其作品里呈现的很多制作理念与迪斯皮涅较为相似。由于两者的相似程度较高，后世有部分学者认为盖塔诺只制作过吉他，而贴着他本人标签的弦乐器作品皆由迪斯皮涅制作。而事实恰恰相反，两人之间真正的关系是瓜达尼尼家族为迪斯皮涅的"业余"制琴生活提供了大量帮助。

在盖塔诺的经营下，瓜达尼尼工作室成为都灵乃至皮埃蒙特地区最有名的制琴中心之一，当时最优秀的音乐家和收藏家都经常光顾他的工作室。因此，盖塔诺一直过着富裕的生活，直至生命的最后阶段。

盖塔诺于 1852 年 3 月 3 日在都灵去世。在其死后整理出来的遗产清单中，有许多来自法国米尔库的各档次弦乐器与配件，这也能从侧面反映出瓜达尼尼工作室与法国制琴学派有着较为频繁的商业往来。

盖塔诺的遗产中还有大量他本人生前创作的弦乐器作品，但多数都是吉他，只有少许小提琴，这些小提琴基本都是在 1830—1840 年间制作的。这一时期都灵最优秀的弦乐器制作师是普莱森达与迪斯皮涅，盖塔诺的创作不可避免地受到了他们的影响。这些小提琴整体长度较长，与迪斯皮涅的作品有明显的相似之处，同时也带有些许当时正流行的法国制琴学派的特点，但在琴头的制作与镶边的加工以及所使用的清漆等方面有着较大区别。

盖塔诺在他的作品上使用过不同的标签：其中一种上面记载了其工作室最初的地址迪力帕托·法卡尔多，这种标签一直使用到 1822 年左右；另一种与前一种类似，但标签上的地址更改为圣卡洛广场；盖塔诺在他的弦乐器上使用的第三种标签带有拉丁文字样。

乐器种类：小提琴

制作地：都灵

制作年代：1822

配件：黄杨木

背板长度：35.90 cm

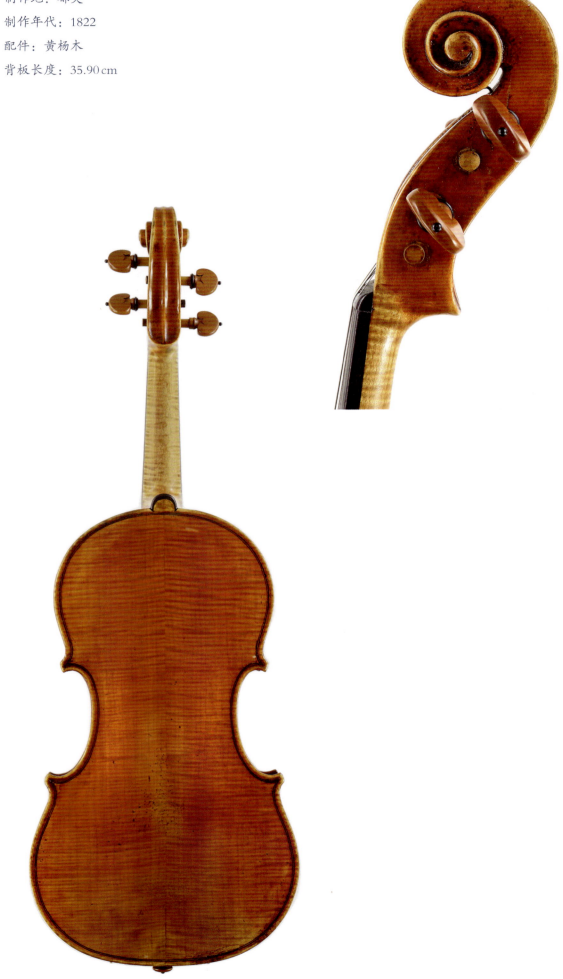

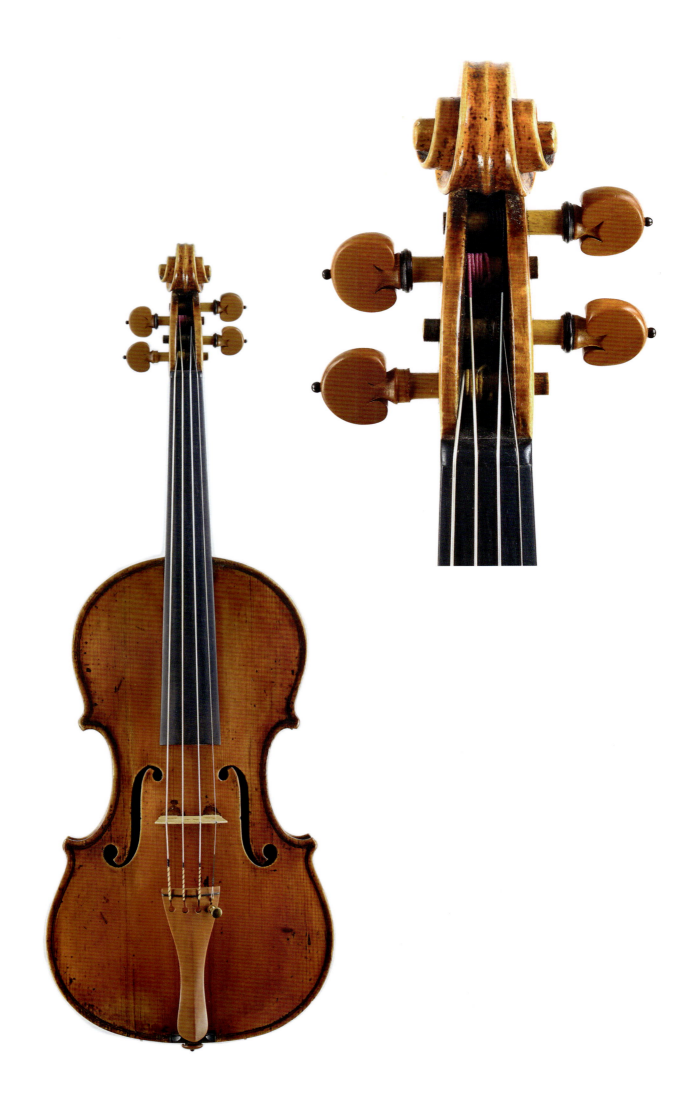

第四章 近代都灵学派早期的代表人物及其作品

乐器种类：小提琴
制作地：都灵
制作年代：1830
配件：黄杨木
背板长度：35.70 cm

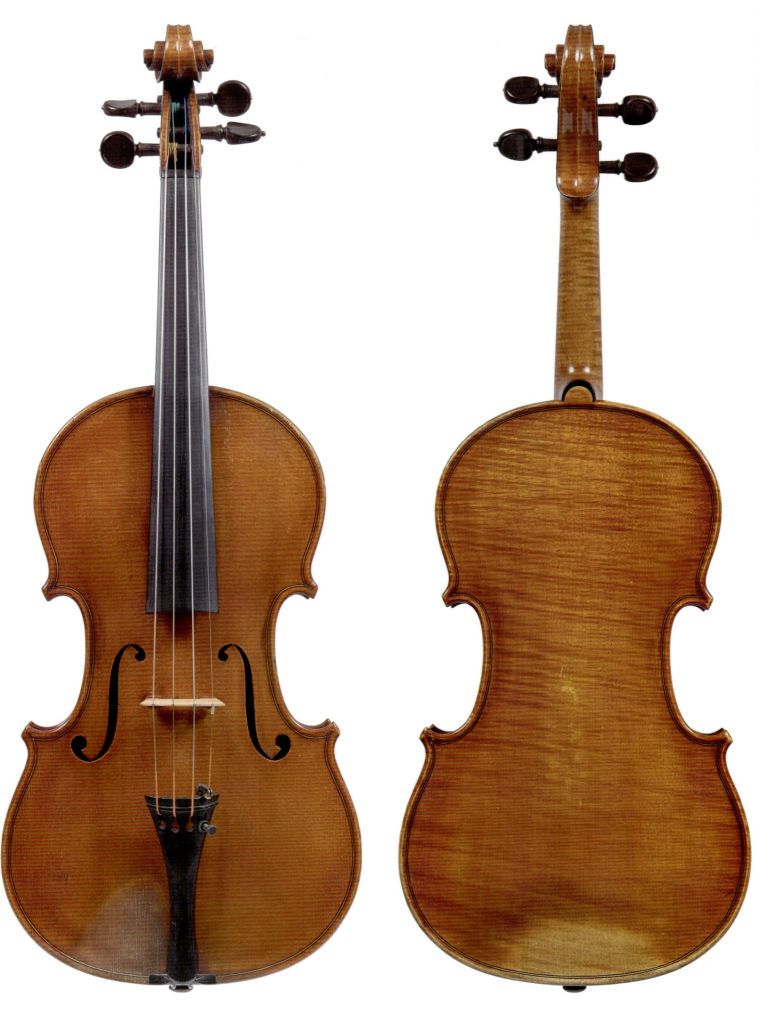

第四章 近代都灵学派早期的代表人物及其作品

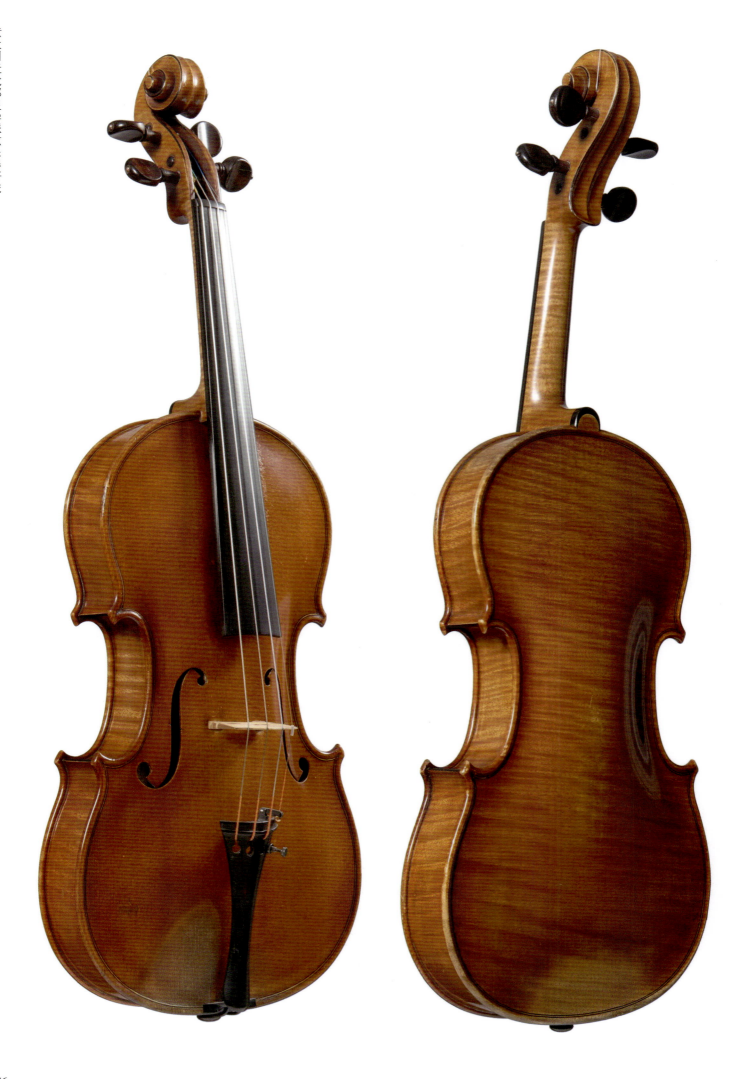

4. 皮耶·帕什艾尔

在前文中，皮耶·帕什艾尔(Pierre Pacherel)这个名字之所以经常被提及，大多是因为他与丹尼斯家族的密切关系。正如之前提到过的，所有从法国米尔库远赴意大利都灵发展和定居的制琴师，在搬迁到意大利之前就已经对彼此非常了解。因此在一些文献中，皮耶·帕什艾尔经常被那时的同行们认作普莱森达的学徒之一，但从学术层面的事实上来看，相对于"学徒"，或许用"合作者"来称呼他更为合适一些。

皮耶·帕什艾尔在业内成名，并非因为他创作的那些风格不属于皮埃蒙特近代都灵学派范畴的作品，而是因为他是普莱森达重要的商业伙伴之一。皮耶·帕什艾尔虽然不是都灵学派的制琴师，但他至少可以被认为是都灵小提琴制作师中的一员。

由于人们对他的个人背景知之甚少，相关的文献记载也不多，所以皮耶·帕什艾尔的形象一直是个谜。从时间较为久远的文献中获得的信息有时很难理清，也有一部分文献带有一定的混淆性和自相矛盾的观点。尽管如此，通过长期仔细的研究，我们还是从一些文献资料中找到了他的踪迹，也对他的生活和工作有了更多的了解。

皮耶·帕什艾尔于1803年9月7日出生于法国米尔库，是简·约瑟夫和安妮·亨利的长子。除了知道他7岁就失去了父亲之外，其他有关他童年的信息少之又少，只知道皮耶·帕什艾尔年少的时候在米尔库接受过正规的弦乐器制作启蒙训练。

历史上有一种观点认为，皮耶·帕什艾尔曾与年轻的维约姆共事过，但没有确切的消息来源可以证实这一点，部分资料只显示1818年在维约姆搬到巴黎之前，还只是个孩子的皮耶·帕什艾尔曾在米尔库与他相遇。

成年后的皮耶·帕什艾尔，由于工作原因经常要远赴各个国家与地区出差，于是众多的护照申请和出入境记录，可以让我们了解他都去过哪些地方。1821年6月23日，他申请了去凡尔登的签证；1822年7月22日，他申请了去都灵的签证；1826年5月30日，他再次申请了去都灵的签证，这次他在都灵待的时间比上次更长。在都灵，他接触到了更多的人脉，特别是与丹尼斯家族的一些成员结下了深厚的友谊。大约一年后的1827年3月30日，皮耶·帕什艾尔申请了前往热那亚的长期签证。热那亚是撒丁王国的一个重要海港城市，它有着良好的发展前景和需求不断增长的音乐市场。皮耶·帕什艾尔在申请表上写下的职业是弦乐器制作师，从中也可以分析出他有很大可能性是因为业务的关系而前往热那亚。

1828年皮耶·帕什艾尔在热那亚卡洛·菲利斯剧院里创建了自己的工作室，并且招募了许多当地的制琴师，为那些年轻的制琴师提供了很好的工作机会。同年，皮耶·帕什艾尔向热那亚再次提出申请，并获得了两次延长居留的许可，此后便一直定居在热那亚。

1829年，皮耶·帕什艾尔的妹妹玛利亚·卡特琳娜嫁给了来自布拉的卡洛·吉奥里奥·朱利安诺。而婚礼上的伴郎是列奥波德·诺里尔和乔万尼·弗朗西斯科·普莱森达。这一点可以再次证明，来自法国米尔库的制琴师大多数彼此都认识，而且意大利人普莱森达与来到都灵的几个法国制琴家族和制琴师的关系都相当不错；而皮耶·帕什艾尔全家也经常与丹尼斯家族保持友好的来往，后来发生的诸多事件也证明了这一点。

1832年左右，因为某些不为人知的原因，皮耶·帕什艾尔暂停了所有商业交易活动，离开都灵搬到了法国尼斯，并且从1834年起，正式以制琴师的身份开始接受订单，打造各类弦乐器与吉他。而他在这一时期创造的乐器，是我们已知的第一批带有其本人签名的乐器。这批弦乐器的模具所制造出的小提琴与普莱森达同时期的作品很相似，很容易让后人混淆。尽管在琴漆的使用和一些具体的风格特征上有所不同，但从总体上来看，普莱森达和皮耶·帕什艾尔在制作方式上有着很深的内在联系。

1835年5月27日，出入境记录显示皮耶·帕什艾尔申请了去都灵的签证，但他很快就回到

了尼斯。1836 年 5 月 25 日，他在尼斯又申请了前往热那亚的签证。同年 10 月 8 日他所填写的居留许可申请表上显示他的职业是"乐器领域的高级制琴师"，生活状态是与妻子同住。申请表上透露出的信息很有趣，但是令人费解：皮耶.帕什艾尔与特蕾莎的婚姻状况是其传记中较为模糊的一个部分。

据记载，二人应该是 1836 年初在热那亚结婚的，但 19 世纪中期的几份文件中显示，在 1851 年他们再次在尼斯结婚了。一般说来，这种情况十分罕见，这件事前后的矛盾也为他们的婚姻状况蒙上了一层神秘的薄纱。

根据我们找到的文件显示，皮耶·帕什艾尔的母亲是一名职业蕾丝织布工，在 1840 年之前与儿子全家人一起都在尼斯生活。1841 年 11 月，皮耶·帕什艾尔的岳父尼古拉斯·丹尼斯去世后，帕什艾尔返回都灵处理他的遗产问题。由于遗产分配，他被迫停留在都灵的时间超过了计划的时间。

遗产分配完不久之后，皮耶·帕什艾尔返回尼斯，接下来的日子，随着技艺的日益娴熟与知名度的提高，其生意也愈加兴隆。其订单来源也逐渐拓展到有着主流贵族圈子的其他国家大城市。从 1846 年起，尼斯商业杂志目录上就出现了皮耶·帕什艾尔的广告，其内容是为他的工作室招聘更多的弦乐器制作师和钢琴制作师。

1848 年 5 月和 1854 年 7 月，皮耶·帕什艾尔两次申请了前往都灵的签证，虽然是因公事出差而短暂逗留，但是我们推断很大可能他第一次是去探望健康状况不容乐观的普莱森达，当时后者正在为自己的最后一件作品署名，而第二次去都灵，恰好是普莱森达生命垂危的那段时间。

从此之后，皮耶·帕什艾尔再也没有去过都灵，其间只在 1856 年因家族生意回了一趟米尔库。

1860 年，尼斯正式成为法国的一个省，皮耶·帕什艾尔往返于米尔库与尼斯之间便不再需要申请签证及写明行程的原因，因此我们无法从官方记录查清他这个时期的行程。但可以确定的是，皮耶·帕什艾尔在 1871 年 12 月 31 日去世之前，一直在尼斯过着平静的生活。

皮耶·帕什艾尔的一生都是在不停的奔波中度过的，大致的活动区间是米尔库、尼斯、热那亚、都灵等几座城市。其在都灵停留的时间较长，1822 年、1826 年两次去都灵，之后是 1830 年至 1832 年，最后几次短暂逗留是在 1835 年、1840 年、1841 年、1848 年和 1854 年。而 1827 年至 1828 年、1836 年至 1839 年他则居住在热那亚。除此之外的大部分时间，皮耶·帕什艾尔全家都生活在尼斯。

正是因为如此，他也给普莱森达的作品创作带来了一定的影响——皮耶·帕什艾尔生活在尼斯期间，为普莱森达售出了一些未上漆的弦乐器，因为两个城市相距较近，双方可以轻易将彼此交易合作的乐器寄运给对方。

皮耶·帕什艾尔很少在自己的作品上留下本人的签名，因而带有其本人字迹的乐器极其罕见。而这些作品无论从琴型设计的选择还是琴头等部位的风格特征，都可以看出近代都灵制琴学派深深的烙印。但是从整体的外观上来分析鉴定，大多不会被误认：琴身以及镶边的工艺与法国米尔库学派的制琴风格更为接近，似乎制作者本人特意想加入一些年少时在米尔库接触到的法国制琴风格与元素，从而将自己的作品与意大利都灵代表人物普莱森达的作品区分开来。此外，琴漆的成分也与近代都灵制琴学派所使用的主流配方是完全不同的。

总而言之，皮耶·帕什艾尔是一位训练有素的优秀法国制琴师，尽管他的技艺水平和影响力没有达到同时期一流大师的水准，但因其有过与伟大的普莱森达在都灵一起共事的经历，所以其在学术界广为人知。

乐器种类：小提琴　　　背板长度：36.5 cm
制作地：米尔库　　　　上圆：16.8 cm
制作年代：1820　　　　中腰：11.0 cm
配件：玫瑰木　　　　　下圆：20.6 cm

第四章　近代都灵学派早期的代表人物及其作品

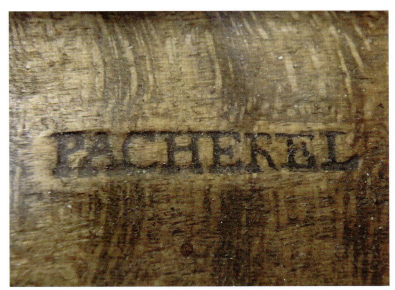
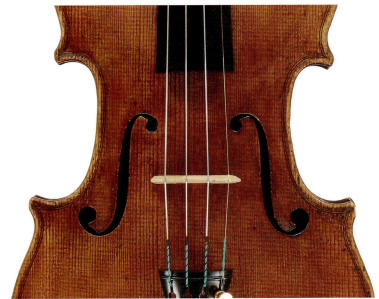

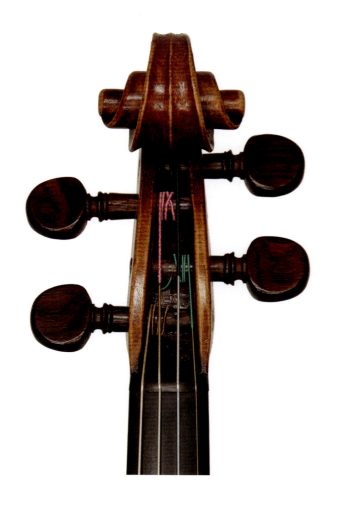
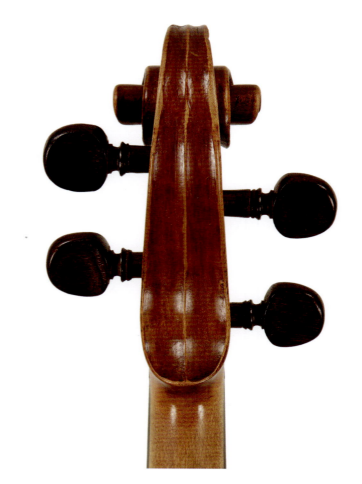
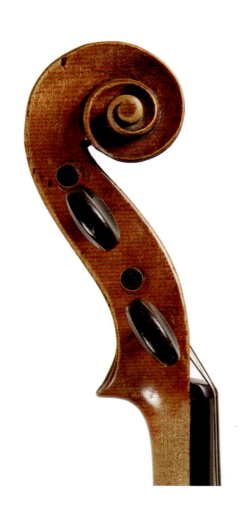
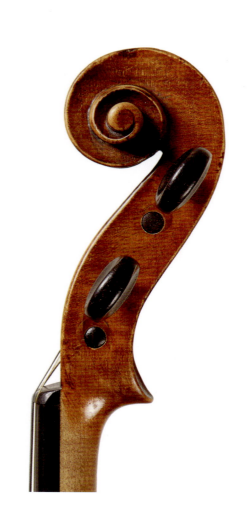

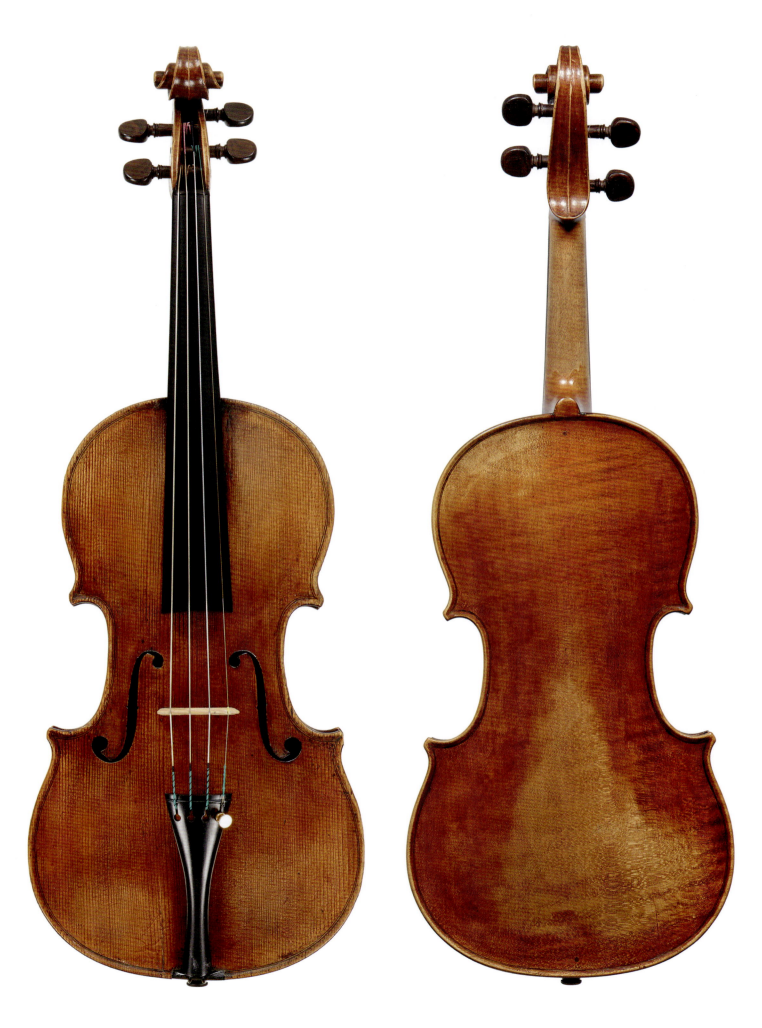

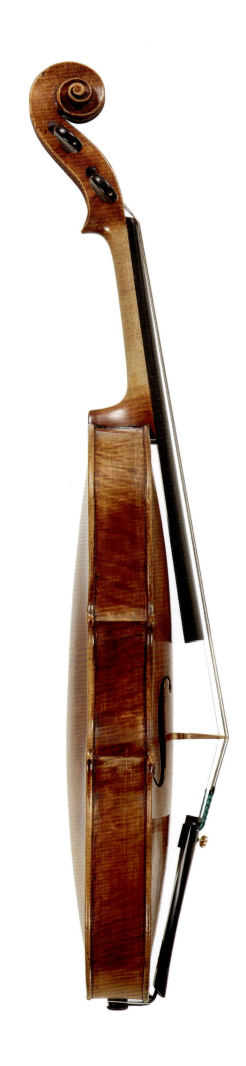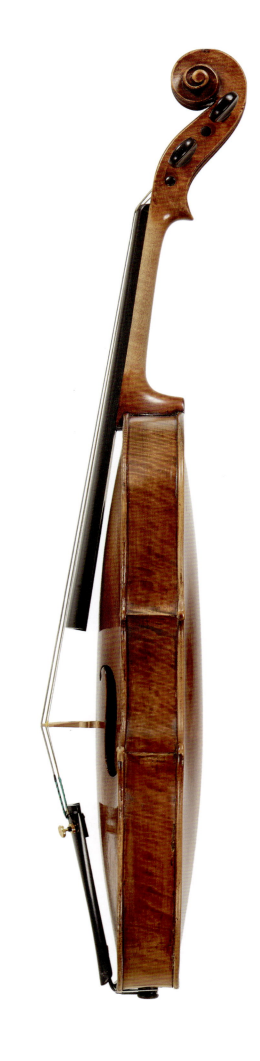

乐器种类：小提琴

制作地：尼斯

制作年代：1863

配件：黄杨木

背板长度：35.7 cm

标签：Petrus Pacherel fecit nicaeae anno Domini 1863

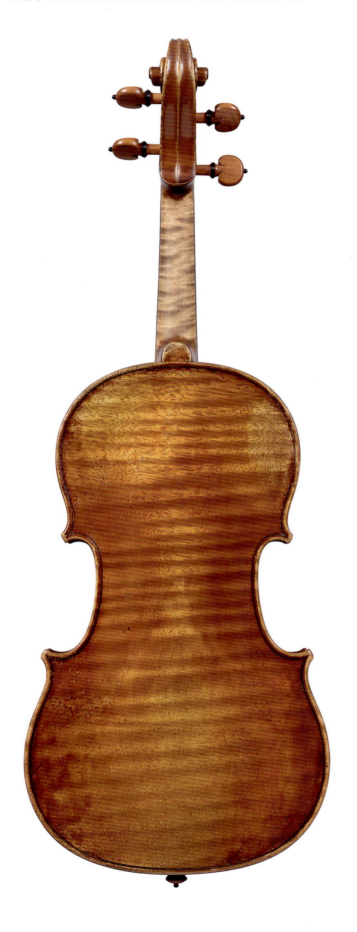
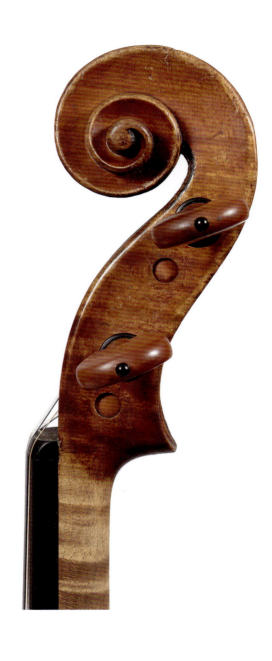

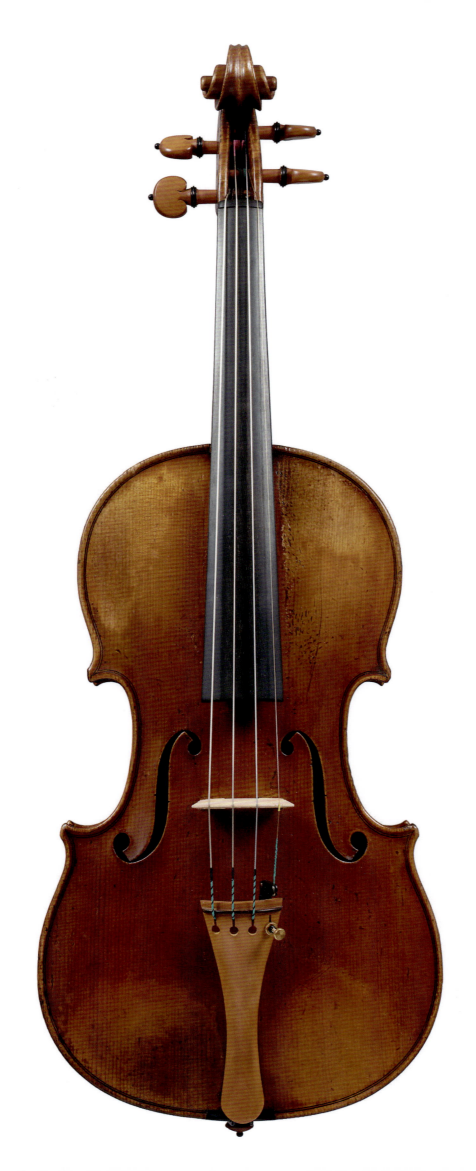

5. 朱塞佩·罗卡

朱塞佩·罗卡(Giuseppe Rocca)是19世纪意大利最优秀的制琴师之一，也是皮埃蒙特近代都灵学派除乔万尼·弗朗西斯科·普莱森达之外，另一位杰出的代表人物。时至今日，他的作品在全球各国的著名拍卖行内依然受到众多投资者、基金会、收藏家、音乐家的高度赞扬与追捧，以至于成交记录屡创新高。

尽管朱塞佩·罗卡的制作风格算不上新奇独特，但具有极高的研究价值。后世的学者们为了全面剖析其制琴艺术，通常需要结合当时的历史背景进行解读，并将他的艺术作品与同时期其他意大利近代都灵学派制琴师的弦乐器作品进行横向比较。

朱塞佩·罗卡于1807年4月27日出生在意大利的巴尔巴雷斯科，之后在10岁左右跟随家人一起迁至阿尔巴生活直至长大成人。根据文献零星的记载，罗卡在阿尔巴生活时当过一段时间的木匠，并制作过一些较为业余、稍显粗糙的乐器。

1828年11月，罗卡服完了兵役回到阿尔巴，与安娜·玛丽亚·卡利萨诺结婚，婚后成为一位销售面粉以及面包的商人。1834年罗卡的妻子去世，同年年底罗卡离开阿尔巴前往都灵。幸运的是，罗卡刚到都灵不久，巧遇普莱森达招募学徒，于是，朱塞佩·罗卡的专业制琴启蒙训练在普莱森达的工作室里开始了。

较高的起点与自身不凡的天赋，使得罗卡在这里如鱼得水，他很快就从老师普莱森达处掌握了意大利传统制琴艺术的奥秘，并且在老师的影响下，为其代工了为数不少的具有法国学派风格的弦乐器。没过多长时间，罗卡作为普莱森达的左膀右臂，成为工作室里必不可缺的制琴师代表。

仅在几年后的1838年，罗卡自立门户，正式在都灵成立了独立运营的工作室。在成立初期，由于投资过大、入不敷出，巨大的债务压力使得原本就不怎么懂得商业运作的罗卡突发重病，累倒在床。而接踵而来的医疗支出使罗卡的生活雪上加霜，极为拮据，但其又不得不为了养家糊口而坚持工作。因而，债务、病痛等不利因素，对罗卡造成的影响也或多或少地体现在这一时期他的作品上。罗卡的感情生活也并非一帆风顺，一生有过五次婚姻，并且经历过多次丧偶，共育有四个孩子。其中最小的孩子恩里科·罗卡，后来子承父业，成为一名职业弦乐器制作师，并最终成为近代热那亚学派的杰出代表人物。

朱塞佩·罗卡自1838年成立自己的独立工作室后，早期制作的弦乐器都是基于老师普莱森达的模型，但很快他就开始在制作中注入自己的创意与想法，并有意地将各类弦乐器的某些细节特点进行个性化处理。显然，这一时期的罗卡在尝试摆脱普莱森达带来的影响，树立自己的艺术风格。尽管为了赚钱还债，他同时受理普莱森达的委托，完成大量的代工任务，但这批乐器的制作工艺，与传统的普莱森达风格多多少少还是有些不同的。例如，从罗卡这一时期作品的琴头可以观察到，其制作思路大量参考了古代克莱蒙纳学派的经典制琴传统。研究发现，罗卡的小提琴作品琴头两侧的螺旋眼通常比普莱森达的作品略小（这可能是他将自己的作品与普莱森达的作品区分开来的方式之一）。

为了解决一些财务问题，罗卡也会将一部分未上漆的半成品白琴低价卖给普莱森达，其余品质较高的弦乐器则由其本人制作完成。有趣的是，这批由罗卡制作的弦乐器均没有使用普莱森达的清漆，这也再次从侧面证明了普莱森达对自己的清漆配方非常重视。

罗卡对古代克莱蒙纳学派制琴方式产生浓厚的兴趣也许是由1842年左右的一次偶然邂逅引起的。他在普莱森达处偶遇了造访都灵的著名收藏家兼乐器商人路易吉·塔里西奥。路易吉·塔里西奥向罗卡展示了其收藏的一些古代克莱蒙纳学派前辈们创造的珍稀弦乐器，这里面包含了几把精美的斯特拉迪瓦里的小提琴（其中甚至还有那把在今天被我们称为弥赛亚的小提琴）以及数把昂贵的耶稣·瓜乃里的小提琴。罗卡从此一发不可收拾，被克莱蒙纳小提琴风格深深地吸引，以至于不久后他就开始以斯特拉迪瓦里与瓜乃里的作品为模型制作弦乐器。

与老师普莱森达热衷于商业运作并且大量承接订单，以及投身于贵族圈的社交不同，朱塞

佩·罗卡投入了大量的时间和精力对克莱蒙纳制琴大师们的制琴工艺进行深度钻研与剖析。这些研究也使得罗卡不断改变自己的创作理念与制作风格，不再采用过去为普莱森达工作时所掌握的一些带有法国学派影响的制琴技术。

从某种意义上讲，朱塞佩·罗卡是意大利近代史上第一位效仿耶稣·瓜乃里的制琴师。

大约从1850年开始，罗卡在其制琴生涯中彻底摒弃了老师普莱森达那套法国风格的制琴技术，余生只使用瓜乃里与斯特拉迪瓦里作品的琴型。其创作的弦乐器并不只是单纯的复制品，而是以斯特拉迪瓦里和瓜乃里的两种模型为基础，根据不同时期对弦乐器的审美与需求不断变化调整，从而创造出了既具创新色彩，又有极佳品质的弦乐器作品。值得一提的是，早期罗卡在制作中提琴时仍沿用老师普莱森达的模型，后来经过不断的研究和探索，最终罗卡创造出了极具个人特色的中提琴与大提琴制作模型，甚至比普莱森达的模型更贴合古代克莱蒙纳学派的审美传统。

朱塞佩·罗卡在职业生涯中参加了各种国家级和世界级的展览：1844年都灵举办的展览上展示了两把小提琴和一把中提琴；1846年热那亚的展览上展示了一把大提琴；1850年都灵的展览上展示了一把大提琴和三把小提琴；1851年伦敦的展览上展示了两把小提琴；1854年热那亚的展览上展示了一把大提琴、一把吉他和几把小提琴；在1855年和1858年他分别参加了巴黎与都灵的展览；最后一次是1861年在佛罗伦萨参加国际展览会。在这些展览上，他获得了众多奖章和荣誉。需要强调的是，上述这些展览为我们确定罗卡的一些作品制作时间提供了许多有力的佐证。

作为一名具有强烈个性的制琴大师，罗卡会根据自己的喜好诠释不同古代大师的经典模型。而在这些模型中，其最用心诠释的就是斯特拉迪瓦里黄金时期的模型。罗卡有时会遵循"弥赛亚"小提琴的一些典型制作特征，如：将小提琴腰身边缘的形状打磨得非常尖锐，腰身与F孔的位置也保持着一个固定的倾斜角度等。而他对其他模型的诠释却往往不那么精细，反倒会更加突出个人特色。比如罗卡在模仿耶稣·瓜乃里晚年的模型制作小提琴时，往往会改变琴腰边缘的形状以及琴头的制作方式。

罗卡十分执着于学习研究古代前辈大师们作品的卓越之处，同时，他也是19世纪上半叶唯一一位能够精准地复制古代克莱蒙纳学派大师作品的意大利弦乐器制作师。同时期在弦乐器交易火爆的法国，制琴师们竞相模仿斯特拉迪瓦里和瓜乃里作品的趋势已经持续了多年，甚至斯特拉迪瓦里的"弥赛亚"是法国制琴师们最常复制的琴型之一，但对于此时的意大利来说，复制本国古代大师的作品仍是一种罕见的行为。

朱塞佩·罗卡的作品还有一个明显的特点：在一定程度上能够反映出他的生活状况，不同时期的作品在数量和质量方面都有很大的差异。总体来说，罗卡制作弦乐器所使用的木料不如普莱森达的精致，这也是二人有着不同的财务状况所导致的。

罗卡的大多数作品都是采用枫木制作而成的，而枫木往往容易被虫啃噬，保存时稍有不慎就容易在木板上留下蛀虫洞。经济状况较为拮据的罗卡通常会对这些孔洞进行填充和修复，修补完后继续用来制琴。有一段时间他还使用了一种来自美洲的枫木，这种木材的原材料价格相对来说更为低廉。在1861—1862年，罗卡偶尔还会使用意大利白杨木来制作乐器。

罗卡的弦乐器作品还有一些其他特征，比如琴头边棱普遍被涂成黑色，提琴内部的结构大多由柳木或云杉木制成。其在职业生涯早期使用的棕色清漆在作品制作完成后会快速变为浅橙色，在某些特殊情况下也可能变为红棕色。罗卡使用的清漆质量通常都很好，但厚度比普莱森达的作品更薄。关于木材的选择以及清漆的质量，当代一些学者认为罗卡在热那亚所制造的乐器价值较低。这种认知的传播导致许多由罗卡在热那亚制作的提琴作品标签被后人更换成他在都灵所使用的标签，可笑的是，这些伪造的标签甚至连日期都是错误的。据统计，现存的罗卡弦乐器真迹作品中，贴有虚假标签的竟然占了大多数。罗卡使用的标签会根据制作的时间以及地点而

产生变化。最常用的标签是椭圆形的,椭圆中有其名字的首字母,经常出现于提琴内部的各个地方,且位置不固定。

自1851年起,朱塞佩·罗卡持续往返于都灵和热那亚(在该地再婚并组建新的家庭)之间。最终在1863年,罗卡全家正式定居热那亚。而1865年1月27日,罗卡不幸因醉酒落入热那亚护城河内,意外告别了人世。

乐器种类:小提琴
制作地:都灵
制作年代:1839
配件:玫瑰木
背板长度:35.2cm

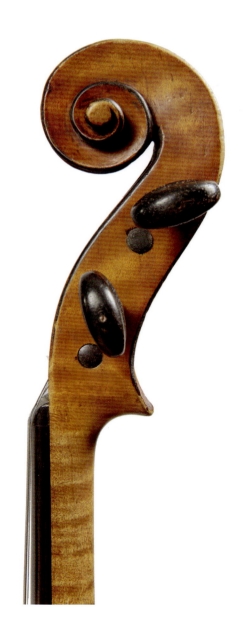

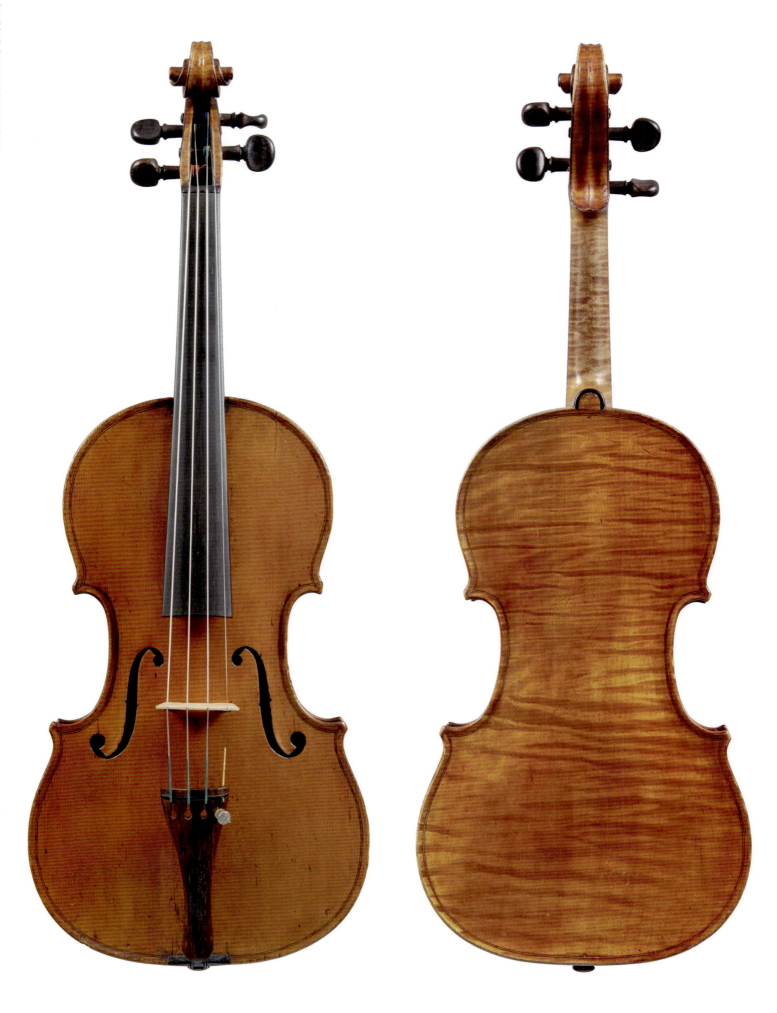

乐器种类：小提琴　　　　　　上圆：16.65 cm
制作地：都灵　　　　　　　　中腰：11.4 cm
制作年代：1839　　　　　　　下圆：20.6 cm
配件：黄杨木
背板长度：35.25 cm　　　　　丢失日期：2017 年 9 月 26 日

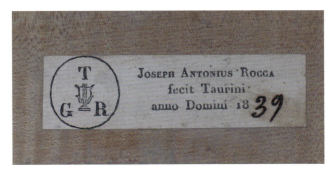

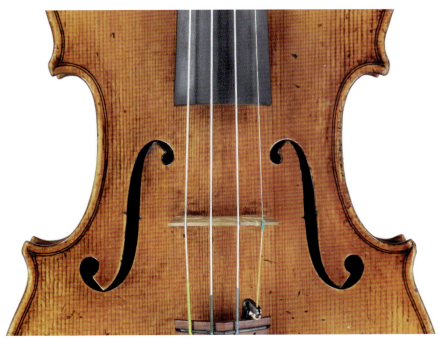

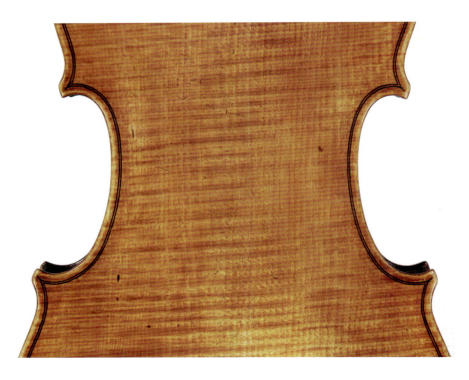

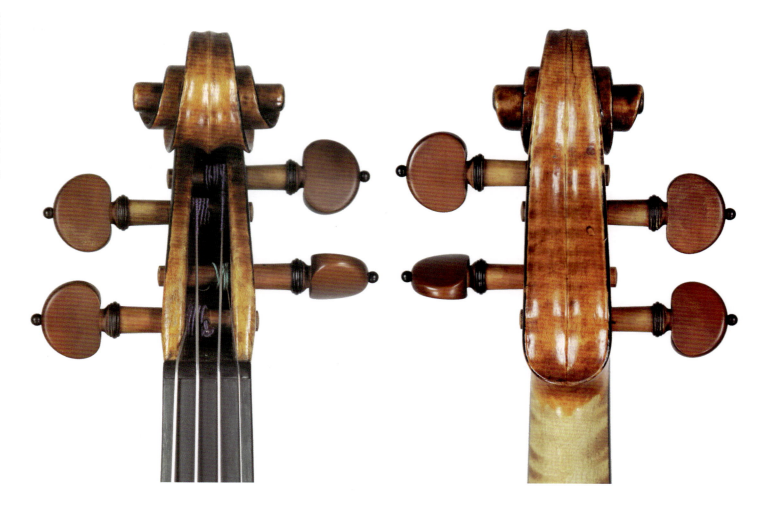
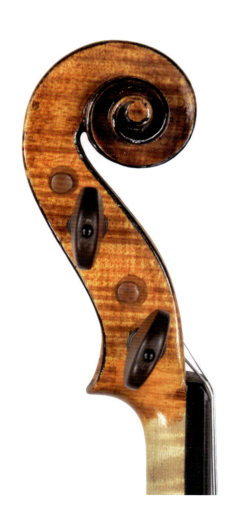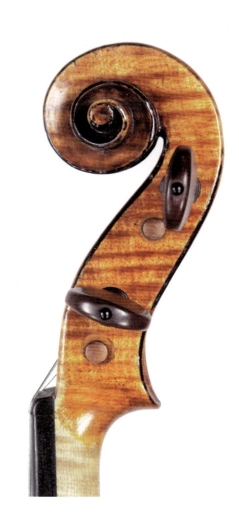

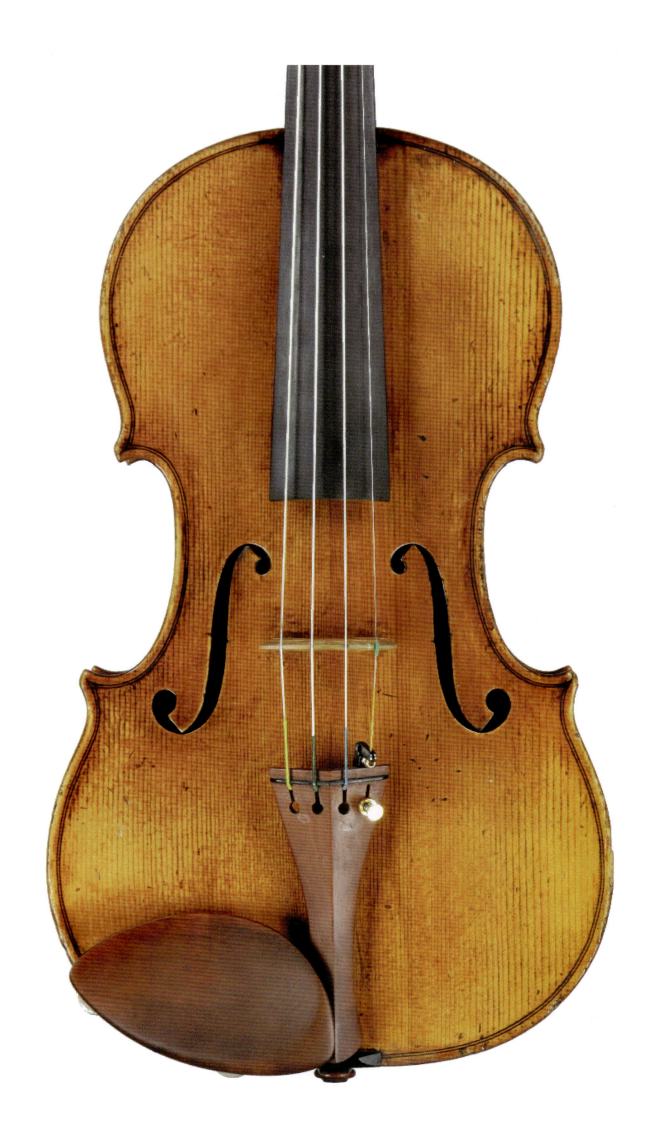

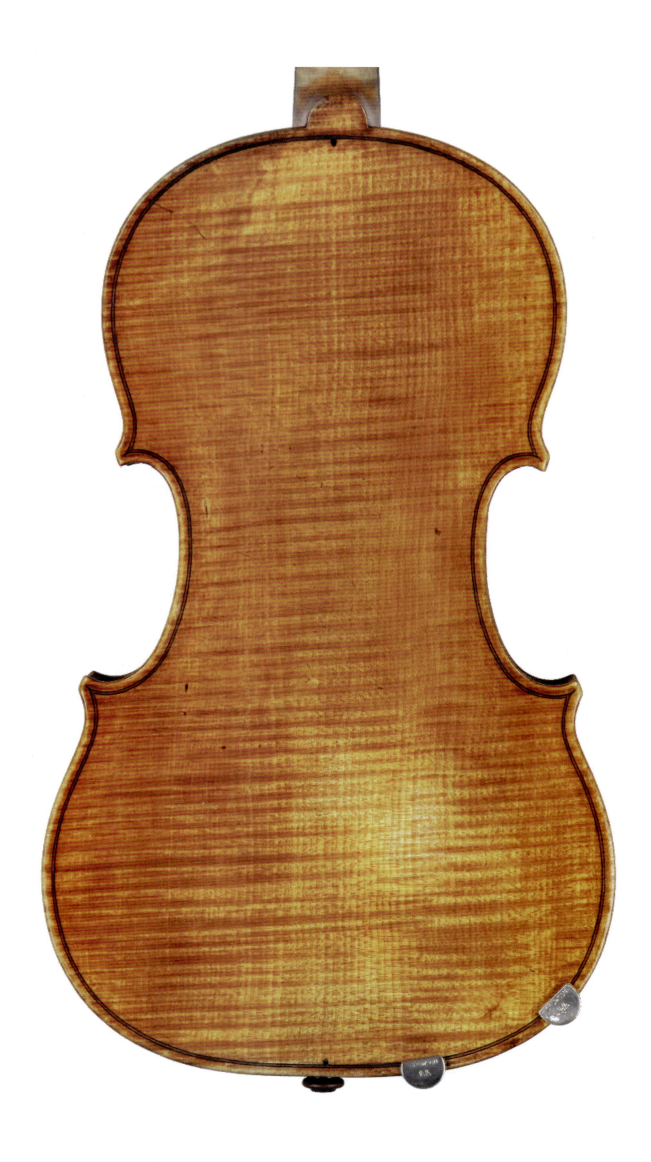

乐器种类：小提琴　　　　　背板长度：35.3 cm
制作地：都灵　　　　　　　上圆：16.7 cm
制作年代：1840　　　　　　中腰：11.2 cm
配件：乌木　　　　　　　　下圆：20.8 cm

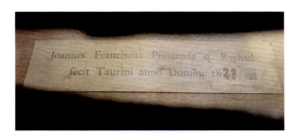

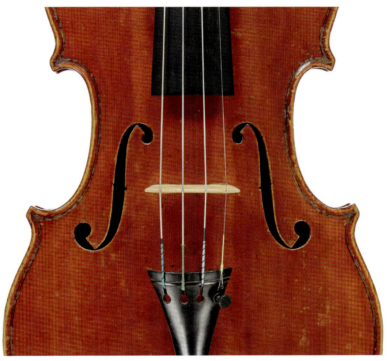

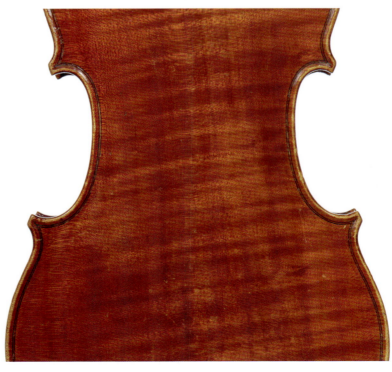

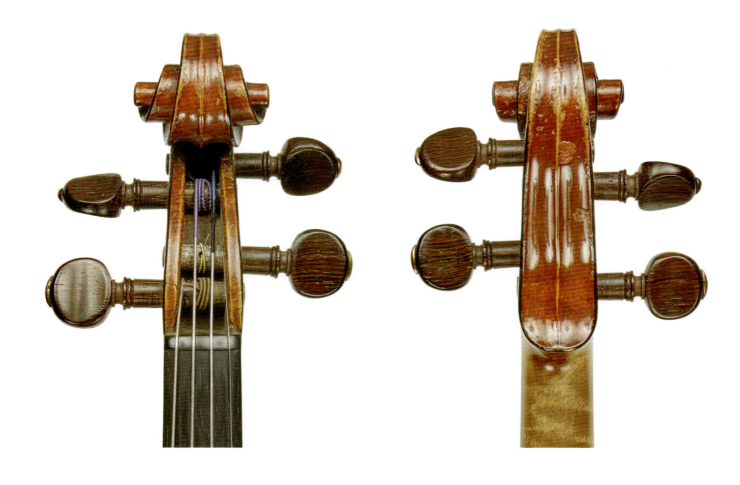
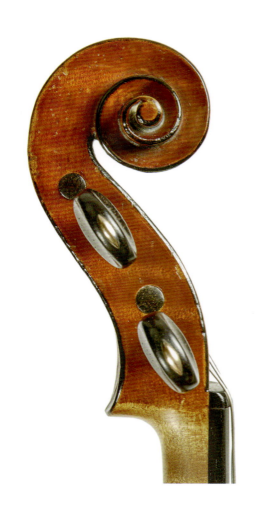
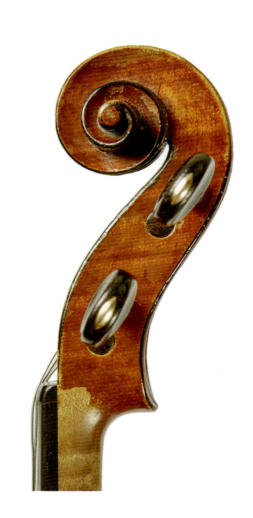

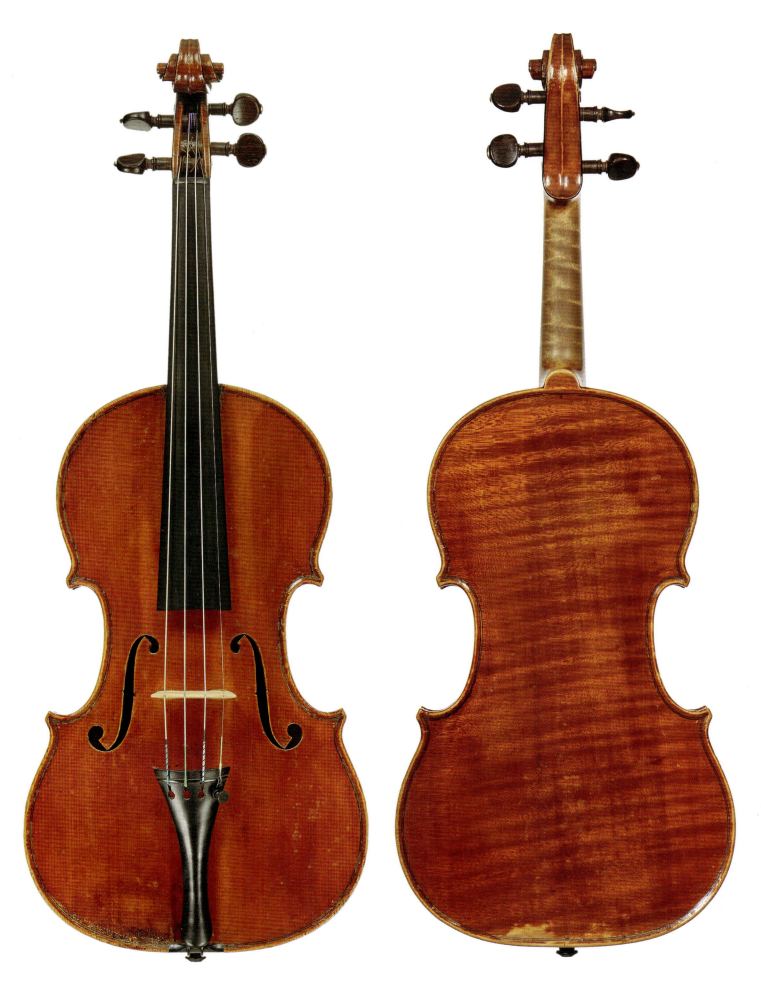

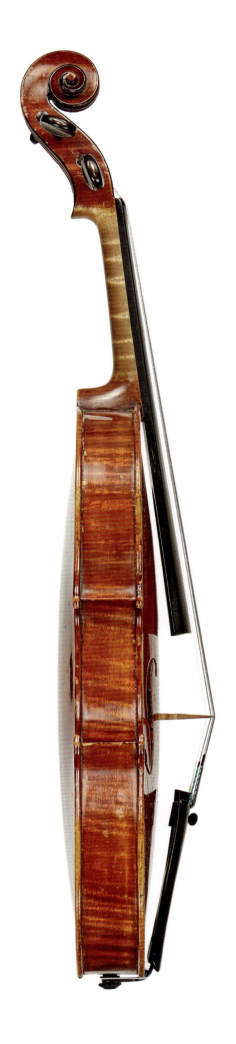
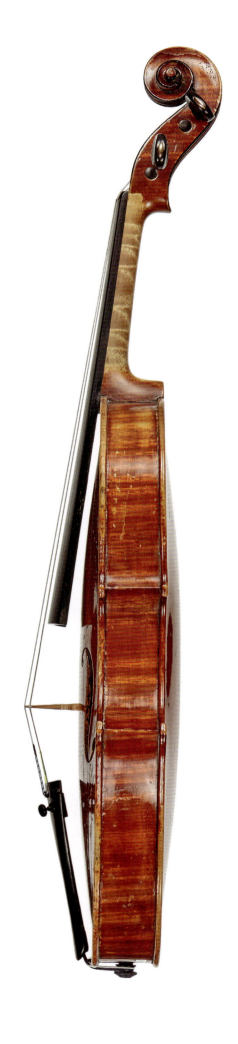

乐器种类：小提琴
制作地：都灵
制作年代：1846
配件：乌木
背板长度：35.50 cm
上圆：16.70 cm
中腰：11.20 cm
下圆：20.80 cm

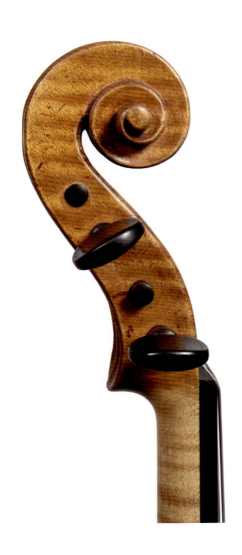
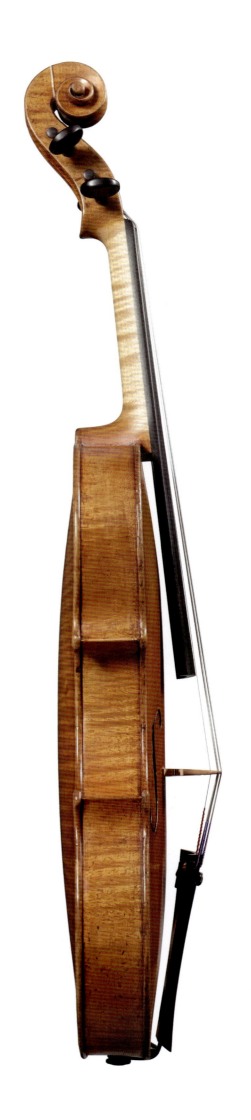

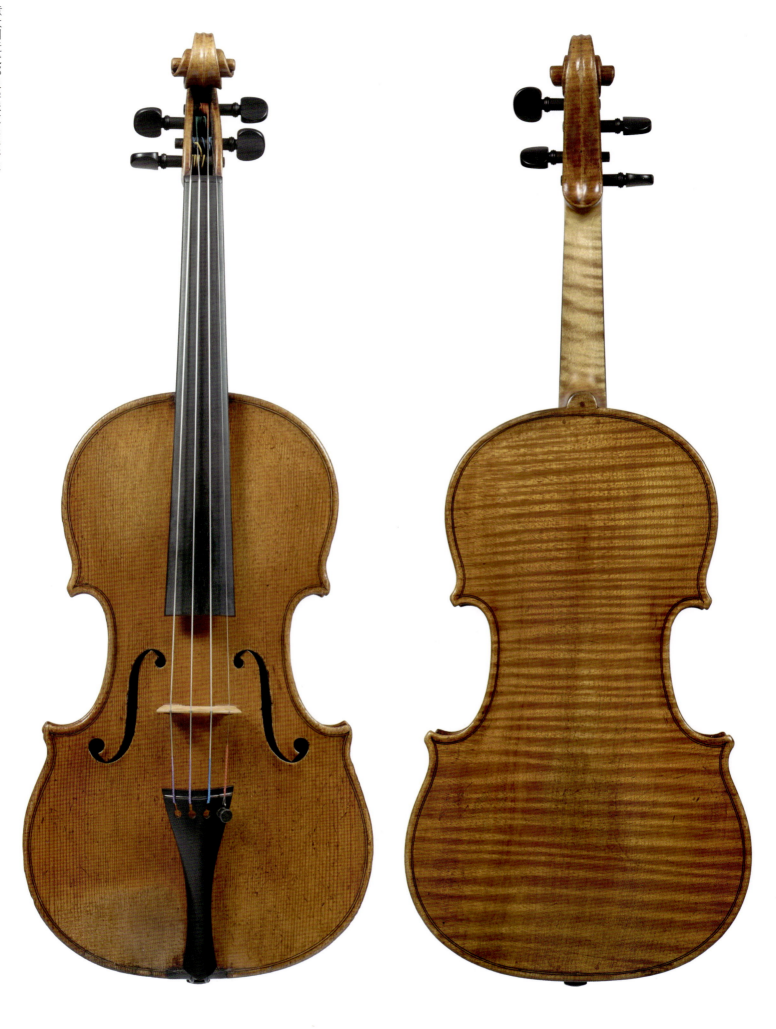

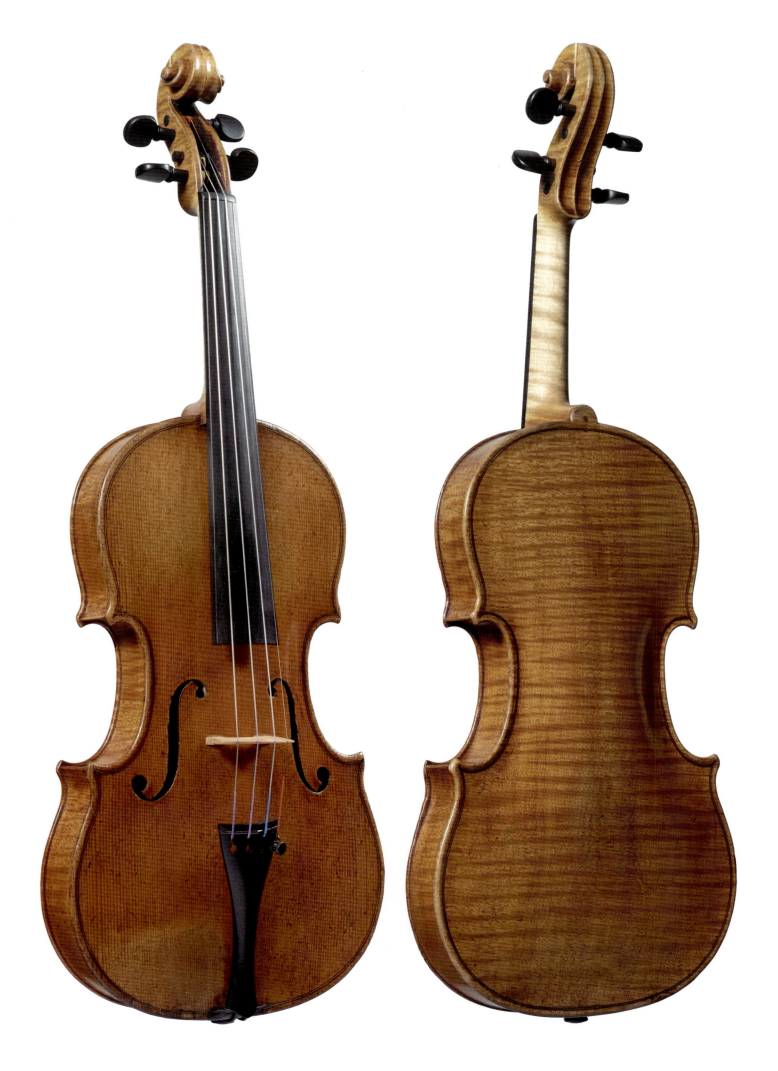

第四章 近代都灵学派早期的代表人物及其作品

乐器种类：小提琴　　　　　背板长度：35.40 cm
制作地：都灵　　　　　　　上圆：16.70 cm
制作年代：1850　　　　　　中腰：11.30 cm
配件：玫瑰木　　　　　　　下圆：20.60 cm

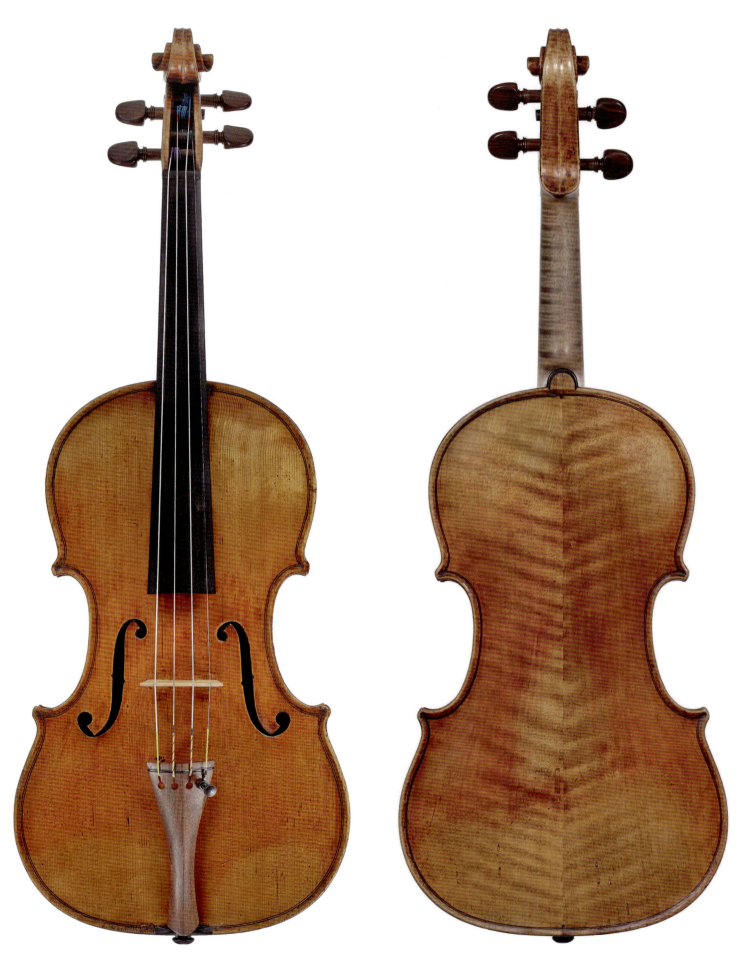

第四章 近代都灵学派早期的代表人物及其作品

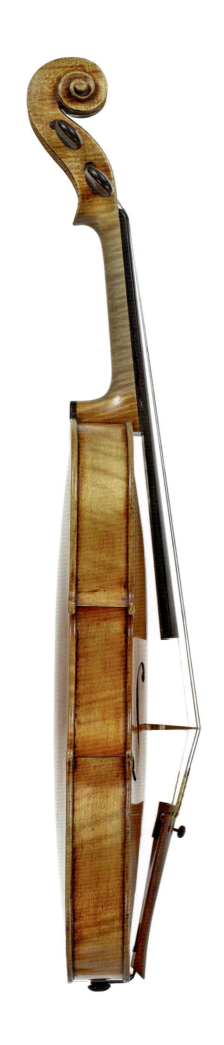
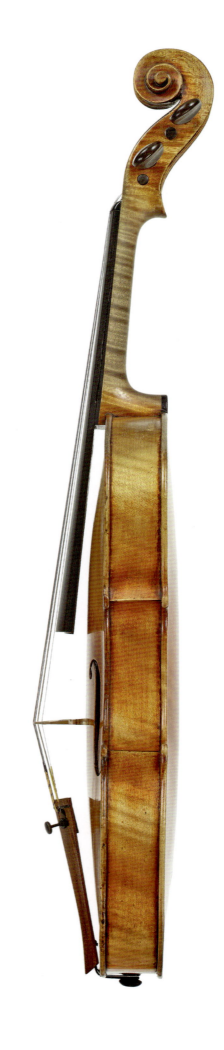

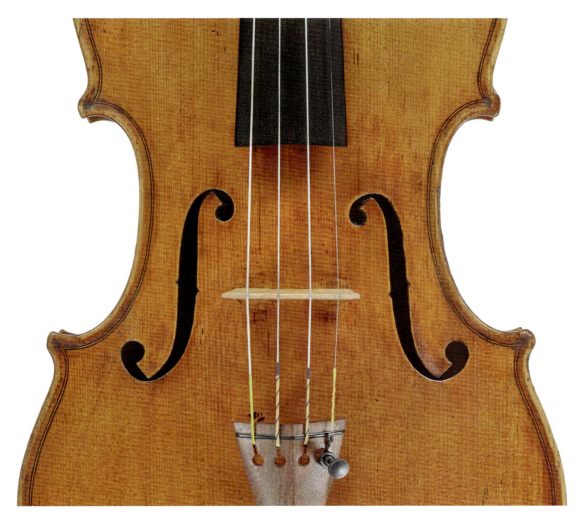

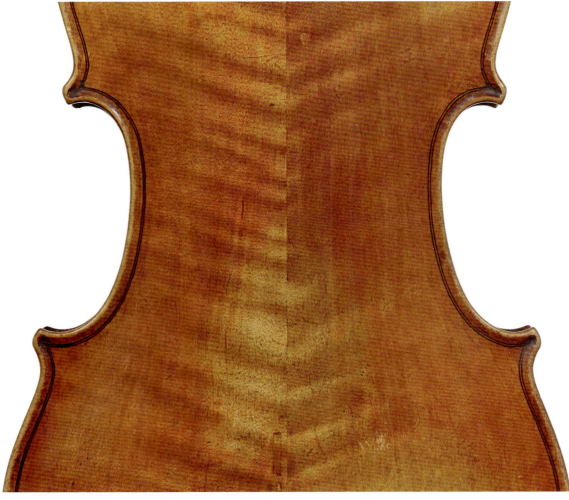

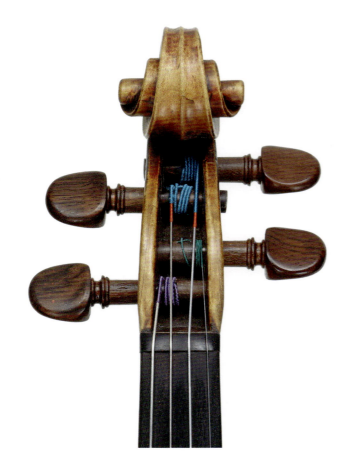
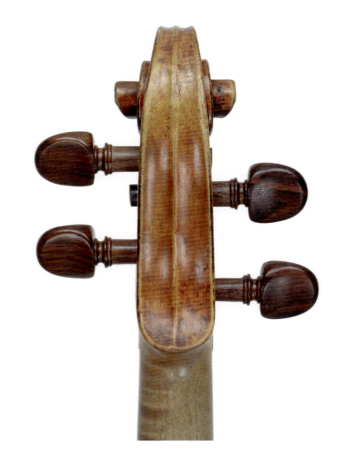
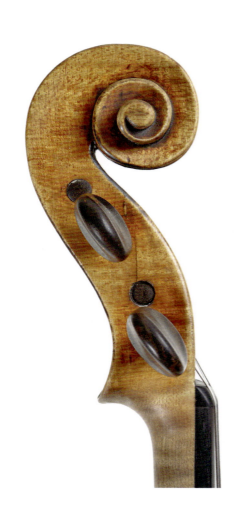
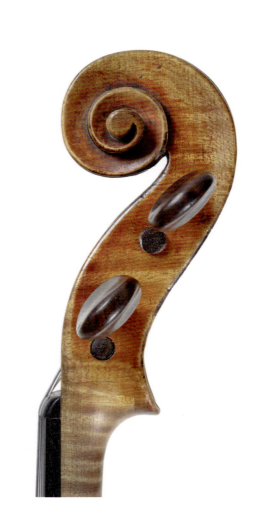

乐器种类：小提琴　　　　　配件：乌木
制作地：都灵　　　　　　　背板长度：35.50 cm
制作年代：1855

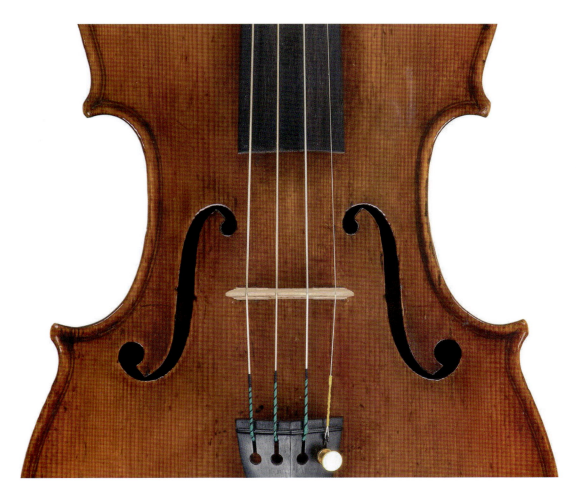

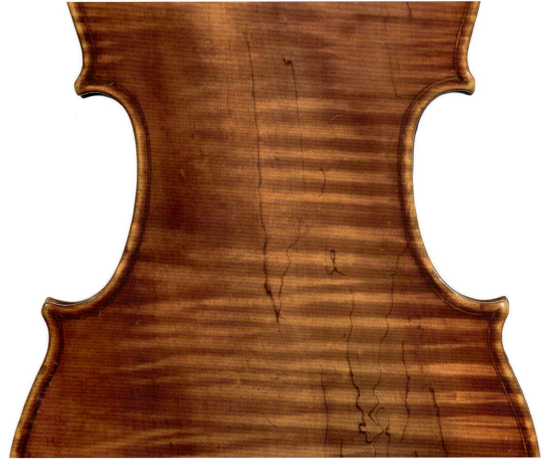

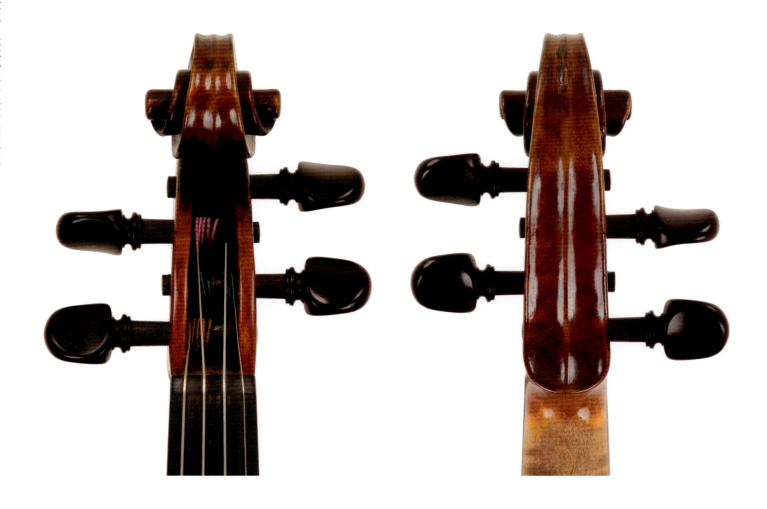
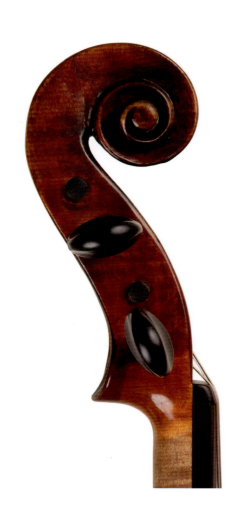
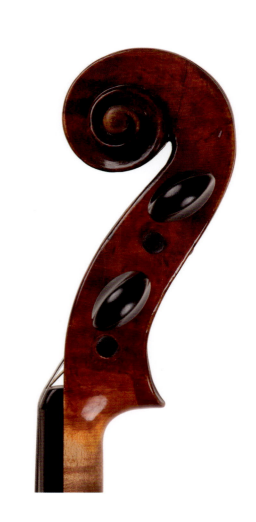

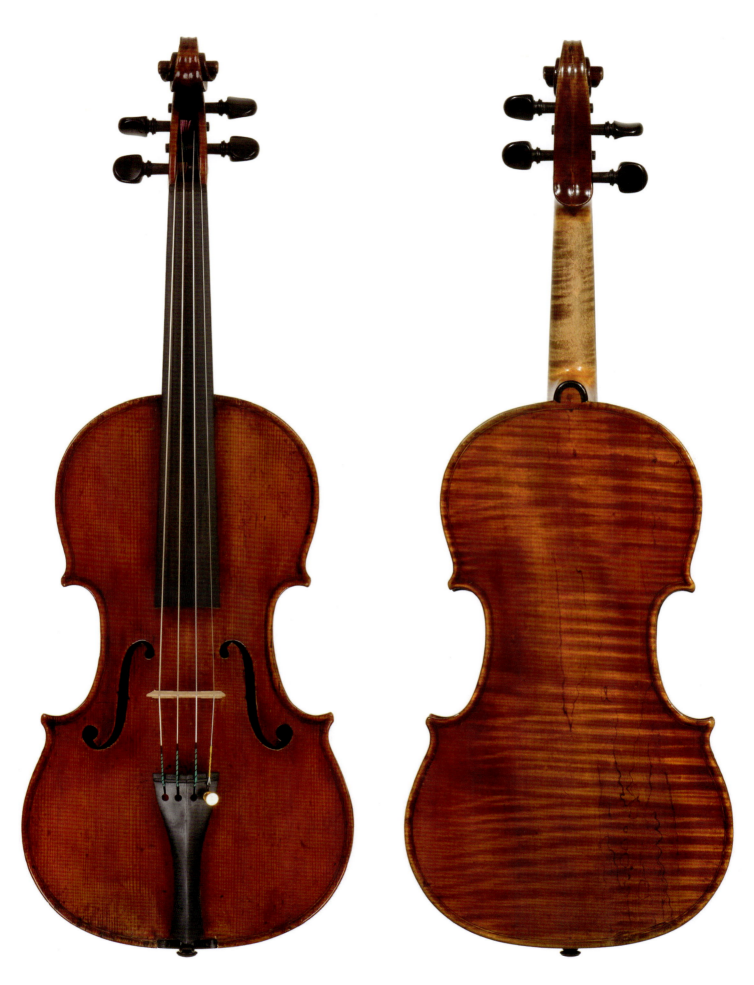

第四章 近代都灵学派早期的代表人物及其作品

207

乐器种类：中提琴	背板长度：40.00 cm
制作地：都灵	上圆：19.30 cm
制作年代：1855	中腰：13.10 cm
配件：黄杨木	下圆：24.00 cm

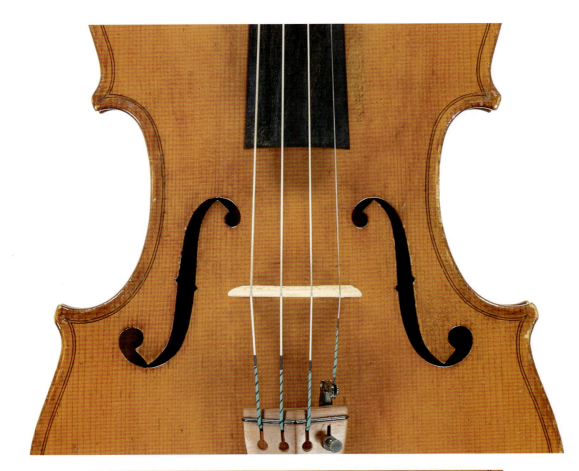

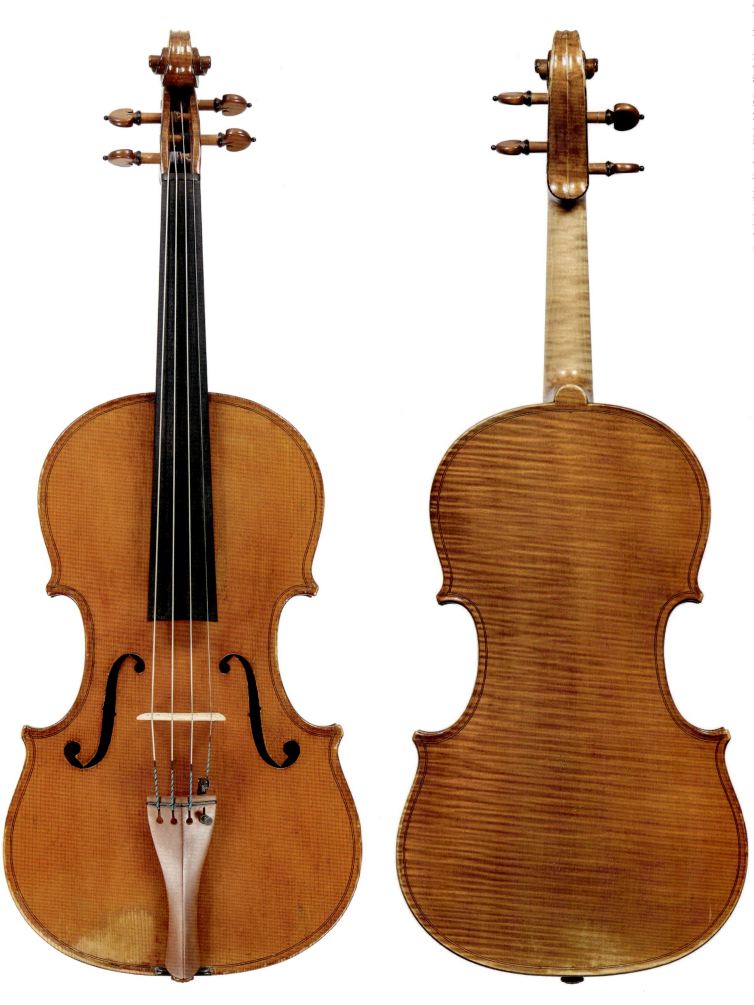

第四章 近代都灵学派早期的代表人物及其作品

意大利近代都灵学派弦乐器研究

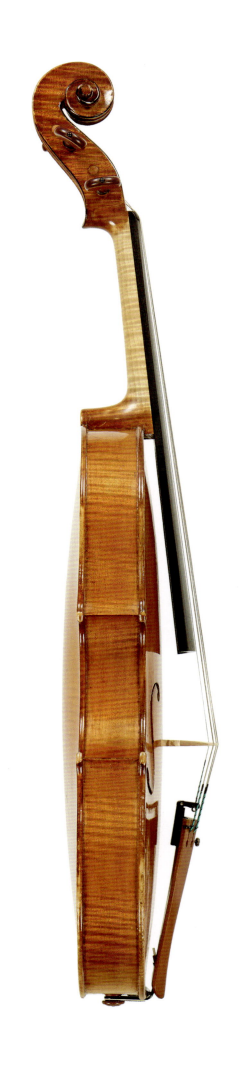
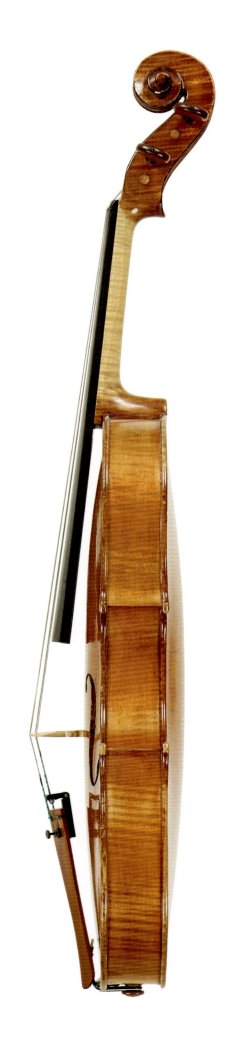

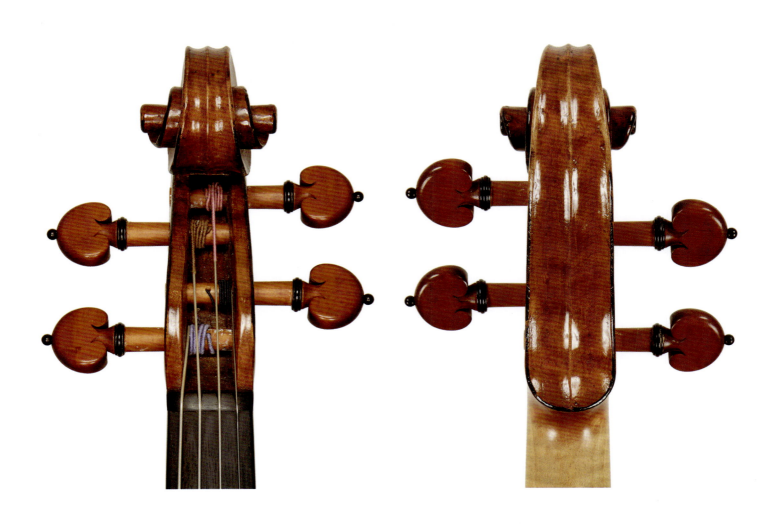
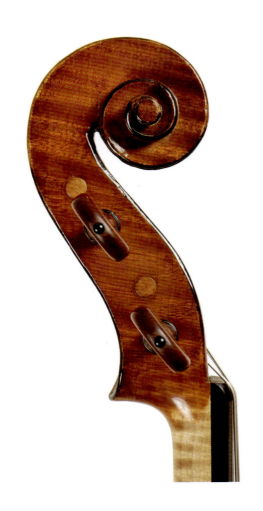
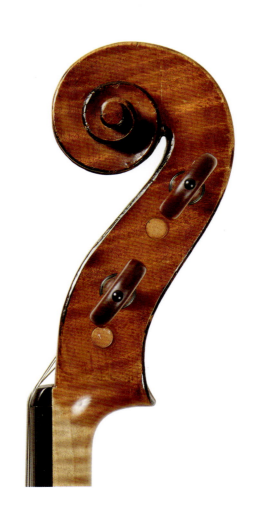

乐器种类：小提琴　　　　　　背板长度：35.40 cm
制作地：热那亚　　　　　　　上圆：16.90 cm
制作年代：1856　　　　　　　中腰：11.50 cm
配件：乌木　　　　　　　　　下圆：21.00 cm

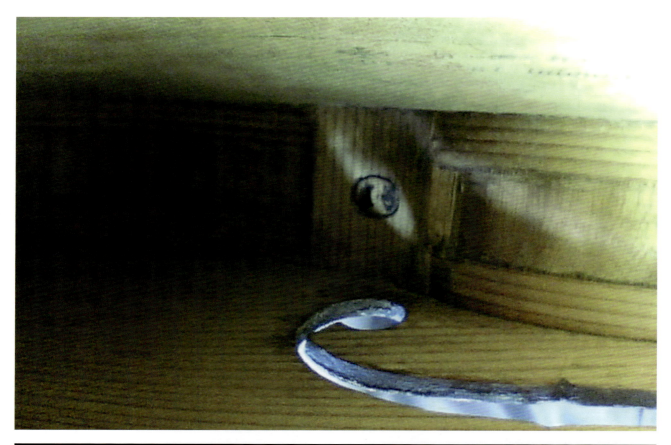

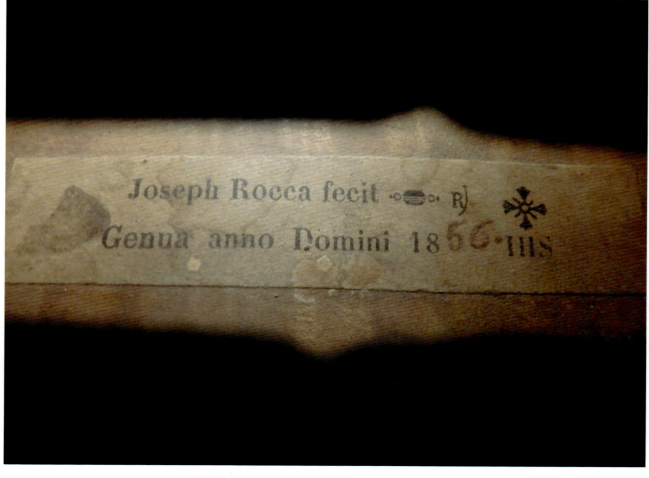

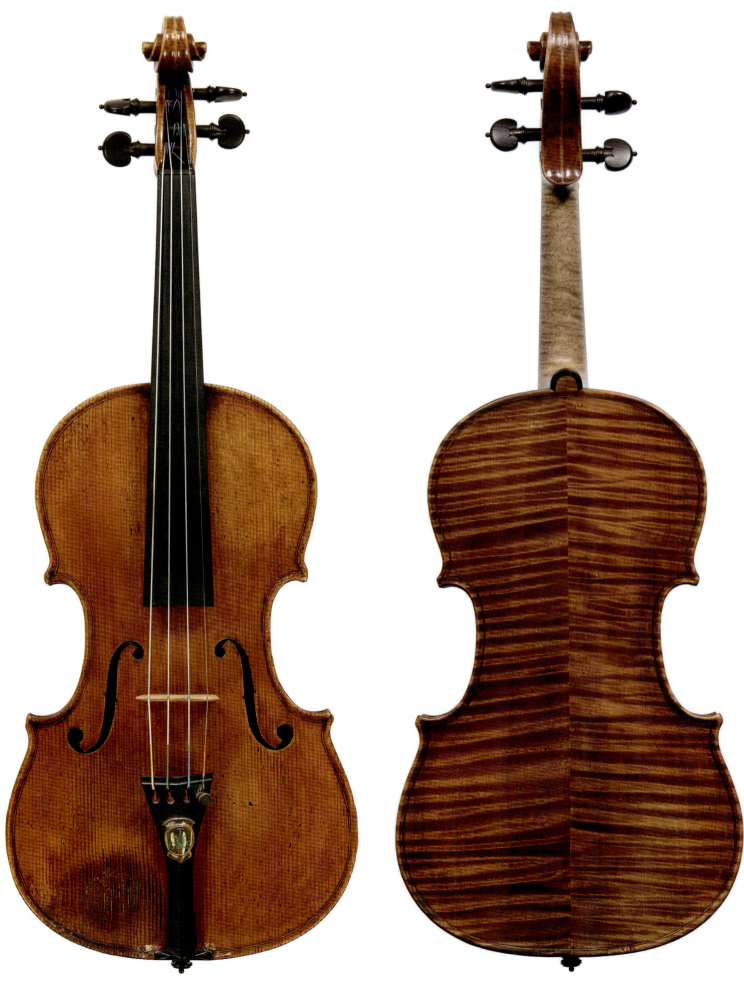

第四章 近代都灵学派早期的代表人物及其作品

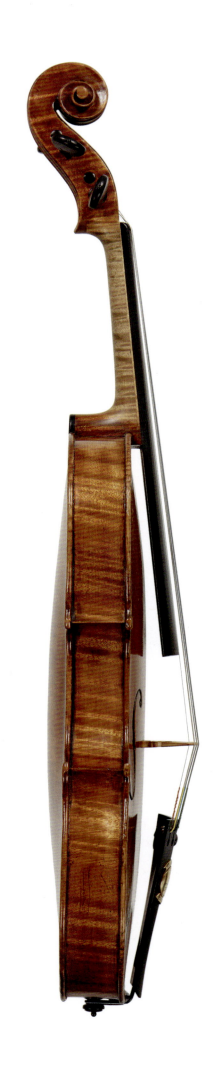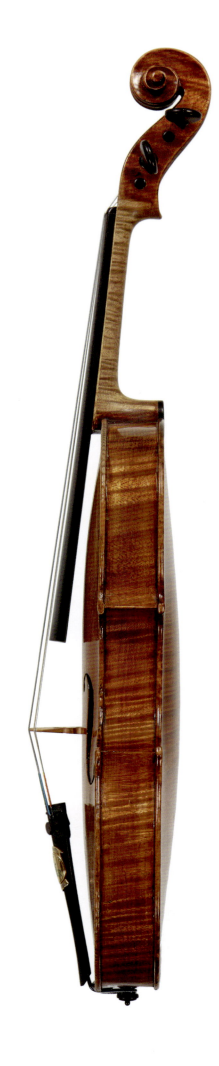

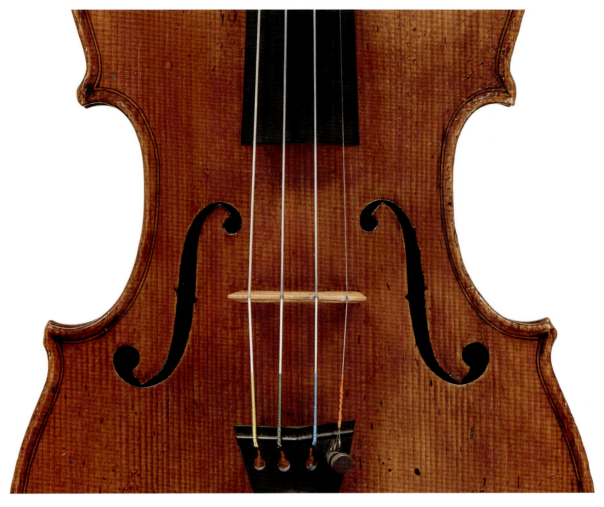
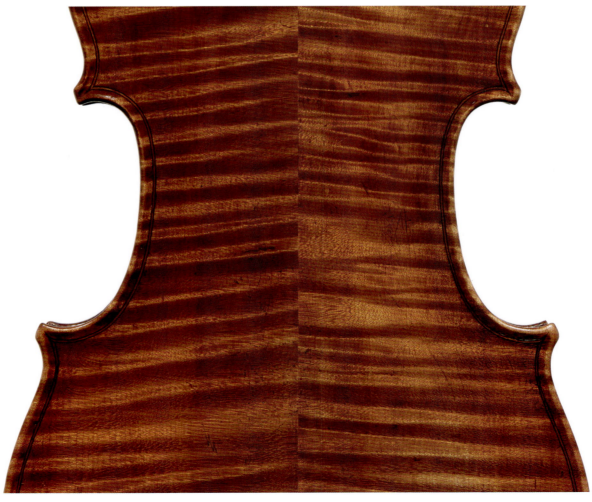

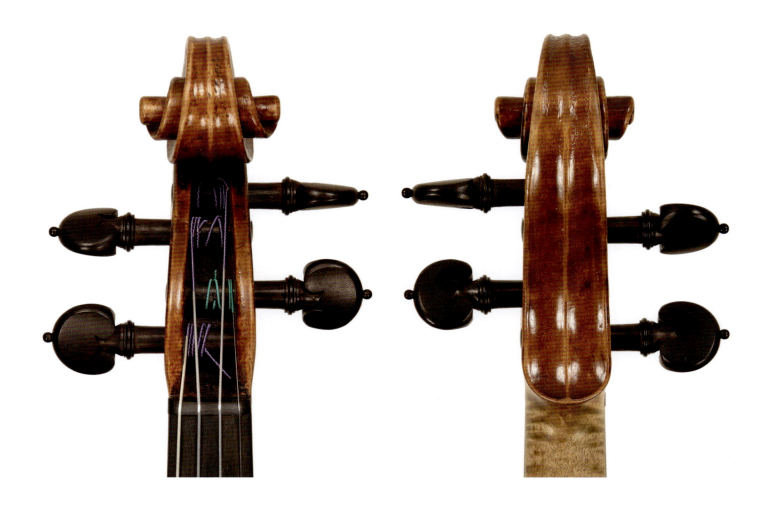
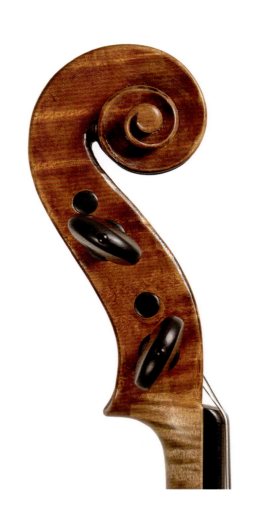
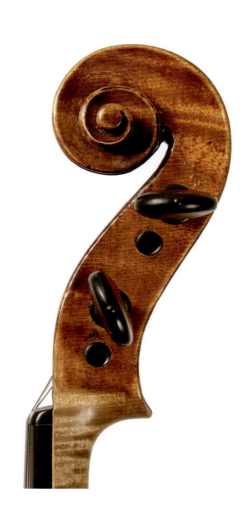

乐器种类：小提琴

制作地：都灵

制作年代：1863

配件：乌木

背板长度：35.60 cm

上圆：16.40 cm

中腰：10.90 cm

下圆：20.60 cm

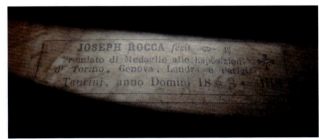

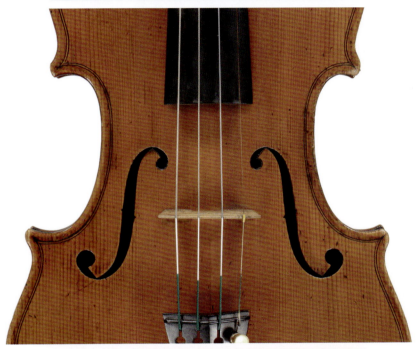

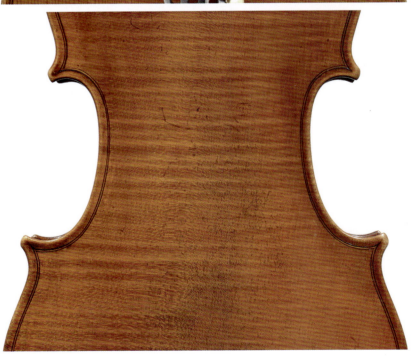

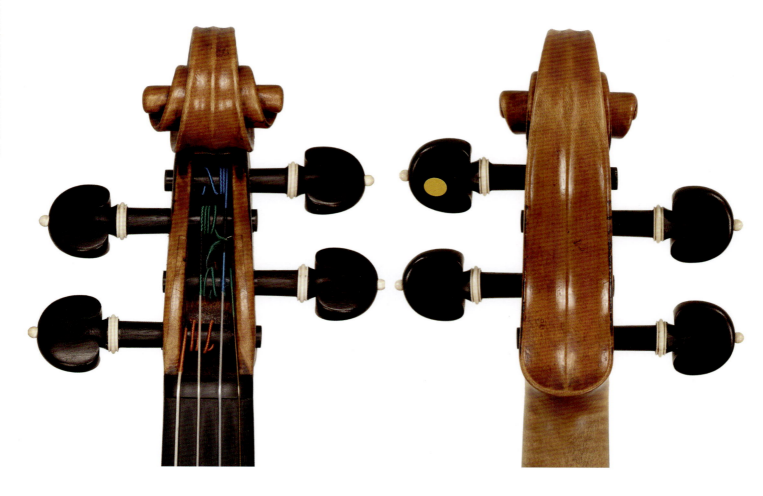
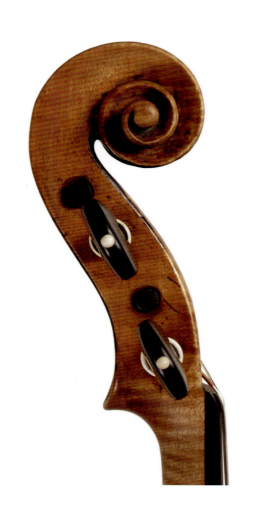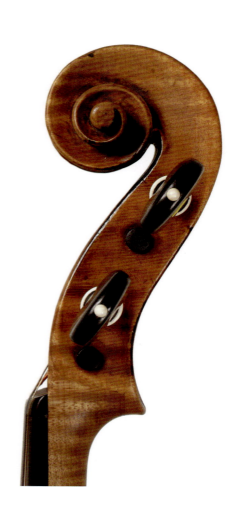

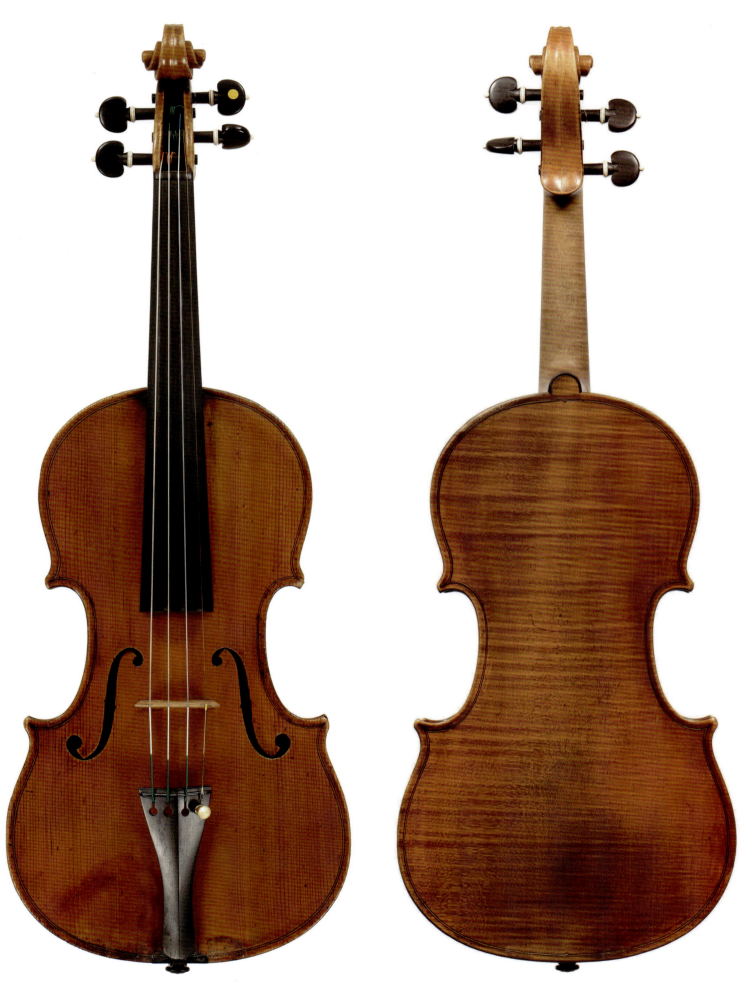

第四章 近代都灵学派早期的代表人物及其作品

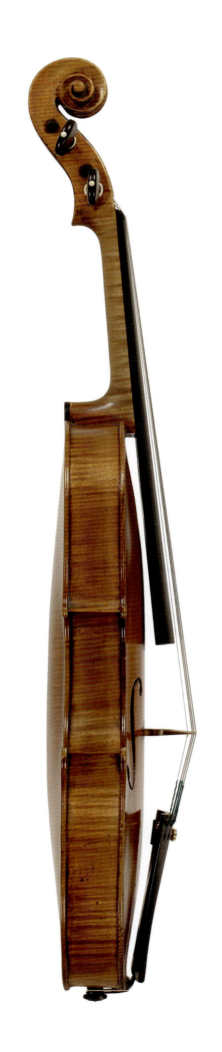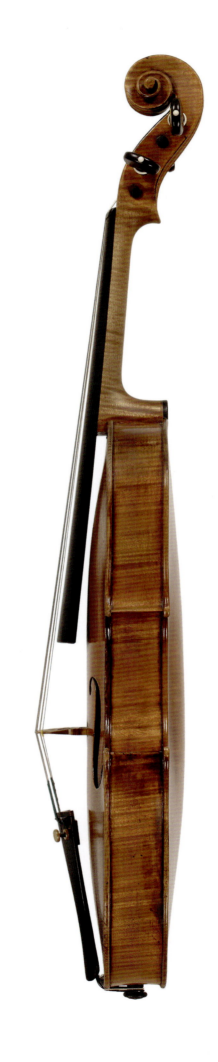

第五章　近代都灵学派中期的代表人物及其作品

1. 维涅德托·乔弗雷多·里纳尔迪

1822 年 4 月 29 日,维涅德托·乔弗雷多·里纳尔迪(Benedetto Gioffredo Rinaldi)出生在阿尔巴镇(库尼奥)附近的诺维洛,是路易吉·乔弗雷多和玛丽亚·多梅尼察·皮瓦诺之子。我们查阅众多文献得知,在那个时代当地的人很早就开始工作了,维涅德托也不例外,最初他的职业是一名鞋匠。

据阿尔巴当地征兵名单上的记录,维涅德托于 1843 年 1 月 3 日应征入伍。退伍后,他娶了特博巴尔多的女儿波拉·里纳尔迪为妻。特博巴尔多是阿尔巴一家饰品店的老板,同时也与当地音乐界与乐器制作界人士小有来往。特博巴尔多同意维涅德托娶自己女儿的条件是维涅德托婚后和他们住在一起,并辅助自己打理、经营店铺。就这样,维涅德托开始与他的岳父全家一起工作,妻子波拉则在阿尔巴经营着一家名为"莫迪斯塔"的裁缝店。

1852 年,维涅德托和妻子迁居到了都灵,并于 6 月 12 日提交了更改居住地的申请。

抵达都灵后,维涅德托首先去拜访了同乡的老友普莱森达,而此时年迈的普莱森达已经不再工作了,因此我们可以推测出他们之间大概率没有合作过。

这一时期都灵最为活跃的制琴师只有朱塞佩·罗卡和年轻的安东尼奥·瓜达尼尼,前者不久后就搬去了热那亚,后者则刚刚继承父亲的工作室。1855 年 12 月,维涅德托的岳父也来到了都灵。也许是在岳父的影响下,维涅德托走上了制琴的道路。

1859 年 11 月,在岳父的催促下,维涅德托·乔弗雷多前往巴黎,在那里他被比安奇工作室短暂地雇佣了一段时间。比安奇认为维涅德托的制琴技术相当不错,但其天赋与性格却更适合从商。尽管维涅德托只在巴黎停留了相当短暂的一段时间,但他学习到了很多制作弦乐器与修复古弦乐器的知识,结交了很多的朋友,为之后从事乐器交易打下了一定的基础。

维涅德托从巴黎回到都灵后更加重视古乐器修复的发展前景,同时交易销售各级别古董乐器与乐器配件,并且在妻子和岳父的帮助下开始经营位于多利亚大街一号的制琴工作室。

1861 年,维涅德托和比安奇在事业上进行了一次尝试性的短期交换:维涅德托去巴黎工作室主管商业运作,而比安奇则来到都灵维涅德托的工作室负责乐器订单的交付。第二年,比安奇建议维涅德托在巴黎多待一段时间更深入地耕耘市场,甚至想将自己在巴黎的生意完全托付给维涅德托。虽然这一计划最终并没有实现,但维涅德托也借此机会积累了不少工作经验,同时还在巴黎结识了许多著名的制琴师和乐器商,回到意大利后也一直与这些人保持着密切的联系。

在此之后,他和比安奇之间的往来也更加频繁,维涅德托寄了很多意大利的古董乐器给比安奇,比安奇则回赠给他一些法国琴弓。在比安奇远赴热那亚的那段时间,维涅德托与巴黎保持着贸易联系的同时还与伦敦进行了贸易交流,跟著名的查诺家族建立了商业合作。

1868 年,维涅德托·乔弗雷多被列入了都灵贸易名录,名录上显示他的职业是小提琴制作师,在罗马大街 2 号开设了一家工作室。虽然这时他还没有完全摆脱岳父特博巴尔多的"保护",但其生意已经逐步走向正轨。起初,维涅德托工作室的名字是乔弗雷多·里纳尔迪,而顾客们往往是认准里纳尔迪的品牌才前来交易,后来为了改变这一现象,维涅德托将工作室的名字改为"里纳尔迪闻名的维涅德托·乔弗雷多"。

在这一时期,与世长辞多年的普莱森达已经成为都灵制琴师们竞相模仿的偶像,他设计的经典琴型已经风靡整个都灵制琴界,但是在国际上仍然鲜为人知。于是维涅德托决定带着普莱森达的部分作品参加 1873 年的维也纳博览会。为此,他还专门出版了一本名为《皮埃蒙特都灵学派的古典小提琴制作》的著作,内容主要是讲述普莱森达的制琴生涯。这本书一经发行,大大超出了维涅德托本人的预期,连他自己都没想到这本书会如此成功,不仅获得了大众的认可,在后来也被各国学者多次引用。本书的内容大致分为几个部分,有关于普莱森达琴型模具的介绍,也有关于普莱森达生平一些故事的阐述,例如他在年轻时做学徒时发生的故事。

尽管书中的文笔现在看起来略显粗糙,但当时几乎所有关于乐器制作的出版物都引用过这

本书。维涅德托在书中称自己是普莱森达的学生之一，并透露自己拥有普莱森达的一些制琴工具和初版琴型设计的模型。然而目前学术界所掌握的资料还无法考证维涅德托是通过哪种方式拥有的这些物品，也许是普莱森达在生前亲自将这些东西传给了维涅德托，也许是维涅德托在普莱森达去世后从他的好友皮耶·帕什艾尔处获取了这些物品。维涅德托·乔弗雷多的工作室愈发出名，他也越来越受人尊敬。1882年9月22日，维涅德托的岳父去世。

近代都灵学派中后期杰出的制琴师恩里科·马恺蒂以及卡洛·奥登年轻的时候都曾在维涅德托工作室里当过学徒。恩里科·马恺蒂在1874年左右从米兰初到都灵时直接成了维涅德托的学徒，并在这里学习了三年左右；而卡洛·奥登则是在年幼时就已经成为维涅德托工作室里的学徒了，从1878年一直待到1888年3月21日维涅德托·乔弗雷多去世。

在维涅德托·乔弗雷多去世后，工作室依旧继续营业。最初由乔弗雷多的遗孀波拉·里纳尔迪接管，后来则由她的亲戚、恩里科·马恺蒂的学生罗曼诺·马伦戈来经营。

维涅德托存世的作品数量并不多，其职业生涯也只持续了十年（1870—1880年），他一生的工作重心主要放在古乐器的修复和乐器的交易上，因此已知的少量乐器作品并不足以定义他的成就。经过探究，当今学界普遍认同维涅德托·乔弗雷多对皮埃蒙特近代都灵学派具有重要的意义。他培养的学生所取得的成就甚至比其本人的作品更能彰显他在近代都灵制琴史上独一无二的价值。

乐器种类：小提琴
制作地：都灵
制作年代：1880
配件：乌木
背板长度：35.90 cm
上圆：16.50 cm
中腰：11.50 cm
下圆：20.80 cm

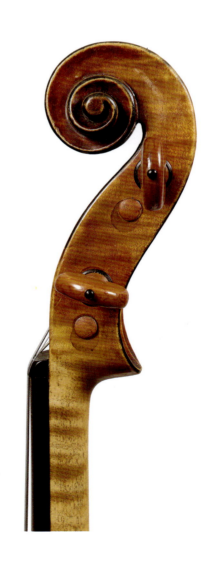

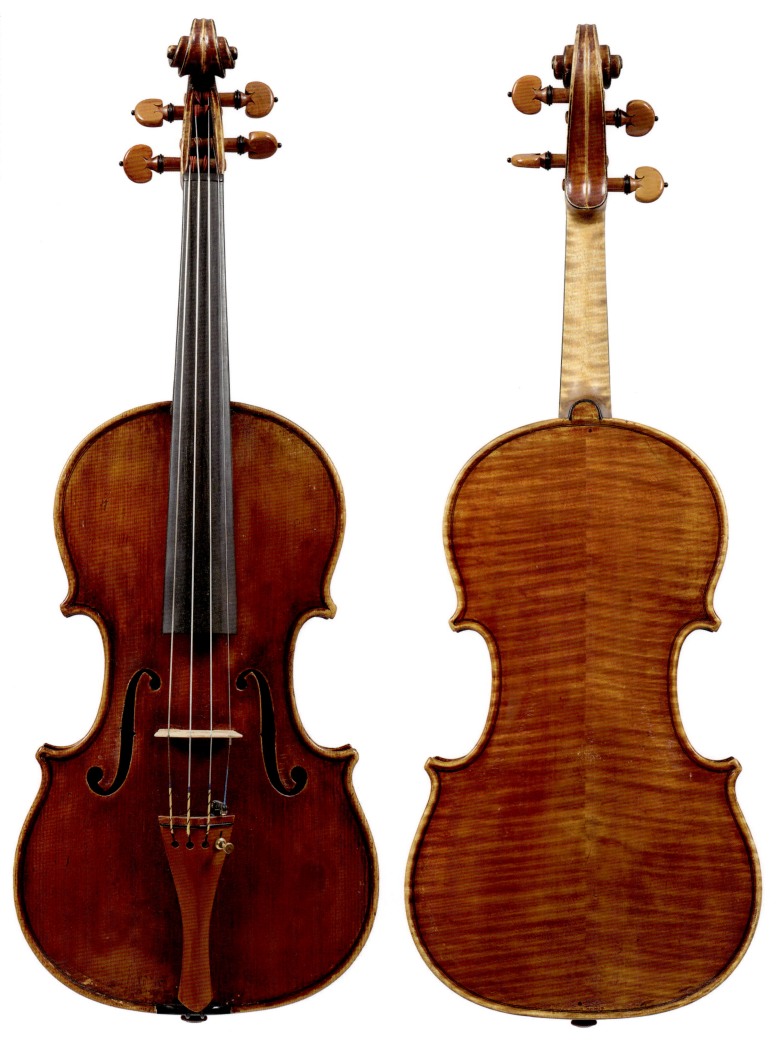

乐器种类：小提琴　　　　　配件：黄杨木
制作地：都灵　　　　　　　背板长度：35.60 cm
制作年代：1875

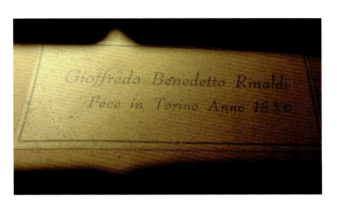

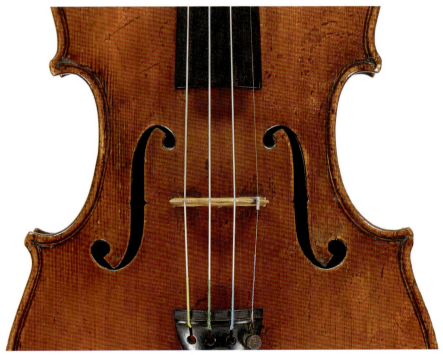

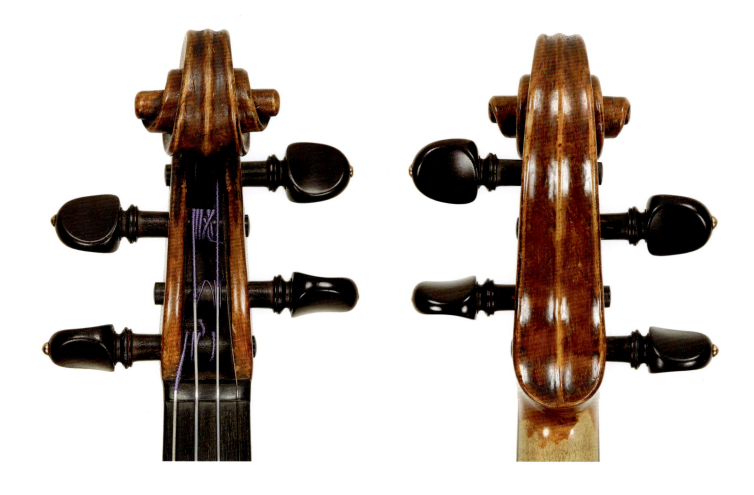
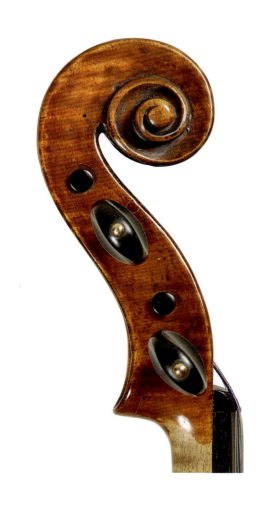
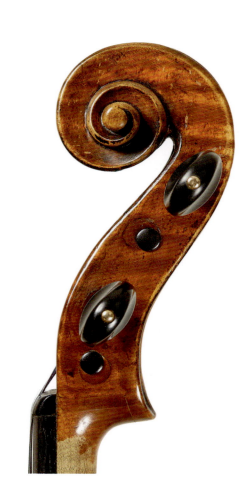

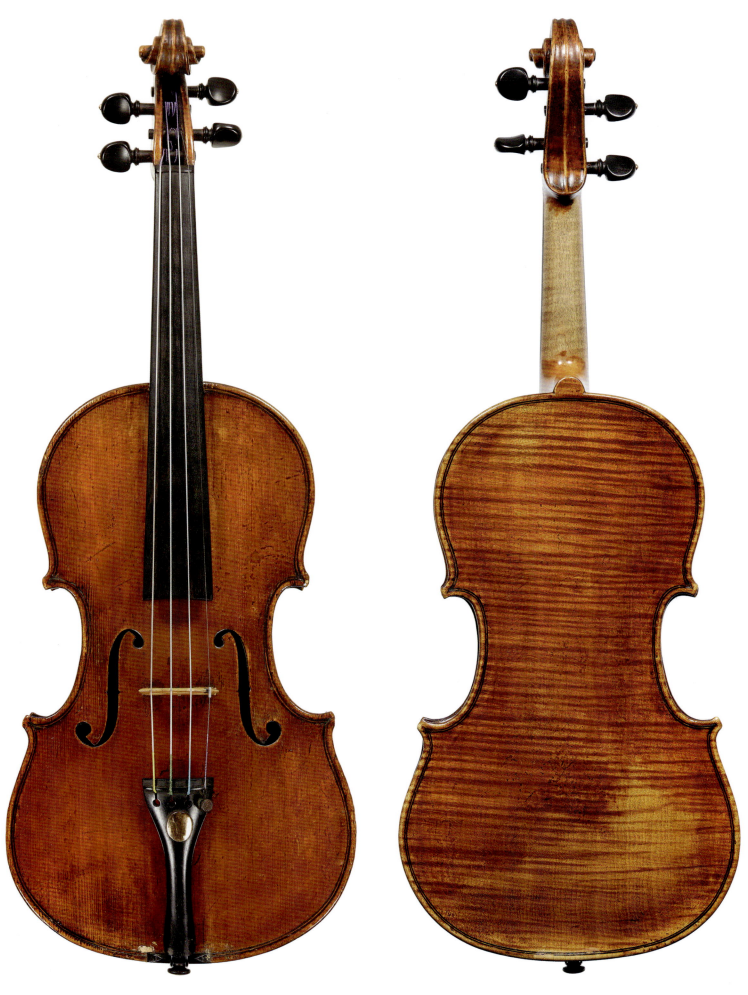
第五章 近代都灵学派中期的代表人物及其作品

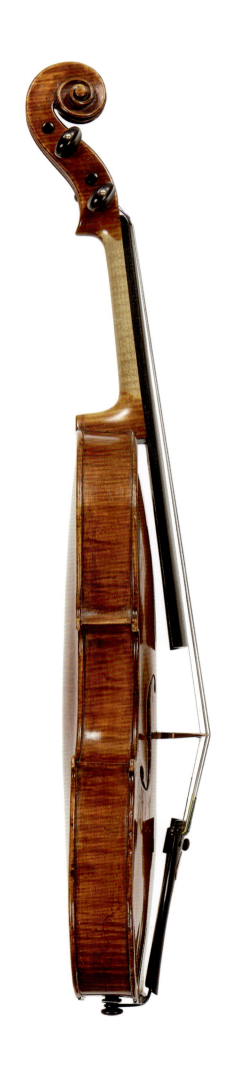
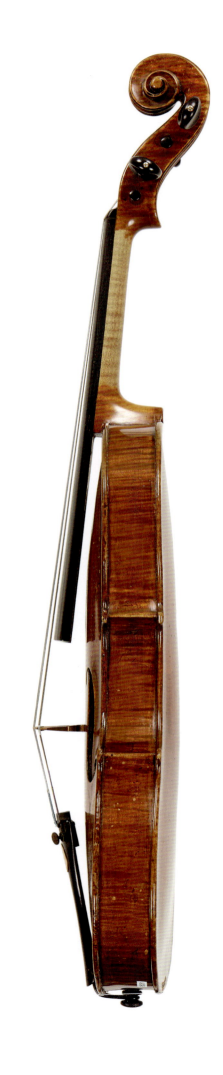

2. 安东尼奥·瓜达尼尼

安东尼奥·瓜达尼尼(Antonio Guadagnini)出生于1831年8月19日，是盖塔诺二世与罗莎·巴尔迪的儿子。安东尼奥自幼跟随父亲在家族工作室里接受严格的制琴训练，当掌握了一定基础技能后，只身前往法国，在那里尝试接触时下最新的理念，并正式开启了自己的职业生涯。

盖塔诺二世去世时安东尼奥年仅21岁，继承了位于圣卡洛广场那个全都灵最有名的弦乐器工作室。1858年底，他将家族工作室搬到了波斯塔街与波河街的路口门店。

安东尼奥的妻子路易吉亚·贝特罗在1863年和1866年分别诞下了弗朗西斯科以及朱塞佩，两个孩子后来都追随父亲的脚步成了有名的弦乐器制作师。

安东尼奥·瓜达尼尼参加过许多国际展览，获得了数量相当可观的荣誉和奖项：1858年，他在都灵展出了两把小提琴与一把大提琴，并最终获得了银奖；1861年在佛罗伦萨国际博览会上展示了自己精心打造的一套四重奏乐器，获得了一枚奖章；在1867年的巴黎世博会上，安东尼奥用两把小提琴和一把大提琴参赛，但这次没有获得任何奖项，但有一份被记录的评论认为其作品"做工精良，音色却不够出色"；1881年，安东尼奥在米兰国家博览会上收获了铜奖。

安东尼奥·瓜达尼尼于1881年12月31日去世，纵观其一生，都在为扩展家族工作室的商业版图而努力。在不同时期安东尼奥与外界众多制琴师和学徒均有着长久的合作。值得一提的是，瓜达尼尼家族工作室从安东尼奥的父亲盖塔诺二世开始，便已经与法国巴黎和米尔库两地的弦乐器市场保持着密切联系与良好的商业关系，尤其是当时在法国有着举足轻重地位的维约姆工作室。

我们可以从安东尼奥存世的作品中看到一些明显的法国制琴学派的风格特征，但很遗憾目前还不能确定这些作品是由他在都灵制作的还是在法国期间受委托，根据都灵的制琴规格所订制。事实上，尽管这些弦乐器从外观上品鉴具有明显的法国特征，但是由于一些工艺细节存在明显不同，因此并不能被归属于法国学派的作品。比如，在米尔库，职业制琴师们并不常用柳木作琴箱内部衬条的材料，包括接合处的角木形状和轮廓也与法国当下的制琴风格不一样。因此，上述的这些弦乐器有较大可能性是在法国完成初步制作，最终在都灵上漆并完工。安东尼奥的大提琴作品数量不多，但与他的小提琴作品却存在不同的制作风格，可以说，法国制琴学派的工艺特征在安东尼奥·瓜达尼尼的大提琴作品上体现得尤为明显。

从大概1877年开始，年轻的恩里科·马恺蒂结束了在维涅德托·乔弗雷多工作室的契约合同后，正式加入瓜达尼尼家族工作室，成为安东尼奥本人的左膀右臂，不久后这位极具才华的年轻人成为这家久负盛名的工作室的主要负责人。

乐器种类：小提琴　　　　背板长度：35.50 cm
制作地：都灵　　　　　　上圆：16.80 cm
制作年代：1874　　　　　中腰：11.20 cm
配件：黄杨木　　　　　　下圆：20.70 cm

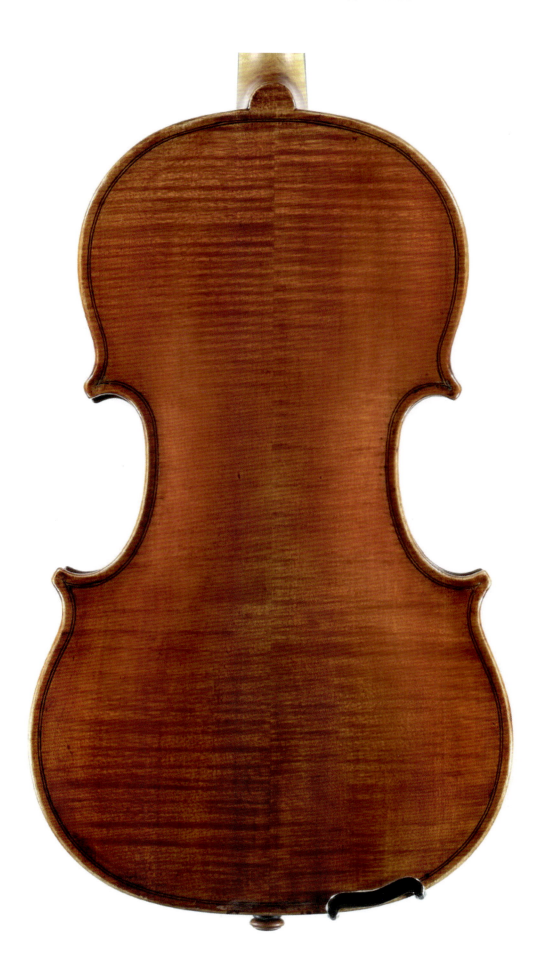

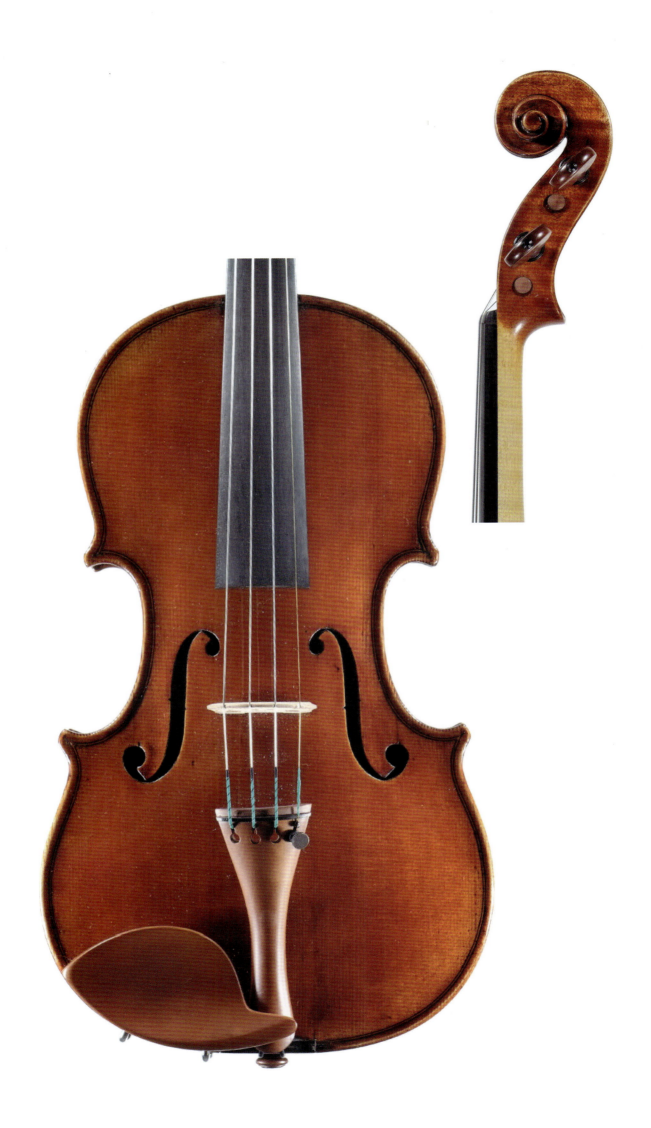

3. 恩里科·克劳多维奥·梅莱卡里

梅莱卡里家族在近代都灵学派的弦乐器制作史上占有特殊地位，这个家族与其他外界的制琴师几乎没有任何形式上的往来，家族产业几乎是独立发展起来的。

恩里科·克劳多维奥·梅莱卡里(Enrico Clodoveo Melegari)于1835年9月12日出生在意大利帕尔马。学术界从帕尔马历史档案馆中保存的文献记载中获取了一些有价值的信息：梅莱卡里家族的成员之一(可能是恩里科的祖父)是一位当地有名的小提琴手，其职业生涯从1752年到1800年。儿童时代的恩里科1844年在由本笃会修道士创立的私人音乐学校内跟随老师马尔韦西学习过小提琴。1849年，当时的帕尔马公爵、波旁王朝的查尔斯三世将本笃会的修道士驱逐出帕尔马后，该学校由帕德里·伊诺兰泰利接管，同时音乐专业的教学也被取消了。至此恩里科不得不中断了小提琴的学习，回家跟随从事橱柜制作的父亲一起工作。

在1860年至1870年间，恩里科和他的兄弟彼得罗(1842年出生于帕尔马)进入热那亚的海军造船厂工作，最终又远赴都灵的造船厂打工谋生。可以确定的是，在此期间，无论生活有多困苦，兄弟二人从未放弃过对音乐的喜爱与追求。

在都灵闯荡期间，由于梅莱卡里兄弟热衷于定期参与当地举办的各类音乐活动，因而结识了一些同样来自他乡的职业制琴师，在他们的建议与帮助下，兄弟二人在都灵生活了几年后就逐渐对弦乐器制作艺术产生兴趣并开始自己研究制造乐器。

梅莱卡里兄弟在都灵城内的贝尔菲奥莱大街20号开设了他们的第一个弦乐器工作室，并且自1873年起，工作室的宣传广告开始出现在都灵城业内的商业目录中，被命名为"梅莱卡里兄弟工作室"。值得称道的是，可能由于此前兄弟二人在社会底层磨炼多年，拥有足够多的人生经历来应对挑战，因此当工作室成立不久后，生意就已相当兴隆，经营范围广且业务繁多，除了接受订单制作乐器外，还出售其他各档次弦乐器以及适用的配件等。

工作室的支柱项目是利润丰厚的吉他与小提琴私人订制：兄弟二人分工明确，彼得罗主要负责制作吉他，而恩里科则致力于制作小提琴。即使两人的分工不同，但在成品乐器的标签上往往会同时出现他们二人的名字，以示兄弟二人在事业上共同进退。

彼得罗制作的吉他具有盖塔诺二世·瓜达尼尼作品的风格特点，恩里科的小提琴作品则采用的是耶稣·瓜乃里以及乔万尼·巴蒂斯塔·瓜达尼尼的琴型设计。

虽然彼得罗·梅莱卡里在1874年左右就英年早逝，但直到1880年恩里科弦乐器工作室的名字仍然是"梅莱卡里兄弟工作室"。1880年之后，工作室才改名为"梅莱卡里·恩里科工作室"，地址则保持不变。这家工作室一直活跃于都灵的贸易名单中，直到1895年2月恩里科离世。

恩里科在整个职业生涯中参加过许多国际展览会，并斩获了不少奖项与荣誉。1882年，他在阿伦佐国际博览会上获得了一枚铜牌。1884年他在意大利时代国际博览会上夺得了一枚金牌。评审团对他的作品给出了极高的评价："恩里科·克劳多维奥·梅莱卡里制作的小提琴之所以如此出众是因为提琴的音色浑厚、均匀和流畅。"1887年，他又再接再厉，于帕尔马国际展览会上获得了金牌。最后一次获奖是在1888年伦敦展览会上获得了一枚金牌。

梅莱卡里兄弟算得上是多产的制琴师，且每年交付的订单数量稳定。兄弟二人工作室的作品整体来说可以分为两类：一类由兄弟双方共同署名，另一类则完全由恩里科制作。早期使用的标签上有"Melegari Bros"字样，使用的清漆多为琥珀色，有时则为棕橙色，质地薄而易碎，有着较为明显的特征；通常选用花纹细长的木材，制作的琴头体型较小，琴眼非常圆。但经过仔细的比对研究，不得不说，恩里科早期的作品还存在着一些较为明显的瑕疵，可以看出制作者本身技艺掌握得不够娴熟，缺乏一些制琴经验。

与之相对应的是，成熟期的恩里科创作的弦乐器不仅展现出了令人叹为观止的精美工艺，更具备研究价值：制作者尝试用不同琴型的模具制作乐器，试图取得理念与技术上的突破，因此那段时间的订制乐器，都受到此类因素的影响，制作与交付的周期明显延长了。关于特征细节部分，

成熟时期的恩里科作品琴身的边缘非常圆润，F孔设计得较为开放，琴头部分细节的处理，几乎可以与近代都灵学派最杰出的那几位人物媲美。恩里科对于中提琴作品的设计通常采用小尺寸模具，调配的清漆通常是油性的，质地相当厚，大多呈棕红色，有时接近紫红色，而且不总是完全透明的；随着时间的流逝，琴板表层会有开裂和发黑的趋势。

梅莱卡里兄弟工作室出品的拥有不同标签的作品会被区分开来研究。除了上述提到的两种标签外，恩里科还使用过一种类似的标签，上面增加了"via Pon.4"字样，并且这种标签上只有恩里科·克劳多维奥·梅莱卡里的名字。除标签外，恩里科还会在弦乐器作品的标签附近以及琴身靠近尾纽处的内外侧板上留下标记或者签名。

乐器种类：小提琴　　　　　　背板长度：35.40 cm
制作地：都灵　　　　　　　　上圆：16.60 cm
制作年代：1885　　　　　　　中腰：10.90 cm
配件：玫瑰木　　　　　　　　下圆：20.30 cm

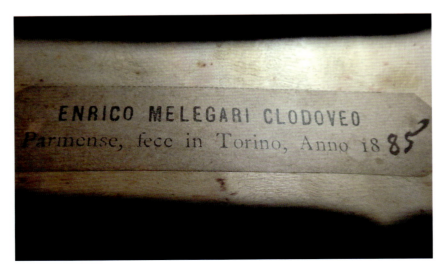

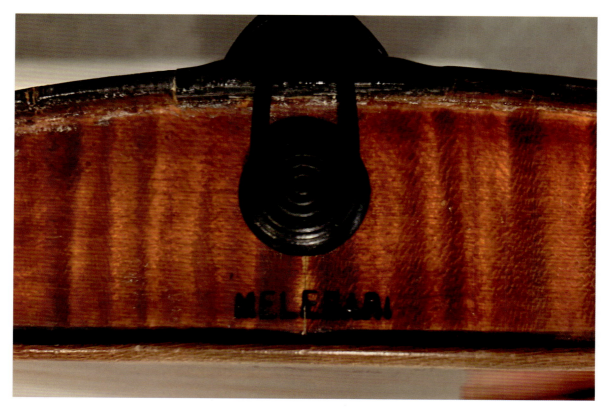

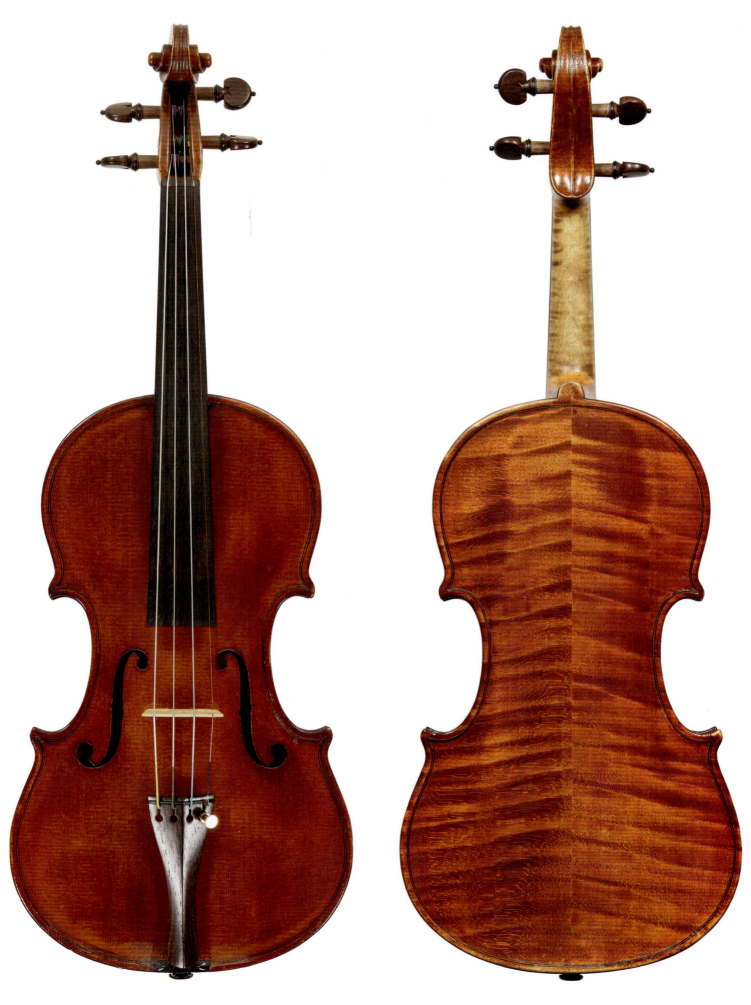

意大利近代都灵学派弦乐器研究

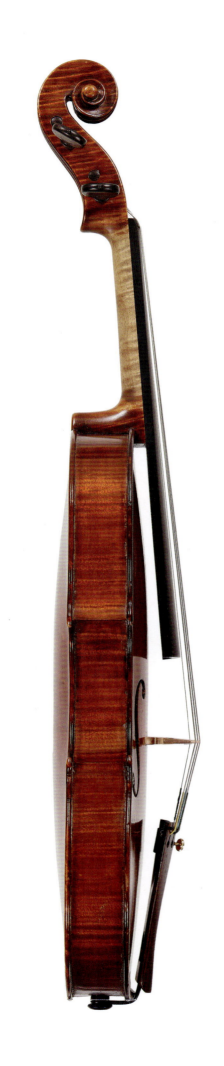
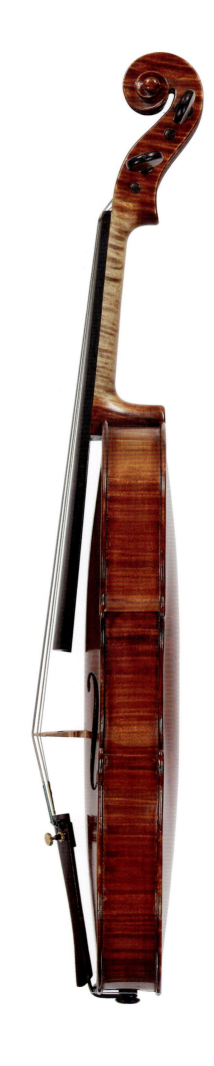

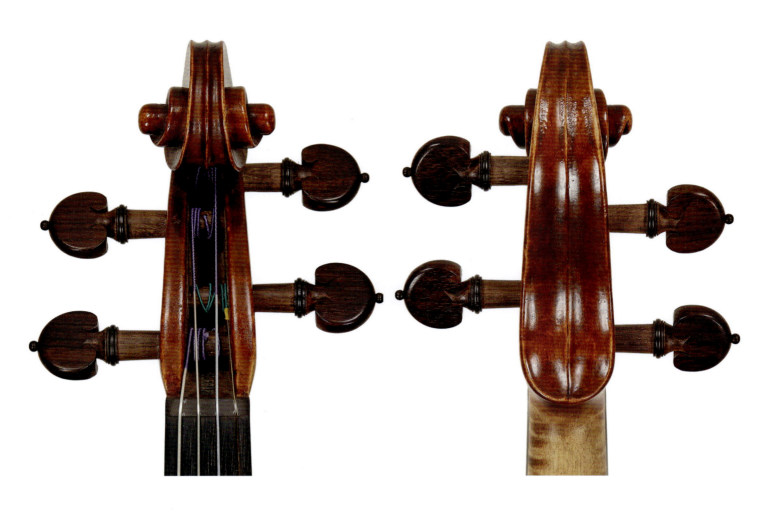
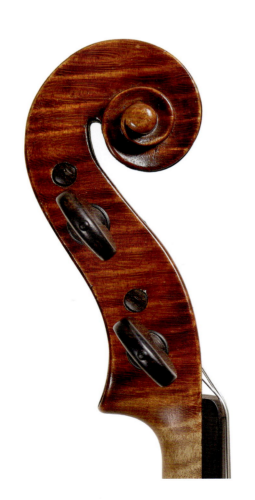
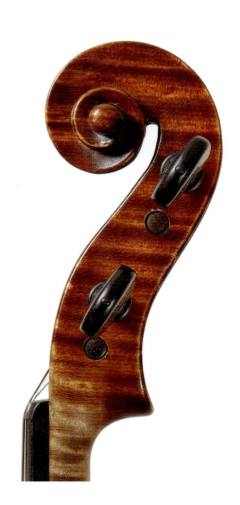

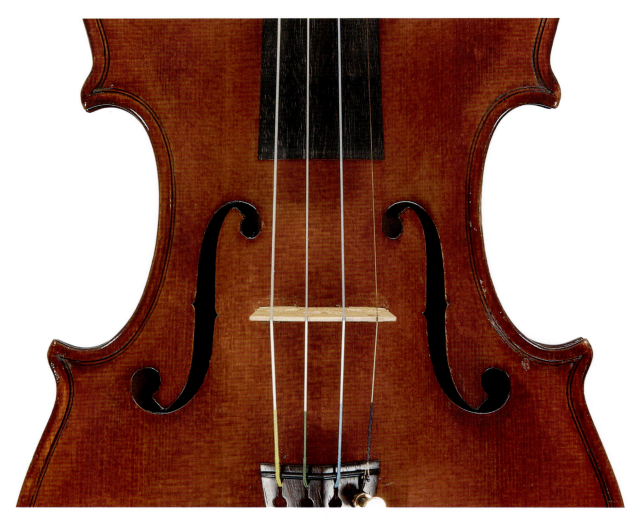
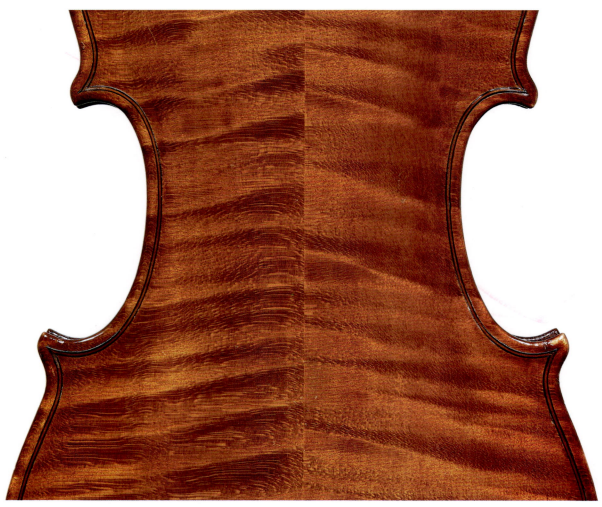

乐器种类：小提琴　　　　　　背板长度：35.80 cm
制作地：都灵　　　　　　　　上圆：16.60 cm
制作年代：1886　　　　　　　中腰：11.20 cm
配件：乌木　　　　　　　　　下圆：20.60 cm

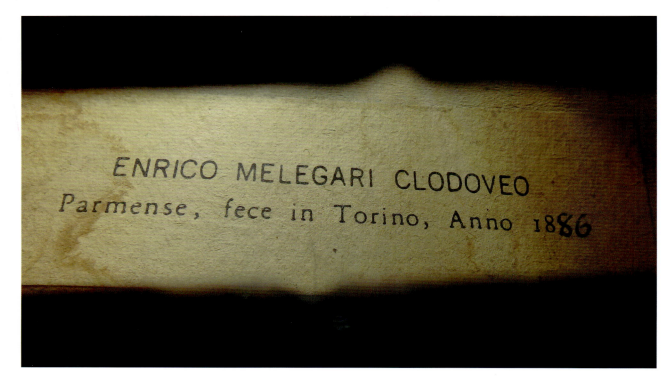

ENRICO MELEGARI CLODOVEO
Parmense, fece in Torino, Anno 1886

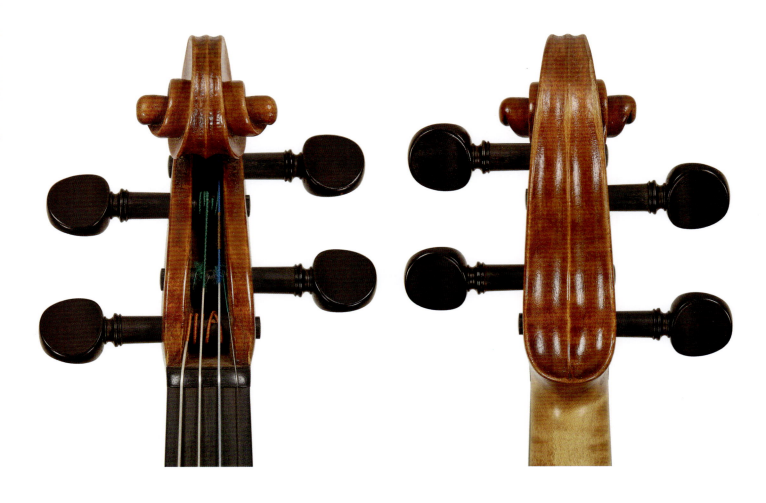

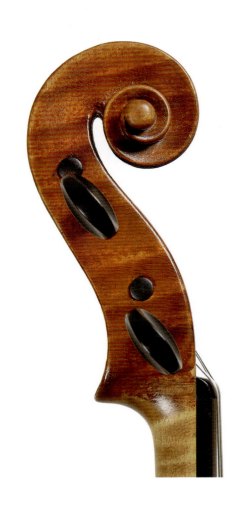
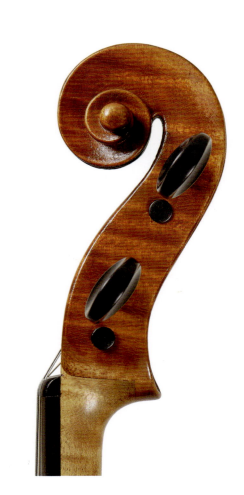

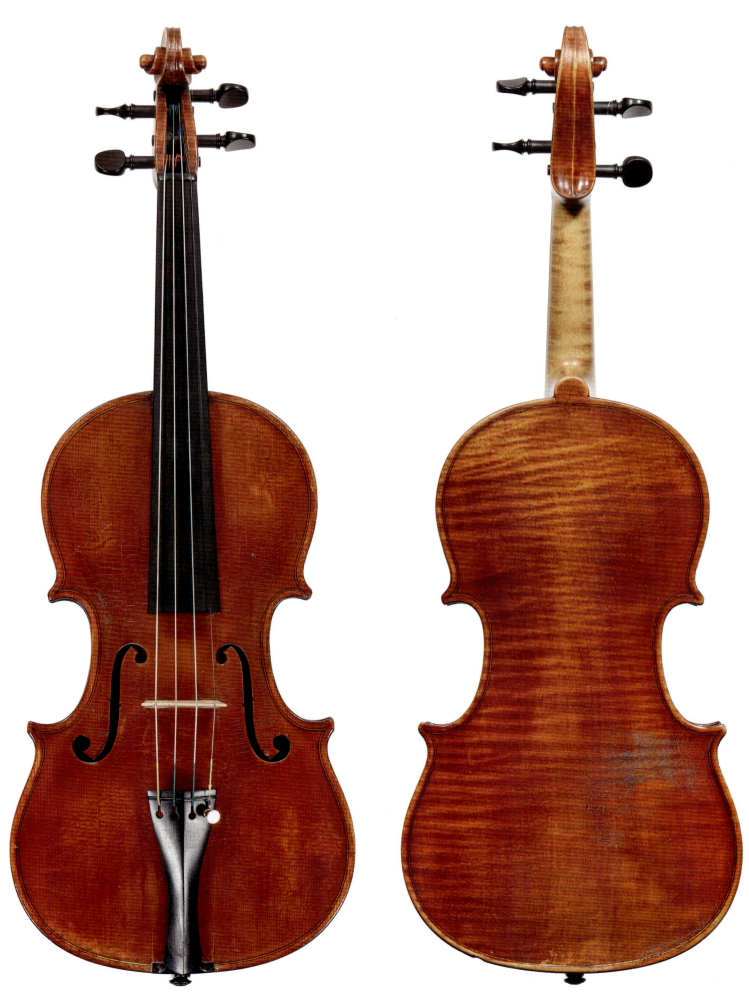

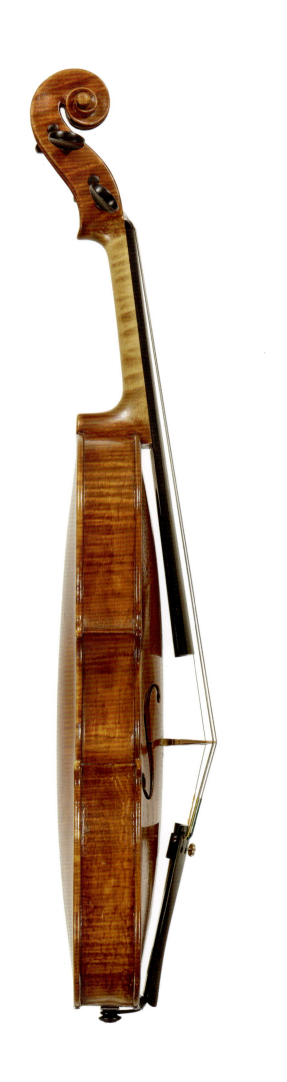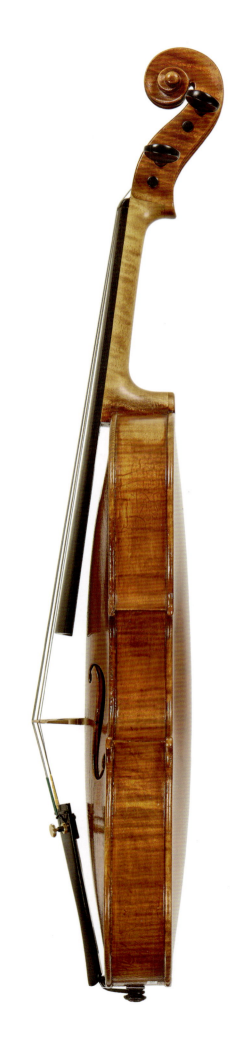

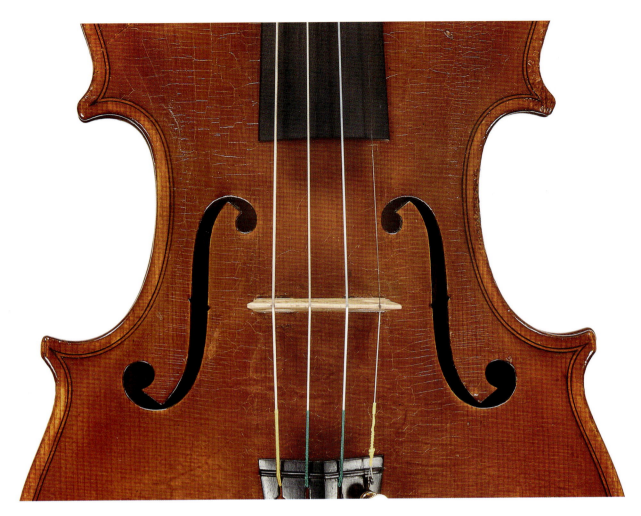

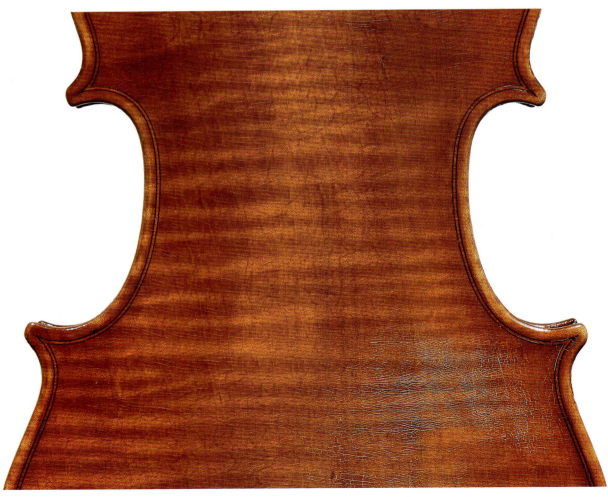

乐器种类：小提琴　　　配件：乌木
制作地：都灵　　　　　背板长度：36.30 cm
制作年代：1890

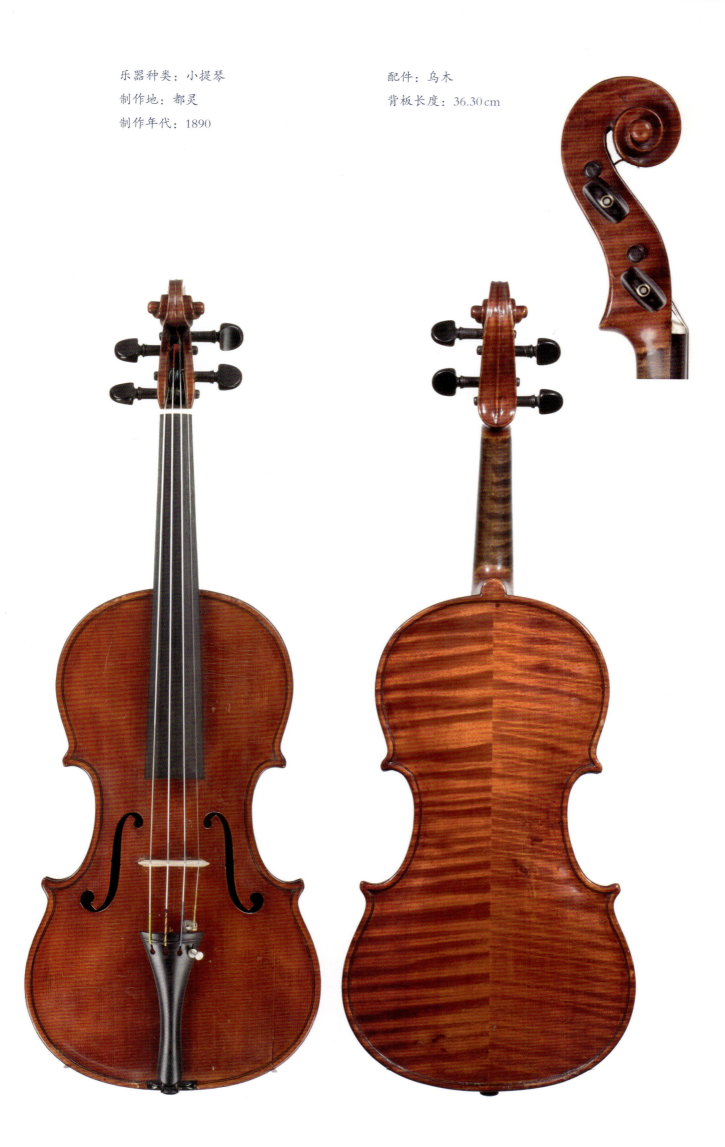

4. 恩里科·马恺蒂

恩里科·马恺蒂(Enrico Marchetti)是一位被后世严重低估的弦乐器制作大师,这主要是由于他创作的作品相较于近代都灵学派黄金时期的杰出前辈们而言并没有显得那么星光璀璨。恩里科职业生涯的黄金时期是1885至1910年,而他最著名的作品却诞生于1910年之后。

在职业生涯的早期,恩里科会按照自己的风格与偏好去制作乐器,但这一批乐器随着时间的流逝在今天已经很少看到了。后期他的作品风格更偏向于临摹那些著名制琴大师们的经典琴型,甚至部分作品还贴上了伪造的标签。

恩里科·阿布邦迪奥·安杰洛·马恺蒂于1855年11月16日在米兰出生,父母是安杰洛·马恺蒂和科斯塔扎·安吉拉·鲁斯科尼。这对夫妻共育有三个孩子,恩里科是其中最小的那一个。恩里科·马恺蒂的父亲安杰洛·马恺蒂十分富有,整个家庭生活的环境也非常优越,但令人遗憾的是恩里科从未见过他的父亲——安杰洛·马恺蒂在恩里科出生前四个月便去世了,恩里科还有一个未曾谋面的姐姐(于1845年去世)。

成年后的马恺蒂最初在米兰当地跟随路易吉·巴约尼学习并工作了两年,然后又与制琴师盖塔诺·罗西合作了三年。

在1874年左右,马恺蒂来到都灵发展,由于自身业已具备极为扎实的制琴技术功底,因而加入当地著名的维涅德托·乔弗雷多·里纳尔迪工作室没多久便受到重用。在此工作室学习的三年时间里,马恺蒂的主要工作内容是修复各类古弦乐器。后来接到安东尼奥·瓜达尼尼的盛情邀请,马恺蒂加盟了瓜达尼尼家族工作室,成为其得力臂助,为瓜达尼尼家族立下了汗马功劳。

1878年左右,马恺蒂与卡米拉·佩特罗尼拉·乌利安戈结婚。值得一提的是,卡米拉于1851年11月6日出生在阿尔巴,父亲萨穆埃莱·塞孔·乌利安戈是一名木匠,母亲玛格丽塔·斯泰拉则是一名裁缝。尽管妻子卡米拉的家庭背景看上去和弦乐器制作界毫不相干,但实际上,乌利安戈家族与里纳尔迪家族长久以来一直有着良好的关系,马恺蒂很可能就是通过维涅德托·乔弗雷多·里纳尔迪认识了他的妻子卡米拉。

这对夫妻婚后育有三个孩子,分别是女儿科斯坦萨(1879年出生)、科斯坦蒂娜(1880年出生)以及儿子埃杜阿尔多·维托里奥·马恺蒂(1882年出生)。

在1881年举办的米兰国家展览会上,安东尼奥·瓜达尼尼获得了一枚铜牌,而此后不久马恺蒂便发布了一则声明,声称自己才是获奖乐器的真正制作者。

同年,马恺蒂在伊曼纽埃尔·维托里奥广场10号开设了自己的独立运营的工作室。这一时期的马恺蒂急于证明自己,因此参加了许多乐器展览会:1884年的都灵意大利综合展览会马恺蒂被授予了银奖;1885年马恺蒂在安特卫普国际展会被授予一等银奖,同年又在巴黎展会获得银奖;1886年再次在巴黎展会获得铜奖;1887年在法国图卢兹展会被授予一等银奖。

马恺蒂在1893年迁居到库尔涅,一个位于意大利卡纳韦塞地区的小镇(大约在都灵以北40公里),他在库尔涅一直工作到1912年左右。在此期间,马恺蒂时常会因为工作等原因回到都灵。1909年1月20日马恺蒂的妻子去世,在次年9月马恺蒂与劳拉·维格纳再婚。

马恺蒂的女儿科斯坦萨在这一时期曾帮助父亲经营过工作室一段时间。但科斯坦萨在1916年结婚,并于1923年和丈夫一家搬到了热那亚。马恺蒂的儿子埃杜阿尔多·维托里奥·马恺蒂在成年后继承了父亲的事业,也成了一名弦乐器制作师。职业生涯早期,他曾在父亲的工作室里帮忙,后来也成立了自己的工作室。除了幼子,马恺蒂培养的其他学生大都成为近代都灵学派后期显赫一方的人物,如罗曼诺·马伦戈与安赛默·库莱托等人。

恩里科·马恺蒂是一个充满浪漫艺术气息并拥有极高品味的人,除了乐器,他还对绘画、钟表以及古董有着浓厚的兴趣。但遗憾的是马恺蒂酗酒成瘾,在他生命的最后阶段甚至愈演愈烈,对其身体造成了极大伤害,这也是其晚年作品质量不稳定的主要原因之一。

恩里科·马恺蒂于1930年6月7日去世,纵观其一生,职业生涯很长,且硕果累累。马恺蒂

在他的创作中尝试制作了大量不同风格的乐器，同时，各个时期的作品风格也有着多样的变化。除了小提琴、中提琴和大提琴外，马恺蒂还制作过吉他、曼陀林与低音提琴。

在职业生涯早期，马恺蒂曾使用一个长度为 36 厘米的斯特拉迪瓦里大尺寸琴型模具制作小提琴。在搬到库尔涅后，其作品风格变得越来越多样化，在这一时期他还模仿了其他几位前辈大师的作品，不可否认的是，这一时期其出品的乐器大部分都品质精良。

在职业生涯中期，马恺蒂在创作中有时会加上一道特殊的程序——叠加两层不同成分的清漆，第一层黄色清漆较为厚重，质地坚硬耐磨，而第二层红色清漆则质地较软，易磨损。

在职业生涯巅峰时期，马恺蒂的创作逐渐进入佳境，其作品的风格特征也越来越能体现其强烈的个性，制作工艺一如既往的考究精致。这一时期他的小提琴作品轮廓清晰，琴孔的倾斜角度变大，琴头更加坚实，这些局部细节都是马恺蒂作品的典型特征。

在职业生涯晚期，特别是马恺蒂去世前的那一批作品则展示出了极其强烈的个人风格，可惜的是质量却参差不齐。

马恺蒂常用的琴型设计以普莱森达和瓜达尼尼的经典作品模具为主，意在向都灵学派的历代宗师致敬，其作品在背板处通常有马恺蒂本人的签名。

马恺蒂在职业生涯的各个阶段使用了不同的标签。在离开瓜达尼尼工作室自立门户后，他常使用的标签上标注了其在各类国际比赛以及展览中获得的荣誉。迁居库尔涅以及返回都灵前后，马恺蒂两次修改了标签上的工作室地址信息。

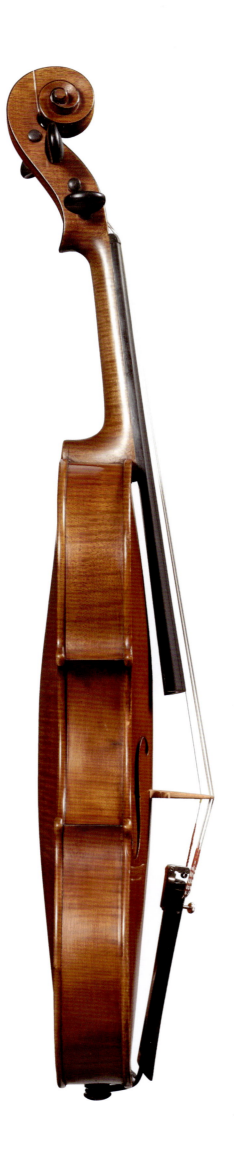
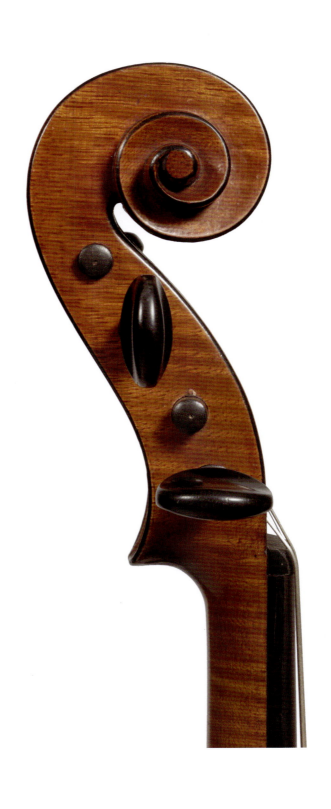

第五章 近代都灵学派中期的代表人物及其作品

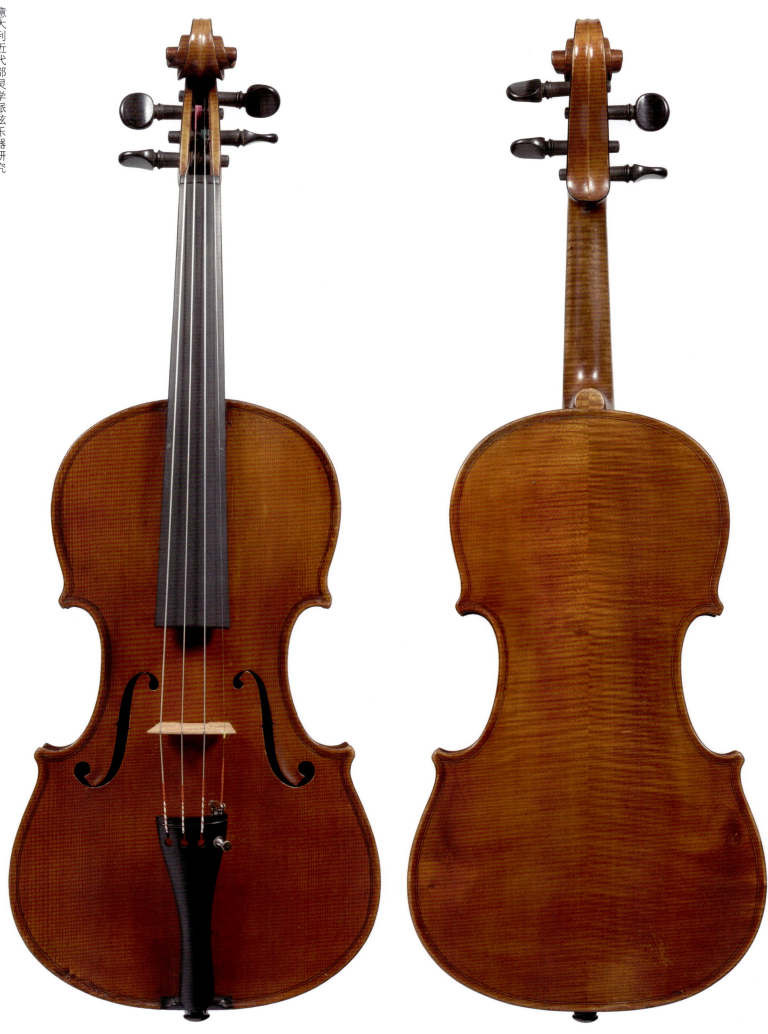

第五章　近代都灵学派中期的代表人物及其作品

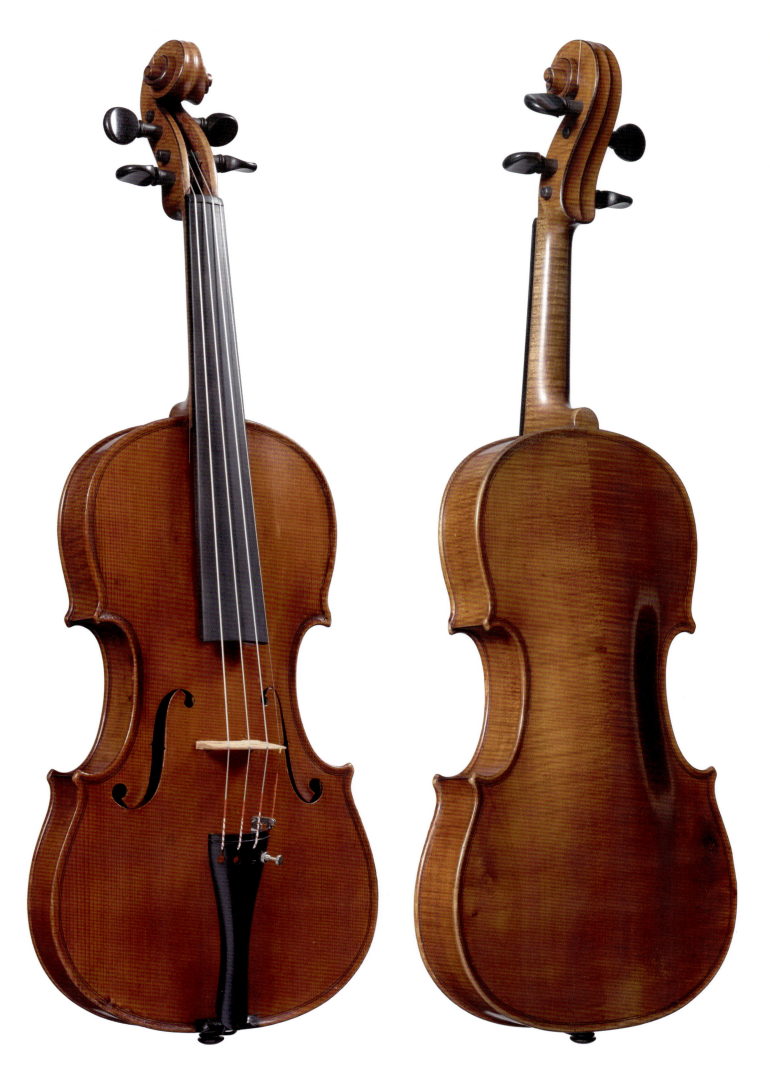

乐器种类：小提琴　　　　　　背板长度：35.50 cm
制作地：都灵　　　　　　　　上圆：16.70 cm
制作年代：1909　　　　　　　中腰：11.30 cm
配件：乌木　　　　　　　　　下圆：20.80 cm

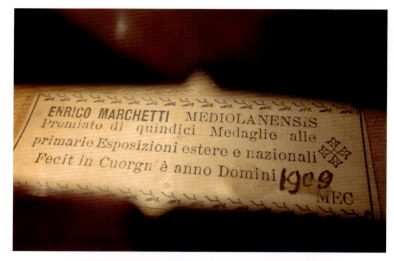

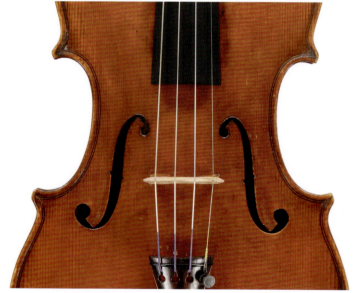

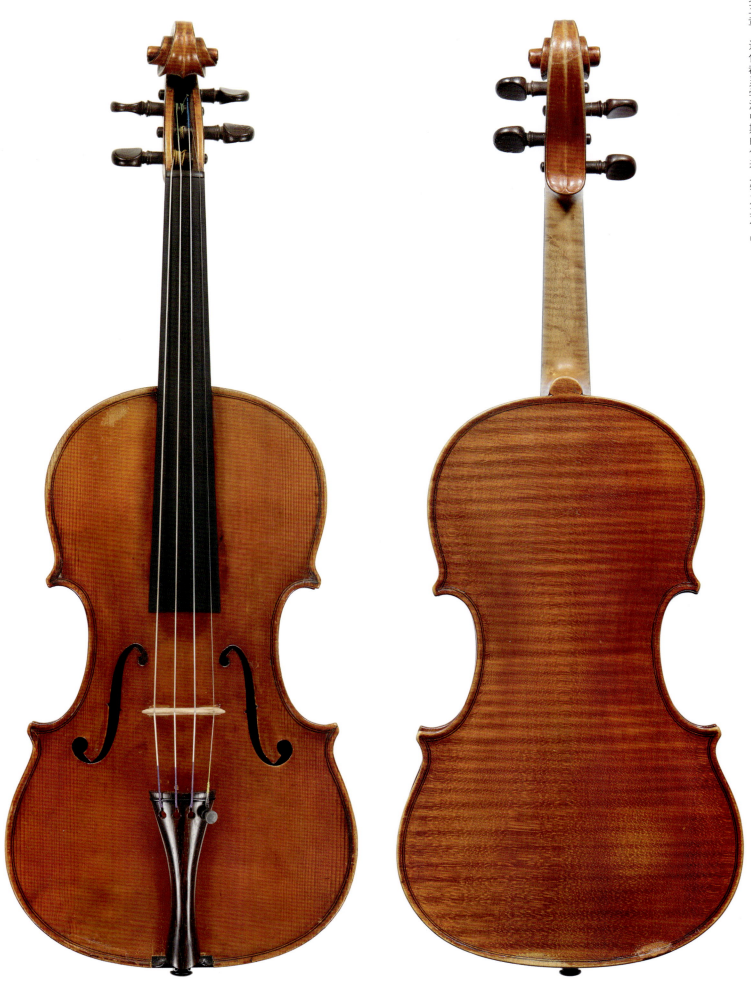

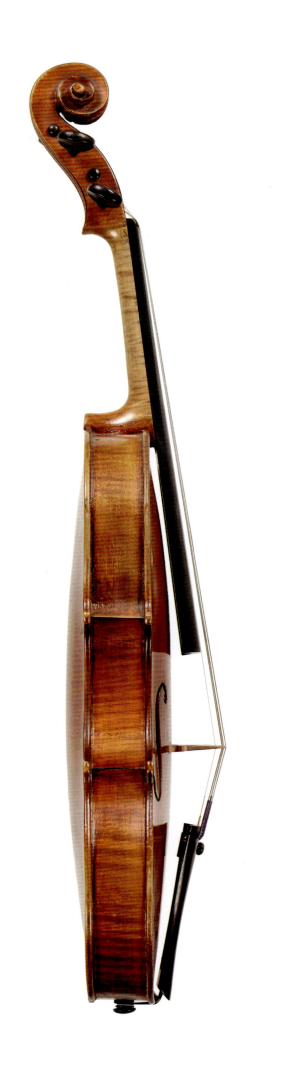
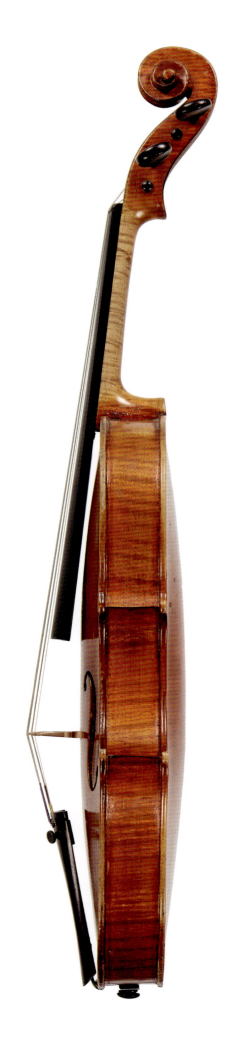

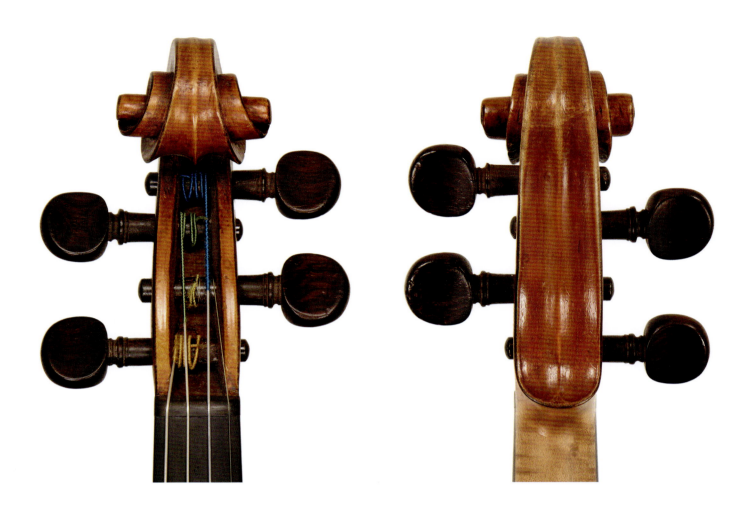
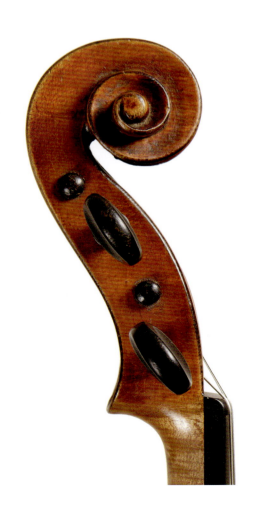
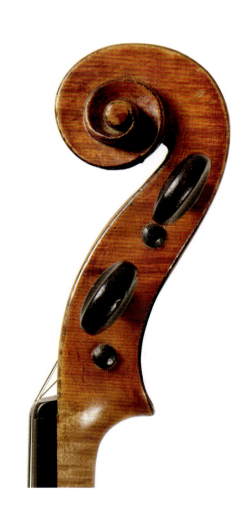

乐器种类：大提琴

制作地：都灵

制作年代：1911

配件：玫瑰木

背板长度：74.70 cm

上圆：34.20 cm

中腰：23.50 cm

下圆：43.70 cm

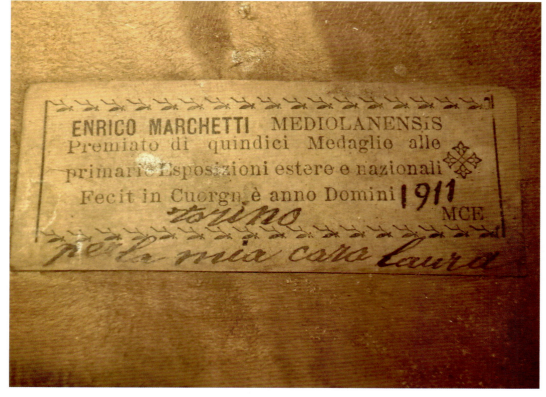

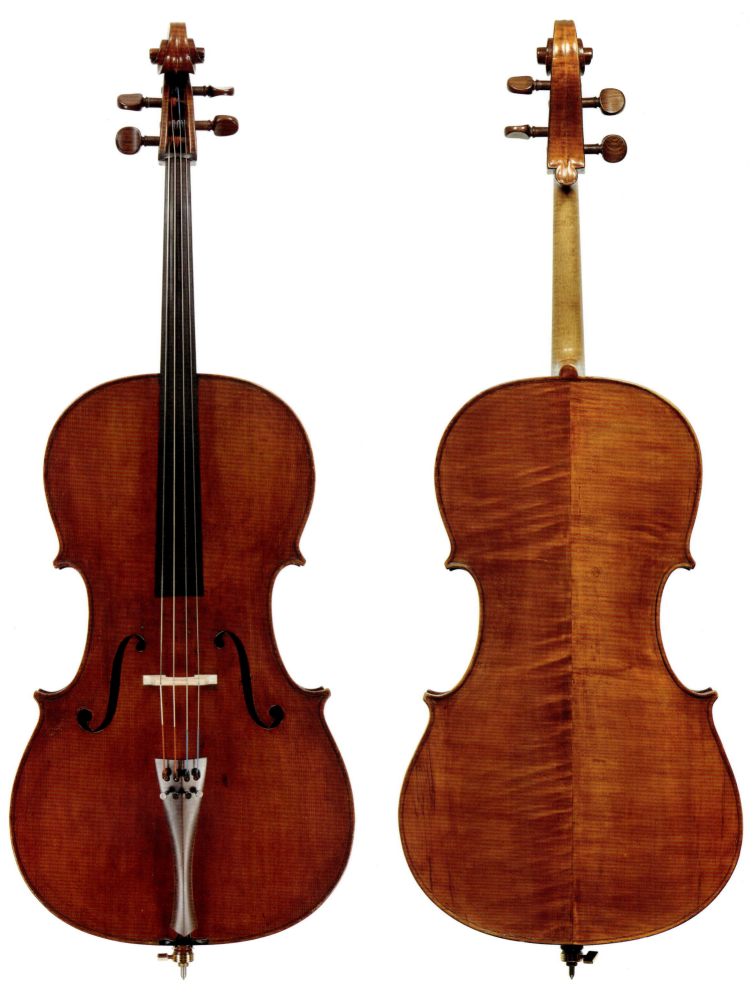

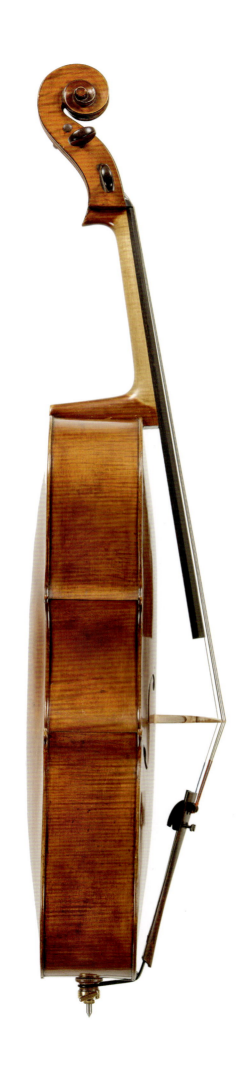
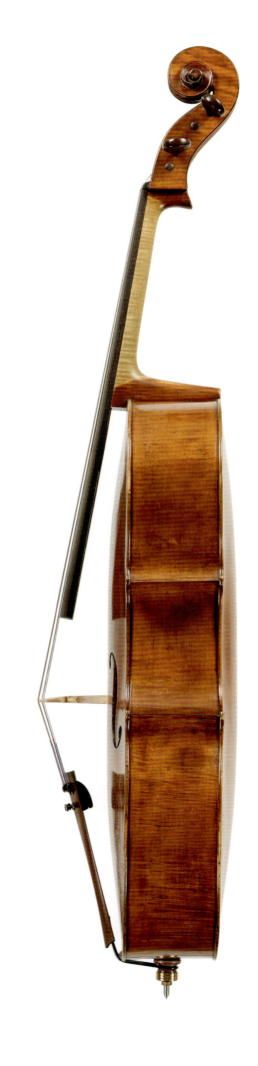

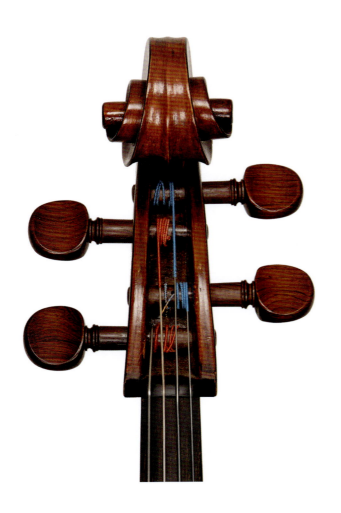
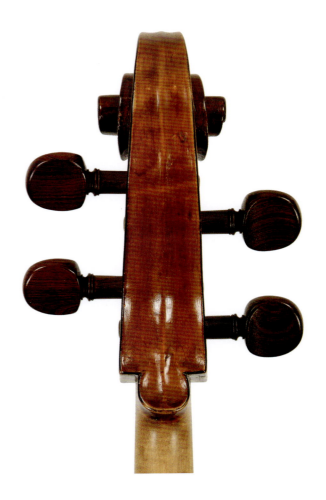
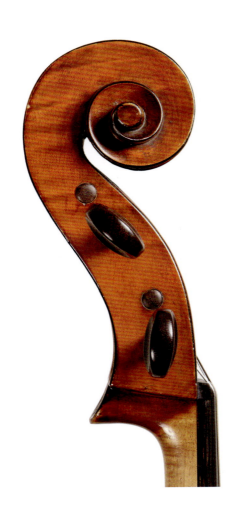
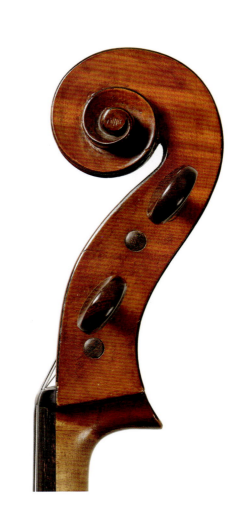

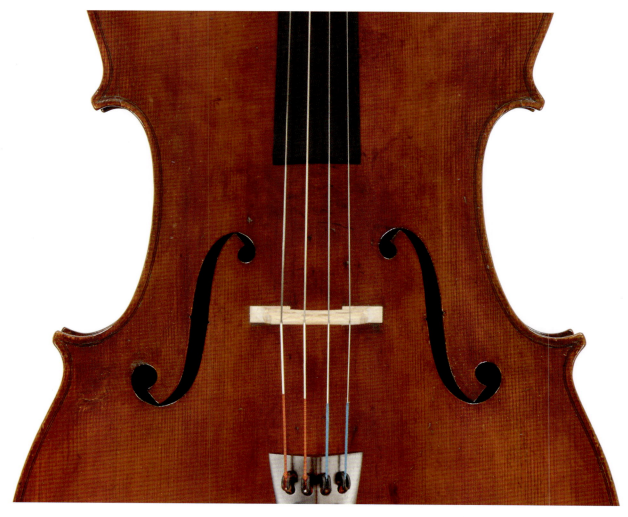
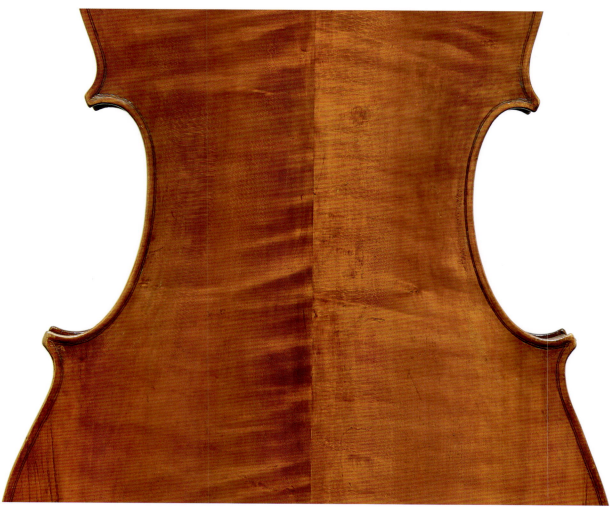

乐器种类：小提琴　　　背板长度：35.50 cm
制作地：都灵　　　　　上圆：16.80 cm
制作年代：1914　　　　中腰：11.00 cm
配件：乌木　　　　　　下圆：21.00 cm

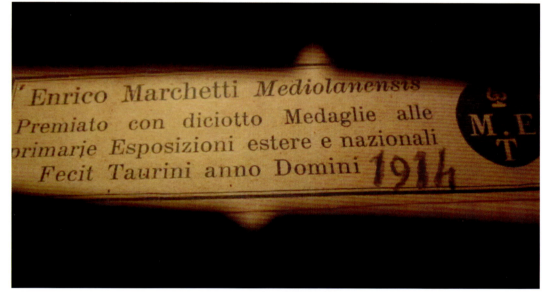

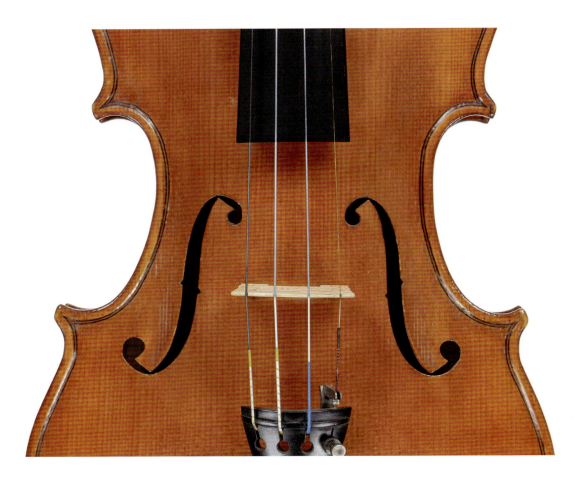
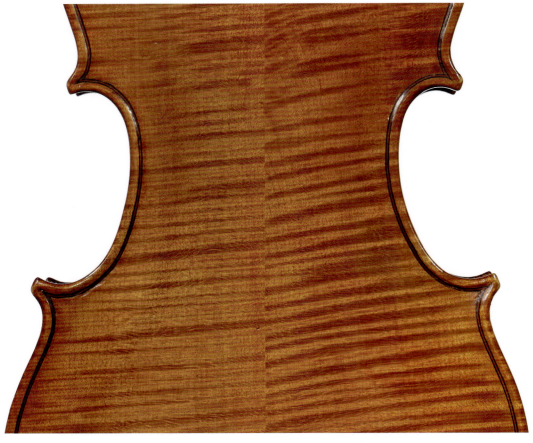

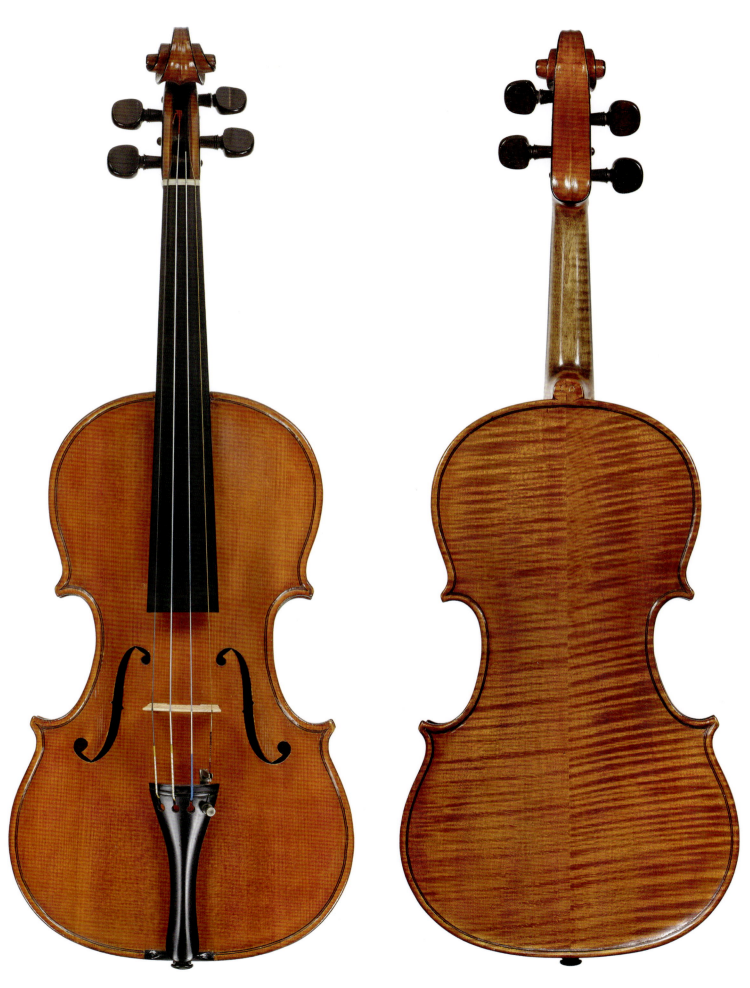

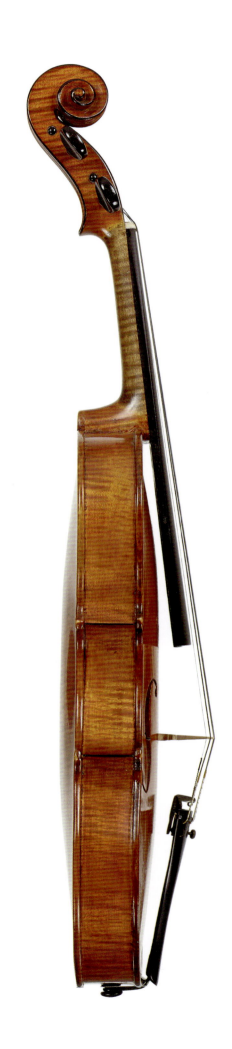
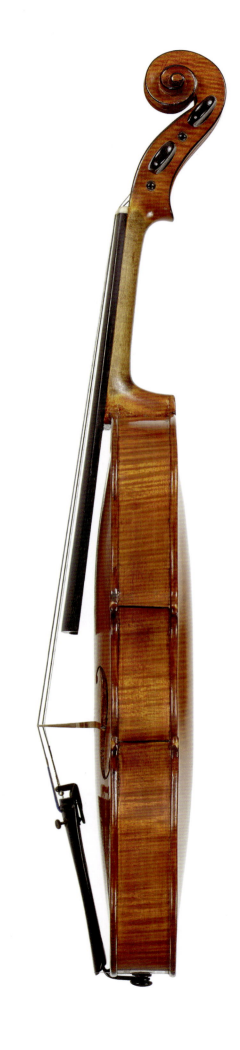

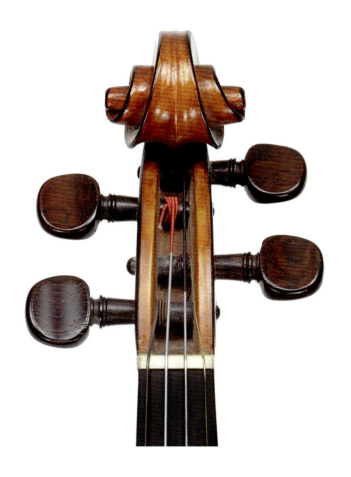
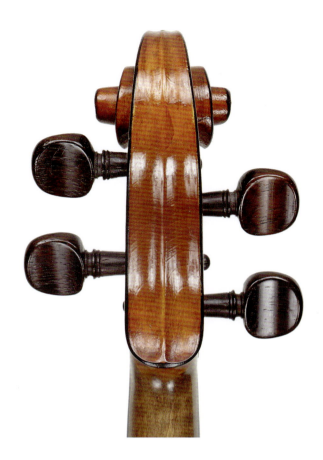
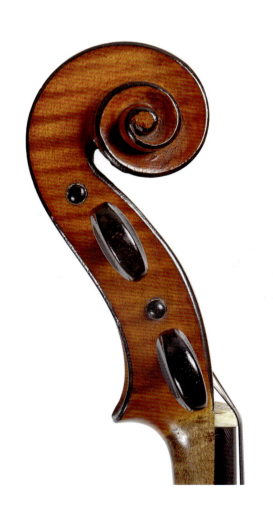
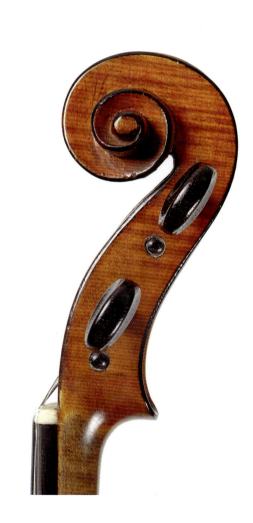

第五章 近代都灵学派中期的代表人物及其作品

乐器种类：小提琴
制作地：都灵
制作年代：1917
配件：乌木
背板长度：35.30 cm

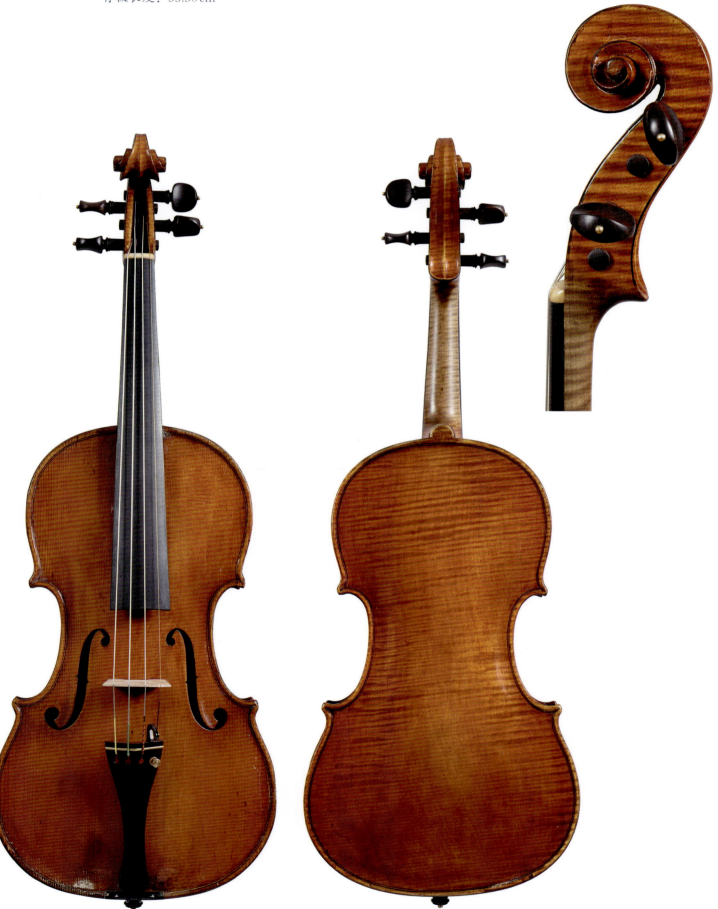

乐器种类：小提琴

制作地：都灵

制作年代：1924

配件：乌木

背板长度：35.80 cm

上圆：16.50 cm

中腰：10.90 cm

下圆：21.00 cm

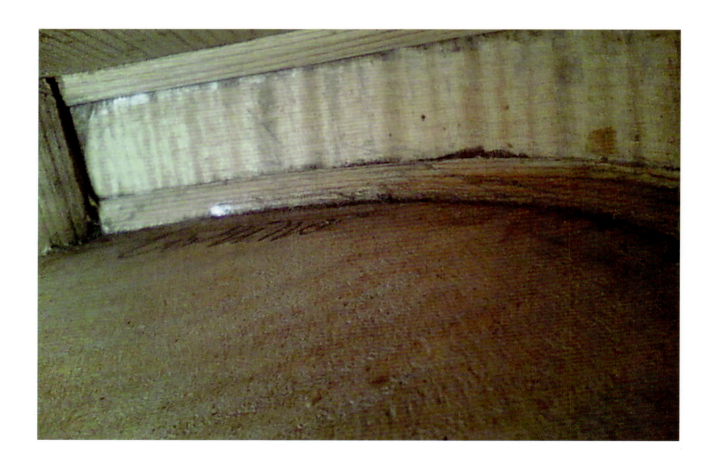

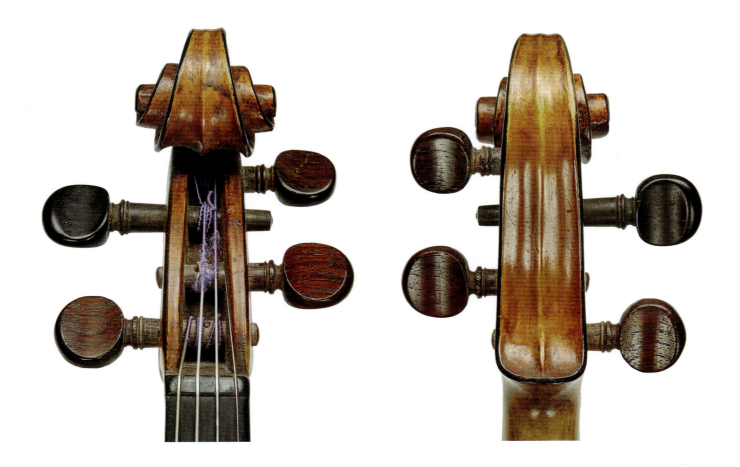
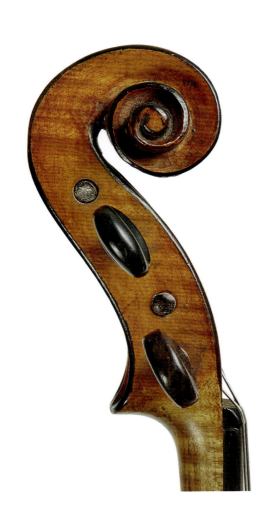
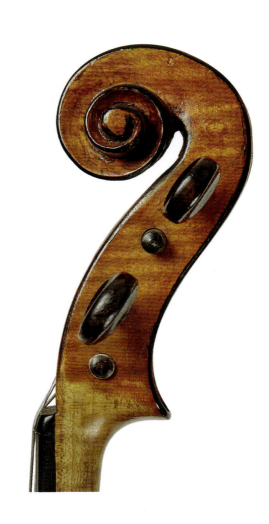

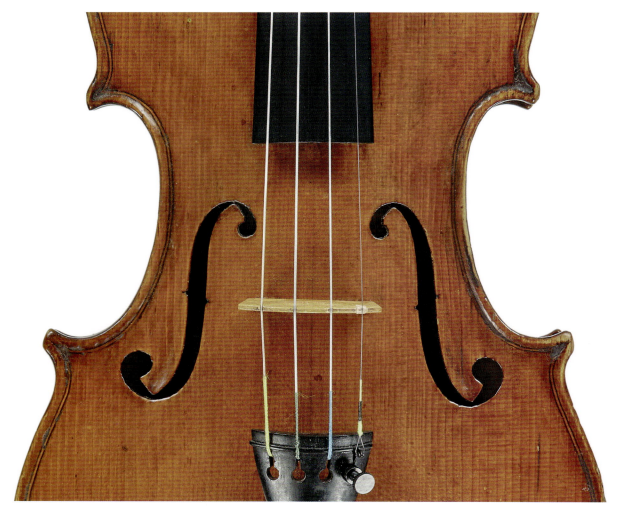
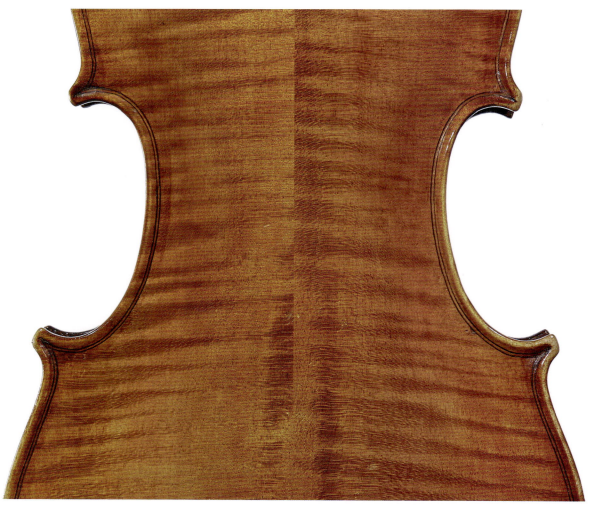

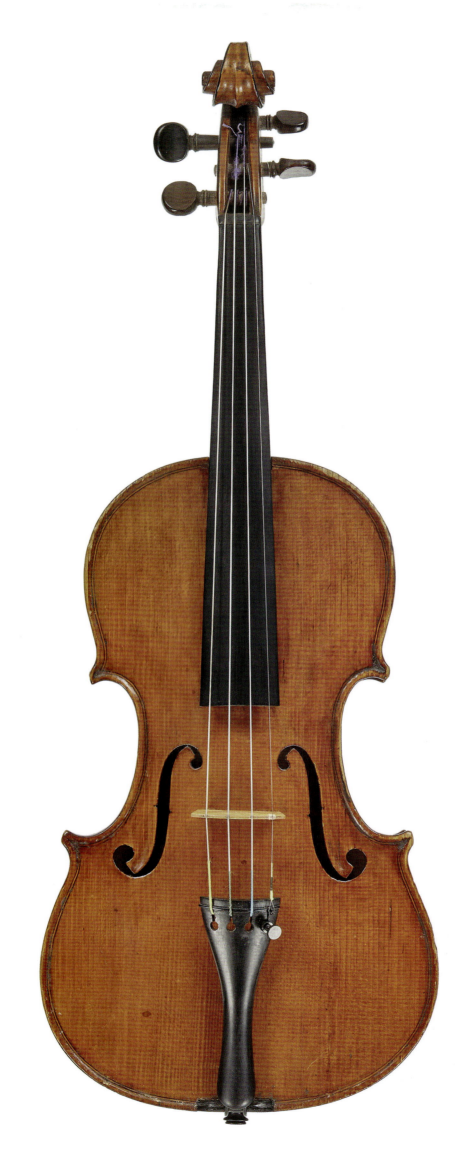

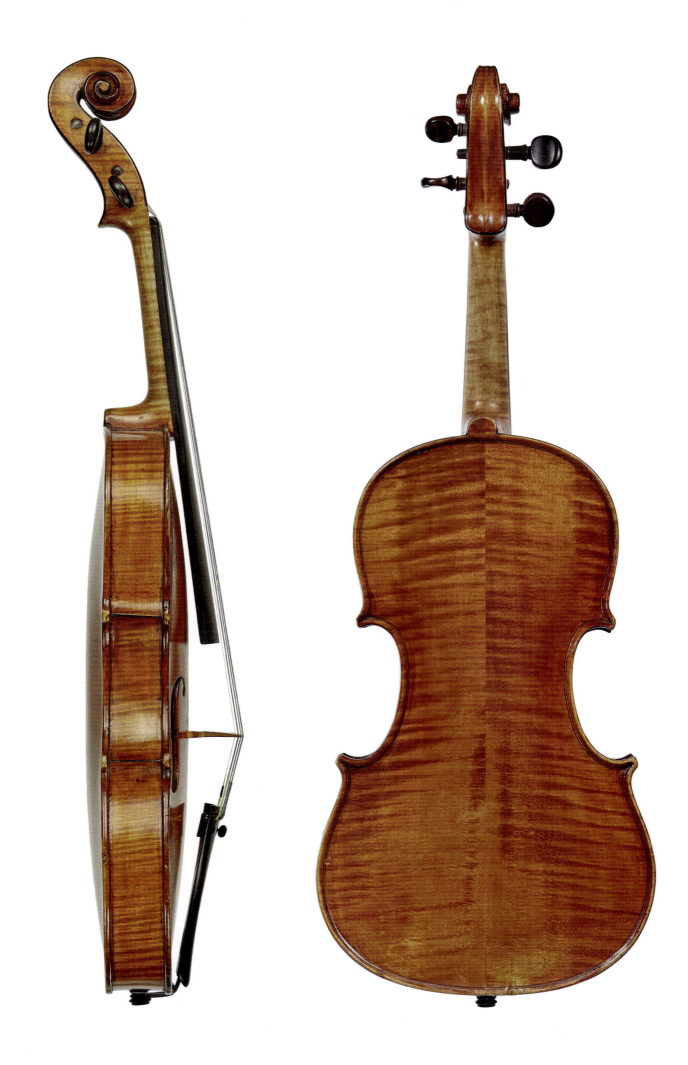

乐器种类：中提琴
制作地：都灵
制作年代：1926
配件：乌木
背板长度：40.10 cm

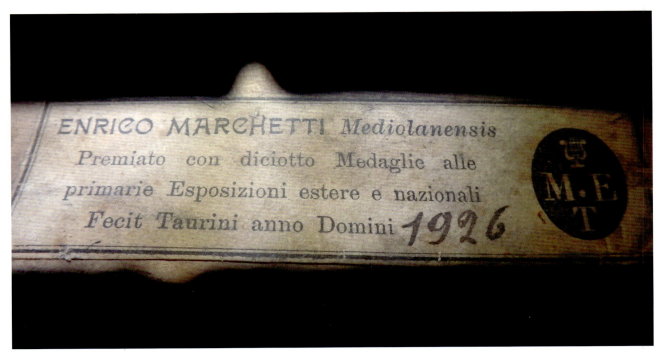

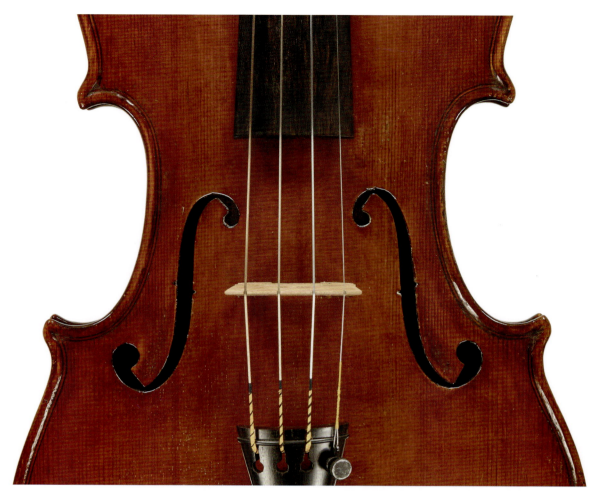
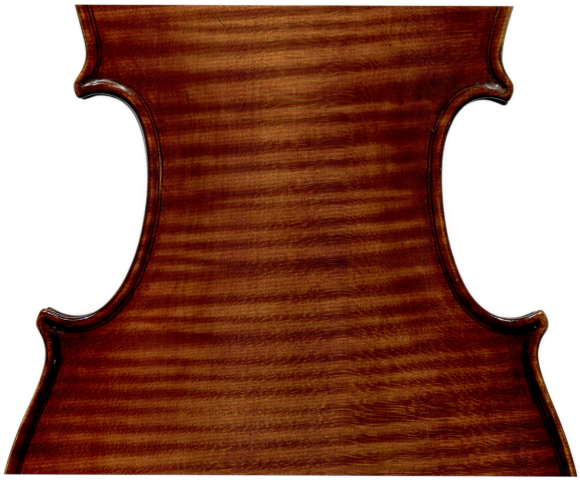

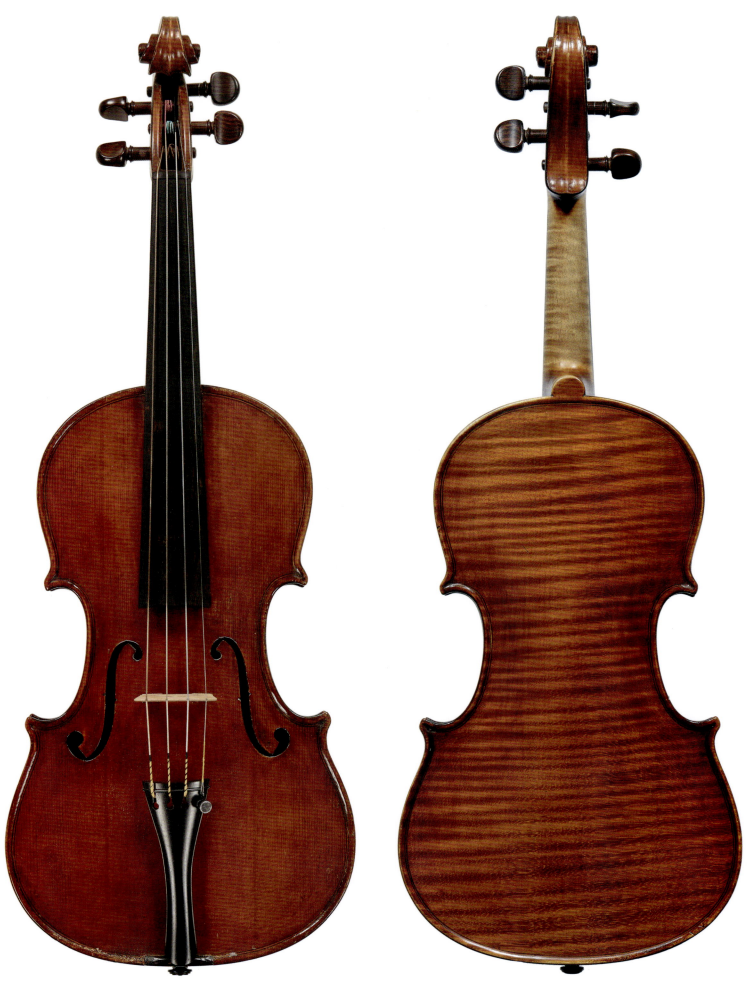

第五章　近代都灵学派中期的代表人物及其作品

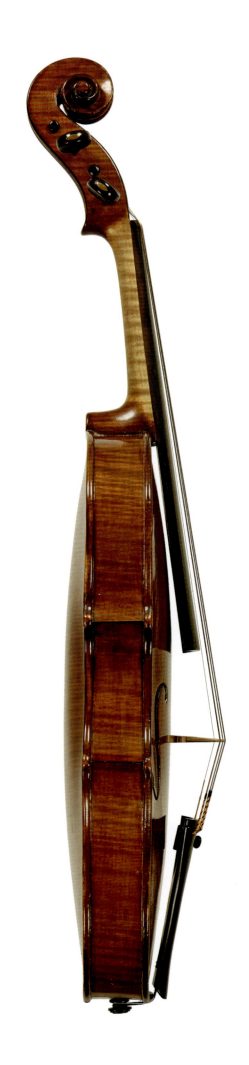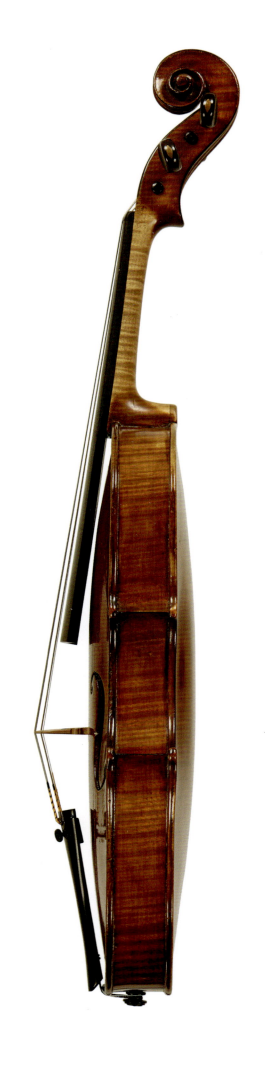

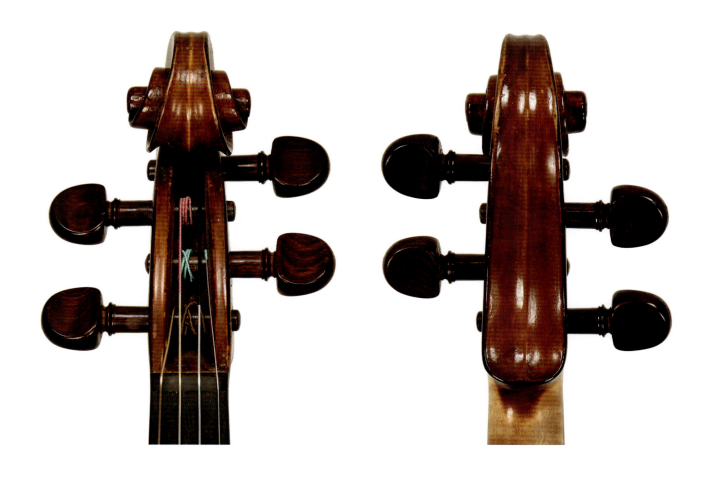
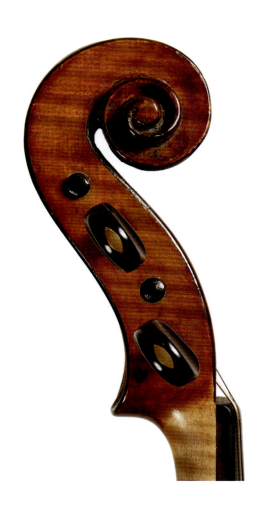
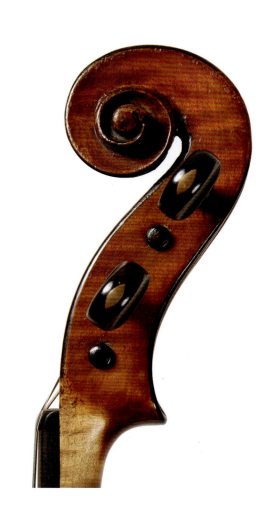

第五章 近代都灵学派中期的代表人物及其作品

乐器种类：小提琴

制作地：都灵

制作年代：1926

配件：玫瑰木

背板长度：35.90 cm

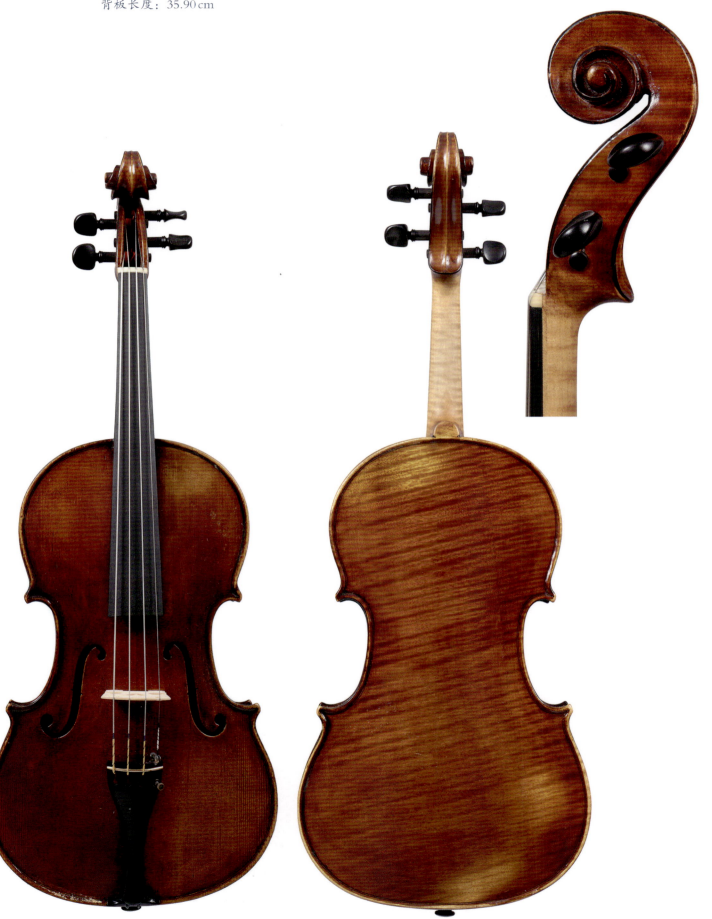

乐器种类：小提琴　　　背板长度：35.90 cm
制作地：都灵　　　　　上圆：16.70 cm
制作年代：1926　　　　中腰：10.90 cm
配件：玫瑰木　　　　　下圆：20.80 cm

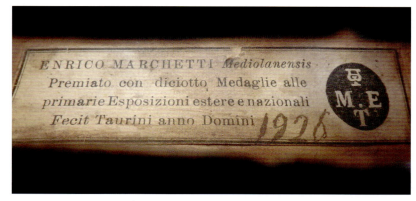

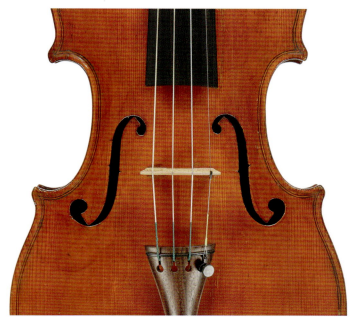

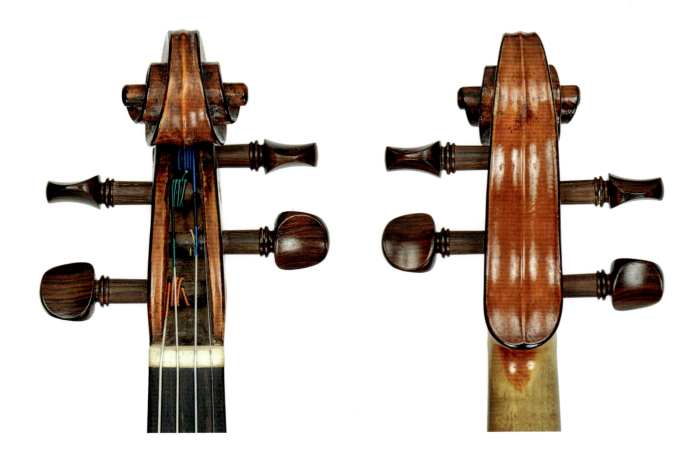

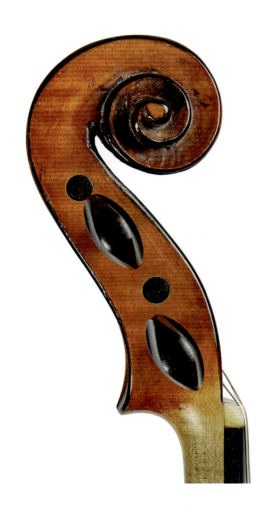 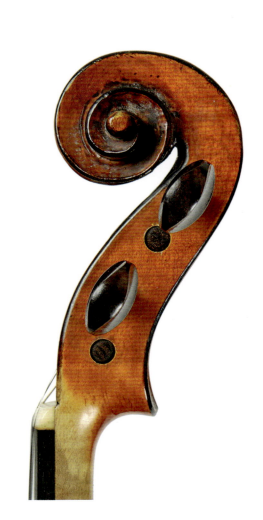

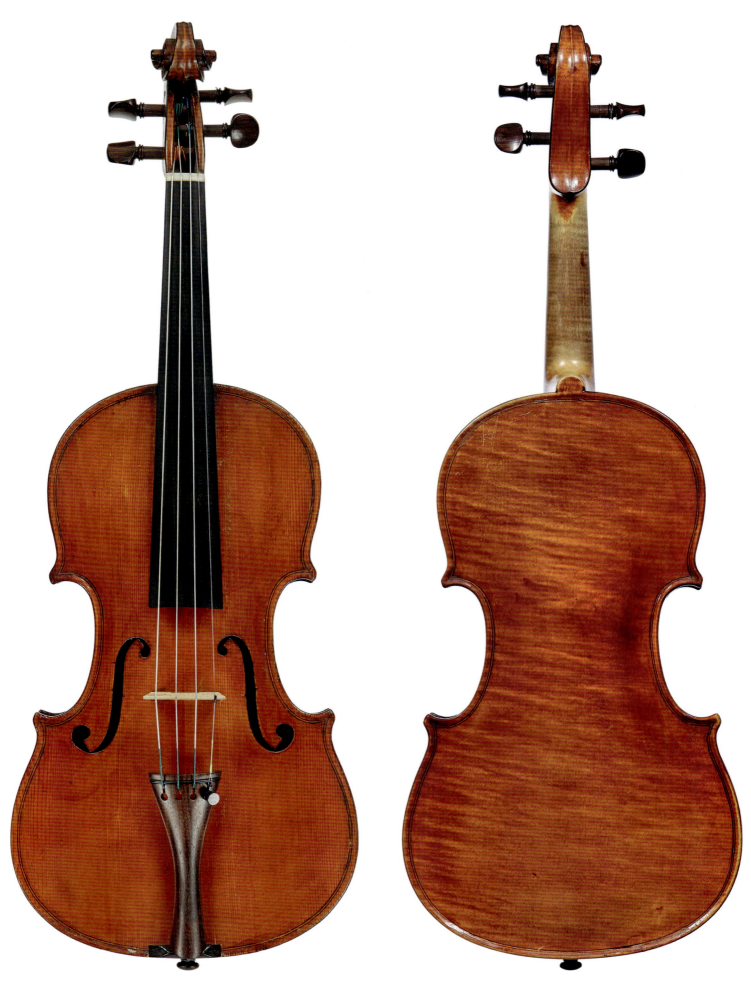

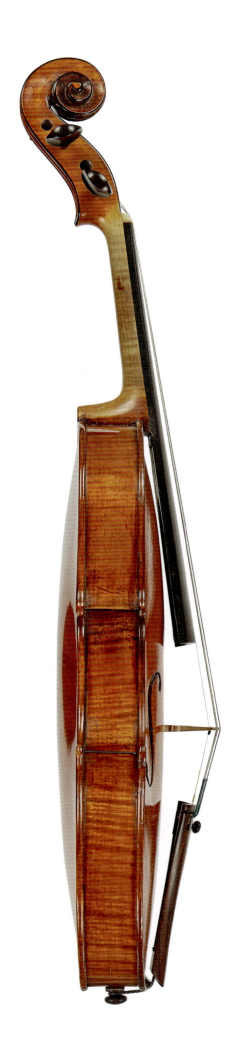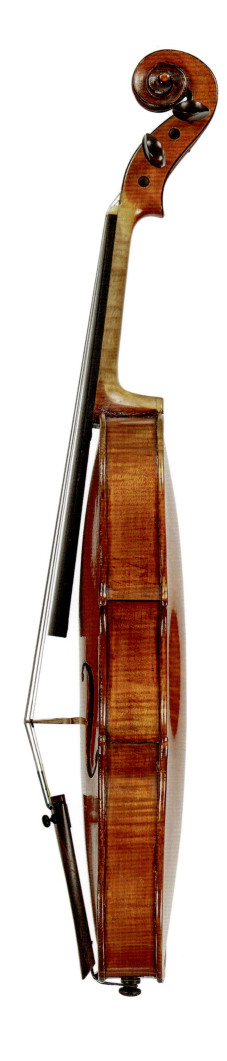

乐器种类：小提琴　　　　背板长度：36.00 cm
制作地：都灵　　　　　　上圆：16.80 cm
制作年代：1927　　　　　中腰：10.90 cm
配件：乌木　　　　　　　下圆：21.00 cm

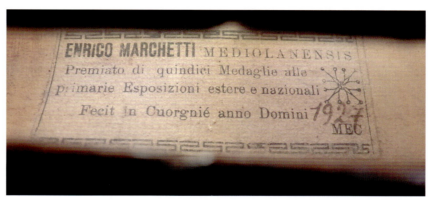

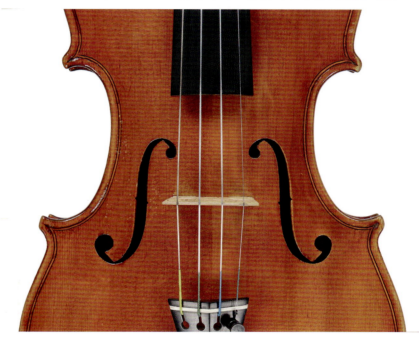

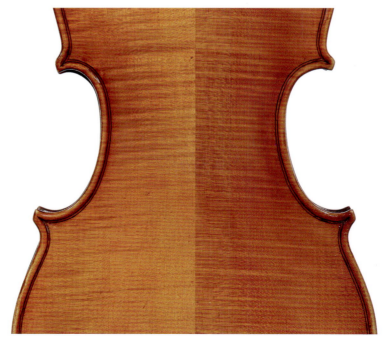

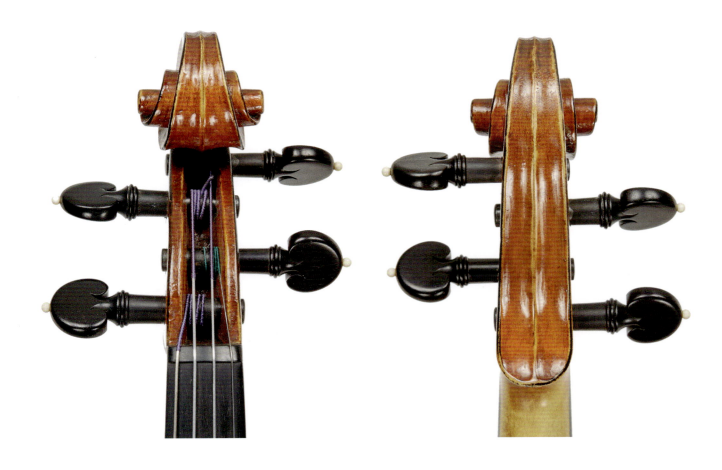
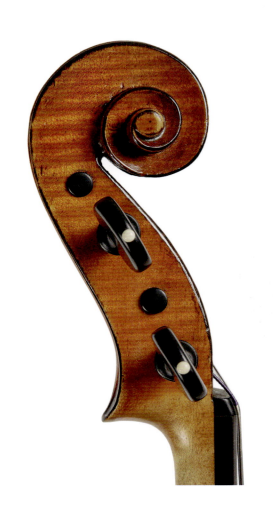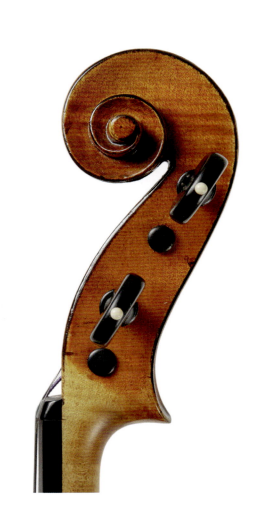

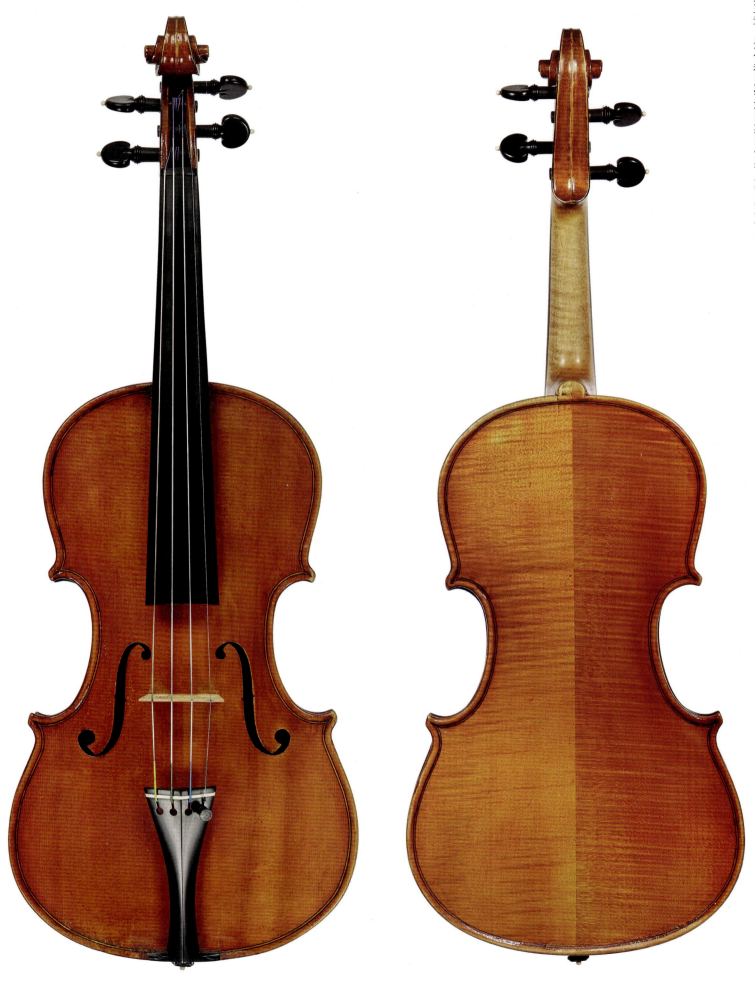

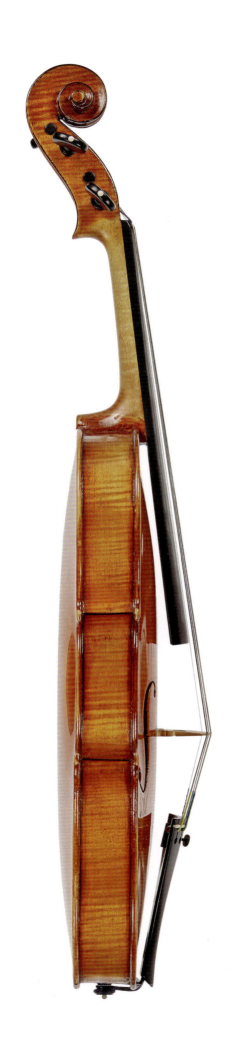
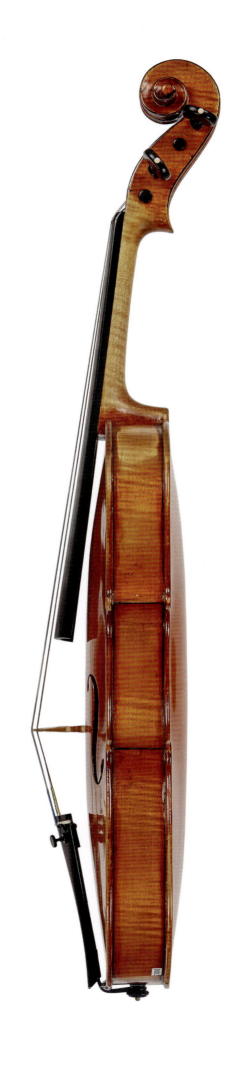

5. 罗曼诺·马伦戈·里纳尔迪

罗曼诺·马伦戈·里纳尔迪(Romano Marengo Rinaldi)于1866年6月26日出生在阿尔巴，父亲是朱塞佩，母亲是艾琳·乌利安戈。

关于马伦戈的童年并无太多文献记载，可以确认的是马伦戈的父亲是一名木匠，马伦戈可能自幼跟随父亲打下了木工的基础并且学到了一些雕刻的技巧。

罗曼诺·马伦戈在成年后搬到了都灵，进入了远亲恩里科·马恺蒂的制琴工作室当学徒。在这里，马伦戈系统掌握了弦乐器制作的理论知识。

1888年，维涅德托·乔弗雷多·里纳尔迪去世后，罗曼诺·马伦戈在老师恩里科·马恺蒂的帮助下接管了里纳尔迪的工作室，并与里纳尔迪的遗孀波拉·里纳尔迪共同经营，工作室也继续保留着它原来的名字"乔弗雷多·里纳尔迪"。

1890年1月18日，罗曼诺·马伦戈与波拉·里纳尔迪签署了一份协议，合作成立了一家名为"马伦戈－里纳尔迪"的工作室。创建工作室所需的资金全部由里纳尔迪夫人投入，而马伦戈则负责为工作室制作乐器。1894年，该工作室更名为"里纳尔迪－马伦戈"。

1900年8月16日，合作工作室宣告解散，罗曼诺·马伦戈正式成立了以自己的名字命名的工作室。1904年，他的工作室更名为"罗曼诺·马伦戈继承自里纳尔迪"，而波拉·里纳尔迪则于次年去世。

罗曼诺·马伦戈初进里纳尔迪的工作室时，工作室正处于蓬勃发展的阶段，几乎闻名整个意大利。乔弗雷多·里纳尔迪长期以来一直与法国和英国保持着密切的乐器交易，积累了不少当地的资源。而马伦戈之所以能在短期内成功接管里纳尔迪的工作室并不是因为他的弦乐器制作技术如何出色，而是因为他有着不逊于里纳尔迪的商业头脑。坦率地说，这一时期都灵弦乐器市场的竞争并不是特别激烈，因此里纳尔迪的工作室在罗曼诺·马伦戈接管后依旧生意兴隆。里纳尔迪与卡洛·朱塞佩·奥登的关系也很好，这一时期工作室还与奥登有着较为频繁的合作。

罗曼诺·马伦戈于1901年10月13日与安吉拉·坦波尼在都灵结婚。他们的第一个女儿艾琳·弗朗西斯卡·丽塔出生于1902年12月17日，但不幸在20多岁时便去世了；第二个女儿比安卡出生于1904年6月17日。

1903年，马伦戈出版了著作《Tre figli delle Langhe》，书中重新阐述了对由乔弗雷多编写的关于普莱森达《Classica Fabbricazi- one di violini in Piemonte》一书的个人理解，并在书中加入了他父亲朱塞佩·马伦戈以及朱塞佩·罗卡的个人传记。

1898年，罗曼诺·马伦戈在都灵举办的一次国际展览会上被授予了金奖。在此之后，他又陆续参加了在尼斯、比亚里茨、马赛和普瓦提埃举办的展览以及1900年的巴黎世博会。在巴黎世博会上罗曼诺·马伦戈被授予了一枚银牌。1911年，他再次参加了都灵展览会。1918年，他在罗马展览会上获得了一枚银牌。

罗曼诺·马伦戈的工作室提供名贵古董乐器及配件的销售与修复等服务，有时马伦戈也会根据近代都灵学派早期前辈们的经典琴型设计制作小提琴与吉他用于交付订单。据文献记载，马伦戈经常与国外的乐器经销商（特别是法国人）接触，而这些乐器经销商则在世界范围内推广马伦戈及其工作室的作品。

为了维持国外的客户资源，罗曼诺·马伦戈经常需要到国外出差，于是他雇用了一些都灵年轻一代的弦乐器制作师帮助他分担工作室的任务。可以说，从19世纪末到1905年，马伦戈工作室出品的乐器几乎都出自不同的年轻制琴师之手。在1920年至1925年间，马伦戈工作室出品的乐器大多都是由恩里科·马恺蒂的儿子埃杜阿尔多·维托里奥代工的。

罗曼诺·马伦戈于1926年12月28日在玛利亚·维多利亚大街2号的家中去世。较为遗憾的是，在其离世后工作室竟没有后人来继承。

罗曼诺·马伦戈的作品受恩里科·马恺蒂制作风格的影响较大，有时也带有些许卡洛·朱

塞佩·奥登与艾瓦西奥·埃米利奥·古艾拉的特点。

马伦戈的作品展现出了真正的近代都灵学派中后期特征，但其在不同时期的作品无论是在制作工艺方面还是在品质方面都多多少少有点参差不齐，并不总是保持着最高的水准。值得一提的是，在职业生涯初期，罗曼诺·马伦戈制作的吉他等弹拨乐器的数量比弦乐器更多。

罗曼诺·马伦戈主要采用乔万尼·弗朗西斯科·普莱森达与朱塞佩·罗卡的琴型设计来制作弦乐器，每件作品的细节，如琴漆的颜色等几乎都会因助手不同而存在差异。罗曼诺·马伦戈在职业生涯中至少使用了三种类型的标签，其中最有名的标签与马恺蒂的标签较为相似。

乐器种类：小提琴
制作地：都灵
制作年代：1900
配件：乌木
背板长度：35.70 cm
上圆：16.80 cm
中腰：11.30 cm
下圆：20.70 cm

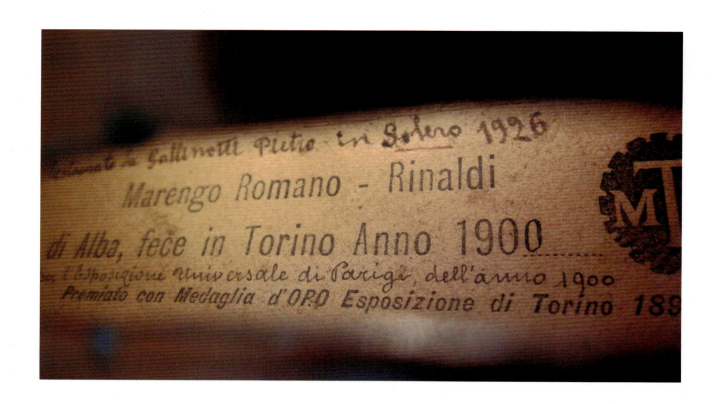

第五章 近代都灵学派中期的代表人物及其作品

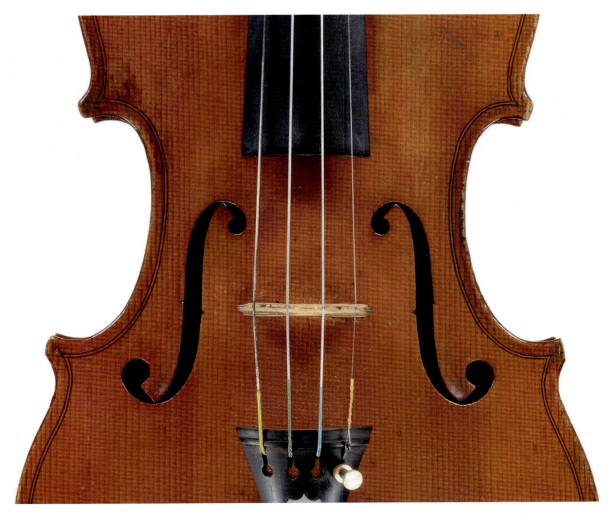

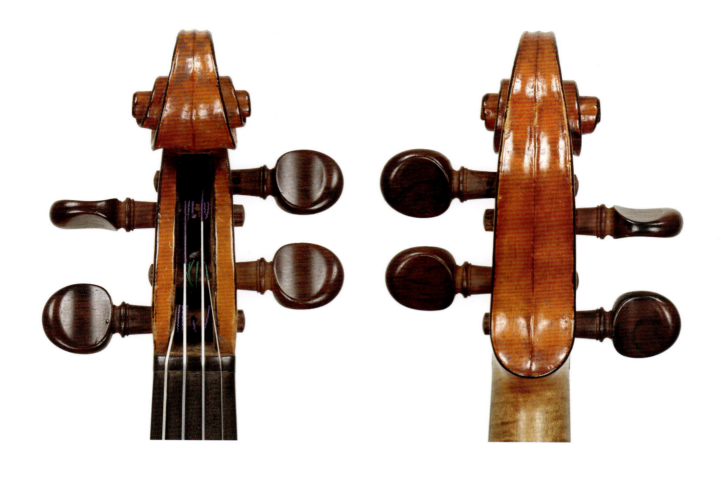
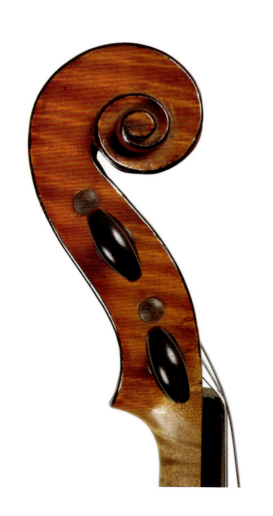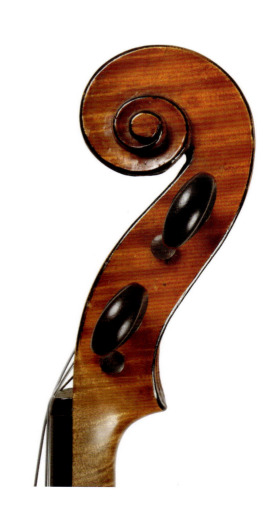

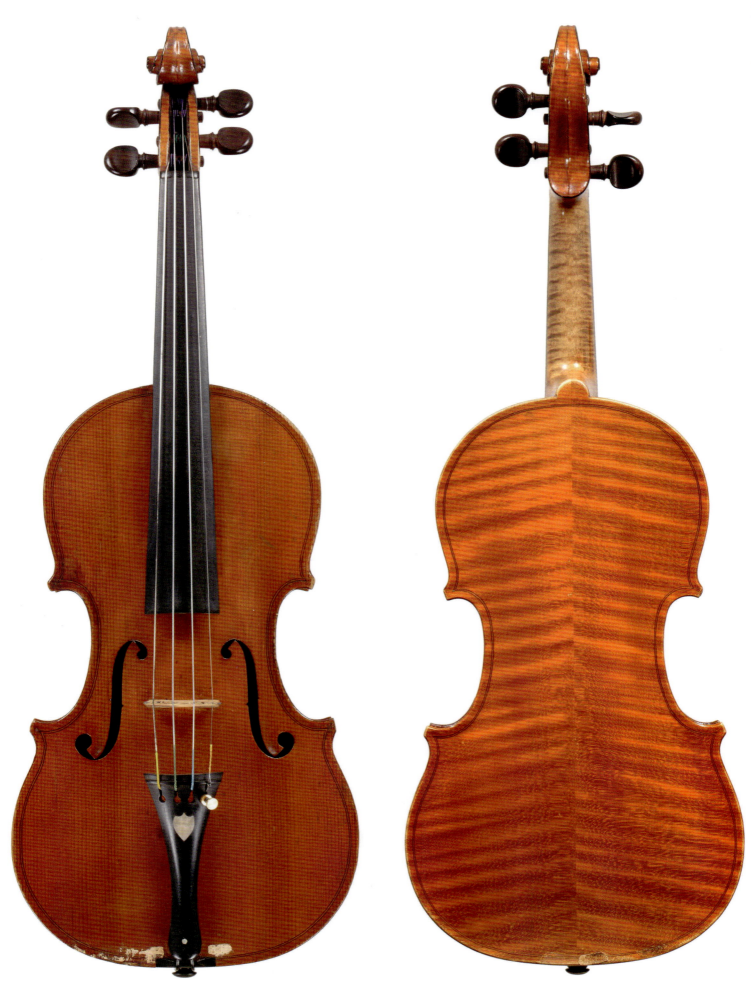

乐器种类：小提琴

制作地：都灵

制作年代：1900

配件：乌木

背板长度：35.50 cm

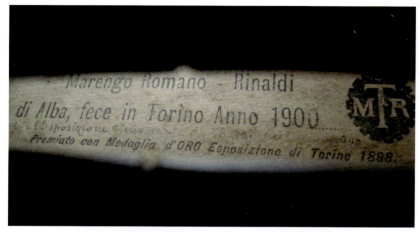

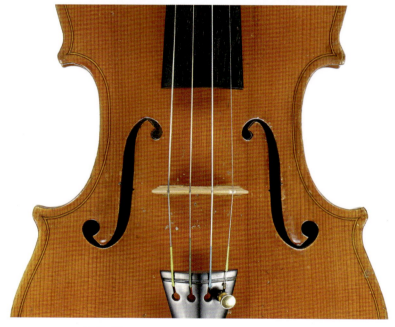

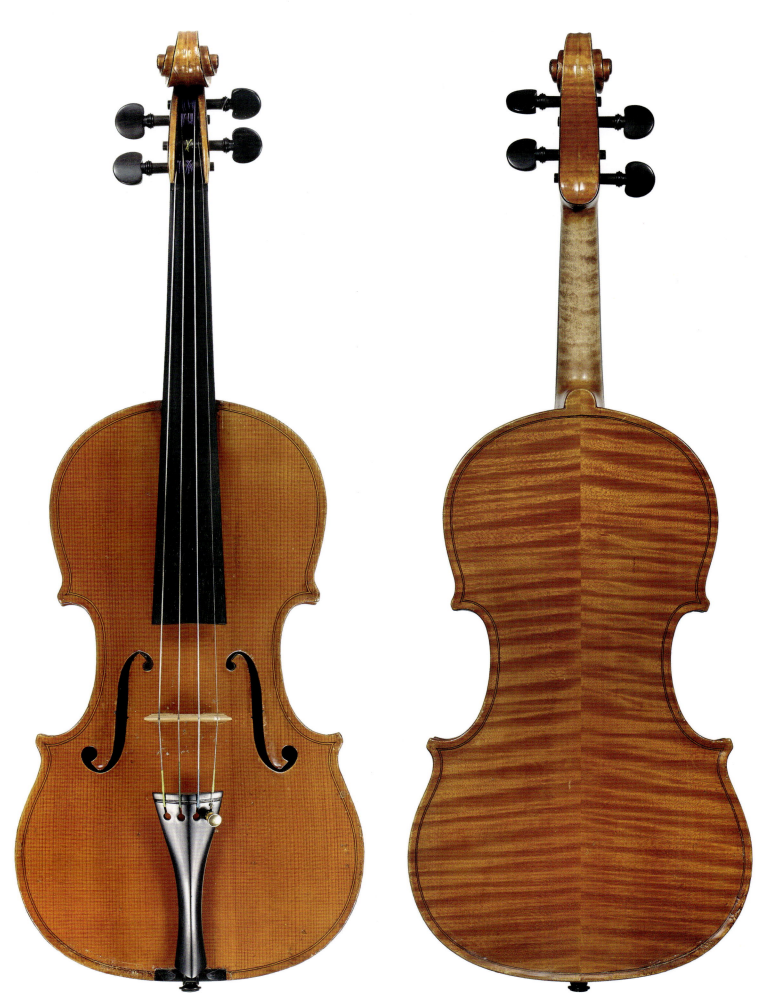

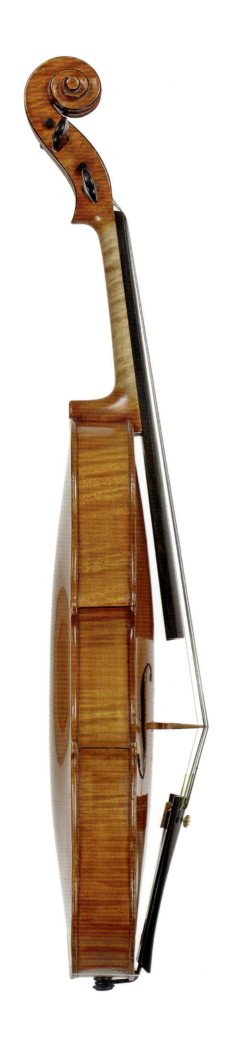
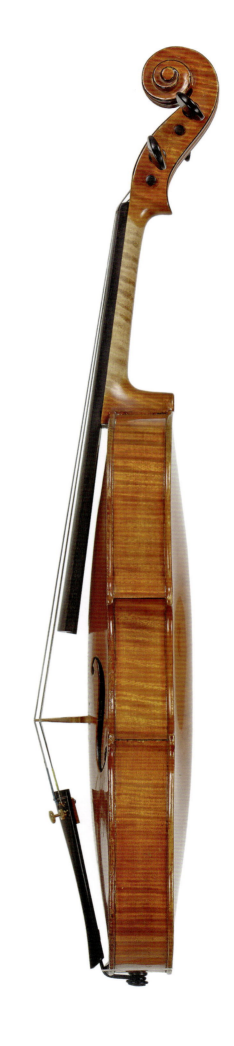

第五章 近代都灵学派中期的代表人物及其作品

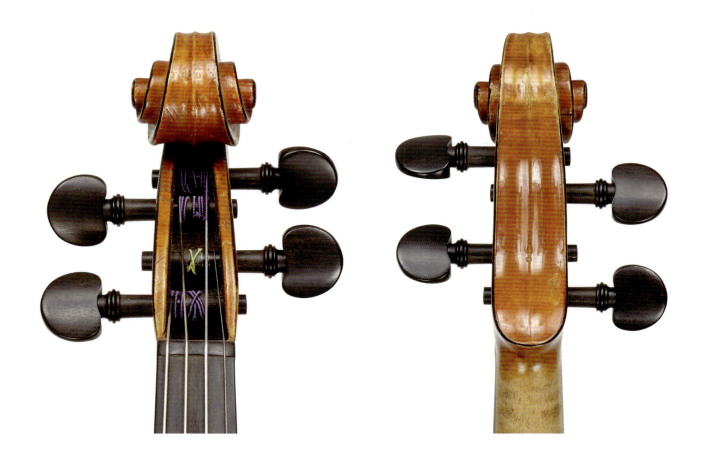
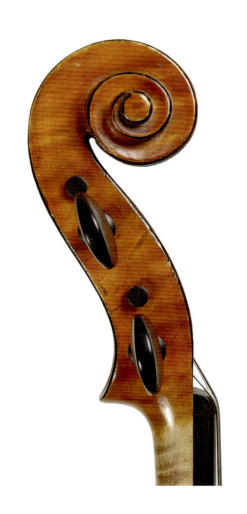
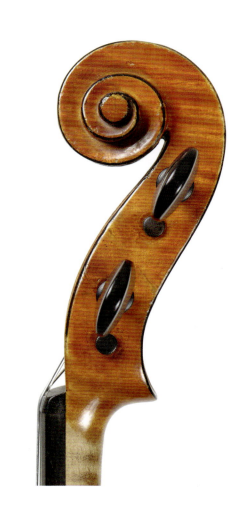

6. 卡洛·朱塞佩·奥登

卡洛·朱塞佩·奥登(Carlo Giuseppe Oddone)是皮埃蒙特近代都灵学派中后期当之无愧的最杰出的弦乐器制作大师之一,他的创作风格与理念影响了19世纪到20世纪整整两个世纪的制作风向,其本人也改变了很多杰出人物的命运轨迹,如艾瓦西奥·埃米利奥·古艾拉和安尼拔·法格尼奥拉等近代都灵学派的著名制琴大师。从许多方面来说,奥登都称得上是一位具有独特创造性的真正弦乐器艺术行业翘楚。

卡洛·朱塞佩·奥登是朱塞佩与费利西塔·博拉的儿子,于1866年11月7日出生在都灵。青年时期,奥登曾进入维涅德托·乔弗雷多的工作室做过学徒。值得一提的是,在19世纪后半叶的都灵,这家工作室是为数不多的能与瓜达尼尼工作室竞争的高端乐器中心之一,主要提供乐器的私人订制、古弦乐器交易与修复等服务。奥登在十二岁时就已经接受了制琴训练的启蒙,但由于当时的他年纪太小,被分配到的工作大多是最简单基础的任务。

此时的乔弗雷多因为生意的需要,经常去法国和英国出差,与英国查诺等显赫的制琴家族都建立了良好的关系。

1888年,在维涅德托·乔弗雷多去世后,奥登带着一封乔弗雷多的遗孀波拉·里纳尔迪的亲笔推荐信前往英国,开始在弗雷德里克·威廉姆·查诺(1857—1911年,乔治二世的儿子,乔治·阿道夫的兄弟)的工作室历练。虽然他在这个工作室只工作了两年左右的时间,但在这样一个拥有悠久传统的外国制琴工坊所得到的经验,无疑都是非常宝贵的。查诺家族的工作室与当时意大利所有的弦乐器工作室的运作模式完全不同,有着一套更为成熟的制作和修复乐器的技术理念,这些技术理念对于奥登来说是完全陌生的。

奥登在1892年回到了都灵,这一时期维涅德托的里纳尔迪工作室已经由罗曼诺·马伦戈管理,奥登再次为里纳尔迪工作室工作了一段时间。

之后不久奥登在波河路46号成立了自己的工作室,主要的业务是保养、修复古乐器,同时工作室也制作吉他与弦乐器半成品白琴,并出售给其他弦乐器制作师。

奥登从1894年开始正式在自己制作的乐器作品上签名,从他制作的第一批乐器可以看出查诺的制作风格给他带来的强烈影响:奥登在查诺工作室期间得到了乔治斯·查诺所收藏的各类古代意大利各学派的经典琴型设计数据,因此奥登在之后的职业生涯里所使用的琴型模具,包括晚年常使用的耶稣·瓜乃里琴型模板的来源都可以追溯到乔治斯·查诺。

在奥登创作的弦乐器作品中,琴头往往是最为独特的部分,轮廓曲线优美,表现力极佳,在带有奥登强烈个人主张的同时也体现出一些英国查诺的风格特点。正是此类高辨识度特征,使得后世学者可以轻易地从成千上万支乐器中找到奥登的作品。

在工作室成立之初,奥登在努力吸引更多本地客户资源的同时还与英国大名鼎鼎的希尔家族保持着密切的联系,并与之建立了名贵古董乐器贸易等方面的商业合作。

1899年9月至10月,奥登再次前往英国,与安德烈·奥利一起在伦敦成立了一家联合工作室。业界权威的杂志《Strad》,在同年10月、11月和12月都刊登了此工作室的广告,安德烈·奥利在广告中宣布他获得了意大利著名的弦乐器制作大师卡洛·奥登所提供的关于古董弦乐器修复等方面的商业合作。这则广告尽管有夸大的成分在,但也进一步证实了奥登在乐器制作领域的技术已经进入了成熟阶段。这一时期除了古乐器的修复,奥登也制作了少量的乐器,并结识了不少当地的业界同人与活跃在市场前沿的琴商。

然而没过多久,奥登与安德烈·奥利在合作过程中发生了越来越多的分歧,尤其是在财务方面,两者的关系很快就恶化了,最终此次合作被迫终止。奥登于同年12月回到都灵,并在玛利亚·维多利亚大街1号重新成立了自己的工作室。

奥登依然没有放弃海外市场版图的拓展,1900年1月和2月在《Strad》杂志上再次刊登了广告,用于宣传这一时期内工作室开展的新业务。

和许多处于事业上升期的弦乐器制作师一样，奥登的财务状况并不乐观，他只能一次次被迫将快速制成的半成品乐器低价出售给其他制作师来换取资金的回流。尽管这一时期奥登的事业面临着重重困难，但总体上并没有影响到奥登对于弦乐器制作艺术的热情。奥登在这一时期探索了多种不同的琴型设计，并创作了数量十分可观的弦乐器作品。他擅长使用的琴漆有时是鲜艳的黄橙色，有时是明亮的红色，总体来说，这些琴漆质地优良，氧化和硬化的速度较慢，而且随着时间的流逝，琴漆会逐渐呈现出更加迷人的色彩。

19世纪末至20世纪初的这段时间是奥登职业生涯的小高峰时期，出品的各类弦乐器都是他所有的作品中最具特点的，同时共同拥有一个相当典型的特征：距琴角边缘较远的薄薄镶线。这种独特的设计创造出了一种引人注目的视觉效果，当时许多制琴师纷纷效仿，掀起了一阵不小的潮流。

奥登是一个做事情一丝不苟并且十分有条理的人，工作室成立后短短几年就美誉远扬，成为全都灵最受欢迎的弦乐器制作中心。在进入20世纪后的数十年里，尽管其产量比之前有所下降，但奥登仍然坚持创作新的作品，同时还尝试使用不同颜色不同配比的琴漆，试图进一步提高自己的创作水平。但不得不说的是，尽管奥登做出了很多尝试与调整，奥登的作品风格依然很具有辨识度。

1917年8月23日，奥登与卡梅拉·格鲁兹结婚。婚后夫妇二人育有一子，名叫阿曼多·奥登。遗憾的是，阿曼多成年后并没有选择子承父业成为职业制琴师。

在第一次世界大战结束后，奥登的作品数量有了显著的提升。这一时期工作室承接了很多订单并邀约了不少年轻制琴师来共同完成，忙碌的工作也使得奥登不再有充足的时间和精力去尝试不同制琴模型的设计。因此在这一时期其创作的乐器作品风格较为统一，琴漆往往是浅黄橙色，质地相对厚重和坚硬。这些特征一直存在于奥登晚期的作品中，直到其去世前都没有改变。奥登于1935年2月23日与世长辞。

奥登不同时期的作品尽管在外观上存在着一定差异，但无一例外都能体现出鲜明的个人色彩与浓郁的意大利风情。其有一套严格的工作流程与严谨的制作方法，这也意味着他的作品品质注定不会有太大的落差。

奥登所有的乐器作品都拥有自己的编号，职业生涯中所使用的标签内容也一直没有改变过。他共使用过两种样式的标签。第一种标签只出现在他早期制作的弦乐器内部和琴码上；第二种标签的形状是圆形，从1897年开始使用，通常被放在琴箱的内部（面板顶部或背板），但有时也会出现在琴身外部，如围绕着尾柱的侧板底部。其大提琴作品中标签有时也会出现在弦轴箱上。

乐器种类：小提琴

制作地：都灵

制作年代：1892

配件：乌木

背板长度：35.38 cm

上圆：16.82 cm

中腰：11.13 cm

下圆：20.98 cm

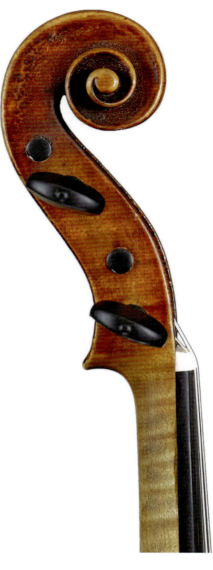

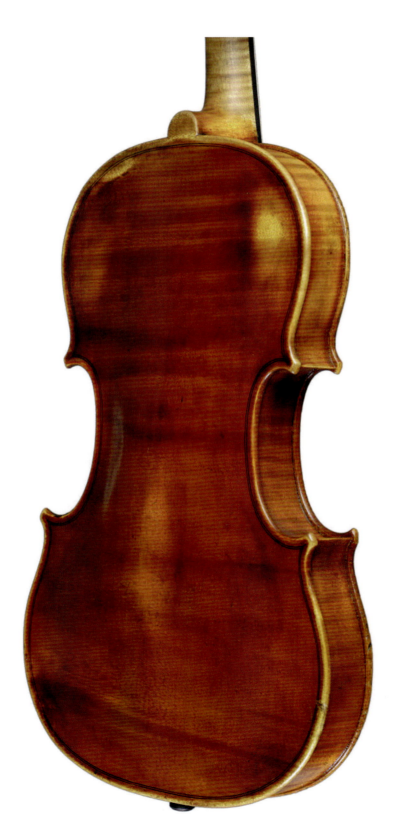

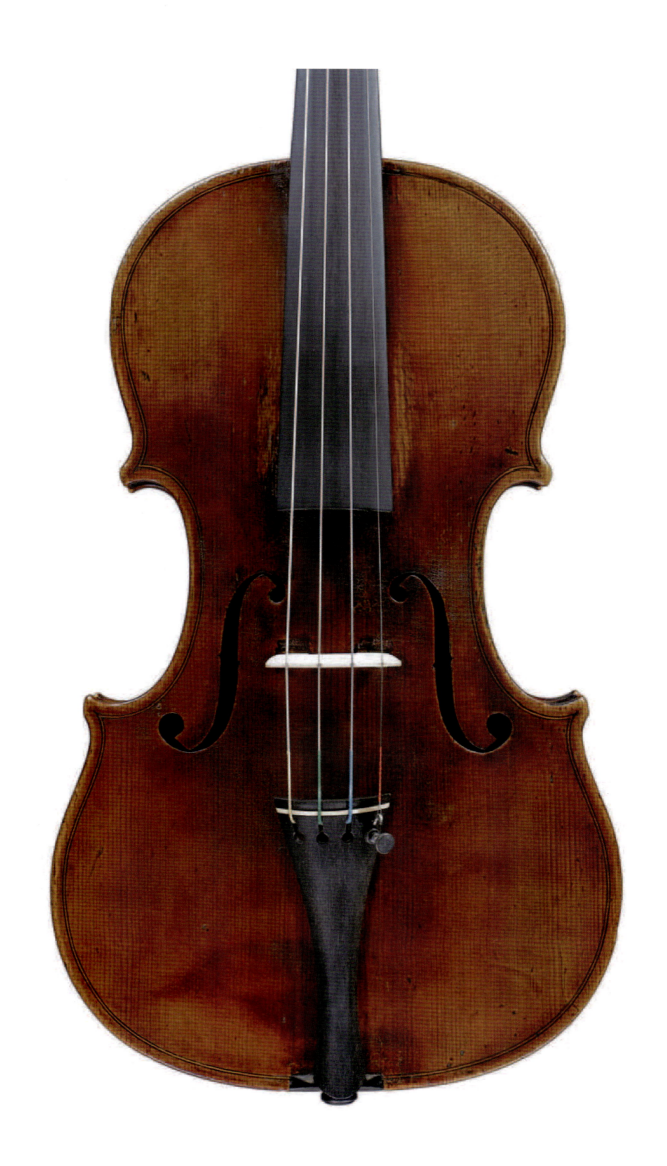

第五章 近代都灵学派中期的代表人物及其作品

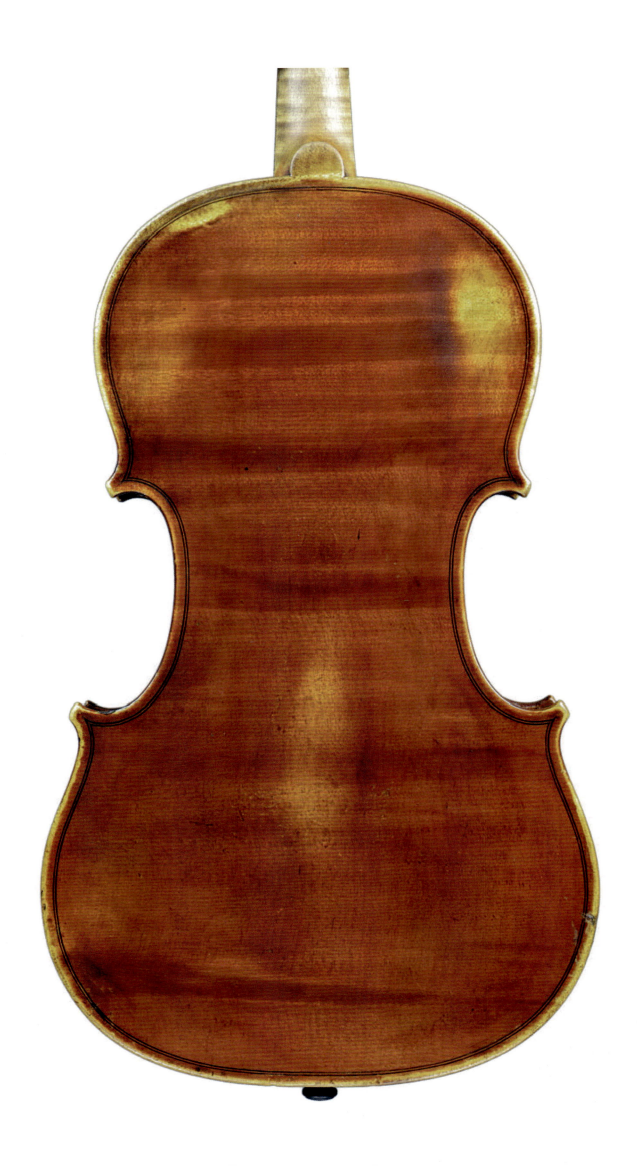

乐器种类：小提琴
制作地：都灵
制作年代：1905
配件：乌木
背板长度：35.50 cm

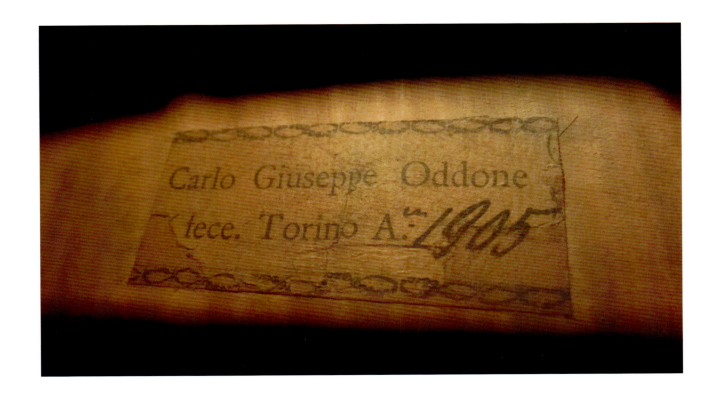

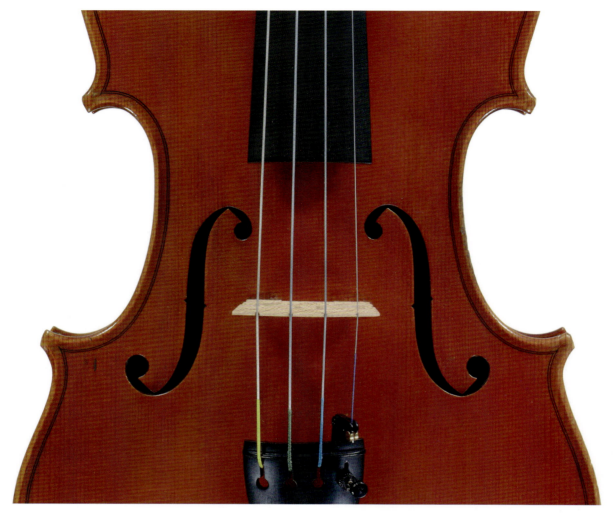

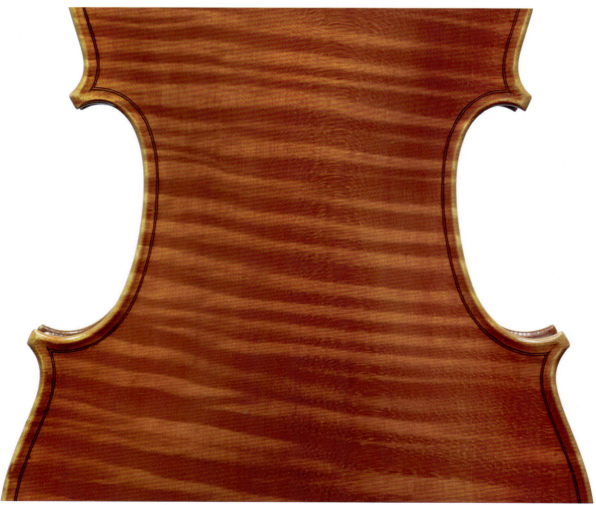

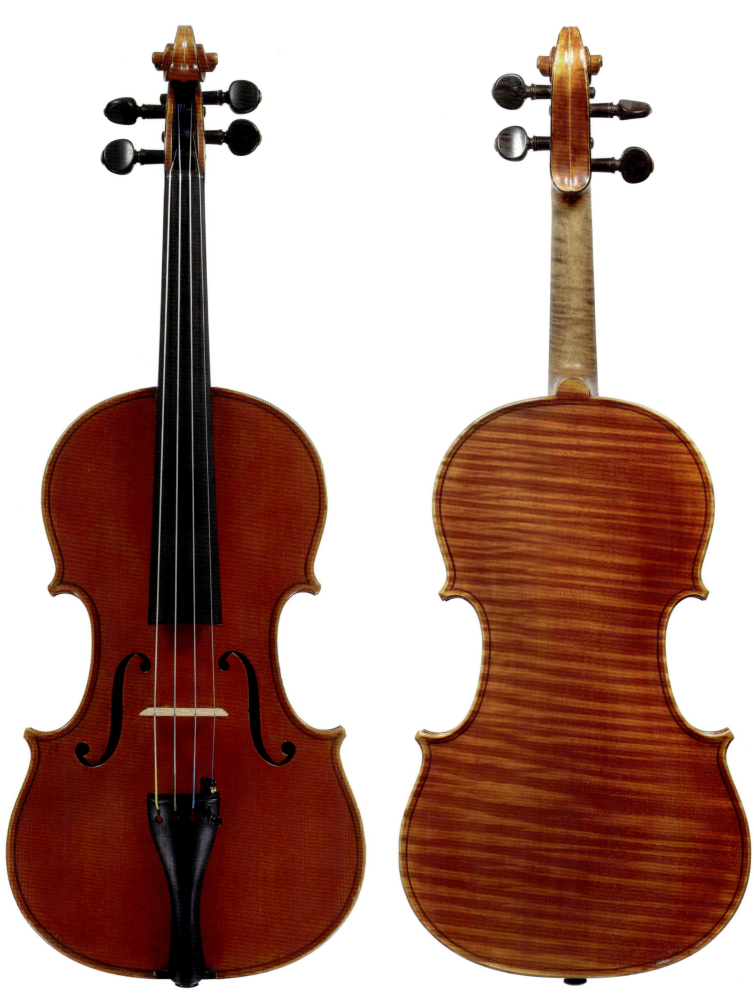

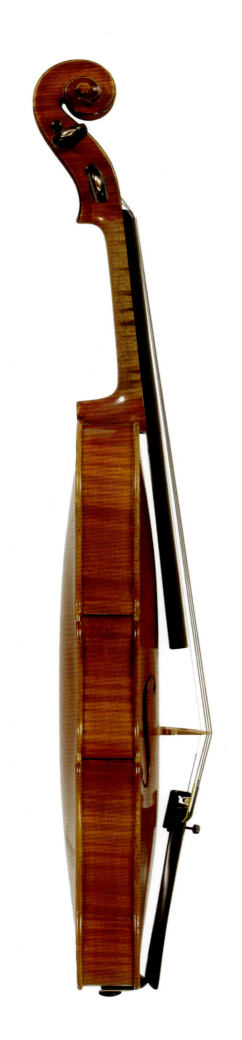
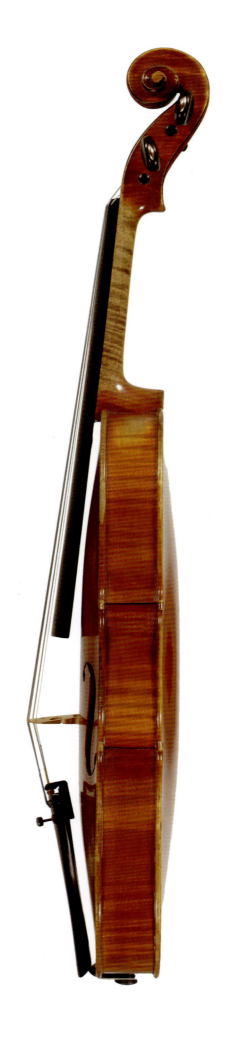

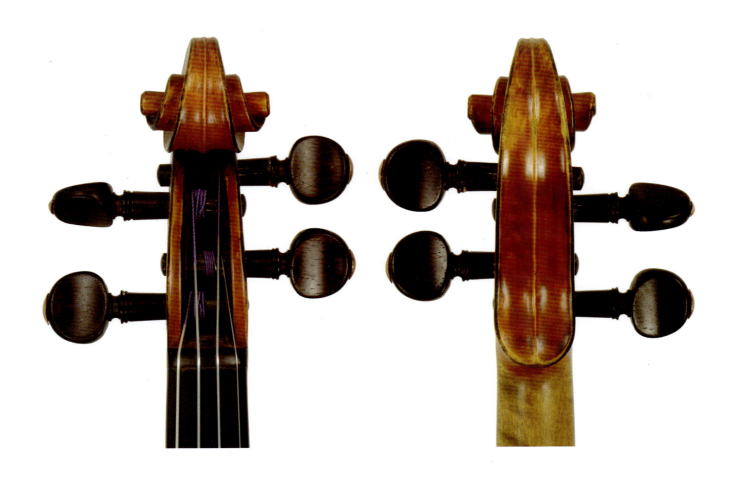
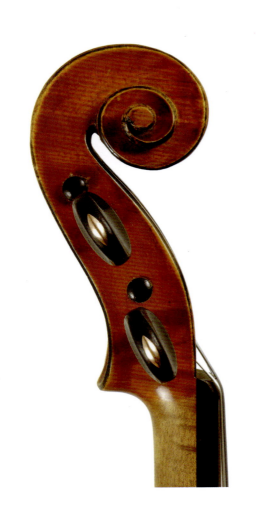
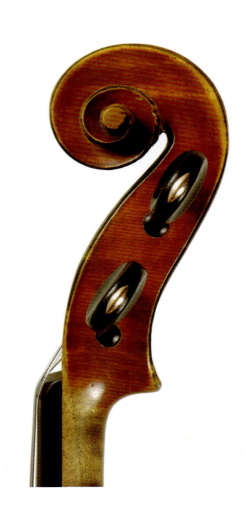

乐器种类：小提琴

制作地：都灵

制作年代：1911

配件：玫瑰木

背板长度：35.40 cm

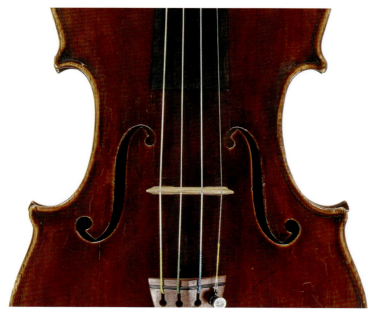

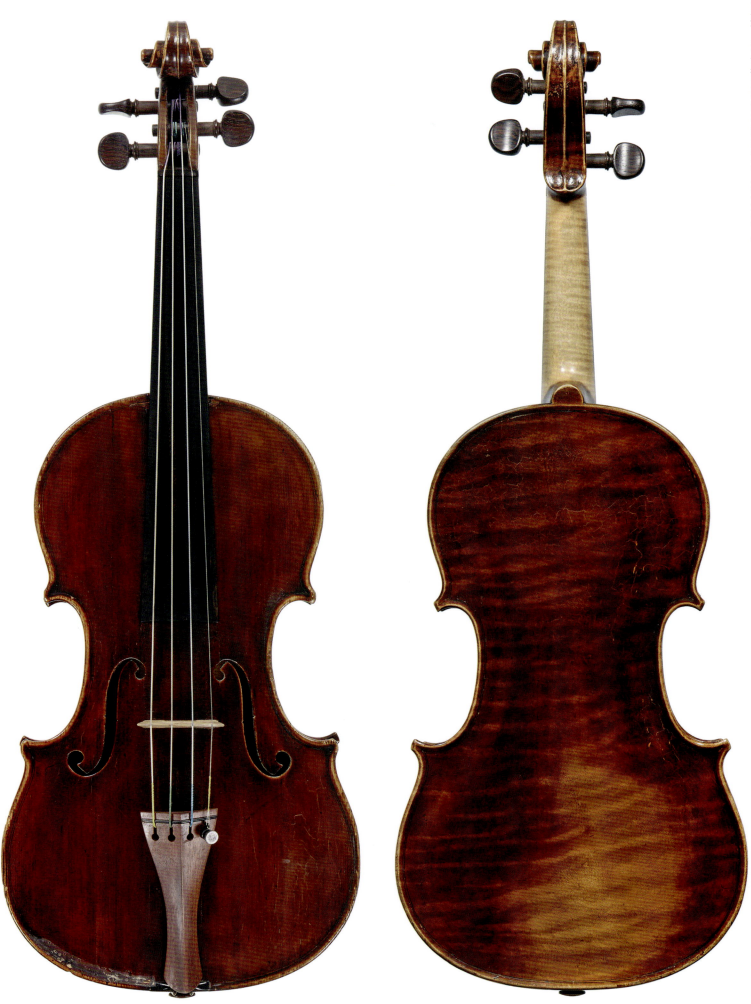

第五章 近代都灵学派中期的代表人物及其作品

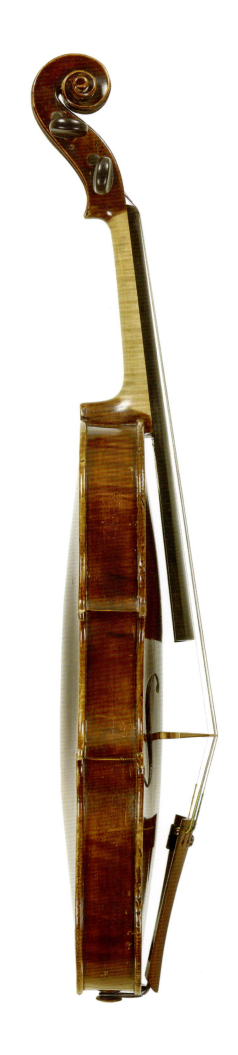
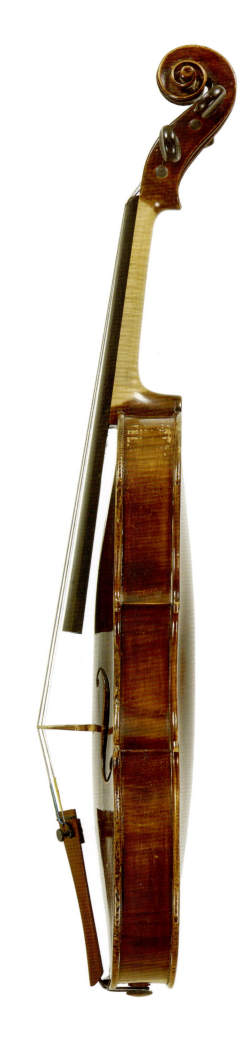

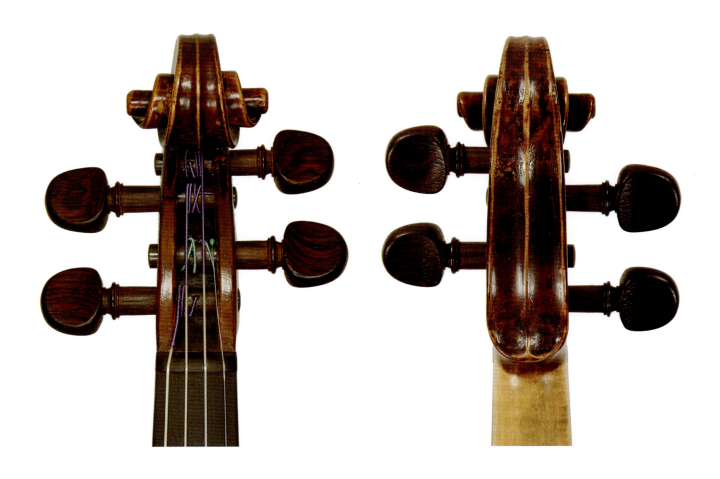
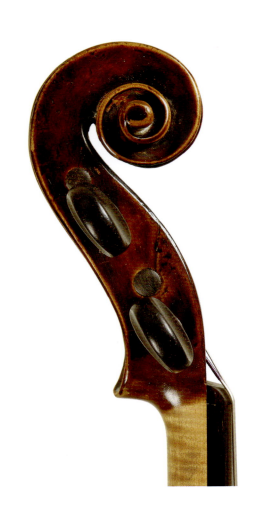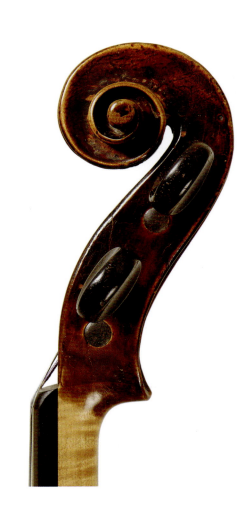

乐器种类：小提琴　　　　　背板长度：35.40cm
制作地：都灵　　　　　　　上圆：16.80cm
制作年代：1919　　　　　　中腰：11.20cm
配件：乌木　　　　　　　　下圆：20.90cm

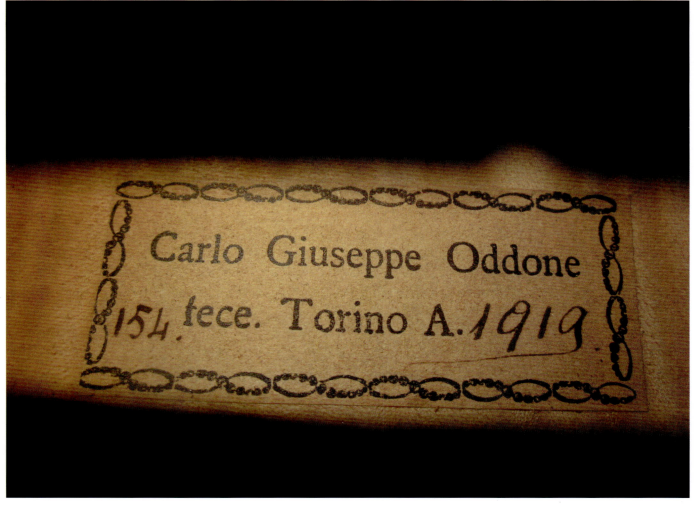

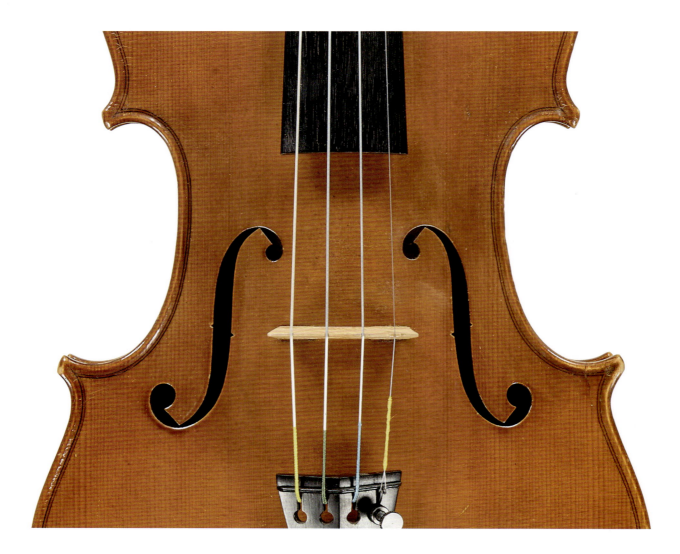
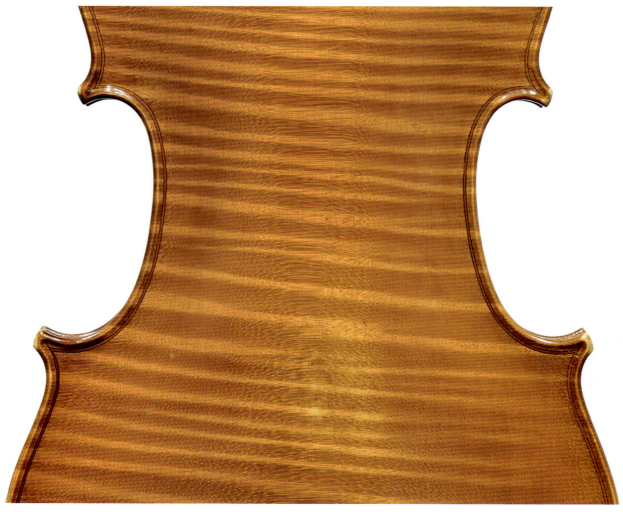

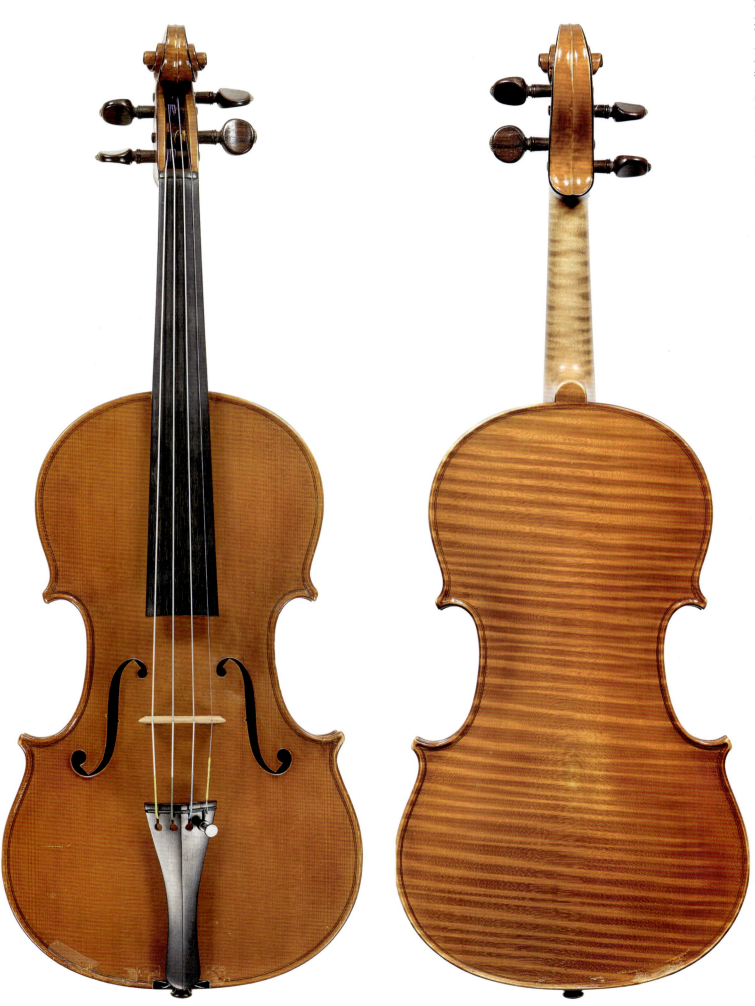

第五章 近代都灵学派中期的代表人物及其作品

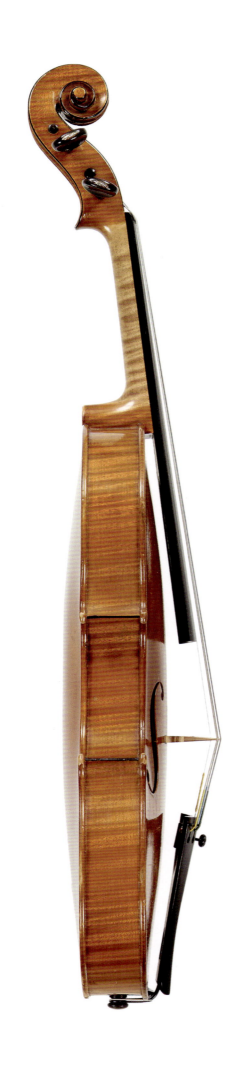
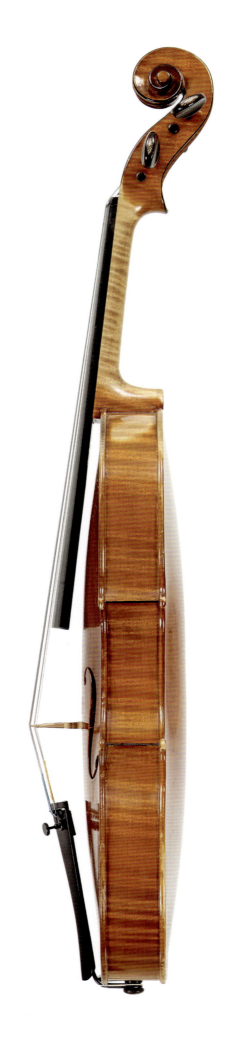

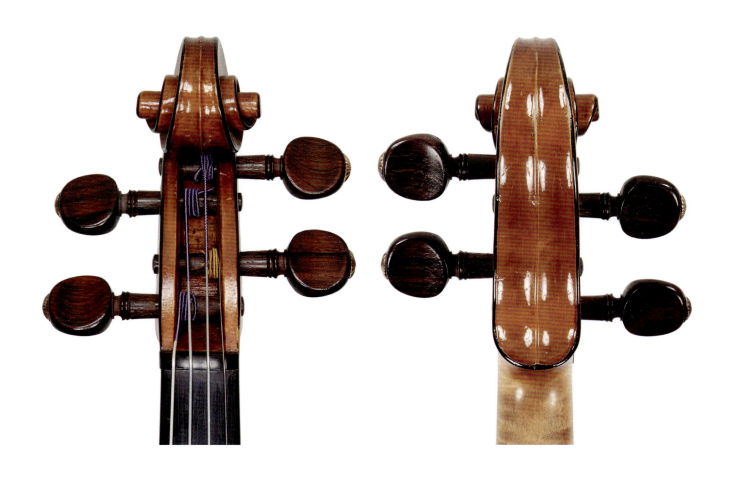
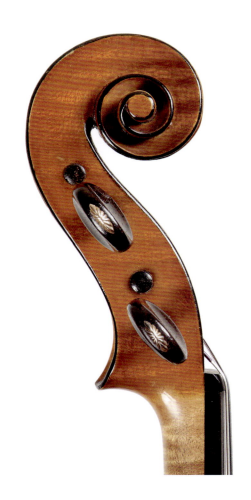
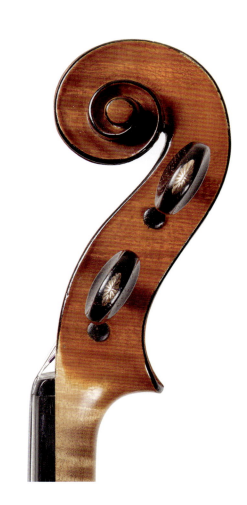

第五章 近代都灵学派中期的代表人物及其作品

313

乐器种类：小提琴
制作地：都灵
制作年代：1922
配件：乌木
背板长度：35.90 cm

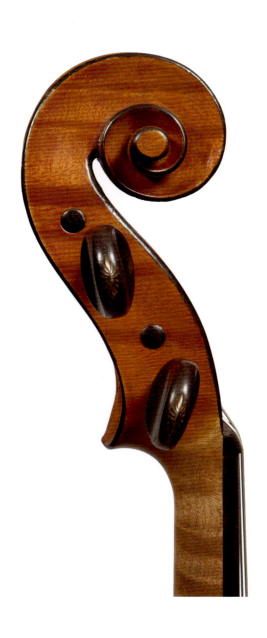
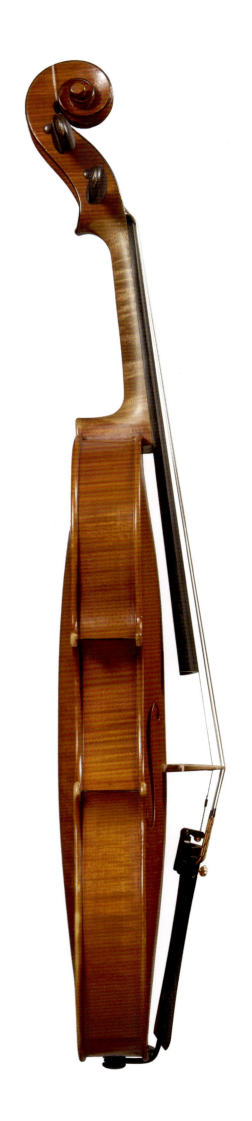

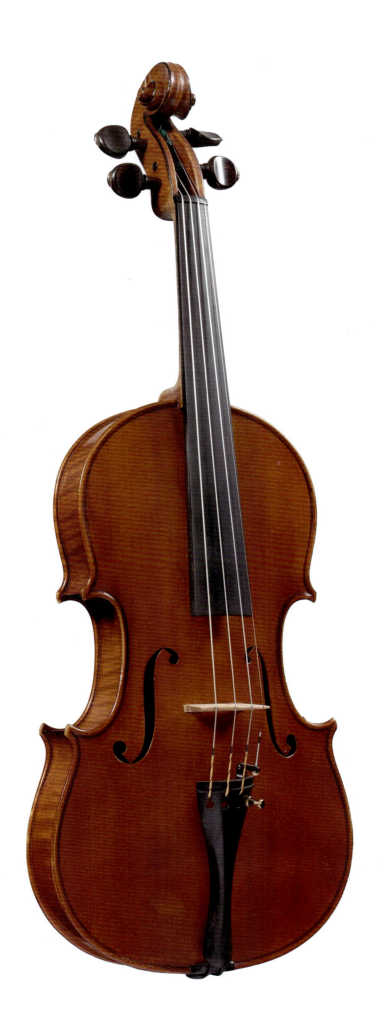
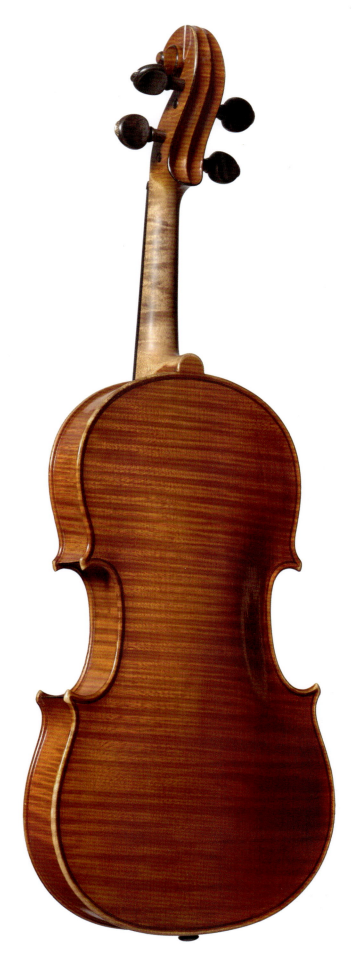

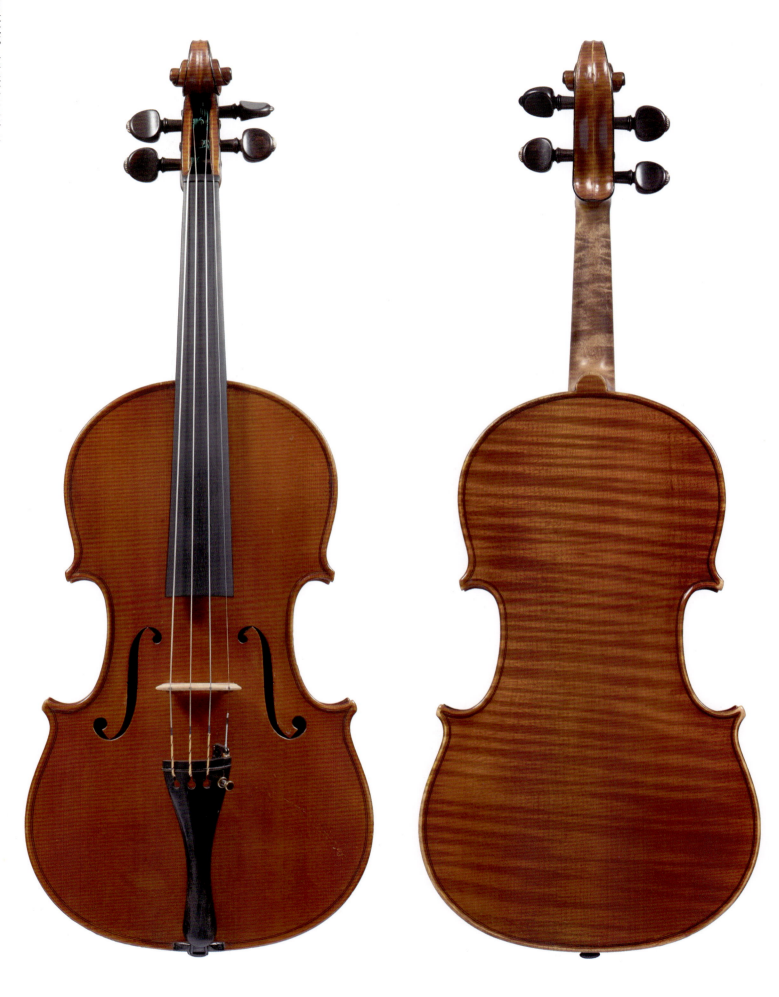

乐器种类：大提琴　　　　　背板长度：76.40 cm
制作地：都灵　　　　　　　上圆：35.00 cm
制作年代：1927　　　　　　中腰：25.00 cm
配件：乌木　　　　　　　　下圆：44.80 cm

第五章　近代都灵学派中期的代表人物及其作品

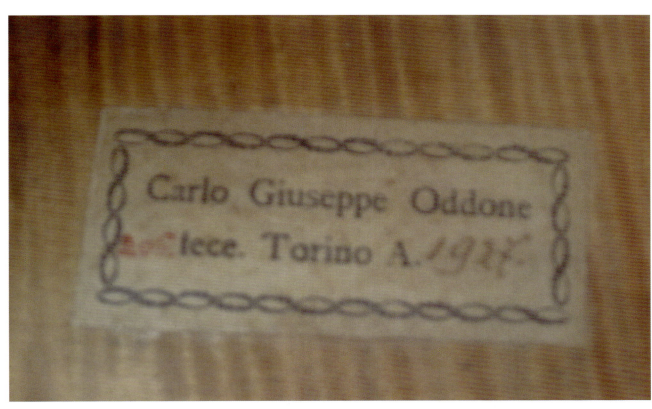

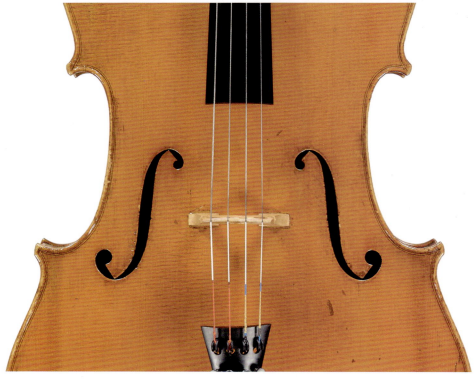
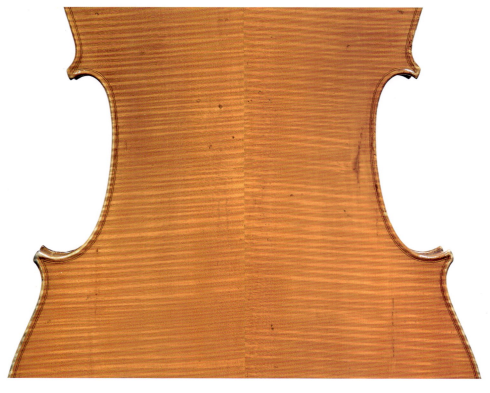

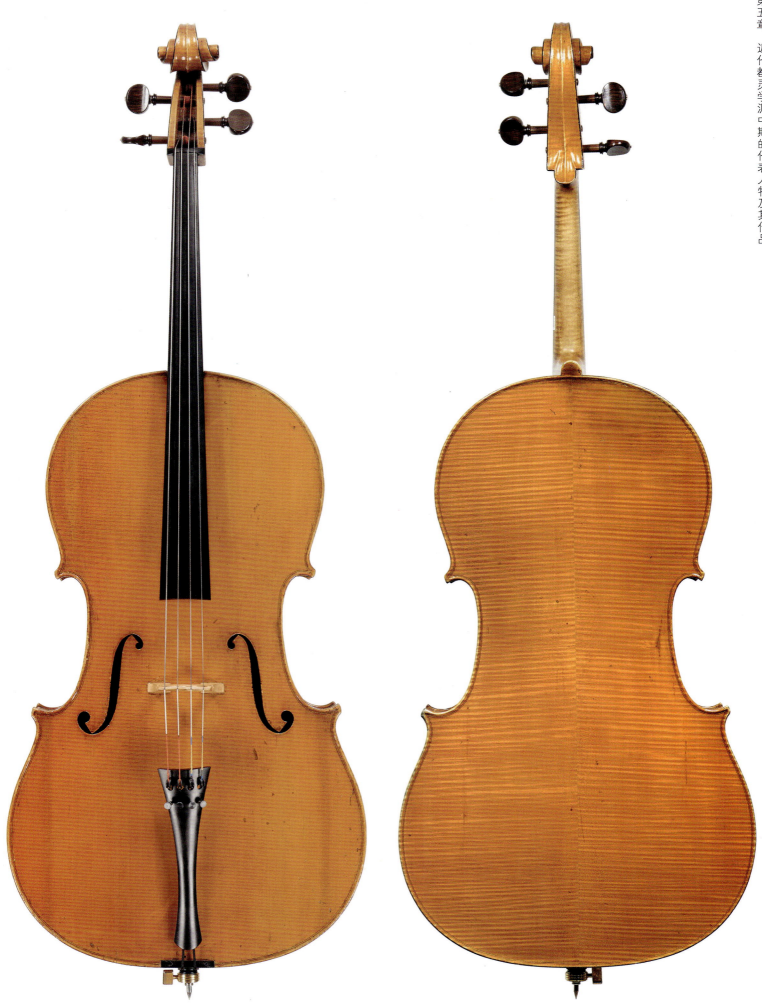

第五章 近代都灵学派中期的代表人物及其作品

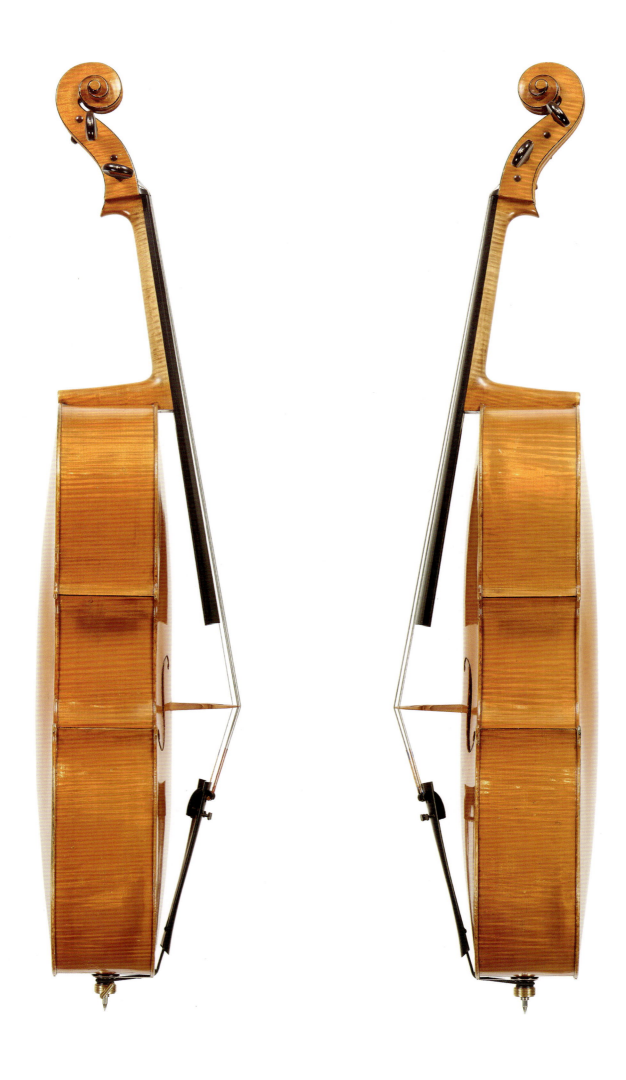

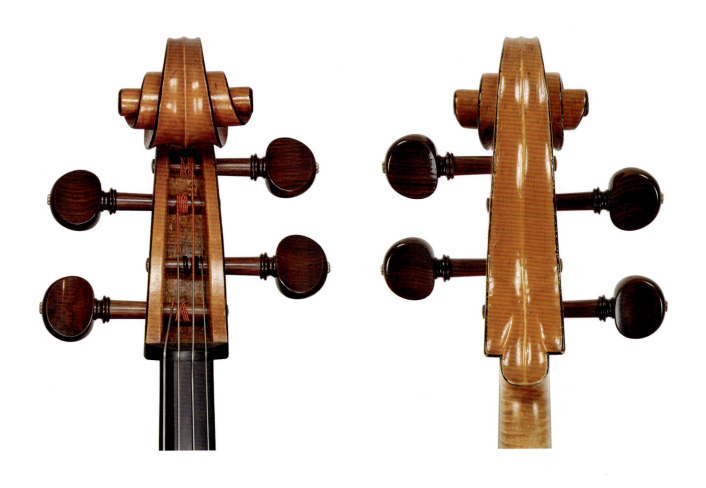
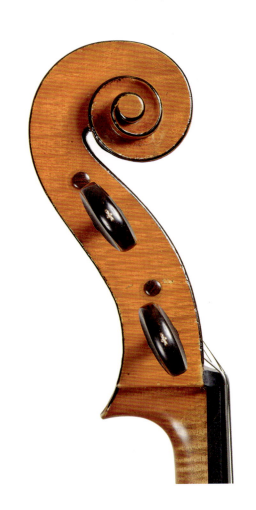
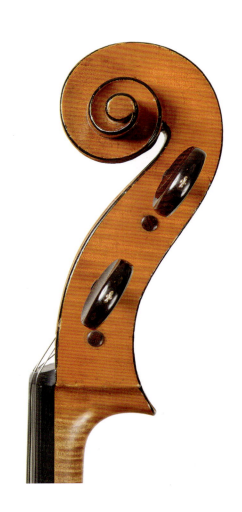

乐器种类：小提琴
制作地：都灵
制作年代：1930
配件：乌木
背板长度：35.90 cm
上圆：17.10 cm
中腰：11.50 cm
下圆：21.10 cm

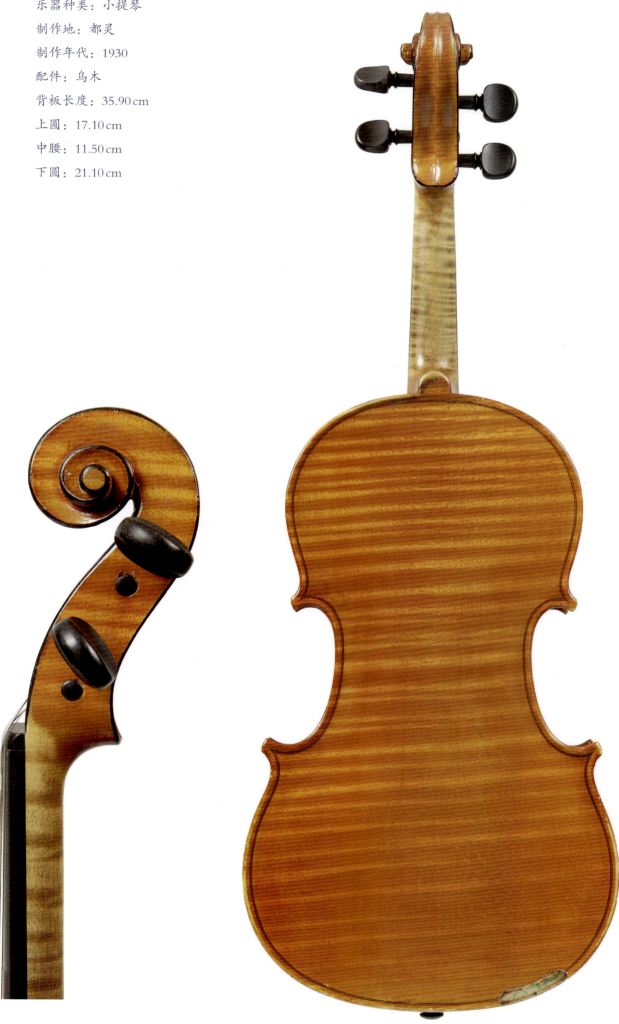

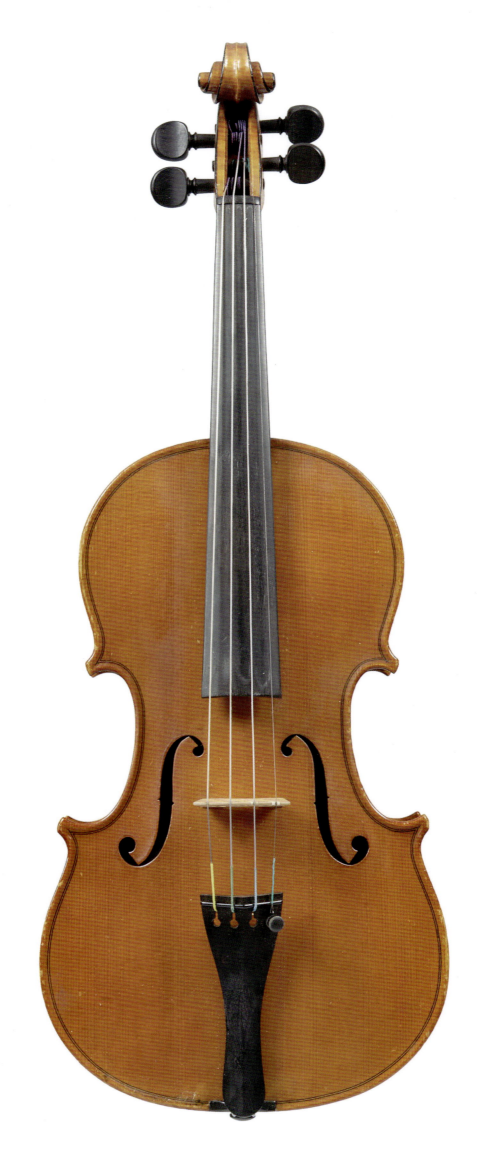
第五章 近代都灵学派中期的代表人物及其作品

7. 安尼拔·法格尼奥拉

安尼拔·法格尼奥拉(Annibale Fagnola)，近代都灵学派中后期举足轻重的顶级弦乐器制作大师，1866年12月28日出生于蒙特利奥的一个农民家庭。

蒙特利奥是一个位于蒙费拉托地区的繁华小镇，距都灵约50公里。14世纪和15世纪是蒙费拉托在历史上最辉煌的时期，那个时代留下的痕迹在今天仍然可见，如圣·洛伦佐的小教堂和城堡，以及供奉圣安德烈亚的小教堂，那里保存着皮埃蒙特最珍贵的十四世纪壁画。

根据当地的历史渊源，法格尼奥拉这个姓氏并不是蒙特利奥最古老的姓氏，但可以确认的是，安尼拔·法格尼奥拉的祖父乔万尼·法格尼奥拉在1850年之前就已经居住在此地了。法格尼奥拉家族属于农民阶层，并不是特别富裕。在19世纪，皮埃蒙特地区农场工人的生活条件是相当艰苦的，不仅工资较低，且绝大多数家庭都生育了很多孩子。安尼拔·法格尼奥拉的家庭情况也是如此，他的父母生了不少于九个孩子。

关于安尼拔·法格尼奥拉的童年，我们所知甚少，能够确认的只有其家庭地址在不断变化，很大一部分原因是家庭成员数量不断增加。也正是由于这点，安尼拔·法格尼奥拉为了减轻家庭的经济负担而中途放弃了学业，很小年纪即踏入社会工作。

虽然没有完成学业，但安尼拔·法格尼奥拉还是接受了一定的教育，他知道如何阅读、写作（尽管并不规范）和记账。

由于家庭出身的局限性，法格尼奥拉只能像父亲一样做农活或者成为一名工匠。因此在这样的条件下，法格尼奥拉想成为一名弦乐器制作师几乎是不可能的：首先，那一时期的蒙特利奥还从未有人从事过这一行业；其次，那时的人们也不认为这是一份可以谋生的工作。

在1886到1888年间，年轻的法格尼奥拉成了一名面包师。保存在卡萨莱－蒙费拉托军区的文件中有这一时期关于法格尼奥拉外貌的记载：安尼拔·法格尼奥拉身高1.69米，有着光滑的黑发和棕色的眼睛，肤色深，牙齿健全，脸上有雀斑，体质较弱。

安尼拔·法格尼奥拉在27岁时迎来了人生的分水岭。1894年，法格尼奥拉毅然决定离开家乡前往都灵发展。从这一天起，他才逐渐开始向之后从事的弦乐器制作艺术靠近。当时的都灵是国际贸易中心之一，有着较为自由的弦乐器艺术品创作环境，许多能力出众的弦乐器制作师在都灵定居。法格尼奥拉的加入后来也在近代都灵学派的历史上留下了浓墨重彩的一笔。

法格尼奥拉到达都灵的年份在其个人登记卡上有着明确的记载，但关于他开始从事弦乐器制作的具体时间和地点到目前为止还没能确认。

法格尼奥拉初到都灵的时候，卡洛·奥登在这一年才刚开始在作品上签名，罗曼诺·马伦戈还是恩里科·马恺蒂的学徒。因此在这一时期内，最有可能成为法格尼奥拉老师的人选是恩里科·克劳多维奥·梅莱卡里或者弗朗西斯科·瓜达尼尼。而前者在法格尼奥拉到达都灵几个月后的1895年2月便去世了。后者的女儿伊莉莎也否认过法格尼奥拉曾在她父亲的工作室里当过学徒，因此弗朗西斯科·瓜达尼尼是安尼拔·法格尼奥拉老师的可能性也被排除了。

法格尼奥拉在1890年尝试制作了人生中第一把小提琴，这个时间在法格尼奥拉本人于1928年出版的一本传记中也出现过。由此可以猜测，法格尼奥拉还在老家蒙特利奥生活时就已经开始对弦乐器制作感兴趣了，技术来源有很大可能性是自学。

著名弦乐器商人伦贝特·沃利策曾在写给父亲的信中提到了他与法格尼奥拉的第一次见面，并写下了"据我所知，他是自学的"的文字内容，这一信息的可信度较高，也在一定程度上验证了后世的猜想。

法格尼奥拉家乡的很多人在从事木匠这一职业，在闲暇时会偶尔制作一些较为简单的乐器用来消遣。法格尼奥拉拥有卓越的天赋和良好的动手能力，在耳濡目染之下慢慢摸索出了制作乐器的方法与经验，甚至在更早之前他还尝试制作了一把吉他。

法格尼奥拉拥有积极的心态，他认为自己已经具备了成为一名职业制琴师的能力，而在家乡

蒙特利奥无法实现自己的抱负，而不远处的都灵显然是一个适合大展拳脚的地方，遇到困难时还可以向定居在那里的亲戚寻求帮助——法格尼奥拉的叔叔朱塞佩自1873年起就定居在了都灵，其女儿艾米利亚嫁给了都灵兵工厂的工人乔万尼·罗西。法格尼奥拉首次来到都灵便是为了参加堂妹的婚礼，与此同时他也看到了都灵这座城市存在的各种机遇。

起初，法格尼奥拉并不是严格意义上的职业制琴师，也没有属于自己的工作室，最多只能将在家中完成的作品委托给乐器商人售卖，同时也提供修复乐器的服务。早年法格尼奥拉曾定位自己是乐器工匠，但在正式制作了人生中的第一把小提琴之后，法格尼奥拉开始对外宣称自己是职业制琴师，从此便一直以这个身份定义自己的职业。

前文提到，法格尼奥拉制作的第一支乐器是一把吉他。吉他这种大众化的乐器往往使用较为廉价的材料快速组装而成，但制作与售卖吉他却可以保证一个制琴工匠获得中等收入。在最早有安尼拔·法格尼奥拉签名的那批乐器中有一把制作于1898年的吉他。这把吉他是参照卡洛·瓜达尼尼的琴型设计的，即使做工略显青涩，但是充分展现了法格尼奥拉的天赋，是其在走向成熟职业化的道路上迈出的重要一步。

法格尼奥拉的事业在19世纪末再次出现了一个决定性的转折。国际弦乐器交易圈内的知名人士奥拉齐奥·罗吉洛出现在了安尼拔·法格尼奥拉的生命之中。奥拉齐奥·罗吉洛是萨卢佐人，受过高等教育，还取得了法律学位。但奥拉齐奥·罗吉洛却从未从事过律师这一职业，因为其主要负责打理家族产业的经营管理与法务工作。罗吉洛非常热衷于收藏乐器，同时他也是一名乐器鉴定专家兼商人。法格尼奥拉与罗吉洛都有打猎的爱好，这有可能是他们结识的原因。另外一种可能是，作为都灵各大弦乐器工作室的常客，奥拉齐奥·罗吉洛是因为得知城里新出现了一位年轻有才华的制琴师而特意去拜访法格尼奥拉。

作为拥有大量藏品的专业收藏家，罗吉洛为法格尼奥拉提供了一个研究古代各学派名贵弦乐器的绝佳机会。可以说，在法格尼奥拉作为职业制琴师逐渐走向成功的道路上，罗吉洛起到了至关重要的作用。在罗吉洛的影响下，法格尼奥拉大大提升了眼界与品味，经过不断的探索与研究，创作出了更为严谨规范的技术方式。

1898年，意大利国际博览会在都灵举行，几乎全城的制琴师都参加了此次展览。参展人员名单中有来自米兰的莱昂纳多·比夏克、威尼斯的尤金尼奥·迪卡尼、热那亚的恩里科·罗卡以及东道主弗朗西斯科·瓜达尼尼、卡洛·奥登、乔治·加蒂、恩里科·马恺蒂、罗曼诺·马伦戈等，但唯独安尼拔·法格尼奥拉没有参加。

这次展览是一个向广大观众推广自己的作品，以此崭露头角，获得大好前程的绝佳机会，如果没有特殊原因，任何制琴师都是不会轻易放弃的。因此我们可以进行一些推测，此刻的法格尼奥拉也许认为自己还没有准备好在这样一个备受瞩目的舞台上首次亮相，或是罗吉洛不鼓励他参赛，认为他还没有足够成熟的作品用于参加比赛。

1899年，安尼拔·法格尼奥拉在专业领域又向前跨进了一步——拥有了自己独立运营的工作室。但直到1903年法格尼奥拉才正式成为一名全职制琴师，制作了第一批带有自己签名的作品。而与此同时，里纳尔迪工作室在罗曼诺·马伦戈的精明管理下不仅规模更大，还拥有优质的销售渠道。从1897到1905年的这段时间内，马伦戈工作室代理的大部分乐器几乎都是法格尼奥拉与古艾拉制作的。

奥拉齐奥·罗吉洛、罗曼诺·马伦戈、奥登以及古艾拉等人都直接或间接地激励和影响了法格尼奥拉，使他更加全身心投入到弦乐器制作这个领域。尽管法格尼奥拉宣称自己是自学成才，但他在走向成功的路上还是得到了不少贵人的帮助，这些经历都对他后来找寻到自己独特的制琴风格起到了至关重要的作用。

法格尼奥拉1900年前后的作品审美明显受到了其代理商马伦戈的授意，而这一批订单中拥有其本人签名的乐器数量也不多。又过了几年后，法格尼奥拉的作品中才呈现出一些新的风格

特点，某些局部细节甚至与奥登和古艾拉的艺术创作理念相似。尽管数量依旧不多，但是更有辨识度。

进入 20 世纪后，年近四十的安尼拔·法格尼奥拉开始了他的"青春期"。在 1905 年到 1910 年间，法格尼奥拉虽然仍与罗吉洛保持着密切的关系，但相较之前，法格尼奥拉制作乐器的独立性却大大提高了。

其作品在 1906 年热那亚和米兰举办的展览会上获得了奖项。这是法格尼奥拉取得进步的明显标志，同时也使他增添了自信。

一般情况下，一位经验丰富的制琴师大约需要花一个月的时间来制作、安装、上漆和抛光一把小提琴，但是这一时期的法格尼奥拉却花了不少于两年的时间来创作他专门为米兰展会而准备的乐器，这也从侧面体现出法格尼奥拉的成长空间依旧很大。

在此之后，法格尼奥拉不断在其他乐器展览会上斩获佳绩，也使得其作品逐步走向了国际市场。

1908 年，法格尼奥拉将工作室搬迁到了圣·托马森大道 7 号。这一时期工作室不仅接受新乐器订单，还出售古代意大利学派的名贵作品。当地乐器广告杂志上的一篇文章记载了一些相关的内容："法格尼奥拉先生大规模地收购和销售古代意大利制琴师的小提琴、中提琴和大提琴作品，所有的优质乐器在售出时都附带具有公信力的证书。"

在职业生涯初期，法格尼奥拉试图从大师们的作品中找寻灵感，从而创造出自己的制琴风格，因而在阿玛蒂、瓜乃里和斯特拉迪瓦里琴型设计的选择上不断徘徊。

1898 年到 1910 年间，法格尼奥拉又以普莱森达与罗卡的琴型设计为参考，制作了一些小提琴。尽管经验仍有些不足，但作品在视觉上无疑是非常引人注目的。这一时期的小提琴有着较薄的镶线、厚重的边角以及质地醇厚的红色琴漆，美中不足的是琴漆在若干年后容易出现龟裂。

法格尼奥拉在模仿两位本学派前辈的过程中也在探寻着自己的风格，在经过多番尝试后，法格尼奥拉终于调配出了他最满意的清漆：清透且具有光泽，颜色与质地皆能与过往大师级作品所使用的清漆品质相媲美。

其作品从此不再单纯是名琴的复制品，而是既具备大师级品质又具有创新色彩的新乐器，这给当时都灵的制琴师同行与琴商们留下了极为深刻的印象。业界开始公认他的作品并不只是有声的乐器，而是名副其实的艺术品。

随着 20 世纪第二个十年的到来，法格尼奥拉也开启了他职业生涯中的新阶段。意大利王室为了纪念国家统一五十周年而举办了一次大型展览会。这一次，法格尼奥拉没有错过展示自己的绝佳机会，他的四重奏乐器作品全部被授予了金奖。从某种程度上说，这个奖项也标志着安尼拔·法格尼奥拉正式拿到了进入世界艺术领域的入场券。

自从法格尼奥拉在世界范围内逐渐崭露头角，欣赏他的人也越来越多。最早看好法格尼奥拉发展的是德国人吕特根多夫，他在 1913 年左右记录了以下文字：安尼拔·法格尼奥拉，一个有才华的都灵小提琴制作师，他的作品再现了普莱森达的辉煌。其小提琴作品琴型与瓜乃里相似，琴背为一体式，使用了红色的高品质清漆。琴头的流线涂成了黑色，琴箱内部有两个他的签名。他对普莱森达的模仿是如此惟妙惟肖，以至于许多作品被当作普莱森达的真迹来交易。

事实上，在法格尼奥拉职业生涯初期，法格尼奥拉便已经在英国享有较高的声誉。对于那些追求近代都灵学派乐器的人来说，法格尼奥拉的作品不失为普莱森达与朱塞佩·罗卡作品之外的一个不赖的选择。从全球各大拍卖行到《Strad》杂志广告，法格尼奥拉的作品出现在伦敦乐器市场的各个层面。与此同时，许多知名的琴商代理销售法格尼奥拉的作品，并提供真实性保证，其中就包括拥有数百年历史的提琴家族 W.E.Hill& Sons，J& A.Beare，Hart& Sons 等。

在第一次世界大战爆发时，安尼拔·法格尼奥拉已经接近 50 岁了，因此被免除了兵役。不断上升的通货膨胀和其他各类经济问题严重影响着意大利与其他参与战争的欧洲国家，对于所

有意大利人来说,这是一段非常艰难的岁月。法格尼奥拉在这一时期将他的多数作品都出售了。在 1918 年 3 月,法格尼奥拉还卖掉了他在 1898 年购入的一块位于家乡蒙特利奥的土地。

然而,法格尼奥拉出售房产的另一原因也许是为他即将到来的婚姻筹集资金。1918 年 11 月 25 日,52 岁的法格尼奥拉与大他 10 岁的寡妇卡塔琳娜·里索特在都灵大教堂结婚。然而不幸的是,这段婚姻只持续了一年多,卡塔琳娜·里索特于 1919 年 12 月 25 日去世。

在经历了丧妻之痛后,法格尼奥拉回到了他的家乡蒙特利奥。也正是在这段时间内,法格尼奥拉结识了年轻的里卡尔多·吉诺韦塞:二人因为对小提琴有着共同的兴趣而逐渐成为真正的朋友。事实上,吉诺韦塞不仅是法格尼奥拉名义上的第一个学生,而且成为法格尼奥拉第二次婚礼上的伴郎。1921 年 4 月 7 日,法格尼奥拉迎娶了埃尔维拉·卡洛琳娜·玛丽埃塔·丹泽纳,新娘的哥哥亚历山德多·丹泽纳是法格尼奥拉最好的朋友之一。

安尼拔·法格尼奥拉的第二次婚姻为他的生活翻开了一个全新的篇章。妻子埃尔维拉在 1921 年 12 月 27 日为法格尼奥拉生下了儿子,名叫罗伯托·亚历山德罗·卢多维科·法格尼奥拉,这也是夫妇唯一的孩子。对法格尼奥拉来说,罗伯托的出生令他异常欣喜。这不仅仅是因为中年得子,最主要的原因是法格尼奥拉一直以来都希望仿效瓜达尼尼和克莱蒙纳等家族,开创一个家族式的弦乐器制造王朝。因此,继承人的诞生代表着这一雄心壮志的实现存在着可能性。为此,法格尼奥拉试图在罗伯托很小的时候就开始培养他对小提琴的兴趣。

在私人生活发生变化的同时,法格尼奥拉的职业生涯也迎来了改变。1922 年,工作室搬迁至彼得罗·米卡大道 9 号。在这一时期,法格尼奥拉还将年迈的母亲卡罗琳娜·卡博内罗从蒙特利奥接到都灵照顾。

在 1920 到 1930 年间,仿古类弦乐器的市场需求增大,于是法格尼奥拉开始一比一复制普莱森达、罗卡以及乔万尼·巴蒂斯塔·瓜达尼尼的经典琴型设计来创作乐器。

对于许多制琴师来说,仿制前辈大师们的作品也是制琴生涯中必不可少的一部分。这种制作要求制琴师拥有融合大师风格与个人审美的能力,同时也是对制作技术的一种考验。

比起单纯的制作,仿古的过程更能够积累经验,也能够为自身的发展提供更多价值。优秀的仿制作品不是对原作的机械复制,而是需要制琴师们在仿制原作的同时追溯乐器制作的整个过程,并与当初的制作者感同身受,用心体验他们制作时的经历与情感,在原作的基础上进行二次创作。而法格尼奥拉便拥有这种再创作的天赋,其非常严格地还原名琴的每一个小细节,无论是在木材选择上,还是在清漆的质地与外观上,甚至在岁月带来的磨损印记上都力求一模一样。

法格尼奥拉复制的作品有时完美到只有通过侧板内部的个人签名才能将成品与真迹区分开。这也是法格尼奥拉实力的最好证明,他几乎可以与那些名列史册的伟大制琴师前辈们相提并论。

20 世纪 20 年代是法格尼奥拉职业生涯的巅峰时期,他在这一时期内的作品,除了具有超高的工艺品质,还有着品相上鲜明的个人风格。法格尼奥拉将自己的全部精力投入事业中,并且取得了相当大的成就。

此时的法格尼奥拉已经声名远扬,工作室收到的订单数量也与日俱增,为此他不得不委托里卡尔多·吉诺韦塞、斯蒂法诺·维托里奥·法肖洛以及他自己的兄弟马切洛与侄子安尼拔洛托等人帮助他完成订单。此外,法格尼奥拉有时还会委托卡洛·奥登的学生艾瓦西奥·埃米利奥·古艾拉打造一些具有瓜达尼尼和罗卡风格的弦乐器作品。

小提琴家亨利·波德拉斯是法格尼奥拉的众多崇拜者之一。其在 1924 年出版的法语著作中对法格尼奥拉的作品给予了高度评价,在 1928 年发表的文章中,用了大量的篇幅来介绍法格尼奥拉,并将之定位成"当代的普莱森达"。

20 世纪 30 年代是法格尼奥拉不断升华其艺术造诣的阶段,尽管此时的他已经如日中天,但其仍对提升技术有很深的执念,期望在前人的经典作品上继续创新,从而转化成自己的技术,这

也促使他愈加频繁地对大师们的作品进行模仿和改造。一比一仿制的乐器均能达到细致入微的地步，既体现了创新性，又充分展现了强烈的个性。

据一些文献资料显示，法格尼奥拉是个热爱运动的人，每次回蒙特利奥度假，打猎是他最大的爱好；同时他也特别喜欢饲养各种鸟类动物以及猎犬；他甚至还热衷于烹饪美食。

法格尼奥拉还积极参与政治活动。1922年10月28日，在"罗马游行"之后，法格尼奥拉加入了意大利国家法西斯党，并在党内担任重要职务。1928年到1932年，法格尼奥拉担任都灵弦乐器制造协会的会长，这个职位具有很高的政治重要性，同时也代表着他在都灵学派内部享有极高威望。

1939年10月16日凌晨三点半，安尼拔·法格尼奥拉在都灵艾克西大街16号的家中去世，享年七十三岁。他的去世并没有在都灵引起特别的反响。当时都灵最重要的两家报社在事发两天后用枯燥且平淡的语言向大众宣布了大师的离世：安尼拔·法格尼奥拉，73岁，蒙特利奥人，被安葬在都灵的纪念公墓中。

法格尼奥拉的去世让家人们备受打击，同时也使其家人失去了家中主要的经济来源。法格尼奥拉的遗孀不得不卖掉丈夫留下的一些制琴工具和几套房子。

一时间法格尼奥拉生前的财产几乎都已变卖，只剩下三把由法格尼奥拉亲手制作的小提琴：一把专门为独子罗伯托制作的小提琴被热那亚的一位收藏家收购；另一把小提琴则卖给了亲戚；最后一把小提琴在战争中被毁。而法格尼奥拉生前使用的工作台与大部分制琴工具都传给了法格尼奥拉的侄子安尼拔洛托·法格尼奥拉。

同一时期，法格尼奥拉的儿子罗伯托·法格尼奥拉入伍奔赴战争的前线，并在1943年9月8日停战后开始支持墨索里尼的"萨罗共和国"。

令人感慨的是，虽然法格尼奥拉给近代都灵学派中后期带来了极大的影响，但他的独门制作奥秘却没有后人继承：独子罗伯托没有被弦乐器制作艺术的魅力所吸引；侄子安尼拔洛托还太年轻，缺乏经验，无法承担起继承工作室的责任；而他唯一看好的年轻人里卡尔多·吉诺韦塞早在1935年就因肺结核去世。历经辉煌的大师技艺失去了传承，这不得不说是一个巨大的遗憾。但总的来说，安尼拔·法格尼奥拉不愧是近代都灵学派伟大的继承者，也是20世纪世界弦乐器制作艺术界最杰出的重要人物之一。

乐器种类：中提琴　　　　背板长度：39.90 cm
制作地：都灵　　　　　　上圆：19.40 cm
制作年代：1895　　　　　中腰：13.10 cm
配件：乌木　　　　　　　下圆：24.10 cm

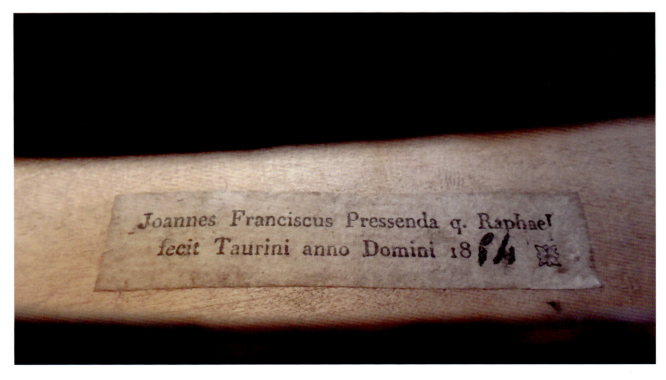

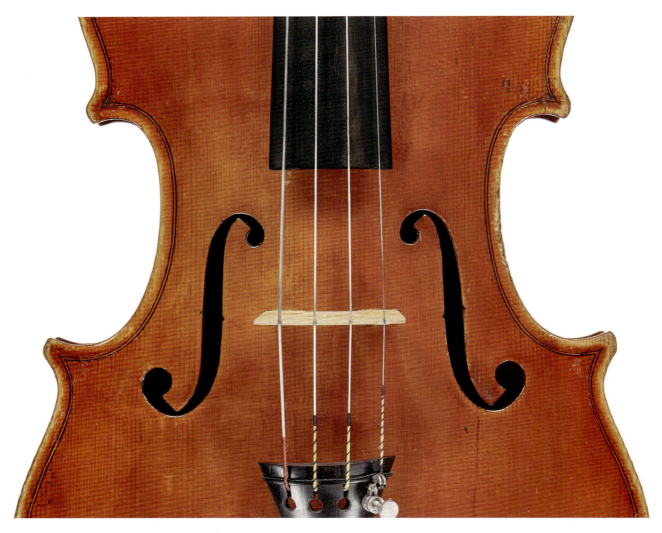

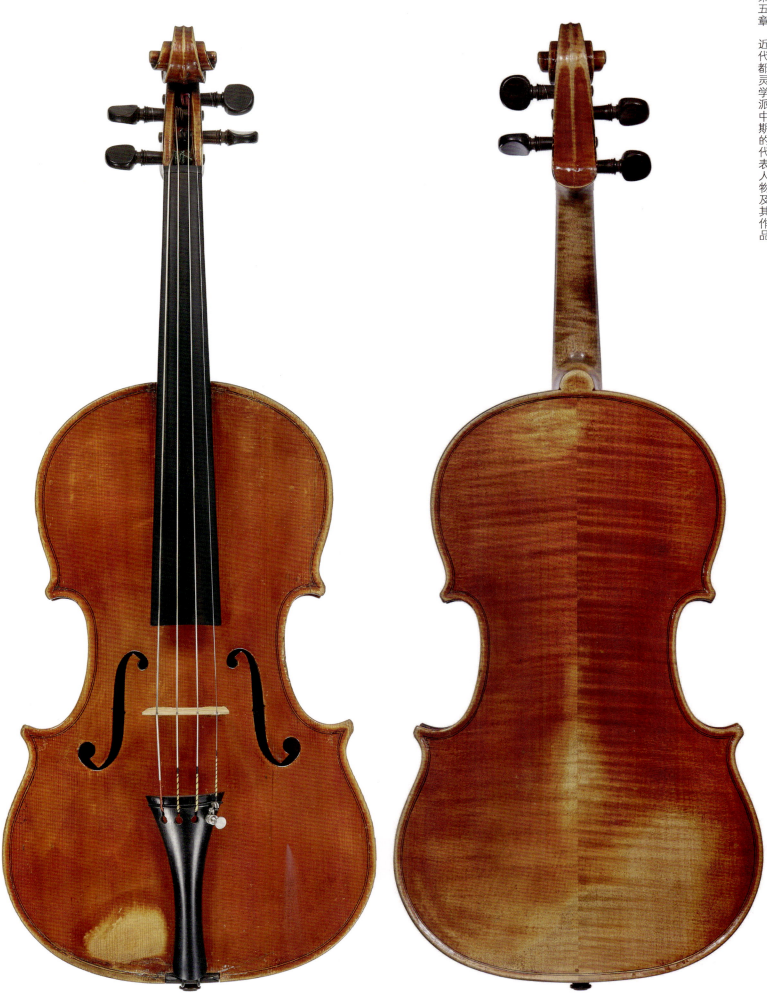

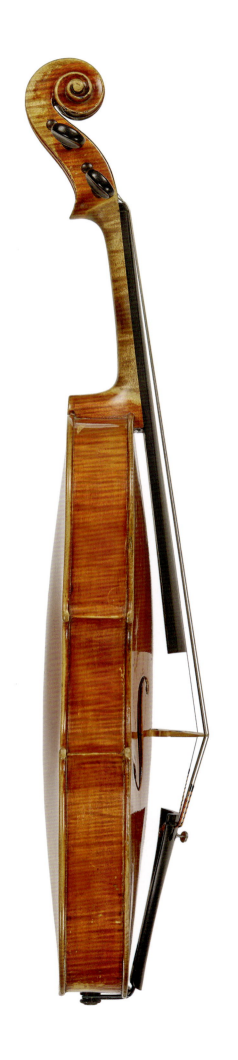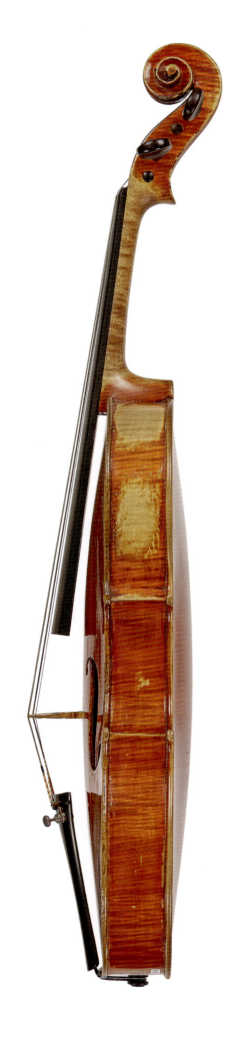

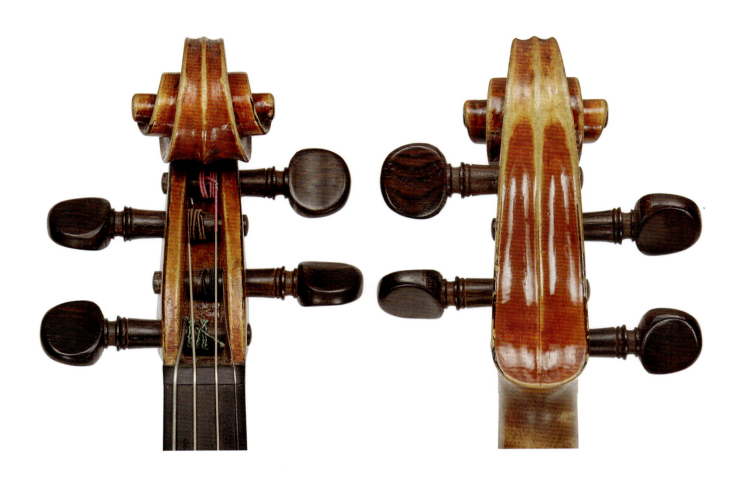

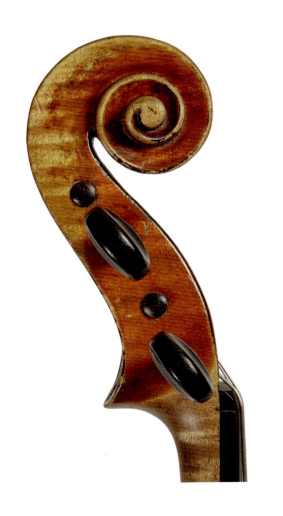
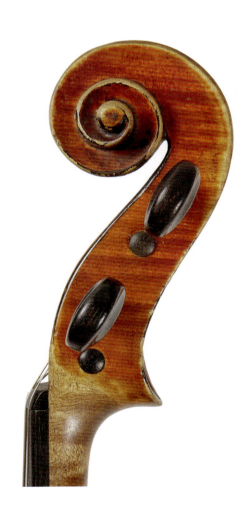

第五章 近代都灵学派中期的代表人物及其作品

乐器种类：中提琴	背板长度：40.10 cm
制作地：都灵	上圆：19.30 cm
制作年代：1895	中腰：12.80 cm
配件：黄杨木	下圆：24.00 cm

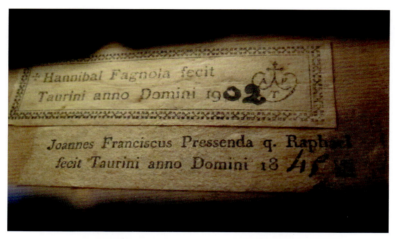

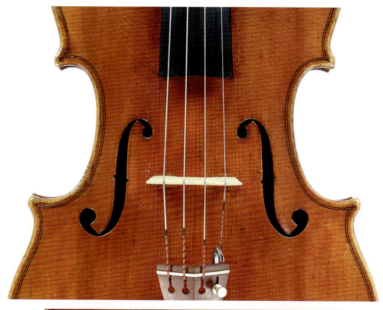

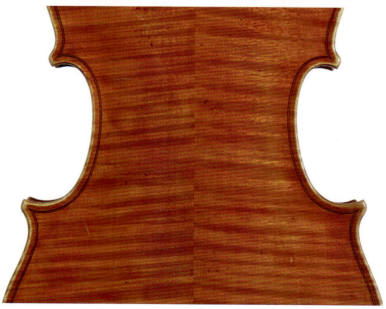

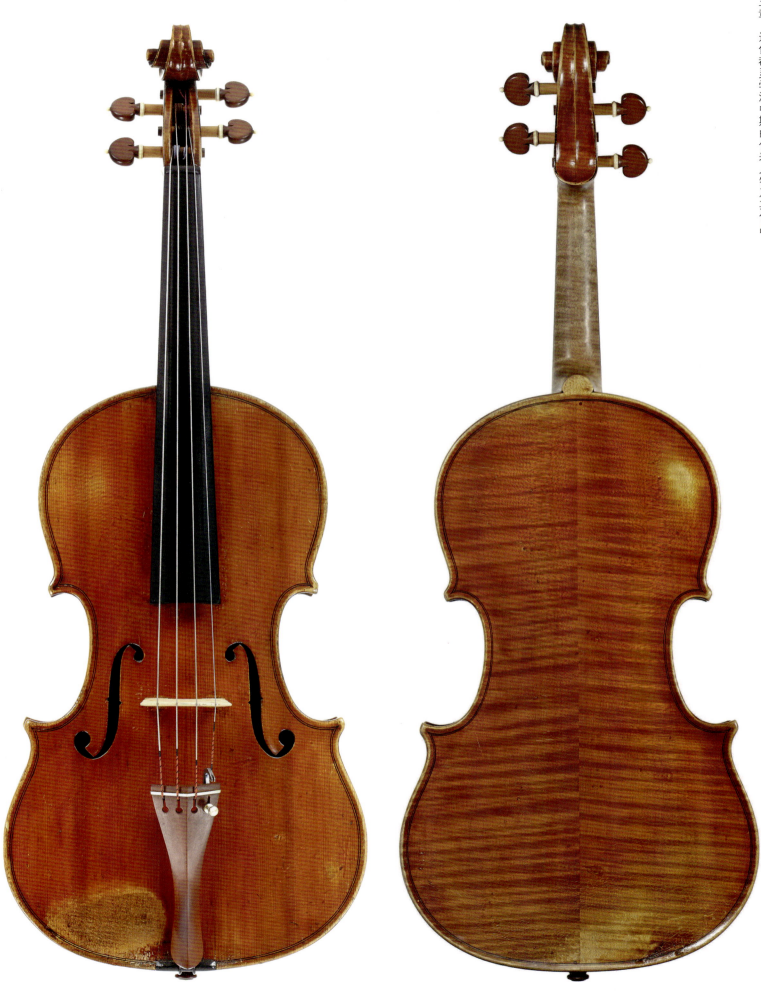

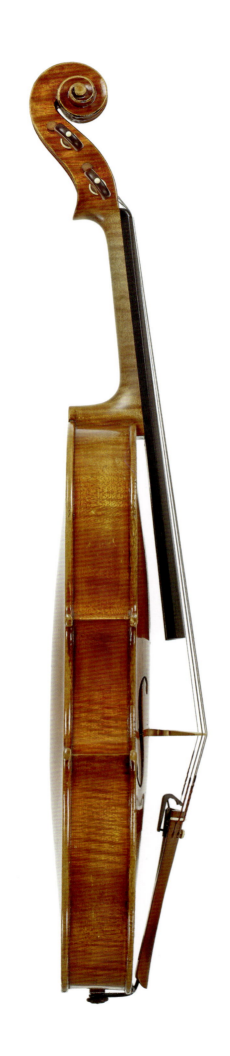
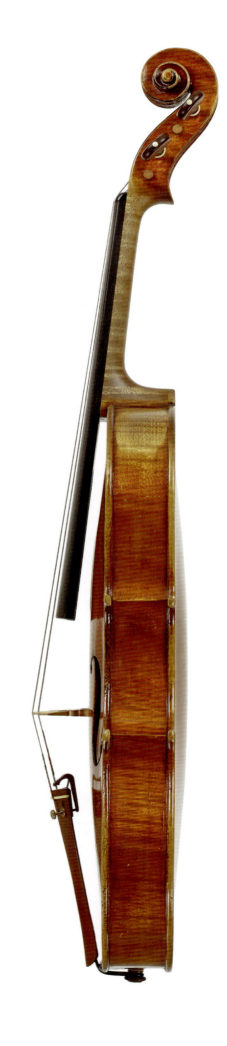

第五章 近代都灵学派中期的代表人物及其作品

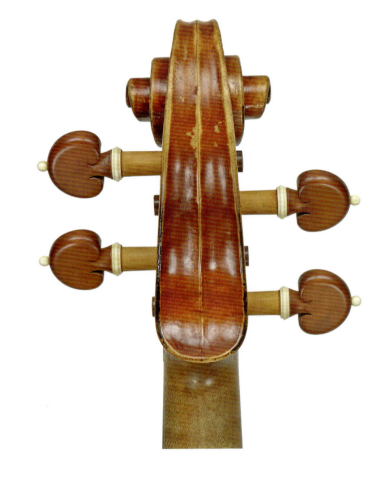
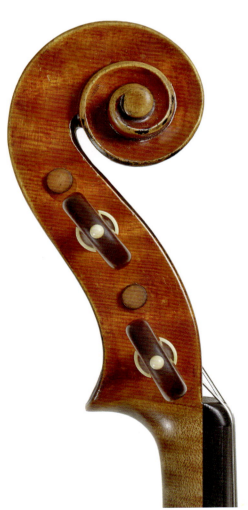
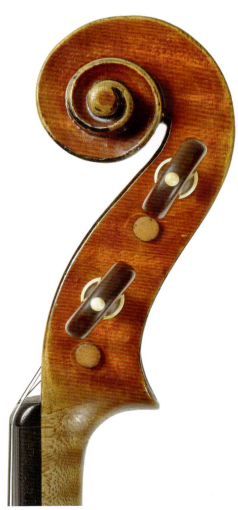

乐器种类：小提琴　　　　　背板长度：35.30 cm
制作地：都灵　　　　　　　上圆：16.30 cm
制作年代：1922　　　　　　中腰：10.80 cm
配件：乌木　　　　　　　　下圆：20.60 cm

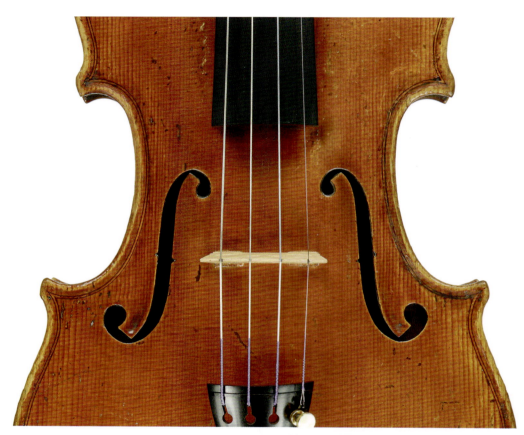

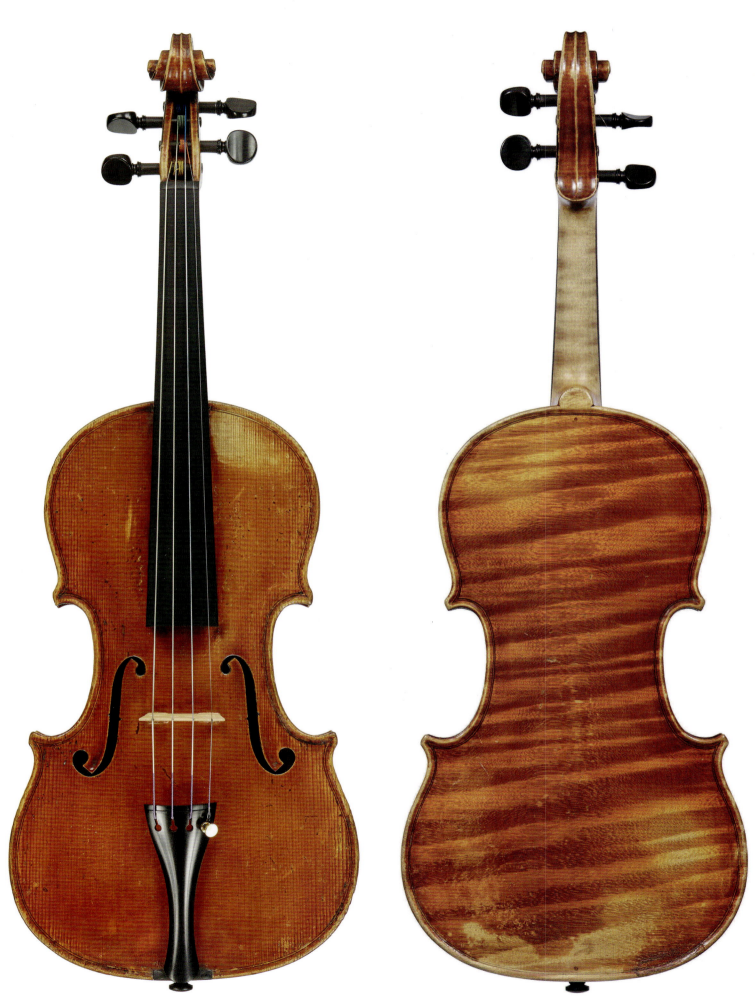

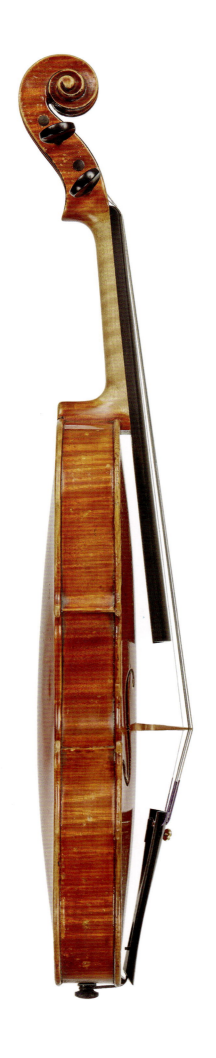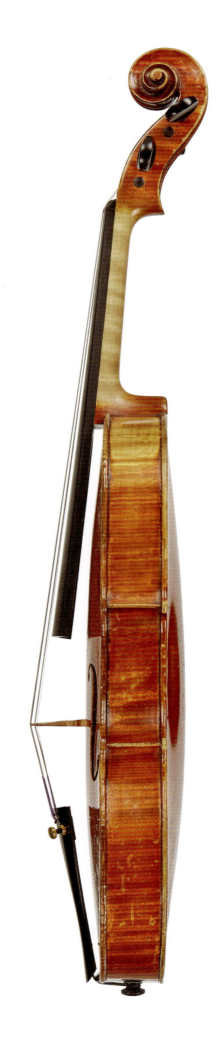

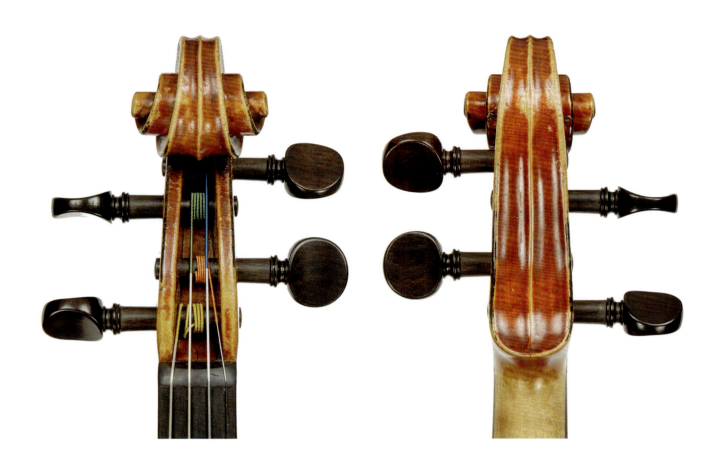
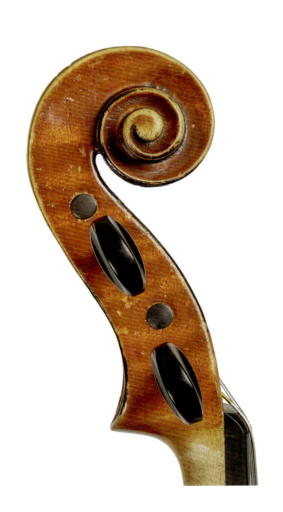
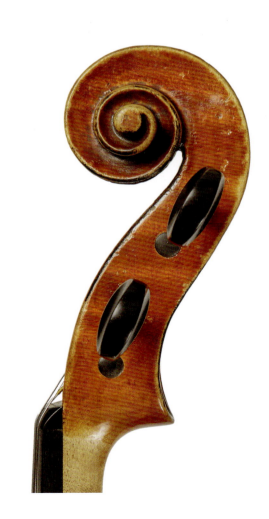

第五章　近代都灵学派中期的代表人物及其作品

乐器种类：小提琴　　　　　背板长度：35.30 cm
制作地：都灵　　　　　　　上圆：16.80 cm
制作年代：1923　　　　　　中腰：11.40 cm
配件：乌木　　　　　　　　下圆：20.70 cm

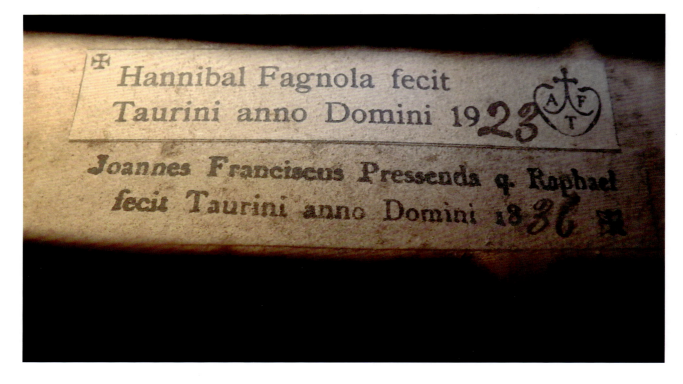

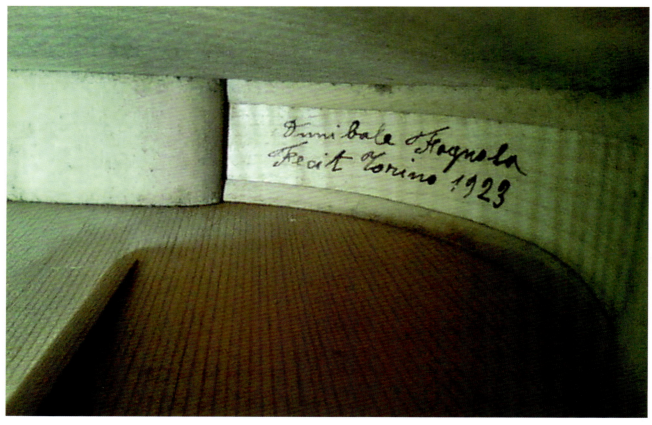

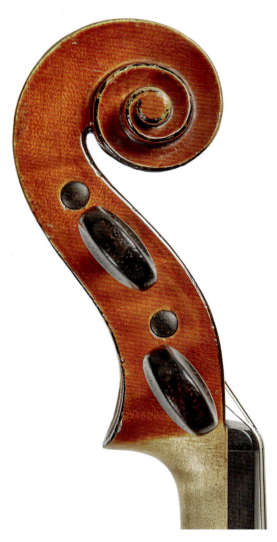
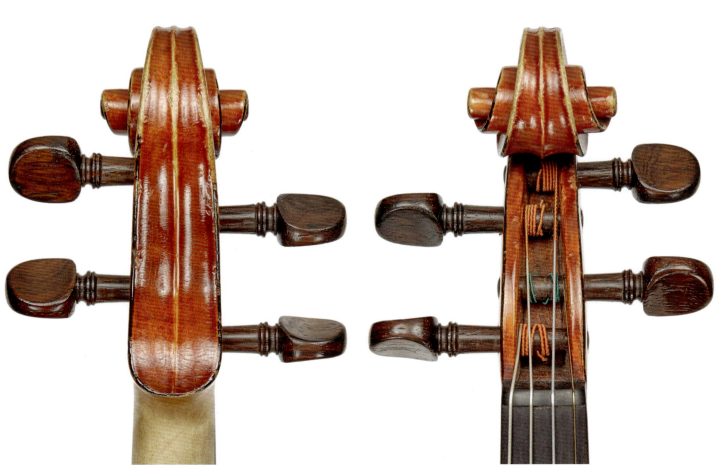

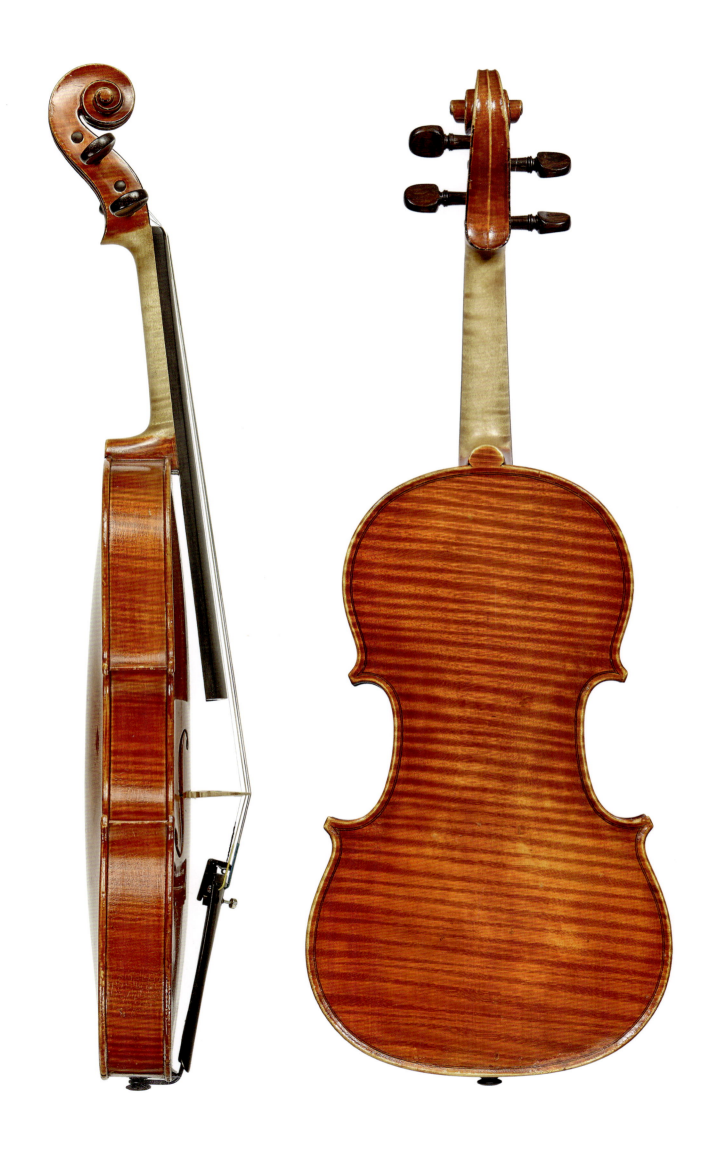

第五章 近代都灵学派中期的代表人物及其作品

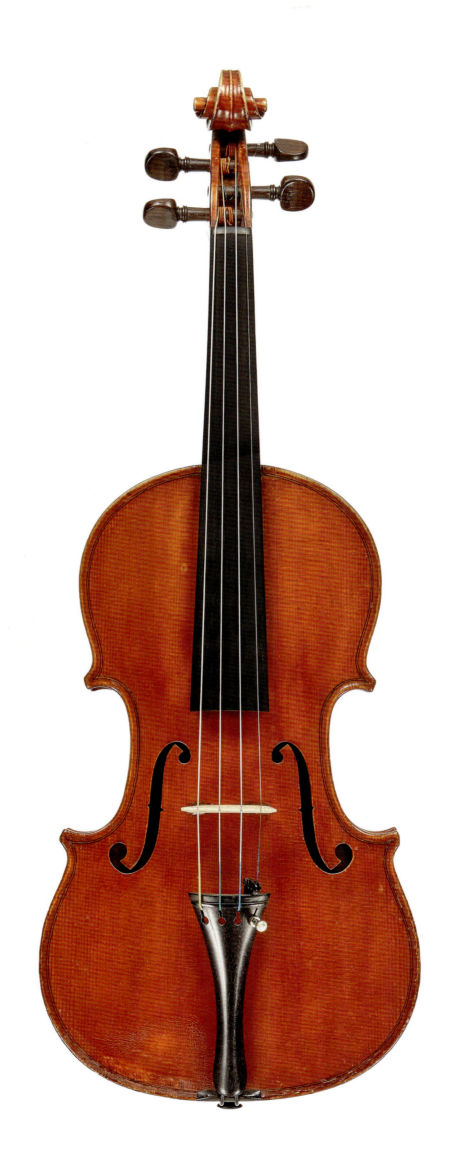

乐器种类：小提琴	背板长度：35.40 cm
制作地：都灵	上圆：16.50 cm
制作年代：1924	中腰：11.20 cm
配件：黄杨木	下圆：20.40 cm

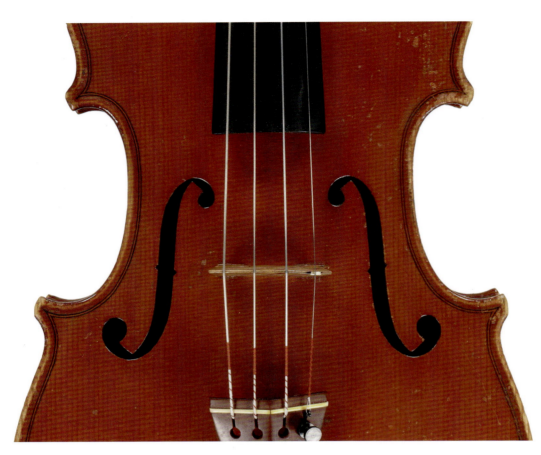

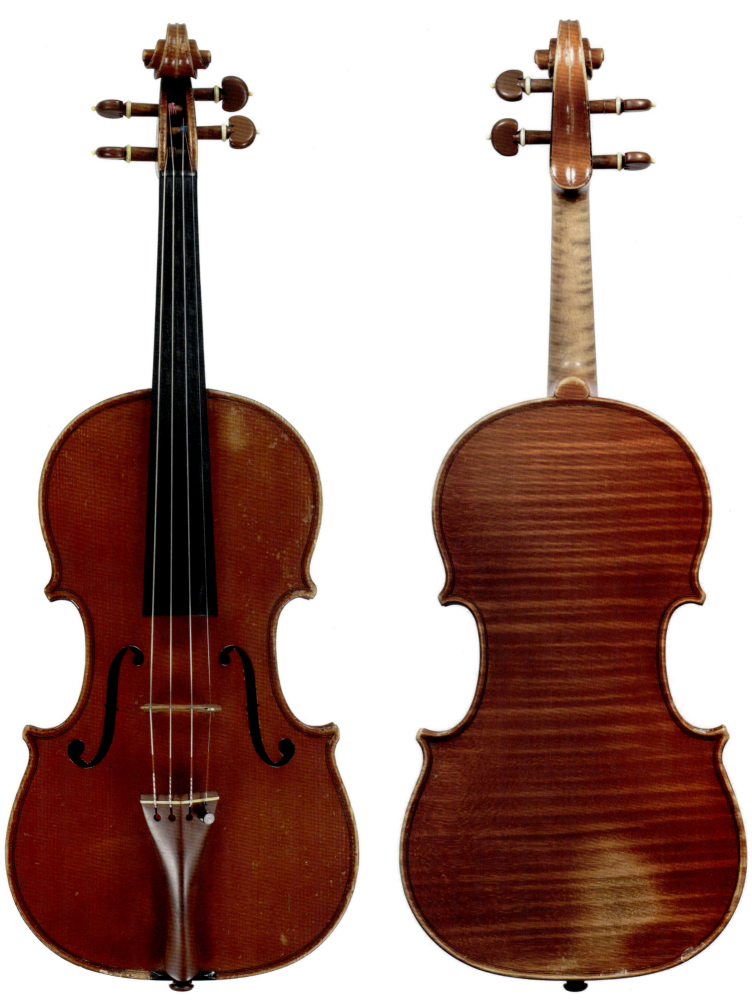

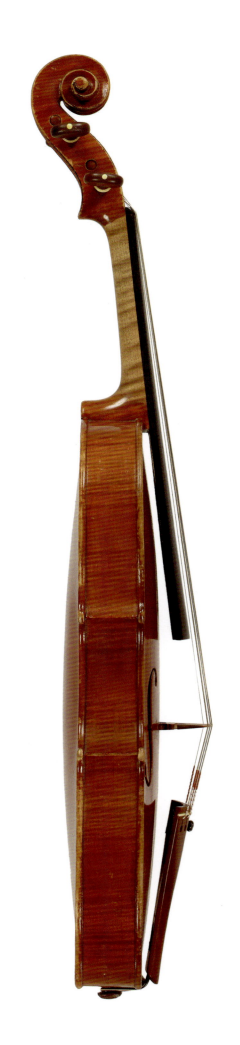
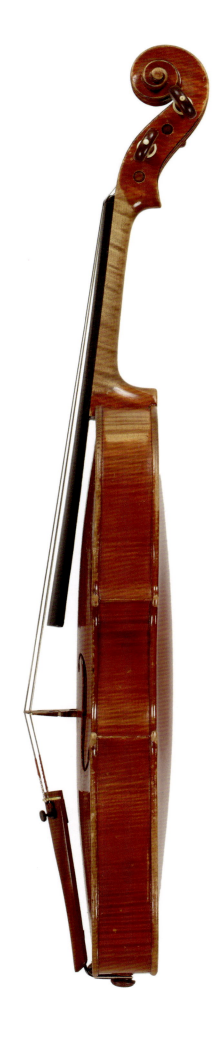

第五章 近代都灵学派中期的代表人物及其作品

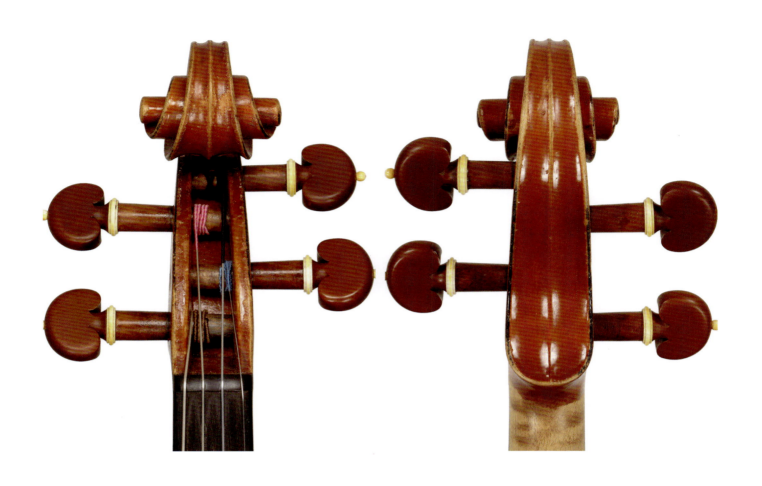

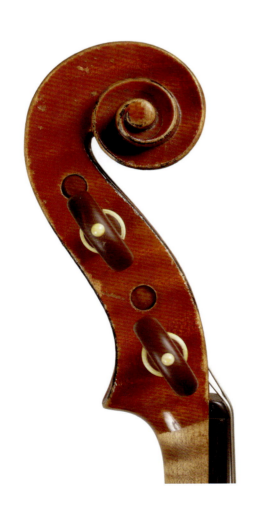

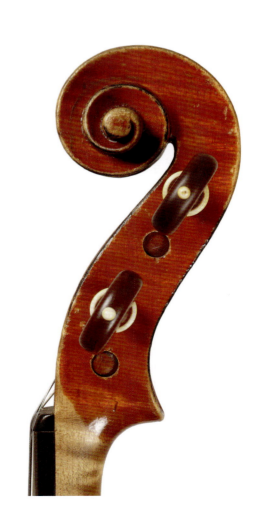

乐器种类：小提琴　　　　　背板长度：35.10 cm
制作地：都灵　　　　　　　上圆：16.70 cm
制作年代：1927　　　　　　中腰：11.20 cm
配件：玫瑰木　　　　　　　下圆：20.80 cm

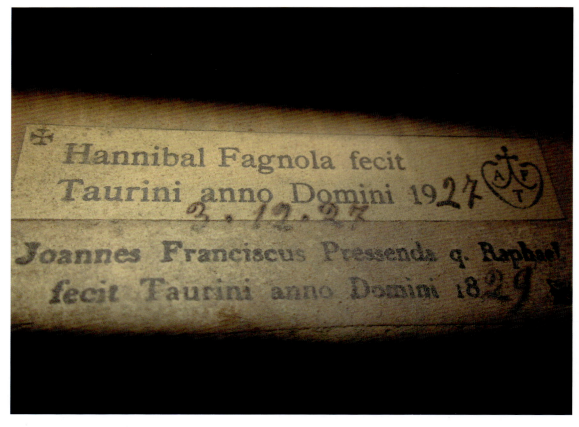

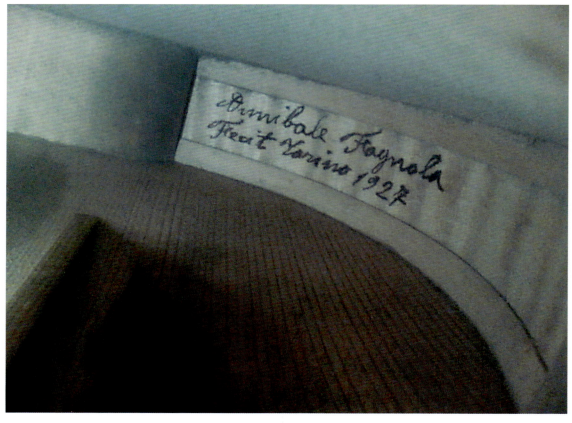

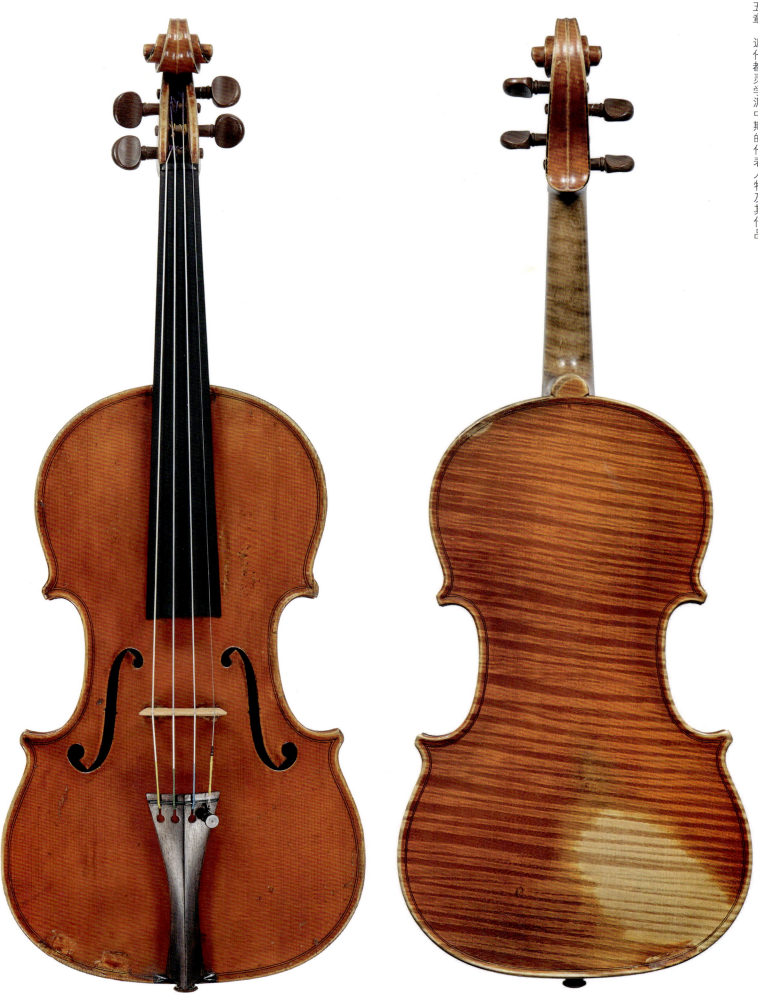

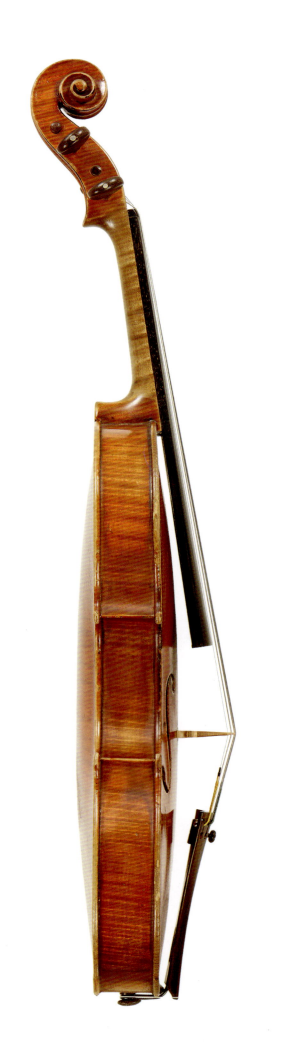
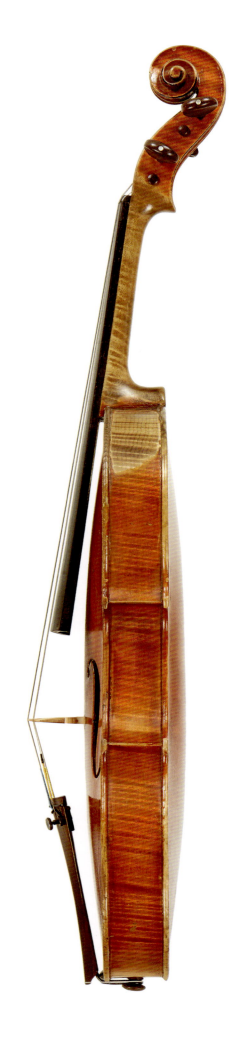

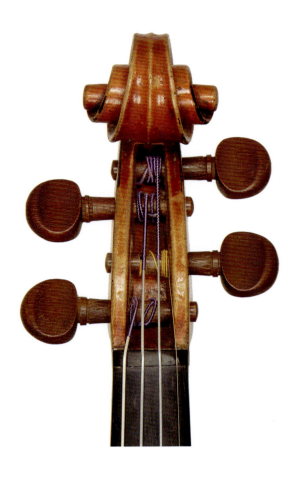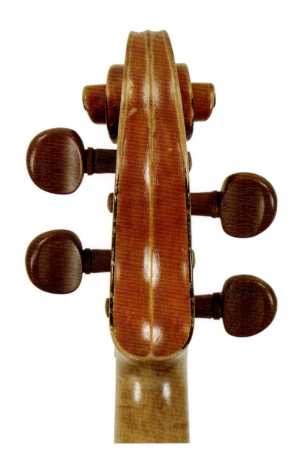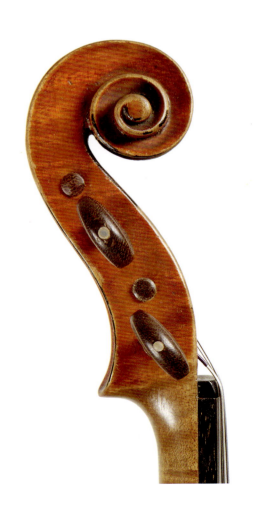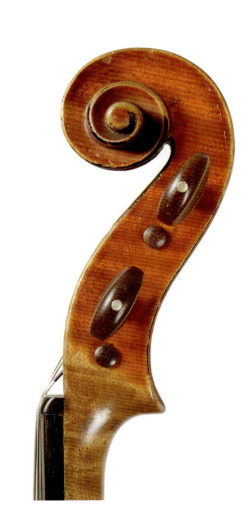

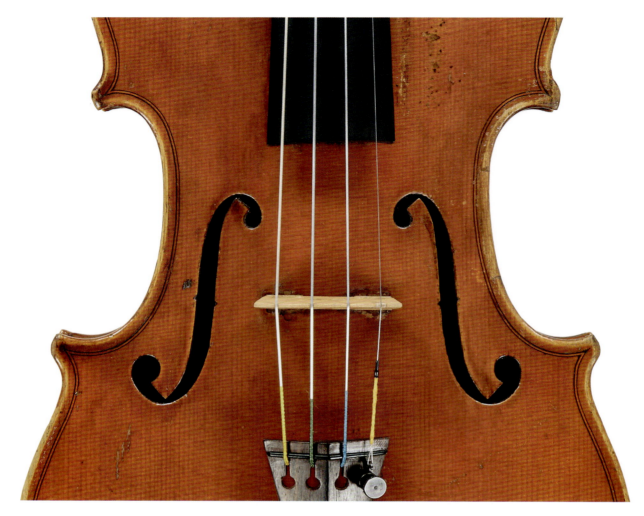
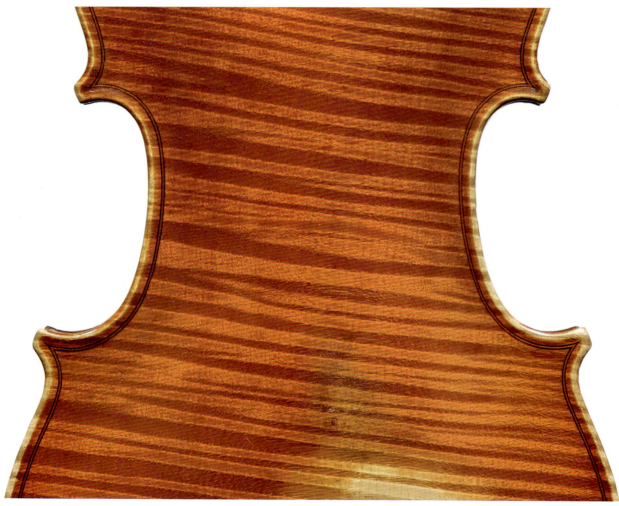

乐器种类：小提琴　　　　　　背板长度：35.50 cm
制作地：都灵　　　　　　　　上圆：16.60 cm
制作年代：1928　　　　　　　中腰：11.00 cm
配件：乌木　　　　　　　　　下圆：20.80 cm

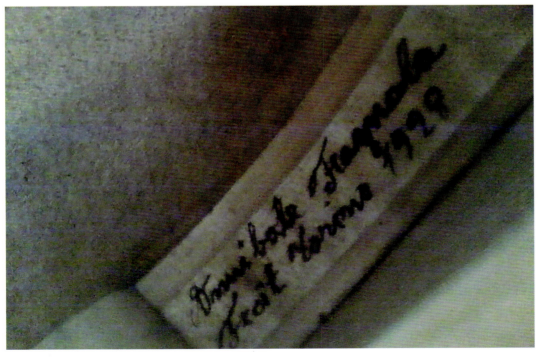

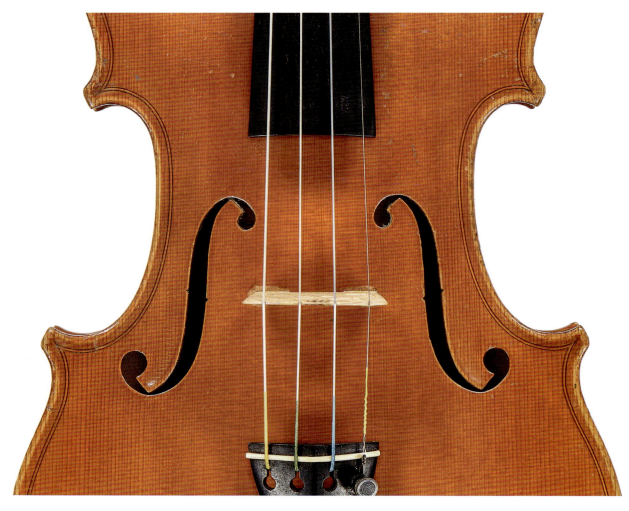
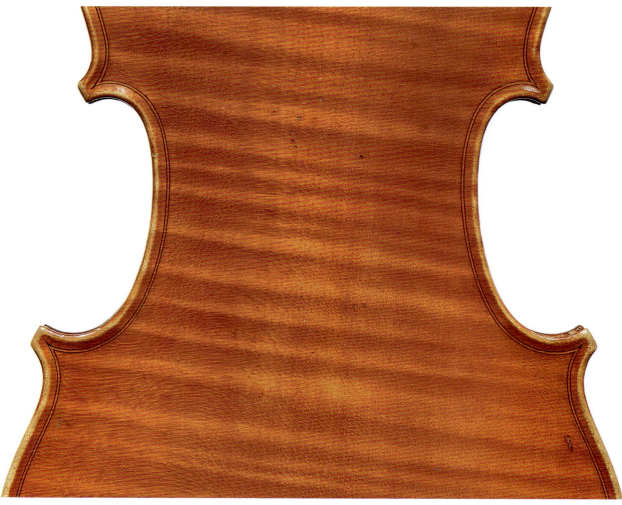

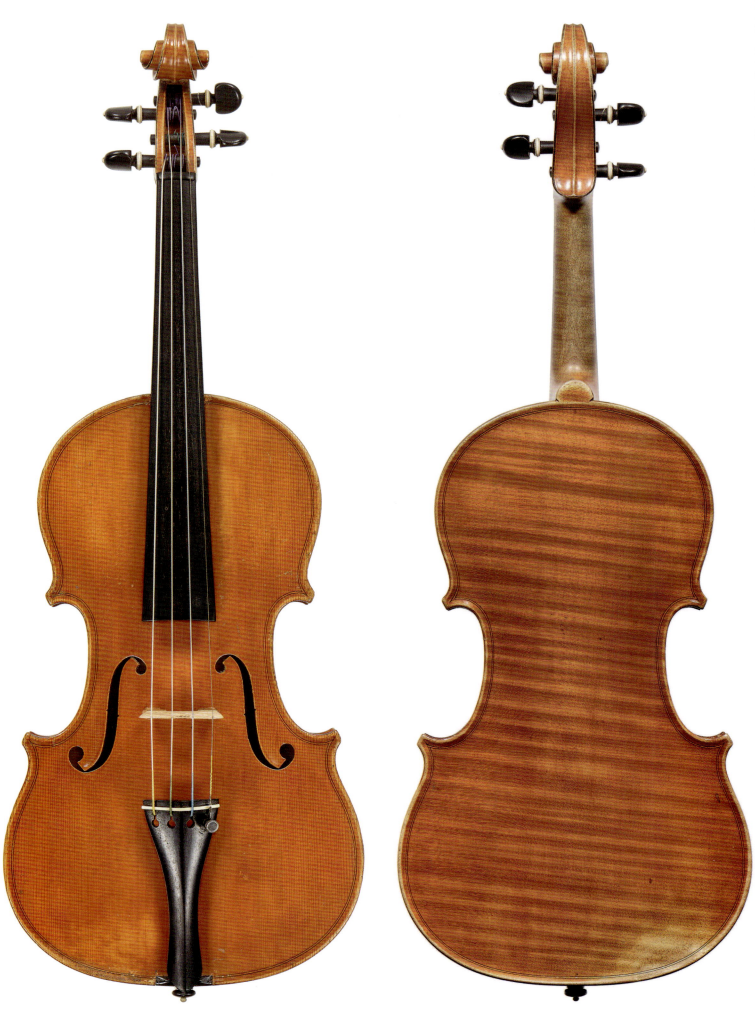

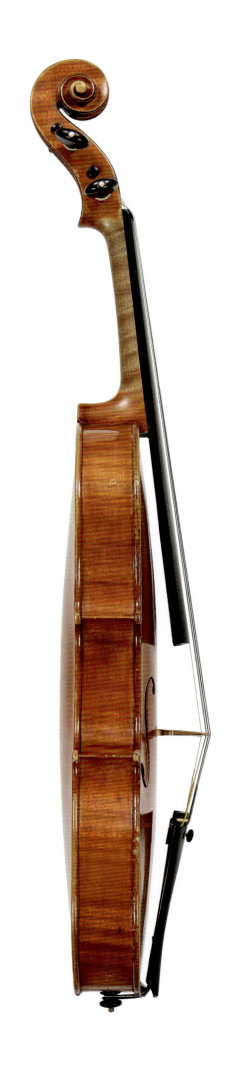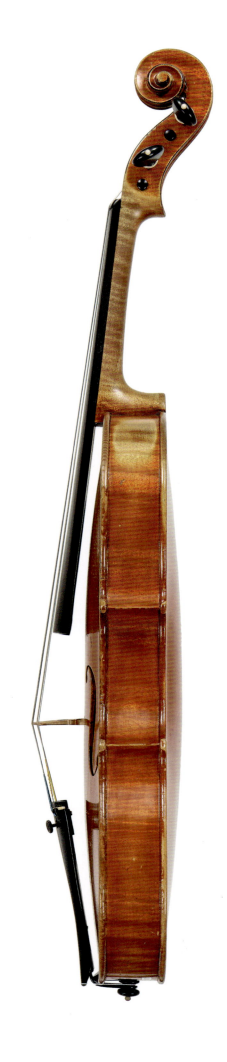

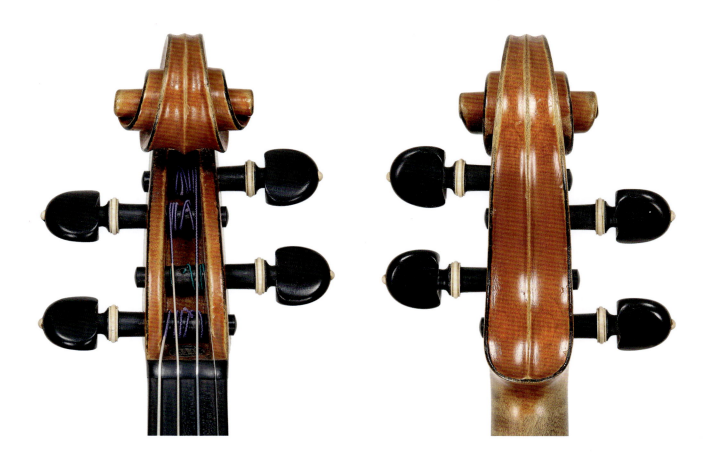
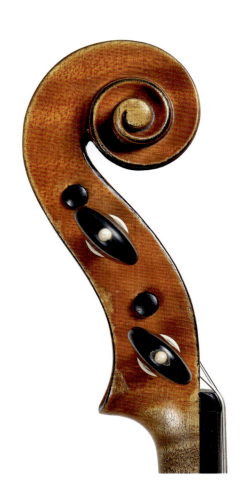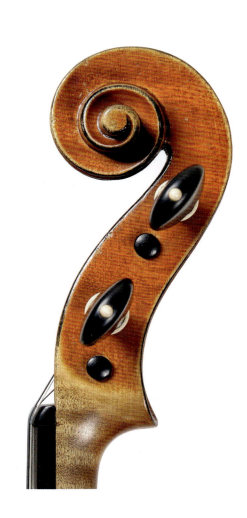

乐器种类：小提琴　　　　　背板长度：35.40cm
制作地：都灵　　　　　　　上圆：16.50cm
制作年代：1929　　　　　　中腰：11.10cm
配件：乌木　　　　　　　　下圆：20.70cm

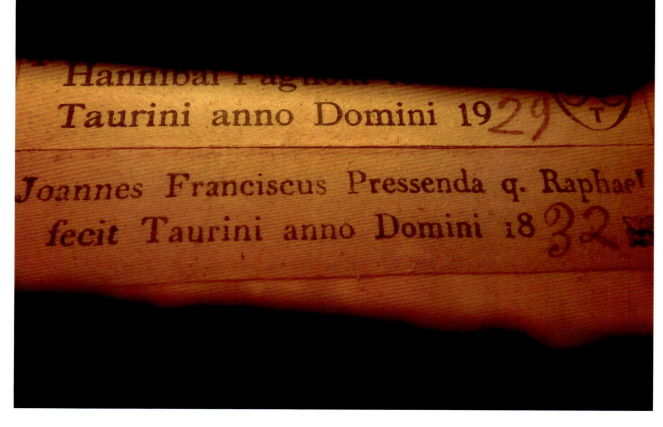

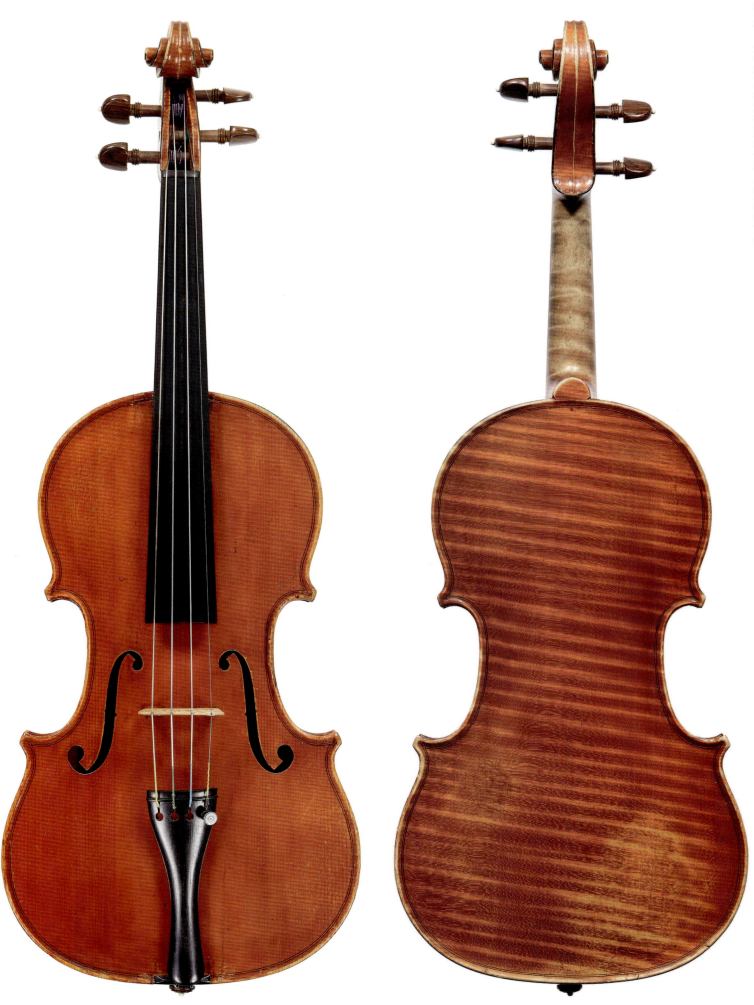

第五章 近代都灵学派中期的代表人物及其作品

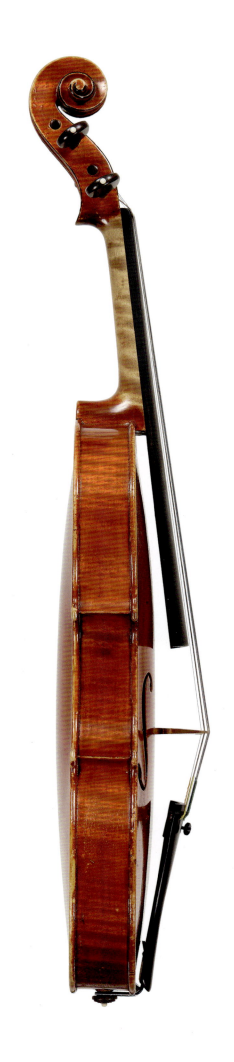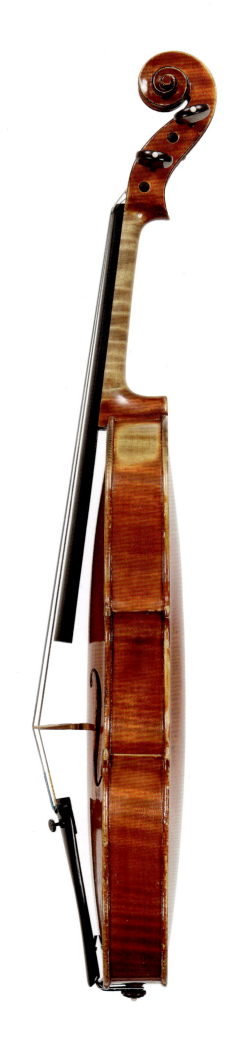

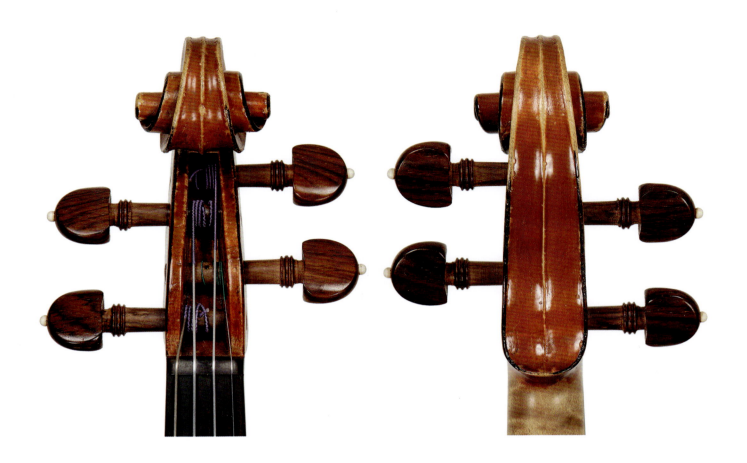
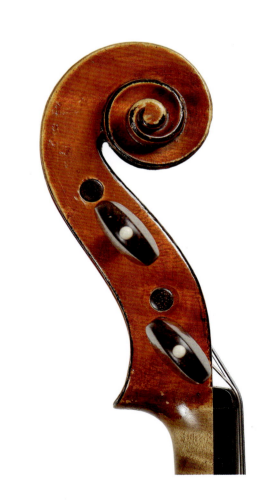
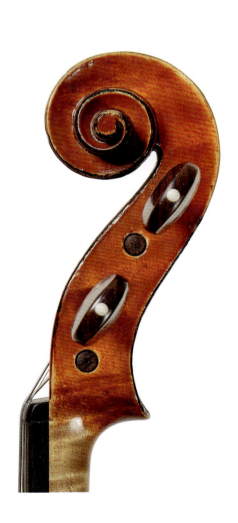

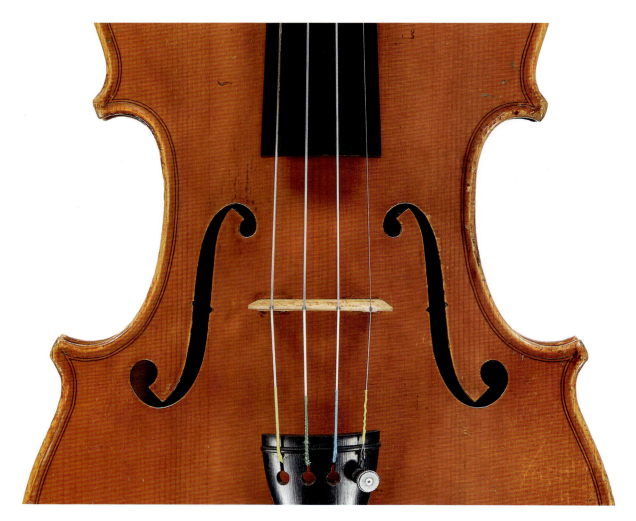
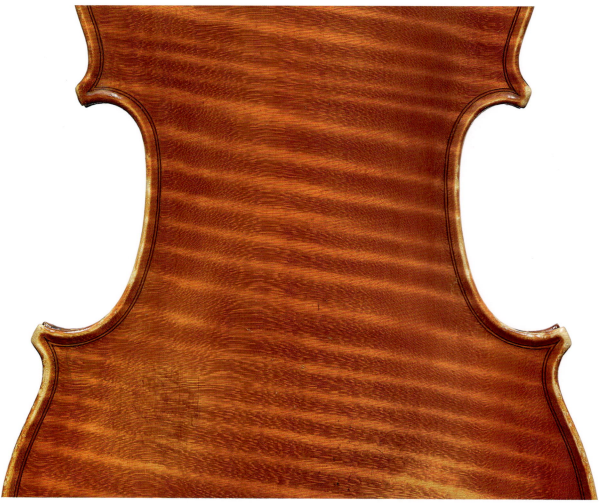

乐器种类：小提琴

制作地：都灵

制作年代：1929

配件：枣木

背板长度：35.40 cm

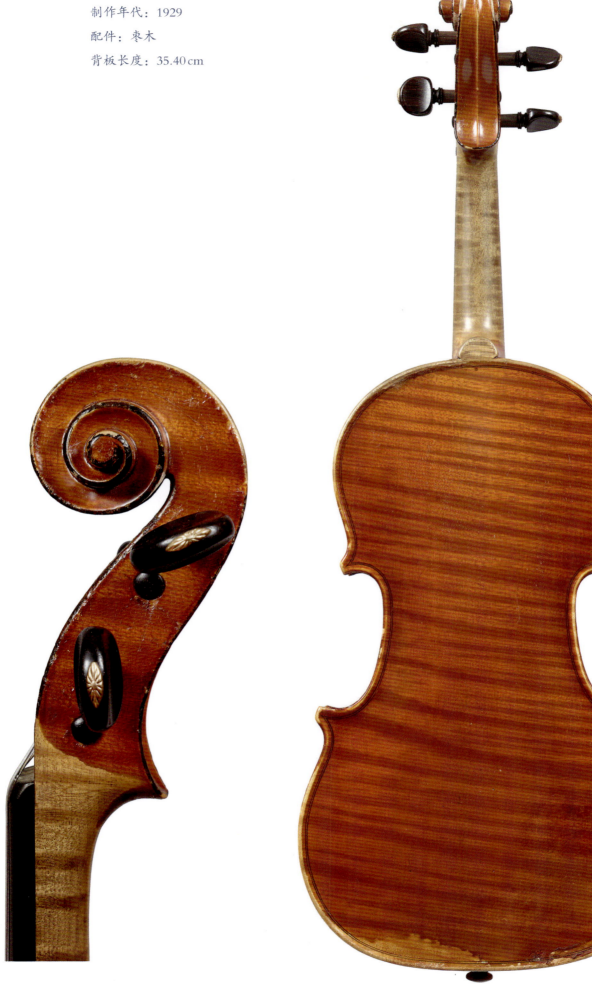

意大利近代都灵学派弦乐器研究

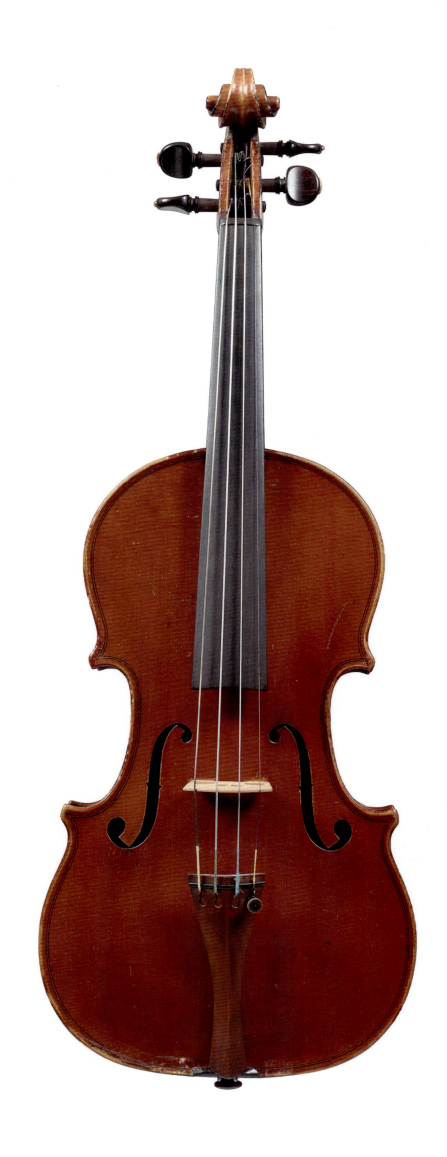

乐器种类：大提琴
制作地：都灵
制作年代：1930
配件：乌木
背板长度：75.30 cm

上圆：34.50 cm
中腰：23.90 cm
下圆：43.50 cm
签印内容：Hannibal Fagnola fecit Taurini AD 1930

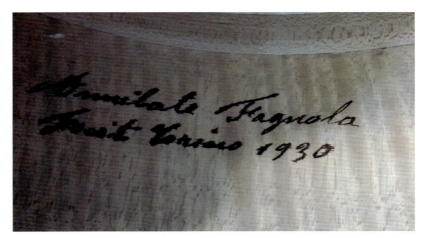

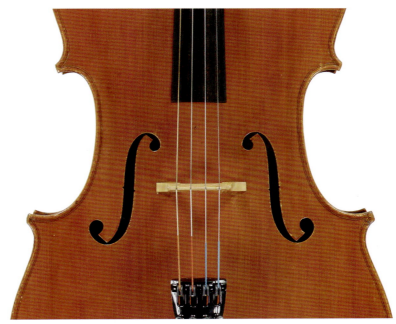

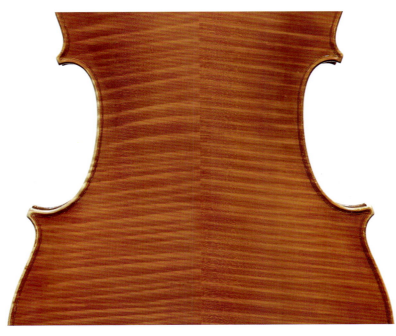

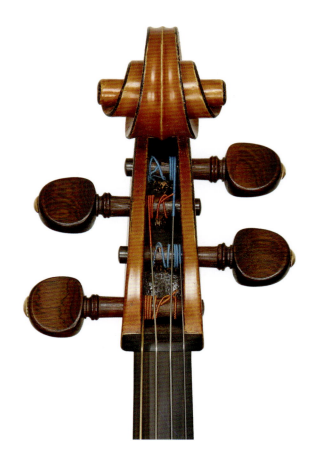
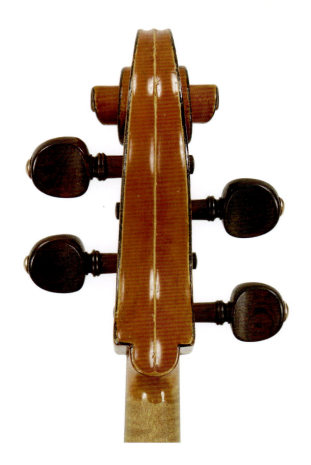
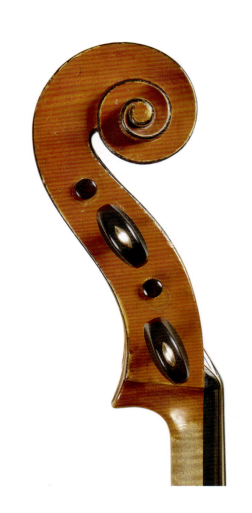
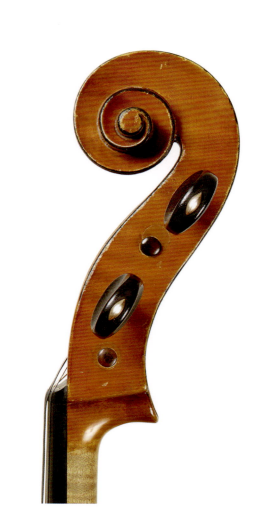

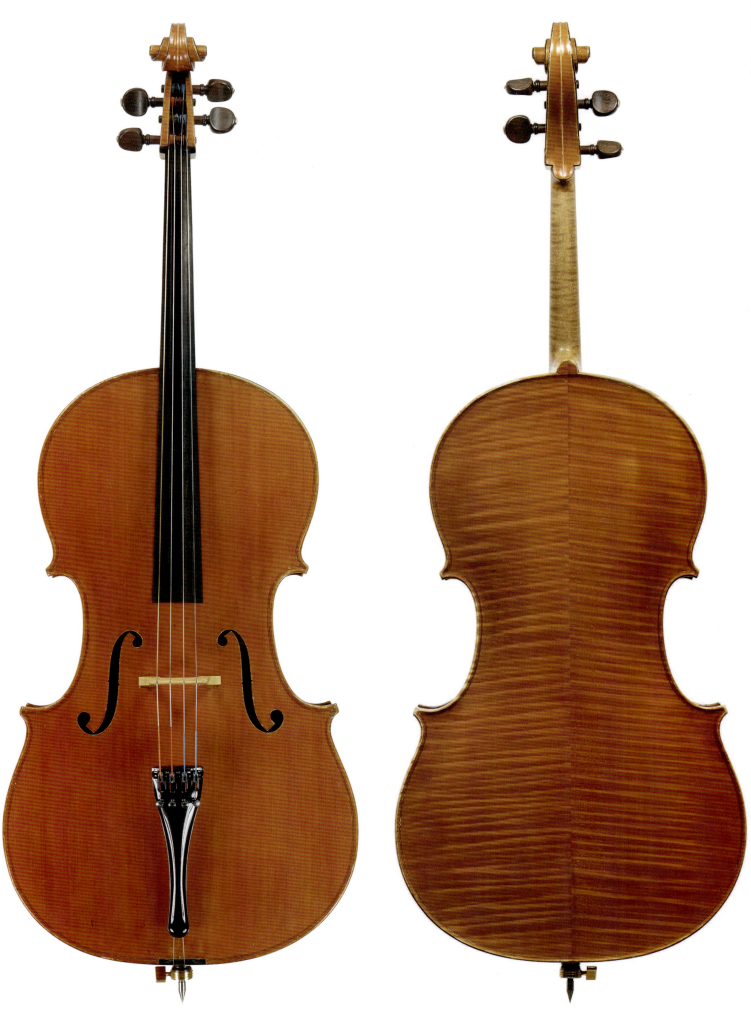

意大利近代都灵学派弦乐器研究

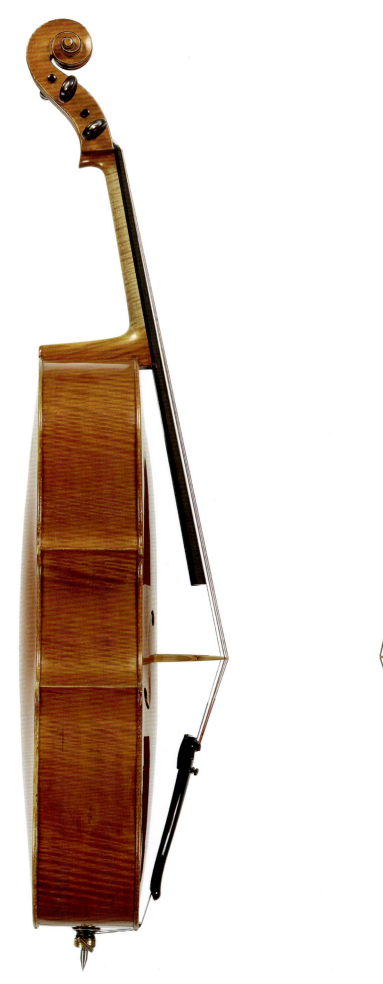
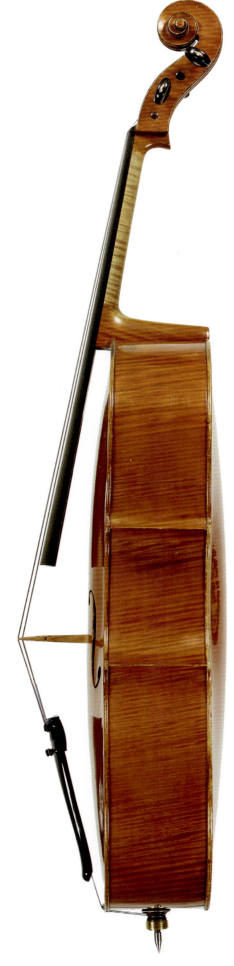

乐器种类：小提琴　　　　背板长度：35.40 cm
制作地：都灵　　　　　　上圆：16.80 cm
制作年代：1932　　　　　中腰：11.30 cm
配件：乌木　　　　　　　下圆：20.70 cm

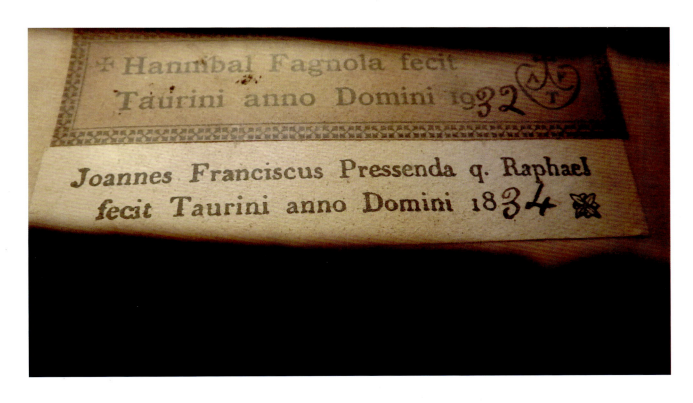

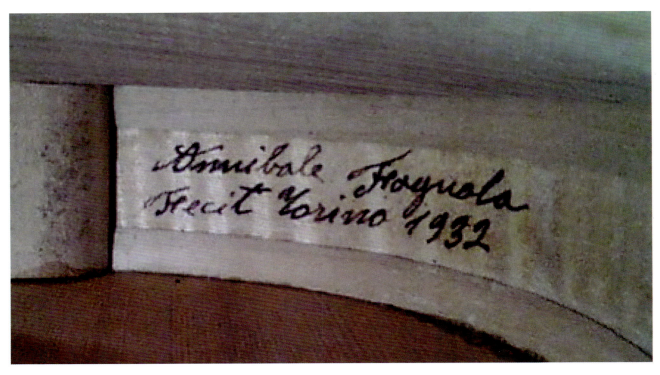

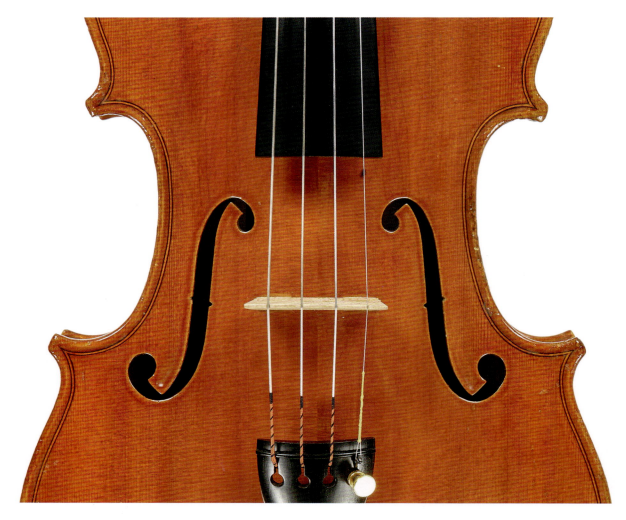

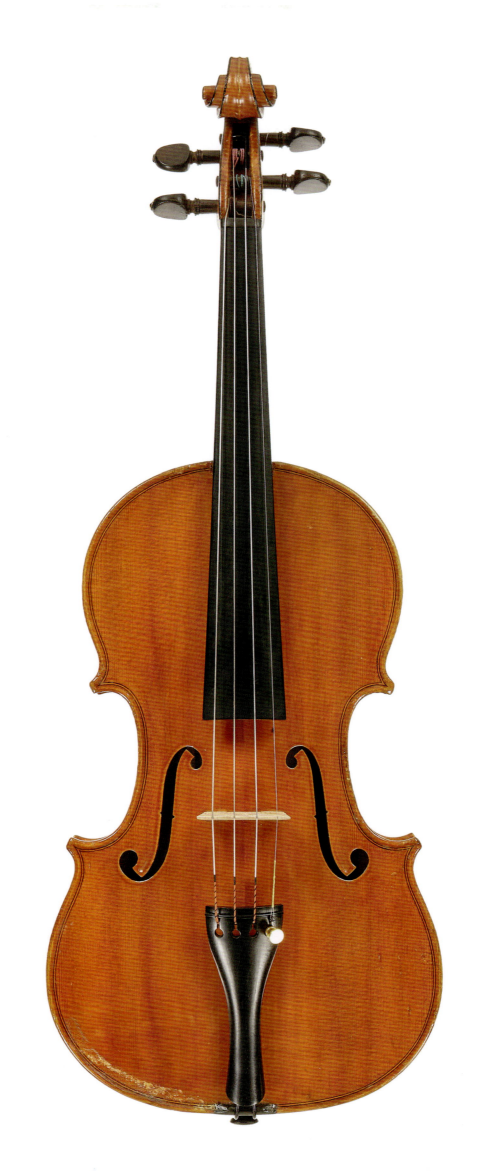

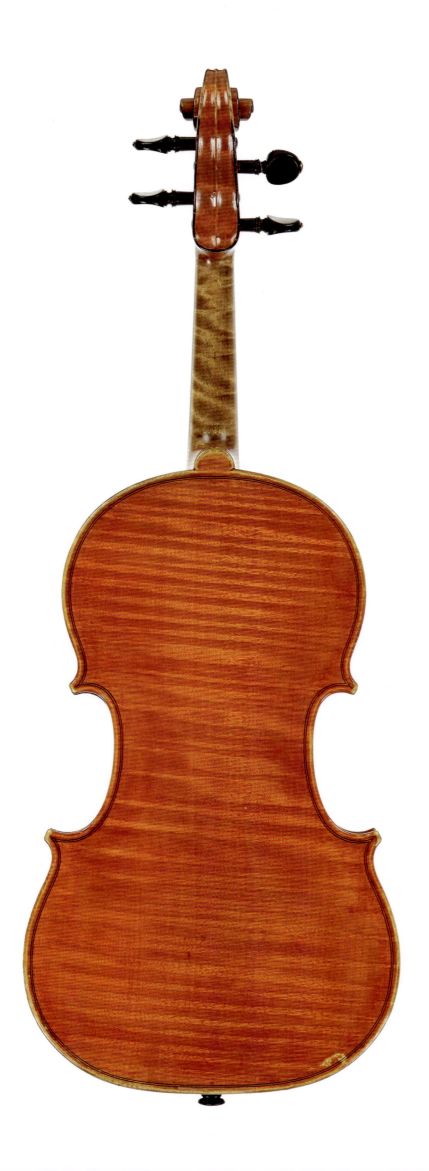

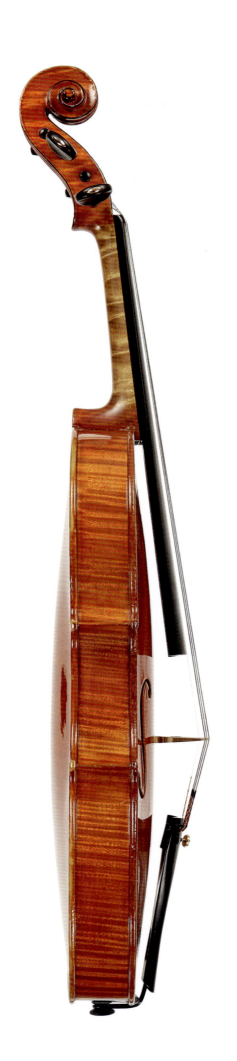
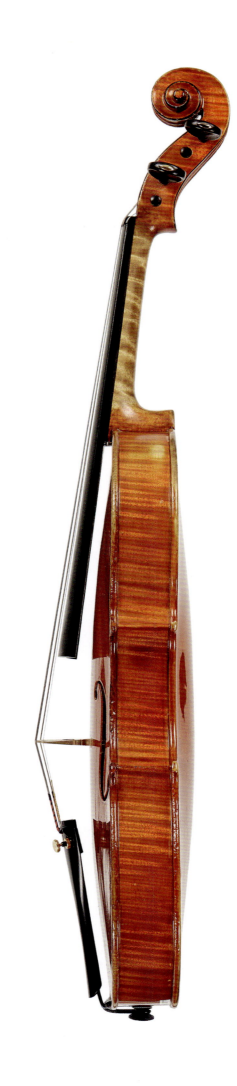

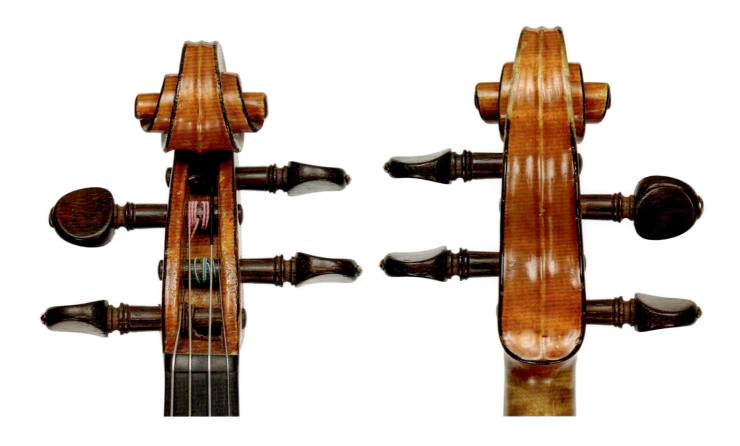
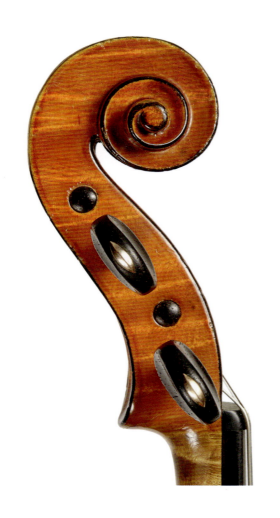
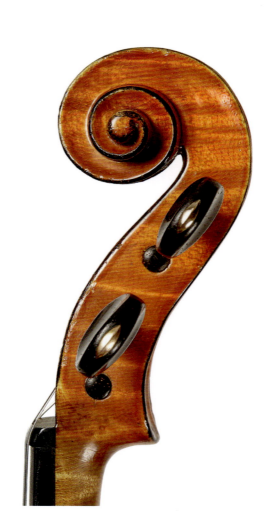

第六章　近代都灵学派后期的代表人物及其作品

1. 弗朗西斯科·瓜达尼尼

弗朗西斯科·瓜达尼尼(Francesco Guadagnini,1863—1948年),安东尼奥·瓜达尼尼之子,瓜达尼尼家族的第五代传人,近代都灵学派中后期杰出的制琴师代表人物之一。

弗朗西斯科是一位多产的制琴师,其作品数量仅次于先祖乔万尼·巴蒂斯塔·瓜达尼尼。

1881年,年仅18岁的弗朗西斯科继承了瓜达尼尼家族工作室,工作室的招牌仍沿用了父亲安东尼奥的名字。最初,其兄弟朱塞佩二世(出生于1866年)与弗朗西斯科一起经营工作室。两人有着明确的分工:朱塞佩主要制作吉他,而弗朗西斯科则制作弦乐器。有时二人也会以"瓜达尼尼兄弟"的名义合作制琴,品质中等,原因是兄弟二人偶尔也会从法国米尔库小镇进口廉价乐器,以满足不同阶层客户的需求。这一期间两人还共同参加了一些比赛并获得了奖项。

1895年,弗朗西斯科携家人搬至罗马,但在不久后又因结婚而回到了都灵。1898年,由于此时的朱塞佩已经不再经营工作室,弗朗西斯科·瓜达尼尼将工作室更名为弗朗西斯科·瓜达尼尼工作室——原安东尼奥工作室。在这一时期,弗朗西斯科在意大利各城市的乐器比赛中频频获奖,知名度也随之提高。1900年至1910年是弗朗西斯科创作的巅峰时期,在此之后创作品质逐渐下降。

弗朗西斯科擅长使用的琴型是其先祖乔万尼·巴蒂斯塔·瓜达尼尼的经典设计。琴漆方面,早期分为两层,底漆是金黄色的,表漆偏红色,质地不透明,这一点则与恩里科·马恺蒂相似。存在一种这样的可能:恩里科·马恺蒂早年曾被安东尼奥执掌的瓜达尼尼工作室所雇佣,因而其制作方式也给年轻的弗朗西斯科带来了一定影响。

弗朗西斯科·瓜达尼尼在1920年之后制作的作品多使用红色清漆,有时也会带有一点点偏紫的色泽,十分独特,拥有这种漆色也成为其艺术作品最标志性的特征。

弗朗西斯科的儿子保罗·瓜达尼尼继承了父亲的事业,成为伟大的瓜达尼尼制琴王朝最后一位弦乐器制琴师。

近代都灵学派中后期有数位重量级的制琴师,如卡洛·朱塞佩·奥登、艾瓦西奥·埃米利奥·古艾拉以及安尼拔洛托·法格尼奥拉等都曾为弗朗西斯科工作过,这也使得瓜达尼尼工作室出品的众多弦乐器风格独特且多变。

1942年,保罗·瓜达尼尼在战争中意外身亡,而瓜达尼尼家族的工作室也在此期间被炸毁。在双重打击下,弗朗西斯科陷入了重度抑郁,最终在1948年于都灵去世。

乐器种类：大提琴
制作地：都灵
制作年代：1898
配件：乌木
背板长度：76.40 cm

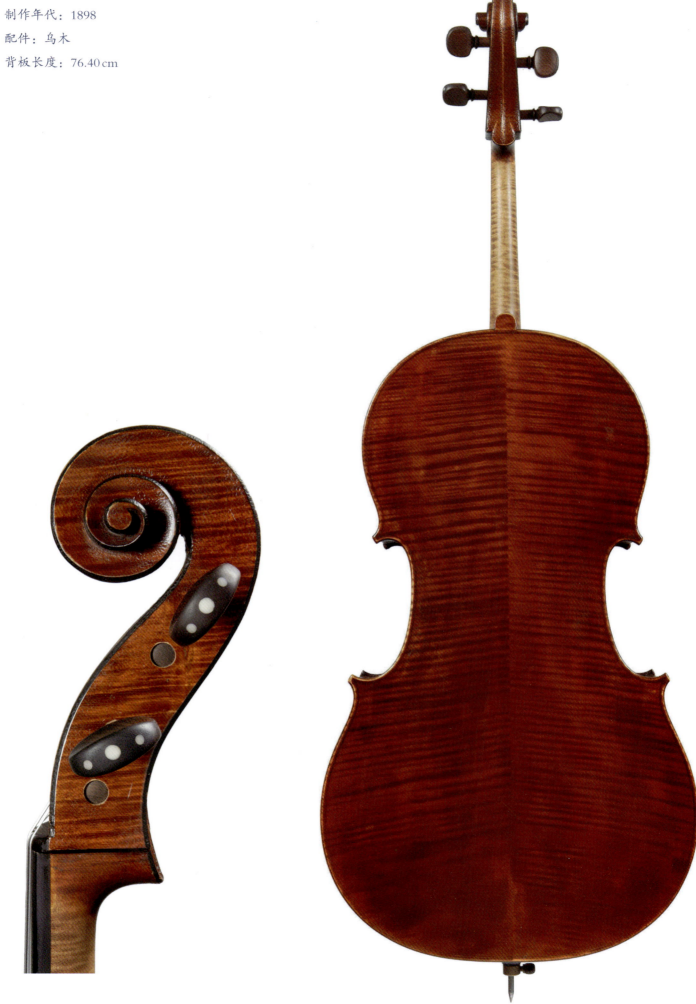

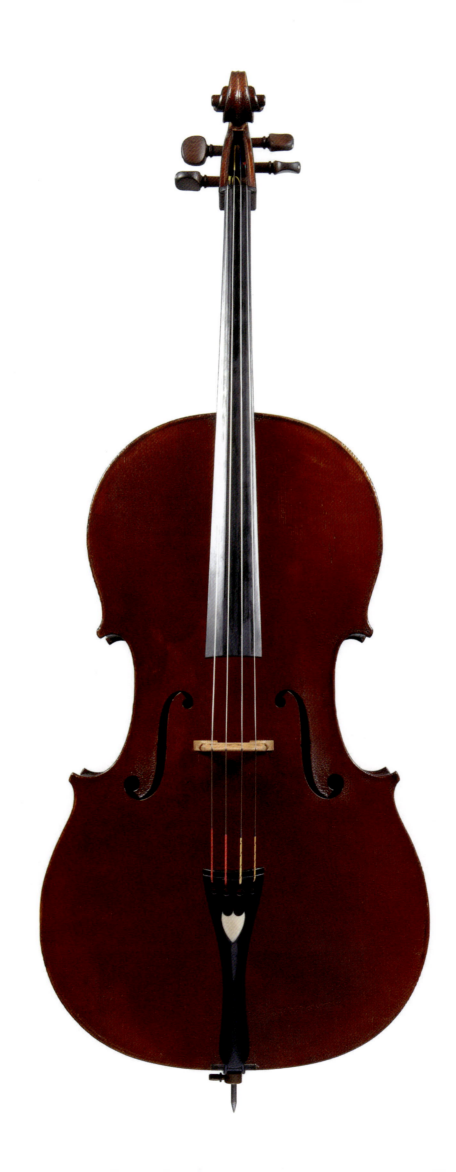

乐器种类：小提琴
制作地：都灵
制作年代：1937
配件：乌木
背板长度：35.80 cm

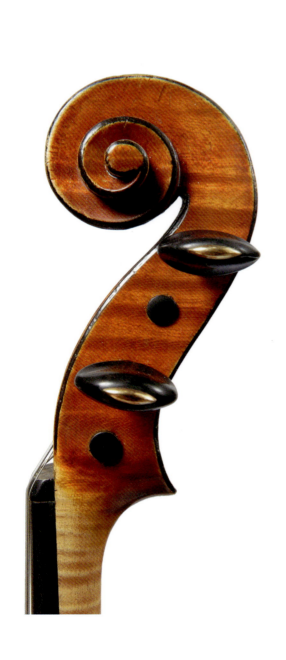
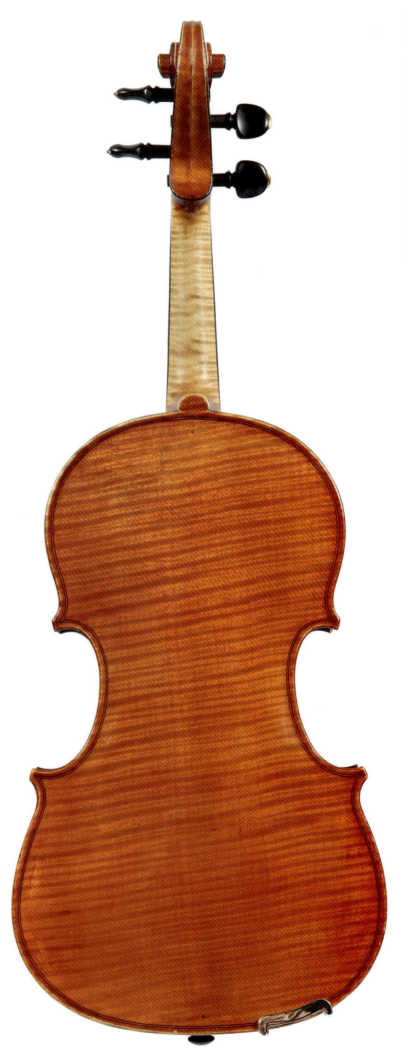

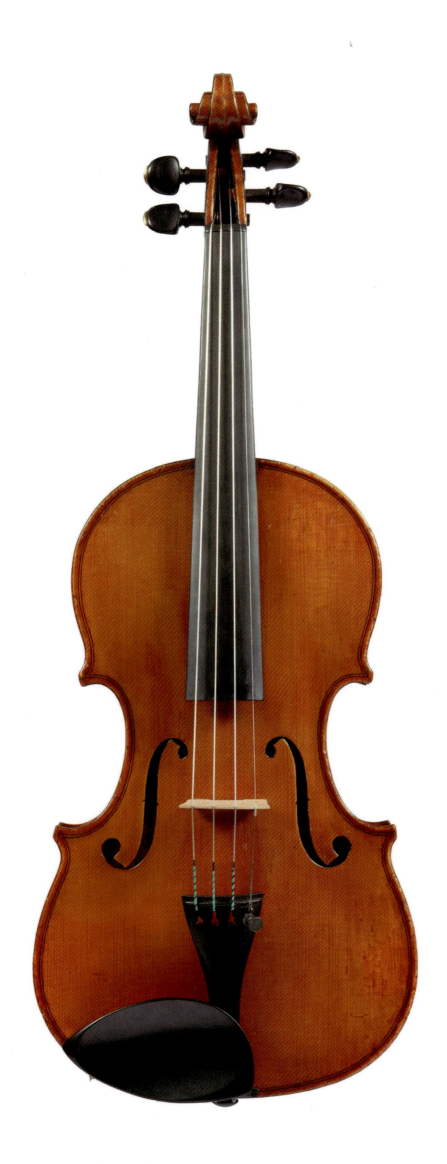

2. 乔治·加蒂

1868年4月22日,乔治·乔万尼·加蒂(Giorgio Giovanni Gatti)出生于基耶里。都灵历史档案馆的档案中记载了一些关于他的信息:父亲安东尼奥是一名鞋匠,母亲安吉拉·瓦莱是一名织布工,一家人生活在巴尔达萨诺大街8号,直到1890年乔治·加蒂前往都灵发展。

有关加蒂学徒生涯的记载寥寥无几,但可以确定的是,在他来到都灵的那一段时间内只有恩里科·马恺蒂、弗朗西斯科·瓜达尼尼以及罗曼诺·马伦戈·里纳尔迪的制琴工作室活跃在都灵的业界内。

机缘巧合之下,乔治·加蒂得到了马恺蒂的重用,并成为其得力助手。尽管加蒂被学界普遍认为是一名自学成才、拥有令人赞叹才华的制琴师,但在其职业生涯的初期,马恺蒂给予了他很大的帮助,在一定程度上为乔治·加蒂在未来的职业生涯中获得的成就奠定了相当好的基础。

1892年9月22日,乔治·加蒂在都灵与安吉拉·法维罗结婚。次年在老师马恺蒂搬离都灵后,加蒂便在埃马努埃莱26号建立了自己的工作室,正式开启了职业生涯。

根据当时都灵的商业名录我们可以得知,从1894年到1917年间,他的工作室被登记为"乔治·加蒂公司,乐器及谷物和面粉的经销商"。这个信息尽管听起来很怪异,但在妻子的打理下,他的工作室确实在同时出售乐器与食物这两样看上去跨度甚远的商品。

从1917年起,乔治·加蒂才完全致力于弦乐器的创作,并将工作室搬到了其位于巴尔达萨诺大街的家中。1898年,带着精心准备的小提琴与吉他作品,乔治·加蒂参加了都灵的意大利乐器展览;1911年,他再次带着小提琴、大提琴、吉他和曼陀林等各类乐器参加了都灵国际乐器博览会。

尽管并没有像同时代那些伟大人物一般的星光璀璨,但加蒂无疑是一位在都灵业内非常值得被尊敬的制琴师。其打造的卡洛·瓜达尼尼琴型的吉他在海内外拥有极高的评价。

加蒂的小提琴作品拥有极高的辨识度,最有代表性的便是那细长的琴头和精湛的细节处理。加蒂是普莱森达忠实的崇拜者,认为这位前辈是近代都灵学派中最杰出的伟人,因此其作品在体现鲜明的个人特点的同时,也兼备着普莱森达的巨大影响。

加蒂在职业生涯的黄金时期使用的清漆偏油性,多呈深红色,但这种漆的质地在保存不当的情况下很容易开裂。而在其他时期所使用的清漆则偏深黄色与橙色,质地较硬。在其职业生涯后期创作的弦乐器整体品质有所下降,视觉效果也不如巅峰时期精彩。

1936年12月12日,乔治·加蒂在都灵巴尔达萨诺大街的家中与世长辞。

乐器种类：大提琴	背板长度：76.00 cm
制作地：都灵	上圆：34.60 cm
制作年代：1913	中腰：23.70 cm
配件：乌木	下圆：43.90 cm

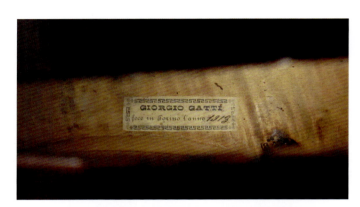

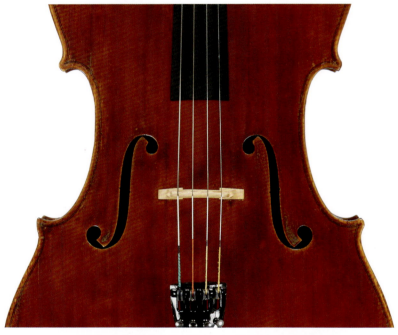

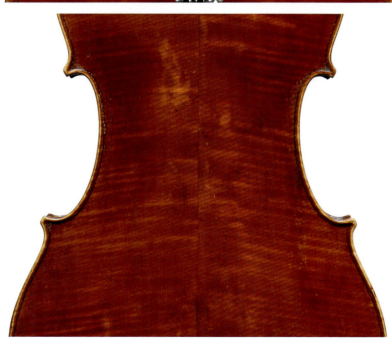

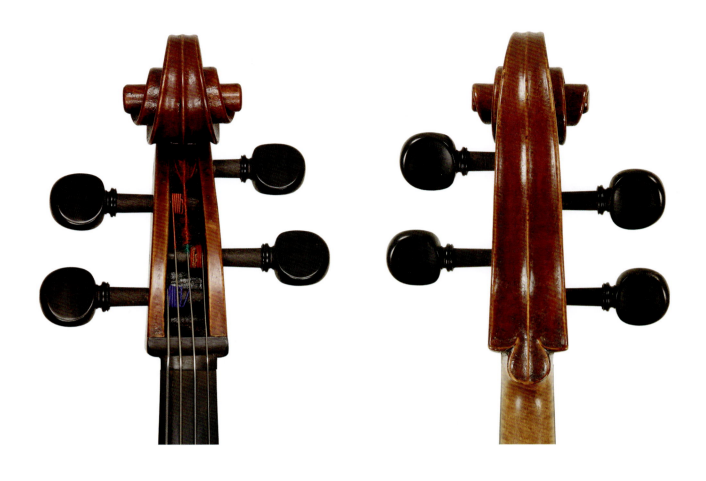
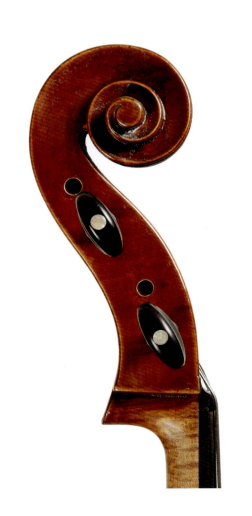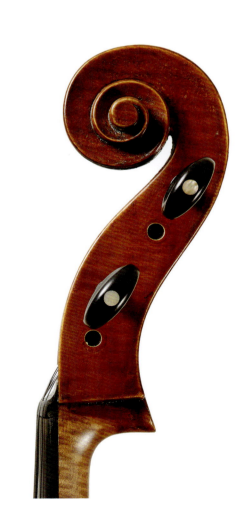

第六章 近代都灵学派后期的代表人物及其作品

385

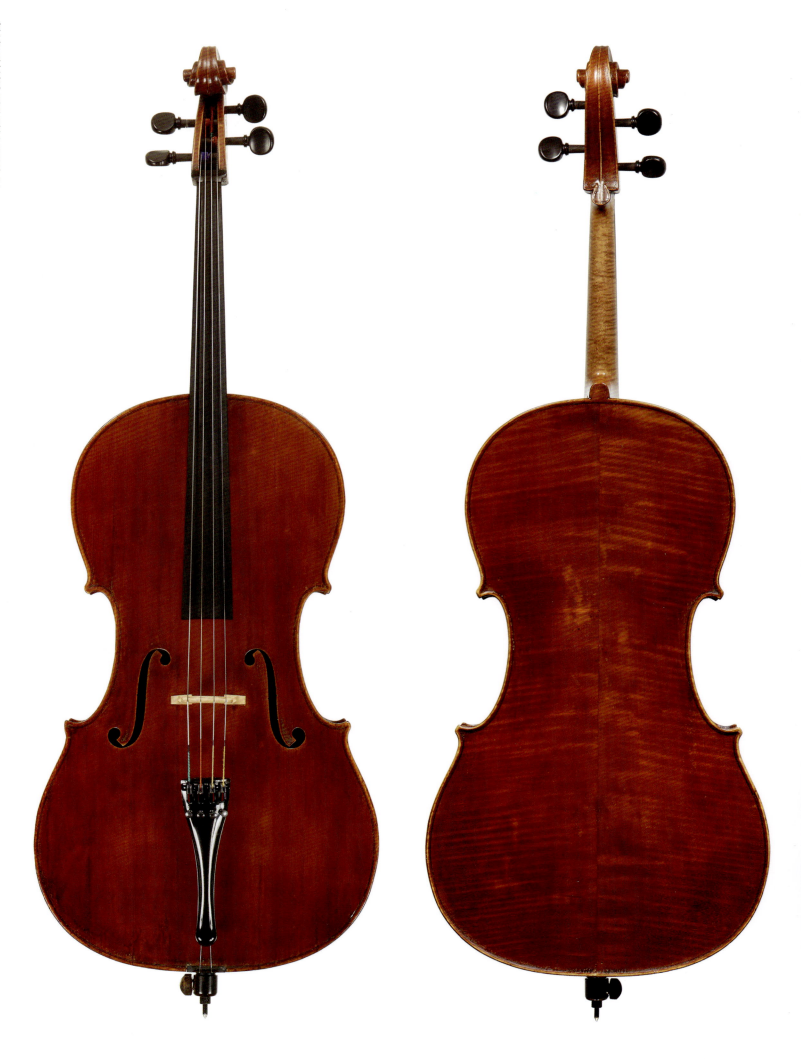

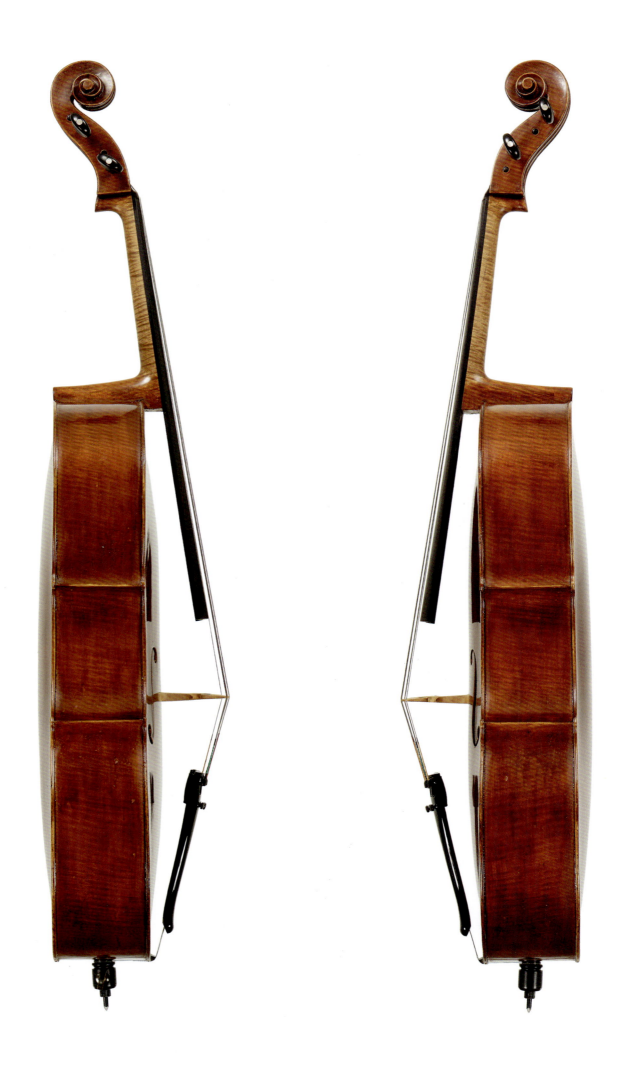

第六章 近代都灵学派后期的代表人物及其作品

387

乐器种类：小提琴
制作地：都灵
制作年代：1919
配件：乌木
背板长度：35.00 cm

第六章 近代都灵学派后期的代表人物及其作品

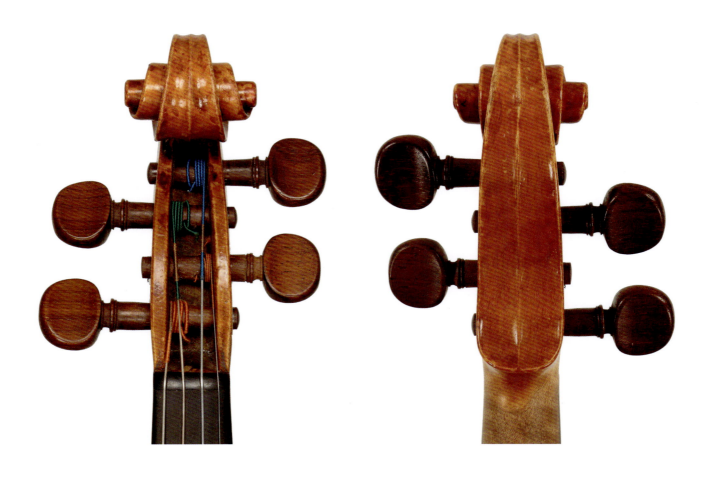

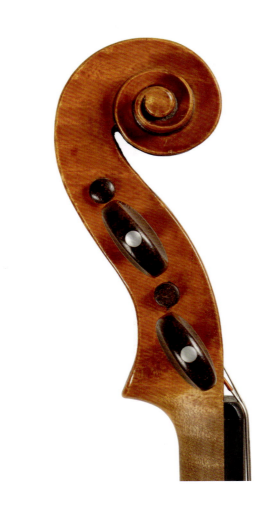
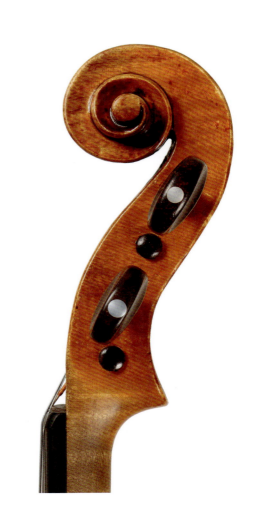

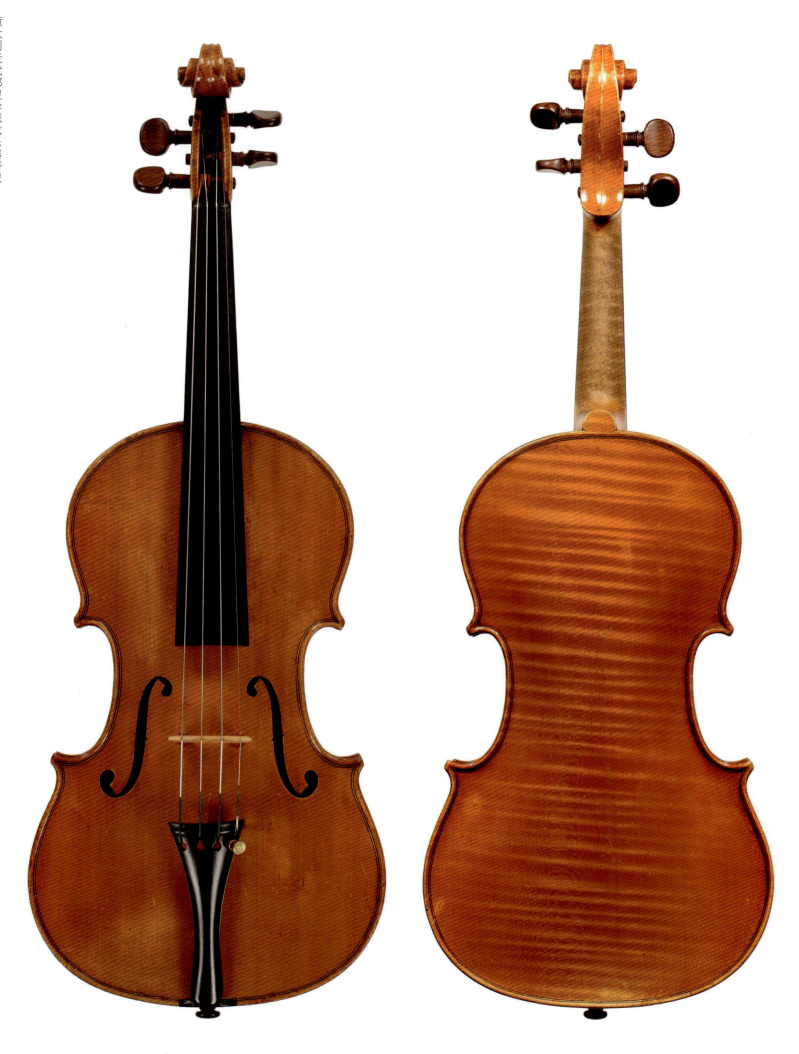

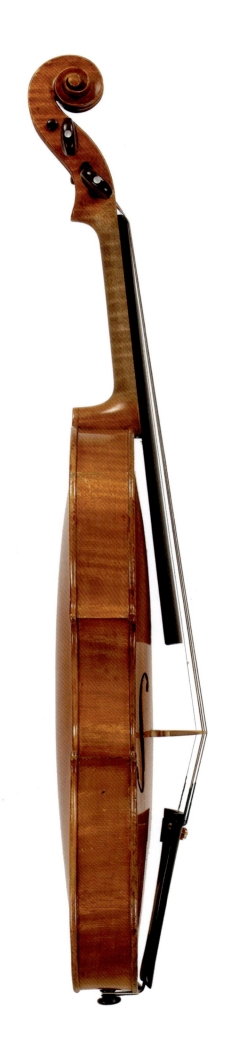
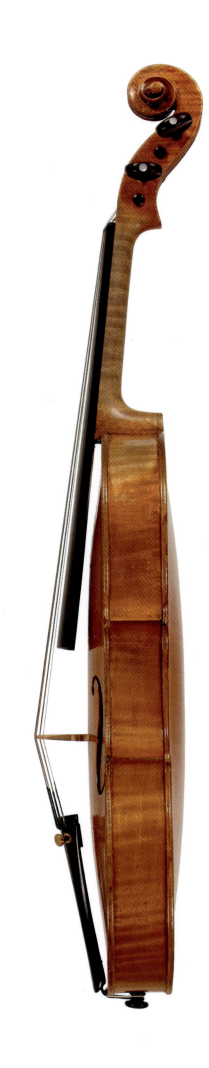

第六章 近代都灵学派后期的代表人物及其作品

391

乐器种类：小提琴　　　　　背板长度：35.50 cm
制作地：都灵　　　　　　　上圆：17.00 cm
制作年代：1920　　　　　　中腰：11.50 cm
配件：乌木　　　　　　　　下圆：21.00 cm

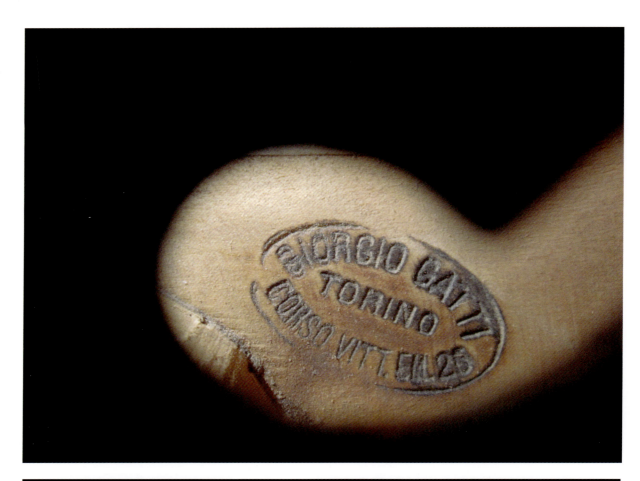

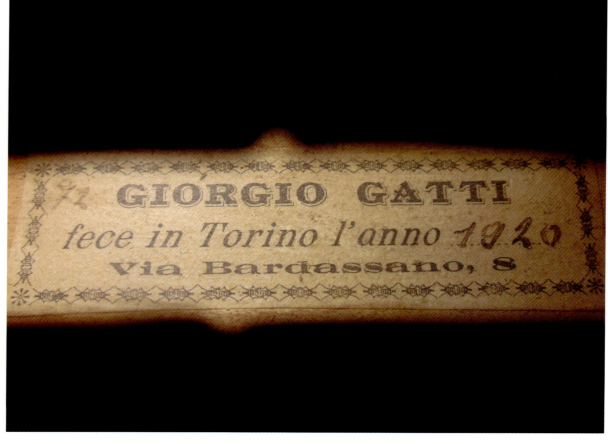

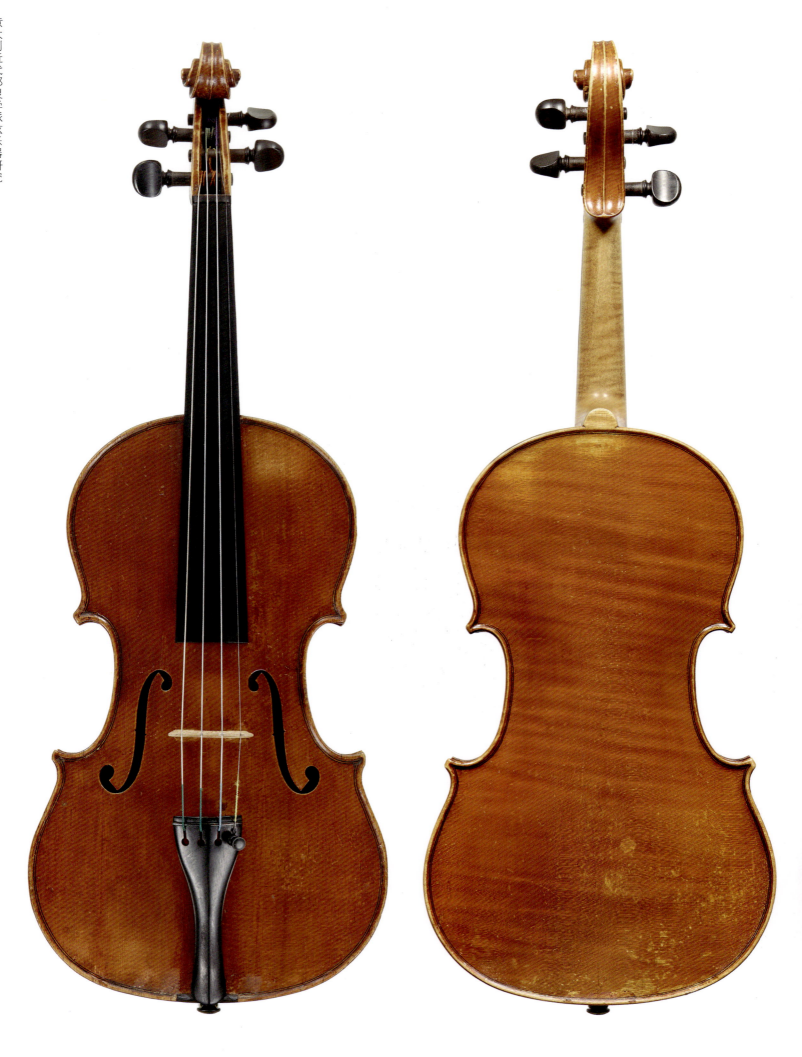

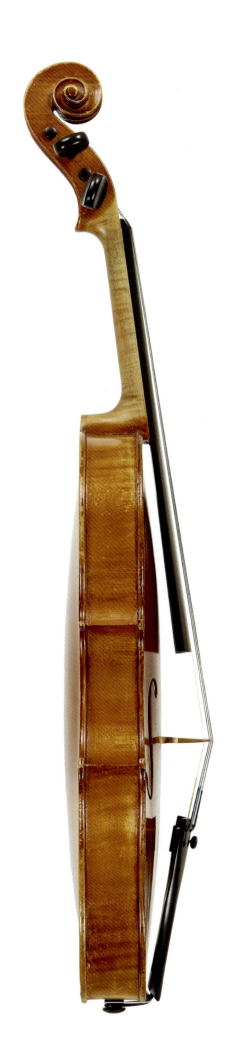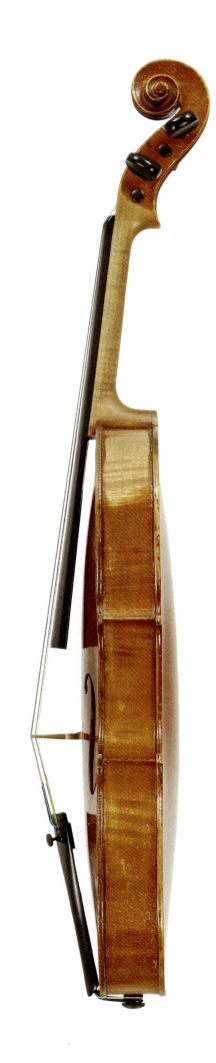

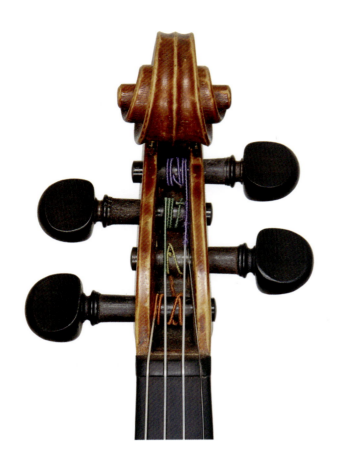

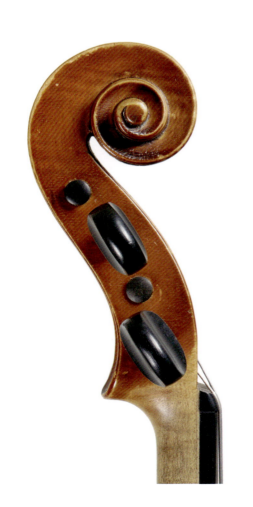
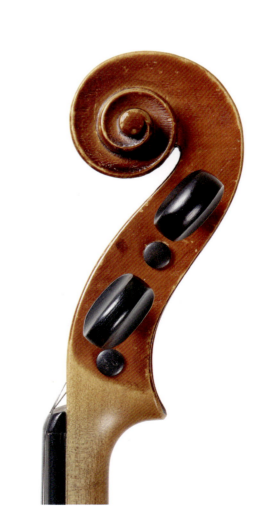

乐器种类：小提琴　　　　背板长度：35.60 cm
制作地：都灵　　　　　　上圆：16.70 cm
制作年代：1925　　　　　中腰：11.40 cm
配件：乌木　　　　　　　下圆：20.80 cm

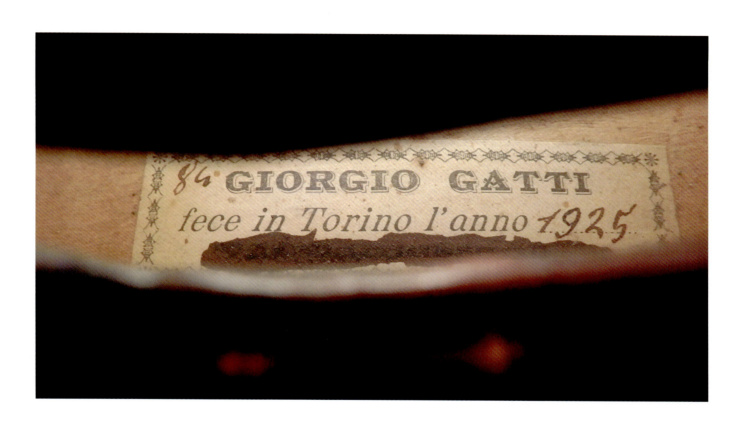

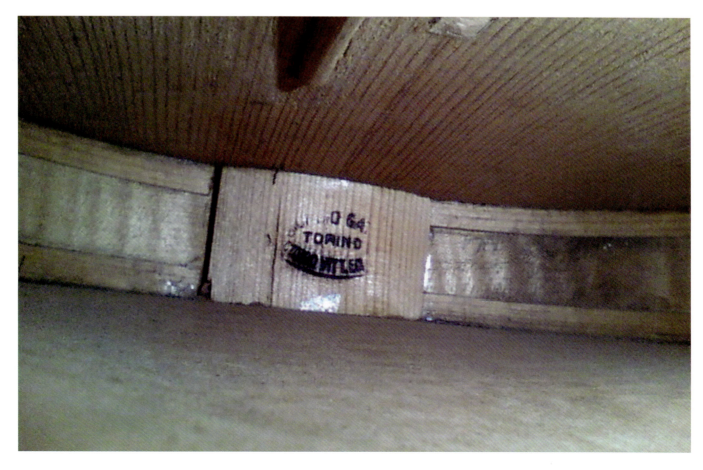

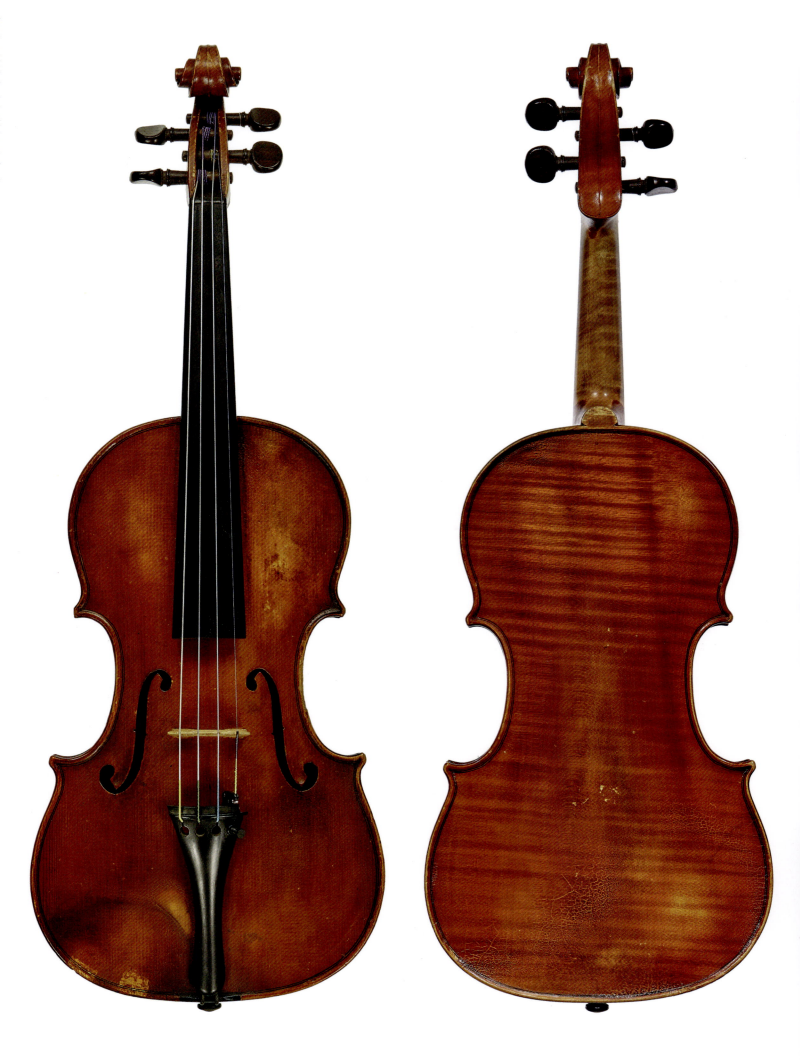

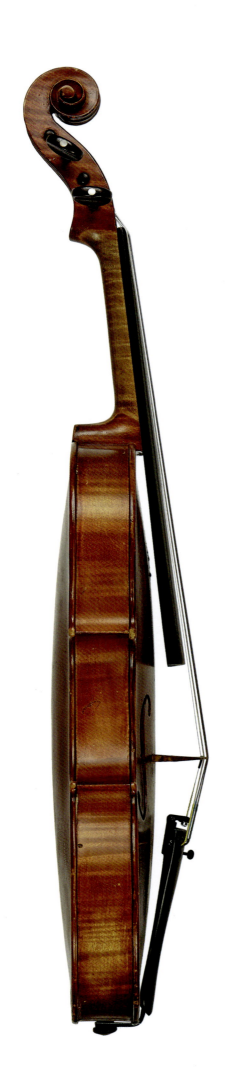
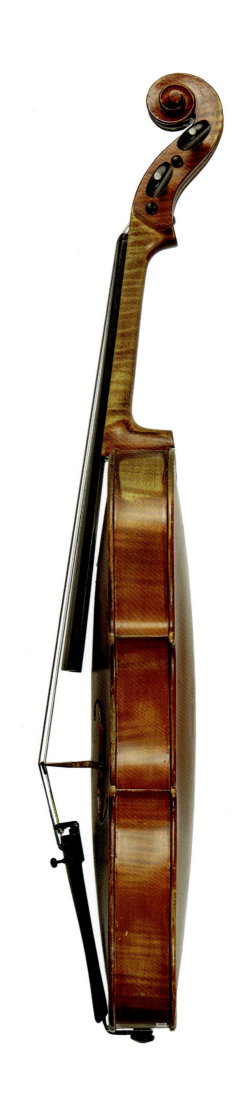

第六章 近代都灵学派后期的代表人物及其作品

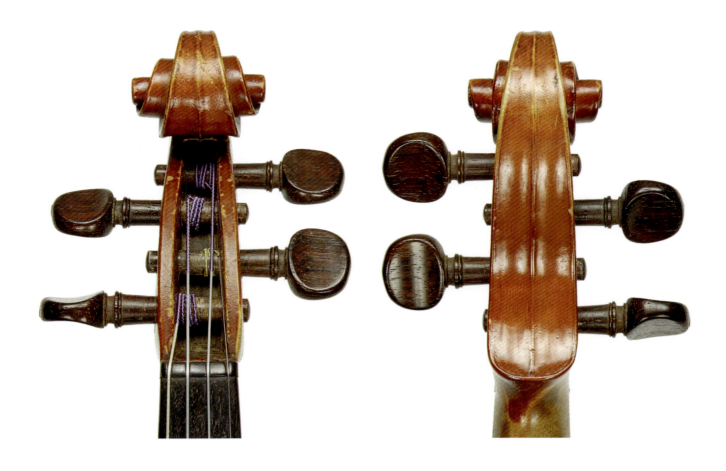
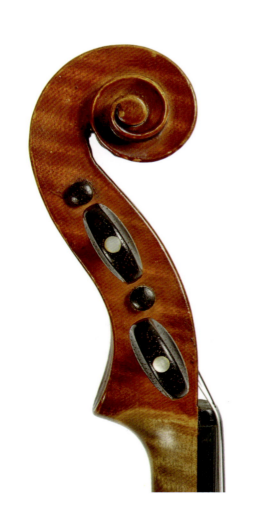
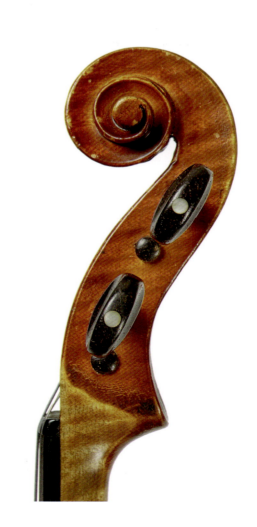

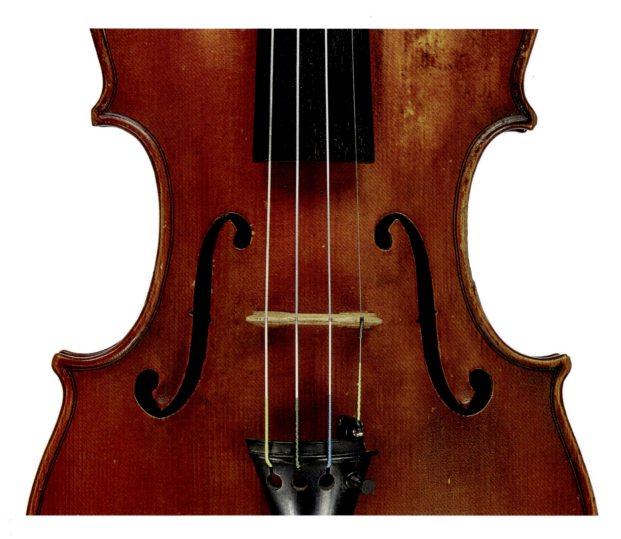

乐器种类：小提琴
制作地：都灵
制作年代：1928
配件：乌木
背板长度：35.50 cm

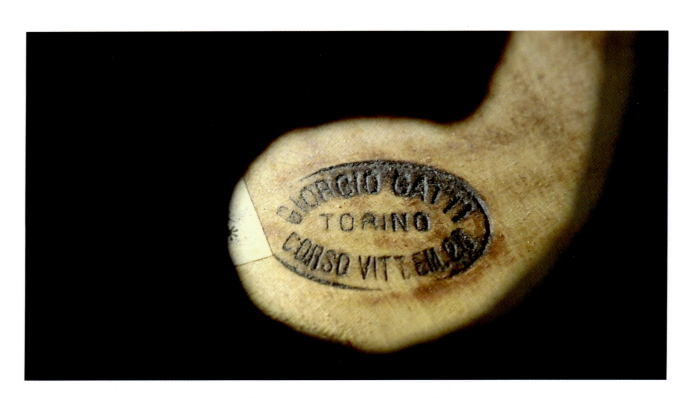

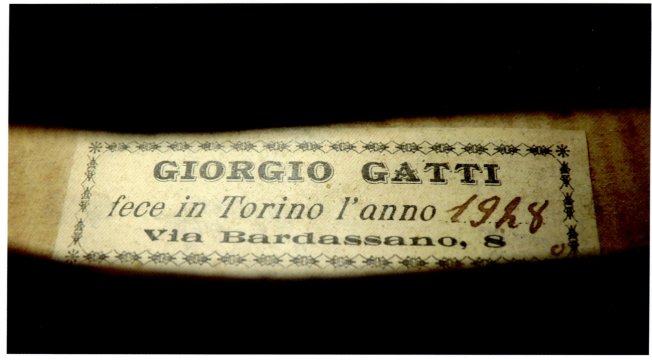

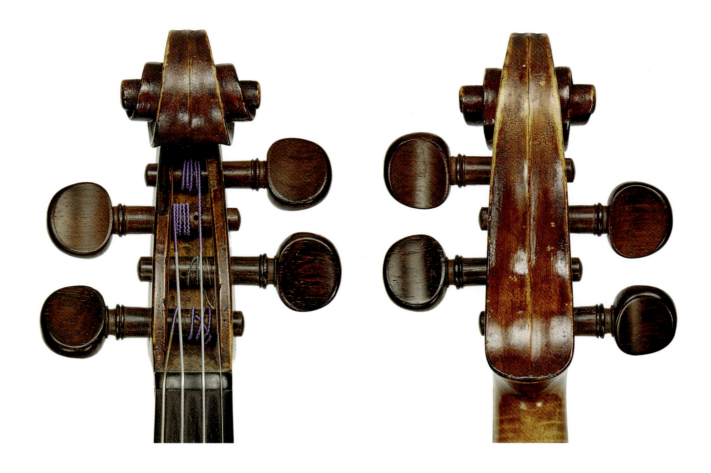
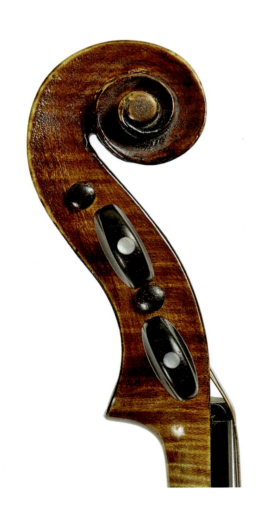
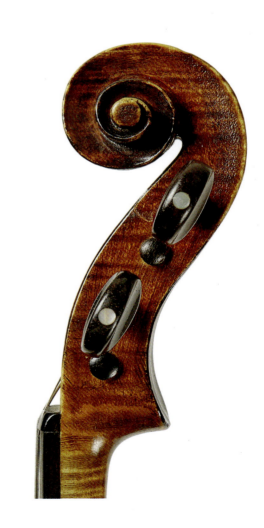

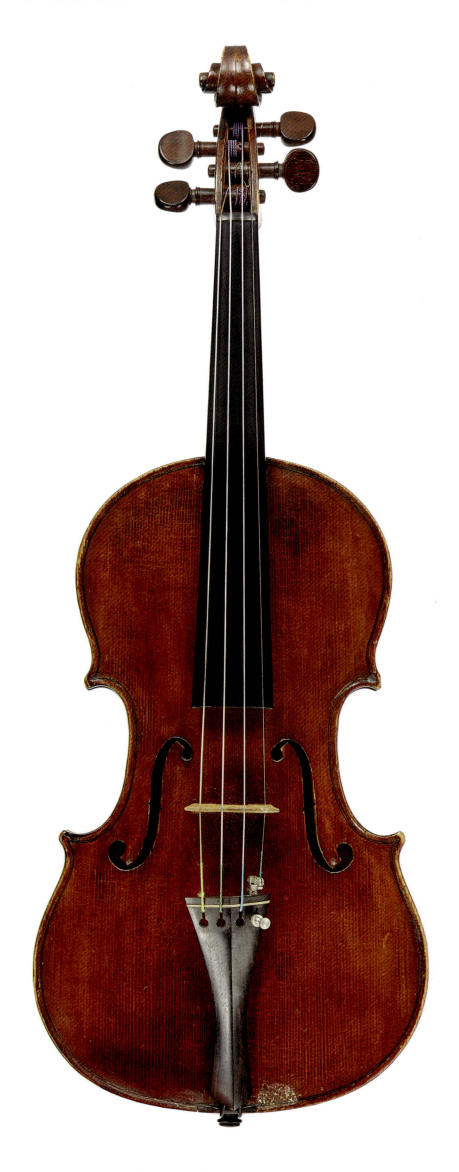

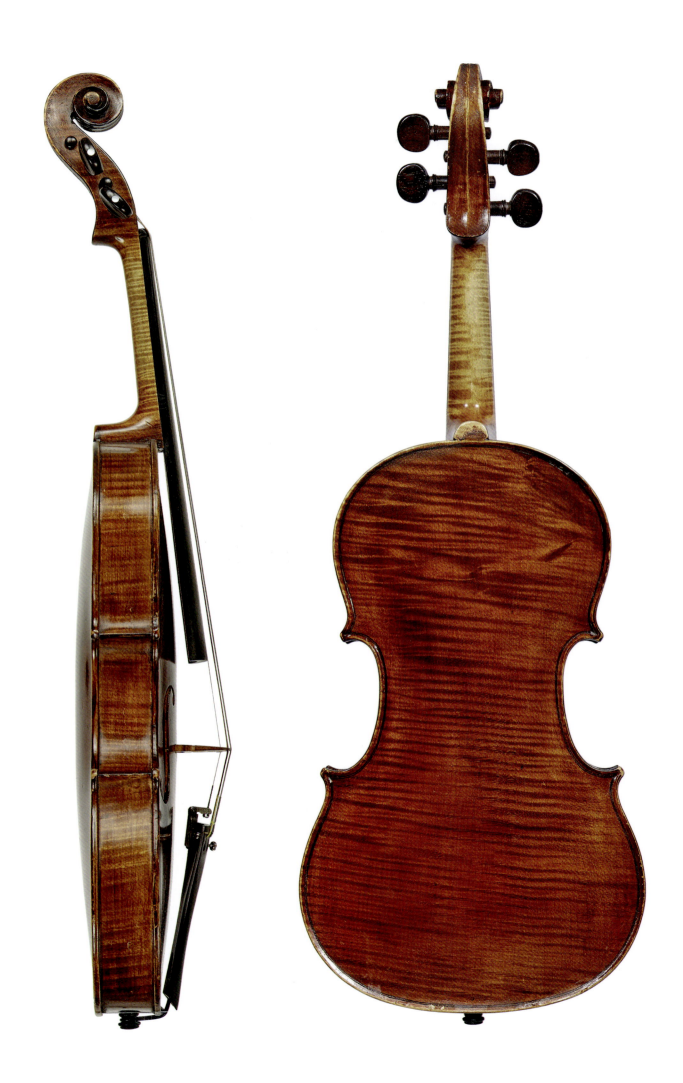

第六章 近代都灵学派后期的代表人物及其作品

乐器种类：小提琴	背板长度：35.60 cm
制作地：都灵	上圆：17.00 cm
制作年代：1930	中腰：11.20 cm
配件：玫瑰木	下圆：21.10 cm

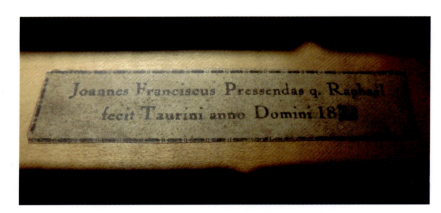

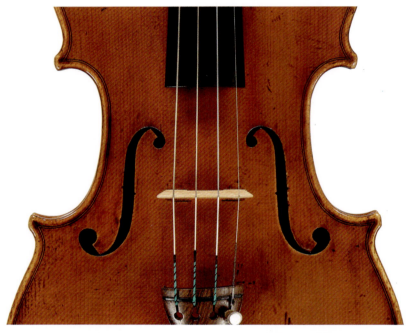

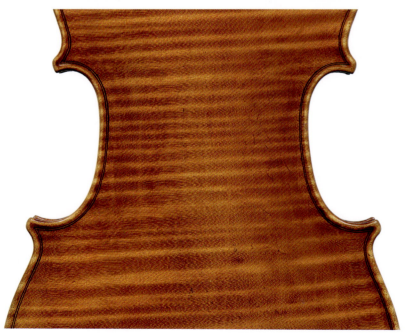

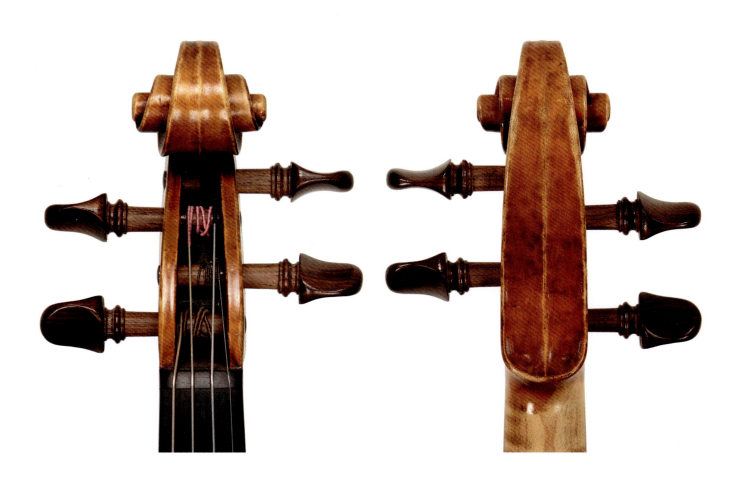

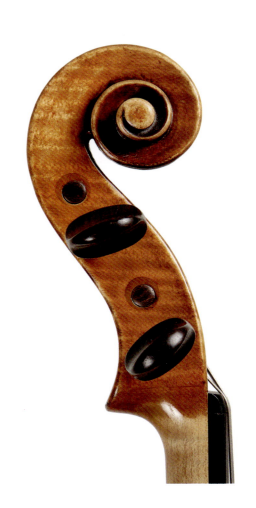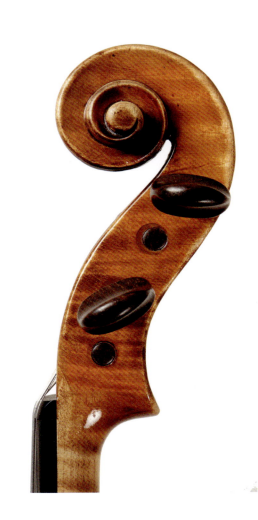

第六章 近代都灵学派后期的代表人物及其作品

407

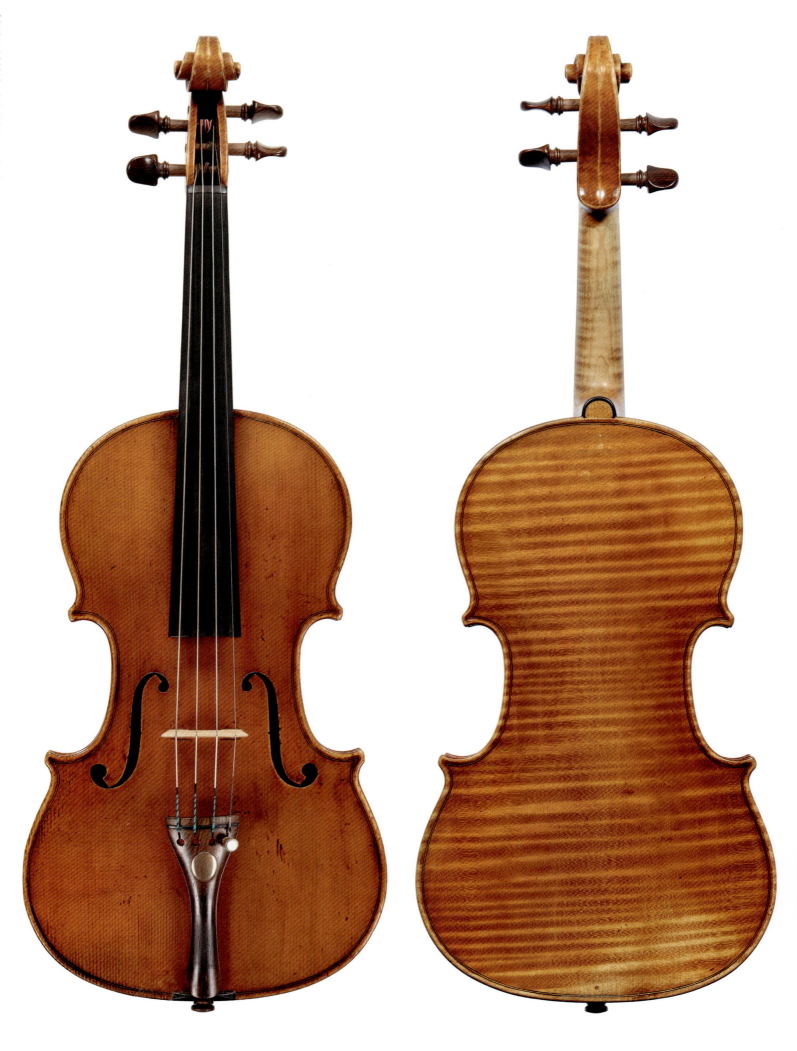

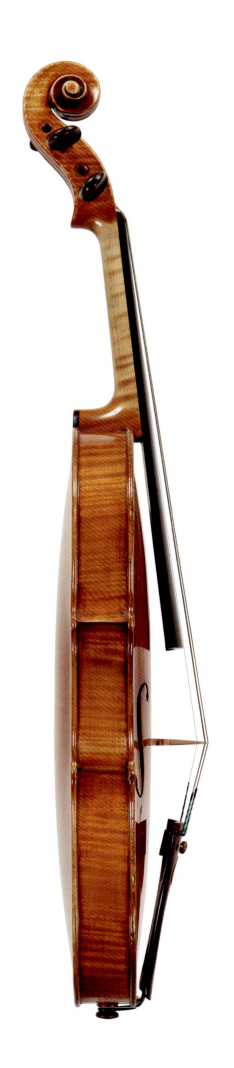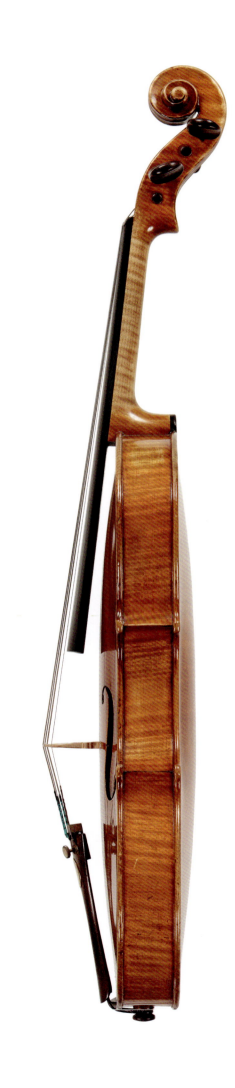

3. 朱塞佩·佩鲁兹

朱塞佩·佩鲁兹(Giuseppe Peluzzi),出生于1856年,曾在都灵生活过一段时间。佩鲁兹的艺术作品常以乔弗雷多·卡帕和朱塞佩·罗卡的琴型设计为基础,再加以精准的工艺和巧妙的技巧制作而成。

1939年朱塞佩·佩鲁兹在意大利开罗蒙特诺特去世,其子欧仁·佩鲁兹成年后继承父业,也成为著名的制琴师。

乐器种类:小提琴
制作地:都灵
制作年代:1926
配件:乌木
背板长度:35.50 cm

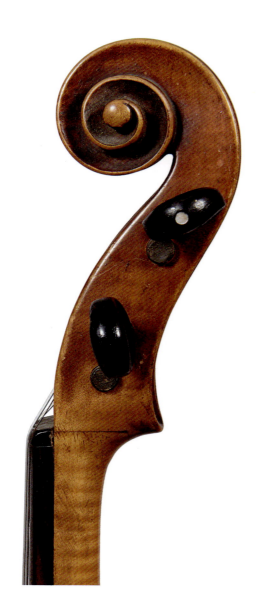
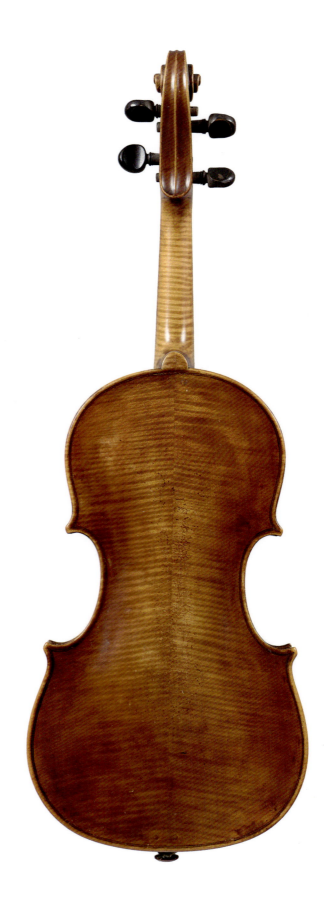

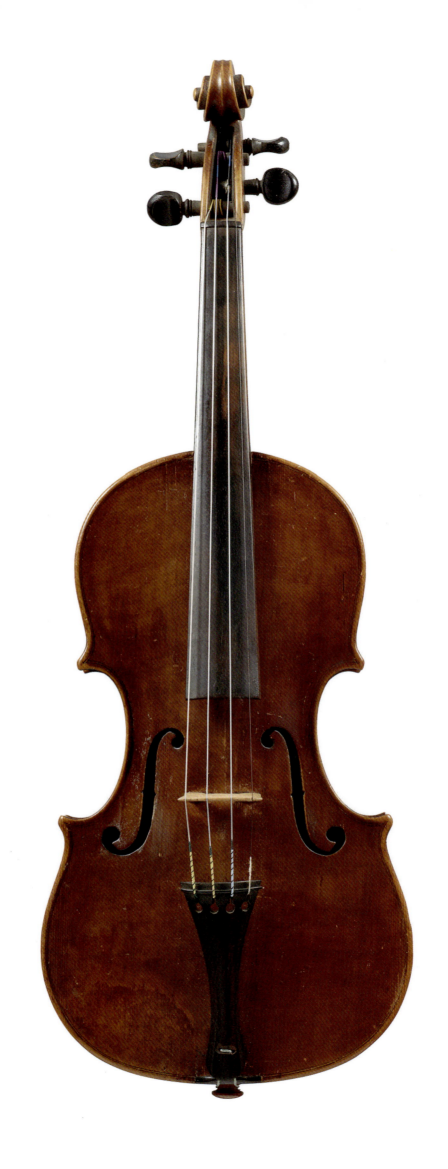

第六章 近代都灵学派后期的代表人物及其作品

乐器种类：小提琴
制作地：都灵
制作年代：1924
配件：乌木
背板长度：35.60 cm

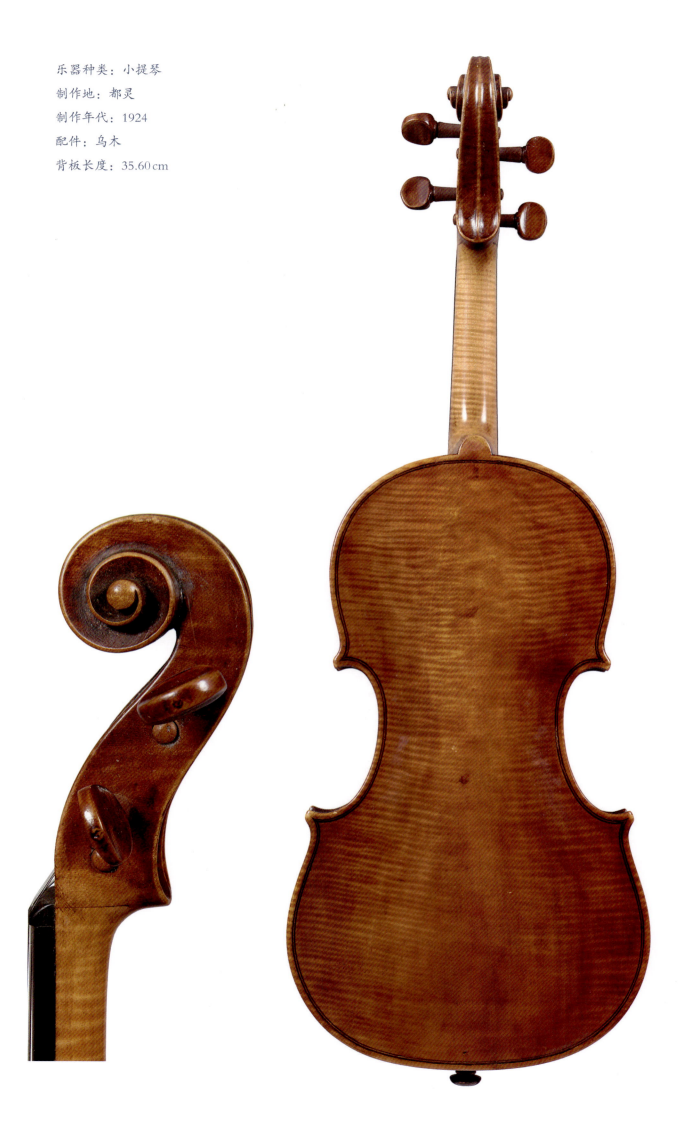

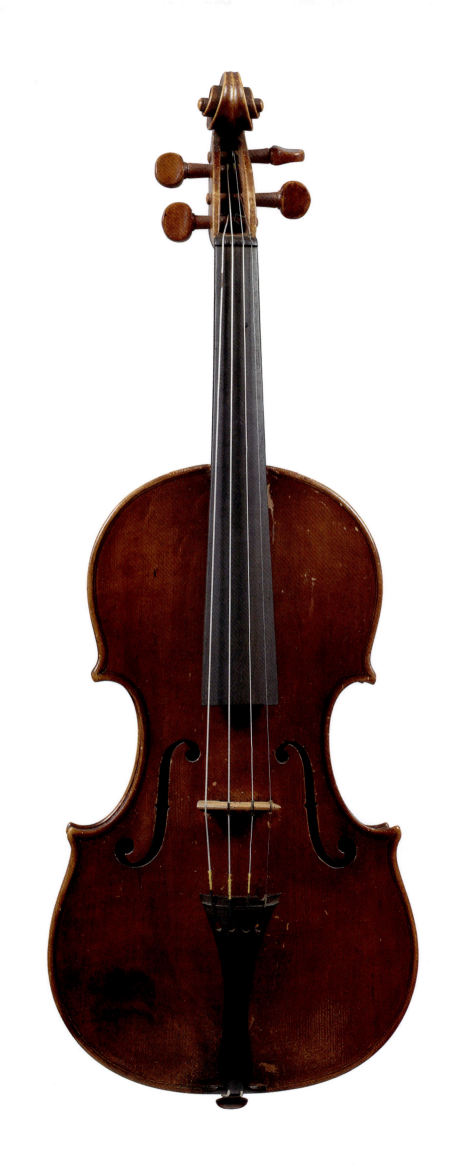

第六章 近代都灵学派后期的代表人物及其作品

4. 卡洛·布鲁诺

卡洛·布鲁诺(Carlo Bruno,1872—1964年)出生于西西里的卡尔塔尼塞塔,1890年来到都灵发展,师承不详,据文献记载,其独立工作室位于都灵罗马街21号。而1897年之后经常活跃于阿尔贝蒂纳学院3号、普林西比·阿梅德奥23号,以及卡洛·费利斯广场10号等几个地方附近。

与同时期的都灵学派主流制琴师不同的是,卡洛·布鲁诺更加擅长克莱蒙纳学派的斯特拉迪瓦里和阿玛蒂经典琴型,其作品不惜成本地选用了高品质的木材与深红色的油性清漆。

他曾在巴黎、都灵和马赛的国际展览会中获得过奖项。同时,大提琴和弹拨乐器作品也广受好评。

乐器种类:中提琴
制作地:都灵
制作年代:1903
配件:乌木
背板长度:39.80 cm

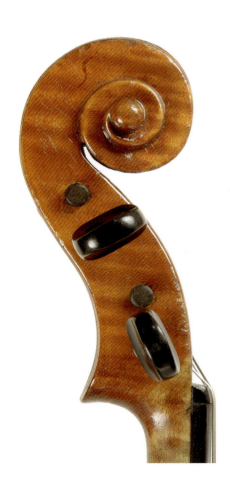
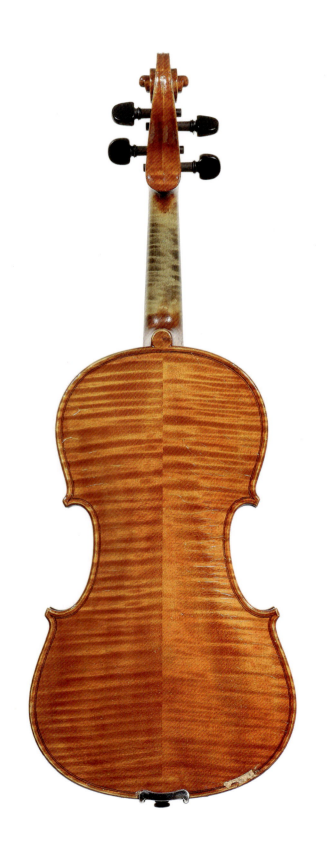

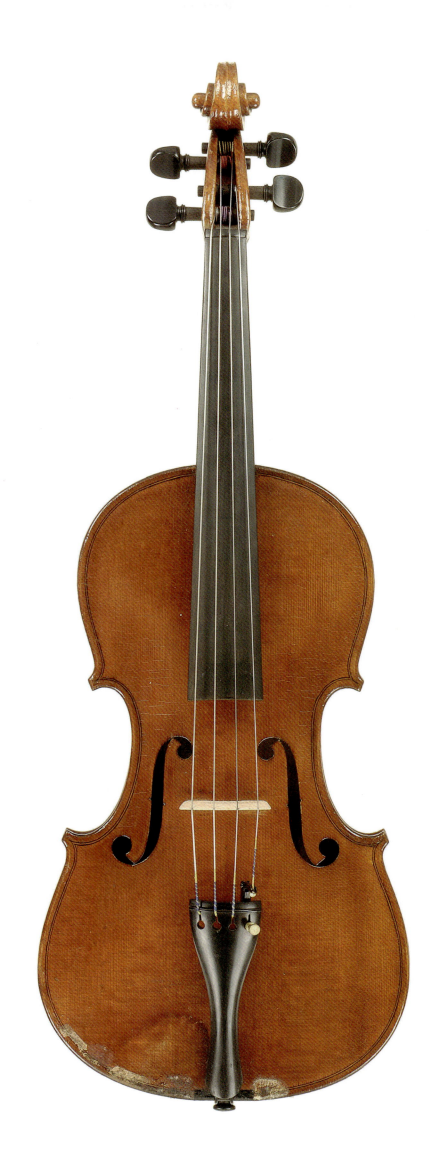

第六章 近代都灵学派后期的代表人物及其作品

乐器种类：小提琴
制作地：都灵
制作年代：1904
配件：黄杨木
背板长度：35.60 cm

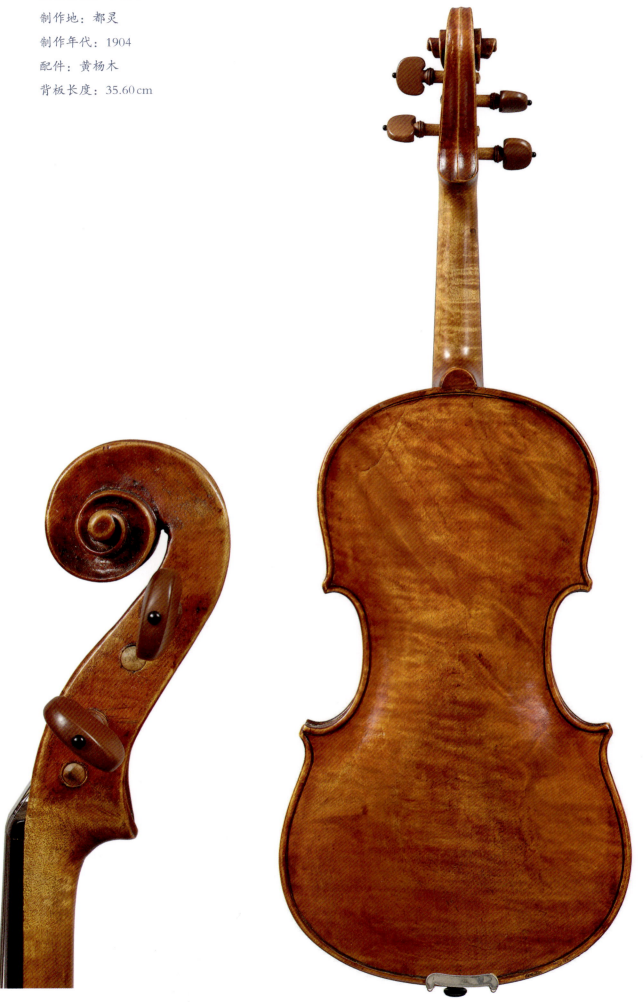

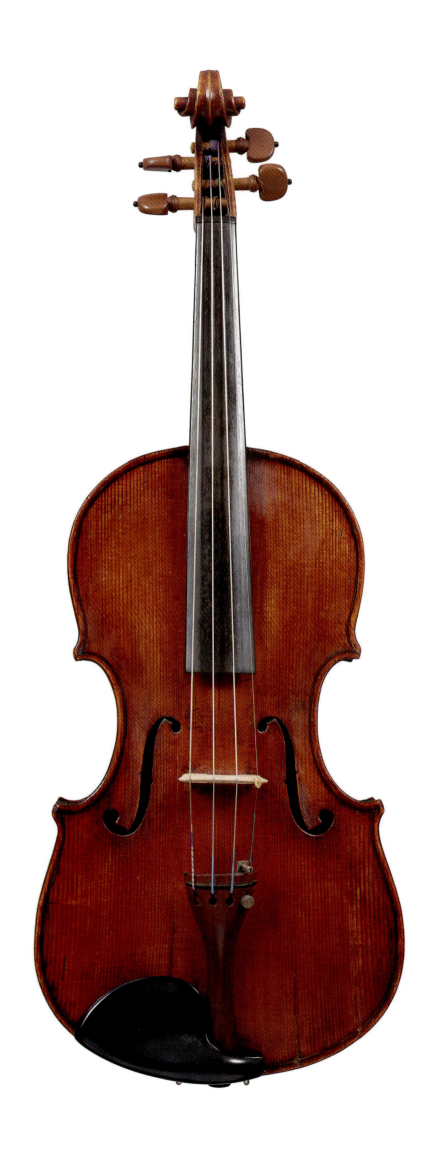

第六章 近代都灵学派后期的代表人物及其作品

5. 卡洛·巴达莱罗

卡洛·巴达莱罗(Carlo Badarello，1873—1933年)，近代都灵学派中后期制琴师。出生于1873年，师承不详。卡洛·巴达莱罗在业内虽名声不显，但其作品技艺精湛，曾被代理商大量出口至意大利以外的国家与地区销售。除小提琴外，巴达莱罗还制作过数量与品质相当可观的精美中提琴。

乐器种类：小提琴
制作地：都灵
制作年代：1925
配件：玫瑰木
背板长度：35.80 cm
上圆：16.80 cm
中腰：11.30 cm
下圆：20.80 cm

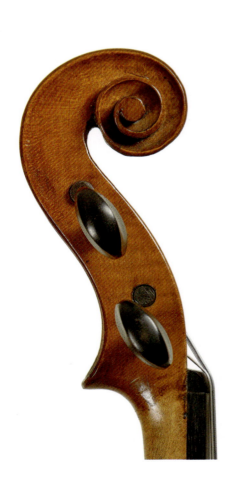
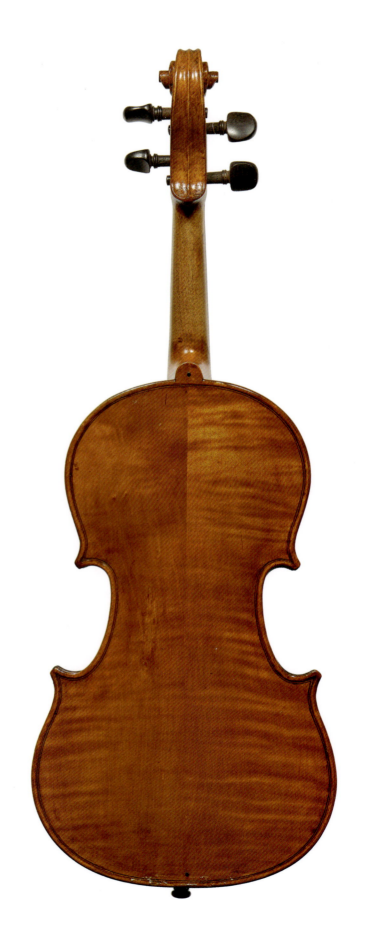

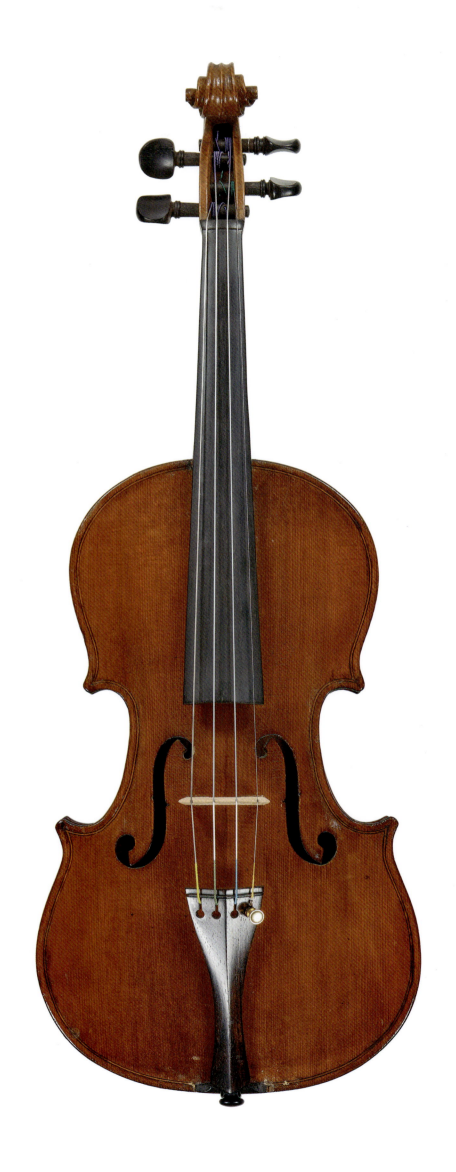

第六章 近代都灵学派后期的代表人物及其作品

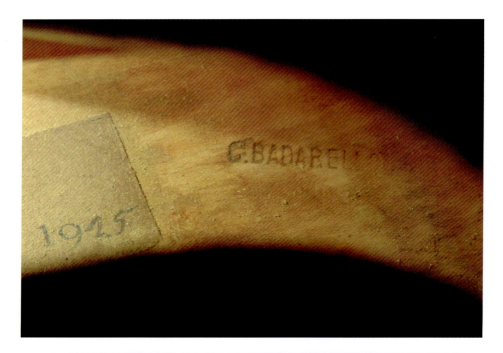

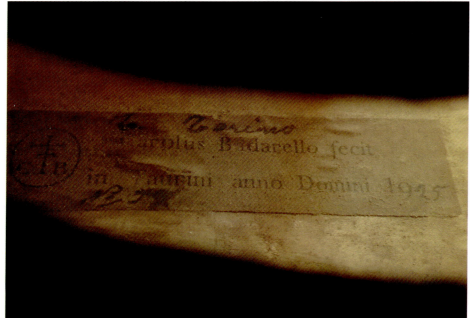

6. 艾瓦西奥·埃米利奥·古艾拉

艾瓦西奥·埃米利奥·古艾拉(Evasio Emilio Guerra)，1875年4月12日出生于都灵。父亲是乔万尼·安德烈亚，母亲是阿涅塞·本奇奥。

古艾拉童年时曾跟随小提琴家博塔索学习小提琴演奏，不久之后就对弦乐器制作艺术产生了非常浓厚的兴趣。

25岁时，艾瓦西奥·埃米利奥·古艾拉与安吉拉·阿雷塞于1900年9月8日结婚，婚后二人共育有四个孩子，但孩子们长大之后都没有子承父业。

关于艾瓦西奥·埃米利奥·古艾拉制琴艺术的师承，学界普遍认为古艾拉属于卡洛·奥登体系，并在其工作室里学习到了制作弦乐器的相关知识，同时也跟老师在未来合作了很多年。然而考据的文献中记载，古艾拉的学徒时期是在罗曼诺·马伦戈的工作室度过的，奥登和法格尼奥拉在职业生涯初期也经常去马伦戈的工作室拜访与学习。

古艾拉在很短的时间内就练就了非凡的技术，成为一个能力出众的职业制琴师。要特别说明的是，古艾拉出身平凡，家境普通，为了能养家糊口赚到更多的钱，古艾拉不得不压缩时间成本，用最快的速度制造与销售乐器。

然而勤奋的古艾拉却缺乏一些商业头脑，一生都在为其他制琴师和弦乐器代理商工作。

他将未上漆的半成品弦乐器低价出售给其他制琴师，这些客户包括但不限于罗曼诺·马伦戈·里纳尔迪、卡洛·奥登、安尼拔·法格尼奥拉以及弗朗西斯科·瓜达尼尼。

古艾拉擅长使用朱塞佩·罗卡与乔万尼·巴蒂斯塔·瓜达尼尼的琴型设计，可根据不同的琴型巧妙地调整作品的一些细节特点，使之与不同委托人所需的风格相符。由于古艾拉创作乐器的效率极高，仔细观察琴头等细节，有时还是能发现一些不完美的处理，但瑕不掩瑜，这些小瑕疵并不能影响其作品规格。

古艾拉在职业生涯的不同时期所使用的琴漆颜色与质地各有不同，但大多都是油性漆。其作品在具备良好音质的基础上也展现了典型的近代都灵学派的外形特征与鲜明的个人色彩，可以轻易地将其与其他人的作品区分开来。在其职业生涯的某个阶段，古艾拉还尝试过打造一比一的高仿乐器，尤其是瓜达尼尼系列的经典琴型，琴漆的磨损处理，完美营造出一种由时光流逝造成的沧桑感。

在整个职业生涯中古艾拉只参加过一次乐器展览，即1911年举办的都灵国际展览会。

几乎完全在为他人工作的枯燥生活与经历太多挫折的曾经过往，使得古艾拉在晚年时成为一个脾气暴躁的老人，最终于1956年2月2日在都灵与世长辞。

艾瓦西奥·埃米利奥·古艾拉在今天被认为是近代都灵学派后期杰出的大师，也是该学派最多产以及制作风格最兼收并蓄的制琴师之一。

乐器种类：小提琴
制作地：都灵
制作年代：1922
配件：乌木
背板长度：35.60 cm
上圆：16.70 cm
中腰：11.20 cm
下圆：20.80 cm

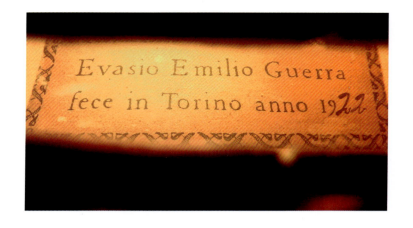

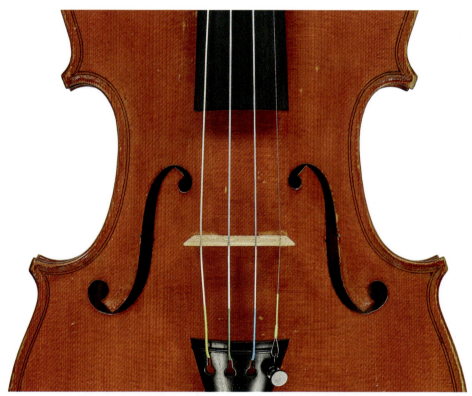

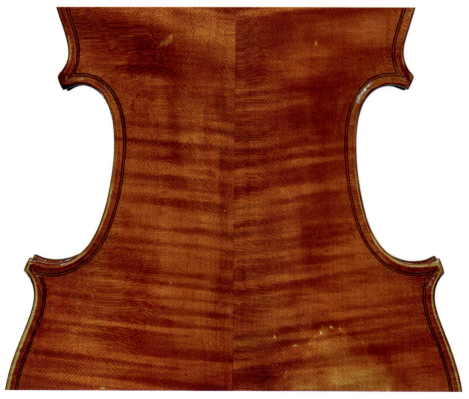

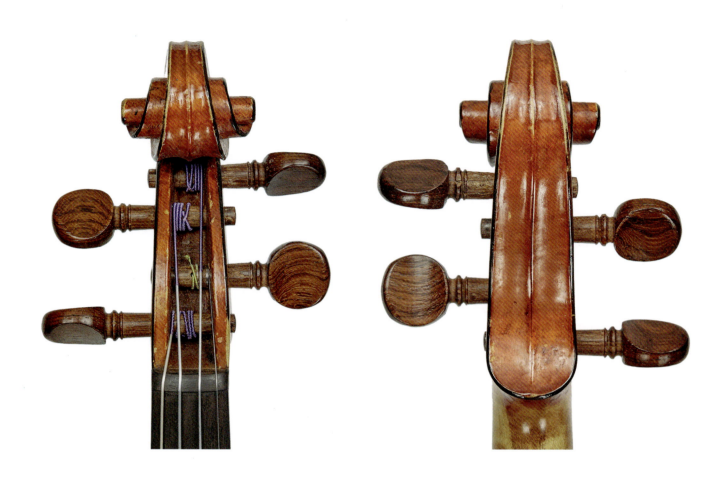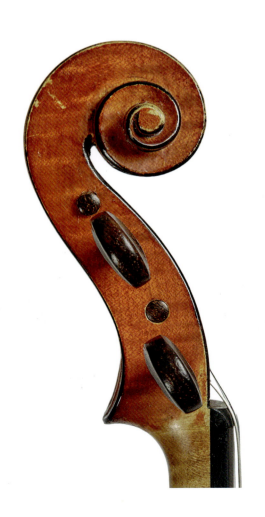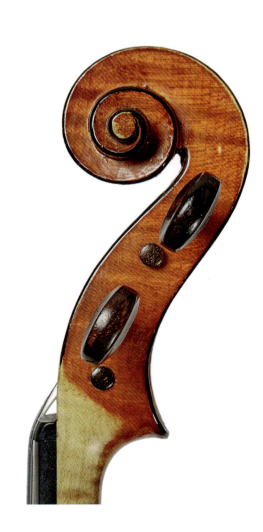

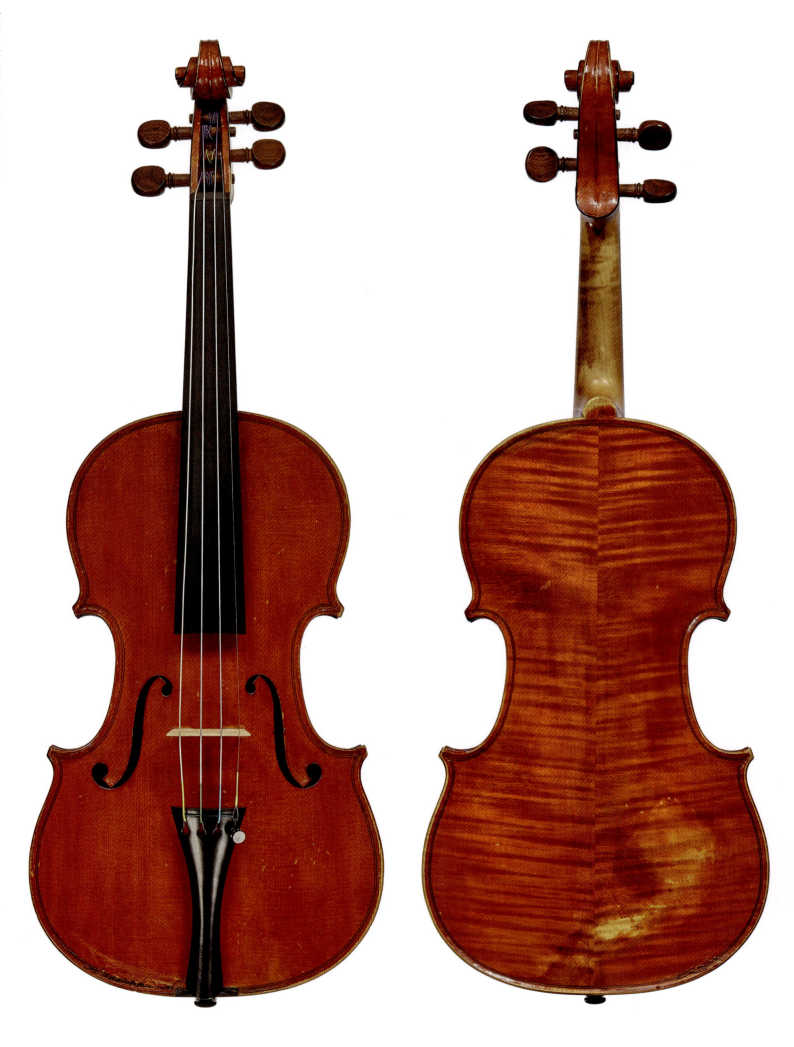

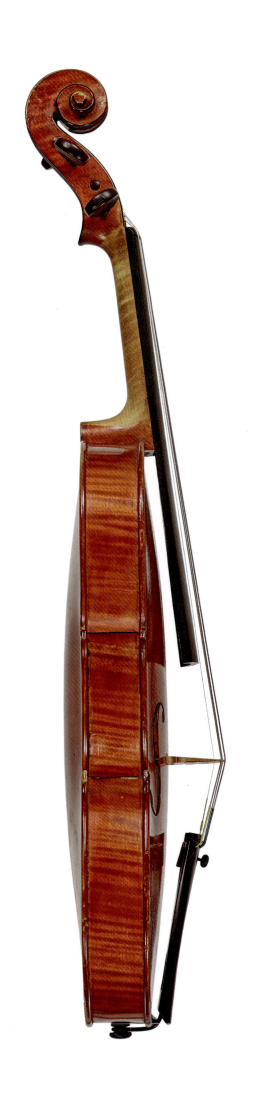
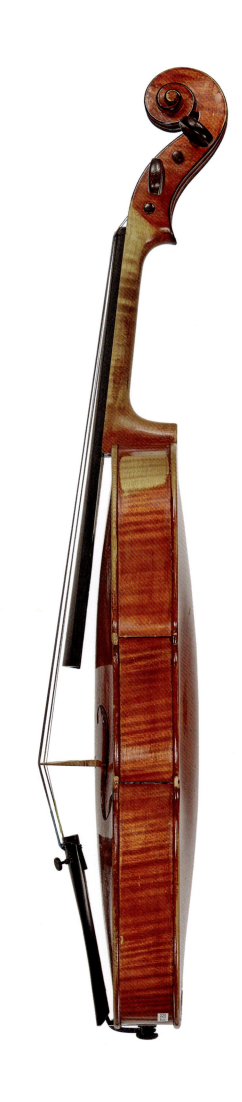

乐器种类：小提琴
制作地：都灵
制作年代：1926
配件：玫瑰木
背板长度：35.60 cm

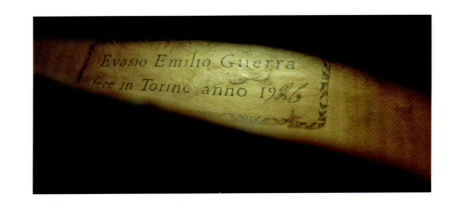

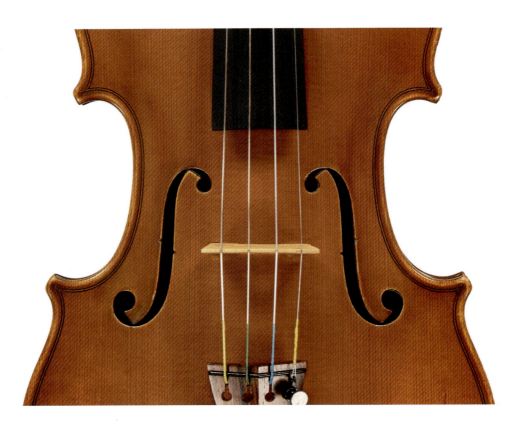

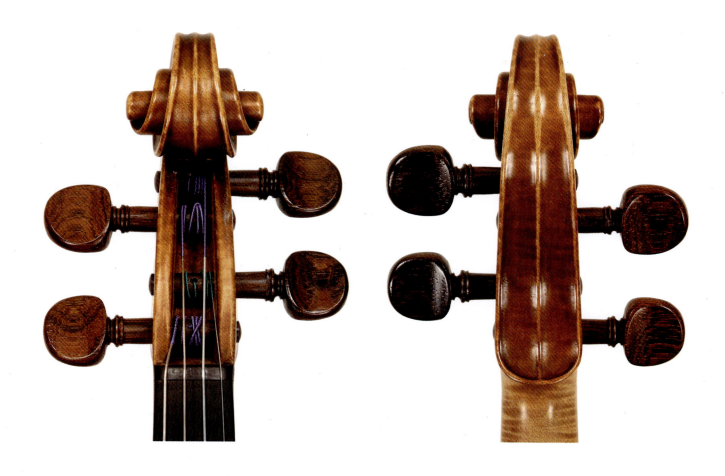
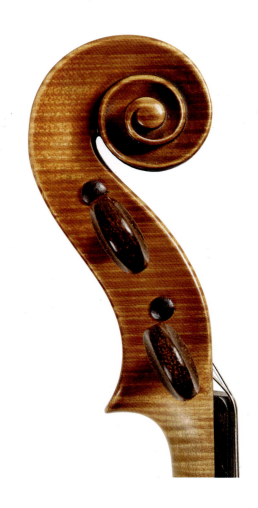
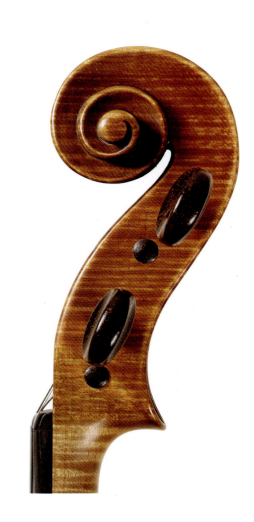

意大利近代都灵学派弦乐器研究

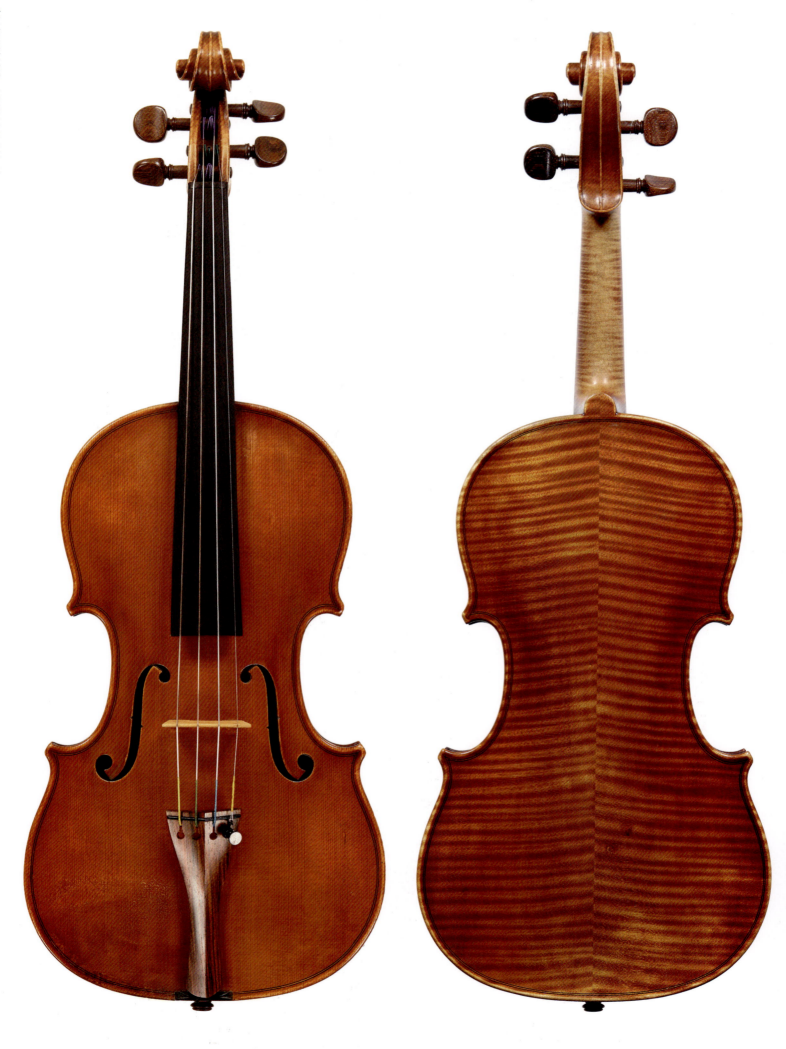

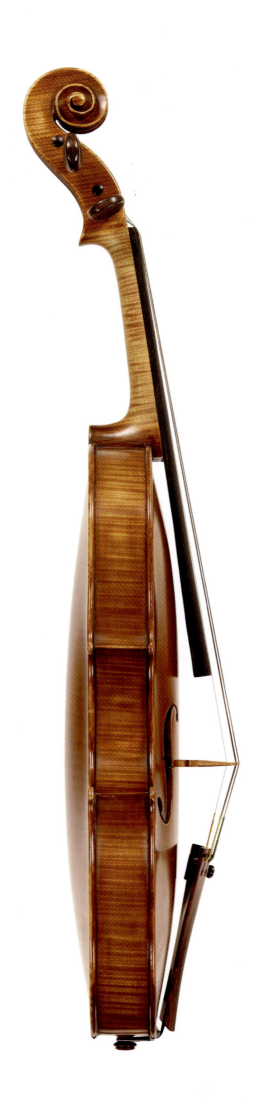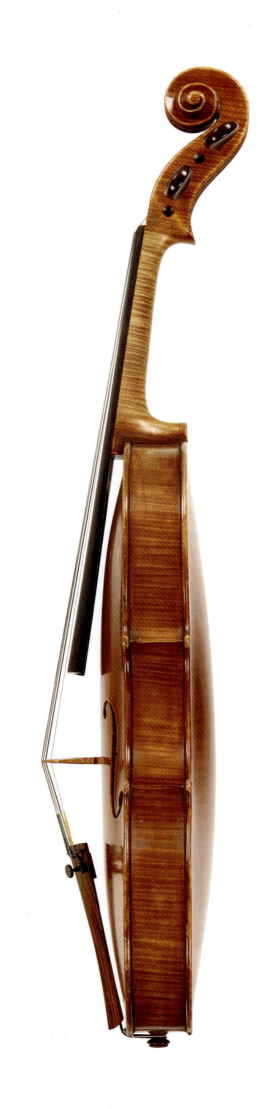

乐器种类：小提琴　　　　背板长度：35.80 cm
制作地：都灵　　　　　　上圆：16.80 cm
制作年代：1930　　　　　中腰：11.20 cm
配件：黄杨木　　　　　　下圆：20.80 cm

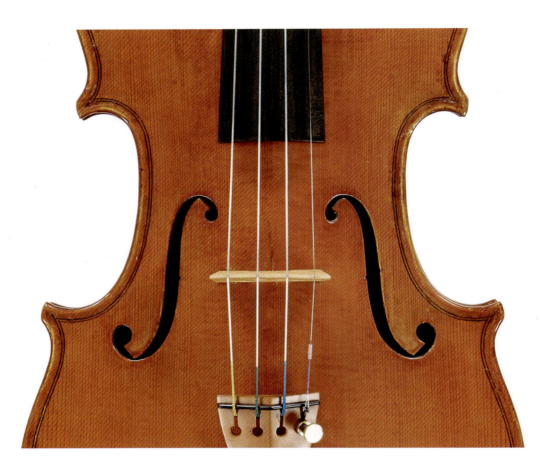

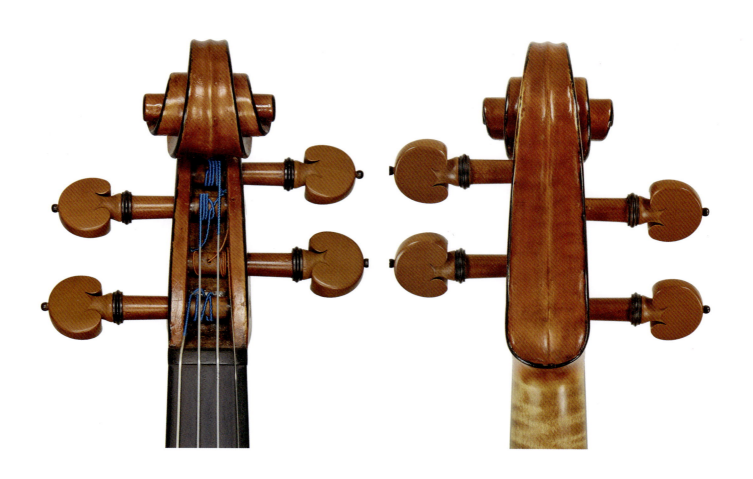
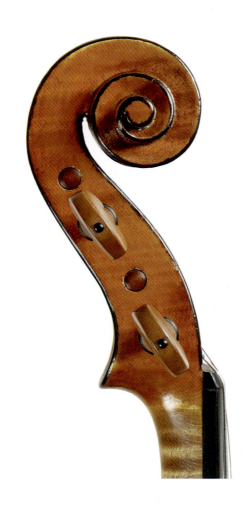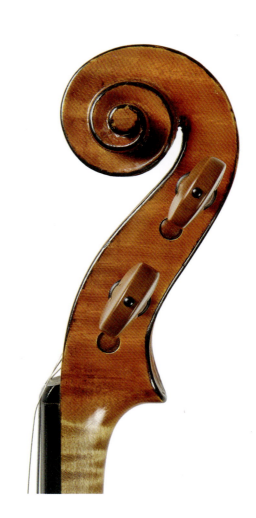

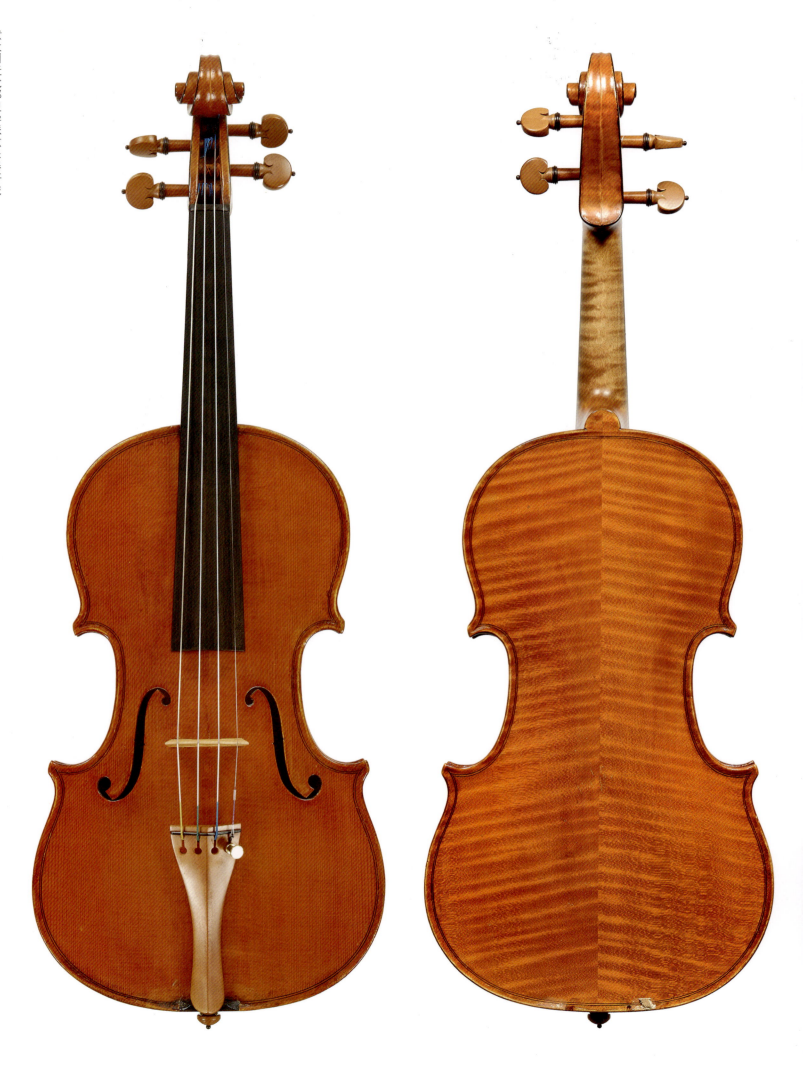

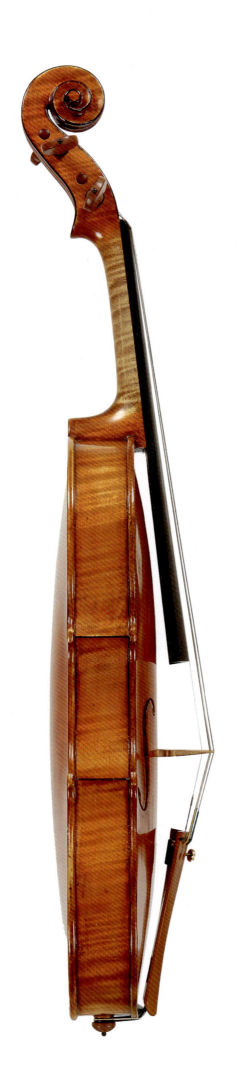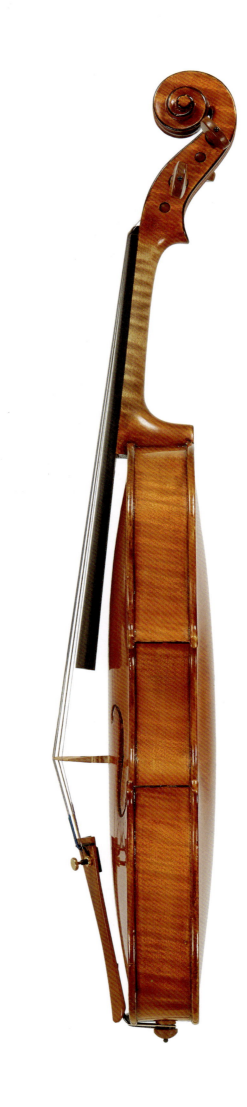

乐器种类：小提琴
制作地：都灵
制作年代：1930
配件：黄杨木
背板长度：35.60 cm
上圆：16.80 cm
中腰：11.30 cm
下圆：20.90 cm

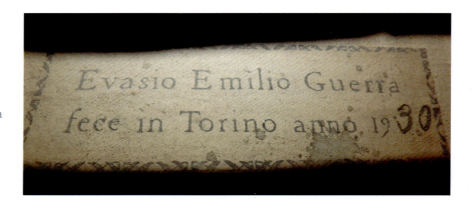

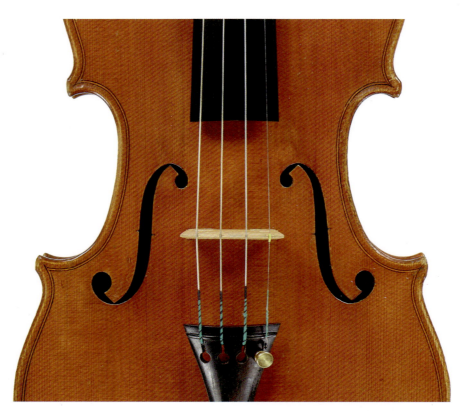

第六章 近代都灵学派后期的代表人物及其作品

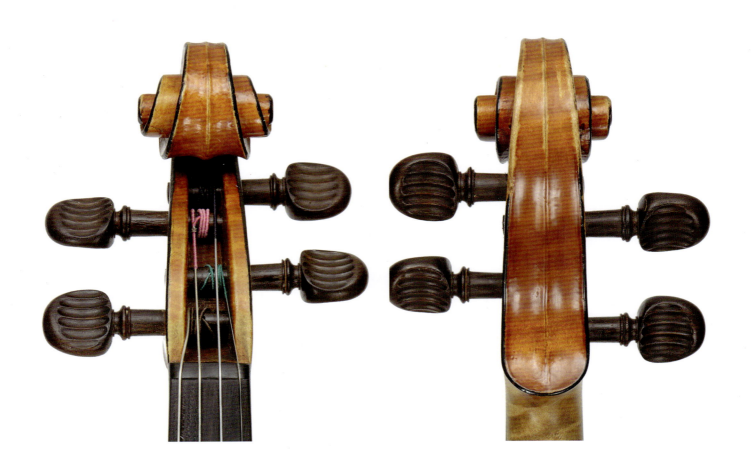

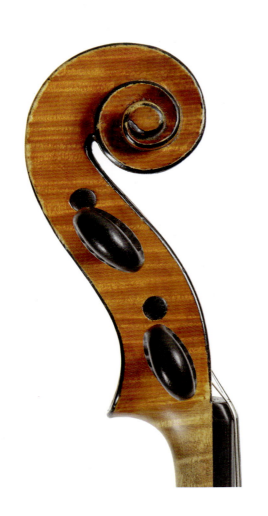
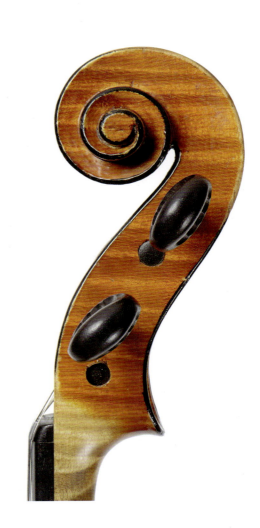

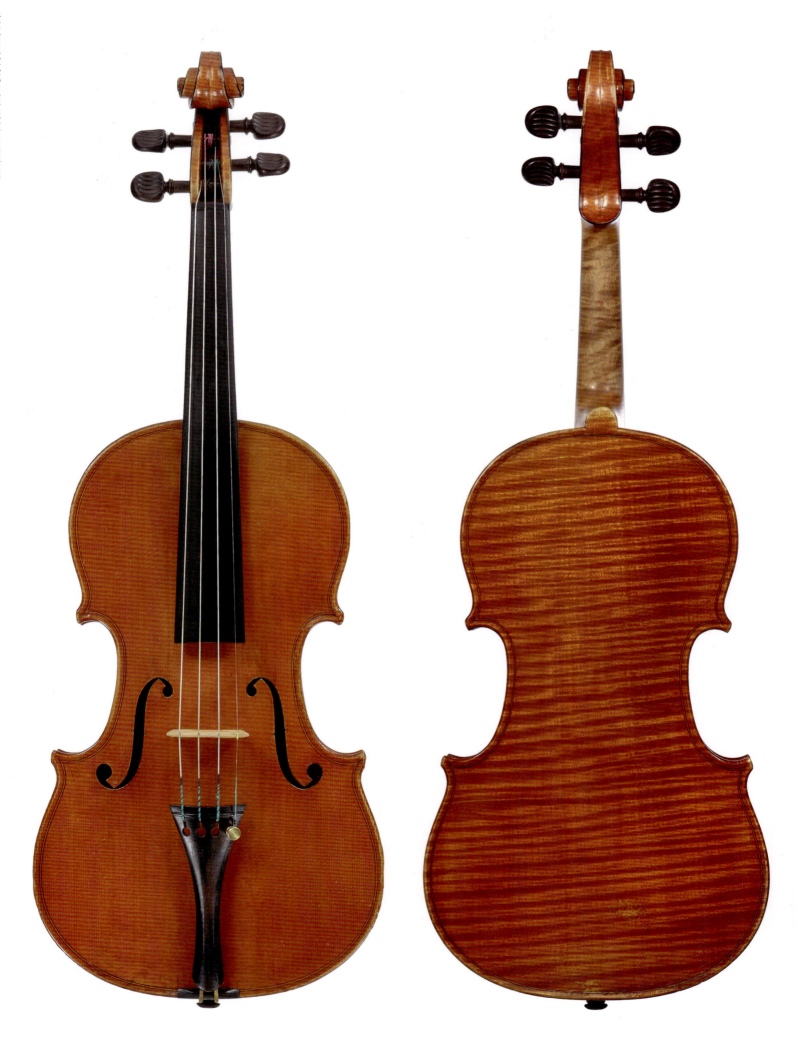

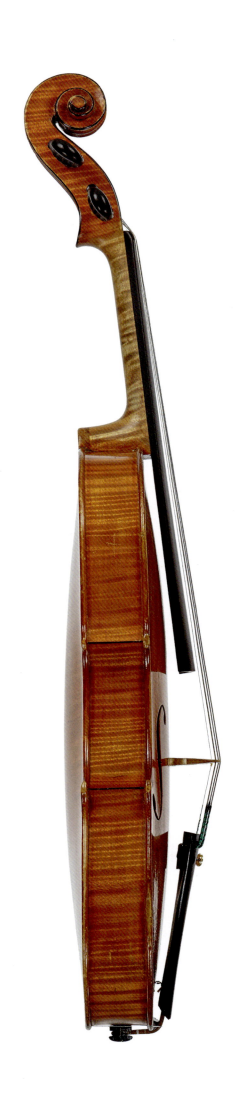
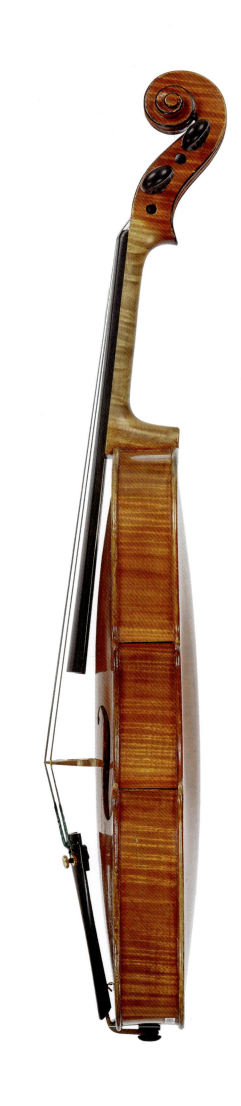

乐器种类：小提琴　　　　　　配件：玫瑰木
制作地：都灵　　　　　　　　背板长度：35.60 cm
制作年代：1940

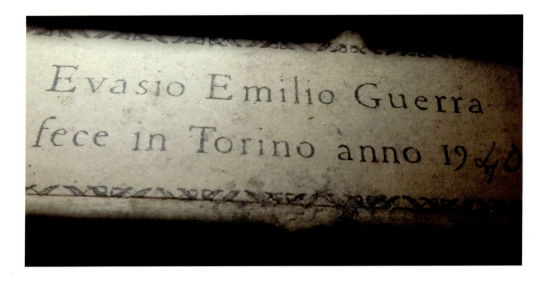

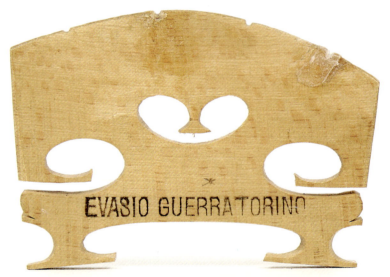

第六章 近代都灵学派后期的代表人物及其作品

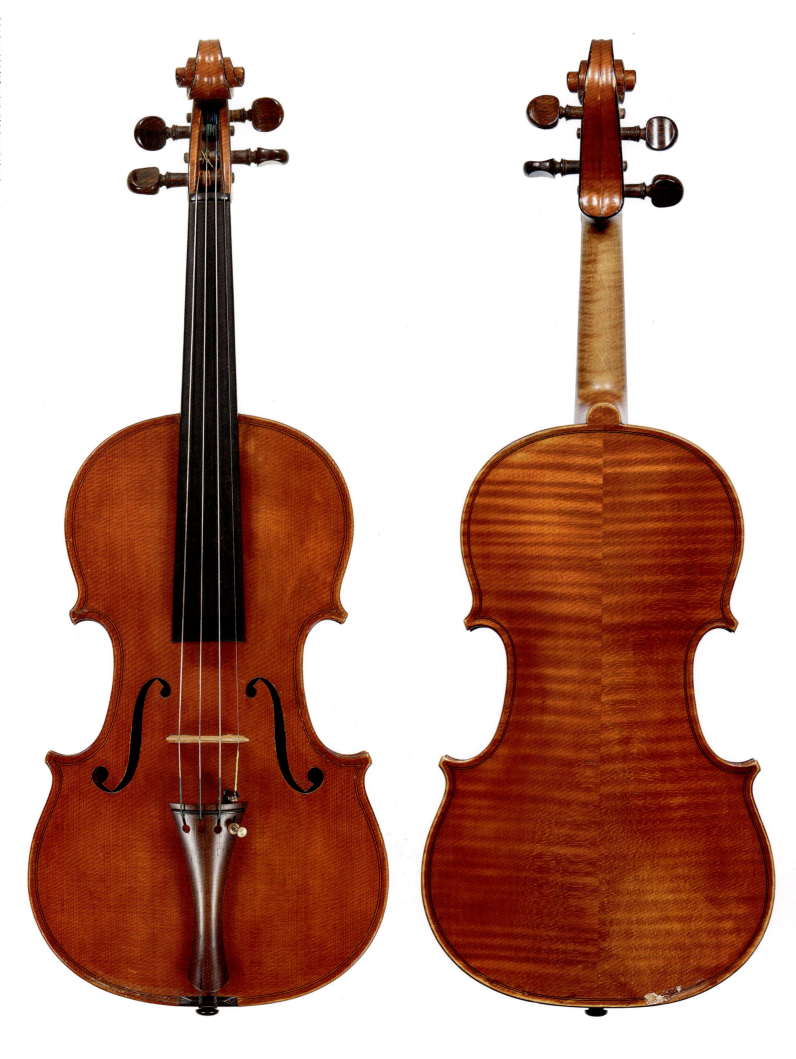

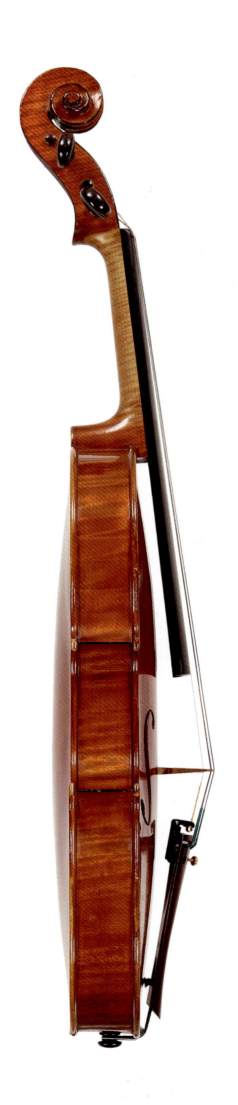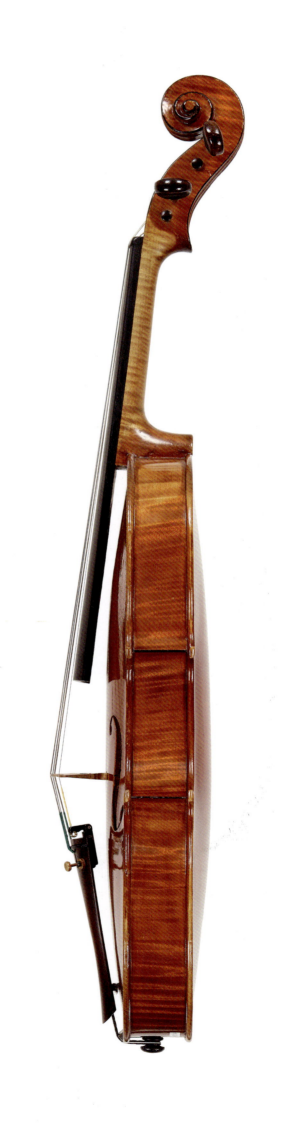

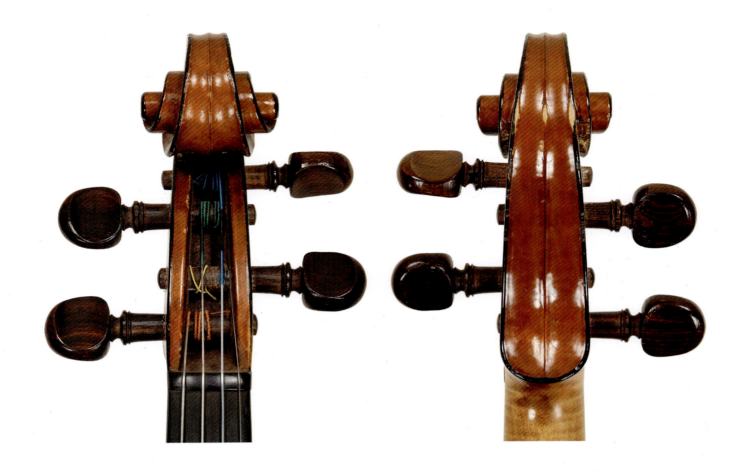
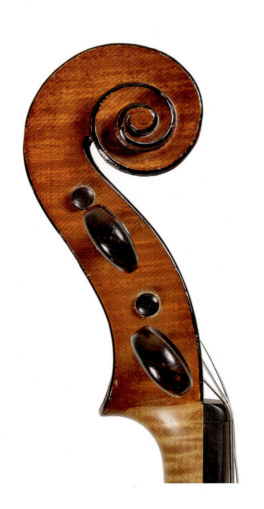
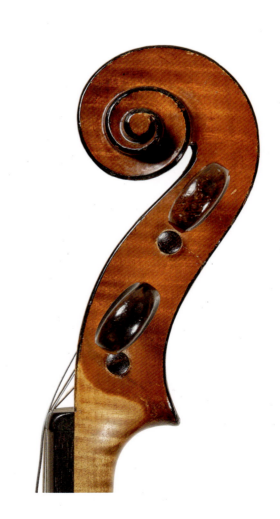

乐器种类：小提琴
制作地：都灵
制作年代：1942
配件：乌木
背板长度：35.60 cm

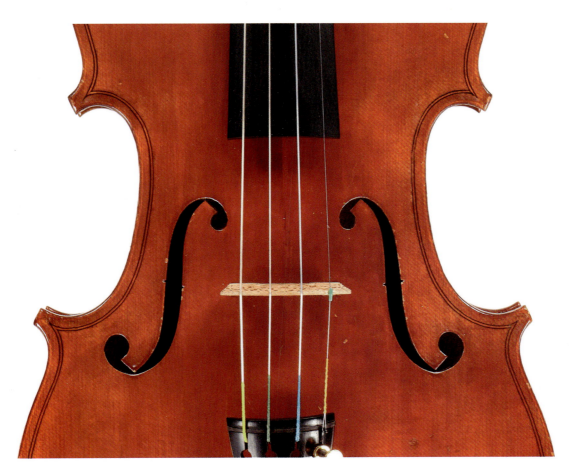

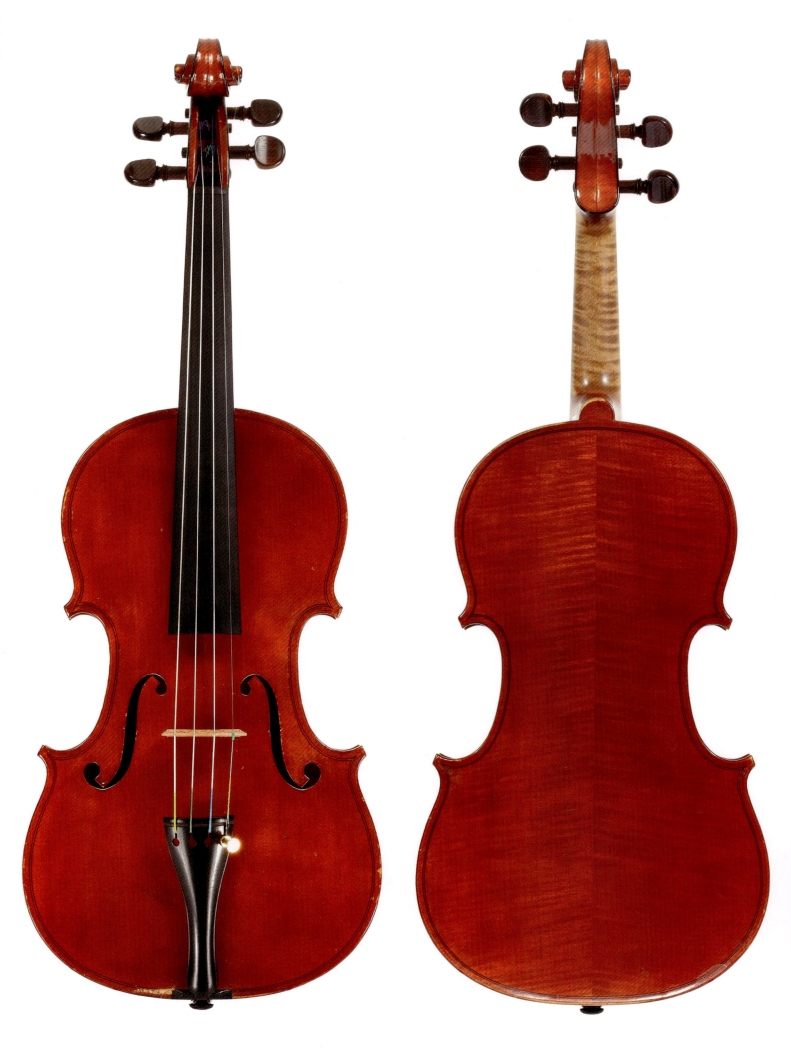

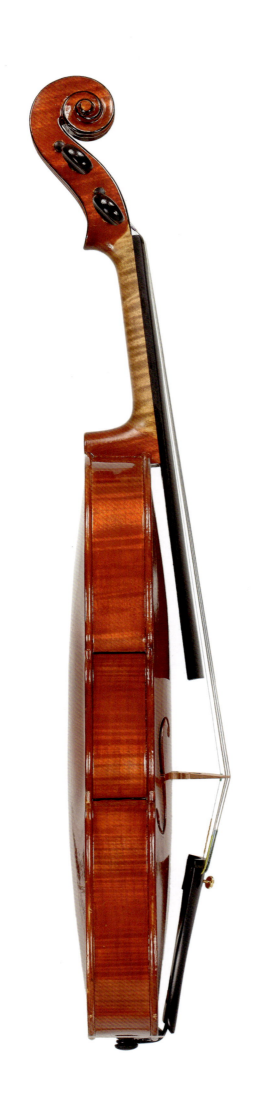
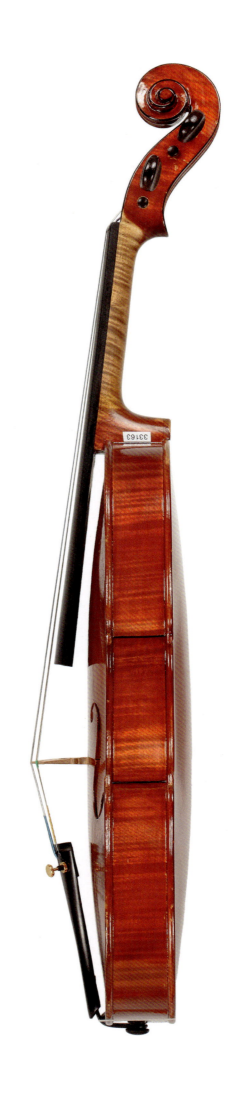

第六章 近代都灵学派后期的代表人物及其作品

445

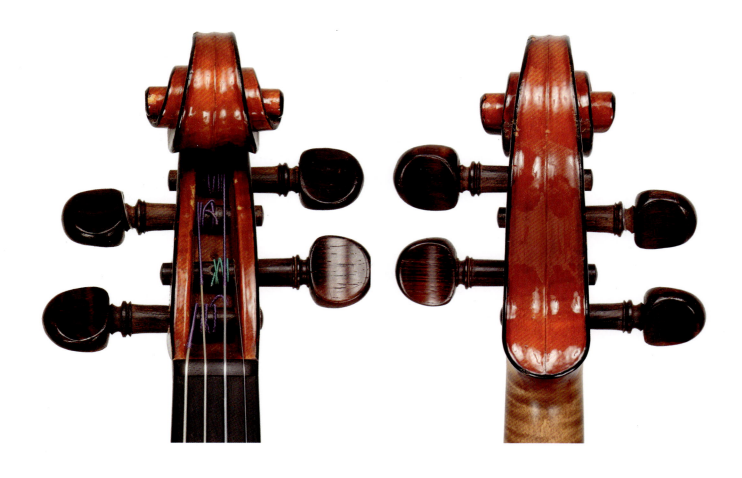
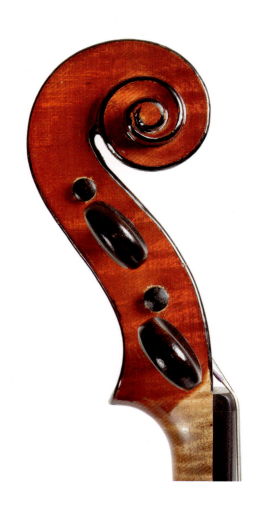
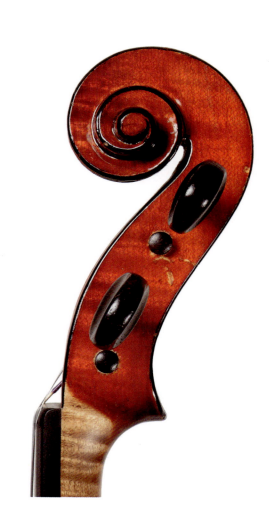

乐器种类：小提琴　　　　　背板长度：35.70 cm
制作地：都灵　　　　　　　上圆：16.80 cm
制作年代：1951　　　　　　中腰：11.20 cm
配件：乌木　　　　　　　　下圆：20.90 cm

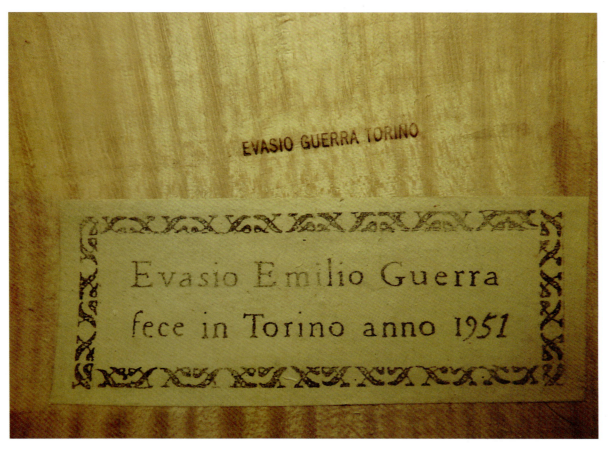

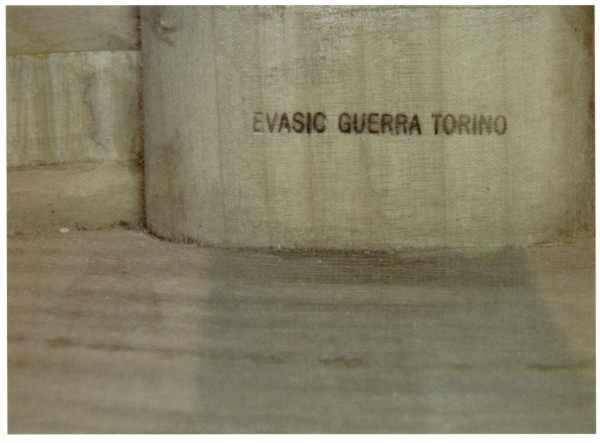

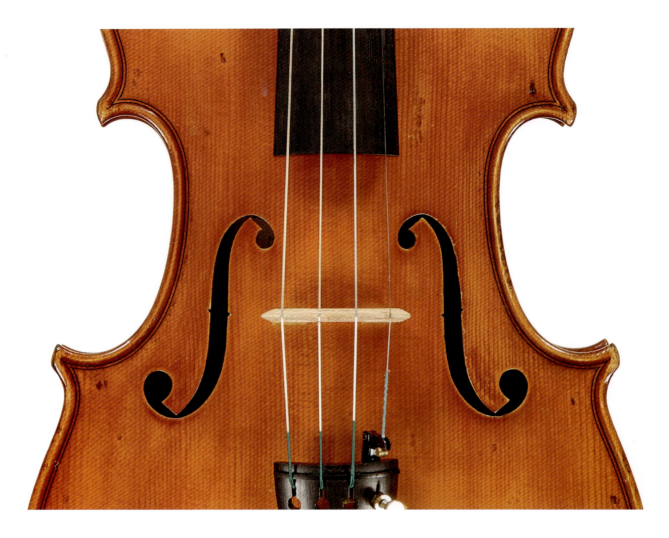

第六章　近代都灵学派后期的代表人物及其作品

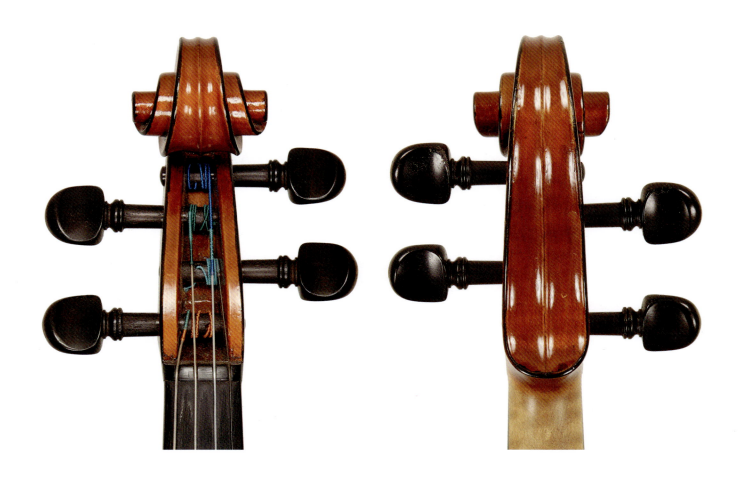

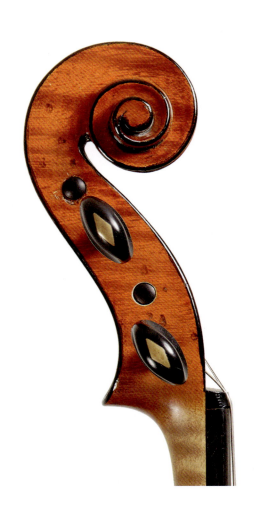
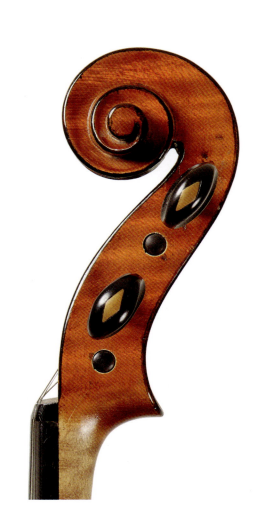

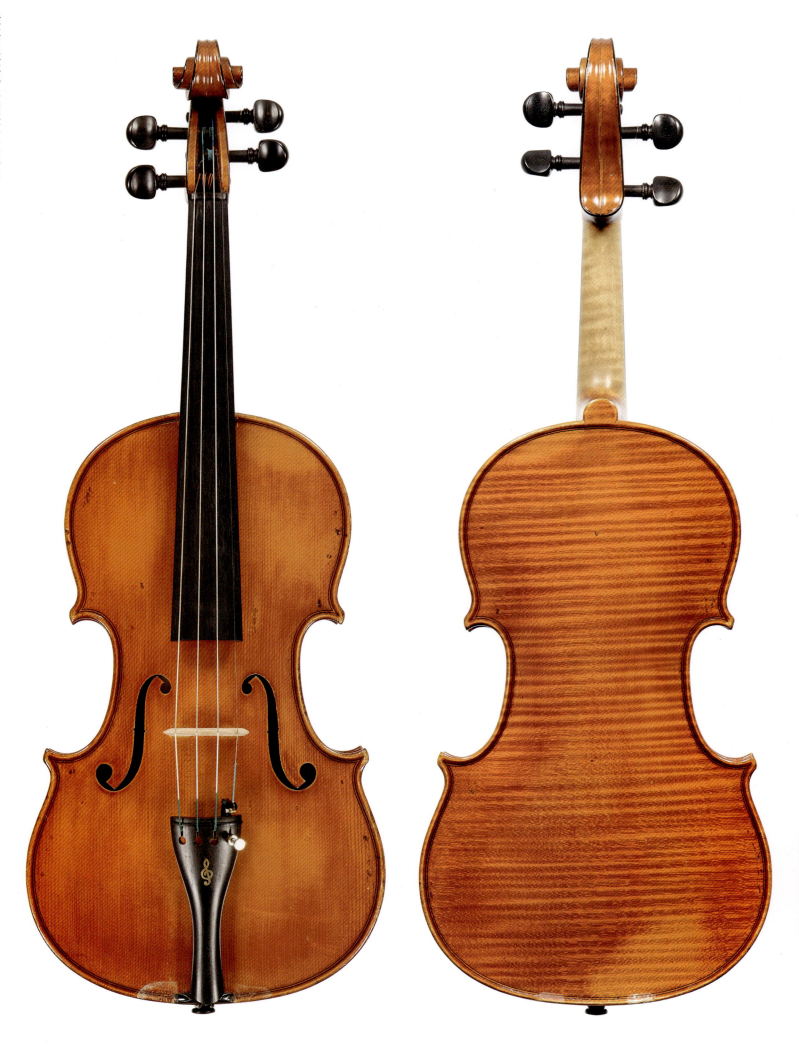

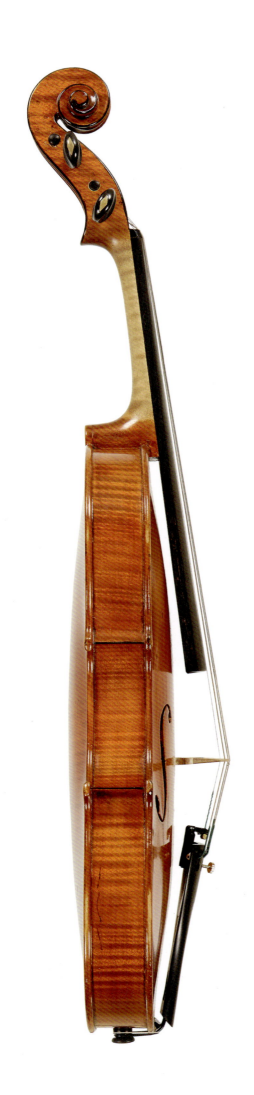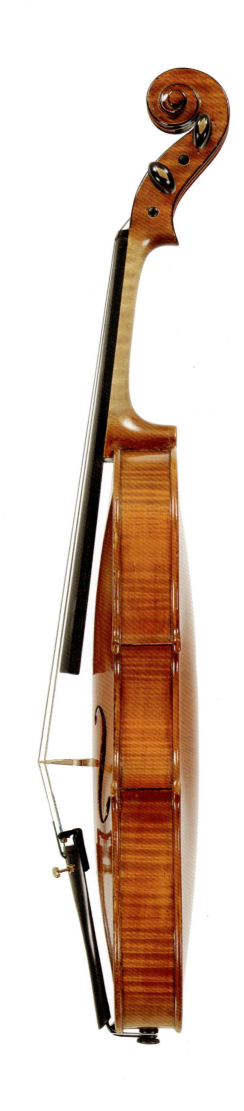

7. 埃杜阿尔多·维托里奥·马恺蒂

埃杜阿尔多·维托里奥·马恺蒂(Edoardo Vittorio Marchetti)是近代都灵学派中期的著名制琴大师恩里科·马恺蒂与卡米拉·乌利安戈的儿子,1882年出生于都灵。

1893年恩里科·马恺蒂带着家人搬到了小镇库尔涅,埃杜阿尔多的童年几乎都在都灵与库尔涅之间度过。

成年后的埃杜阿尔多在父亲的工作室里接受了制琴基础的启蒙,并成为父亲得力的助手。

1902年埃杜阿尔多与玛丽亚·费波托结婚,他们的女儿于次年在都灵那不勒斯大道19号的房子里出生。这一信息也从侧面证实了埃杜阿尔多在他20岁左右就离开了小镇库尔涅,在都灵独立工作与生活。

埃杜阿尔多最初的工作是钢琴调律师,后来在罗曼诺·马伦戈的帮助下进入了弦乐器制作的行业(他的母亲和马伦戈的妻子是亲戚)。两人开始合作的时间在1918—1920年,在这期间马伦戈工作室出品的许多弦乐器都是由埃杜阿尔多·维托里奥制作的。

后来埃杜阿尔多在万奇格利亚大街3号建立了自己的独立运营工作室。

埃杜阿尔多的制琴技术起初来源于父亲恩里科·马恺蒂的悉心教导,后来在事业独立期的发展又深受马伦戈的影响。

埃杜阿尔多的作品也同样富有个人魅力,其调制的琴漆质地醇厚,品质上乘,颜色从黄橙色到深红色不等。遗憾的是,埃杜阿尔多于1926年6月25日在工作室中去世。

这位杰出制琴师的英年早逝使其职业生涯过于短暂,没有时间和机会探索属于自己的琴型设计。如果给他足够的发展时间,埃杜阿尔多有很大概率可以成为一名近代都灵学派后期独具特色的制琴大师。

乐器种类:小提琴
制作地:都灵
制作年代:1922
配件:无
背板长度:35.40 cm

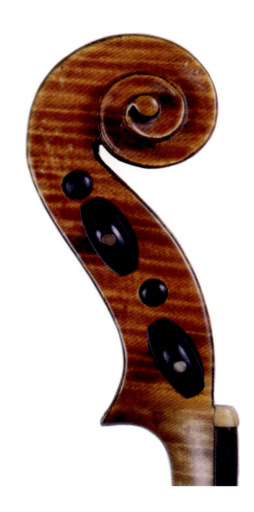

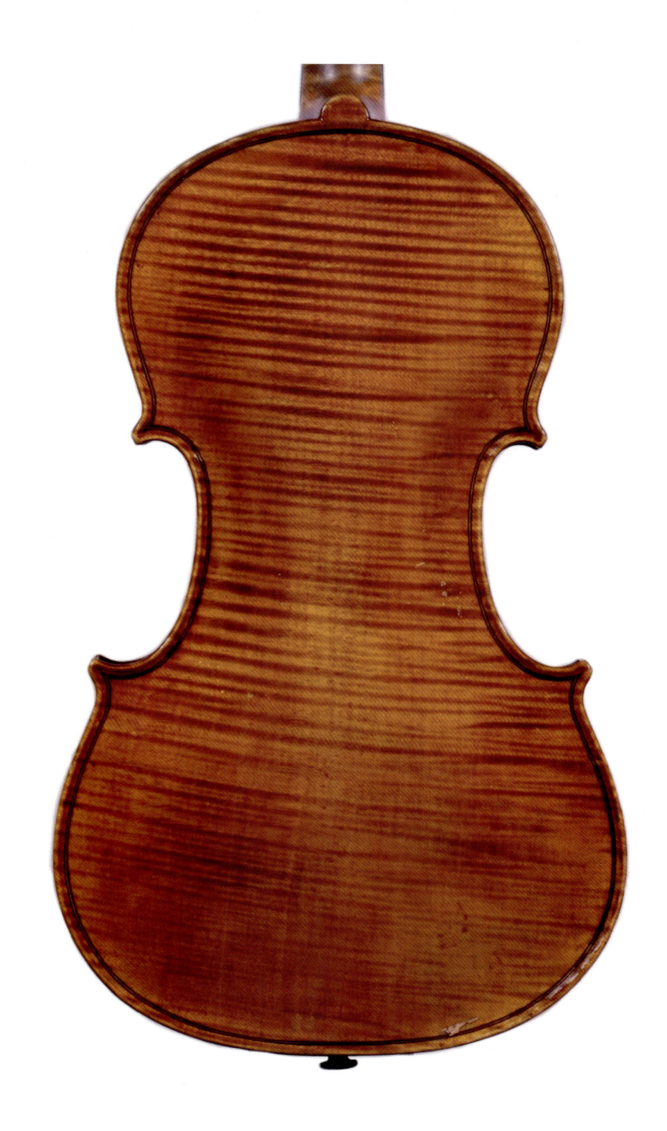

第六章 近代都灵学派后期的代表人物及其作品

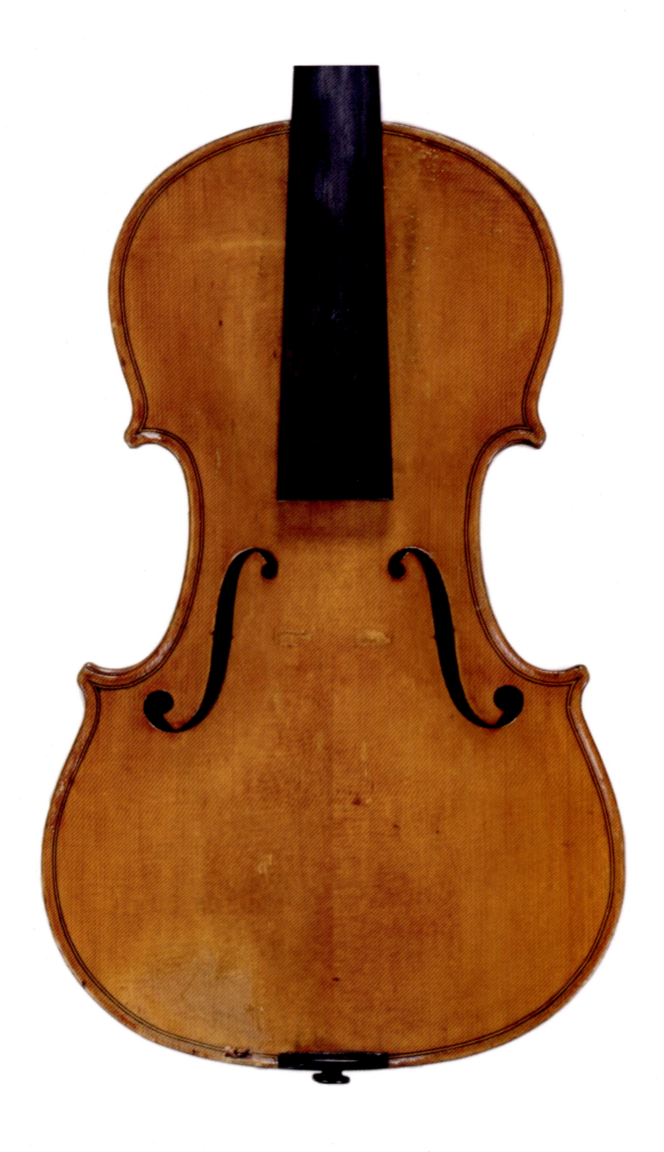

8. 路易吉·阿佐拉

路易吉·阿佐拉(Luigi Azzola)是近代都灵学派中后期著名制琴师之一。1883年3月13日出生于马利亚诺威尼托(威尼斯),1896年跟随家人搬迁至都灵。

路易吉·阿佐拉出身于音乐世家,家族曾培养出好几位音乐家,路易吉·阿佐拉本人也同样会演奏小提琴。在来到都灵之后,阿佐拉开始对弦乐器制作艺术感兴趣,因此经常去法格尼奥拉的工作室参观学习,并开始尝试作为一个业余爱好来制作小提琴。

都灵历史档案馆所公开的资料显示,阿佐拉在都灵改变过几次居住地址,比较令人意外的是,其中有一段时期他居住在艾克西大街的一栋房子里。我们曾在前文中提到过,法格尼奥拉于1939年10月在艾克西大街16号的家中去世,而阿佐拉正式搬至此处的时间恰好是1939年9月。虽然目前还没有确切的资料能够考证是何原因,但由此我们也能推断出,年迈的法格尼奥拉在弥留之际是由阿佐拉在身边陪伴看护的。

在大师去世后,阿佐拉仍居住在此,直到1944年才搬走。之后的几年里,他又搬了三次家,于1956年10月26日在范达利诺大街26号去世。

许多史料记载中的路易吉·阿佐拉,常被人称作法格尼奥拉的追随者。但较为遗憾的是,由于已知存世的作品相当少,即使在今天,学界对路易吉·阿佐拉的职业生涯仍然知之甚少,无法具体详细解读其制琴创作的艺术风格。可以确定的是,在与法格尼奥拉建立短期合作之前,路易吉·阿佐拉曾制作过几支较为业余的乐器。

在大师去世后,他曾与安尼拔洛托以及马塞洛·法格尼奥拉共事了一段时间,继续维持着法格尼奥拉工作室的运作。

乐器种类：小提琴　　　　　背板长度：35.50 cm
制作地：都灵　　　　　　　上圆：16.50 cm
制作年代：1934　　　　　　中腰：11.30 cm
配件：乌木　　　　　　　　下圆：20.60 cm

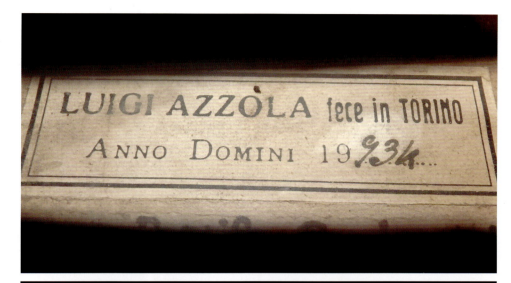

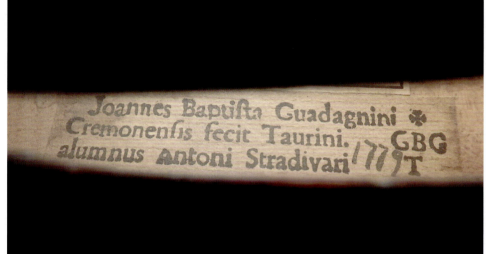

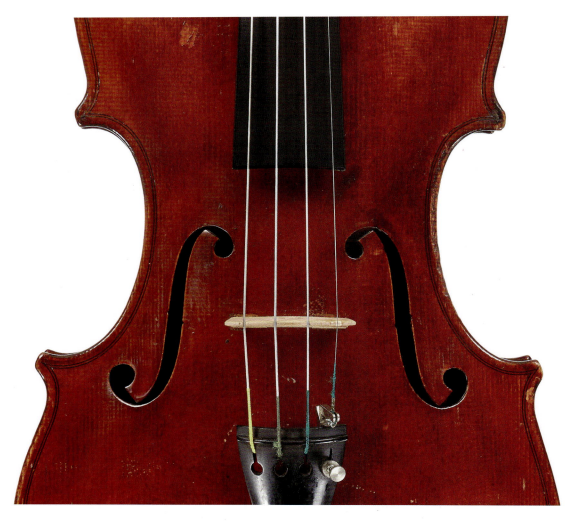

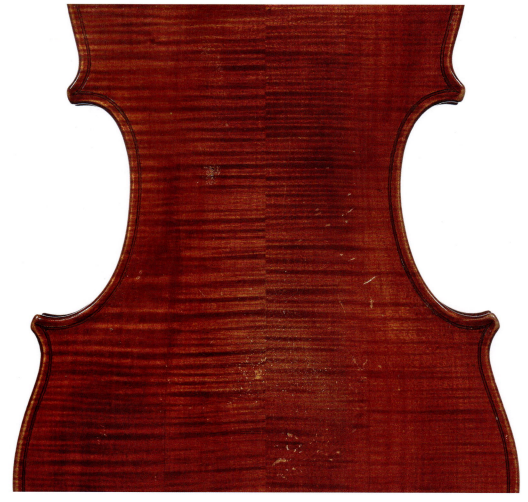

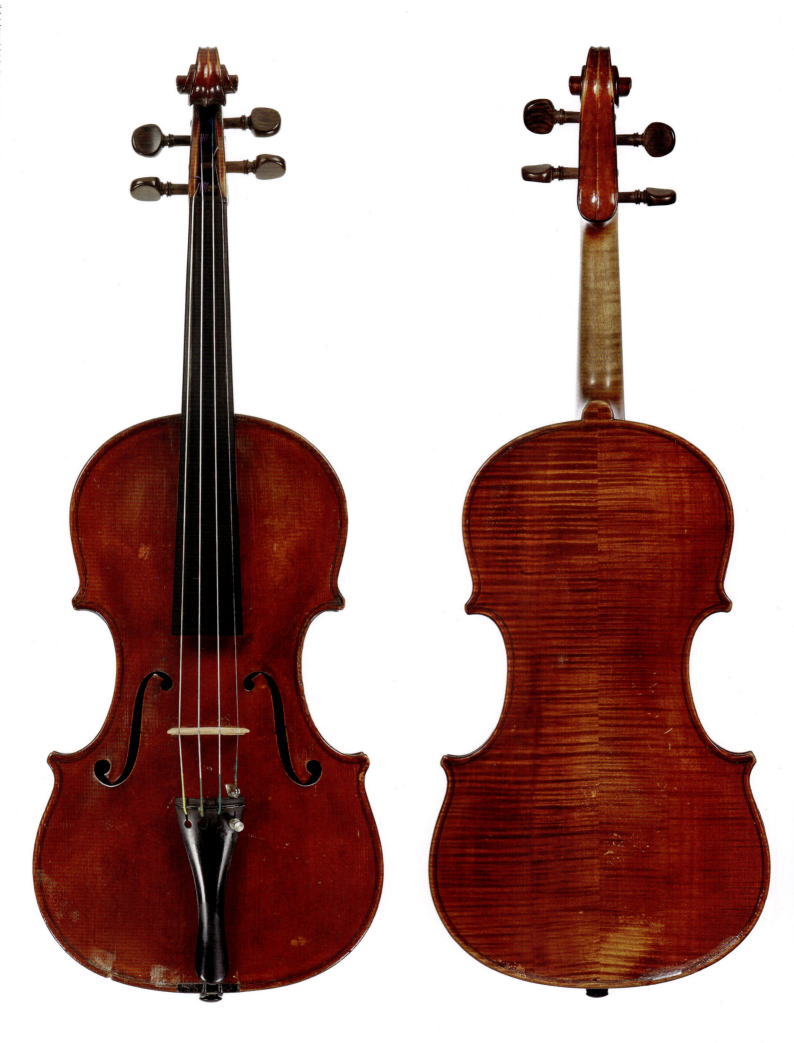

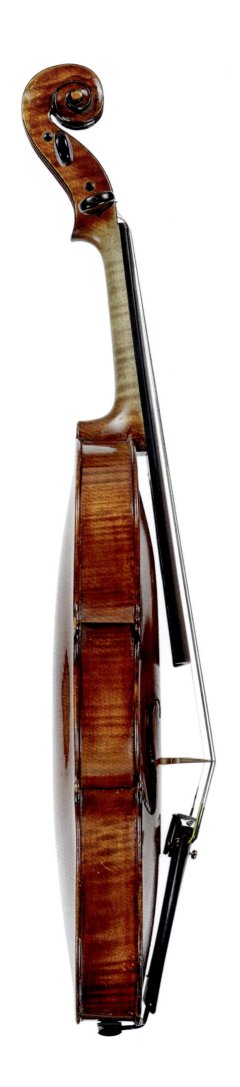
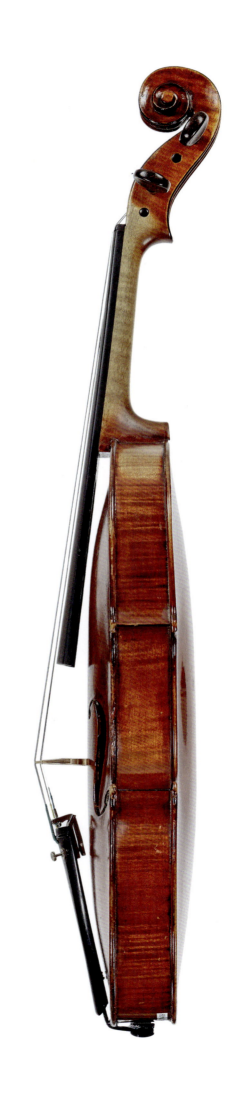

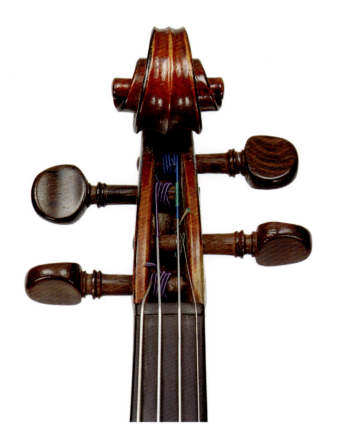
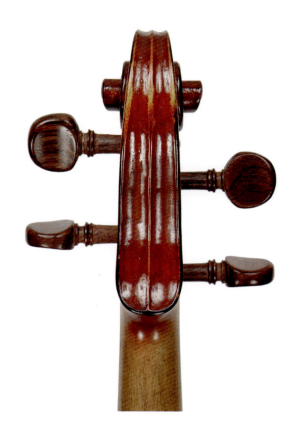
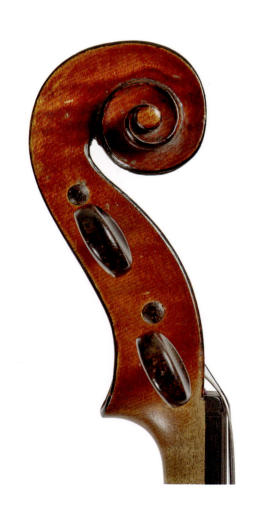
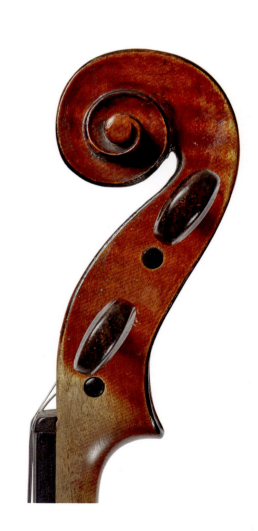

乐器种类：中提琴　　　　背板长度：39.40 cm
制作地：都灵　　　　　　上圆：19.10 cm
制作年代：1934　　　　　中腰：13.10 cm
配件：黄杨木　　　　　　下圆：23.40 cm

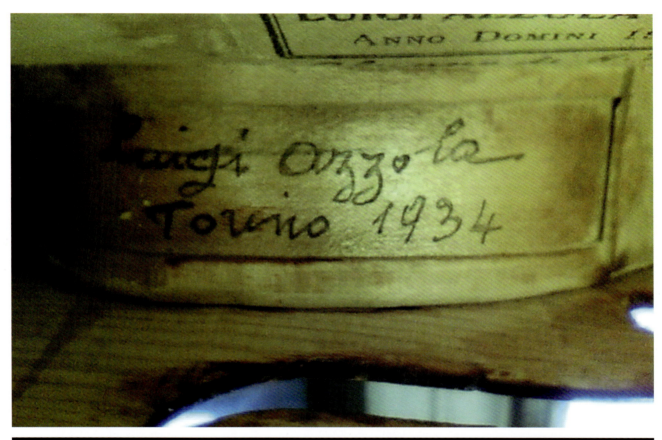

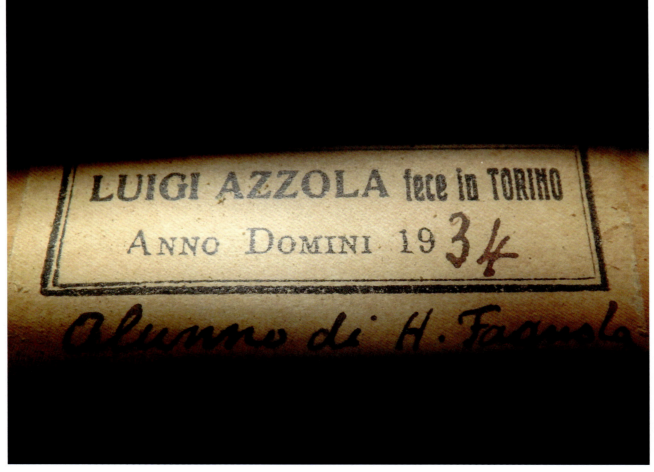

意大利近代都灵学派弦乐器研究

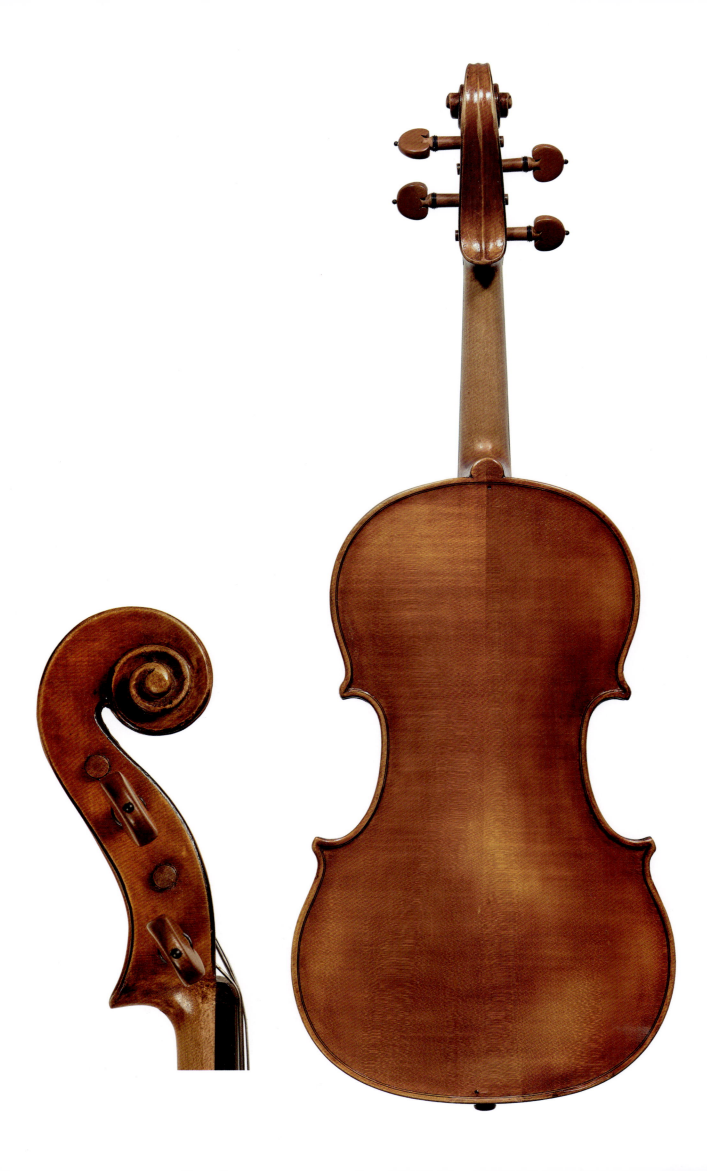

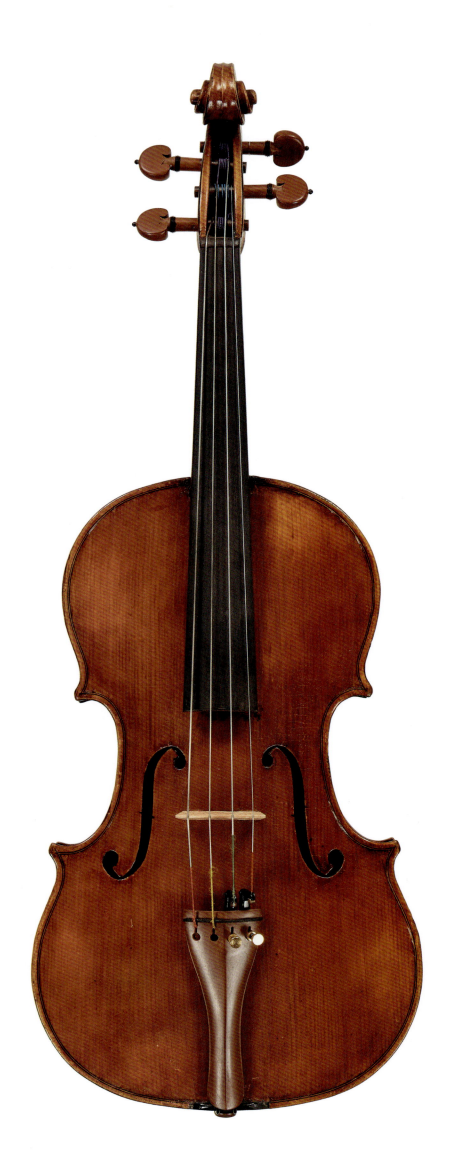

第六章 近代都灵学派后期的代表人物及其作品

乐器种类：小提琴　　　　背板长度：35.80 cm
制作地：都灵　　　　　　上圆：16.90 cm
制作年代：1945　　　　　中腰：11.50 cm
配件：乌木　　　　　　　下圆：20.80 cm

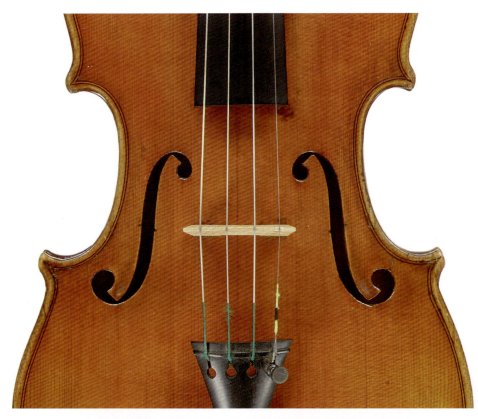

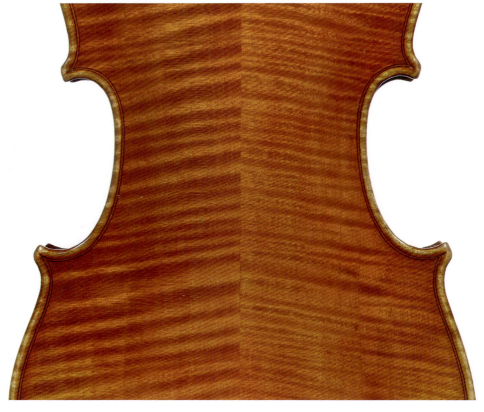

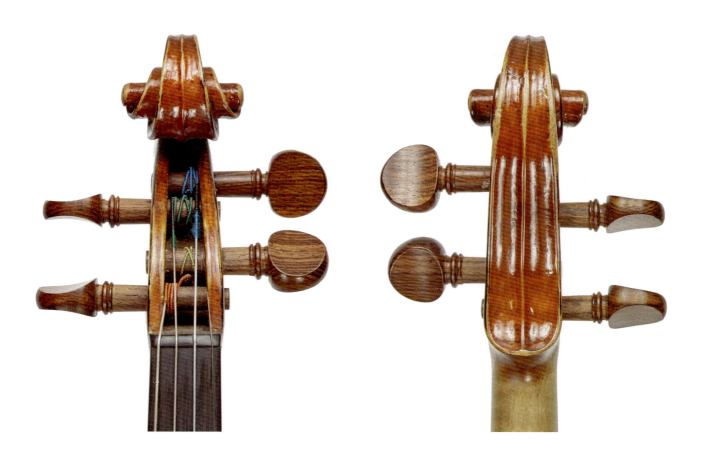
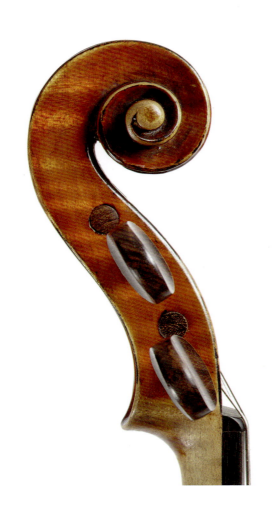
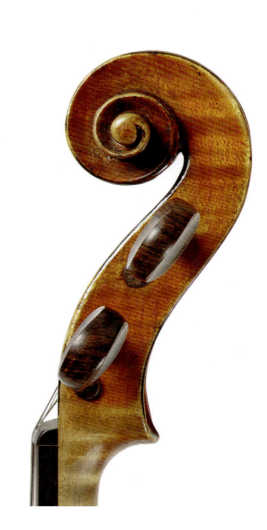

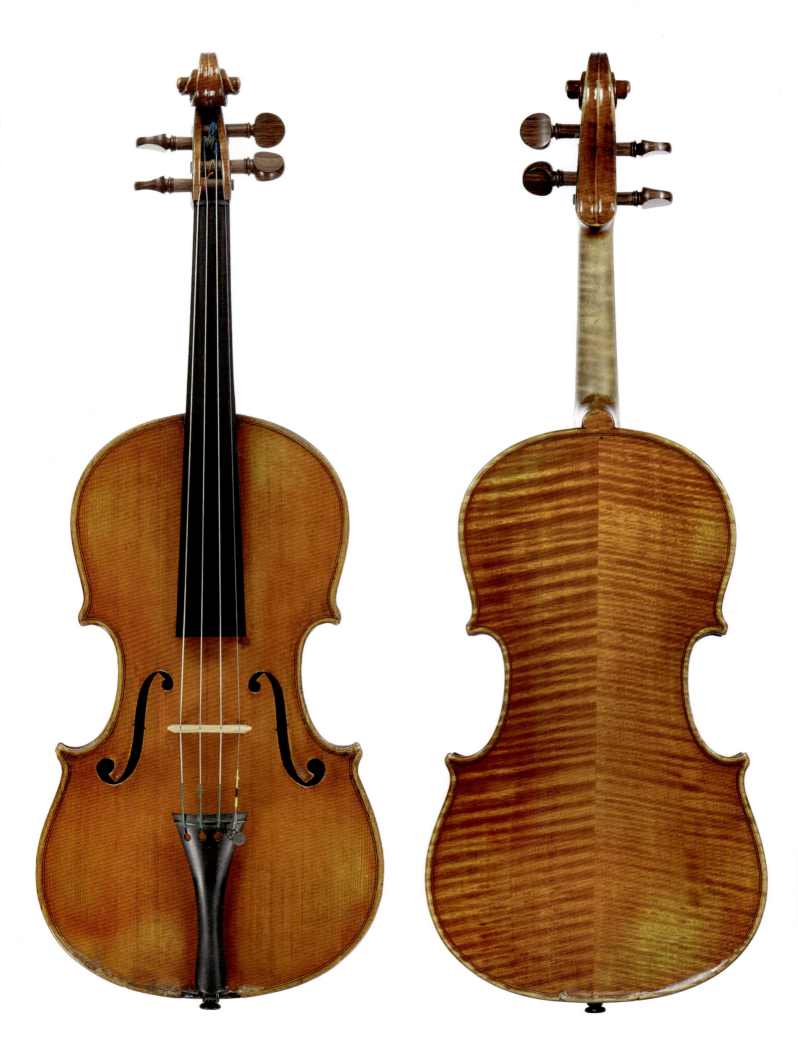

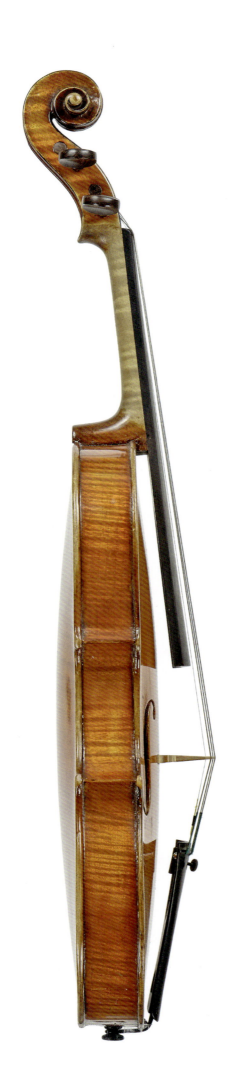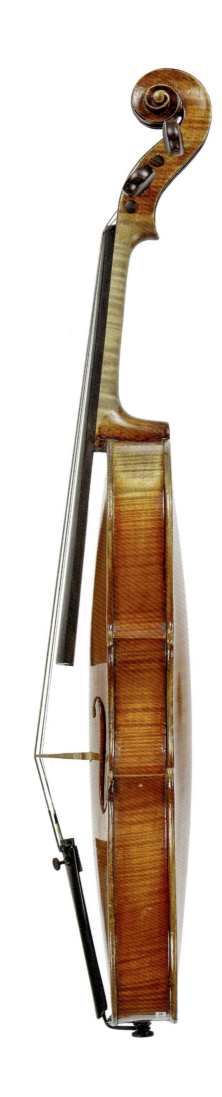

乐器种类：小提琴　　　　　配件：乌木
制作地：都灵　　　　　　　背板长度：35.70 cm
制作年代：1950

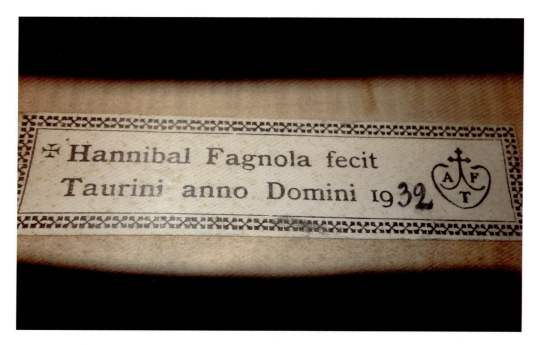

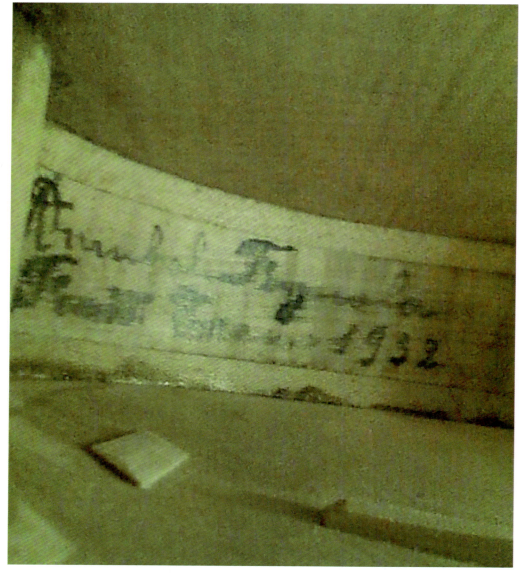

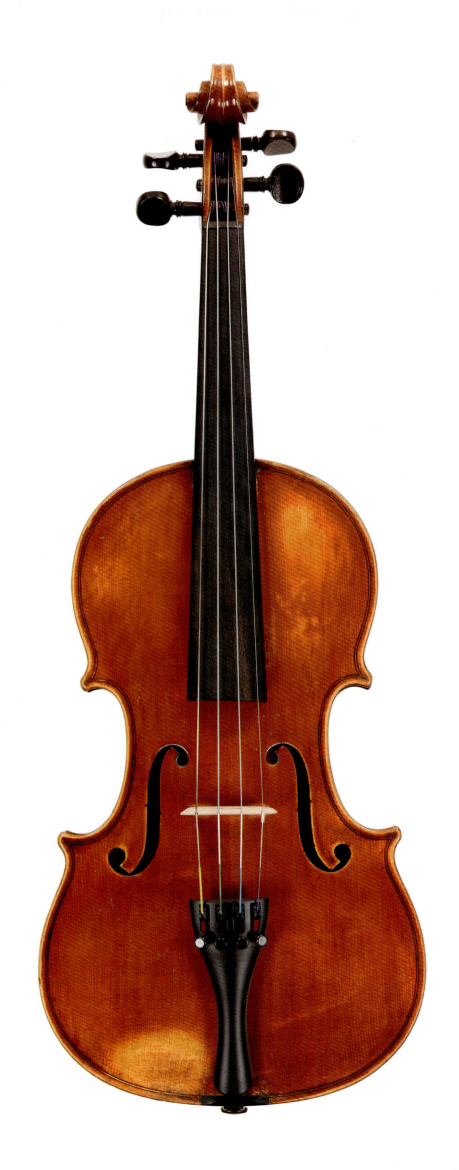

第六章 近代都灵学派后期的代表人物及其作品

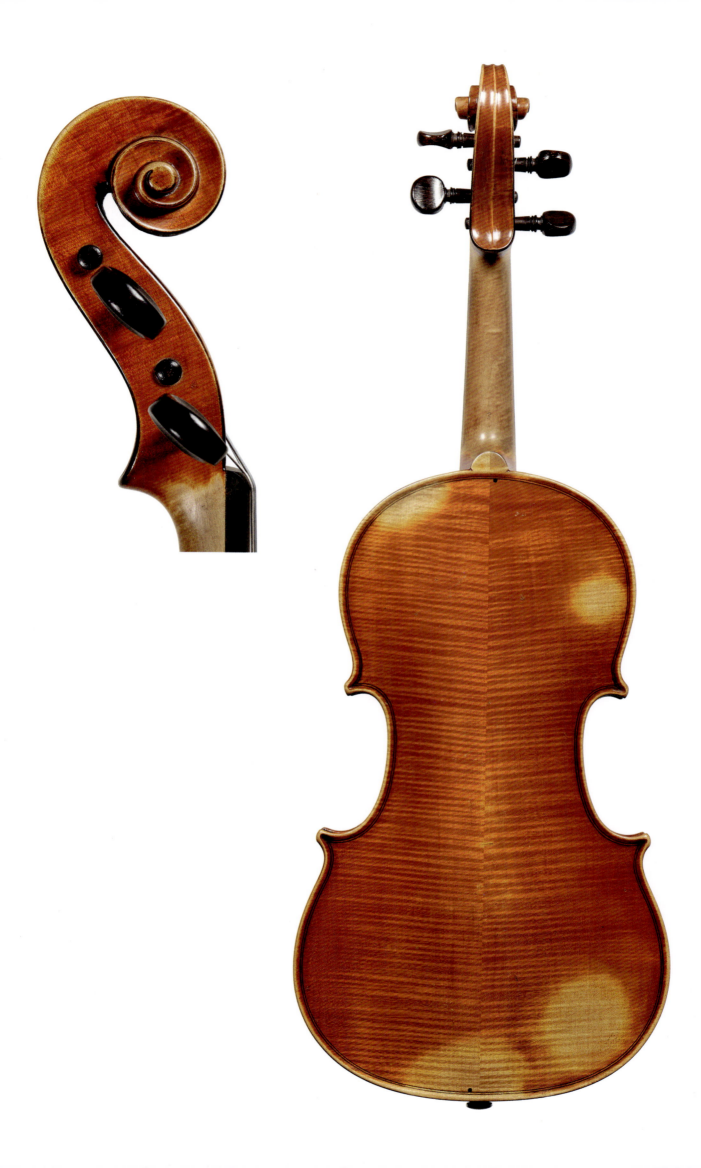

9. 里卡尔多·吉诺韦塞

从某些意义上说,里卡尔多·吉诺韦塞(Riccardo Genovese)与其他同属于法格尼奥拉体系的制琴师存在较大的区别,即他是都灵学派中唯一一个从未在都灵生活过的制琴师。

吉诺韦塞与他的老师安尼拔·法格尼奥拉一样,出生于阿斯特省的蒙特利奥。除了在米兰北部湖区的莱科短暂停留过,里卡尔多·吉诺韦塞的一生几乎都是在蒙特利奥度过的。

从16世纪末开始,在蒙特利奥的教区记录中可以找到吉诺韦塞这个姓氏,到了19世纪后,吉诺韦塞成为当地最为常见的姓氏之一。里卡尔多·吉诺韦塞的家族相对于法格尼奥拉的家族,属于更高一个级别的社会阶层,而这一阶层的人们主要的职业是商人。里卡尔多·吉诺韦塞的祖父与父亲都以经营熟食店为主业,里卡尔多的两个兄弟也从事着同样的职业。

里卡尔多·吉诺韦塞的父亲是保罗·吉诺韦塞,母亲是玛丽亚·恩里切塔·比昂。里卡尔多的父母共生育了八个孩子,里卡尔多排行第二,出生于1883年6月22日。有关里卡尔多·吉诺韦塞青少年时期的记载并不多,但由于吉诺韦塞的家庭比较富裕,因此他大概率接受过正规的学校教育。在完成学业之后,里卡尔多·吉诺韦塞开始接受音乐方面的培训。

1903年,里卡尔多应征加入了步兵部队,在服役结束后,他回到了故乡蒙特利奥,在以音乐家为职业的同时还开拓了制作床垫的副业。作为一名业余小提琴手,里卡尔多时常加入歌舞剧院管弦乐队中排练,与此同时还担任过一段时间蒙特利奥教区的教堂风琴师。

当意大利在1915年加入第一次世界大战时,里卡尔多·吉诺韦塞的父亲保罗与哥哥乔万尼都已经去世了,里卡尔多成为一家之主,这也使他侥幸躲过了兵役。

里卡尔多·吉诺韦塞在1919年2月1日与玛丽亚·玛丽德·贝尔盖里结婚。玛丽亚于1899年5月2日在莱科出生,父亲菲利斯是一名玻璃店主,母亲名叫阿苏塔·皮扎加利。婚礼在新娘的家乡莱科举行,婚后妻子随丈夫定居蒙特利奥,在这期间为补贴家用,里卡尔多业余时间以演奏钢琴为主要养家糊口的方式。

1920年,安尼拔·法格尼奥拉为悼念亡妻回到了家乡蒙特利奥,在这次短暂停留中,里卡尔多与这位大师相遇,因二人对小提琴有着共同的兴趣,双方结下了真挚的友谊。里卡尔多·吉诺韦塞在后来还作为法格尼奥拉于次年4月7日举办的第二次婚礼的伴郎之一出席仪式。

从1921年开始,里卡尔多·吉诺韦塞开始着手研究弦乐器制作艺术,为此,法格尼奥拉向里卡尔多·吉诺韦塞传授了弦乐器制作的基础知识,成为里卡尔多·吉诺韦塞职业生涯的引路人。

从严格意义上说,吉诺韦塞并不算法格尼奥拉的直系学生,而是法格尼奥拉的忠实追随者。法格尼奥拉将宝贵的知识和经验分享给了这位年轻人,让其在拥有极高起点的同时,还为里卡尔多·吉诺韦塞将来成为制琴大师的前行之路指明了方向。

吉诺韦塞的职业生涯从1922年正式开始。在1925年之前,吉诺韦塞所使用的清漆存在许多问题,如透明度不高、颜色过于鲜艳等。在1925年之后,尽管其作品所使用的清漆质量与颜色仍然不够完美,但整体有了很大的提高,吉诺韦塞也开始学会用自己的个人风格去诠释作品。

1926年后,吉诺韦塞已然从学徒成长为了一名合格的弦乐器制琴师,并开始与法格尼奥拉有了更加正式的合作。大师每次去蒙特利奥出差,都会与吉诺韦塞相约见面,商议一些与弦乐器相关的事项。

近代都灵学派后期的著名弦乐器制作师阿尔纳多·莫拉诺证实了里卡尔多·吉诺韦塞在1923年时就已经成为一位合格的弦乐器制琴师。

阿尔纳多·莫拉诺居住在离蒙特利奥不远的洛西尼亚诺·蒙费拉托镇。他在回忆中提到,当时年幼的莫拉诺碰巧陪同父亲去拜访吉诺韦塞,里卡尔多·吉诺韦塞的工作室里有许多吉他和小提琴。而莫拉诺的父亲是一名木工,因为他能够完美地切割用于制作吉他一体式背板的木材而受到吉诺韦塞的赞赏。

吉诺韦塞和妻子于1927年11月24日从蒙特利奥搬到了莱科定居。一方面是为了潜心发

展制琴事业，另一方面则是为妻子玛丽亚着想——玛丽亚年迈的父母都居住在莱科。之后又于1928年7月25日搬到了莱科市中心的吉斯拉佐尼大街居住。在莱科定居的期间，里卡尔多·吉诺韦塞创作了一系列精美的弦乐器作品，特别要指出的是，这一时期的标签与他在蒙特利奥所使用的不同。

里卡尔多·吉诺韦塞在1929年6月1日又回到了家乡蒙特利奥，虽然这里不能为他提供更好的商业机会，但却让他与法格尼奥拉之间的联系变得更加频繁，法格尼奥拉分享给了吉诺韦塞一些订单，并帮助他销售乐器。

1934年12月，吉诺韦塞从姐姐罗莎莉娅手中买下了罗马大街832号的住宅，此后他便在这里度过了他的余生。

1935年7月27日在阿斯蒂医院因肺结核去世，享年52岁。

在遗嘱中，由于没有子嗣继承人，里卡尔多·吉诺韦塞把所有的遗产都留给了妻子，后者于1936年7月31日回到了莱科。

吉诺韦塞的大部分制琴工具以及工作台被来自米兰的几位弦乐器制作师分别收购，其中最著名的一位是费迪南多·加林贝尔蒂。

里卡尔多·吉诺韦塞的去世对于安尼拔·法格尼奥拉来说是一次重大的打击，他不仅失去了一位挚友，同时也失去了最有前途的事业接班人。

严格地说，吉诺韦塞算不上是一位在近代都灵学派内部影响力极大的制琴师，他的职业生涯甚至只有短暂的15年左右。且吉诺韦塞生性不羁、善于变化，不愿意遵守传统弦乐器制作的规则，其作品往往具有极强的个人主观特点。但毫无疑问的是，里卡尔多·吉诺韦塞是大师安尼拔·法格尼奥拉最欣赏的年轻一代制琴师之一，其拥有出众的制琴天赋与能力。从职业生涯初期开始，吉诺韦塞的多数作品便在法格尼奥拉的帮助下销往全世界，甚至由于这个原因，吉诺韦塞在世界其他几个国家远比在意大利更有名。

乐器种类：小提琴
制作地：蒙特利奥
制作年代：1924年
配件：乌木
背板长度：35.60 cm

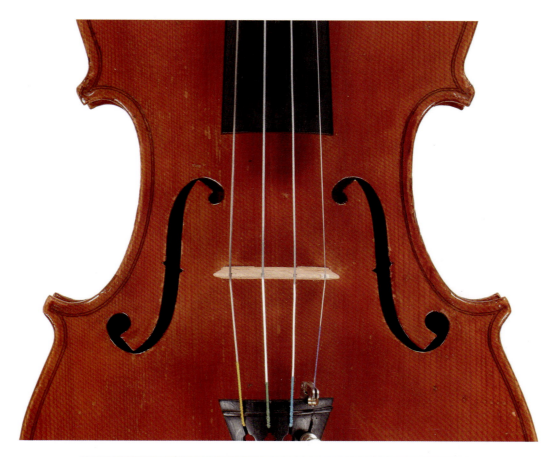

意大利近代都灵学派弦乐器研究

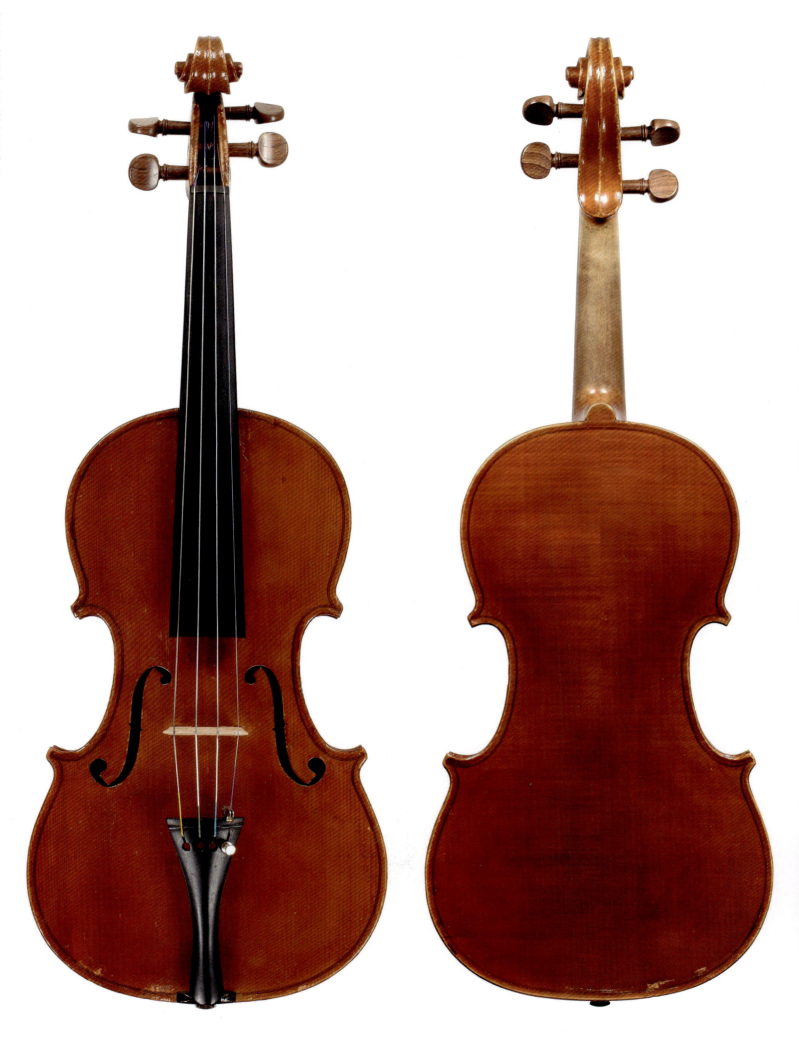

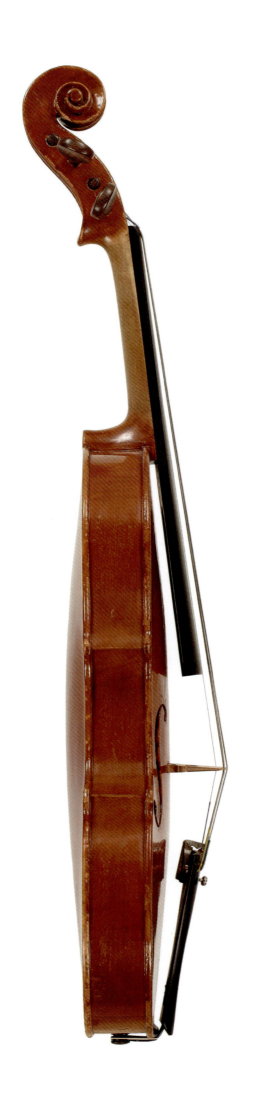
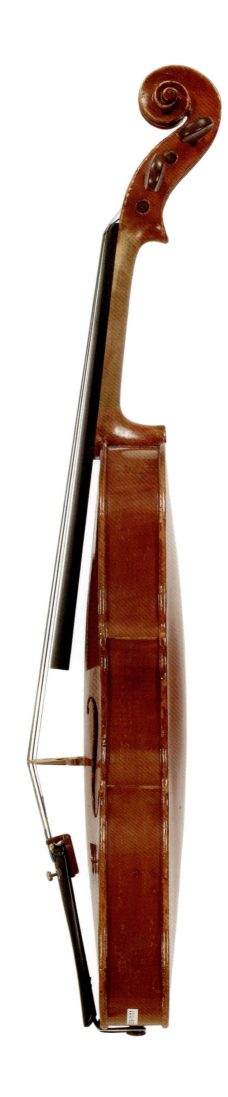

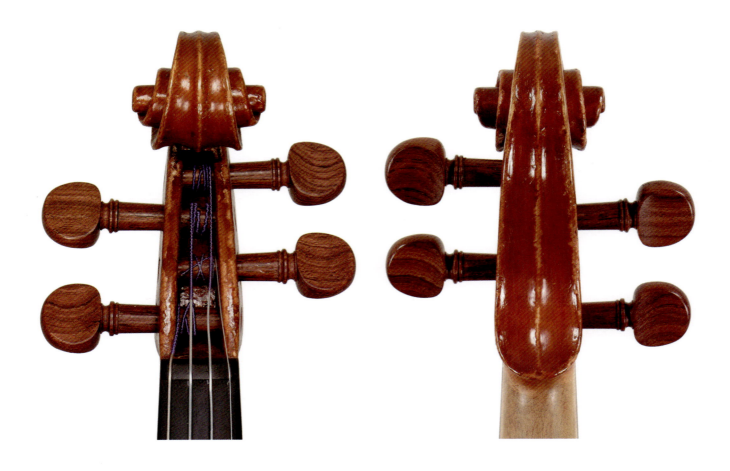

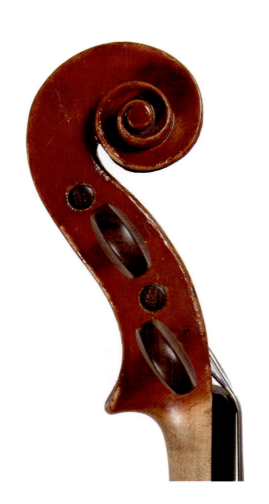
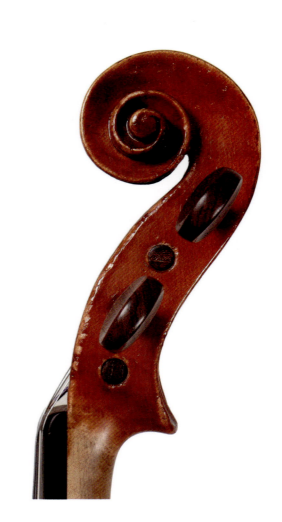

乐器种类：小提琴
制作地：都灵
制作年代：1925
配件：黄杨木
背板长度：35.80 cm
上圆：16.80 cm
中腰：11.30 cm
下圆：20.90 cm

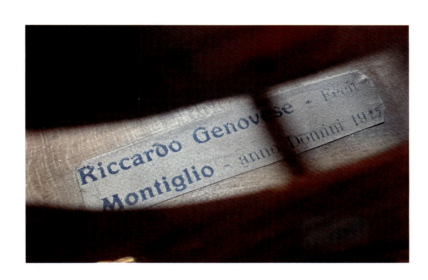

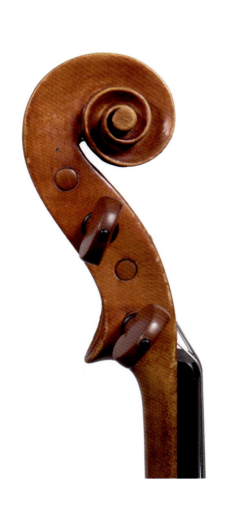

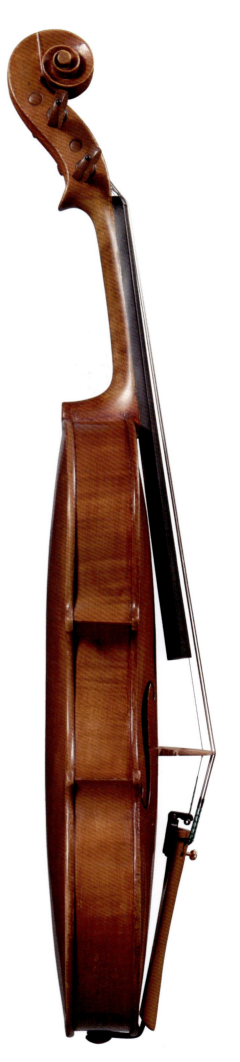

意大利近代都灵学派弦乐器研究

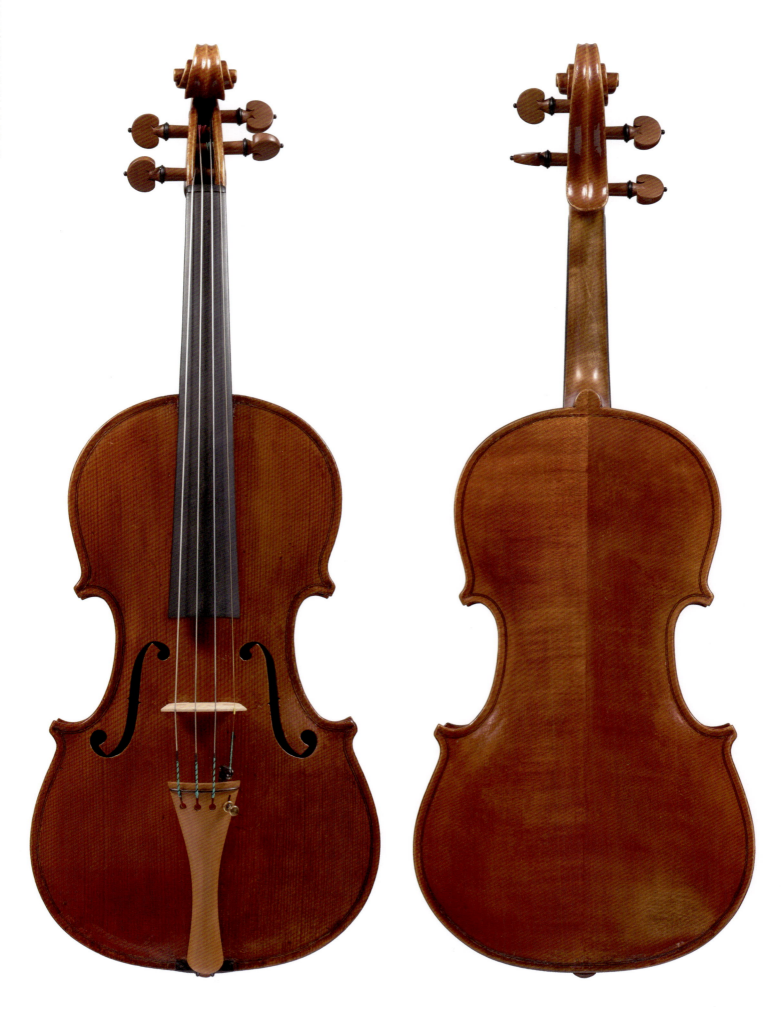

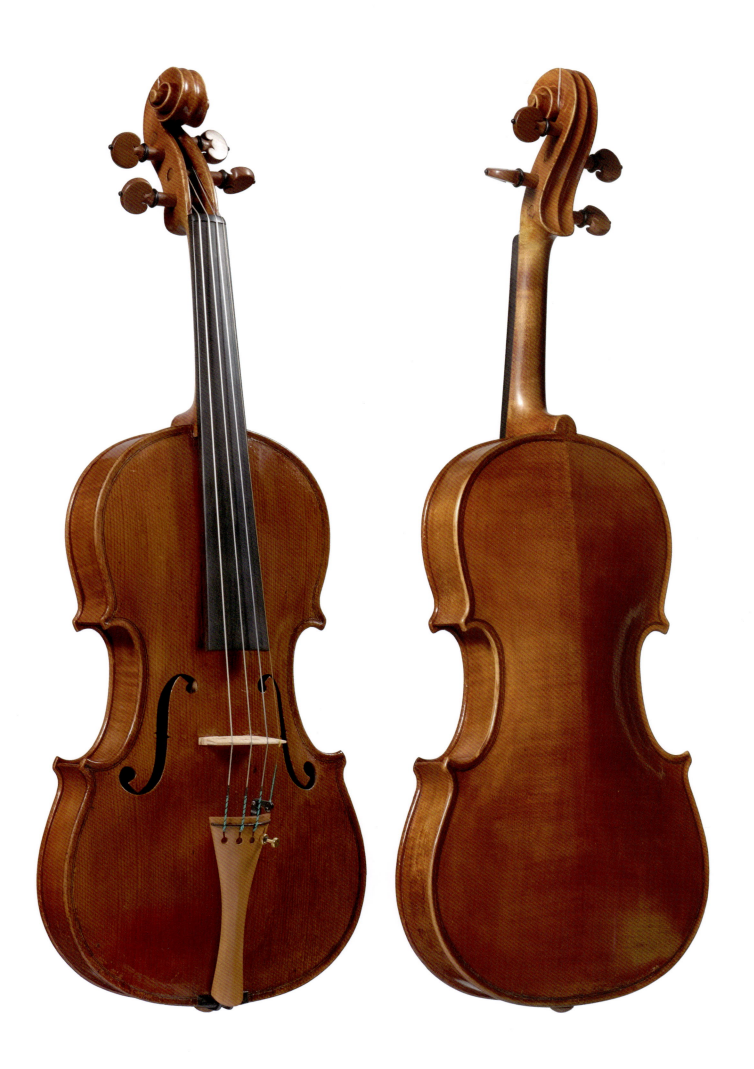

乐器种类：小提琴　　　　　配件：乌木
制作地：蒙特利奥　　　　　背板长度：35.70 cm
制作年代：1926

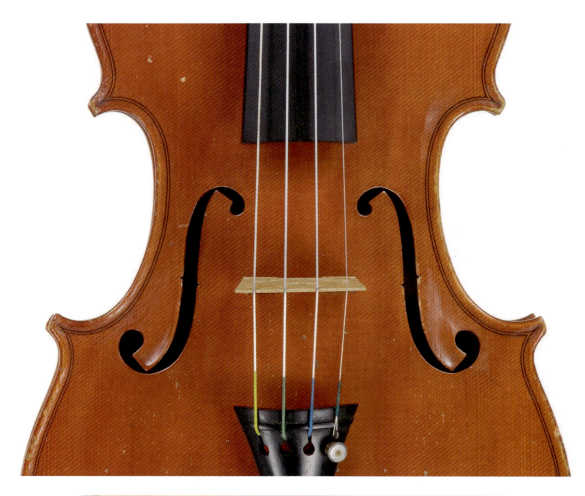

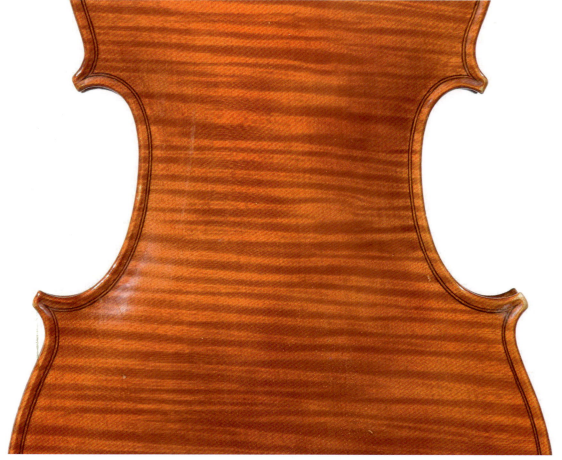

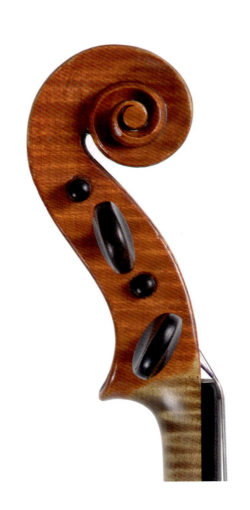
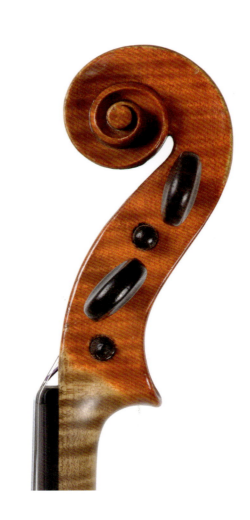

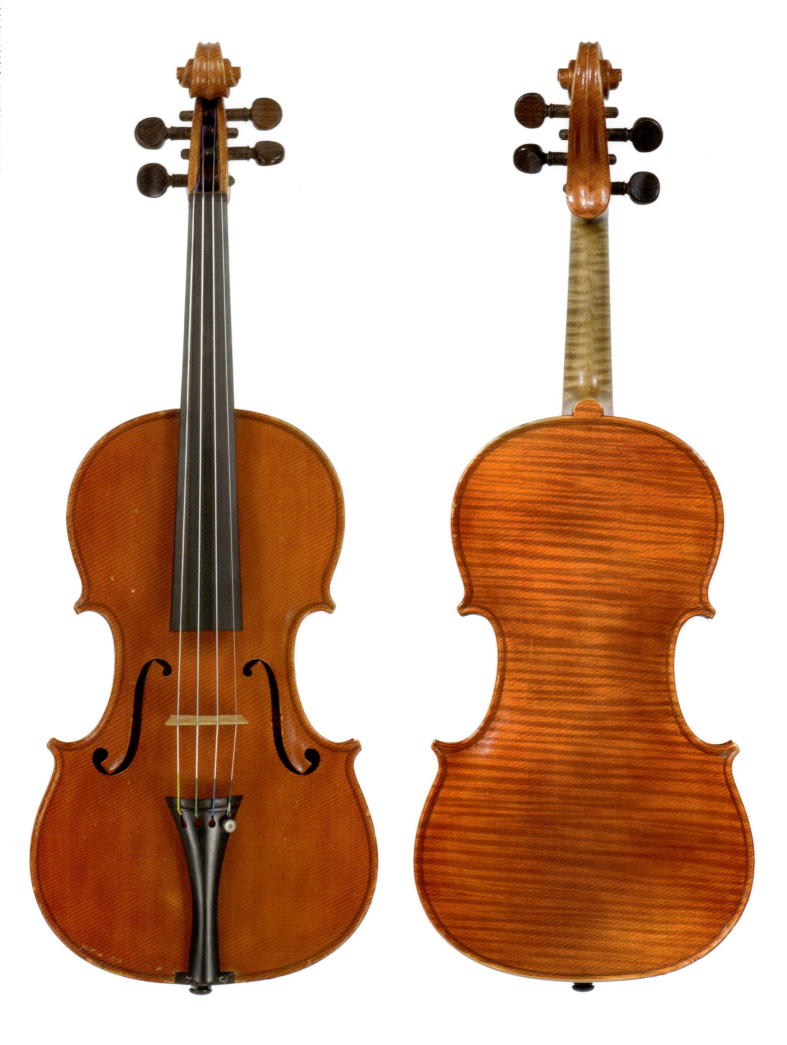

乐器种类：小提琴　　　　　背板长度：35.60 cm
制作地：都灵　　　　　　　上圆：16.60 cm
制作年代：1927　　　　　　中腰：11.20 cm
配件：乌木　　　　　　　　下圆：20.50 cm

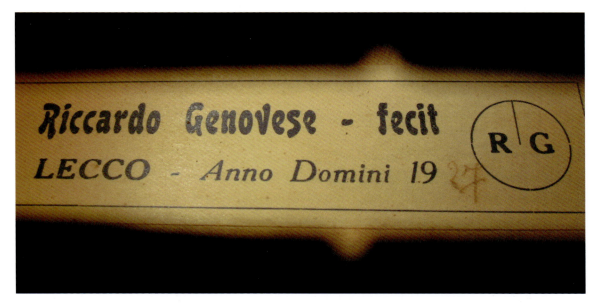

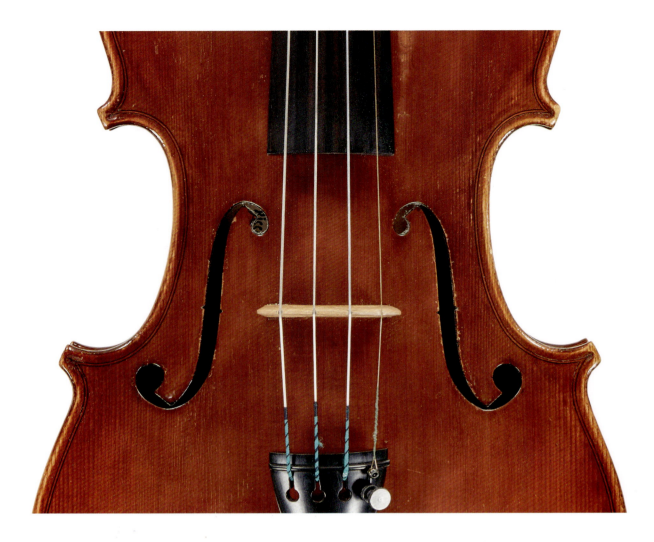
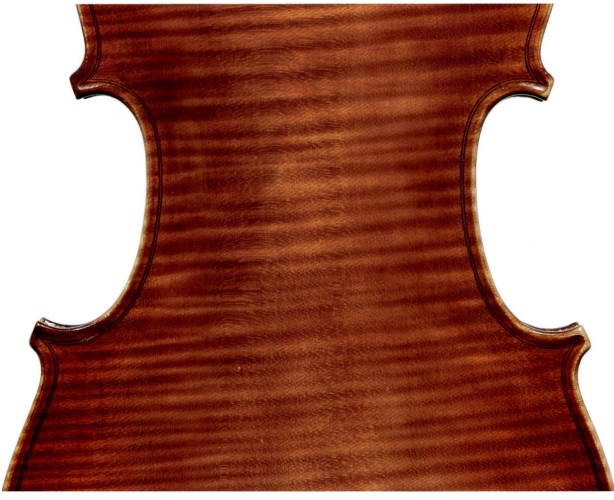

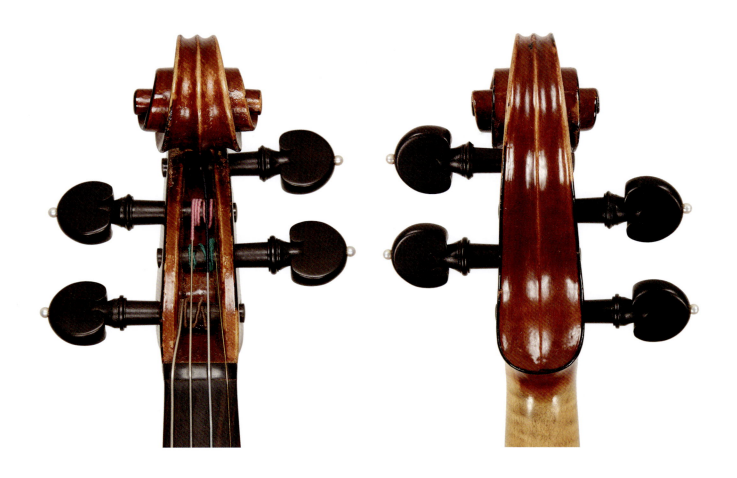

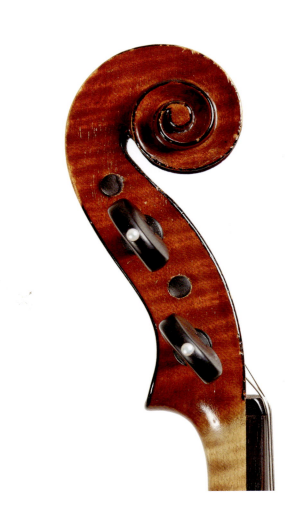
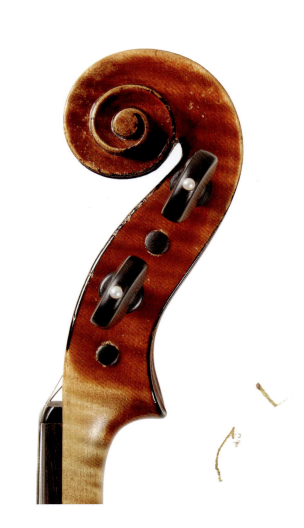

第六章 近代都灵学派后期的代表人物及其作品

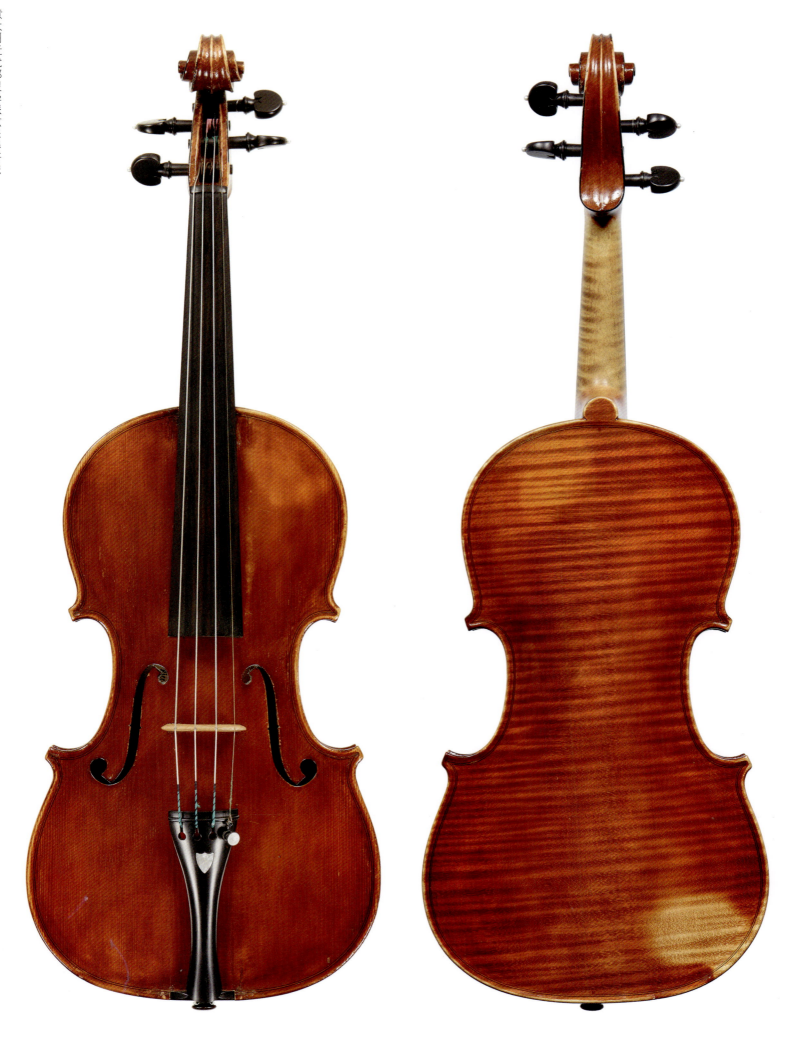

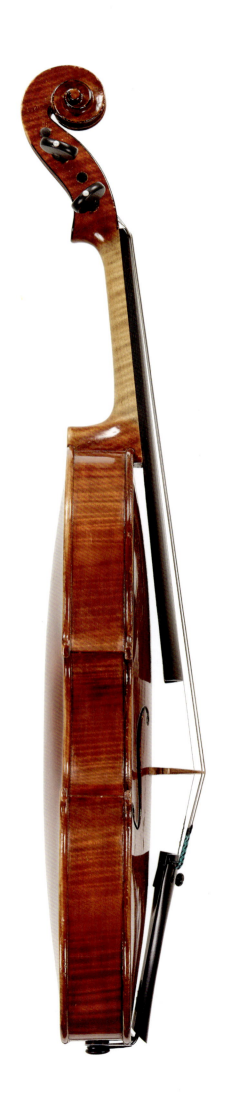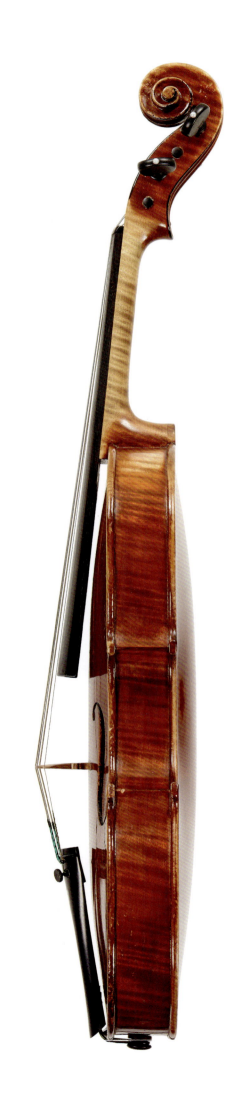

乐器种类：中提琴	背板长度：41.10 cm
制作地：都灵	上圆：19.30 cm
制作年代：1927	中腰：12.80 cm
配件：乌木	下圆：24.10 cm

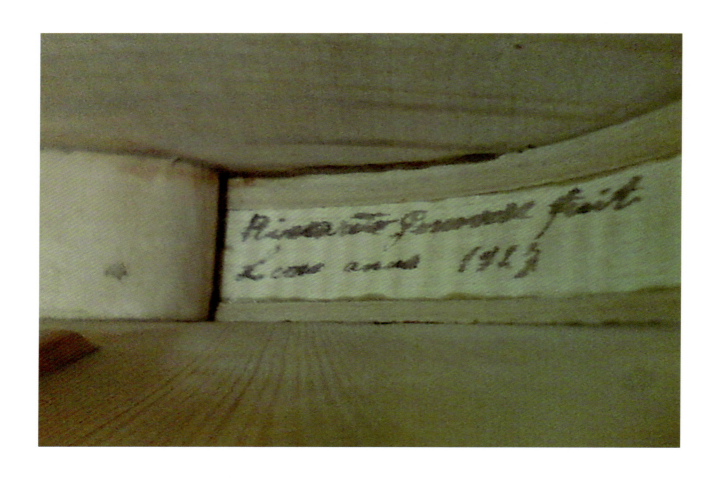

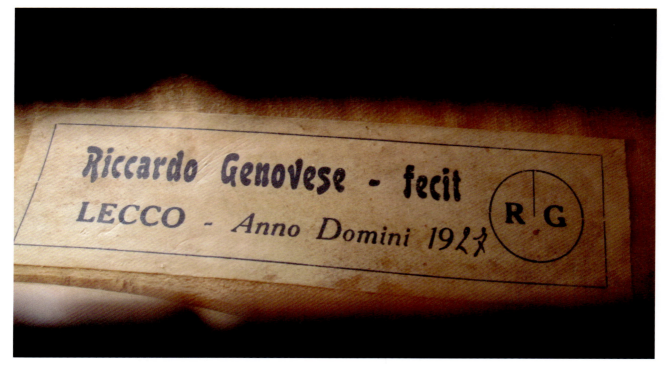

第六章 近代都灵学派后期的代表人物及其作品

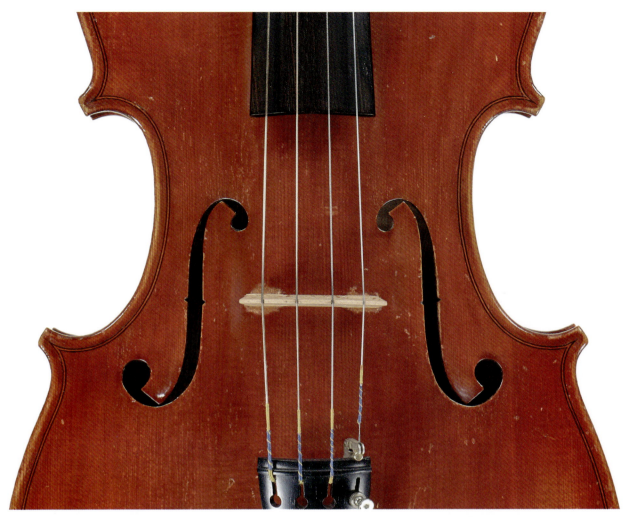

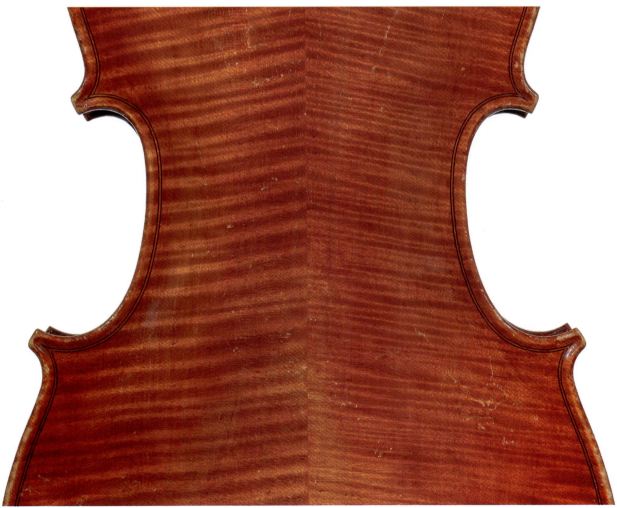

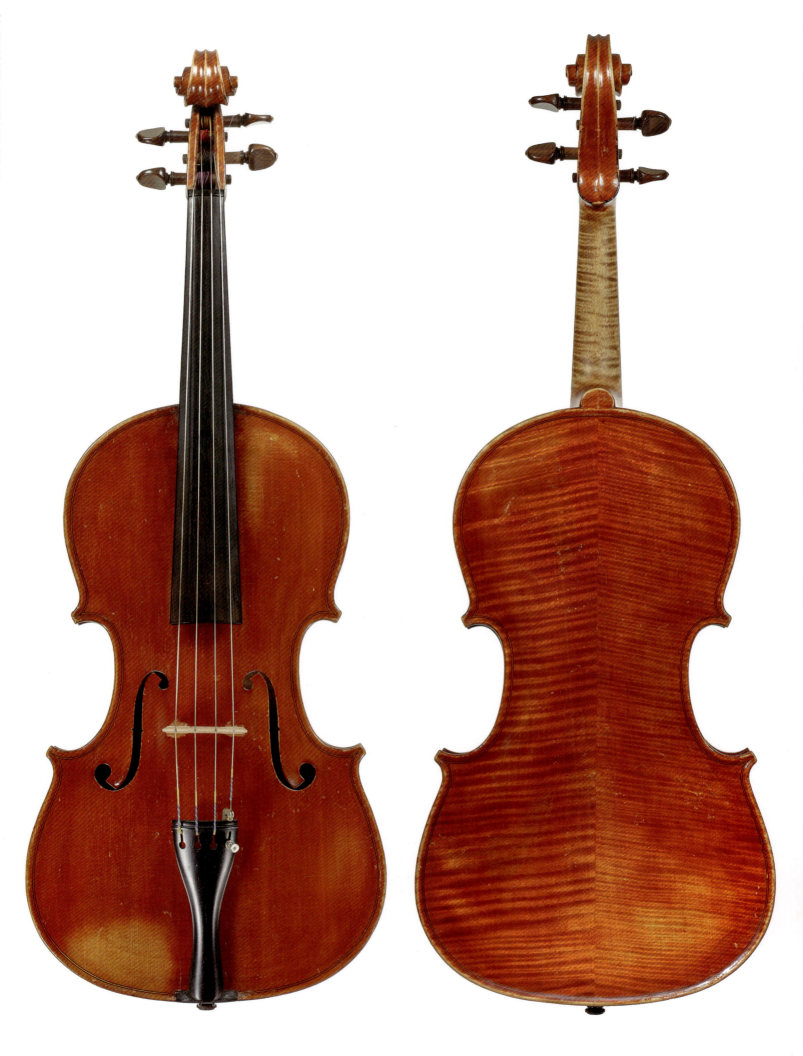

第六章 近代都灵学派后期的代表人物及其作品

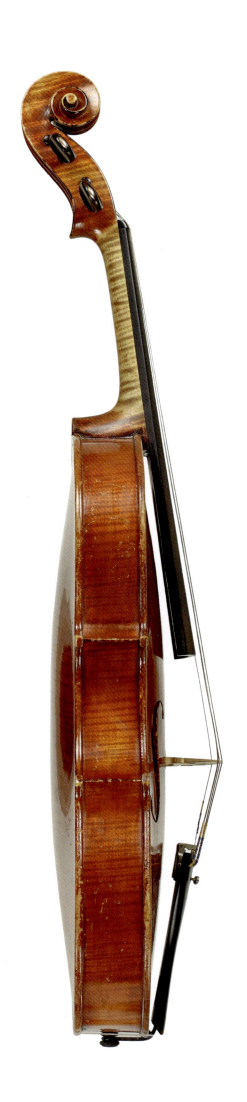
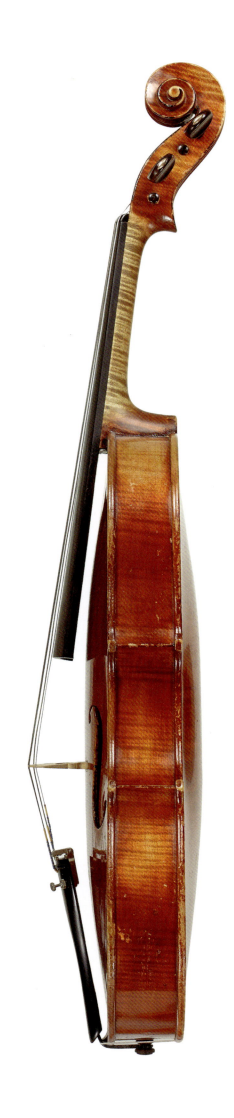

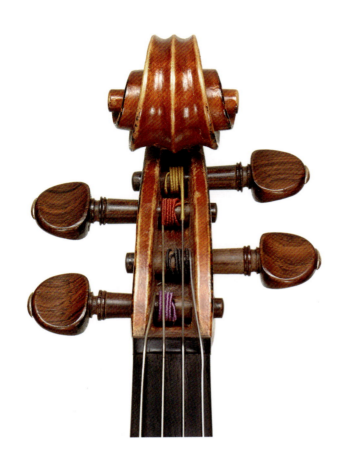
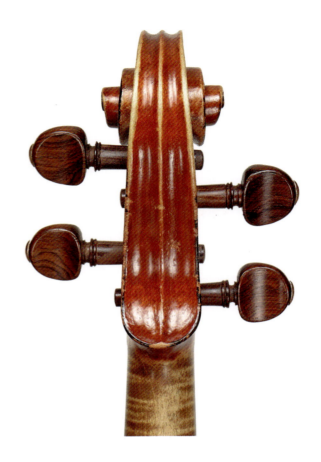
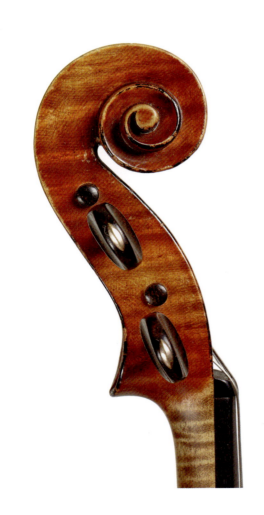
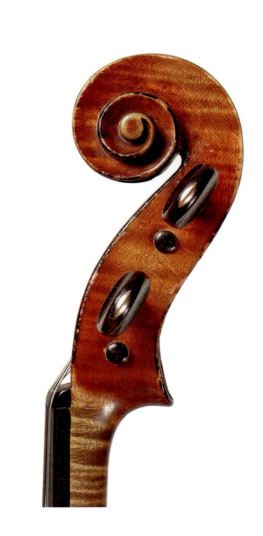

10. 皮特罗·加里诺蒂

皮特罗·加里诺蒂(Pietro Gallinotti)是一位以吉他而非弦乐器闻名的制琴师,尽管加里诺蒂有几件小提琴与大提琴作品十分有趣,但他的作品风格并不完全属于典型的近代都灵制琴学派范畴。

皮特罗·加里诺蒂于 1885 年 6 月 26 日出生在亚历山德里亚的索莱罗。

有关他童年的记载较少,可以确定的是,皮特罗·加里诺蒂在 1918 年至 1920 年搬到了热那亚,因此加里诺蒂早期的作品深受近代热那亚制琴学派的影响,尤其是受切萨雷·坎迪和奥雷斯特·坎迪兄弟的影响较大。

不久后加里诺蒂便回到了索莱罗,并留在这里度过了整个职业生涯。

皮特罗·加里诺蒂参加过许多国际展览,并在其中一些展览中获得了以下奖项:1927 年在日内瓦举行的国家音乐博览会上获得银奖;1931 年在罗马举行的第五届全国制琴比赛中获得银奖,获奖作品是一把大提琴;1933 年在罗马获得一枚银奖;1933 年在博洛尼亚博览会上获得金奖。

此外,加里诺蒂还带着精心准备的小提琴和中提琴作品参加了 1937 年在克雷莫纳举行的那场意义深远的小提琴和中提琴展览。

早在 1922 年时,皮特罗·加里诺蒂便开始制作吉他。到了 1950 年左右,吉他已经成为他最喜欢创作的乐器。其吉他作品在 1952 年的都灵和 1953 年的摩德纳展览会上均取得了奖项,分别被授予一枚金牌和荣誉奖。

与此同时,他还为很多世界著名的音乐家们提供吉他的订制服务,而这些音乐家们在全球范围内音乐会的宣传也使加里诺蒂身为吉他制琴大师的名气逐渐增大。

皮特罗·加里诺蒂的小提琴制作风格较为多变,大致可以分为三个主要时期。第一个时期,正如前文所提到过的,此时的加里诺蒂作品无论是琴型,还是内部结构与清漆等方面,都明显受到了近代热那亚制琴学派的影响。

进入第二个时期后,加里诺蒂逐渐摆脱了近代热那亚学派带来的影响,形成了自己的风格:调配的油性清漆具有柔和的质地,通常呈红棕色;琴头部分则显示出其独特且无懈可击的制作工艺。要提醒的是,这一时期存世的作品上也出现了后人伪造的标签。

1940 年至 1945 年的战争期间无疑是艰难的,这也是皮特罗·加里诺蒂职业生涯中的一个转折点。在这一时期之后,加里诺蒂的风格再次发生了变化,重新回到接近于近代热那亚学派同行们的制琴风格,清漆的质地变硬,颜色多为橙红色。

但也正是在这一时期(第三个时期),加里诺蒂已经开始将工作重心放在制作吉他上,其弦乐器作品很有可能是由来自热那亚的合作者们参与了制作过程而发生了上述的变化。

现在存世的皮特罗·加里诺蒂小提琴作品中,至少有两种已知的琴型,其中最主要的一种是基于耶稣·瓜乃里经典的"加农炮"的琴型模具制作而成的。除了防伪标签之外,皮特罗·加里诺蒂通常还会在乐器的琴箱内部附上品牌火印。

乐器种类：小提琴
制作地：索莱罗
制作年代：1929
配件：乌木
背板长度：35.80 cm
上圆：16.50 cm
中腰：11.20 cm
下圆：20.70 cm

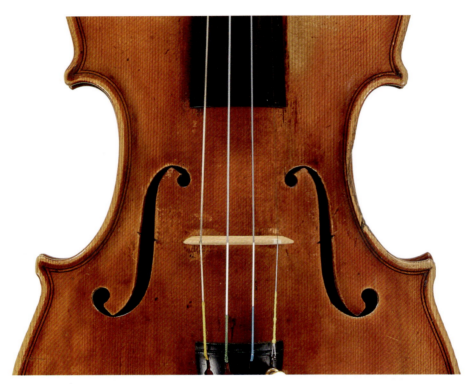

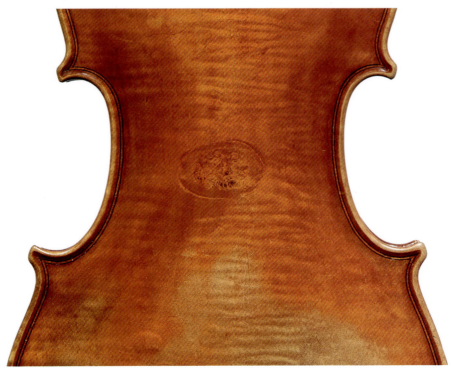

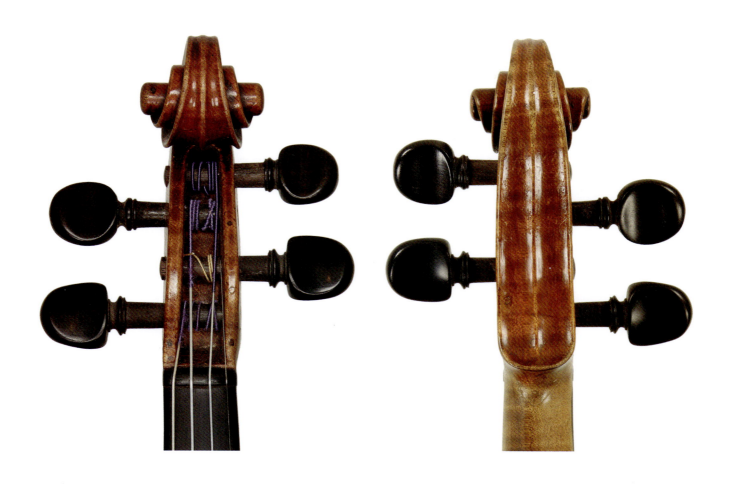
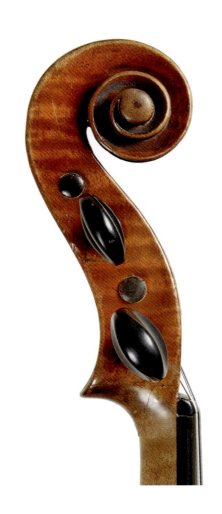
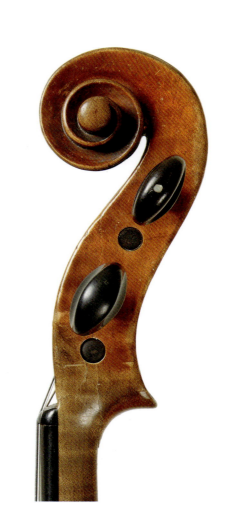

第六章 近代都灵学派后期的代表人物及其作品

495

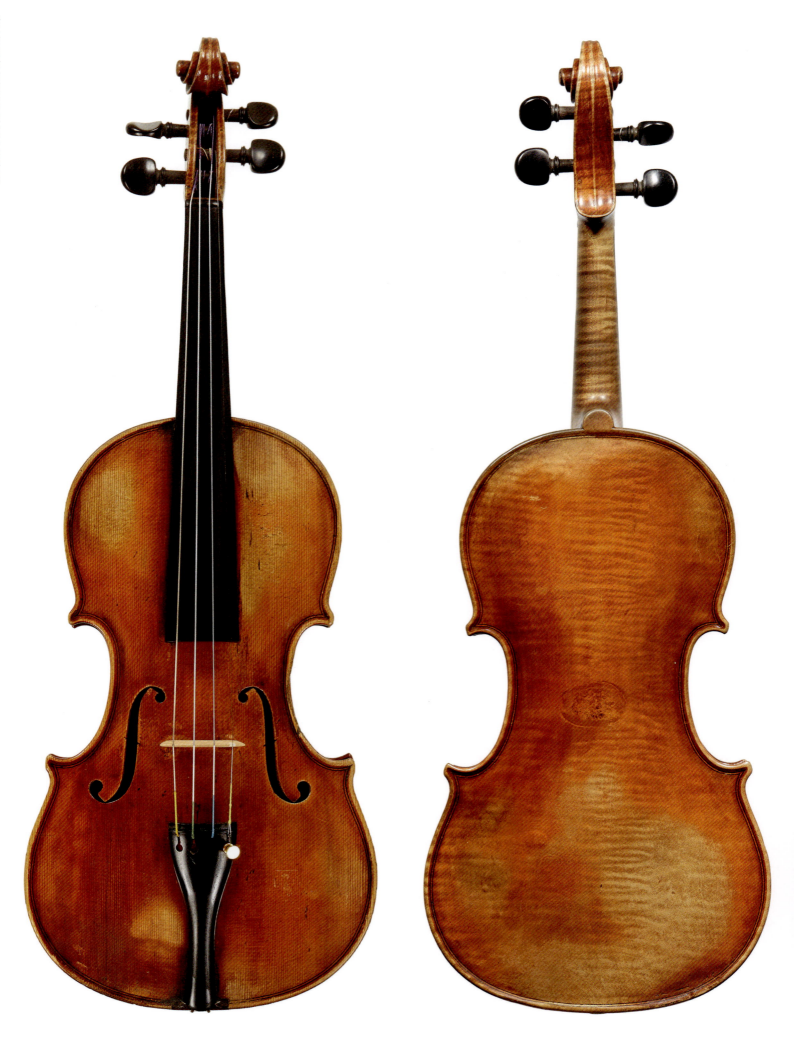

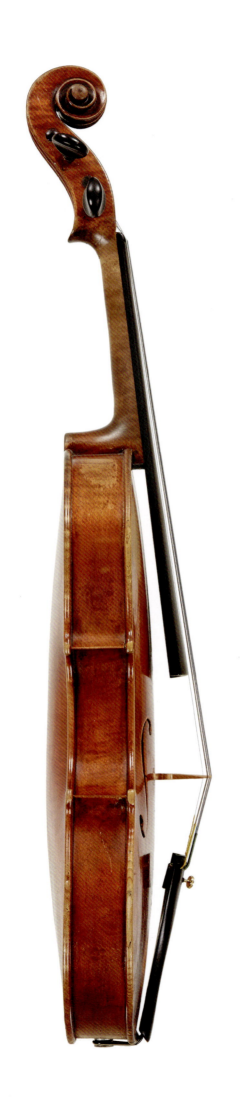
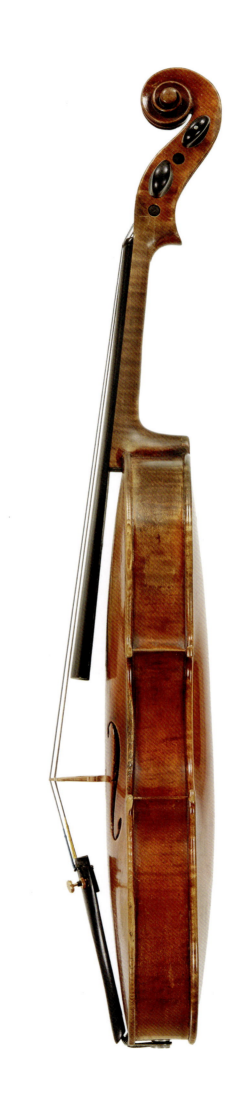

第六章 近代都灵学派后期的代表人物及其作品

乐器种类：小提琴
制作地：索莱罗
制作年代：1929
配件：乌木
背板长度：36.00 cm

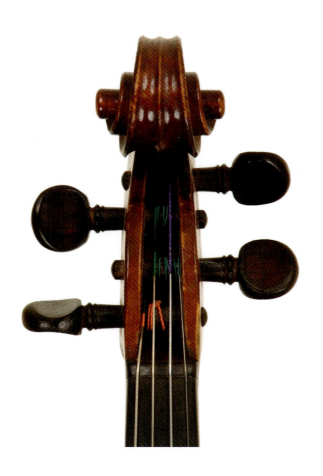
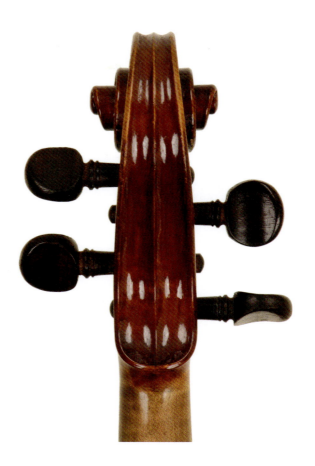
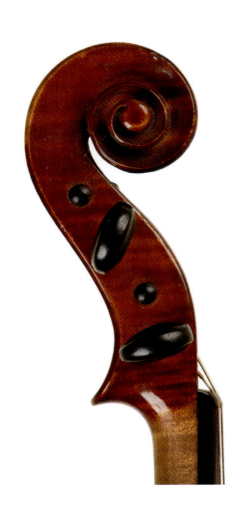
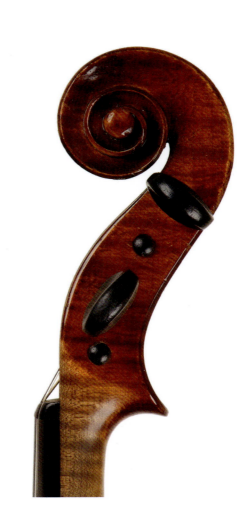

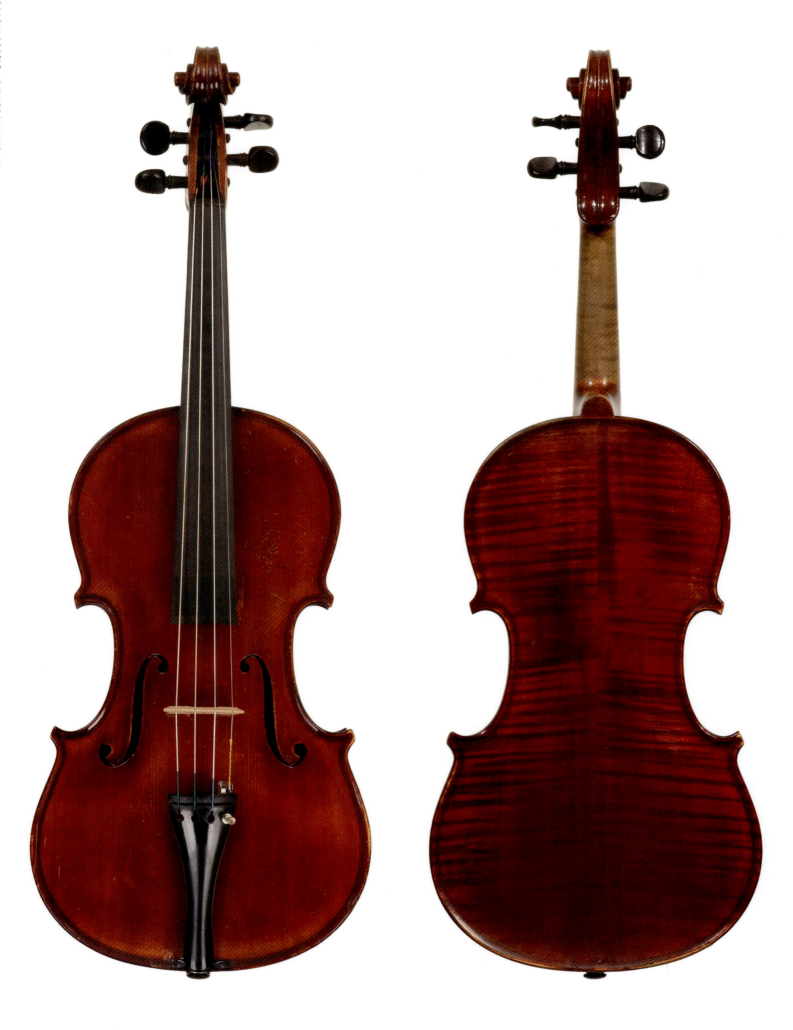

乐器种类：中提琴　　　　背板长度：42.00 cm
制作地：索莱罗　　　　　上圆：19.50 cm
制作年代：1954　　　　　中腰：13.60 cm
配件：乌木　　　　　　　下圆：24.40 cm

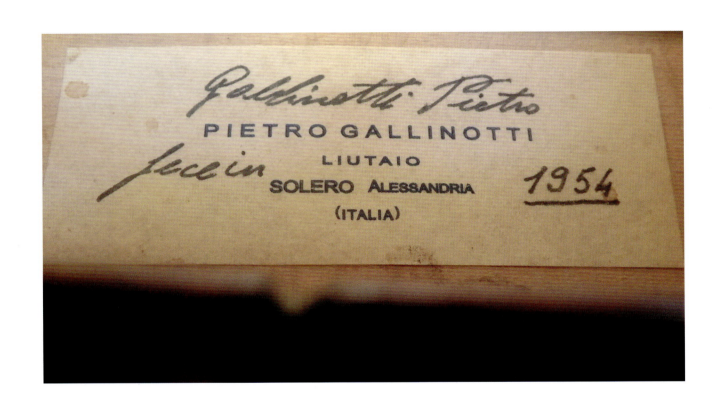

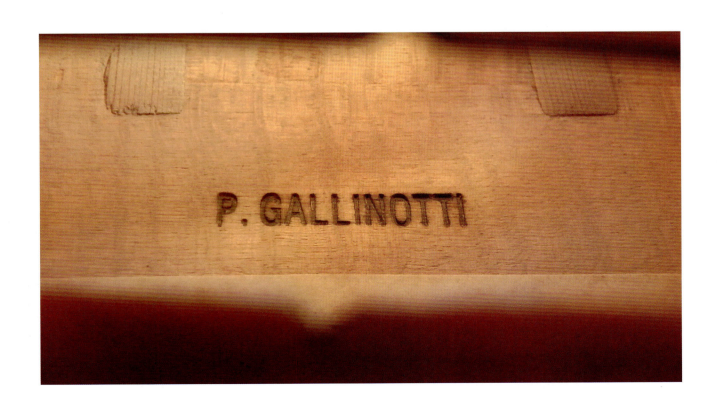

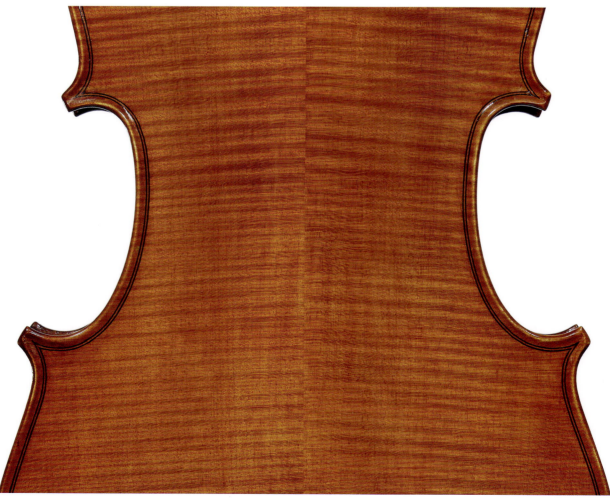

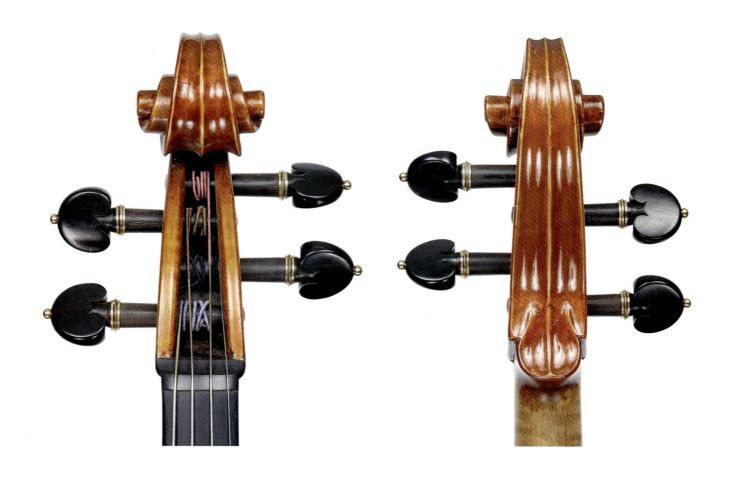
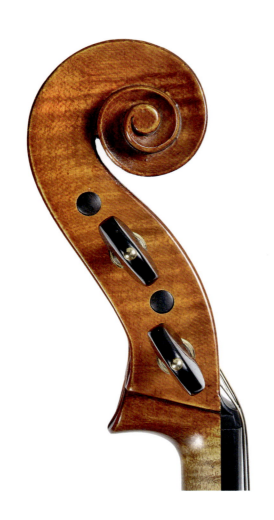
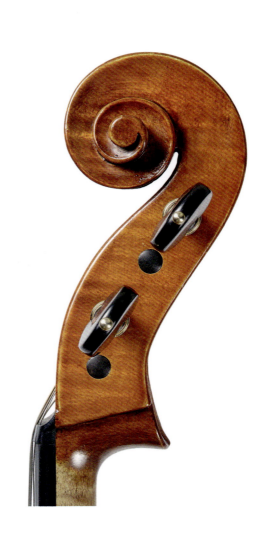

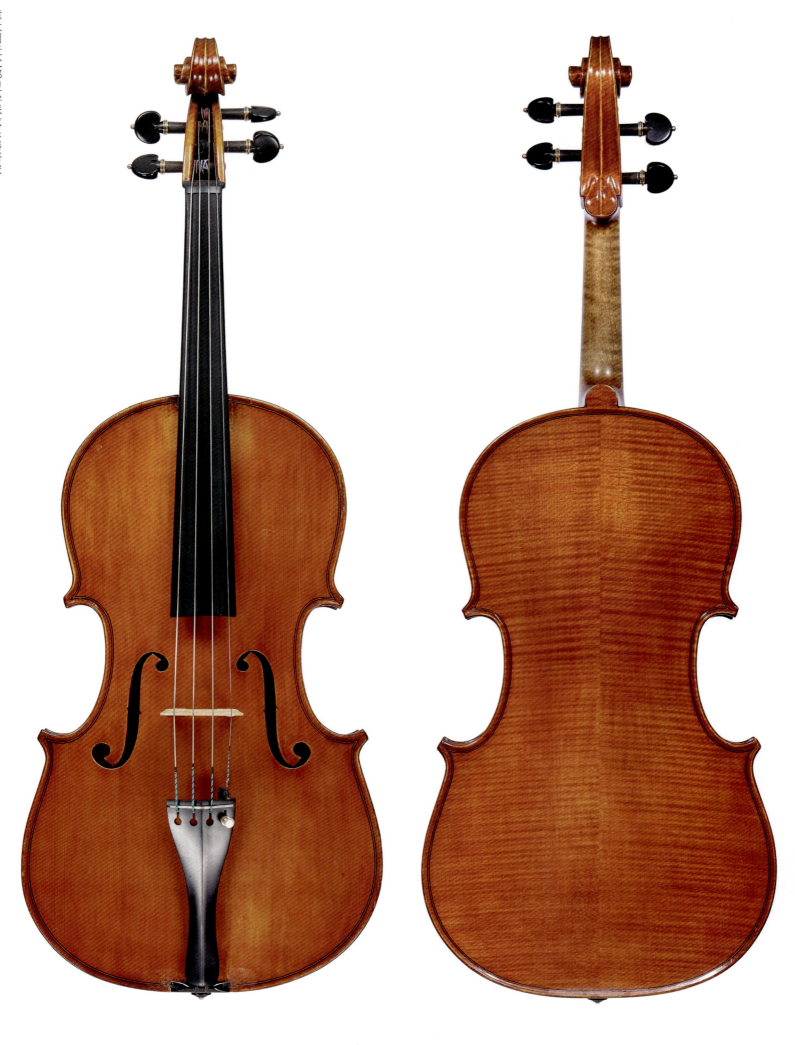

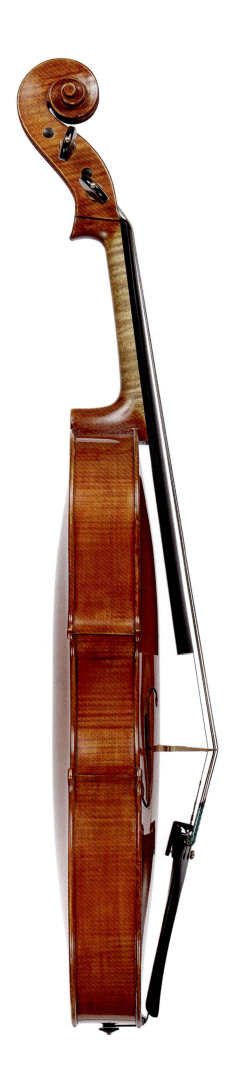
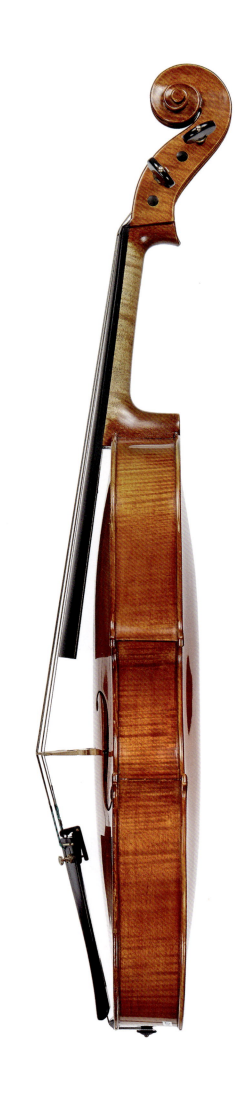

第六章 近代都灵学派后期的代表人物及其作品

11. 安赛默·库莱托

近代都灵学派后期著名制琴师安赛默·库莱托(Anselmo Curletto)，1888 年 10 月 21 日出生于都灵。在 20 世纪 20 年代左右，恩里科·马恺蒂将其收入门下，此时已是这位大师的职业生涯末期。

安赛默·库莱托是一位非常活跃的制琴师，参与过众多国际比赛与展览，如：1923 年的都灵国际乐器博览会、1925 年在罗马举行的全国弦乐器制作师比赛等，并斩获了多个奖项；1933 年再次于罗马举办的弦乐器制作比赛中被授予国家级的银奖；同时还包括 1947 年的都灵乐器博览会、1949 年著名的克雷莫纳博览会、1951 年的佛罗伦萨手工艺品收藏展、1957 年的安科纳展览等。

安赛默·库莱托的整个职业生涯几乎都在位于都灵比奥格里奥大街的一幢属于他的房子里度过。1973 年 9 月 19 日，安赛默·库莱托于圣毛罗托里内斯去世。

关于安赛默·库莱托的制琴艺术，其创作风格整体来说较为单一，因受恩里科·马恺蒂的影响较深，调配的清漆由橙棕色到较鲜艳的红色不等。安赛默·库莱托在职业生涯期间使用过多种风格迥异的古代经典琴型设计，并曾打造过一批古董乐器的一比一高仿琴。

此外，安赛默·库莱托的标签内容在不同时期都会调整，并且习惯在侧板的内侧附上本人签名。对于其一比一高仿的乐器，有时还会临摹原琴上的标签。

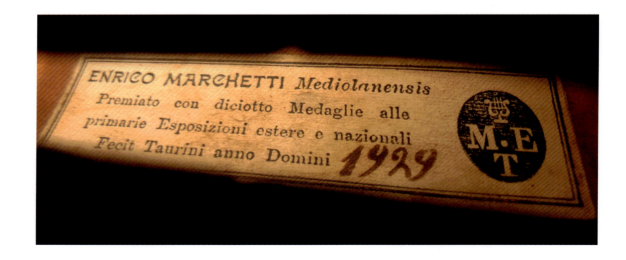

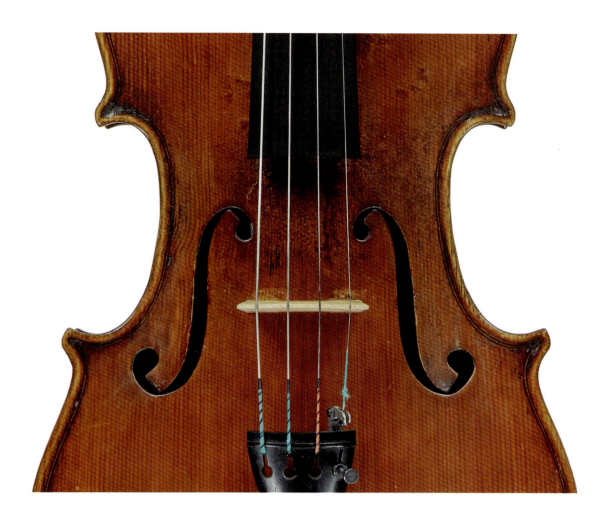
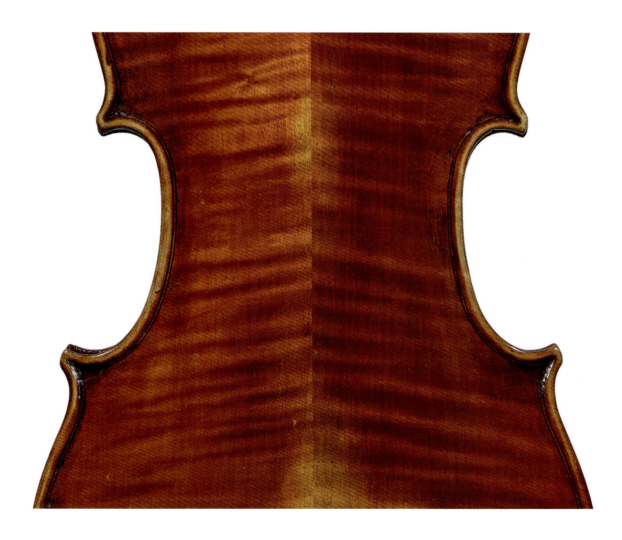

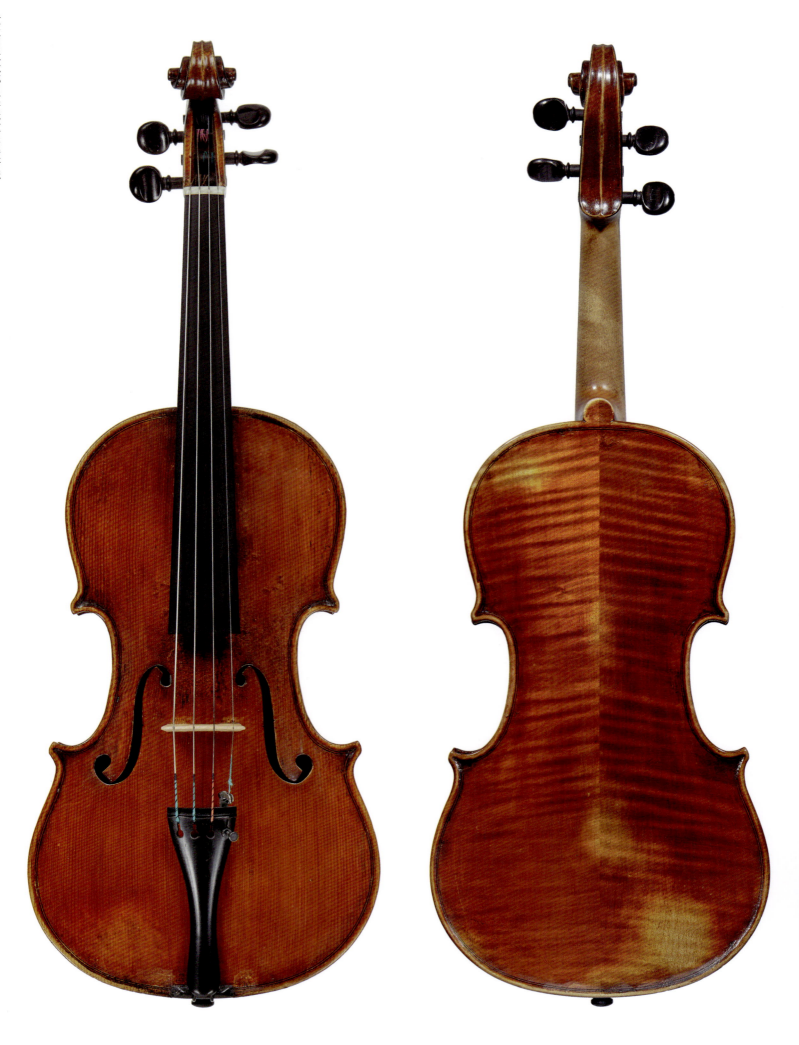

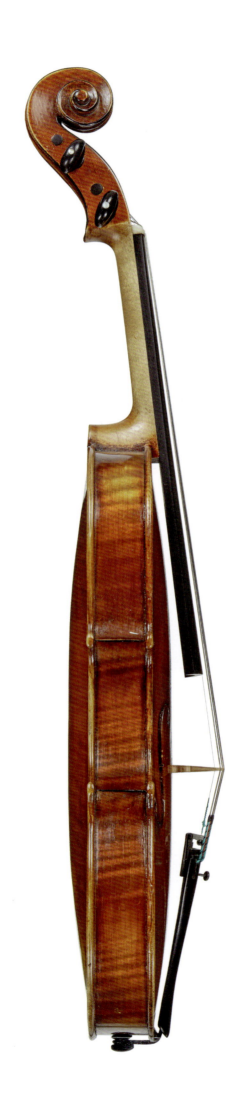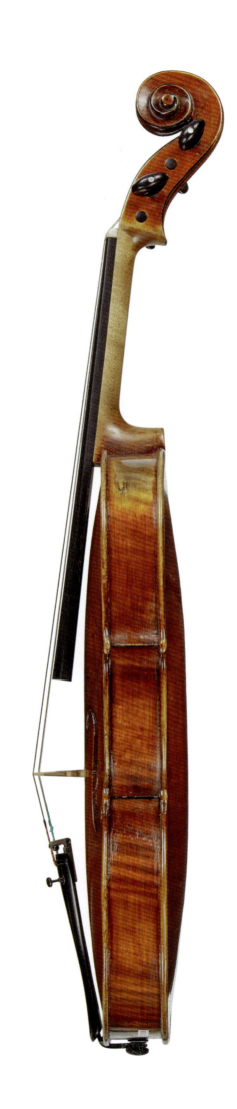

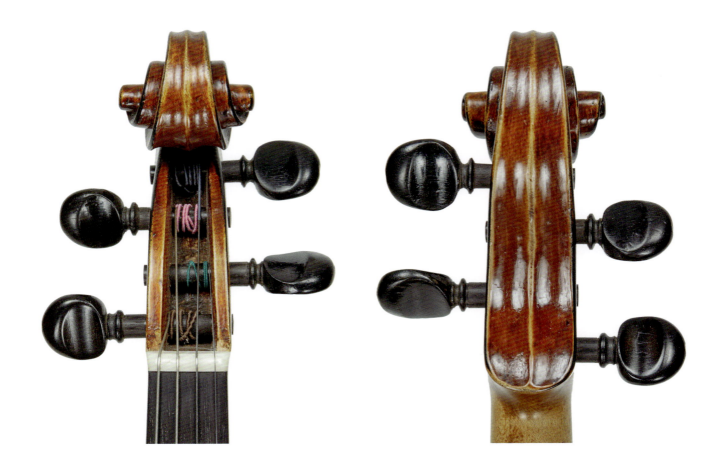
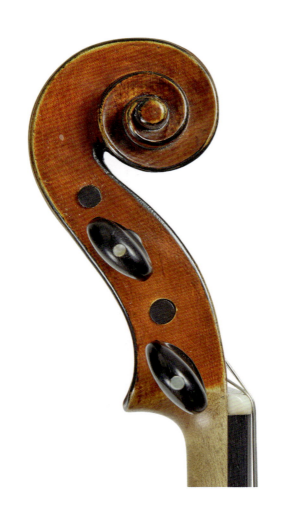
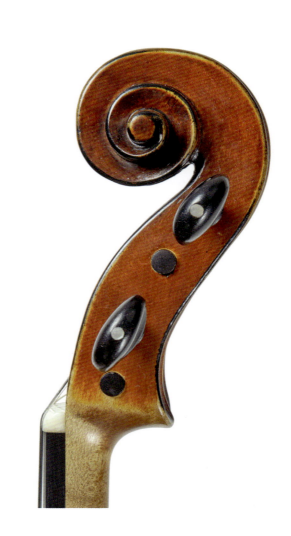

乐器种类：小提琴

制作地：都灵

制作年代：1930

配件：乌木

背板长度：35.40 cm

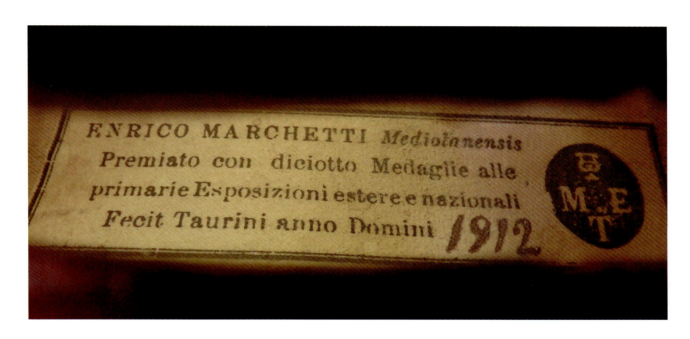

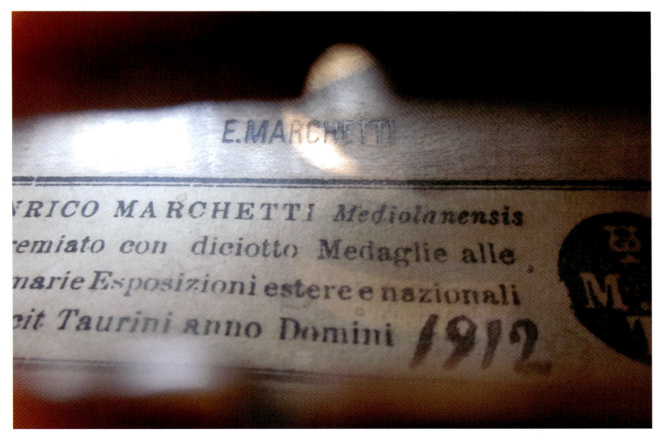

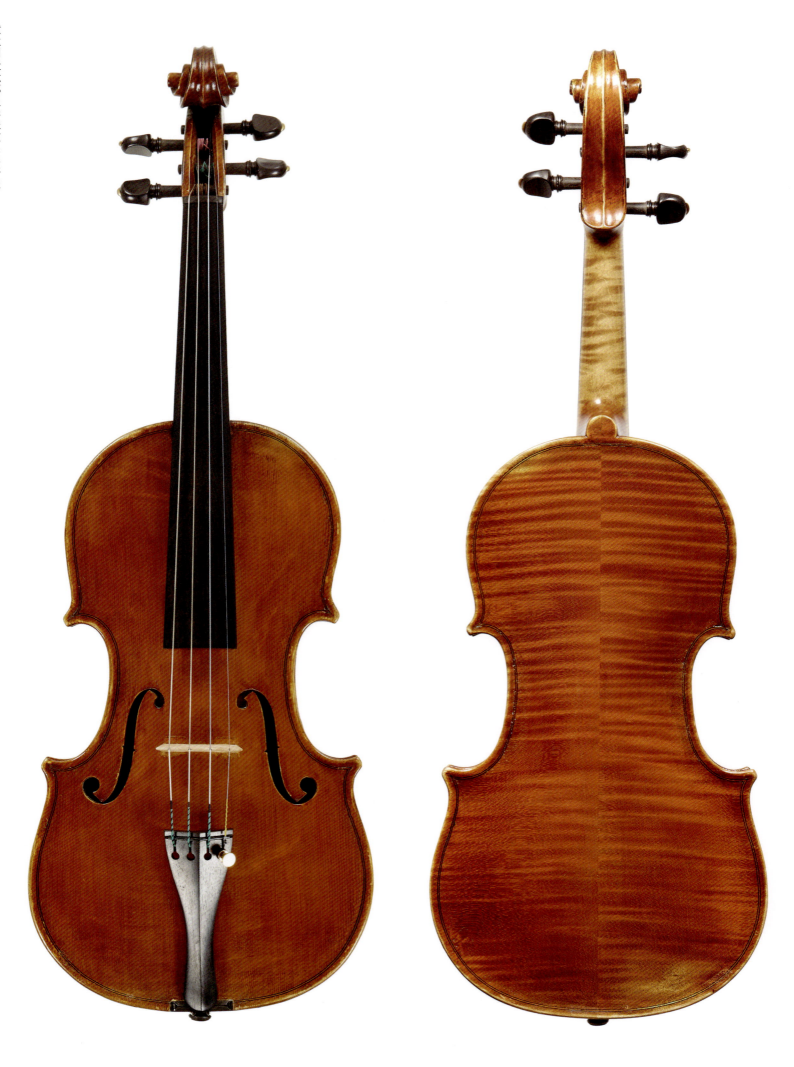

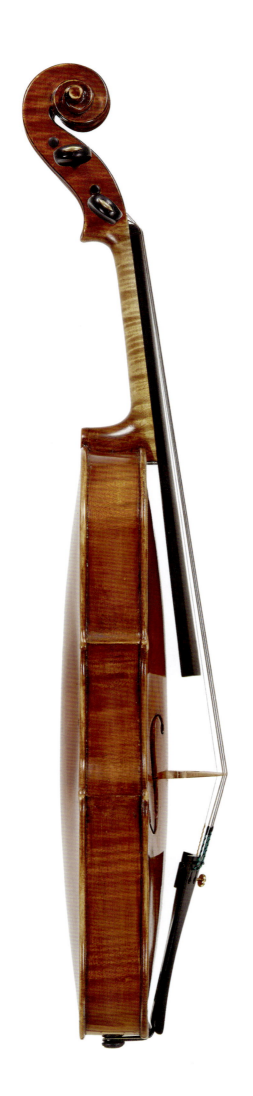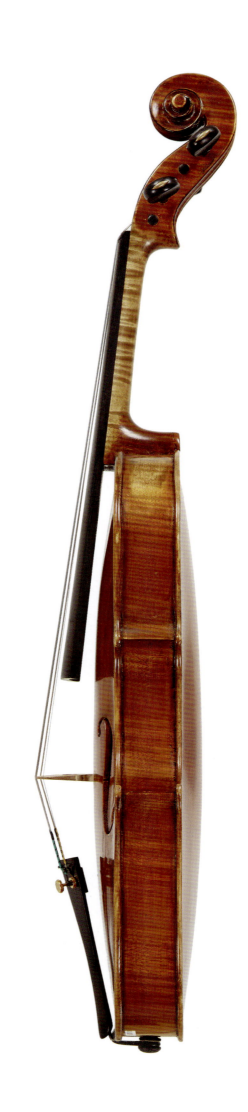

第六章 近代都灵学派后期的代表人物及其作品

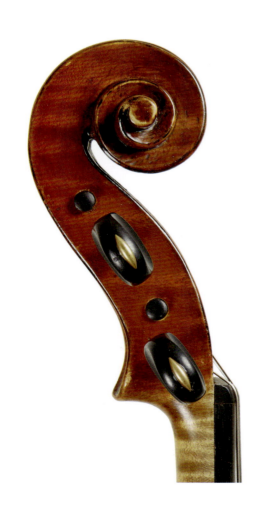
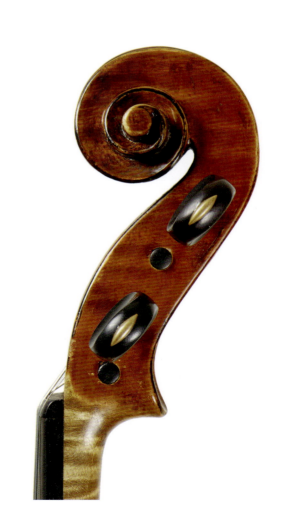

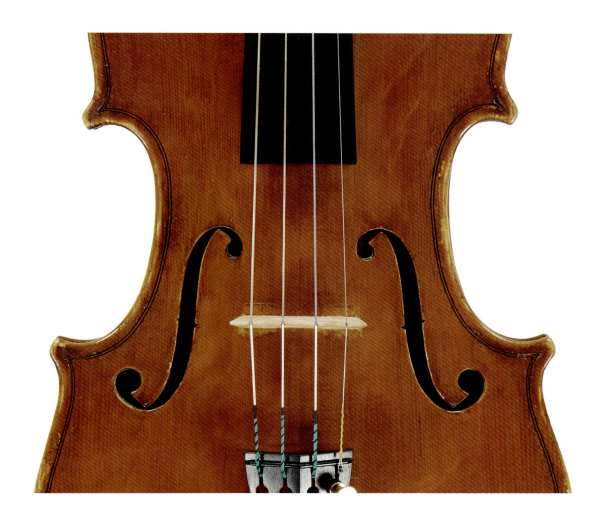

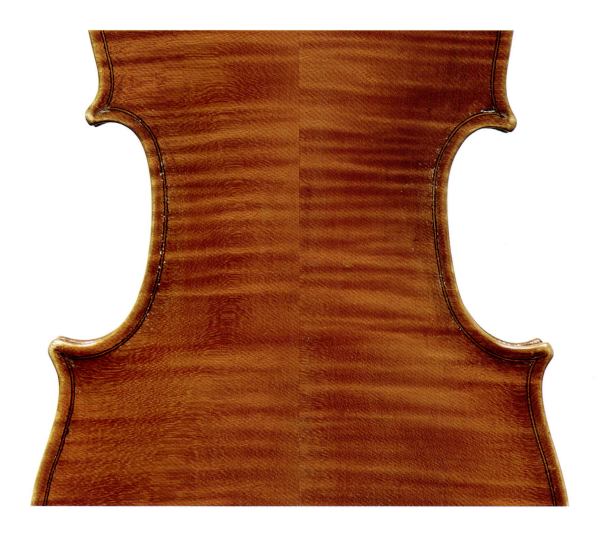

第六章 近代都灵学派后期的代表人物及其作品

乐器种类：小提琴
制作地：都灵
制作年代：1938
配件：乌木
背板长度：35.50 cm
上圆：16.90 cm
中腰：11.10 cm
下圆：21.00 cm

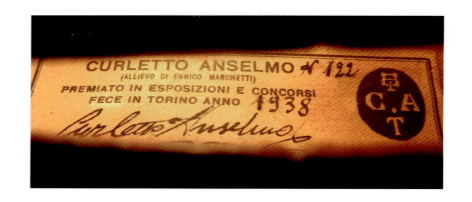

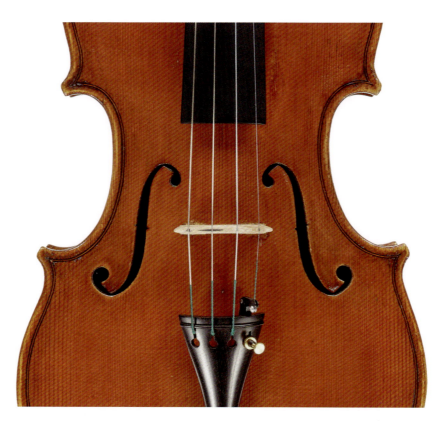

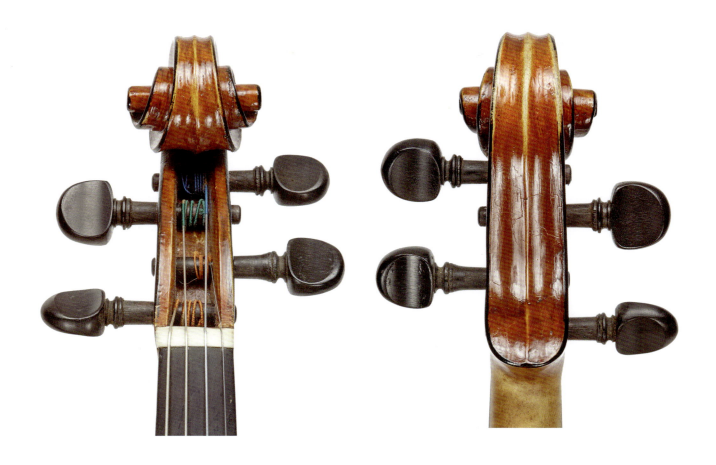
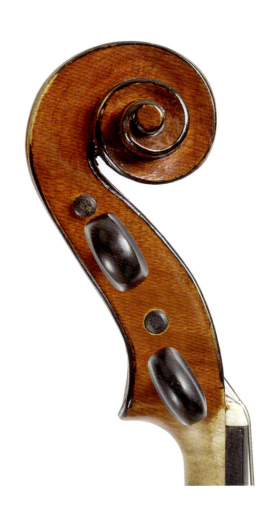
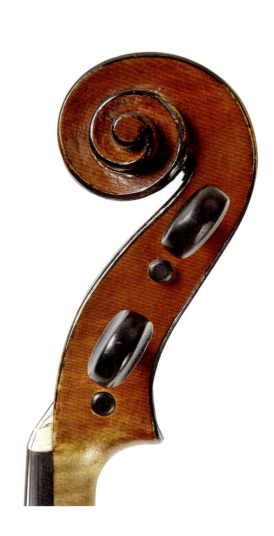

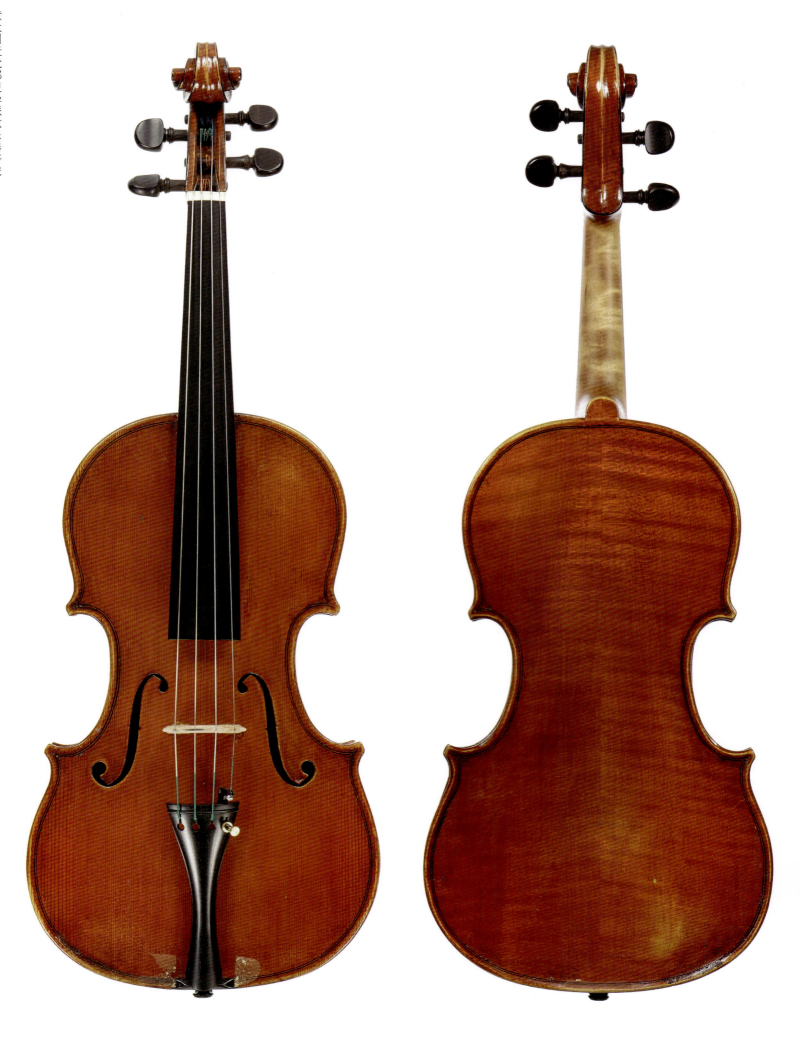

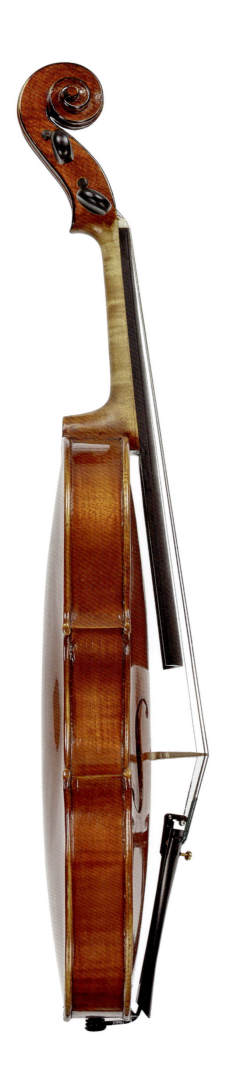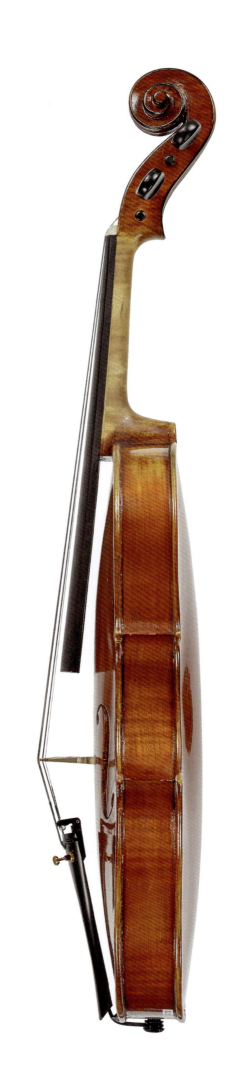

第六章 近代都灵学派后期的代表人物及其作品

乐器种类：小提琴
制作地：都灵
制作年代：1940
配件：乌木
背板长度：35.60 cm
上圆：16.50 cm
中腰：11.30 cm
下圆：20.50 cm

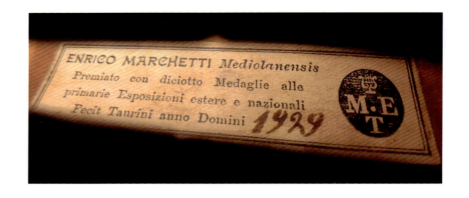

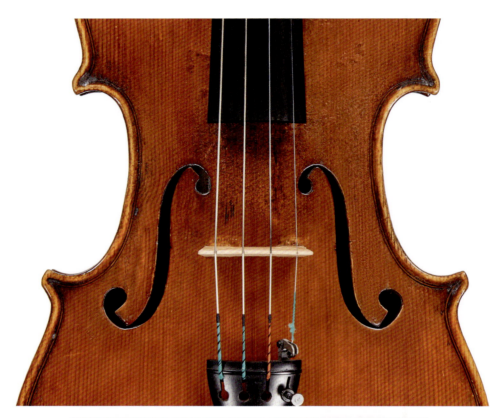

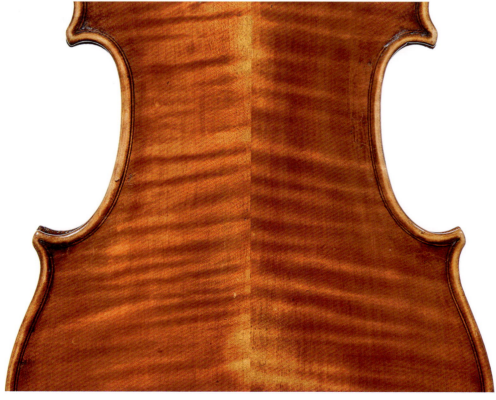

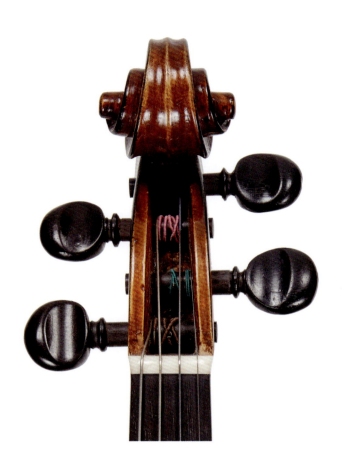
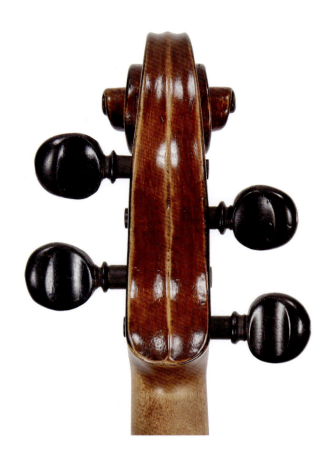
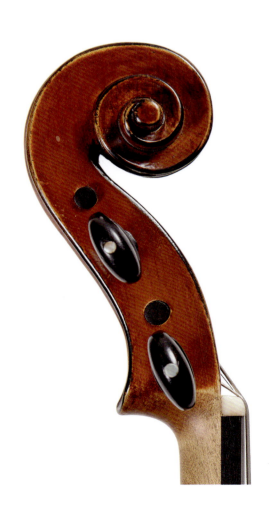
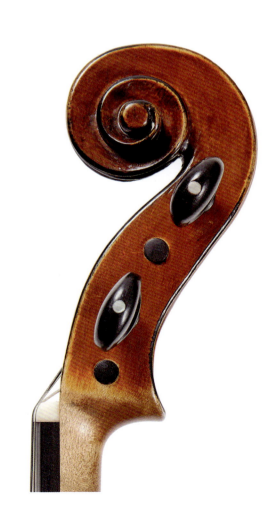

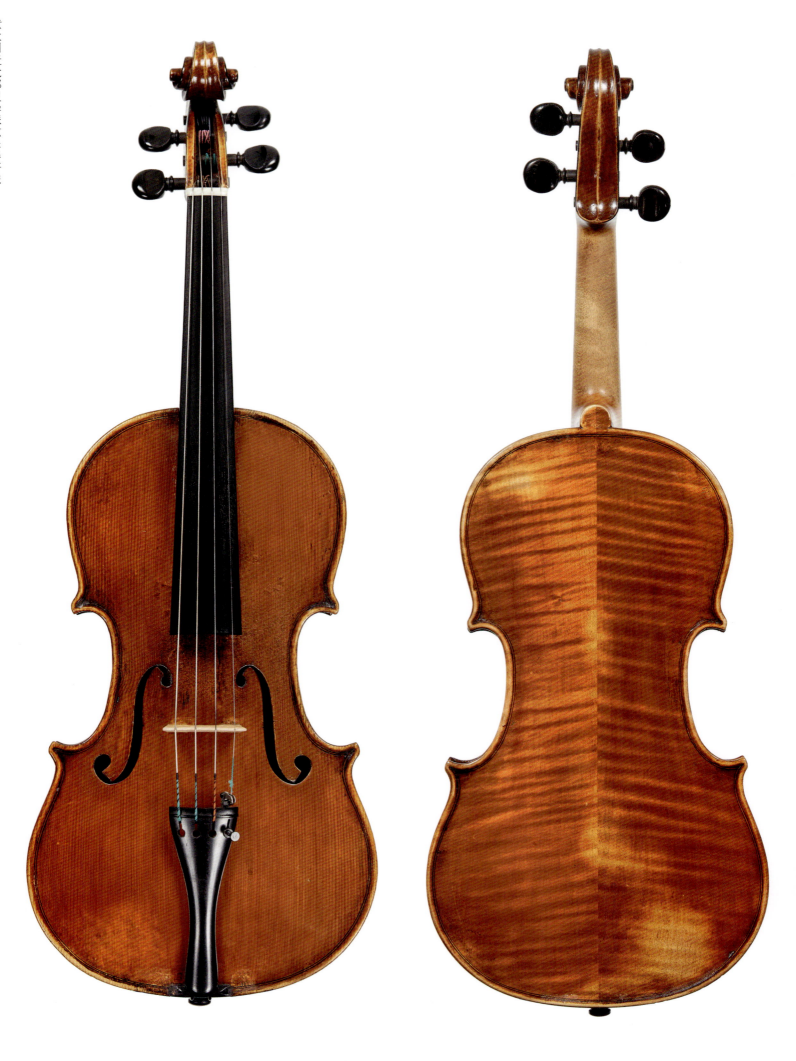

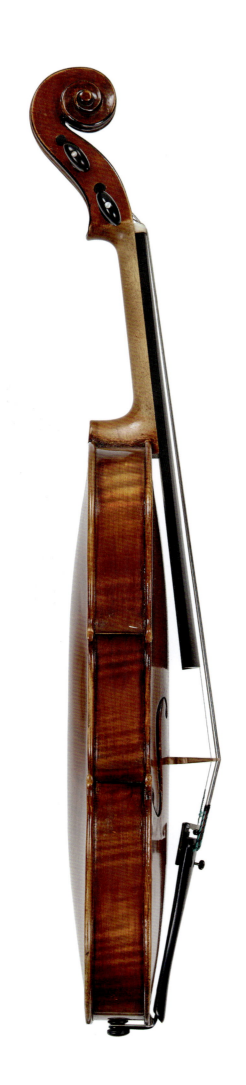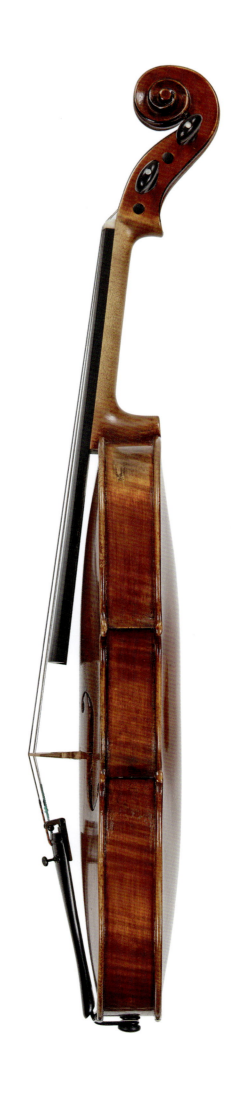

第六章 近代都灵学派后期的代表人物及其作品

12. 恩里克·迪莱洛

恩里克·迪莱洛(Enrico Prochet Didero)，是意大利近代都灵学派中后期极具天赋的制琴师。1890年出生，青年时代师承艾瓦西奥·埃米利奥·古艾拉，学习弦乐器制作艺术。恩里克·迪莱洛经营着一家在都灵当地小有名气的玻璃制品店，业余时间制作各类弦乐器是他品位极高的兴趣爱好。

恩里克·迪莱洛相当推崇近代都灵学派的两位先驱——普莱森达与罗卡。其作品通常也参照两位前辈大师的经典琴型设计制作而成，而且做工精细，选用木材的品质极佳。琴漆通常为橘黄色或橘色，商标"E.Didero"位于琴箱内部。恩里克存世的作品数量相当稀少，拥有与法国学派风格高度相似外观的同时，细节特征与技巧方法也呈现出了意大利近代都灵学派的制琴特点。

恩里克·迪莱洛的创作生涯并不长，1941年卒于意大利都灵。

乐器种类：小提琴　　　　　　　　　配件：乌木
制作地：都灵　　　　　　　　　　　背板长度：35.80 cm
制作年代：1909

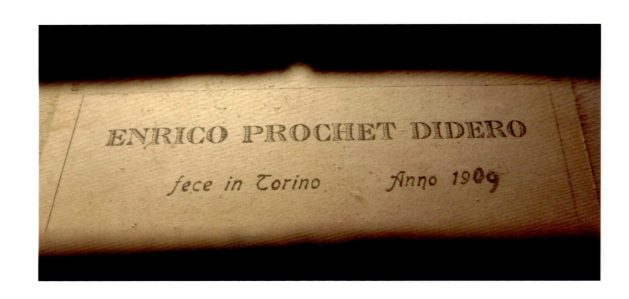

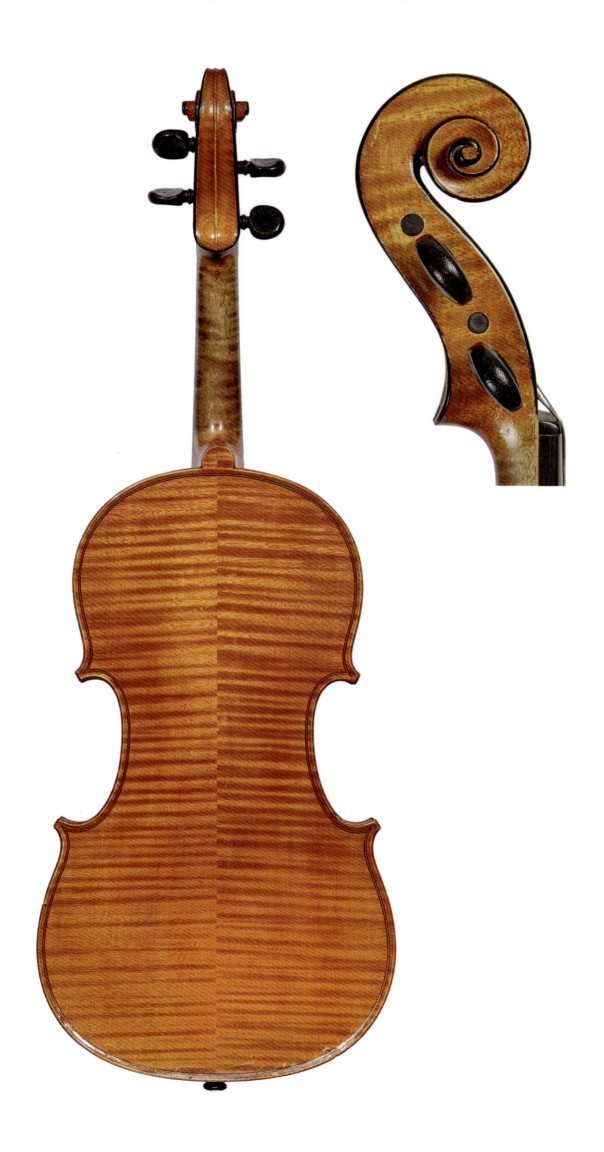

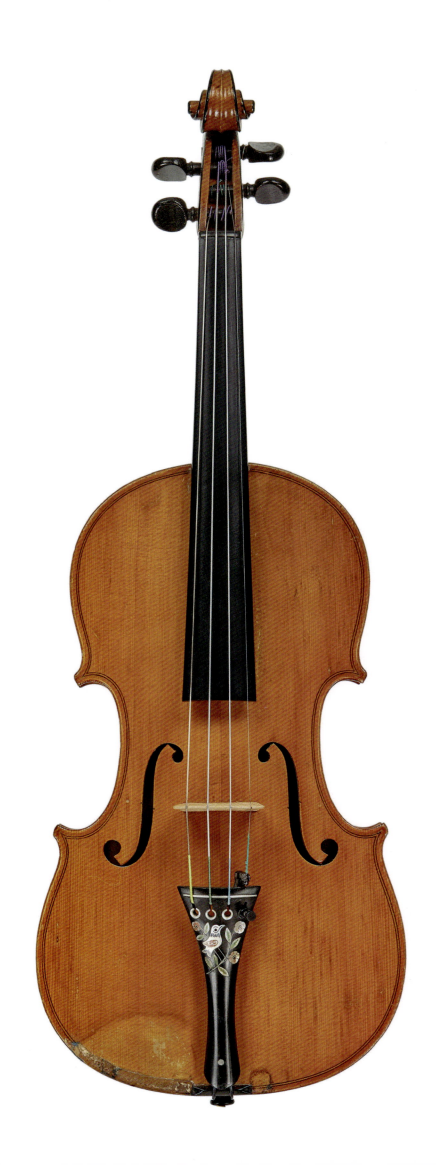

乐器种类：小提琴　　　　　背板长度：35.80 cm
制作地：都灵　　　　　　　上圆：16.20 cm
制作年代：1939　　　　　　中腰：10.80 cm
配件：玫瑰木　　　　　　　下圆：20.30 cm

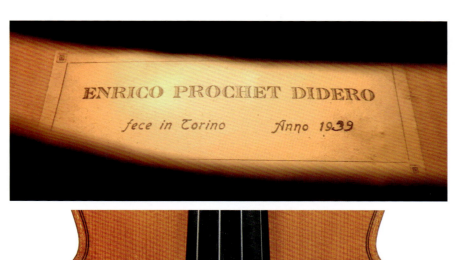

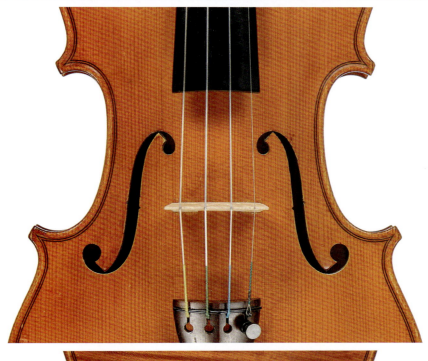

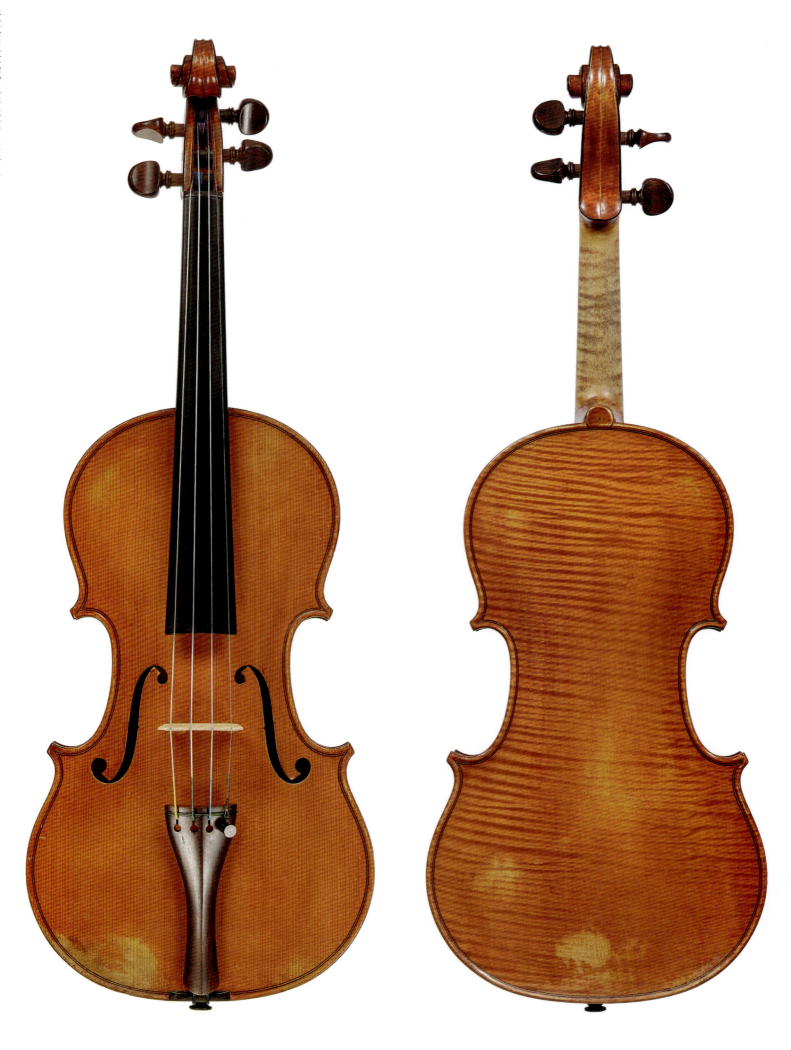

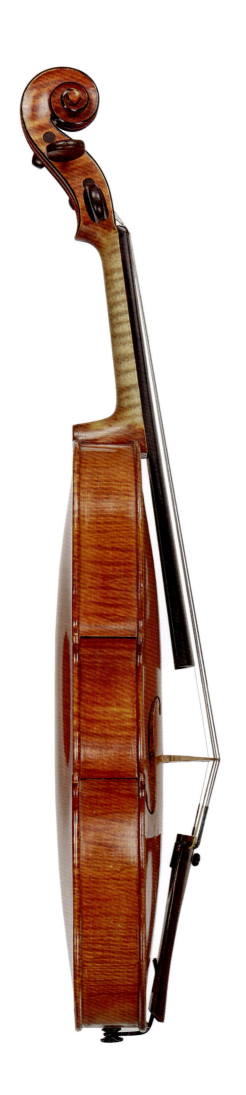
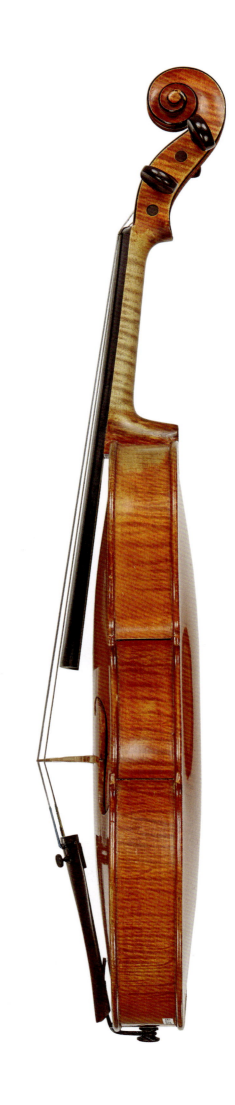

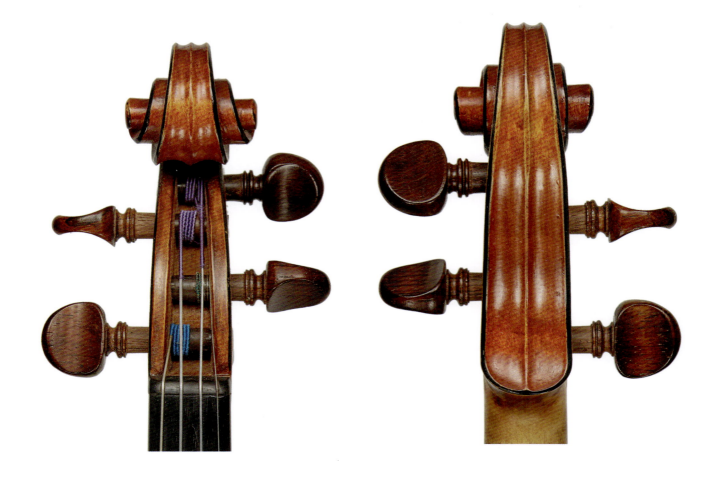

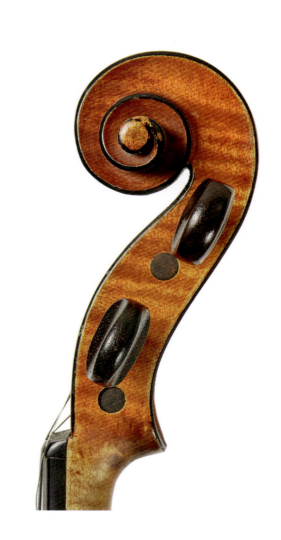

13. 普林尼奥·米凯蒂

普林尼奥·米凯蒂(Plinio Michetti)于1891年1月21日出生在卡里扎诺(萨沃纳省)。婚后米凯蒂携妻子前往萨沃纳定居,并在那里遇到了欧仁·佩鲁兹(约瑟夫·佩鲁兹之子),正是后者将米凯蒂引上弦乐器制作的道路,自此开启了他的职业生涯。

在职业生涯初期,他经常去热那亚的一些乐器工作室参观,如坎迪以及保罗·迪·巴尔比利的工作室,在那里了解了一些弦乐器制作的基础知识。但至今仍没有具体的资料可以证明他是作为学徒还是作为业余爱好者的身份去到这些工作室参观学习的。

在20世纪20年代左右,米凯蒂离开萨沃纳来到都灵,开始为莫鲁托乐器商务公司工作,该公司销售各种类型的乐器。后来米凯蒂在莱切25号开设了自己的独立运营工作室,并几乎一直在那里工作到职业生涯结束。

与艾瓦西奥·埃米利奥·古艾拉一样,米凯蒂也是一位较为保守且一直保持低调的制琴师。他从不为工作室刊登广告,甚至拒绝被列入都灵的商业名录中。但米凯蒂经常会参加各种乐器展览和比赛,在展览和比赛的名录中可以频繁地看到他的名字。

1928年,普林尼奥·米凯蒂在都灵的国际展览会上获得了银奖;1949年在克雷莫纳的展览上展示了四把小提琴和一把中提琴,并以此获得了一个铜奖和一个荣誉奖。他还参加了许多城市的比赛,例如在佛罗伦萨(1951年和1957年)、罗马(1952年和1956年)、米兰(1953年)、阿斯科利皮切诺(1955年和1959年)、安科纳(1957年)、佩格利(1958年)以及巴诺卡瓦洛(1968年)举办的各种乐器比赛。

其大部分的作品并不为人所熟知,但却具有独特的艺术性。米凯蒂的大多数作品上都没有贴上自己的标签,尽管有着法格尼奥拉、奥多内以及其他著名的都灵学派制琴大师们的标签,但他制作的乐器却因极高的辨识度而不会被误认。

米凯蒂在职业生涯中使用了许多不同的琴型。他曾模仿过法格尼奥拉和奥登的弦乐器作品,但并不只是为了简单的仿制,而更多的是抱着学习的心态向大师们致敬。除了法格尼奥拉与奥多内的作品外,米凯蒂还使用了其他大师琴型作为创作的参考,如耶稣·瓜乃里。1925年至1935年是米凯蒂职业生涯的黄金时期,他最优秀的作品便诞生于这一时期。

米凯蒂在职业生涯中的不同阶段所使用的清漆成分也存在很大差异。早期米凯蒂使用的鲜红色清漆可能由于成分中含有苯胺,导致数年后出现龟裂的问题。

黄金时期他还使用了不同深浅的橙黄以及橙棕色系的清漆,获得了比红色清漆更好的效果。

米凯蒂一生中使用过几种不同类型的标签,标签上记载的信息大多是自己的签名以及品牌等内容,他有时还会效仿法格尼奥拉在乐器内部的上方签名。

琴头和镶线是米凯蒂的作品中最独特与最典型的特征,同时在他的大部分作品中,都使用了利古里亚近代热那亚学派的结构方法来制作衬条(都灵学派大多采用柳木制作)。

米凯蒂于1991年10月13日去世,享年100岁。

乐器种类：小提琴　　　背板长度：36.10 cm
制作地：都灵　　　　　上圆：16.50 cm
制作年代：1927　　　　中腰：11.30 cm
配件：乌木　　　　　　下圆：20.70 cm

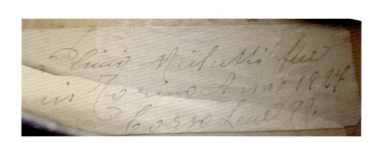

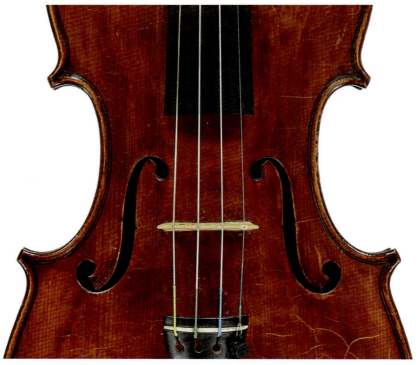

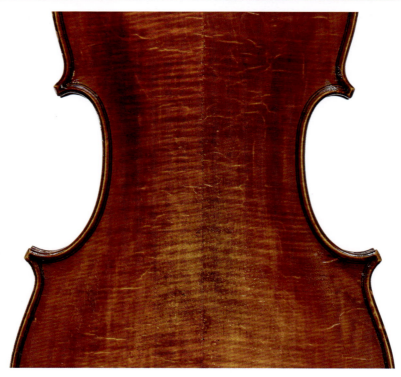

第六章 近代都灵学派后期的代表人物及其作品

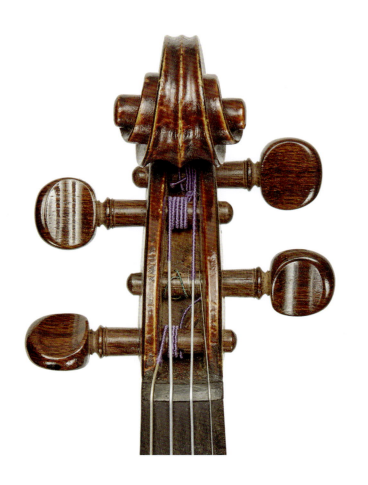
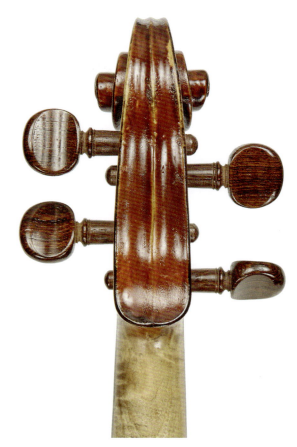
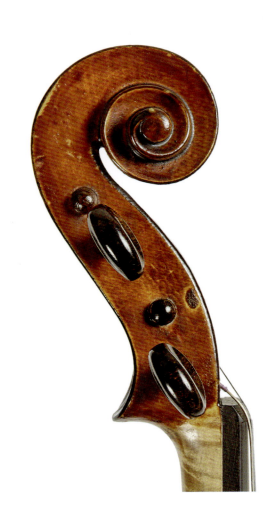
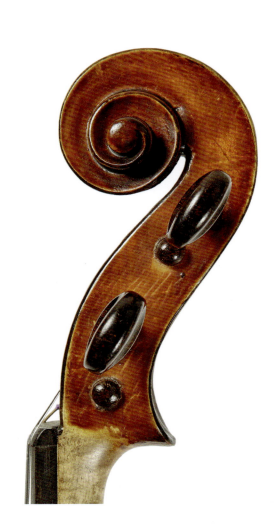

533

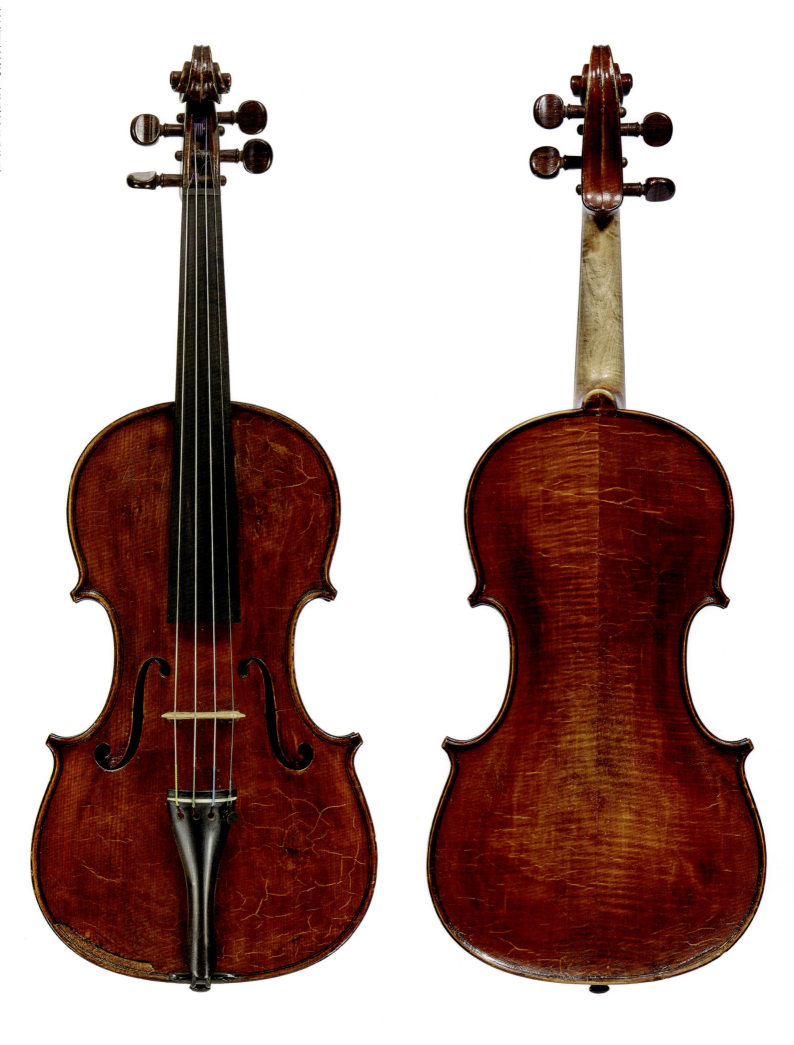

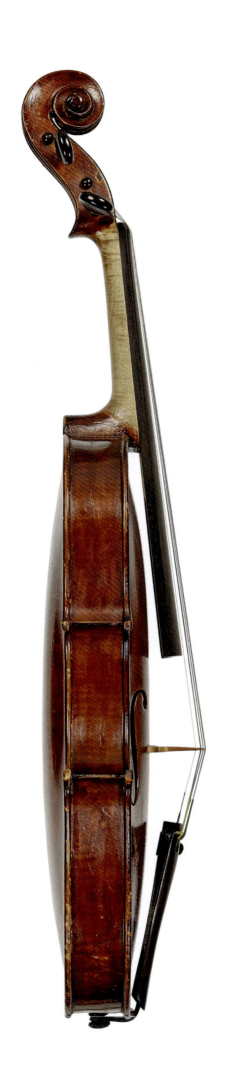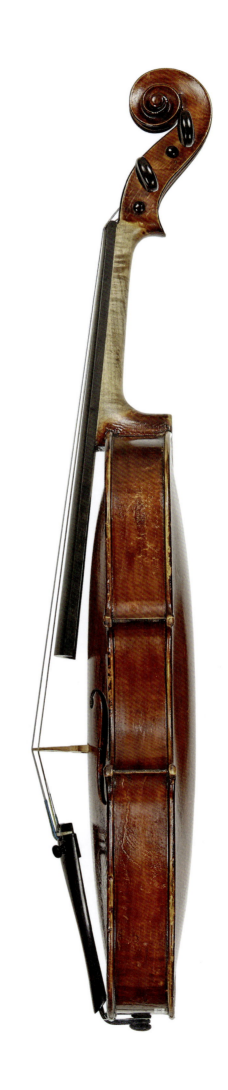

乐器种类：小提琴	背板长度：35.70cm
制作地：都灵	上圆：16.60cm
制作年代：1931	中腰：11.20cm
配件：乌木	下圆：20.70cm

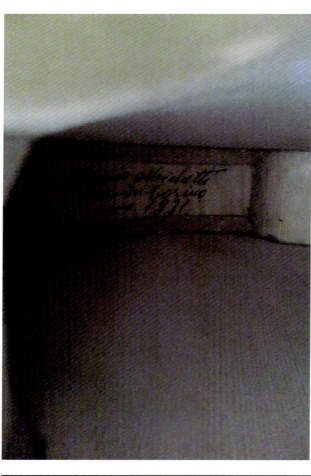

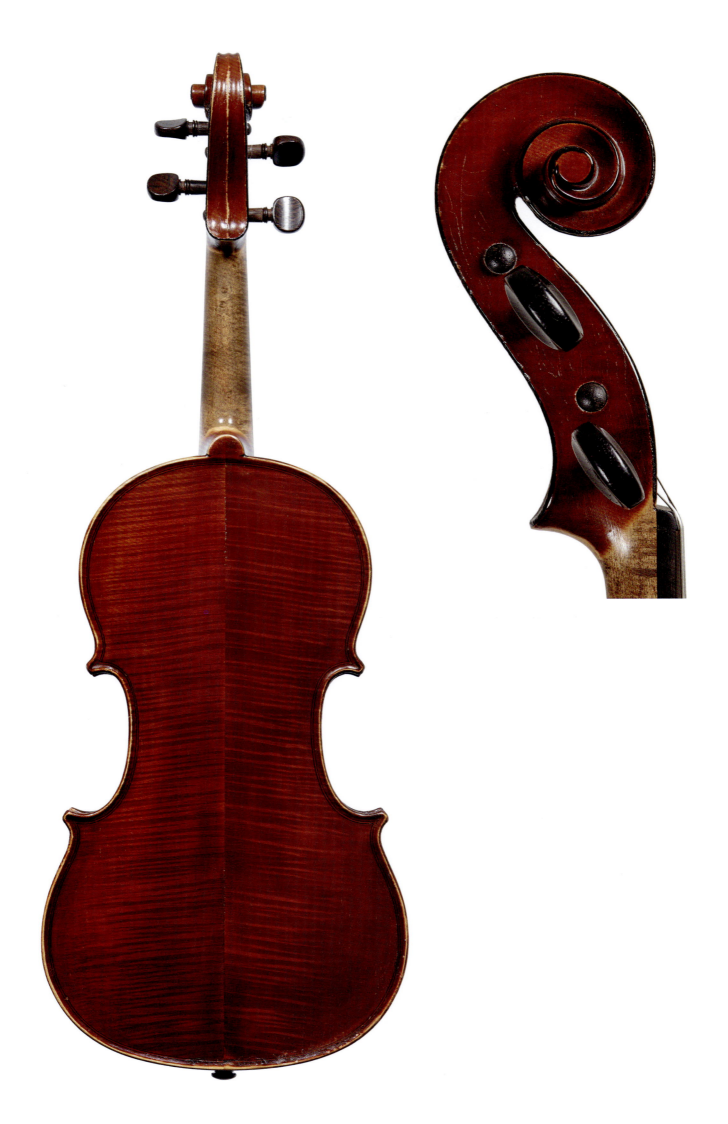

意大利近代都灵学派弦乐器研究

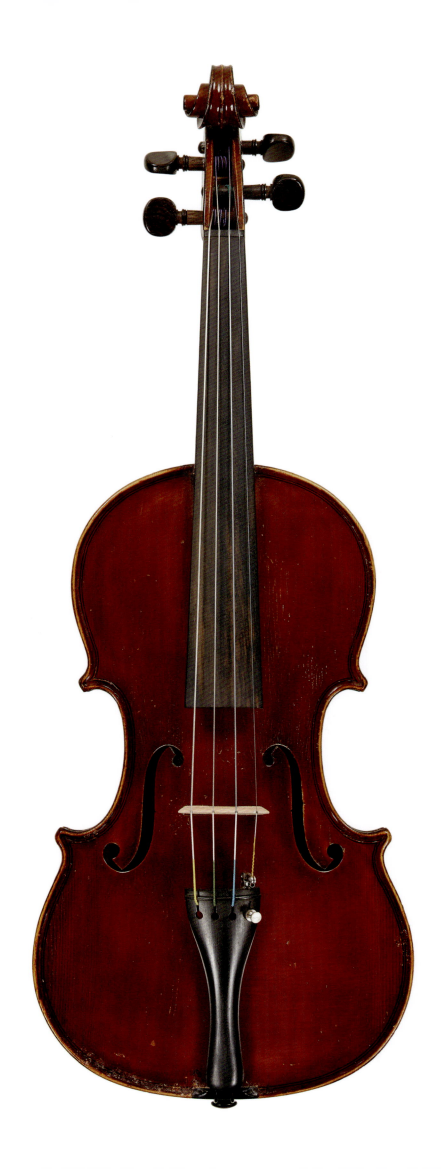

乐器种类：小提琴
制作地：都灵
制作年代：1939
配件：黄杨木
背板长度：35.60 cm

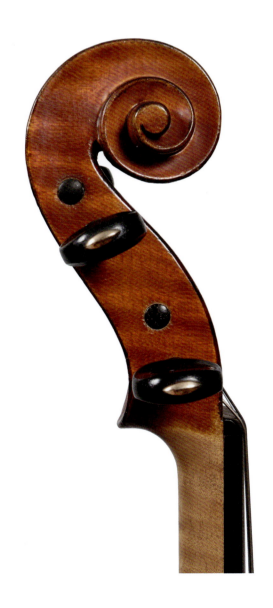
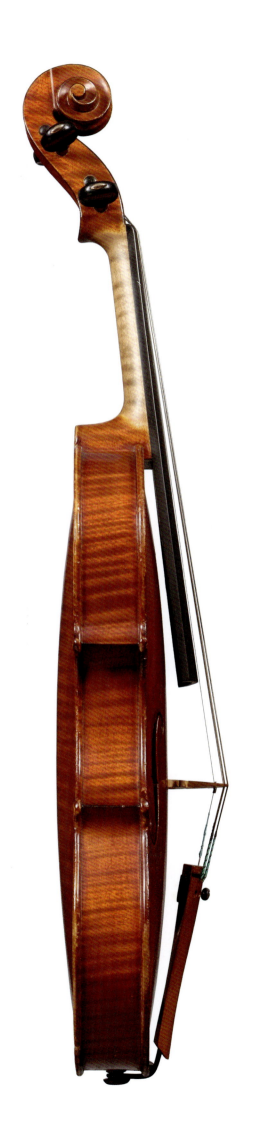

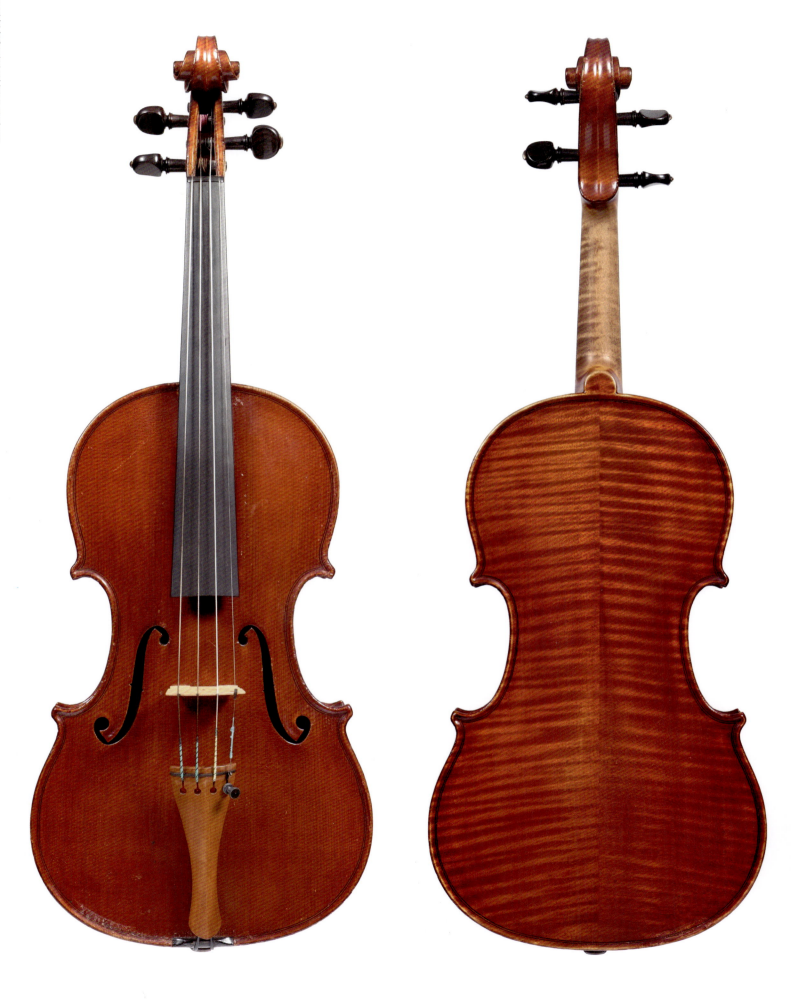

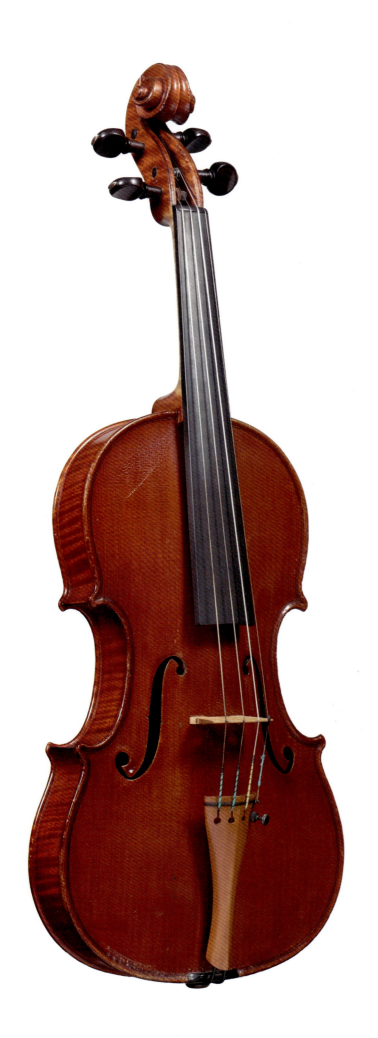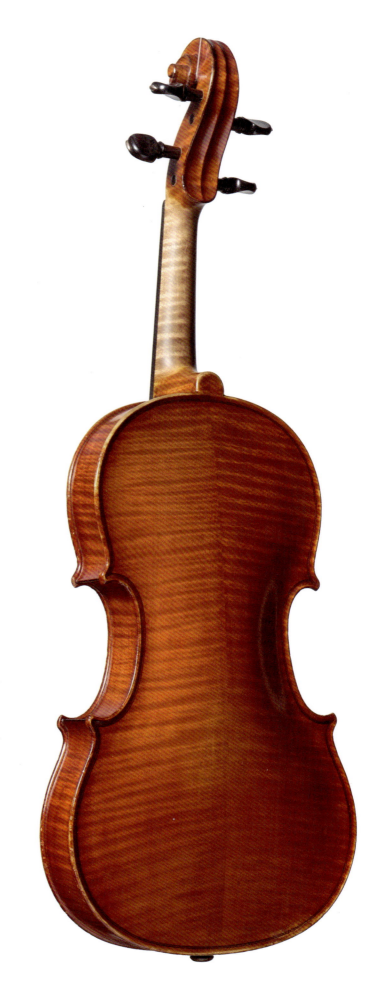

乐器种类：小提琴
制作地：都灵
制作年代：1961
配件：乌木
背板长度：35.20 cm

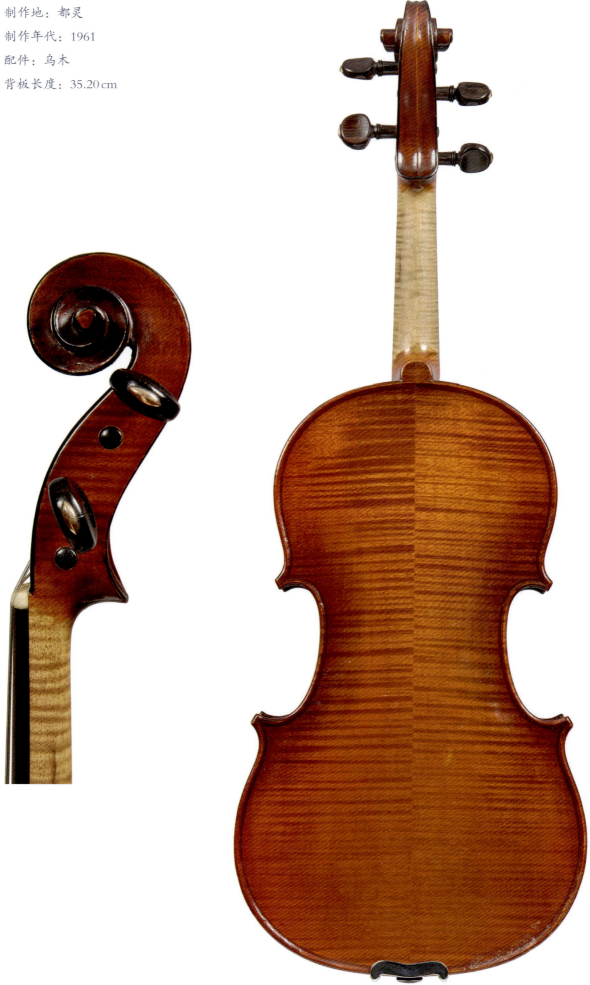

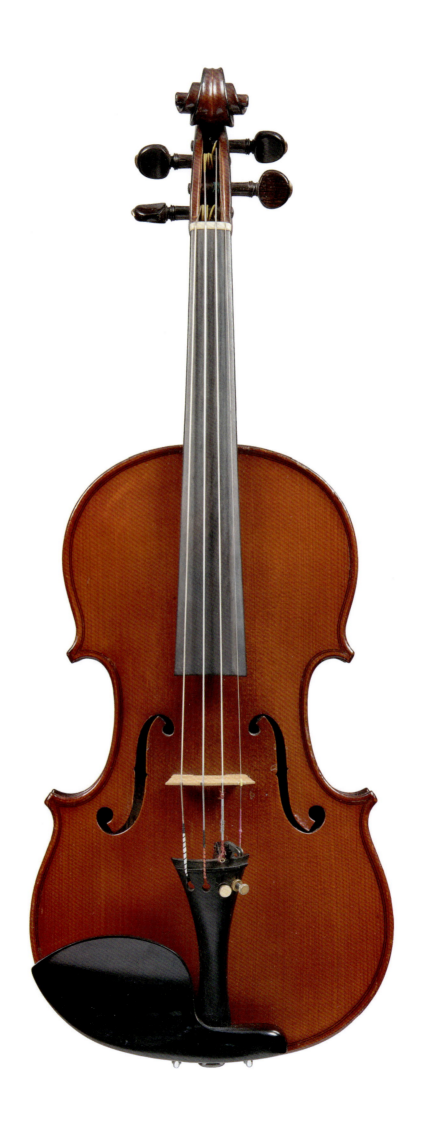

14. 保罗·瓜达尼尼

保罗·瓜达尼尼(Paolo Guadagnini)，弗朗西斯科·瓜达尼尼之独子，瓜达尼尼家族第六代传人，也是这个横跨三个世纪的古老家族中最后一位制琴师。

1908年5月24日出生于都灵，在父亲的影响下，保罗从童年开始学习弦乐器制作的基本知识，而当时的瓜达尼尼家族在都灵的影响力大不如从前，弗朗西斯科为了提高儿子的技术水平，将他送到法格尼奥拉的工作室继续深造。很快保罗就展现出了自己在弦乐器制作领域的独特天赋，并迅速在竞争激烈的都灵弦乐器制作界占领了一席之地。

保罗承袭了父亲的制作风格，创作了几支品质相当不错的弦乐器，同时调配出了一种能够随时间由浅变深的橘红色琴漆，这也是其作品风格特征有别于父亲弗朗西斯科的辨识点。

保罗·瓜达尼尼的职业生涯十分短暂，一生只独立制作了20多件乐器，其中大部分都诞生于职业生涯初期的学习阶段。在参与家族事务之后，保罗便将工作重心转移到了打理生意及古乐器修复方面，从而接替父亲成为瓜达尼尼家族的顶梁柱。

保罗·瓜达尼尼在第二次世界大战时被征召入伍。不幸的是，1942年12月28日在一场海战中，战死于伽利略号军舰。

乐器种类：小提琴
制作地：都灵
制作年代：1929
配件：苏木
背板长度：35.60 cm
上圆：16.90 cm
中腰：11.70 cm
下圆：21.00 cm

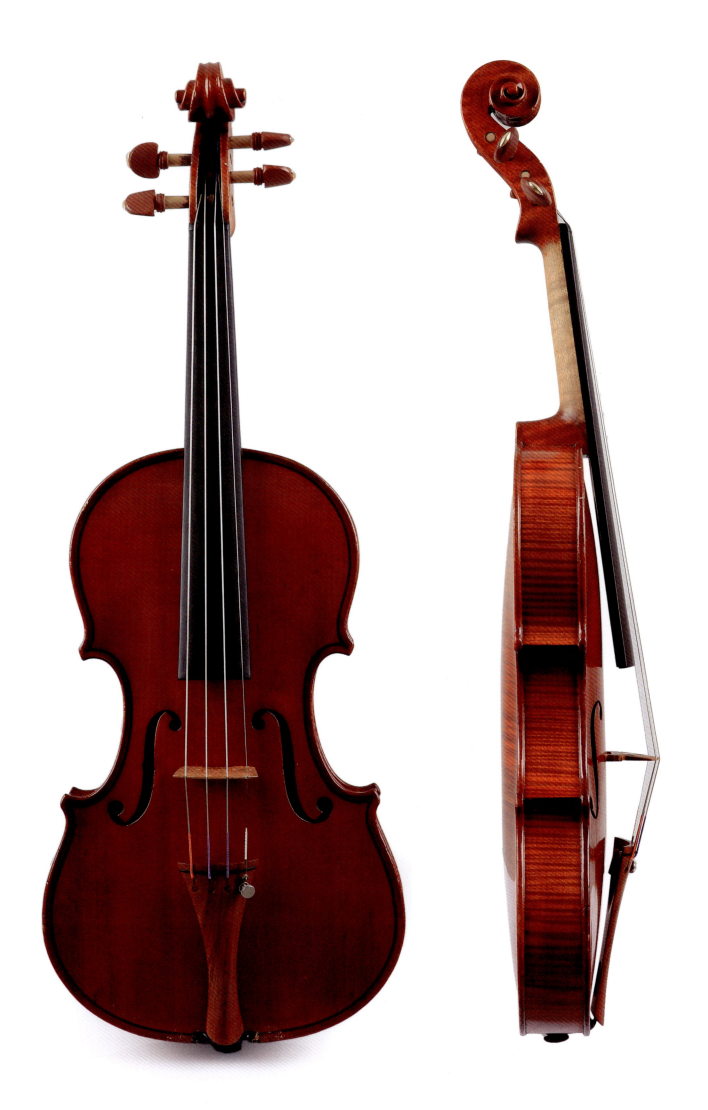

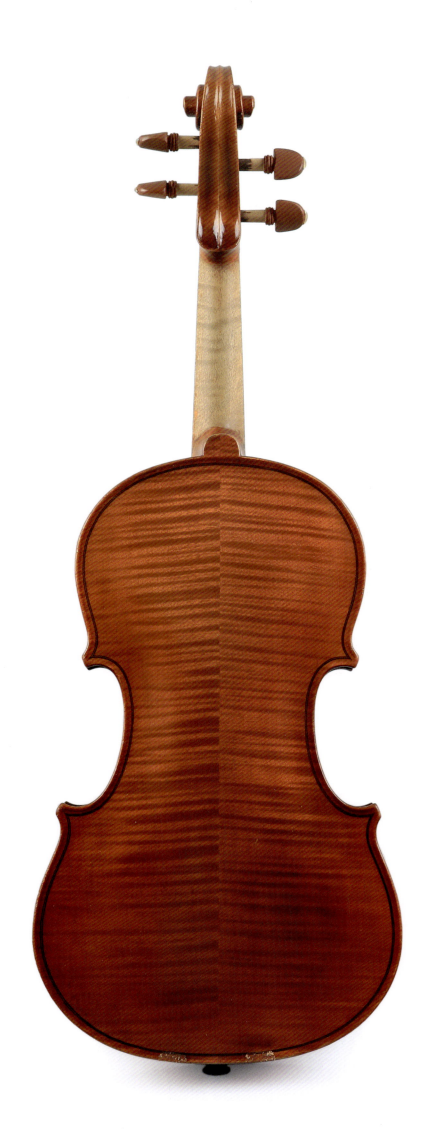

乐器种类：小提琴
制作地：都灵
制作年代：1936
配件：乌木
背板长度：35.50 cm

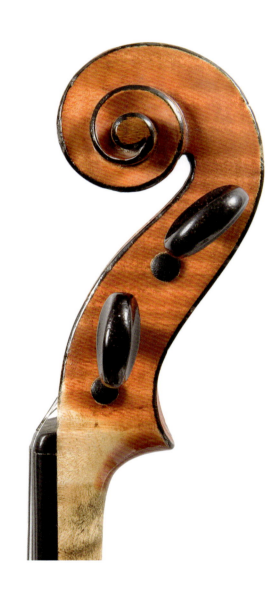
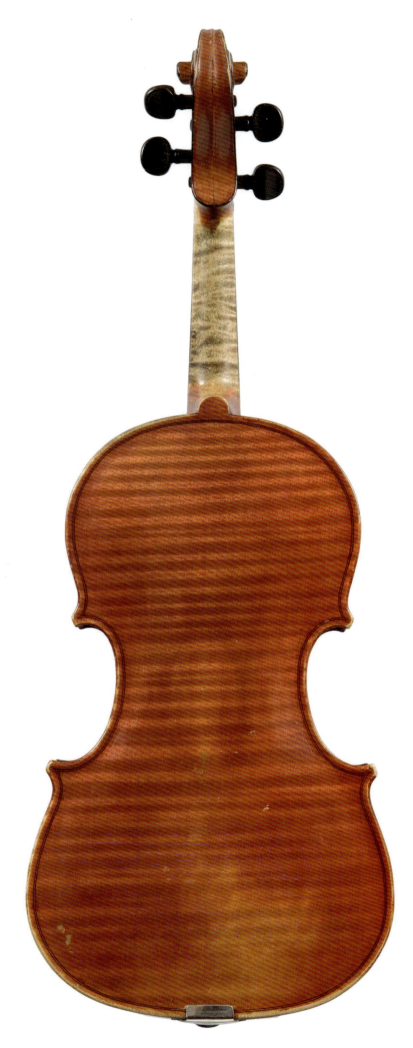

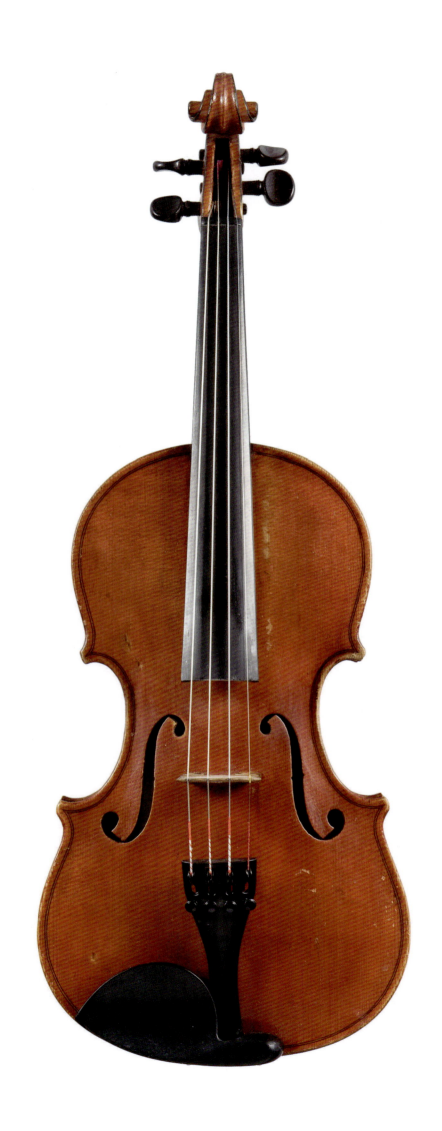

15. 安尼拔洛托·法格尼奥拉

安尼拔·法格尼奥拉有一个远大的理想：仿效瓜达尼尼家族和过去伟大的克莱蒙纳家族，建立一个真正的小提琴制作王朝式的家族。这个想法可能是在他的儿子罗伯托出生之后形成的，并且随着时间的流逝变得越来越迫切。但由于儿子的年纪还太小，他的计划显然在很长的一段时间内都不会实现。但安尼拔·法格尼奥拉并没有因为后继无人而过于发愁，因为他弟弟马塞洛的儿子安尼拔洛托（Annibalotto Fagnola）准备跟随叔叔安尼拔·法格尼奥拉的脚步，进入弦乐器制作的世界。

安尼拔洛托的全名是安尼拔·多梅尼科·路易吉·玛丽亚·法格尼奥拉，为了和叔叔安尼拔·法格尼奥拉的名字区分开而通常被家人称为安尼拔洛托。安尼拔洛托于 1910 年 5 月 2 日出生在都灵，接受过正规的教育。在上完小学后，他又在一所技术学校学习了三年，与此同时还自学了法语。

安尼拔洛托在 16 岁左右遵从父亲的意愿进入了叔叔的制琴工作室。尽管安尼拔洛托并不是因为热爱而从事这一行业的，但他却展现出了较高的天赋与能力，有着成为专业制琴师的潜力：要知道，初学者在刚学习弦乐器制作的时候往往会经历各种挫折，即使是安尼拔·法格尼奥拉这样优秀的制琴大师也没能幸免，但安尼拔洛托却是个意外，在经过一些训练后，他很快就结束了弦乐器制作训练的启蒙。

不久后，安尼拔洛托完成了自己人生中的第一件作品，并且在 20 岁的时候安尼拔洛托就已经对外宣传自己是独立的弦乐器制作师了。在职业生涯初期，安尼拔洛托不甘于模仿他人的作品，开始寻求自己的个人风格。安尼拔洛托认为自己的作品与叔叔安尼拔·法格尼奥拉的作品的区别首先就在于 F 孔的设计。设计一个位置合理且带有个人风格的 F 孔，对于一些经验丰富的制琴师来说都不算易事，往往得花费一年左右的时间，因此该部位的设计也是不同制琴师之间风格差异最明显的特征之一。

年轻的安尼拔洛托敢于主动去寻求与身为权威制琴师的叔叔不同的制作风格，这点就已经值得被肯定，且安尼拔洛托不负众望，制作出了带有明显个人印记的弦乐器作品，此时的他完全可以被称得上是一名天赋异禀的制琴师。如果不是因为生活把他与弦乐器制作越推越远，他一定可以在安尼拔·法格尼奥拉的指导下继承并发扬法格尼奥拉家族的优秀技艺，成为一个与叔叔一样优秀的弦乐器制琴师，为近代都灵制琴学派的发展做出更多贡献。

鉴于他创作的弦乐器数量不多，流传至今的更是少之又少，因而对其作品做出全面的概括是一件没有办法完成的事。但这里展示的安尼拔洛托在 1928 年制作的小提琴可以让我们大致评估出他在学徒生涯结束时的制琴能力。这件作品至少表明，安尼拔洛托·法格尼奥拉接受的训练并不局限于单一的技术方面，他必然还研究过制作风格和弦乐器制作历史方面的课程。

边角的处理规范而统一，琴头和 F 孔的设计是整件作品中最成功的地方，但也能看出此时的安尼拔洛托仍然缺乏足够的制作经验。

安尼拔洛托在 20 岁时被征召入伍，于 1930 年夏天开始在威尼斯服役，他的第一个任务是担任号手。在 1933 年 3 月退伍后，安尼拔洛托再次于 1935 年 9 月被召回，服役了一年多。

几年的军旅生涯与长时间离开都灵造成的影响，使得弦乐器制作最终只能成为安尼拔洛托的兼职。安尼拔洛托在退伍之后与父亲居住在一起，成为一名医院的护工。这项工作是轮班制，工作时间不固定，可以与他在叔叔安尼拔·法格尼奥拉工作室的兼职相协调。

1939 年安尼拔·法格尼奥拉去世，安尼拔洛托在父亲马塞洛的帮助下继承了叔叔的工作室，以及工作室内的制琴工具与未使用过的木材。但安尼拔洛托第二段职业生涯的时间比第一段更短，一方面是因为他没有足够的资源与商业经验来承担经营法格尼奥拉工作室的重任，另一方面则是工作室的生意在第二次世界大战的影响下变得愈发惨淡。因此，在 1940—1945 年间，安尼拔洛托几乎没有再制作过乐器。在战争结束后，安尼拔洛托回到了都灵郊外的科莱格诺医院继

续担任护工,并在那里一直工作到退休。在医院经历了各种晋升后,安尼拔洛托彻底结束了他身为制琴师的职业生涯。

从此之后安尼拔洛托再没有制作过任何乐器,他叔叔留下的大部分制作乐器所需的材料也在几次搬家的过程中丢失了。1968年,安尼拔洛托和他的家人搬到了库米亚纳,一个位于都灵以西的小镇。他在那里生活了16年,并更换了两次住所。

1984年12月17日,安尼拔洛托·法格尼奥拉因肺炎去世,被埋葬在库米亚纳的小"德拉·韦尔纳"公墓,直到现在他仍然安息在那里。

随着他的去世,"法格尼奥拉王朝"的故事也结束了。尽管安尼拔·法格尼奥拉曾试图让儿子产生关于弦乐器制作方面的兴趣,也曾向侄子安尼拔洛托传授了混合清漆等独门技术,但并没有成功地将自己宝贵的工艺代代传承下来。曾寄予希望的侄子安尼拔洛托在后来没有成为专职制琴师,也没有将制琴奥秘传给其他人。但安尼拔洛托在叔叔安尼拔·法格尼奥拉在近代都灵学派弦乐器制作史上所拥有崇高地位的旁边始终占据了一席之地。

乐器种类:小提琴
制作地:都灵
制作年代:1928
配件:乌木
背板长度:35.60 cm

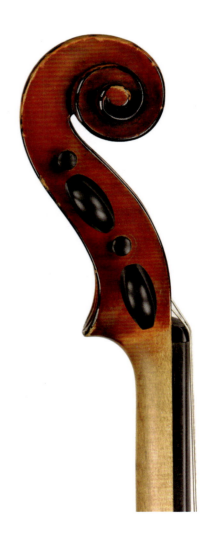

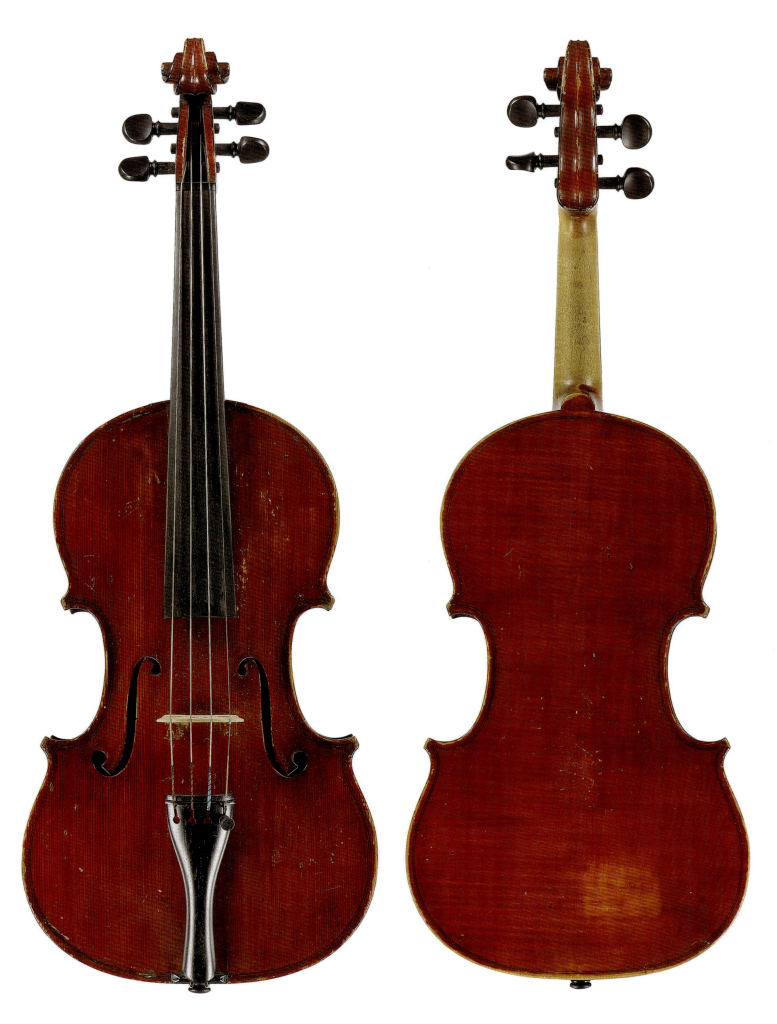

16. 阿尔纳多·莫拉诺

阿尔纳多·莫拉诺(Arnaldo Morano)是20世纪意大利都灵学派末期代表人物之一。

阿尔纳多出生于1911年,在童年时便开始工作,受祖父的影响开始对木制品艺术产生兴趣。其职业生涯的初期自学入行,后成为安赛默·库莱托的追随者。

阿尔纳多·莫拉诺从经典的古代克莱蒙纳学派作品的琴型设计中获得灵感,并以当时杂志上乐器图片背面的数据参数作为参考,在18岁时制作出了人生中第一把小提琴。在从军队退伍后,莫拉诺开始全身心投入弦乐器制作的工作中。

阿尔纳多·莫拉诺带着一把小提琴与一把中提琴参加了1937年在克莱蒙纳举办的为纪念斯特拉迪瓦里逝世200周年的国际展览。但这次参展他是以"非竞赛"身份参加的,因为他在赛前没有寄送申请表。也正是在这次展览中莫拉诺认识了非常欣赏自己作品的安萨尔多·波吉。之后又参加了1949年举办的展览,被授予了金奖。

阿尔纳多·莫拉诺制琴工艺精细严谨,参考了斯特拉迪瓦里、瓜乃里以及瓜达尼尼的经典琴型设计;调配的琴漆则是以金黄色打底的红棕色,色泽纯透;所选用的木材质地坚韧,稳定度高。

二战结束之后莫拉诺将工作重心转移到古弦乐器修复领域,其高超技艺的修复术使他成为当时意大利最有名的古董乐器修复大师,许多欧洲有名的音乐家都专程前往莫拉诺的工作室,并委托他修复或调整手中的名贵乐器,因此莫拉诺也经手过许多名琴的交易。

在职业生涯后期,他再次专注于制作弦乐器,在这一时期他依然采用了擅长的古代克莱蒙纳学派大师们的经典设计模型,并给作品使用了质地优良的橙红色清漆。

阿尔纳多·莫拉诺2007年在意大利罗西尼亚诺去世。他的作品受到了众多音乐家与收藏家的追捧与喜欢,其制琴艺术也代表着近代都灵学派传承最后的荣光。

阿尔纳多.莫拉诺在不同时期使用的标签

乐器种类：小提琴
制作地：都灵
制作年代：1960
配件：乌木
背板长度：35.50 cm

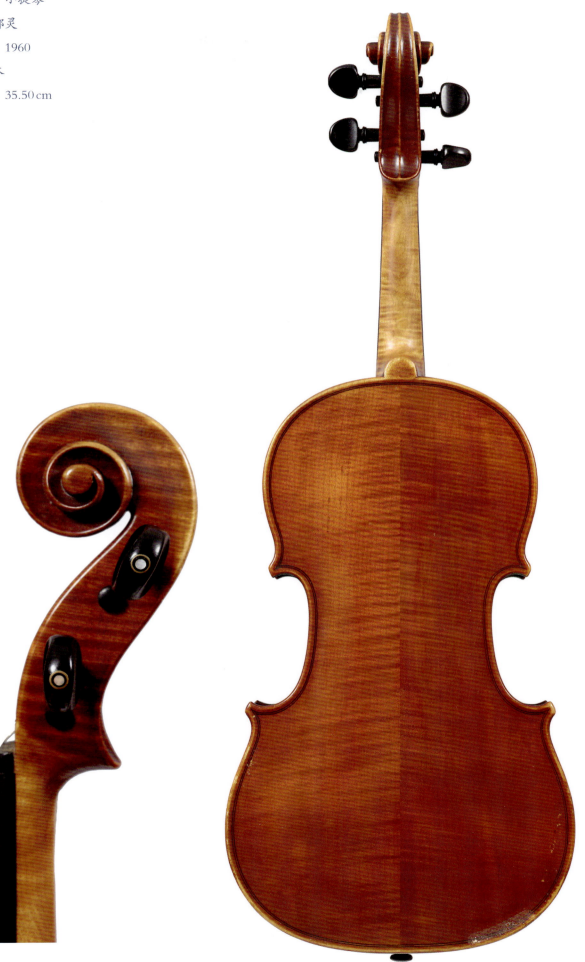

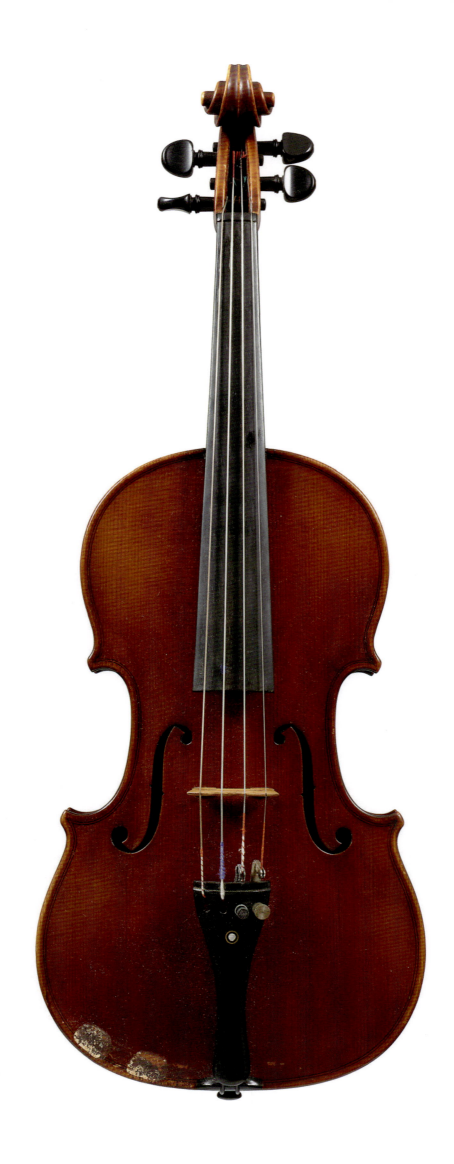

17. 达里奥·维尔涅

达里奥·维尔涅(Dario Verne),是意大利近代都灵学派晚期硕果仅存的传统制琴师之一。

在1970年意大利班亚卡瓦罗国际制琴比赛中,达里奥·维尔涅以一把耶稣·瓜乃里琴型制作的小提琴获得优胜。

达里奥·维尔涅是一位多产的制琴师,一生共制作了约400件弦乐器作品。

乐器种类:中提琴

制作地:都灵

制作年代:1977

配件:乌木

背板长度:40.00 cm

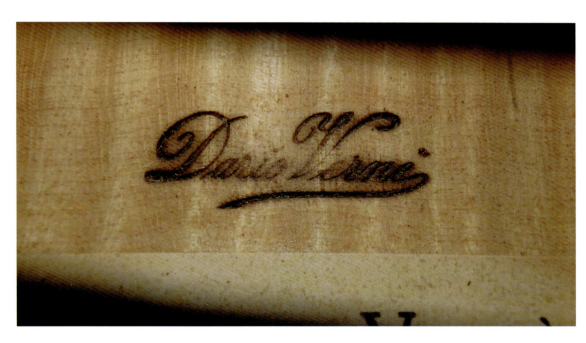

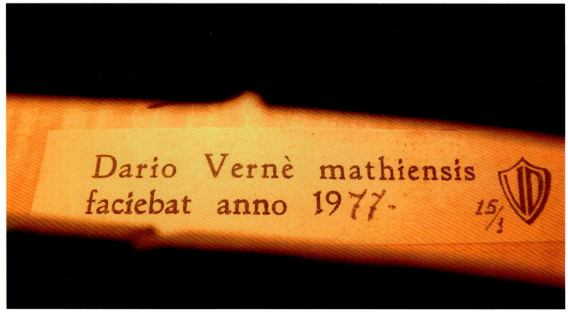

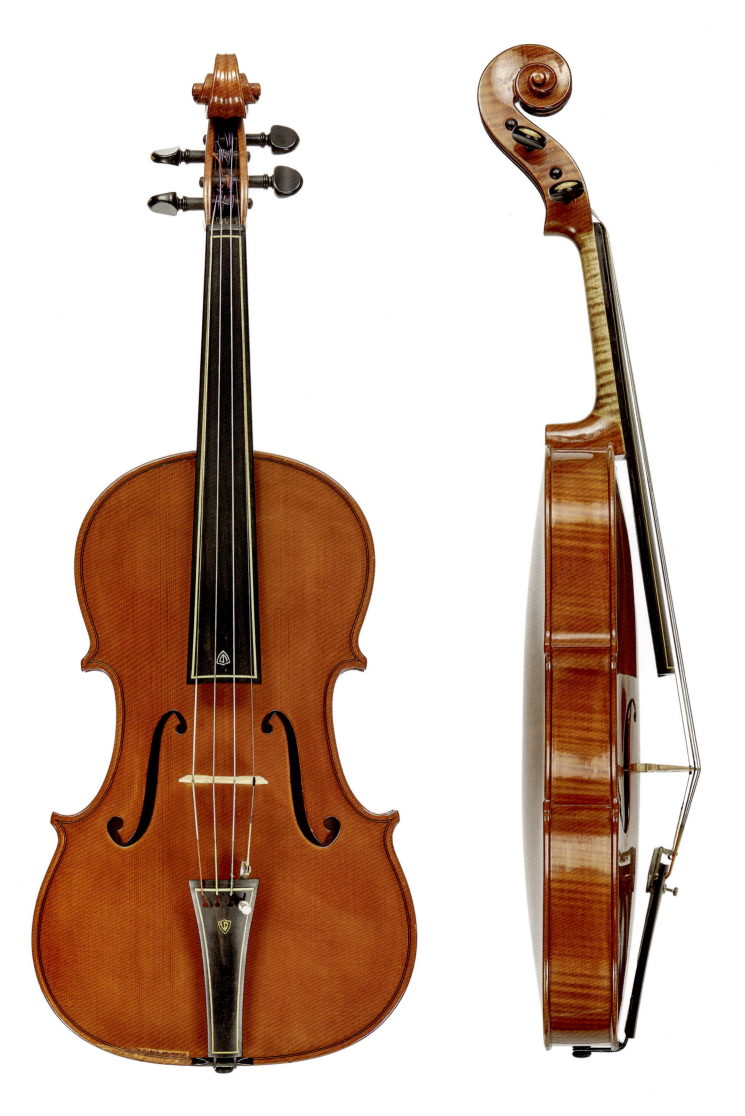

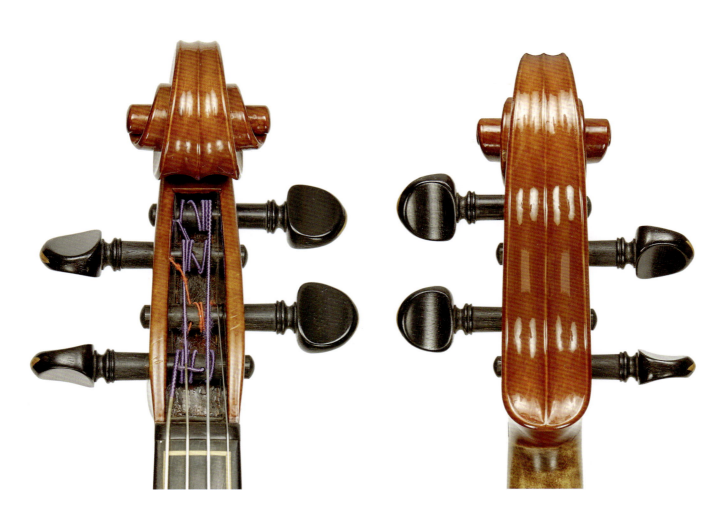

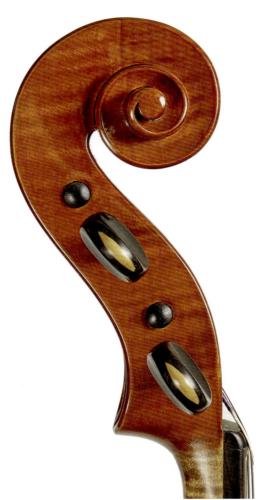

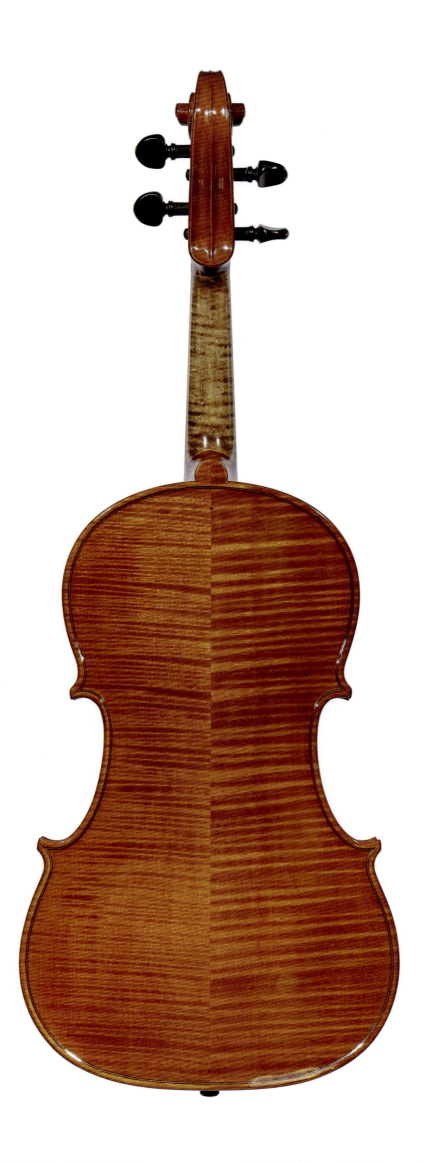

乐器种类：小提琴
制作地：都灵
制作年代：1990
配件：乌木
背板长度：35.50 cm

意大利近代都灵学派弦乐器研究

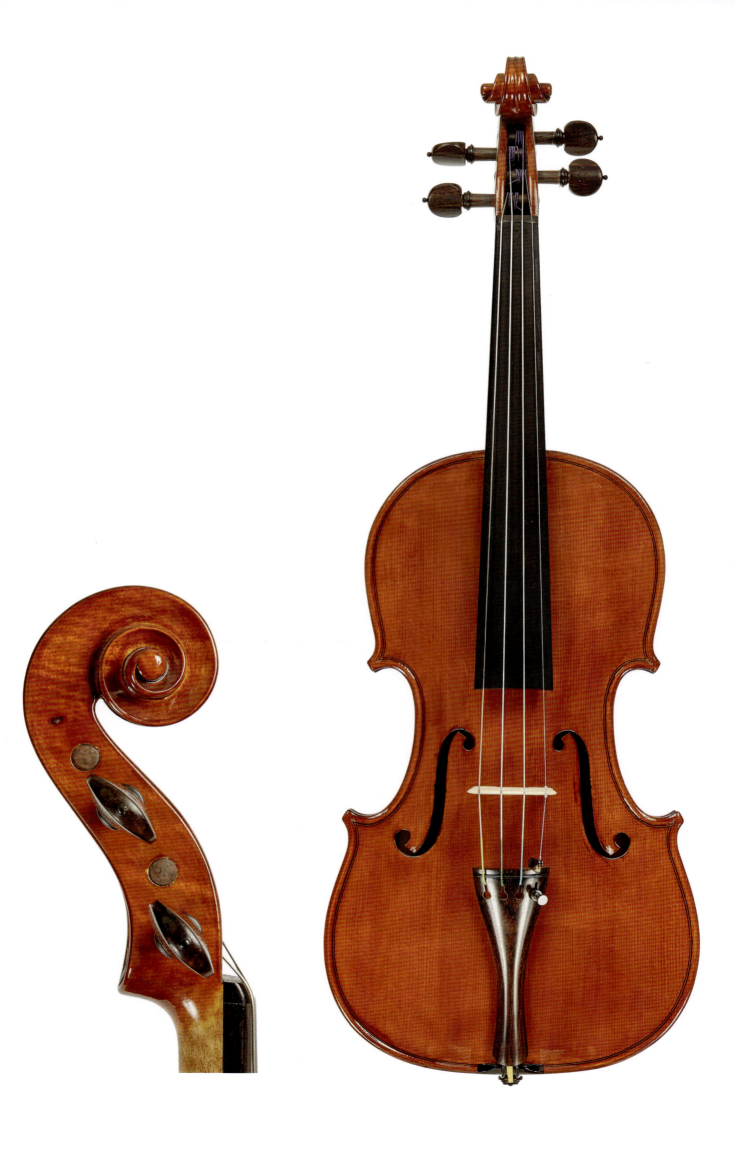

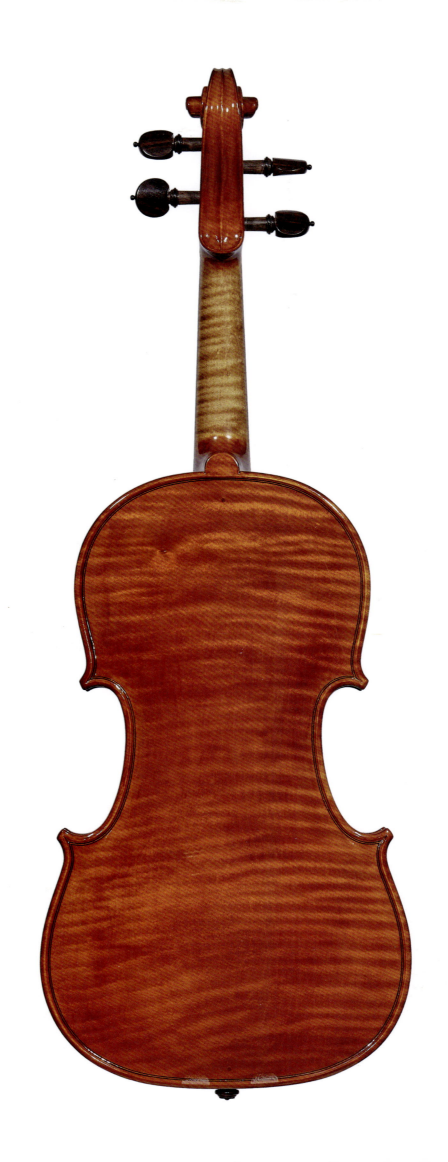

第六章 近代都灵学派后期的代表人物及其作品